一场关于中国当代艺术20年的讨论
CCAA中国当代艺术奖20年

A DISCUSSION ON THE TWENTY YEARS OF CHINESE CONTEMPORARY ART
The First Twenty Years of
Chinese Contemporary Art Award

主编
刘栗溧　陈瑶琪

Chief Editor
Li Anna Liu　Chen Yaoqi

中国建筑工业出版社

灰色的狂欢节

2000年以来的中国当

CHINESE ARTISTS, TEXTS AND INTERVIEWS: Chinese Contemporary Art Awards 2004

中国当代

TWELVE 拾贰

12

生产模式：透视中国当代艺术C

艺术介入社会——一种新艺术关系
Art Intervenes in Society — A New Artistic Relationship

段建宇 Duan Jianyu

孙逊 Sun

村庄的诱惑 The Seduction

2010年中国当代艺术奖 终身成就奖

中国当代艺术大奖 2008 Chi

坚守初衷

CCAA 中国当代艺术奖（以下统一简称 CCAA）从 1998 年到 2018 年，已经走过了 20 年。

伴随中国的改革开放，这 20 年也带来中国当代艺术的蓬勃发展——从 20 世纪 90 年代的半地下状态到在国际当代艺术领域占有不可或缺的一席之地，令人振奋。另外，无论是商业艺术机构还是非盈利的艺术机构，能够存活至今也实属难得。

CCAA20 年的坚持也同样面对了无数的困难、挑战、非议和质疑，这正是 CCAA 存在的代价，也因此成就了 CCAA 的品质。质疑如此可贵，她成为我们衡量自身、反省自我的重要标尺，使我们不致为打破他人制定的框架，而落入自己编织的保护网中。

CCAA 的原则是希望对既定的（或稍显混乱的）当下艺术形态，作出独立的判断和挑战。但缺少了监督不免会因资本或意识形态的涉足而变得自以为是。既然社会需要各方面的质疑和不同的声音，那么 CCAA 更需要他们。

中国当代艺术应该属于谁？我们评奖的核心应该是什么？一个完全非盈利的独立学术奖项，真的能为中国带来普适的艺术标准和有效的评选机制吗？如何处理国际艺术语境和中国当代艺术话语权之间的平衡；希克先生创办 CCAA 的初衷能否得以体现……这些问题始终是需要被不间断地思考的，而答案可能要随着 CCAA 的发展到下一个 20 年去寻找。

CCAA 的 20 年是值得回望和深思的。秉承独立的学术原则，我们在 CCAA 的第二个十年一直向学术讨论和文献收集方面发展，并于 2014 年在上海当代艺术博物馆 PSA 举办了"漫步中国当代艺术 15 年"的文献大展。伴随着每年无数的公开的或内部的讨论，真实记载了中国当代艺术的变迁，并把相关资料尽量公布于众，让更多的人参与讨论……这些工作对 CCAA 具有重要的意义。

CCAA 是沟通中西当代艺术的桥梁，也是连接当代艺术与大众的平台。每年的评选都是精彩和不可复制的：评选规则被反复磋商，多元而且开放；学术讨论公平公开，激烈而有趣；每一件个案的研究，都成为难得的学术性历史资料。评委们真诚、开放、全心投入、不遗余力，每一场评审和讨论都体现着 CCAA 的价值。这是一场关于中国当代艺术 20 年图景的持续讨论，饱含评委、提名委员、艺术家、CCAA 总监和员工们的心血。本书就是向大家讲述 CCAA 在这 20 年里做了什么，从 CCAA 的视角讲述 20 年间中国当代艺术的故事。这个讲述当然不是唯一和权威的，但一定是真诚和纪实的。

CCAA 中国当代艺术奖 1998-2018

书的第四章"展望未来"是我们对获奖艺术家的跟踪,从现在开始也许到下一个 20 年,尘封于书架上的"这场讨论"被再一次关注时,我们所展望的未来将活跃在历史中,而 CCAA 过去和未来要做的是坚守初衷、坚持原则。

感谢希克先生在适合的时机建立了这个讨论的平台,感谢所有参与其中的个人和机构,感谢为此书撰写文章的各位作者,感谢我先生昱寒(邵帆)的奉献和帮助,尤其感谢为本书的出版不分昼夜辛勤的工作人员(名单见后)。希望这场持续了 20 年的关于中国当代艺术的讨论在未来和香港 M+ 博物馆以及其他更多艺术机构的关注下继往开来,砥砺前行。

<div style="text-align:right">

CCAA 主席
刘栗溧
2018 年 9 月 10 日
CCAA Cube 北京顺义

</div>

本书的出版特别感谢:姚品卉、赵纳、陈瑶琪、柳静、韦羚、钟玉玲、李丙奎、赵天汲。
感谢 CCAA Cube 团队:黄文璇、赵苗西、徐婉娟、凌濛、徐达艳、王俪洁。
感谢中央美院美术馆对我们每一场讨论和发布的支持。
感谢 ARTSPY 和黄姗女士对每一场评审的记录和报道。
感谢香港 M+ 博物馆从 2013 年开始的战略支持。
感谢从事和关注中国当代艺术的人们。

创始人看 CCAA 中国当代艺术奖 20 周年

乌利·希克（Uli Sigg）
姚品卉 译

CCAA 中国当代艺术奖 20 周年，在这个当代艺术令人眼花缭乱的年代或许很难想象：当我 1998 年建立 CCAA 时，无论对国内还是国外而言，中国当代艺术还处在一种鲜为人知的半地下状态。那时我的初衷是通过对特别有才华的艺术家给予鼓励，来唤起那些原本对此兴致索然的中国大众的关注，让他们意识到当代艺术家对社会所作的贡献。同时我也将重要的国际策展人带到他们所忽略的中国艺术现场……通过这些，力求助初生的中国艺术运行体系一臂之力。

自此之后，许多变化得以显现。CCAA 奖项极大地促成了当代艺术视角的重要改变，随之而来的是在海内外取得的成功。尤其是我们的评委都担任重要的国际和中国艺术机构负责人，或是双年展、文献展的策展人。他们把许多通过 CCAA 评委会发掘的中国艺术家带入自己的项目。CCAA 为许多艺术家进入国际舞台架设了桥梁。这也对形成今天我们所面对的中国当代艺术的国际市场起到了关键作用。

关于"在中国什么才是有意义的艺术"的争论依旧是 CCAA 系列活动的核心。当市场成为证明艺术品的主导因素时，CCAA 这样的机构扮演着重要角色。这些机构完全独立于市场影响和其他任何因素，单纯出于学术考虑。为平衡和丰富这个争论，我在 2007 年增设了 CCAA 艺术评论奖以促进独立艺术评论。为了越来越多渴望信息和教育的观众培养独立艺术评论，以便更好地接触甚至挖掘中国当代艺术，这些种类繁多的奖项被许多出版、展览和讨论记录。现任 CCAA 主席刘栗溧在北京顺义增设了 CCAA 的实体空间。空间内有一个图书馆，更重要的是建立了 CCAA 文献库，收集自 1998 年以来丰富的艺术家资料，提供一个关于中国当代艺术 20 多年发展的深入阅读。然而事情也并不总是一帆风顺的。在 CCAA 创立之初，一场可以理解的争论随之而来：是否应该由一个外国人来决定什么是有意义的中国当代艺术，或什么不是。一旦大家了解到奖项实际上是由外国专家和中国专家共同组成的评审委员会在平等的情况下作出的决定，这场争论也就风平浪静了。我投入中国社会的不同工作中也有 20 年了，另一个延续至今的问题就是如何在中国政治体系给予的当代艺术的空间中充分地评估和操作。这也影响到本书，种种原因导致本书在某种程度上来说并非完整。

如同回首过去，凡此种种，皆应归功于许多为此作出贡献的人，以及他们对当代艺术及其中国性的热情！值得在此罗列的名字不胜枚举——包括我们历年的工作人员、提名委员、评审委员以及我们的作者。我严格要求自己对 CCAA 总监的任命。由于风格不同、CCAA 发展过程所处阶段不同，总监们的管理方法各不相同。他们都全心投入，改善经济措施并发展中国艺术界的复杂性：他们分别是作为创始总监的凯伦·史密斯（Karen Smith，1998 年、2000 年）、顾振清（2004 年）、皮力（2002 年、2006–2008 年）、金善姬（Kim Sunhee，2009 年、2010 年）和刘栗溧（2011 年开始任总监，2016 年至今任主席）。

CCAA 中国当代艺术奖 1998-2018

在这里需要特别提到并感谢 CCAA 现任主席刘栗溧，她带领 CCAA 更上一层楼。她创建了一个永久机构、发展员工投入工作，并建立了充满魅力的实体空间——CCAA Cube。空间配套图书馆和文献库。同时，她拓展与中央美术学院美术馆、上海当代艺术博物馆的合作关系。CCAA 感谢她！

出于对 CCAA 未来发展的考虑，我和她共同决定为确保创立初衷，建立一个有国际影响力的奖项，CCAA 将加强与香港 M+ 博物馆的联系。香港 M+ 博物馆在过去几年一直对 CCAA 的工作给予大力支持。在总监华安雅（Suhanya Raffel）的领导及其全球影响力的作用下，香港 M+ 博物馆决心增强同中国当代艺术的联系。我悠然自得，对 CCAA 未来几年的发展满怀憧憬。

关于这本书

1997年，收藏家乌利·希克（Uli Sigg）开始筹办CCAA中国当代艺术奖（Chinese Contemporary Art Award），至今这个奖项已经走过20年，通过鼓励当代艺术创作和资助当代艺术批评，CCAA中国当代艺术奖与中国当代艺术一同发展。

当初设立这个奖项的目的是为了关注中国当代艺术的发展，鼓励独立自由的创作，向国际推介中国当代艺术，与此同时，思考当中出现的问题，为艺术家、策展人、批评家等艺术从业者提供讨论的平台，力图完善中国当代艺术的生态环境，时至今日初衷未改。CCAA中国当代艺术奖开创了此类奖项的先河，一直秉持着"公平、独立、学术"的评选原则，以奖金、展览、出版的方式鼓励艺术创造力非凡的中国艺术家、资助艺术评论人。正所谓"二十弱冠"，CCAA从一个奖项发展到今天这样一个多元的机构，是该对自身的工作进行回顾与审视了，也就是回顾历史，展望未来。

2018年正值CCAA创办20周年之际，我们邀请曾经参与过CCAA中国当代艺术奖的学者、策展人、批评家，包括历届总监和评委、提名委员，还有获奖的艺术家，回忆与述说CCAA的往事，这20年来中国当代艺术的历史和问题；CCAA也借此机会，整理奖项和机构的历史文献，力图从侧面展现1998年至2018年这20年间中国当代艺术的发展。

CCAA的历程属于中国当代艺术发展的一部分。本书回顾CCAA和中国当代艺术20年来的发展史，在梳理CCAA历史的同时，也在思考中国当代艺术发展面临的一些问题。全书分为四章。前三章结合中国当代艺术的发展历程讲述CCAA的历史，将这20年分为三个阶段，以CCAA与获奖艺术家、艺评人为主线展开，呈现历届得奖艺术家的得奖作品、获奖艺评人的提案文本，以及评委对得奖者的评述和其他相关文献。这20年来，CCAA身处中国当代艺术的情境中，这些评奖和活动可视作对中国当代艺术一场持续的讨论，探讨中国当代艺术的种种现象和亟待解决的问题，从而让我们不断思考CCAA在中国当代艺术发展中扮演的角色。思考和讨论还在继续，今天的中国当代艺术，尽管在艺术从业者、各种艺术机构等的合力下，整体生态渐趋成熟，但还是需要业界或者外部更多的关注与讨论。这正就是第四章的主题：以开放的态度面对中国当代艺术的未来。相对于20年前，现阶段的中国当代艺术，无论市场环境还是创作实践都呈现出一派生机盎然，这恰恰为讨论中国当代艺术的诸多关键问题提供了充分的案例，而更多实质性的讨论将推动中国当代艺术的良性发展。

本书包括了CCAA创办至今可对外公开的、最完备的历史文献材料，还有一些评委和提名委员撰文谈及各自参与CCAA的经历和思考，从中可以看到这20年来CCAA如何伴随着整个中国当代艺术的发展而前行。现阶段CCAA也在致力于收集和梳理中国

CCAA 中国当代艺术奖 1998-2018

当代艺术的档案和文献，我们通过回溯 CCAA 的成长历程，寄望更多人来关注中国当代艺术，了解它的历程，发现它的有趣，与 CCAA 一同参与中国当代艺术的发展。

在此，感谢所有帮助、支持过 CCAA 的各界朋友和艺术机构、媒体等，特别感谢所有参与过 CCAA 中国当代艺术奖的艺术家、艺评人，以及作为总监、评委、提名委员的艺术家、策展人、学者等。

中国当代艺术奖基金会
2018 年 1 月

(PH) (PH) 74/111

目录

- 004 坚守初衷　刘栗溧
- 006 创始人看 CCAA 中国当代艺术奖 20 周年　乌利·希克（Uli Sigg）
- 008 关于这本书
- 016 导言

第一章　从无到有

- 028 CCAA 中国当代艺术奖的创立及其对中国当代艺术的影响　凯伦·史密斯（Karen Smith）
- 034 CCAA 中国当代艺术奖 1998
- 046 CCAA 中国当代艺术奖 2000
- 080 CCAA 中国当代艺术奖 2002
- 116 奖励既应是试金石，更应是风向标——CCAA 中国当代艺术奖 20 周年有感　高岭
- 118 从过去到现在　安薇薇
- 120 我与 CCAA 中国当代艺术奖　李旭

第二章　成长困惑

- 132 我与 CCAA 中国当代艺术奖　皮力
- 134 中国当代艺术的表象——一名普通欧洲客的琐思　鲁斯·诺克（Ruth Noack）
- 138 CCAA 中国当代艺术奖 2004
- 168 CCAA 中国当代艺术奖 2006
- 206 CCAA 中国当代艺术奖　艺术评论奖　2007
- 212 CCAA 艺术评论奖获奖感言　姚嘉善
- 214 CCAA 中国当代艺术奖 2008
- 238 CCAA 随感　克里斯·德尔康（Chris Dercon）

第三章　深入讨论

- 268 理想主义的延续——我参与评审的 2015 年 CCAA 艺术评论奖　查尔斯·加利亚诺（Charles Guarino）
- 272 CCAA 中国当代艺术奖　艺术评论奖　2009

284　CCAA 中国当代艺术奖 2010
304　CCAA 奖项：我的两次参评经历　　冯博一
306　CCAA 中国当代艺术奖　艺术评论奖　2011
324　CCAA 中国当代艺术奖 2012
344　CCAA 中国当代艺术奖　艺术评论奖　2013
362　艺术评论及其转向：中国当代艺术和"CCAA 艺术评论奖"　　董冰峰
364　一切的过往就是"工具箱"——对话小汉斯 (Hans Ulrich Obrist)　李丙奎译
370　CCAA 中国当代艺术奖 2014
392　"CCAA 中国当代艺术奖"与中国当代艺术　　贾方舟
394　CCAA 中国当代艺术奖　艺术评论奖　2015
406　CCAA 中国当代艺术奖 2016
426　CCAA 中国当代艺术奖　艺术评论奖　2017
444　CCAA CUBE 与文献工作
458　CCAA 沙龙搭建多元学术平台
510　CCAA 十五周年展和论坛
540　研究合作和公共教育
546　用 CCAA 这把钥匙打开中国当代艺术的大门——对话 CCAA 主席刘栗溧女士

第四章　展望未来

570　CCAA——中国当代艺术的转型与价值重建　　殷双喜
574　评 CCAA 之奖　　彭德
576　今日的艺术批评　　汪民安
580　后奖项时代的猜想　　蔡影茜
582　新的开始——CCAA 历届获奖艺术家近作
630　CCAA 寄语——我希望的 CCAA

附录：关于 CCAA

638　CCAA 大事记 1997-2017
642　历届 CCAA 总监、评委、提名委员
676　CCAA 历年出版物

工作团队
鸣谢

导言

从20世纪80年代的"星星画会""'85美术新潮"到多元化的当代艺术实践,从1989年中国美术馆的"中国现代艺术展"到现在各地令人目不暇给的大小展览活动,从90年代初除了官方美术馆、博物馆外寥寥可数的几家画廊到近十年来相继出现的各种民营、私人美术馆或艺术机构,经过这三十多年的发展,当代艺术在中国正在逐步形成一个相对完善的生态环境。而且,无论是从市场份额还是行业活力看,今天的中国当代艺术在全球的位置越来越重要。

放眼全球,现今最具影响力的当代艺术奖项当属由英国泰特美术馆举办的"透纳奖"(The Turner Prize)、美国纽约古根海姆博物馆的"雨果·博斯奖"(The Hugo Boss Prize),以及法国艺术国际传播协会(Association pour la diffusion internationale de l'art Français)的"马塞尔·杜尚奖"(Le Prix Marcel Duchamp)。而在中国内地,历史最久的当代艺术奖项当属由乌利·希克先生(Uli Sigg)创办的CCAA中国当代艺术奖(Chinese Contemporary Art Award)。作为中国当代艺术界一个颇具影响力的大奖,CCAA中国当代艺术奖的得奖艺术家、评论家一直受到国内外的关注,从20世纪90年代末至今,CCAA持续关注和支持中国当代艺术的发展,致力将中国当代艺术推向国际,为中国当代艺术和国际艺术世界搭建沟通的桥梁(图0-C1)。

图0-C1　CCAA Cube 北京办公室

1997年,前瑞士驻中国大使乌利·希克开始筹办CCAA中国当代艺术奖,自1998年第一届CCAA中国当代艺术奖至今,已举办了十届艺术家奖、六届评论奖的评选,共评出了25位/组获奖艺术家(10位最佳艺术家、8位/组最佳年轻艺术家、7位杰出成就奖)和6位评论奖获奖人。每届都会变换评委和提名委员,参与评选活动的共有45位中外评委和31位提名委员,他们都是国内外资深的艺术从业者,如知名策展人、著名学者、美术馆馆长或艺术总监。20年来CCAA中国当代艺术奖一直秉承"公平、独立、学术"的评选原则,坚持遵循国内外评委数目对半的评选架构,现已确立了四个常设奖项:最佳艺术家奖、最佳年轻艺术家奖、杰出成就奖、艺术评论奖,鼓励极具创造力的当代艺术创作,资助独立的当代艺术评论研究,逐步成为中国艺术界的一项机构大奖。

CCAA中国当代艺术奖艺术家奖、艺术评论奖每两年举办一次,每届奖项评选由一位总监统筹相关事务。最佳艺术家奖是授予过去两年内在当代艺术领域创造力卓越的中

CCAA 中国当代艺术奖 20 年

国艺术家;最佳年轻艺术家奖则是针对30岁以下(包括30岁)在过去两年内在当代艺术领域创造力卓越的中国艺术家;杰出成就奖表彰的是过去较长一段时间里,持续创作并对中国当代艺术有长期影响和突出贡献的中国艺术家。CCAA以奖金、展览、出版的方式鼓励获奖艺术家,最佳艺术家奖的奖金为一万美金,最佳年轻艺术家奖的奖金是三千美金。从1998年CCAA中国当代艺术奖只设立一个奖项、全国征集的方式发展至今,评选流程基本确定为由6位长期活跃于中国当代艺术界的资深批评家、策展人组成提名委员会,7位国际艺术界最具影响力的美术馆馆长、艺术机构总监、策展人、收藏顾问组成评委会,每位提名委员向评委会提名10位艺术家,评委会从这60名候选人中评选出最佳艺术家奖、最佳年轻艺术家奖、杰出成就奖。

2007年,CCAA中国当代艺术奖举办第一届评论奖,由CCAA中国当代艺术奖组委会向社会公开征集提案,参选者需提交一份从未通过任何途径发表的当代艺术评论提案(3000字左右),再由组委会工作人员安排整理和翻译参选提案,之后将参选资料提交给评委会,评委会通过讨论从中选出获得者。评委会由5位国内外著名的美术馆馆长、艺术机构总监、资深策展人和收藏顾问组成。CCAA提供给获奖者一万欧元的研究经费,资助他/她在未来一年里把获奖提案写成书,并由CCAA联系出版。

CCAA中国当代艺术奖在20年间影响力慢慢扩大,越来越多的艺术家和评论人参与其中。前三届艺术家奖是通过全国征集的方式,一共有322位艺术家提交材料,而第二届至第六届评论奖共收到131份评论提案(第一届评论奖由于档案的缺失,暂缺准确数据)。奖项的设置和评选流程都是根据国内当代艺术环境的实际情况,逐步调整完善成今日的模式,近年这种模式频繁为其他同类奖项借鉴(图0-C2)。

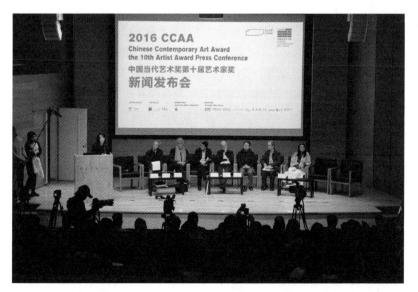

图 0-C2　2016年"CCAA中国当代艺术奖第十届艺术家奖"新闻发布会现场

从1998年CCAA中国当代艺术奖创办至今,这20年正是中国当代艺术逐步走向成熟完善的重要时期。从20世纪80年代"改革开放"到90年代末,中国当代艺术和国外的交流尚不频密,但国外策展人受限于当时的各种条件,难以在短时间内比较全面地了解中国当代艺术的情况。有感于此,乌利·希克设立CCAA中国当代艺术奖,作为中国当代艺术与世界沟通的平台。

希克是瑞士人，1980年在中国建立第一家中西合资企业，1995年受瑞士政府任命，担任瑞士驻中国、朝鲜、蒙古大使。在中国生活期间，他亲历了中国的改革开放和当代艺术的发展。他一开始收集西方当代艺术品，后来成为世界上中国当代艺术品的大藏家，2012年，他将1463件藏品捐赠给香港M+博物馆[1]，把另外47件收藏作品售予M+。如此庞大的收藏规模正显示了他对中国当代艺术价值的认可，而通过收藏、捐献和设立CCAA中国当代艺术奖，他把对中国当代艺术的热爱和支持，回馈到社会和中国当代艺术行业。

CCAA自奖项创立至今的20年，一共经历了5位总监，他们分别是凯伦·史密斯（Karen Smith，1998年、2000年）、皮力（2002年、2006年、2007年、2008年）、顾振清（2004年）、金善姬（Kim Sunhee，2009年、2010年）、刘栗溧（2011年至今）。他们都是中国当代艺术界的重要人物，为CCAA中国当代艺术奖的工作劳心劳力，在奖项的创立、参选模式和机构建设等方面贡献良多，有赖他们的付出才使CCAA一直保持活力。

1997年，希克和第一届CCAA中国当代艺术奖总监凯伦·史密斯女士设立中国当代艺术奖项的初衷，是通过评奖向国际推介中国当代艺术，鼓励中国当代艺术的创作；通过这个平台汇聚国内外的资深专业人士，关注中国当代艺术的发展，发现和思考当中的问题，用讨论的方式去推动中国当代艺术生态环境的完善。时至今日，中国和国外的当代艺术交流已非常频繁，互联网也缩短了彼此的距离，沟通的桥梁越来越宽，因此CCAA逐步从单纯奖项评选蜕变为一家独立的非营利性机构，计划建设成公共学术机构，通过举办各种活动，令CCAA在中国当代艺术的发展中进一步成为一股核心力量，引导迅速成长的中国当代艺术观众。2011年CCAA在中国香港正式注册以"中国当代艺术奖"为名的基金会，同年设立CCAA北京办公室（CCAA Cube），至此CCAA在北京和瑞士琉森（Lucerne）常设办公室，2013年将从创建开始就在琉森的文献移至北京，筹建CCAA当代艺术文献库，《Yishu》《Artforum》等艺术出版机构向CCAA捐赠大量文献，现在这个文献库正在逐步完善，未来将对当代艺术的研究者开放。

20年来CCAA以奖项评选作为依托，结合评奖活动，为获奖者组织大型展览，自2006年在上海证大现代艺术馆举办CCAA首个展览起，已举办了多个大型展览，包

1 M+是崭新的博物馆，致力于收藏、展示与诠释20～21世纪的视觉艺术、设计与建筑、流动影像，以及香港视觉文化。位于香港西九文化区的M+正在兴建，建成后其规模可媲美世界知名的现当代视觉文化博物馆，矢志于跻身世界顶尖文化机构之列。M+冀以香港中西荟萃的历史特色为基础，从身处的斯时此地出发，为21世纪亚洲创立一座别树一帜的新型博物馆。https://www.westkowloon.hk/sc/mplus/m-overview

图 0-C3 CCAA15 周年"漫步中国当代艺术十五年"展览现场

括 CCAA 十五周年展览"漫步中国当代艺术十五年"（图 0-C3）。CCAA 也曾以机构的身份参加各类展览、论坛和艺博会，比如 2011 年参加 Subliminals 非营利艺术机构展、2013 年受邀参加 Art Stage Singapore 论坛和首届巴塞尔艺术展香港展会（Art Basel Hong Kong）。从 2011 年起 CCAA 开始与不同的艺术机构展开合作，不定期举办国际学术交流活动，比如 2015 年与中央美术学院美术馆合作举办对谈活动"美术馆与艺评人的关系"；2015 年苏黎世艺术大学对 CCAA 进行研究，而后开设 CCAA 研究课程。2015 年北京办公室 CCAA Cube 又举办"艺术评论迎来拐点？"公众对谈活动。自 CCAA Cube 建立以来（图 0-C4），CCAA 参与和举办的展览、活动更多从公众的角度出发，不囿于业界，从建设与国外当代艺术界的桥梁逐步成为一家面向公众、向全世界推介中国当代艺术的非营利机构。

出版 CCAA 中国当代艺术奖得奖者的作品和评论著作，也是 CCAA 工作的重点。除了早期奖项记录的小册子和非正式出版物，CCAA 还参与编辑了得奖艺术家的出版物和评论奖的书籍，如《张培力》《灰色的狂欢节——2000 年以来的中国当代艺术》，至今共出版了 13 本相关出版物。这些都是研究 CCAA 历史的重要文献，由于之前在国内没有常设办公室，有些原始文献已佚失，现正在从不同渠道补充。中国当代艺术发展至今，也将近有四十年的历程，对于这段历史的认识和评价，档案文献整理和出版的工作越来越凸显其价值和意义。

图 0-C4 CCAA 的出版物及藏书

第一章
从无到有

CCAA 中国当代艺术奖
1998-2002

034	CCAA 中国当代艺术奖	1998
036	最佳艺术家奖　周铁海	
042	评委提名奖　谢南星	
044	杨冕	

046	CCAA 中国当代艺术奖	2000
048	最佳艺术家奖　萧昱	
054	评委提名奖　陈劭雄	
056	海波	
058	洪浩	
060	蒋志	
062	林一林	
064	谢南星	
066	杨少斌	
068	尹秀珍	
070	郑国谷	

072	泽曼等评委与艺术家们对话

080	CCAA 中国当代艺术奖	2002
082	最佳艺术家奖　颜磊	
090	最佳年轻艺术家奖　孙原 & 彭禹访谈	
100	评委提名奖　陈羚羊	
102	何云昌	
104	梁绍基	
106	卢昊	
108	杨茂源	
110	杨振中	
112	杨志超	
114	周啸虎	

第一章
从无到有

图 1-C1　北京当代艺术的地标性区域——"798 艺术区"

1997 年，艺术家隋建国租用北京朝阳区酒仙桥路华北无线电器材厂的空置厂房作为个人工作室，从此，那里开始聚集了一些当代艺术家，他们陆陆续续租用和改造空置厂房作为自己的工作室，后来一些画廊、艺术中心、设计公司、餐饮酒吧等也纷纷租用空间，最后形成了现在北京当代艺术的地标性区域——"798 艺术区"（图 1-C1）。相较于 20 世纪 90 年代初被取缔的圆明园艺术家村，798 艺术区的兴起和繁荣具有时代的代表性。同年，北京国际艺术博览会和上海艺术博览会这两个大型国际性艺术品交易平台应运而生，《中华人民共和国拍卖法》也开始实施。中国当代艺术从艺术家生存的空间到艺术品交易的环境都发生了巨大的变化。20 世纪 90 年代中国经济走向市场化，相应地，艺术行业的方方面面都逐渐与市场接轨，艺术品交易市场进一步完善，而艺术家的创作也渐渐受到市场的影响。"新中国成立以来的计划经济本质是要把艺术家作为政府雇员，而随着计划经济的终结，艺术家们开始在经济活动中寻求价值的实现。"[1] 对于中国当代艺术来说，90 年代可以说是一个关键的时期，在经历了 80 年代的高潮后，面对社会、经济环境的巨变，当代艺术的创作者、从业者渐渐摆脱对官方机构和制度的依赖，逐步走向市场，寻找更多自主生存的空间。

20 世纪 90 年代初，中国当代艺术逐渐走向国际，中国当代艺术家开始涉足国际大展，比如 1992 年第九届卡塞尔文献展（documenta 9）期间，蔡国强、吕胜中、李山、倪海峰、仇德树、王友身、孙良、王鲁炎等艺术家参加了在德国多个城市巡回展出的展览"偶遇他者——非欧洲国家的当代艺术"（Encountering the others: the contemporary art in the non-European countries）；1993 年 14 位中国当代艺术家参展第 45 届威尼斯双年展；1994 年王广义、方力钧、刘炜、李山、张晓刚、余友涵、邓林 7 位艺术家参加了第 22 届圣保罗双年展。《Flash Art》、《New York Times Magazine》等知名国际媒体也开始介绍中国当代艺术。[2] 90 年代早期，国外对中国当代艺术的兴趣集中在玩世现实主义和政治波普的艺术创作上，这些作品在国际艺术展上颇受欢迎，而后是"艳俗艺术"受到市场追捧。尽管中国当代艺术在国际上声誉渐隆，但国外策展人或批评家与中国艺术家的交流仍然不足，从而对中国当代艺术的了解略有偏差，难以着眼主流以外的艺术创作，可是双方依然不遗余力地进行有效的交流。同期，国内致力展示当代艺术的美术馆、画廊或艺术空间非常少，基本集中在北京、

1. 皮力. M+ 希克藏品：中国当代艺术四十年. 香港西九文化区 M+ 博物馆, 2016. 45.
2. 参见 巫鸿. 关于展览的展览——90 年代的实验艺术展示. 中国民族摄影艺术出版社, 2016. 16-17.

CCAA 中国当代艺术奖
1998-2002

上海,不能满足全国各地活跃的艺术创作,当时的艺术家以各种方式争取展出机会,但展览的展出时间短,展览图册也无法正式出版流通,使得国外专业人士难以全面接触中国当代艺术。虽然当时一些学术期刊,如《美术观察》(北京)、《江苏画刊》(南京)、《艺术世界》(上海)、《艺术·市场》(湖南)等对中国当代艺术有很多讨论,但语言文化和意识形态的差异也对西方人了解中国当代艺术造成了一定的障碍。

1996 年易英在文章《现代主义之后与中国当代艺术》中提出:"中国当代艺术正在逐步摆脱西方艺术的模式,无论是古典主义还是现代主义,因为中国的艺术正越来越面对自身的社会现实与生存条件,它必将在面对自身的紧迫问题中选择自己的表现方式。当然,这并不是艺术的自律,而是在一个越来越开放、经济越来越全球化的社会,艺术也将和所有的人文文化一样,面对的是人类共同的问题。因此,我们对西方的后现代主义艺术并不只是一种简单的迟钝,而是失去了对西方现代主义的那种热情;这不仅因为今天日益开放的中国社会和西方社会一样被后工业化时代的问题所困扰,也因为在一个市场经济发展的时代,艺术家更关心以个人经验为基础的人的生存问题,这样也迫使中国艺术家关心个人的命运,关心他周围的生活和社会环境。"[1] 生于 20 世纪 60 年代末 70 年代初那一代当代艺术家与"八五"新潮的那一代人的成长和生活环境有所不同,传统与现代、东方与西方的讨论变得不再那么重要了,他们从美院毕业后所面对的是如何作为艺术家在市场中生存下去,为自己争取更多创作的空间和自由,而这个市场不仅仅是国内市场,更多的是国际市场。

图 1-C2 1998 年 CCAA 中国当代艺术奖征集启事

在这种背景下,乌利·希克在收藏中国当代艺术的同时便开始筹划 CCAA 中国当代艺术奖,他请来了对中国当代艺术相当了解的凯伦·史密斯担任第一届奖项的总监,他们的初衷是希望通过这样一个评奖活动,关注中国当代艺术的现状,推介中国青年一代的当代艺术家,促进中国当代艺术与国外的交流,一方面艺术家可以向国外著名策展人、批评家展示最新的创作,国外专业人士能够更全面地了解中国当代艺术;另一方面以中外评委对半的评选架构,让国内外的批评家、策展人能够进行对话,共同探讨中国当代艺术。

凯伦·史密斯从 20 世纪 90 年代初就来到中国大陆,一直关注中国当代艺术,当时她

1. 易英. 现代主义之后与中国当代艺术. 美术研究, 1996 (1) 37 页.

"几乎看遍了每一场展览"。基于对中国当代艺术情况的了解，他们认为需要鼓励年轻的当代艺术家，所以规定"参加的艺术家必须是中国籍，居住于中国并在1998年底以前未满35岁"。他们的征集面向全国各地，征集启事（图1-C2）在1998年初发出，征集时间是1998年4月1日至7月31日。当时艺术家手写填表，提供近作的彩色照片等资料，邮寄给组委会。由于当时几乎没有面向当代艺术的评奖活动，这种奖项模式对艺术家而言还相当陌生，如何向艺术家宣传这个奖项成为第一届艺术家奖首要的问题。在当时通信不发达、宣传基本靠口口相传的条件下，希克、凯伦和组委会成员皮力亲自去到全国各地的美院、学校和艺术家聚集地向艺术家宣传这个奖项，鼓励艺术家报名参加，最终从全国征集到109份报名材料。凯伦后来回忆道："那时能够收到109份报名材料应该说是相当多的。除了作品的照片外，我们还收到了一些艺术家给我们的信件。好像只有10位艺术家寄来的材料是电脑打印的。我们还为这个奖设计了标识，也计划资助获奖艺术家出版作品。当时真心希望这个奖会给中国艺术带来变化。"[1]

完成了第一步的报名征集，接下来就是关键的评选了。希克邀请了瑞士策展人、艺术史家哈拉德·泽曼（Harald Szeemann, 1933～2005年），还有中国艺术家安薇薇、中国批评家易英一起组成评委会。泽曼是当时国际知名的策展人，他在1972年策划的第五届卡塞尔文献展意义重大，被誉为"重新定义了艺术策展人"泽曼对中国当代艺术素有关注，1998年首次访华；那几年安薇薇也策划了一些当代艺术展览，以及担任"中国艺术文件库"的艺术总监；而中央美术学院的易英教授当时还是《世界美术》杂志的副主编，也发表了很多关于中国当代艺术的评论文章。而希克作为对中国有一定了解的西方人，他把自己定位为"主持人"（moderator），在评委会中起到协调平衡的作用，让几位评委更加深入地探讨中国当代艺术家的这些作品。

1998年夏末四位评委相聚北京，他们经由讨论，从109份报名材料中选出三位候选人：周铁海、谢南星、杨冕，最终周铁海获得"最佳艺术家"奖，其他两位获得评委提名奖。据周铁海回忆，当时并没有什么颁奖仪式，只是电话通知他获奖。易英对获奖者和奖项的评语为："观念艺术在中国并不普及，周铁海在有限的条件下成功地运用这些媒介有效地表达了自己的观念。这使得他在主要采用传统媒介的中国艺术家中非常突出。当然，仅凭三位艺术家来判断中国艺术的现状和趋势，肯定是不可能的。但他们提供了一个视角，尤其作为青年艺术家，他们对艺术与现实的敏感确实指示着未来。"[2]

1. 参见凯伦·史密斯《CCAA中国当代艺术奖的创立及其对中国当代艺术的影响》，收录于本书
2. 易英《中国当代艺术的新视角》，收录在《CCAA1998》第13页。

正如凯伦所说:"由于当时大多艺术家无论是年龄还是作品的呈现方式都不成熟,评奖确立的标准并不高。"[1] 正是参与了这次评奖带来的契机,1999年泽曼作为第48届威尼斯双年展的主策展人,邀请了20位中国艺术家参加展览,几乎占了全体参展艺术家的五分之一。而中国艺术家蔡国强的作品在威尼斯双年展上也引起了强烈回响,争议和赞赏声参半,预示了中国当代艺术得到西方艺术界的进一步重视(图1-C3)。

评委易英在奖项出版物《CCAA1998》中写道:"首届CCAA的评奖似乎有点出人意料,因为三位获奖者都不是国内较有影响的艺术家。这首先和CCAA推选青年艺术家的宗旨有些关系。然而也正是由于以青年艺术家为选择对象,评选的结果在某种程

图1-C3　1998年CCAA中国当代艺术奖出版物《CCAA1998》

1. 凯伦·史密斯《CCAA中国当代艺术奖的创立及其对中国当代艺术的影响》,收录于本书。

度上也反映了中国当代艺术的一种发展趋势和可能性，这应该说是达到了 CCAA 的预期目的，也是其重要收获之一。"谁获奖只是奖项评选的即时结果，而重点还是在于评委持续关注中国艺术家的创作，引发在中国"什么是有意义的艺术"的讨论。对于自身所处的环境与文化的理解和认识，中国的当代艺术家和策展人在与国外的交流中既有碰撞又有学习。两年后第二届 CCAA 中国当代艺术奖评选活动的评委增加到五名：安薇薇、侯瀚如、栗宪庭、希克和泽曼。侯瀚如在 20 世纪 90 年代移居法国巴黎，1999 年他便参与策划了威尼斯双年展法国国家馆的展览，而栗宪庭更是中国当代艺术重量级的支持者和策展人。这届的最佳艺术家奖得主是萧昱，还有 9 位艺术家获得评委提名奖：陈劭雄、海波、洪浩、蒋志、林一林、谢南星、杨少斌、尹秀珍、郑国谷（图 1-C4、图 1-C5）。

图 1-C4 2000 年 CCAA 中国当代艺术奖评委提名奖尹秀珍的报名材料

图 1-C5 2000 年 CCAA 中国当代艺术奖评委提名奖郑国谷的报名材料

艺术家逐步了解这个奖项的机制，但疑虑也随之增多，比如一个外国人出于什么动机创立这个奖项、外国评委的评奖标准为何。面对这些疑虑，CCAA 在第二届评选结束后组织了一场对谈，由评委泽曼和侯瀚如与艺术家林天苗、卢昊、王功新、王卫进行了交流。艺术家王功新很直接地向泽曼提问："你衡量艺术的标准是什么？你觉得是否有可能判断什么是好的艺术或者坏的艺术？"也提出了他的担忧："我关心的问题是由中国当代艺术奖这一奖项本身产生的一种错误观念，即：如果一个艺术家获得了该奖项，他的一举一动都可能成为他人模仿的榜样，中国艺术会因此而走上歧路。"[1] 由于 20 世纪 90 年代国内尚欠缺作品展出的机会，当代艺术家相对来说很重视国外展览的参与，但他们对国外策展人是否真正理解中国当代艺术心存疑虑，而上述问题正反映了他们的担忧，消除疑虑，促进有效沟通，这恰恰是评奖活动的诉求。

随着当代艺术的发展，更多年轻人投身当代艺术的创作。有鉴及此，2002 年第三届 CCAA 中国当代艺术奖增设了"最佳年轻艺术家"奖，意在鼓励 30 岁以内具备创造潜力的艺术家，而原先的"最佳艺术家"则没有了年龄限制。这一届的总监是策展人皮力，

1. 泽曼等评委与艺术家的这篇对话中文版收录在《2000 当代中国艺术奖金》，英文版收录在 巫鸿编：《十字路口的中国艺术：在过去和未来之间，在东方和西方之间》，凯伦·史密斯 译，第 148-161 页。（*Chinese Art at the Crossroads: Between Past and Future, Between East and West*, ed. Wu Hung (Hong Kong: New Art Media; London: Institute of International Visual Arts, 2001), 148-61. Translated by Karen Smith.）。这篇对话的修订版收录在本书。

他也是美术同盟网站的创始人之一，前两届他就参与了这个奖项的组委会工作。这届评委由阿伦娜·海丝（Alanna Heiss）、侯瀚如、泽曼、栗宪庭和皮力组成。海丝在1976年创建了MoMA P.S.1的前身P.S.1 Contemporary Art Center，策划了很多重要的展览。这届的"最佳艺术家"得主是颜磊，"最佳年轻艺术家"得主是孙原＆彭禹，获得评委提名奖有8人：陈羚羊、何云昌、梁绍基、卢昊、杨茂源、杨振中、杨志超、周啸虎。

在当时，一万美金的奖励对艺术家来说很是诱人。尽管CCAA中国当代艺术奖在逐渐得到各方的认可后并没有增加奖金数额，但仍然吸引了很多艺术家积极参与。

上面提及CCAA组委会计划为获奖艺术家出版作品，受资金和出版管理的限制，CCAA只能通过印刷小册子来记录奖项情况，加之20世纪90年代末彩色印刷成本颇高，《CCAA1998》《2000当代中国艺术奖金》制作并不精良，但起到了重要的宣传作用，现在它们也是CCAA的重要历史文献。2002年评奖结束后，CCAA与中国艺术文件库合作出版《中国当代艺术访谈录：中国当代艺术奖1998-2002》，安薇薇以编辑的身份与前三届各奖项的获奖者进行了访谈。这种合作延续到下一届，CCAA再次和中国艺术文件库合作，推出《中国当代艺术访谈录：中国当代艺术奖2004》。这两本书给我们留下了这些艺术家珍贵的资料，对我们了解当时艺术家的创作和思考意义深远。

凯伦·史密斯
Karen Smith

李丙奎 译

长久以来，艺术一直作为其发生的社会环境的晴雨表。这个话题引起深远的讨论，虽然争论点因时空变化有所不同，但曾一度被当作普遍真理。那么这种说法在当今世界的艺术环境中仍然成立吗？如果不成立，它又是从什么时候开始失效的？评价艺术的方法和标准一直是中国当代艺术变革的核心话题，尤其是相对于主导20世纪70年代末到21世纪初这几十年的官方传统艺术而言的"新"艺术。如何评价一个地区在全球化影响下产出的艺术作品是艺术家在后全球化/后网络时代职业生涯发展的一门必修课。但在90年代，是否所有的艺术都是平等的、是否都有着共同的原动力这些问题都受到了中国艺术家"本土化"经验的挑战。任何人寻求——或者让别人看见公正评判，这些因素都不可忽略。

"全球"或"国际"与本土之间的差异性构成了CCAA中国当代艺术奖成立的背景——当时就有"国际"或"全球"这种提法。CCAA中国当代艺术奖于1998年春天启动，那时中国当代艺术正处于雏形期。国内没有私人的博物馆，只有三家商业画廊——北京的四合院画廊和红门画廊、上海的香格纳画廊。这几家画廊的负责人像乐团的经理人，经营方式更像迷你艺术中心。供读者、研究者和希望传播艺术信息的人阅读的期刊画报倒是有一些，如南京的《江苏画刊》、上海的《艺术世界》和北京的《艺术·市场》和《美术观察》等。那时网络还未普及，没有今天我们使用的网站或网络平台。新艺术只活跃在有几百人的小圈子里，而这些艺术家也大多活跃在公众的视线之外。结果，创作于90年代的作品很少进入公众的视野。有一些作品——往往是那些有商业价值的绘画作品，开始有出国参展的机会，大部分在1993年的威尼斯双年展上亮相。因为中国大陆给艺术家提供的正式的参展机会过少，不难想象在中国艺术界中"国外"就成了大家非常看中的机会平台。另外，相比在国内的境遇，作品得到了国外策展人和收藏家（比如乌利·希克）更全面的评价。

因此，中国艺术界在20世纪90年代初期到中期出现了东西方文明小规模的碰撞，自那时起"艺术反映中国社会"这种说法就变得不全面了。到90年代中期，反映中国元素的中国艺术在西方看来就是本土社会、生活、展望和经历的嘲讽式的大杂烩，或者是社会主义的政治宣传。其风格是玩世现实主义和政治波普。在国内的评论家看来，对国内艺术活动这般狭隘的界定其实反映了西方世界的反共情绪和自由主义。然而，在国内缺少展示作品的机会正是那些艺术家和批评家感到无力的原因。90年代社会生态阻碍了中国艺术家和外部世界直接有效的沟通和交流。很少有人能讲出实用的流利英语。另外，在很局限、压抑的意识形态下，那些不熟悉艺术语言的人也很难清楚地意识到艺术对政治的意义，也就造成了很多对中国艺术的误读。一方是那些把中国艺术带向世界的国外策展人，另一方是在用外国人无法理解的汉语阐释细节的中国评论家。

CCAA 中国当代艺术奖的创立
及其对中国当代艺术的影响

还有就是 20 世纪 90 年代的艺术不同于之前在国外流通的作品。CCAA 中国当代艺术奖过去二十年的经历可以说是一面多棱镜，带我们回到当时，让我们以更宏观的视角去看 90 年代的作品。最初青年艺术家对这个奖充满了忧虑和担心，第二届评选之后艺术家与评委的对话体现得尤为明显。但现在看来，一些狭隘的想法的确是出于当时为生活或事业的考虑。

能够经历 20 世纪 90 年代艺术的人是幸运的，那个时候艺术家的做法很多样。当时产生巨大影响的艺术创新很大程度上都是概念性的。形式充满思想，又不乏戏谑，发出一种声音，有时带着对社会政治的尖锐看法或信息。这些都自然流露在那些艺术家所组织的展览、即兴表演和地下的艺术活动中。你不得不当时当刻站在那里去看。作品材料的临时性、人与人之间关系的不稳定性、艺术场域中与公众的粘合缺失，使得艺术家就像天空划过的流星，点亮周边却随即很快消失得无影无踪。想留住这一切比我们想象的要难得多。这绝不是经费的问题。对于要成为艺术家的人，有些问题更为根本：艺术最基本的要素是什么？为什么要进行艺术创作？艺术的观众是谁？如何评价艺术的优劣，有意义与否，是否值得付出努力？过去需要的，从某种程度上说现在也需要的就是一套支持系统、一种机制。要鼓励年轻艺术家通过灌注他们想法的作品与国际艺术圈的那些人进行对话，这些人对中国当代艺术感兴趣但又能有客观的评断，他们有所批判但又能去理解中国当代艺术。于是在 1997 年我们开始策划第一届 CCAA 中国当代艺术奖，1998 年初各项工作如期进行。

20 世纪 90 年代初，CCAA 中国当代艺术奖创立的前几年，经历过 1989 年低潮的概念艺术迅速发展，许多作品都开始关注评价标准。当时出现的作品以不同方式有所表现。这些艺术家共同的特征是他们的活动或作品通过分析来测量（如上海的钱喂康和施勇）和评价（如北京的顾德新、王鲁炎和陈少平等组成的"新刻度小组"，或"解析小组"），抑或是找到准确、逻辑和科学的方式来调动艺术对世界的表达和干预（从王友身到吴山专，从张培力、耿建翌到汪建伟、王澎和邱志杰，甚至有更年轻的艺术家，如宋冬）。他们打乱、探索、挑战既有的方法，其中很多做法在 80 年代末就开始尝试，追随"'85 新潮"明确提出的那些最初被"认可"的评价标准。这种把文化、艺术、理念和社会结构进行量化主要表现在厦门达达、池社、北方艺术群体和"观念 21"等艺术群体的实践中。这可以说是后毛泽东时代"自由"表达的第一次高潮的延续和回应，其中一例就是 20 世纪 70 年代末的星星画会。90 年代初期，他们又仓促地把主要目标锁定在实现一个固定的标准，一个为人所普遍接受的评价制度。在这个标准下，先锋艺术家的创新能够在一个充满不确定性的环境下得到清楚的衡量和操作。此外，这个标准可以为后人记录和书写一部有待确定和统一的艺术史。

20 世纪 90 年代和 80 年代艺术发展的差别主要在于：相对于 80 年代，90 年代先锋派艺术家在政治敏感时期主要是独立创作。事后判断，当时的标准并非那么明确；而后到 2000 年第三届上海双年展，真正意义上第一次国际展时，他们的态度不得不有所转变。而 90 年代初之后，艺术家们前所未有地渴望有一套属于自己的标准。事后想来，一个好处是 90 年代出现的每一种策略都在迫切地把发展中的艺术界雕琢成一种有序的秩序，一种每位艺术家都可以从中找到自己的位置并能实现自己独特性的艺术特质。除此之外，对于在社会中处于失声的艺术而言，还会有什么其他途径可以确立自己的身份，制造真正的影响力？

提升公众意识的一种方法便是整理档案材料，包括艺术家及作品的，以及那些耗时短、能够就近满足小规模观众的展览和活动（通常情况下是这样的，但也经常会有例外）。1991 年王林作为第一策展人策划了"北京西三环艺术研究文献展·第一回展"，后来这种方法也沿用到艺术家策划的刊物中，如集体艺术项目"同意 1994 年 11 月 26 日作为理由"、1995 年的"45 度作为理由"、《中国当代艺术家工作计划（1994）》、1994 年至 1997 年的《黑皮书》《白皮书》《灰皮书》系列丛书，这套丛书首期由徐冰执笔，最后一期由安薇薇完成，冯博一和庄晖等策展人都参与了这套丛书的工作；还有宋冬等人的《野生 1997 年惊蛰 始》。这些都记录了相关艺术家那些昙花一现的概念作品，是十分宝贵的资料。对于某些人来说，从事这些工作的时候，他们邂逅了志同道合的艺术家，这些机缘非常重要。

周铁海 1996 年以戏仿的方式创作的实验短片《必须》（Will/We Must）（图 1-C6）很好地体现了这个时期的特点。这部短片叙述了当时流行的艺术观，有些艺术家对西方思想和艺术家过分理想化，一味奉承，与一群激进的、坚决维护中国文化特色领土主权的"游击队员"形成了鲜明对照，影片直指整个制度与在其中那些人的心态。由于当时国内条件的限制，看到《必须》这部作品的人并不多，不过当时一些"重时效的"展览对于这部作品的推广还是起到了一定的作用，让人们看到了周铁海和他 90 年代早期开始创作的讽刺性的纸上涂鸦风格的作品。针对当时的艺术家简单地将"国际"与"本土"对立的现象，周铁海讽刺了他们的"雄心壮志"。1998 年，他成为第一届 CCAA 中国当代艺术奖的获奖者，他的作品深深打动了评委，用当时泽曼先生的话说，这些作品代表了新一代艺术家对艺术的"新定义和新理想"。

图 1-C6 周铁海，实验短片《必须》（Will/We Must, 1996）的截图

恰恰就在这样一个处处受限却充满了活力的年代，希克先生来到了北京，担任瑞士驻华大使。他希望助力中国当代艺术，开始不失时机地收藏中国当代艺术作品，在他感兴趣的这一领域投资。对某些人来说，希克对中国艺术的投入是当时唯一的资金支持，让他们可以继续从事艺术，至少在当时是这样。不过，仅仅一个观众（当然不止一个，不过还是少之又少）远不足以将中国当代艺术改变成艺术家们理想中的样子。而且，1995 年海外一系列的中国主题艺术展上，观众只看到了特定一类中国艺术，范围可以说非常有限，这令当时的情况更加复杂。1997 年，除了"大陆的裂纹"（Crack in the Continent，日本东京）和"另一次长征"（Another Long March，荷兰布雷达）展览外，非玩世现实主义

图 1-C7　1998 年 CCAA 中国当代艺术奖组委会收到的艺术家来信

和政治波普在国外完全被忽略。第一届 CCAA 中国当代艺术奖宣布得奖结果后，我们希望艺术家讲出心中的困惑。2000 年的那次对谈中，王卫问泽曼："可是当您第一次来到中国为中国当代艺术奖评审参选作品，您觉得对您不熟悉的作品您是否还能使用同样的标准？比如您在这儿要看 110 位艺术家的作品，您是否仍旧采用中国艺术的审美标准？如果没有一幅作品达到上述标准会怎么样？是不是在您直觉上无法产生共鸣的作品，您仍旧要在他们中间作出选择？"

CCAA 中国当代艺术奖设立的初衷并不是要给非绘画类艺术提供资助，而是要关注中国艺术的现状。1998 年夏末第一届评委相聚北京，在全国苦心征集的 109 件（这个数量在当时算是相当多了）中国艺术作品中进行评选。最后征集到这样数量的作品如果不是通知的结果，也一定是希克先生全国游说或强行征集的结果。同时，组委会（主要是皮力和我）也在不失时机地鼓励艺术家参评（图 1-C7）。皮力与中国当代艺术家的关系很好，在中国艺术机构的人脉也比较广，在说服年轻艺术家参与方面作了不少贡献。为了动员更多的艺术家参加评选，我亲自去到北京通县的滨河小区和宋庄这些艺术家聚集区游说，后来还去了重庆和上海，做已经小有名气的艺术家的工作。年轻艺术家也是经历一番挣扎的，他们希望自己的作品走进大众的视野。泽曼在第二届评选之后与当地艺术家交谈时说过："如今，从艺术学院毕业的年轻艺术家层出不穷。作为他们迈出校园大门与外界的首次接触，这种竞争是非常宝贵的。"不过，成熟的艺术家或者有创作经验的艺术家就不太愿意参与，他们不想表现出对获奖的渴望。如果申请了，最后没有获奖怎么办？没人愿意让别人看出自己需要这种形式的肯定。万一别人知道自己输给了那些并不为人知的或是没有多少经验的艺术家怎么办？更重要的是，我们不时收到毫无名气的艺术家的好作品，让我们有新的发现。最后征集到的作

品大多出自年轻艺术家，其中百分之八十与组委会成员或希克先生本人都有过接触。

同样在 2000 年那次对谈中，艺术家王功新谈到中国艺术在 20 世纪 90 年代面临的东西方或国际与本土之间的矛盾时，对泽曼说："我想大家之所以迟疑是因为每个人看问题的角度都受到他文化背景和经验的影响。我的经验是在怎么看待艺术或者说怎样定义艺术上，西方人和中国人有不同之处。所以，人们对是否参加此类比赛犹豫不决。因为它不是中式框架，它不是按照像我这样搞艺术的人所熟悉的标准进行运作的。人们的反应多种多样。或许，这才是个人感受。"

中国常见的评奖方式是，在官方的艺术协会及其展览中由系主任、学院导师、杂志主编和艺协领导来推选优秀作品。CCAA 中国当代艺术奖的设置恰恰说明，通过获得这样的奖项来获得公众的关注实际上并不能让艺术家得到预期的认可。从我们作为主办方来说，这是个让我们困惑的难题：一个奖项有它的标准。所有新设立的奖项无不如此。除了周铁海，1998 年还设立了评委提名奖，得主是谢南星和杨冕（巧合的是，杨冕的获奖作品涉及完美的家庭结构，完美的妻子和完美的生活方式，讨论的正好是标准确立的问题）。不过，由于当时大多数艺术家无论是年龄还是作品的呈现方式都不成熟，当时评奖的标准并不高。

2000 年第二届奖项评选结束后，评委会邀请当地艺术家共同探讨奖项的评选过程、价值以及未来的发展方向。北京观念艺术家王卫提到西方对中国新一代艺术的评价标准在中国艺术界的影响，很有代表性。他问："如果作品达不到标准怎么办？是不是即使没有一件作品能打动评委，也一定要挑选一件呢？"回答是肯定的。我们有许多工作要做。评委易英就在 1998 年末出版的《CCAA1998》中写到那次奖项的评选是成功的标志。他指出三位获奖者在当时的艺术圈并不知名，这实现了我们在该奖设立时的承诺。谢南星和杨冕在那时确实不出名。当然，在这之前周铁海以其对艺术家不切实际的理想和其脆弱性的批评在上海早已为人所知，不过也是小范围的。易英的视角指出了当时艺术界面临的问题是北京与上海之间的距离（或者说是北京与非北京地区）的问题，还有主流学术（学院）的艺术教育界与独立创作的艺术家之间的距离。CCAA 中国当代艺术奖希望在二者之间架起一座桥梁。

希克成立这个奖项的目的是为艺术家创造一个环境，使他们有可能"可持续地研究和拓展艺术表现形式……促进与同行和艺术爱好者之间的沟通，最后达到与世界艺术界交流的目的"。改革开放给中国带来了变化，20 年后的今天，当时的某些问题已经得到了解决。互联网甚至让艺术品可以即时呈现。对中国艺术家来说，方便的旅行条件和渐渐流畅的英语表达都为与外界直接交流创造了非常好的条件，这是上一代艺术家

不敢想象的。在第一届评奖之后，获奖艺术家的作品陆续在国际展览上露面。经泽曼的介绍，一些中国艺术家参加了 1999 年威尼斯双年展，这对于增进西方对中国艺术现状的了解起到了非常重要的作用。促进中国与世界的对话可以说是 CCAA 中国当代艺术奖的核心。

从 CCAA 中国当代艺术奖设立到今天，无论是中国还是世界艺术都发生了巨大的变化。"中国风"在西方早已不再神秘，新一代的艺术家开始崭露头角，有的还得到了一定的国际声望，这是 20 世纪 90 年代的艺术家们不敢奢望的。总体来说，20 年前我们确立的艺术价值和标准已经部分实现。当时没人想到市场对艺术界的影响如此之大。2000 年，王功新不无担忧地说过："中国艺术界面临的一个主要问题就是中国当代艺术奖这样大的奖项最终会导致一种固定模式的出现。"看看当今艺术的商业性，我们只能说，如果 CCAA 中国当代艺术奖在过去能产生更大的影响，那就会为扭转局面作出更大的贡献。在市场已经成为中国当代艺术的主要推手的今天，我们盼望有一个更强大的、更加以艺术为根本的力量，作为"好"艺术的仲裁者来回应市场。

然而，就自身的标准而言，这个奖项一直坚持最初的目标。"二十年来，通过建立和发行出版物，CCAA 中国当代艺术奖细致地描绘了年轻艺术家和他们艺术成长的轨迹。"希克表示，"我想，无论是对新一代艺术家还是成名艺术家的新作品而言，这都是让国际知名策展人了解中国当代艺术的最好途径。"

侯瀚如在 2000 年那次对谈中就很有预见性地总结了该奖的特质及其最根本的作用："艺术家们从来都没有期望中国当代艺术奖或者其他什么奖项"会评出"最杰出艺术家奖。……奖项的存在表明在一个特定时期艺术界的发展状况。"想对那时作进一步研究，就不能忽视这个奖项的作用，毕竟它就是一个非常根本的事实。

CCAA 中国当代艺术奖

最佳艺术家：

周铁海

评委提名奖：

谢南星、杨冕（共 2 位）

评委：

安薇薇　　1957 年生于中国北京，活跃于中国和美国的观念艺术家

哈拉德·泽曼　　Harald Szeemann，1933 年生于瑞士伯尔尼，策展人、艺术史学家

乌利·希克　　Uli Sigg，1946 年生于瑞士，收藏家、前瑞士驻华大使

易英　　1953 年生于湖南省芷江县，批评家、中央美术学院教授

1998

总监：
凯伦·史密斯 Karen Smith　策展人，撰稿人

评奖时间：
1998 年

评奖地点：
Schloss, 6261 Mauensee, Switzerland

申请总人数：
109

出版物：
《1998 CCAA》

展览：
无

最佳艺术家奖
周铁海

1998 年 CCAA 中国当代艺术奖评委评述

哈拉德·泽曼 撰写

周铁海是一位以其想象的战略引起广泛关注的艺术家，甚至在欧洲也是如此。"战略"一词在此所试图表明的是武力和经济的较量，同样也包括意识形态的较量，在这些较量中艺术成为它们的附加值，沿着画家、画廊、博物馆的三角轨道滑行，其相关的梦想是荣耀和金钱。周铁海将自己放在世界各国的旗帜面前，以从未有过的方式，简单而严肃地宣布："艺术界的联系就像后冷战时代国家之间的联系。"周铁海将自己作为上海艺术家来表达，因为上海是世界上发展最快的城市，而整个国家虽然不乏艺术家但是却仍缺乏接受艺术家行为的阶层。对于中国艺术家的认同往往来自外部世界。这就是外部世界为什么必须为中国画家所控告的原因，最早对于资本主义雅皮的批判是用骆驼香烟上的骆驼完成的。周铁海将这个形象加工成一个万能的"教父"的形象。就像朱比特控制着闪电一样，骆驼教父控制着股票市场的指数。在另一件作品中，他扮演成一个带着光环的邮差，许诺着荣耀、幸福、健康和地位。盖普将军在越战中狡猾的公式"敌人越是放弃地盘，将自己集中在一起，越表明他们要集中释放力量"同样可以看作是艺术家的方式，金融市场的波动和世界的信息的传达往往带来不可预料的聚合和分解。周铁海用股票市场做引证，他还伪造了杂志的封面，伪造了关于中国艺术王位争夺战的假标题。他还为不断增加的去海外淘金，但又无法适应不同生活方式的艺术家们模拟了一个飞机场。在他名为《必须》的电影剧本中，他甚至没有放过那些为了出名委曲求全的艺术家。这样周铁海从重压和骆驼式的雅皮过渡到狡猾而有批判性的自我展示，其中渗透着无穷的创造力以及对于目标和态度的全新诠释，正是因此，我们将中国当代艺术奖中最重要的一部分授予给他。

周铁海　1966 年生于上海，1989 年毕业于上海大学美术学院。

CCAA中国当代艺术奖
1998

目标美术馆　周铁海　1998　纸上水粉　240cm×270cm

新闻发布会　周铁海　1997　印刷品　56cm×102cm

一场关于中国当代艺术20年的讨论——CCAA中国当代艺术奖20年

新闻发布会　周铁海　1999　纸上综合材料　290cm×390cm

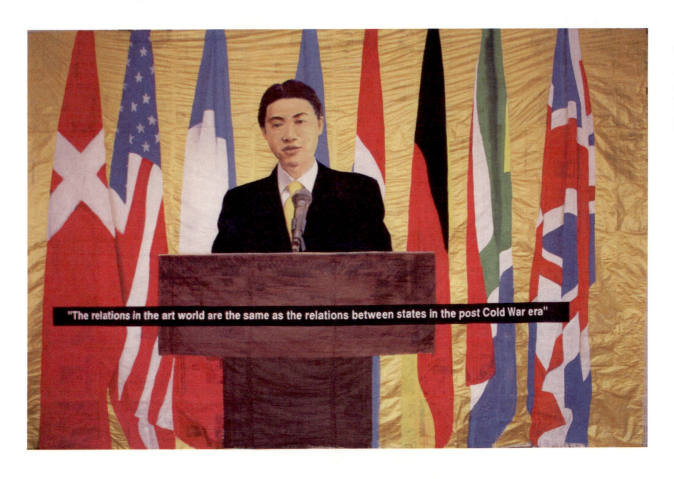

右派能让左派幸福吗？　　周铁海　　1998　　纸上水粉　　200cm×300cm

中国来了个索罗门　周铁海　1994　纸上综合材料　230cm×350cm

评委提名奖
谢南星

1998 年 CCAA 中国当代艺术奖评委评述

哈拉德·泽曼 撰写

从 1994 年开始，谢南星将他生存的环境带入他的艺术中，坐在马桶上的自画像，拿着冻鸡的自画像，他和家人朋友们在一起，他躺在床上。但是这些人物都是变形的，透过一个窥视镜，近处的东西在透视上更大一些，形成一种戏剧性的迷幻效果。这种方式使观众的眼睛很快从画面的最近点游离开来，让视线与中心反方向运动，从而将人物从阻隔性的模糊的背景中释放出来。在其他一些作品中，裸体的人物徘徊在树旁，或蹲在树上；或者让自己蹲在打开的冰箱中；或者整个卷屈身体，或者跪着；在沉郁的餐桌旁，或者站着，或者爬行着向前，而与此同时，关键信息是由画面上方的人物来传达的。在这些作品中，画家的艺术语言已经从现实中走向了对于现实的重新组合。胶、水彩、涂鸦、物体和笔触在这个不和谐的物质世界任意使用，于是这些作品同样也获得了一种新的自由和社会批判性。在 1997 年，一批在表现中含有韵律性的两联作品诞生了。上面是一张小画，有哭泣的女人，她们的眼泪变得闪亮、晶莹。下面大一些的画面是蓝色的，画家将自己的自画像放在一个他梦想的理想化的乐园中；欲望逐渐消失在宇宙中，伤害仿佛成了一个充满恐怖和无助的晶莹世界，而笼罩着这个世界的光芒正是自我诱惑的脆弱与麻醉的世界以及对于天空的永恒欲望和灵性的闪烁。毫无疑问，画家试图用这些组合的图像打破图像的象征性，将艺术作为展示人类不断变化的知性的传达媒介。他自己写到蓝色对于他而言象征着浪漫和极度的伤感，它们在此唤起一种复杂的情感，而且他还试图从中表达自己对于殉道者伊夫·克莱因（Yves Klein）的赞美。在《十滴眼泪和十个自画像》系列中，他发展出了对于单色描绘的爱好和挑战。1997 年的《模糊的花》的表达方式似乎走得更遥远。所有的情感和意义都是通过那些越来越自由的漂浮在黑色背景上的蓝色、男人、花朵和植物来传达的。1998 年外部世界的残酷性作为他内心恐惧的阻断机制出现在画面中。便池和床作为一个恐怖的自虐事件的场所，模糊和暧昧的植物仿佛预示着知性对于欲望的捕捉和审视，这些都丰富了在伪装、暴力、欲望和暴露癖之间游移的生命。一系列感人的绘画中蕴涵着大量的对于人类灾难处境的描绘，它们仿佛是梵高的对于世界认识的现代版本，当时他是在社会偏见的压力下画出的《一只耳朵的肖像》。而谢南星在梵高和克莱因的诱导下，聪明地将这些永恒的主题转换成新的图像。

谢南星，1970 年生于重庆，现生活和工作在北京与成都。谢南星是极具变革心的实验派画家，他总是在挑战着艺术教育中的那些传统的、看似已确立的成规。他对心理学颇有兴趣，往往以心理学质疑的方式去质询表面背后的东西，从而达成他的艺术实践路径。

CCAA 中国当代艺术奖
1998

无题（模糊的花 NO.4）　　谢南星　　1998　　布面油画　　161cm×132cm

评委提名奖
杨冕

1998 年 CCAA 中国当代艺术奖评委评述

哈拉德·泽曼 撰写

以微笑或者大笑的形象出现在每天的报纸和电视上的模特已经成为今天年轻的女性文化的主要部分和社会问题。处在这种陈词滥调中的画家，在黄色、红色和紫色的背景上表现了各种不同的充满喜悦的姿势。他最先描绘的是前面的女孩，她们有时用手浪漫地托着头，有时骄傲地展示着新发型，有时侧身展示身体的美丽曲线，有时带着小帽子梳着小辫欢呼，有时抱着双手思考，但是无论如何总是面对观众。在稍近一些的作品中，画面开始复杂，四个女人站成一排，显示出美丽的发型或者优美的脸部曲线；圆形构图中的三口之家，父亲用录像机拍摄着妻儿；或者还有在聚会上穿着入时的人们。而在这样一些标准的美丽的图像上有着一些稀薄的颜色，与其说它们是跟画面相关的颜色倒不如说它们像一种塑料一样覆盖在这些图像上。

作品的标题或许更能说明这些典型行为和手势《青春"标准"》《变化的标准》《标准家庭》《风韵标准》，这些标题不断对从母亲到女儿的不同阶段的标准提出质疑。

一旦这些相似的迷人的瞬间出现，便有一道鲜艳的颜色穿过画面，好像是对这些有着美丽姿态的人物的细小伤害。杨冕认真而巧妙地，使用这些记号，从而提出问题，这样，这些夸张的动作和美丽的标准便具有了相对性，诱惑的紧张感被强化。甚至连我们这些评委也对这些美丽的伤害怀着复杂的心情。

杨冕，1970 年生于四川成都，1997 年毕业于四川美术学院油画系，获学士学位，后任教于中国成都西南交通大学美术系至今，现工作、生活在成都。其作品被成都上河美术馆、深圳美术馆、南京当代四方美术馆、旧金山 de young 美术馆、蒙彼利埃市政厅等机构收藏。

他举办的个展包括："杨冕 2016"，千高原艺术空间，成都，2016 年；"CMYK-杨冕的绘画"，上海美术馆，上海，2012 年；"姿态"，今日美术馆，北京，2008 年；"从标准到经典"，modernism 画廊，美国旧金山，2008 年；"美丽'标准'"，M. Sutherland Fine Arts' Ltd，美国纽约，2007 年；"杨冕——美丽'标准'"，M. Sutherland Fine Arts' Ltd，美国纽约，2005 年；"2004 年美丽标准"，东方基金会，澳门，2004 年；"北京制造——理想的小区建筑'标准'"，红门画廊，北京，2003 年；"成都制造——理想的小区建筑'标准'"，成都画院，成都，2002 年；"建筑'标准'"，香格纳画廊，上海，2001 年；"新美好生活标准——梦幻建筑"，FIAC，巴黎，2001 年；"美好'标准'"，四合院画廊，北京，1999 年。他还参加过国内外许多群展。

CCAA中国当代艺术奖
1998

天伦"标准"　杨冕　1997　布面油画　145cm×150cm

CCAA中国当代艺术奖

最佳艺术家：

萧昱

评委提名奖：

陈劭雄、海波、洪浩、蒋志、林一林、谢南星、杨少斌、尹秀珍、郑国谷（共 9 位）

评委：

安薇薇　　1957 年生于中国北京，活跃于中国和美国的观念艺术家，时任中国艺术文献仓库艺术总监

哈罗德·泽曼　Harald Szeemann，1933 年生于瑞士，策展人、艺术史学家

侯瀚如　　1963 年生于中国广州，策展人、艺术批评家

栗宪庭　　1949 年生于吉林省，策展人、艺术批评家，时任《新潮》杂志主编

乌利·希克　　Uli Sigg，1946 年生于瑞士，收藏家、前瑞士驻华大使

2000

总监：
凯伦·史密斯 Karen Smith　策展人、撰稿人

评奖时间：
2000 年

评奖地点：
北京

申请总人数：
102

出版物：
《2000 当代中国艺术奖金》

展览：
无

最佳艺术家奖
萧昱

2000 年 CCAA 中国当代艺术奖评委评述

《浪漫和诗意》
栗宪庭 撰写

萧昱的作品有一种浪漫和诗意的感觉，但作品背后隐藏的是一种恐惧感，或者说他把内心以一种浪漫和诗意的形式来表达，他的作品让我想起悲凉与美丽的古典悲剧。萧昱作品的话语是用若干种动物拼接成一种新奇的"动物"，《RUAN》使用了兔子、鸟和流产胚胎的标本，《JIU》使用了科学实验的白鼠，《WU》使用了兔和鸭，萧昱三个作品成了一个系列，让人联想到的是，诸如克隆，高科技的发达，以及愈加人为化的生存环境等。在《疼》那个展览中，萧昱在沙子上装置了枯树根，枯树上栖息的是他的怪异新奇的 WU，作品使人在新奇中有一种心疼的感觉。科学的高速发展，人类愈加生活在一种人为化的环境中，而且是朝着愈加美好的未来进行的，正因为这种未来的"美丽"，就愈加使我们恐惧。萧昱的作品把握的正是这样一种生存感觉。《JIU》中有几句话：体积很小，繁殖力强，适应性大，未来主人。《JIU》使用的动物来自实验室，而实验室孕育着未来世界，这是艺术家表达的一种对未来的恐惧，人类不断地制造着方便自身同时也是控制自身的新物体。

萧昱　　1965 年生于内蒙古，1989 年毕业于中央美术学院壁画系。

CCAA中国当代艺术奖 2000

WU　萧昱　2000　兔子、鸭子、树根、锯末　尺寸可变

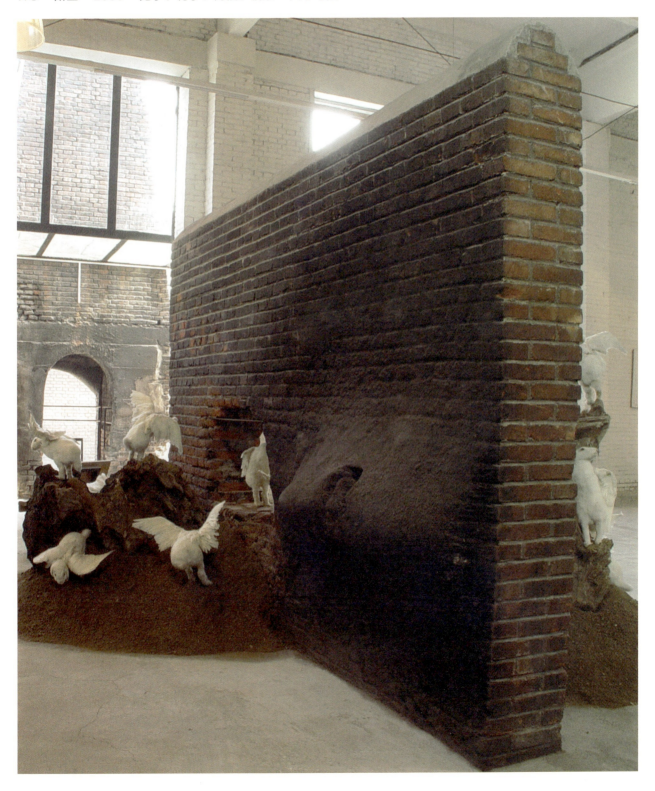

RUAN　萧昱　1999　20 世纪 70 年代流产胚胎头部标本，鸽子尸体残部，猫尸体残部，兔子尸体残部，老鼠尸体残部，干虾仁，福尔马林防腐剂，四个标准医用玻璃干燥器　尺寸可变

图见《2000 当代艺术奖金》第 18 页

RUAN　萧昱　1999　20 世纪 70 年代流产胚胎头部标本，鸽子尸体残部，猫尸体残部，兔子尸体残部，老鼠尸体残部，干虾仁，福尔马林防腐剂，四个标准医用玻璃干燥器　尺寸可变

图见《中国当代艺术访谈：中国当代艺术奖 1998—2002》第 84 页

JIU 萧昱 2000 试验鼠、玻璃缸、金属架、电视、录像机 400cm × 300cm × 170cm

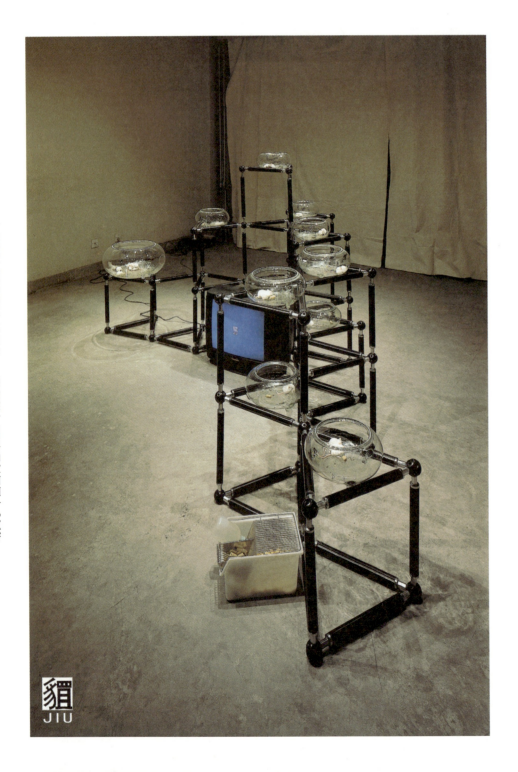

WU　萧昱　2000　兔子、鸭子、树根、锯末　尺寸可变

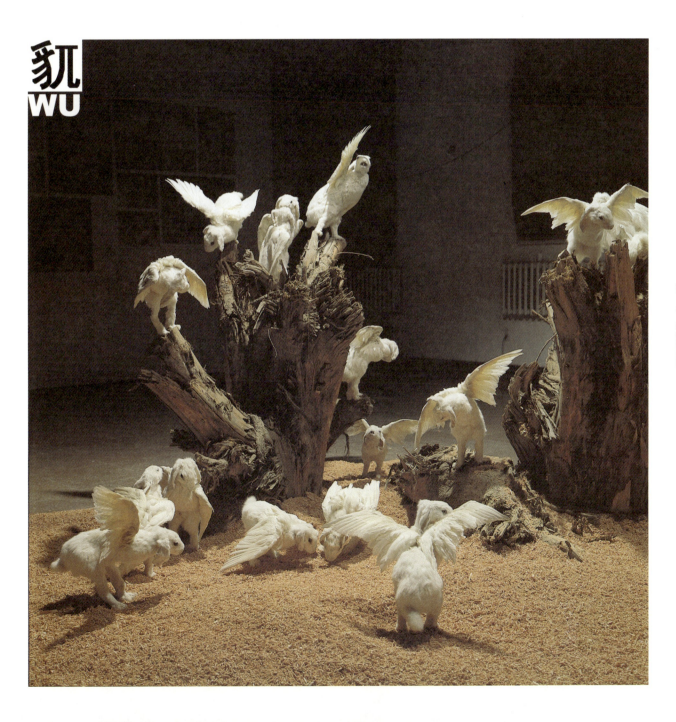

评委提名奖
陈劭雄

陈劭雄，1962年生于广东省汕头市，1984年毕业于广州美术学院版画系。1990年和林一林、梁钜辉组建"大尾象工作组"。2007年和小泽刚（日本）、金泓锡（韩国）组建"西京人"。2016年11月因病逝世。

CCAA中国当代艺术奖 2000

街景 4　陈劭雄　1998　摄影　85cm×128cm

评委提名奖
海波

海波，1962 年出生于吉林省长春市，1984 毕业于吉林艺术学院，1989 结业于中央美术学院版画专业。

举办过主要个展包括："海波"，佩斯香港，香港，2016 年；"海波"，佩斯北京，北京，2012 年；海波个展，Pace/Macgill Gallery，美国纽约，2011；"透视：海波"，史密斯索尼亚赛克勒画廊，美国华盛顿，2010 年；"太平山以北都是草原"，北京公社，北京，2008 年；"The Story is Over：海波个展"，北京公社，北京，2007 年；海波个展，MAX Protetch 画廊，美国纽约，2004 年、2006 年；海波摄影个展，东方基金会，澳门艺术中心，澳门，2002 年；海波摄影个展 1999-2002，艺术文件仓库，北京，2002 年。参加的群展包括：第四十一届鹿特丹国际电影节，荷兰，2012 年；"心灵和天地之旅程"，纽约大都会艺术博物馆，美国，2007 年；"物质分类展"，温哥华博物馆，加拿大，2005 年；"麻将：乌利·希克中国当代艺术收藏"，伯尔尼美术馆，瑞士，2005 年；阿尔勒摄影节，法国，2003 年；第四十九届威尼斯双年展，意大利，2001 年；等等。

2011 年，获马爹利非凡艺术人物奖；2004 年获意大利 Michetti 博物馆第五十五届 Michetti 奖。他的作品被美国纽约 MOMA 美术馆、盖蒂美术馆、昆士兰美术馆、大都会博物馆收藏。

CCAA中国当代艺术奖
2000

桥　海波　1999　摄影　360cm×120cm

评委提名奖
洪浩

洪浩，1965 年生于北京，1989 年毕业于中央美术学院版画系。现为职业艺术家。举办的个展有："洪浩"，博洛尼亚现代美术馆，意大利，2015 年；"洪浩"，佩斯北京，北京，2013 年；"阅览室"，前波画廊，美国纽约，2004 年；"洪浩作品在阿尔勒国际摄影节"，法国阿尔勒，2003 年。参加过的群展包括："Polit-Sheer Form！"，皇后美术馆，美国，2014 年；"Prix Pictet 在维多利亚和阿尔伯特博物馆"，维多利亚和阿尔伯特博物馆，英国伦敦，2014 年；"水墨艺术——中国当代艺术中过去作为现在"，纽约大都会美术馆，2013 年；"全球的当代：1989 年之后的艺术世界"，ZKM 当代艺术馆，德国，2011 年；"此处彼处之间：当代摄影的通道"，纽约大都会美术馆，美国，2010 年；"旅程"，纽约大都会美术馆美国，2007 年；"2000 年以来的版画艺术"，纽约现代美术馆，美国，2006 年；第五届亚太当代艺术三年展，昆士兰美术馆，澳大利亚，2006 年；"过去将来——中国当代摄影"，纽约国际摄影中心，美国，2004 年；首届广州三年展，广东美术馆，广州，2002 年；上海双年展，上海美术馆，2000 年；"蜕变与突破：中国新艺术展"，亚洲协会美术馆，P.S.1 当代艺术中心，美国，1998-2000 年；"后八九中国新艺术展"，香港艺术中心、悉尼当代美术馆，1993 年；等等。

CCAA 中国当代艺术奖 2000

藏经 3085 页 世界政区新图　　洪浩　　2000　　丝网版画　　56cm ×78cm

评委提名奖
蒋志

蒋志，1971年生于湖南沅江，1995年毕业于中国美术学院，现居住和工作在北京。蒋志长期、深入地关注各类当代社会与文化的议题，总是自觉地处在诗学与社会学这两个维度的交汇处上，他所着力的是如何使那些我们熟悉的日常、社会经验转换进作品文本中，并保持日常经验与文本经验两个维度上的张力。在关心当代艺术自身方式问题的同时又富有鲜明的个人特点。他的语言多元广泛，在他超越了容易引起观者共鸣的空泛的个人情感和文化态度，从社会和个人的心理深层批判性地介入艺术创作和社会现实的紧张关系中，并具有极大的开放性。2000年获CCAA中国当代艺术提名奖；2002年，香港国际电影短片节"亚洲新势力——评委会大奖"、2010年"改造历史（2000-2009年中国新艺术）"学术大奖；2012年获"瑞信·今日艺术大奖"。个人作品集有：《木木》（1999年），《照耀我》（2008年），《神经质及其呓语》（2008年），《白色之上》（2008年），《颤抖》（2010年），《如果这是一个人》（2012年），《情书》（2015年）《滥情书》（2016年，与陈晓云合作），《我们，注定，一切》（2017年）。

CCAA 中国当代艺术奖
2000

食指　蒋志　1998-1999　影像　45'

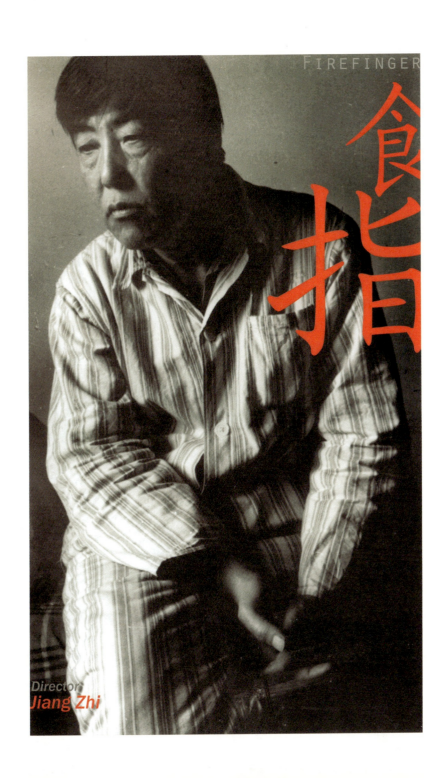

评委提名奖
林一林

林一林，1964年生于中国广州，1987年毕业于广州美术学院雕塑系，1991年组建"大尾象工作组"，现生活、工作在纽约和北京。

举办的个展包括："档案30：林一林"，录像局，北京，2014年；"假日"，Edicola Notte 空间，意大利罗马，2013年；"避暑山庄"，Zoo Zone 画廊，意大利罗马，2013年；"金色游记"，Walter and Mcbean 美术馆，旧金山艺术学院，美国，2012年；"谁的土地？谁的艺术？"，清迈土地基金会和曼谷当代唐人艺术中心，泰国，2010年；"大家庭：是兄弟，不是同志"，箭厂空间，北京，2009年；"时空隧道"，沪申画廊，上海，2008年；"目标"，当代唐人艺术中心，北京，2008年；"零界点：新世界"，广州，维他命空间，2006年；"继续前进：林一林"ISE 文化基金会，纽约，2004年。

他参加过的展览包括："请回，世界就像一座监狱？"，MAXXI美术馆，意大利，2017年；"穿越"，歌德学院，印度，2016年；"大尾象：一小时，没空间，五回展"，时代美术馆，广州，2016年；第十二届哈瓦那双年展，古巴，2015年；第十届里昂双年展，里昂当代美术馆，法国，2009年；第十二届卡塞尔文件展，德国，2007年；第五十届威尼斯双年展，意大利，2003年；等等。

CCAA 中国当代艺术奖
2000

恒福阁　林一林　2000　装置、行为　玻璃纤维、铁　190cm×150cm×495cm

评委提名奖
谢南星

谢南星，1970 年生于重庆，现生活和工作在北京与成都。谢南星是极具变革心的实验派画家，他总是在挑战着艺术教育中的那些传统的、看似已确立的成规。他对心理学颇有兴趣，往往以心理学质疑的方式去质询表面背后的东西，从而达成他的艺术实践路径。

其主要个展包括："无题三种"，麦勒画廊 北京—卢森，北京，2015 年；"谢南星绘画展"，Kunstverein Hamburger Bahnhof，德国汉堡，2005 年；"绘画 1999 - 2002"，曼彻斯特画廊，英国曼彻斯特，2003 年。重要群展包括："永远的抽象——消逝的整体与一种现代形式的显现"，红砖美术馆，北京，2016 年；第三届南京国际美术展"HISTORICODE：萧条与供给"，百家湖美术馆，南京，2016 年；"单行道：李文栋｜魏兴业收藏展"，OCAT 西安馆，西安 2016 年；"新资本论——黄予收藏展（2007 - 2016）"，成都当代美术馆，成都，2016 年；"非形象——叙事的运动"，上海二十一世纪民生美术馆，上海，2015 年；"China 8"，埃森弗柯望博物馆、杜伊斯堡勒姆布鲁克博物馆、盖尔森基兴美术馆、马尔市格拉斯卡腾雕塑博物馆、哈根 Osthaus 美术馆、雷克林豪森 Kunsthalle、NRW Forum Düsseldorf、德国，2015 年；"新作展＃1"，OCT 当代艺术中心，深圳，2014 年；第十二届卡塞尔文献展，德国卡塞尔，2007 年；上海双年展，上海美术馆，上海，2000 年；第四十八届威尼斯双年展，意大利威尼斯，1999 星。

CCAA中国当代艺术奖
2000

无题（火焰）　谢南星　2000　布面油画　220cm×380cm

评委提名奖
杨少斌

杨少斌，1963年生于河北省唐山市，1983年毕业于河北轻工业学校美术系，1991年迁入北京圆明园画家村，1995年迁入北京通县小堡村。举办的个展包括："蓝屋"，阿肯美术馆，丹麦哥本哈根，2013年；"蓝屋"，尤伦斯当代艺术中心，北京，2010年；"起步——结语"，圣保罗美术馆，巴西圣保罗，2009年；"X——后视盲区"，长征空间，北京，2008年；"杨少斌"，国家美术馆，印度尼西亚雅加达，2007年。参加的群展包括："糖自旋"，昆士兰美术馆，澳大利亚布里斯班，2016年；"中国8-莱茵鲁尔区中国当代艺术展"，MKM库珀斯米尔勒当代艺术博物馆，德国杜伊斯堡，2015年；"聚焦北京——德赫斯-佐莫收藏展"，博伊曼斯·范伯宁恩美术馆，荷兰鹿特丹，2014年；第十一届沙迦双年展，沙迦，阿拉伯联合酋长国，2013年；第六届亚太三年展，昆士兰美术馆，澳大利亚布里斯班，2009年；"快城快客"——第七届上海双年展，上海美术馆，上海，2008年；"真货：中国当代艺术"，泰特美术馆，英国利物浦，2007年；"麻将——中国当代艺术收藏展"，伯尔尼美术馆，瑞士伯尔尼，2005年；"明日不回眸"，关渡美术馆，台湾台北，2005年；"我！20世纪自我肖像"，卢森堡博物馆，法国巴黎，2004年；"重新解读：中国实验艺术十年（1990-2000）"，首届广州当代艺术三年展：广东美术馆，广州，2002年；"映像与描绘"，格拉兹博物馆，奥地利格拉兹，2001年；第四十八届威尼斯国际艺术双年展，意大利威尼斯，1999年。

CCAA中国当代艺术奖 2000

无题 杨少斌 2000 布上油彩 230cm×180cm

评委提名奖
尹秀珍

尹秀珍，1963年生于中国北京。作为一名中国当代艺术的女性领军人物，尹秀珍自1989年毕业于首都师范大学美术系油画专业之后，便开始了她的艺术创作生涯，并且广泛活跃于国际各大展览。尹秀珍目前生活在北京，从事艺术创作。

尹秀珍的作品通过对旧物的拼接，传达了对于现代社会全球化与同化问题的探索。她利用回收的材料形成一种雕塑性的记忆文献，在高度城市化、现代化以及全球经济增长的急速变化中，试图将那些通常会被忽略的事物个性化，以暗示生命的个体性。艺术家解释说："在高度变化的中国，'记忆'似乎比任何事物都消逝得更快。所以保存记忆已经成了另一种生活方式。"尹秀珍将记忆作为审视其周围政治、社会以及环境的批判工具。

艺术家土生土长在北京，受北京环境快速变化的启发，作品的主题包含了记忆、过去和当下，以及人与其生长在其中的不断变幻的社会之间复杂的关系。通过将旧物聚集在一个新的语境之下，尹秀珍成功地将过去的经历与当下的体验和状态编织在一起。就这样，在试图传达全球性变化之下个体生命状态的过程中，她将"记忆"与"经验"融合起来。

尹秀珍曾于国内外重要艺术机构多次举办个展，并受邀参加世界范围内的多项大型展事。她的主要个展包括2013年于佩斯北京举办的"无处着陆"，2012年于荷兰格罗宁根美术馆和德国杜塞尔多夫美术馆举办的大型巡回个展"尹秀珍"，2010年于佩斯北京举办的"第二张皮"，并于同年纽约现代艺术博物馆举办"项目92：尹秀珍"个展，展出其大型装置作品《集体潜意识》，这一作品曾在2007年北京公社举办的尹秀珍个展上首次展出。尹秀珍参加的主要群展包括2014澳大利亚Dark MOFO艺术节，2013年莫斯科双年展，2013年由尤伦斯当代艺术中心主办的"杜尚与/或在中国"展览，2012年第一届基辅国际当代艺术双年展，2011年横滨三年展，2008年上海双年展，2007年威尼斯双年展，2004年悉尼双年展，2004年第二十六届圣保罗双年展，以及1998年由亚洲协会及旧金山现代美术馆主办的"蜕变突破——华人新艺术"展等。艺术家曾获得包括中国当代艺术奖（CCAA）以及2000年联合国教科文青年艺术家奖（UNESCO/ASCHBERG award）在内的多个重要奖项，她的作品也曾在《纽约时报》（2006年）及《美国艺术》（2003年）上受到高度认可。

CCAA中国当代艺术奖 2000

活水　尹秀珍　1996　装置

评委提名奖
郑国谷

郑国谷，1970 生于广东省阳江市，1992 毕业于广州美术学院版画系，现居阳江。

CCAA中国当代艺术奖
2000

影像泛滥的时代到处都可以看到玩偶在表演　郑国谷　1999　综合材料与照片　75cm×50cm

泽曼等评委与艺术家们对话[1]

2000 年
CCAA 中国当代艺术奖

林天苗：我想知道中国当代艺术奖是怎样的组织，或者更确切地说，是怎样运作的？它的评委会成员是常年不变的，还是要定期换人？

泽曼：在欧洲，类似的奖项有很多，其目的是为了推动那些富有创造力的年轻艺术家的成长。一个月前，我在德国慕尼黑的时候就刚刚颁发了一个给 25 岁以下年轻艺术家的奖项。欣赏那 620 幅参赛作品，实在是一件非常有意思的事情，因为我们发现了许多以前不知道的年轻艺术家。在瑞士，我们也有一个类似的奖项，虽然只是一个国内奖项。

20 世纪 60 年代，人们普遍认为当代艺术的中心在纽约、伦敦和巴黎。而我相信创造力不应该仅仅局限于艺术中心，它是无处不在的。其实，推动这种创造力的尝试一旦产生便迅速发展到了世界的每一个角落。

对于我来说，始终和年轻的艺术家保持联系，了解他们正在进行的创作是非常重要的。我想"中国当代艺术奖"的宗旨便在于此。甚至应该说，在中国有更多的理由要这样做，因为在中国国内举办类似展览的基础设施尚不完善。目前，你们只在上海有一个当代艺术展览馆。可它也已经过于保守陈旧了，其艺术作品都还停滞在过去的某一历史时刻——但至少这是一个开端。

创立中国当代艺术奖是非常重要的，因为要想跑遍全中国来欣赏中国艺术是不可能的，而同时又需要尽可能多地了解现今中国国内艺术的发展状况。当然，我们知道从绘画作品的画册和目录来看，最好的艺术作品常常很难成功地再现出来，而比较差的作品反而再现的效果比较好。但即使只有这些艺术家近两三年的作品，你仍然能感受到他们创作时的激情。因此，我们可以在任何一天从想要参加此类评奖的百来个艺术家中作出筛选。

如今，从艺术学院毕业的年轻艺术家层出不穷。作为他们迈出校园大门与外界的首次接触，这种竞争是非常宝贵的。类似中国当代艺术奖这样的奖项各有他们自

1. 这篇对话的原中文稿刊印在《2000 当代中国艺术奖金》，本文有所修订；英文版收录在 巫鸿 编：《十字路口的中国艺术：在过去和未来之间，在东方和西方之间》，凯伦·史密斯 译，第 148-161 页。（*Chinese Art at the Crossroads: Between Past and Future, Between East and West*, ed. Wu Hung (Hong Kong: New Art Media; London: Institute of International Visual Arts, 2001), 148-61. Translated by Karen Smith.）

己的历史，而这只不过是此类奖项的开端。即使它们的重要性无法在短时间内体现出来，你也能看到它们在全国各地迅速地发展起来。

至于谈到中国当代艺术奖评委会的成员，包括我在内，有三个来自国外，（相比上一届）今年有三个没有换，两个是新人。我个人认为让有不同视角的人参与评选和最后决定是一件好事。去年在威尼斯双年展上我展示了许多中国艺术家的作品，因为通过我对中国这几次的访问以及这次参与中国当代艺术奖的评选工作，我对中国的艺术作品以及思想有了更多的了解。对中国艺术而言，了解当今艺术的发展状况并有一个旁观者的视角是很有帮助的。

王功新：你衡量艺术的标准是什么？你觉得是否有可能判断什么是好的艺术或者坏的艺术？

泽曼：关于什么是艺术，每个人都可以有他自己的观点。当你面前出现了众多艺术家以及他们的作品时，你会不自觉地开始创造个人神话，描述你自己是怎样对一件艺术作品作出反应的。我为类似威尼斯双年展这样的大型展览会做评选工作已经有43年了。你会认识许多代艺术家。从某种角度来说，对你所相信的东西你必须坚定不移。另外，还有一个我称之为"激情"的标准：那是当我对某些作品立刻产生共鸣，同时相比较于其他作品产生更大兴趣的时候。

当你为这种展览会做评委的时候，你对如何发现其潜力有一个评判标准。当然了，这种评判标准是以展览会的发展历史为依据和基础的，比如威尼斯双年展。去年，我试图对其进行改革，让参观者的感受与以往不同。我选择的都是我所熟悉的艺术家，其中包括了许多20世纪60年代以后才认识的朋友。

当然，无论你要展示多少艺术家的作品，还有几个更加实际的情况需要考虑。你必须在一定的空间内工作。你可以邀请一个艺术家到一些地方来工作，因为你觉得他可能会在某个特定地点产生灵感。而另一些地方你必须通过对话向他描述出来。这样，一个展览会从性质上来说就变得比较有组织性。那些空间上的要求意味着你必须对每个艺术家所擅长的方面有较好的把握。在选择作品的时候还有一

个艺术因素,以我的个人经验来讲,我常常要设想入选的作品是否与整个展览保持风格上的一致。

王卫: 我很同意您刚才所说的。可是当您第一次来到中国为中国当代艺术奖评审参选作品,您觉得对您不熟悉的作品您是否还能使用同样的标准?比如您在这儿要看一百一十位艺术家的作品,您是否仍旧采用中国艺术的审美标准?如果没有一幅作品达到上述标准会怎么样?是不是在您直觉上无法产生共鸣的作品,您仍就要在他们中间作出选择?

泽曼: 我们其实也是猎手。如果你是一个猎人,你总是想寻找稀有的动物。我很遗憾那些我在上海见到的青年影像工作者未能将他们的作品送到中国当代艺术奖参加评选。我很惊讶那些二十一二岁的年轻人都没有参加。在德国许多年轻人都将他们的作品送到德国青年艺术奖参加评比,中国也应该这样做。评审工作一般持续两三天。值得一提的是,在我们欣赏作品的时候,我们满脑子都是各种各样的想法。我们总是试图寻找我们评审艺术作品的一些新角度。

侯瀚如: 事实上,当将衡量艺术的标准应用到艺术作品当中时,根本就不存在什么国际标准。在关于标准和价值问题的讨论中,任何事物都是介于世界性和地区性之间的。艺术家们从来都没有期望中国当代艺术奖或者其他什么奖项成为"最杰出艺术家奖"。人们不应该指望此类奖项和任何具体情况有什么联系。诸如谁是买主,谁是评委等此类问题是毫无意义的。它是一个理论上的结果。同时,它的存在表明在一个特定时期艺术界的发展状况。

评委会成员的选择是恰当而明确的。哈拉德·泽曼有长期的国际性的经验,栗宪庭和安薇薇都住在中国,并对中国艺术的发展了解很深。然后,还有像我这样介于二者之间的人。所以,它是一个不同观点的集合体。但总体上来说,我认为结果还是很公正的。

泽曼: 然而,中国当代艺术奖的最初发起是因为一个瑞士大师来中国时被这里的艺术所倾倒,并对此热情不减。由于关于艺术家以及他们的作品的信息越来越多,

作为地区艺术,古老的和已经确立下来的观念在我们看到的艺术作品中进行着变换。关于艺术最令人心动的就是它是两个民族的一次接触。所以消息一传开,它便以迅雷不及掩耳的速度发展起来。中国当代艺术奖有着同样的宗旨。

王功新: 我想回到艺术标准的问题上来。对于我来说,它是一个复杂但很有趣的事情。在中国,其实并没有什么为当代艺术创立的国家奖项,所以像中国当代艺术奖这样的奖项就引起了大家的普遍关注。但我想大家之所以迟疑是因为每个人看问题的角度都受他文化背景和经验的影响。我的经验是在怎样看待艺术或者说怎样定义艺术上,西方人和中国人有不同之处。所以,人们对是否参加此类比赛犹豫不决。因为它不是中式框架——它不是按照像我这样搞艺术的人所熟悉的标准进行运作的。人们的反应多种多样。或许,这才是个人感受。

泽曼: 个人对艺术的直觉也同样有效。正如我在前面所说的那样,每个人都有权利表达自己对艺术的看法,每个人都有权利坚持自己的艺术立场。相比上一届中国当代艺术奖,这届评委组成已发生了很大改变,目前该奖项已开始重视你提出的问题。去年,中国当代艺术奖的评委包括两位中国评委和两位欧洲评委。今年的评委团包括三位中国评委,其中两位来自中国大陆,一位是中国的国际评委,还有两位是欧洲评委。

王功新: 要了解中国当今的艺术状况,我觉得至关重要的一点是了解中国的文化背景。中国艺术在过去十年中一直在不断地探索自己的标准和原则,当然不仅仅是探求那种基于西方艺术的标准和原则。在众多的探索者中,中国当代艺术奖协会最终建立了自己的标准。

泽曼: 你所说的情况并不新鲜,这种状况存在时间已经很长了。每个艺术家,在他还未得到别人认可之前,都经历过个人创作的艰辛,因为艺术潮流往往总在别的地方。所有的艺术期刊和杂志都有自己的批评家,正是他们促成了什么艺术形式好,什么艺术形式不好的观念的形成。然而,评委不是批评家,从某种程度上来说,我们只是艺术的爱好者。我们并没有把其他艺术家的作品贬得一文不值,我们仅仅是选出了自己喜爱的作品。

候瀚如: 中国过去一直是一个比较封闭的国家,因此当人们提及中国艺术时,有时会

不自觉地形成这样的观念：中国的艺术形式与西方的艺术形式完全不同。每天我们从收音机里听到的或从电视机上看到的艺术节目也都给我们留下了这样的印象：中国艺术与众不同。艺术家对艺术的直觉都是相似的。实际上，对于中国那些潜心搞艺术的人来说，大多数情况下他们要比巴黎的艺术家幸运得多，因为有众多的国际评委和国际媒体来中国寻找并选拔优秀的艺术人才，这样说来中国某些艺术家比西方的艺术家有更多成名的机会。事实也正是如此。例如有一个人搞艺术才三年就突然从某个角落里跳出来成为全球双年展上名声大噪的人物，而一个在瑞士或法国多年从事艺术创作的艺术家却从来得不到这样的机遇。

这个问题不仅仅关系到谁应该为此不公平现象负责，如何定义艺术标准，更多的是关于间接的艺术背景。上一届中国当代艺术奖颁给了周铁海和谢南星、杨冕。后两位是画家，他们在艺术界比周铁海的影响力要大得多。但就我个人而言，我觉得周铁海的作品更有意思，也更具有超验主义的风格。为什么人们会对艺术作品有如此不同的看法从而使艺术作品具有如此不同的影响力呢？答案常常需要考虑到整个艺术界——艺术界的整体结构如何，它期待什么样的艺术形式，特定时期艺术界又提倡什么样的艺术形式，艺术家接受的教育如何，艺术家的生活环境如何，等等。所有这些都意味着我们不可能清楚明确地指出一部艺术作品必须满足的艺术标准。

林天苗：我是今年才听说有中国当代艺术奖这一奖项的，我十分清楚这一奖项对于中国艺术家的重要性和影响力，可是一旦某一奖项能使获奖者名利双收，人们总是期望能尽早知道获奖结果。由于这一奖项在中国艺术家中具有极大的影响力，评委组成也成为评奖的一个重要因素。

王功新：我们现在要做的正是消除中国艺术家想要一夜成名就得到公众认可的想法。我们现在与纽约的不同之处在于：在纽约人们对艺术家的关注在于他是个艺术家而并非他的名气。因此中国艺术界面临的一个主要问题就是中国当代艺术奖这样大的奖项最终会导致一种固定模式的出现。

泽曼：每一个艺术家都只是孤立的创作者，而一个艺术评奖机构的发展则需要很长的时间。首先，它必须得有一个起点。就拿我们大家熟悉的威尼斯双年展为例，它目前所面临的问题就在于它的发展已经达到了登峰造极的地步。一方面，它拥有古老的建筑形式——国家艺术展览馆，这一建筑标志着第一次世界大战前的权力

结构;另一方面,在那里举行的国际艺术作品展览也成为国内作品展的补充。中国当代艺术奖虽然只是艺术奖项,却极富竞争意味。今年的获奖者不止一名,而是达十名之多,这十名获奖者艺术风格各异,他们的获奖使今年的奖项比上一届更真实地反映了中国艺术的现状,因此艺术评奖机构的发展必须得有一个起点,或许最初它的评奖活动规模小,仅限于小范围内,但随着进一步的发展壮大,它也开始逐步与国外的艺术家进行交流,但是我们得记住这种艺术评奖机构的初衷主要是为了帮助本国艺术家发展艺术事业。

卢昊: 乌利·希克在传播中国的艺术信息方面扮演了一个十分重要的角色。他走遍中国大地,通过其所闻所见对中国各地的艺术发展状况有了更广泛更深刻的了解。尽管他只是一个收藏家,他对艺术的热爱已使他成了一个艺术评论家。他所做的工作正是中国当代艺术评论家应该做但没人做的。因为中国的艺术批评家对乌利·希克所做的工作并不太感兴趣,他们也不愿花费精力去了解本国的艺术状况。

候瀚如: 一天只有二十四小时。卢昊说中国的艺术批评家和评论家在了解本国的艺术状况方面没能真正做到像希克那样,我觉得他的说法没错。有意思的是20世纪80年代时期先锋派运动第一次在北京出现时,虽然北京的艺术批评家缺乏现代的通信手段,甚至连打个长途电话都很困难,可是那个时候,几乎全国各地发生的事情艺术评论家们都一清二楚。原因在于那时的人们心中对艺术有一种别样的激情和热爱。那时候,大家都知道昨天武汉发生了什么大事,北京次日发生了什么大事,因为人们互相写信并转告信息,与现在相比只是采取的方式不同而已。我认为当今的艺术评论家的任务与过去相比大不相同,不同之处在于他们所应关注的艺术范围更广,而且同样也得作深入的调查研究。很多人认为要对各地的艺术状况都作深入的调查研究时间不够,我觉得问题在于做这项工作的人实在太少了。我们的要求是同时完成所有任务,这一要求不论对批评家还是评委都是一样的。我们不停地奔波以求尽可能地发现各种艺术形式,但我们没有时间消化。我们还需要另一方面的工作,需要另外一些人来作深入的调查研究。

王功新: 我关心的问题是由中国当代艺术奖这一奖项本身产生的一种错误观念,即:如果一个艺术家获得了该奖项,他的一举一动都可能成为他人模仿的榜样,中国艺术会因此而走上歧路。您认为如何才能避免这种情况呢?

候瀚如：这种情况各国都有。我们都听说过年轻学生喜欢模仿比尔·维奥拉（Bill Viola）和马修·巴尼（Matthew Barney）的作品。这个问题还是得回到艺术家本人身上。参加大型的艺术盛典还是参加小型的艺术展览完全取决于艺术家自己。有时小型艺术展览可能会比威尼斯双年展更有意思，艺术家在这一点上必须要做到心中有数。我觉得现在已经到了超越这一固定思维模式的时候了，我们不能只用一种思维模式来评判。评判的标准应该是双重的，但我们必须要尽力避免其带来的不良后果。

泽曼：不同之处在于人们的观念。我认为评委这一相对年轻的职业的目的不在于搜集艺术品，也不在于累积财富，而在于从事这一职业的人空余时间更多，随时可以举办艺术展览。当然举办展览并不是最终目的，我们充当的只是一个媒介的作用。我们知道一旦我们展出某位艺术家的作品，他的作品价格便会越涨越高，但那不是我们的目的。我们想要的只是艺术探险。

CCAA 中国当代艺术奖

最佳艺术家：
颜磊

最佳年轻艺术家：
孙原 & 彭禹

评委提名奖：
陈羚羊、何云昌、梁绍基、卢昊、杨茂源、杨振中、杨志超、周啸虎（共 8 位）

评委：

阿伦娜·海丝 Alanna Heiss　1943 年生于美国肯塔基州路易斯维尔，策展人、PS1 艺术中心创始人、2002 年上海双年展策展总监

哈罗德·泽曼 Harald Szeemann　1933 年生于瑞士伯尔尼，策展人、艺术史学家

侯瀚如　1963 年生于中国广州，策展人、艺术批评家

栗宪庭　1949 年生吉林省，策展人、艺术批评家、时任《新潮》杂志主编

皮力　1974 年生于中国武汉，策展人、中国当代艺术奖总监

2002

总监:

皮力　　1974年生于中国武汉，策展人、中国当代艺术奖总监

评奖时间:

2002年

评奖地点:

北京

申请总人数:

111

出版物:

《中国当代艺术访谈录（中国当代艺术奖1998-2002）》

展览:

无

最佳艺术家奖
颜磊

2002 年 CCAA 中国当代艺术奖评委评述
《超级轻——颜磊的工作》
安薇薇 撰写

自 2002 年以来，颜磊开始了新的绘画作品。从这一系列的第一张画面开始，我们就可以感觉到这是一个无以穷尽的事件的开端，如同一滴有咸味的液体与大海之间的关系。颜磊的作品自始至终，持续地思考和讲述着作者对文化、绘画行为和表达的最根本关系的解读。

这个类型作品的产生方式和指向来自于作者对绘画，作为二维平面的表达方式，表达的含义与其表达方式的可靠关系，表达本身的必要性和其表层性，表述的理由的正当性，表述的特征和最佳的状态，表达的世界观和生活方式的一致性的感悟和理解。这个理解轻松地将作者从狭义的个人经验和通常在表述中所源生的自恋情节解脱出来。

表述方式的专业性，体现在表述者对其含义的自我方式的控制和其完整性上。在寻找一种正当的方法的同时，颜磊已经意识到艺术表现解述的标准化所赋予绘画的革命性的含义。这个含义体现为，当一种技术出现时，所表现出来的六亲不认的做法。在此时，绘画不仅仅是一种个人表现的可能，同时绘画更是一种平面的理性的、程序化的制作。其完整性，共享程度和普遍的适用性使其完美和无可挑剔。绘画已不是绘画本身，而是制作的理由和更便于产生和流行的方式。

颜磊每一天的工作，在这个层面的努力更像是走在一个繁华市区中的一条无人行走的街道上，并常常是这样。

在为什么始终要表达和表达的不可能性的问题上，颜磊的作品的内容和形态是他的世界观的表白，就同苍蝇看到的景象必定与我们不同。利用摄影和图片，收集选择素材、电脑程序处理、打印、配制标准色、人工绘制、喝酒、聊天、看房、买车、搬家、做方案、布展、卖画。在这一点上，他有着一个每天在擦拭着自己的枪支的每一个构件的士兵一样的准确和宁静，虽然我们在和平盛世，战争总在他人的境内；同时有着一个华尔街股市交易人一般的冲动和焦虑，永远的行情和机会使心情都来不及变化。

表达方式上的清晰和严格的控制来自于对一个系统的信任，以及对一种制作方式的应用。这个应用使表达将含义与情感分离、将内容与手段分离、将作品与作者分离。作者——媒介物载体——被关注者分离的动机明确地表白了作者对其身外和其有关的人和事、事件、情节、大千世界的关系的冷静明智的理解。

CCAA中国当代艺术奖
2002

我面对颜磊的作品时,称其为作品是因为我面前的这件东西如果它不是作品的话,那它什么都不是。他是用颜料或黑白、或彩色、或各半地画在画布上,这些画布在画室中从不绷在画框上的。这个举动被作者视为完全不必要,后来他的画运输都是自然成卷的。

在这张可能的画面上的形象可以是任何的形象。任何是说你无法找到一个形象内容是不适合作为他的绘画的素材的,尽管作者本人有时并不这样认为,"我必须选择我所要的"。可作者并不能明确"我"的所指,或仅仅是一个有主语的表述。

在这些形象中包括:文献展策展人的马戏班子,有邻居的含情脉脉的女儿;有为颜磊画画的艺术工人的愚钝肖像;有十二生肖缺龙;作者对中国古代对龙的表述缺少信心;有盛餐;有母校;有阿尔卑斯山的上空的机翼;有没有人认识的街道;和他无所谓喜欢不喜欢的其他艺术家的艺术作品;有照坏了的照片;有所有的被我们熟知,貌似重要和陌生的不具体存在的;有金色的佛身;白色的粉面;有抽象的;视觉的 …… 以此类推,这个世界上有啥颜磊的画面上就有啥,或是将有啥。在颜磊的艺术范围中没有重点、没有轴心、没有必须依附的权力、没有难分难解的情感,只有出现的消失的先后,遭遇的偶然和必然。这种试图将自己摘干净的做法,就是颜磊的病根。

一个被这个世界和欲望折磨成"旧社会"的人。事故而天真,自足而充满幻想、偏执而不离谱。具有地方性的时尚和国际主义精神,浅薄的痛苦和深沉的满足感,对爱的恐惧和对情义的渴望,构成了这个时代的人性。

颜磊面对这个世界选择了一个有效的方式;一个恰如其分的可能;一个没完没了、没始没终的故事;可以说,说了也白说,不必说的故事。尽管是这样,依然是说者无意,闻者有心。

颜磊　　毕业于浙江美术学院(现中国美术学院),生活和工作在中国。

邀请信　颜磊　1997　公共介入项目

这里通往卡塞尔　颜磊　1998　装置

我能看您的作品吗？　　颜磊　　1997　　布面丙烯　　90cm×120 cm

去德国的展览有你吗？　颜磊　1996　布面丙烯　120cm×60 cm

策划人　颜磊　2000　布面丙烯　120cm×200 cm

最佳年轻艺术家奖
孙原 & 彭禹访谈 [1]

安薇薇（以下简称"安"）：问题并不一定有意思，因为西方人想问题和我们说的不一样。就是他感兴趣的问题，有些问题是他们提的，这次谈到几个问题。一个是他们很想知道，哪些艺术家或作品在中国有较大的影响？实际上就是说他们看到一只狗，这个狗是什么品种、杂种啊，某些人怎么问啊，是这么一个问题，是什么种。杂种的话说得出来，是藏獒的后代。我想关于种，是从达尔文开始一直要问。第二个问题，什么是中国当代艺术中的中国性？就是你的艺术作品当中，到底跟中国艺术家的作品有什么关系，中国性对你们来说重要不重要？

孙原（以下简称"孙"）：这个问题我觉得也是挺重要的一个问题。比如说世界上这么多人在玩，都是西方的，他们很容易懂。但是这些人对来自中国的艺术家来说，他第一个接受你，就像开餐馆似的，是中餐、泰餐，他是以这个理由来接受。很少有中国艺术家封自己，完全没有。当然很多艺术家在国外就玩儿这个，每个人的情况都不一样。但有的艺术家就是玩儿，我可能这方面并不是那么明确，但是不管怎么样，你要有个说法。但我觉得可能这也是一个机会，比如说谈他的作品，原始的关系和环境的关系。即使我们没谈德国艺术家有什么德国性，但是里边还是很明显地可以看出某种东西来，反正这东西挺难办的。很多艺术家可能不知道中国性是什么东西，但这个问题可能人家要问。还有另外就是，中国艺术走向国际化，所谓中国当代艺术的这种特征吧，是不是会被消解掉，就是将来是不是还会有所谓的中国艺术家这个特征，这个问题确实也是挺有意思的。作为一个群体的中国艺术家，那么你一定是有些特征，才可能成为这个群体。而且有些特征才可能成为文化活动的一个部分，否则都一样，你这个作用就减弱或者消失了，至少有另外一个。作为文化活动、交流、展览啊，甚至当人们谈到这类艺术的时候，他都会问到这个特征的问题。

安：你们两个人的作品特征，在你们作品当中，比如说用的材料媒体，都是跟生命的一些产品有关的，什么促使你们这样做，理由是什么？

孙：我感觉不出有什么理由。

安：这个兴趣从何而来？你有一个选择，有一个兴趣点在这上面？

孙：有，但是可能比较个人化，不是那么重要。对于我来说，我觉得这样的东西，出发点比较个人。对于别人来说可能并不是很重要，但是对于我个人来说，在我一生当中的某一个阶段，我可能需要考虑一些比较成熟阶段的一些问题，所以就会走到这样

1. 本文节选自《孙原、彭禹访谈》，全文收录在《中国当代艺术访谈录（中国当代艺术奖 1998-2002）》，Timezone 8 Ltd. 出版发行，2002 年 11 月第一版，第 13-27 页。

CCAA中国当代艺术奖 2002

一条路上来。这就像大马路上那个汽车轧死人了,有好多人围着看,拿着布盖上。有时候露出一只脚和一只鞋来,其实就那一点东西,但是好多人都围着看,这是偶然现象。但是这个会提示好多人,他在平时不想的东西,平时你没有机会想到,在这个时候,你突然看到这个东西,你就会考虑一些这方面的问题。对于我来说,我在二十多岁这个阶段,我想到的这样一些东西,我也很难说是通过什么事情想到的。但是在这样一段时间,处在这样一个状态,老在想,就开始考虑这方面的材料。

安:你今年多大了?

孙:三十。

安:孙原是这样考虑的,彭禹是怎么冒出来的呢?

彭禹(以下简称"彭"): 可能每个人出发点不一样,我觉得每个人可能从不同的地方出发,可能在某一点相遇,然后以后呢,还可能又从这一点分开。

安:你们俩注定是要分开的?

孙:有这种可能性。我觉得什么样的可能性都有,以后谁也不知道。但是我觉得每个艺术家的作品,都有一个比较内在的理由。比如说我用这样的材料做一个作品,很多人都想问:你怎么想到做这个作品?实际上艺术家常常说的那个东西,不是那个特别根本的,是真正引起做这件作品的那件事,我觉得每个艺术家不一样。有时候你做一件作品,很可能来源于你特别小时候,或者童年的一件经历,或者是完全隐藏的一个想法,这个东西让你想做这个作品。但是从根本的经历到你产生这件作品,中间有数不清的原因,所以你很难说到底是什么事, 让你做这件作品。

安:从现象上说,有人会谈到英国的那个展览,那个人我也不知道叫什么,就是把牛分尸的那个。但是从现象上来说,人很容易得出一个结论,这个东西是为了耸人听闻。我觉得人有一个很简单的界限,就是很多人不愿意看到某些东西,这是明摆着的。不管这个东西多么明显或者多么明确,可能大家都不想提到这件事,所以说人们很容易得出一个很简单的结论来。作品一定有某种目的,一般人都是有某种直接的目的,关于这个问题你们怎么看?

孙:什么目的?
安:就是作品的轰动性啊,或者说作品用暴力呀,人们平时日常经验中所回避的一些

话语，在作品中反复地出现。包括我刚谈到的英国的展览，关于你们自己作品的产生或者和外界谈论的关系，有什么看法？

孙：作品最初并不是从结果上考虑，只是从下手的方式上考虑。就是刚开始的时候，往往需要靠向一边，这个时候的作品会呈现一点极端的方式。但这不是最终的结果，只是为了确定方向。我觉得搞艺术有点像自由体操，它的最终结果就是，比如说做那个结束动作。又得有空翻，还得有转体多少度，最后落地还得平稳，这个需要多方面来综合的东西。如果你要是光跳得高，空翻多少周，最后摔在地上也不得分。你最后落地落很稳，但是没难度也不得分。刚开始的时候你需要确定自己能跳多高，能翻几周。我不一定能落在地上落很稳，有可能把腿摔断了，但是这样的话能确定我能跳三周，我能跳几米高，然后我再想办法落地落得平稳。我觉得是这样一个过程，刚开始的时候我只能先这样确定。也可能有的人一开始就是先追求每次都能落地平稳，然后再一步一步往高了跳。对于我个人来说，我不习惯这样的方式。我就先得摔几次，骑自行车先扔一次，先毁几辆自行车。我刚开始学自行车的时候，我学得特别晚。我骑上自行车，把那自行车摔得乱七八糟的，我觉得这是很必要的。而且我摔车也不心疼，必须得有一个摔车的过程，把腿摔青了，不摔几次可能我就学不会。有人老那么慢慢腾腾慢慢腾腾地骑，像老头那样很慢，然后他慢慢骑快了，这是一个个人方式。

安：那么彭禹你能翻几个空翻？

彭：我觉得他回答得挺巧妙的，我没什么可说的。
……

安：你们两个人互相施加暴力吗？

彭：好像没有，我们两个人关系挺温柔的。

安：把暴力都给别人了？

彭：哈哈，有的时候作品常常是与生活中不同的东西。

安：你们生活有多温柔，你们对外界就有多暴力？

孙：我就觉得现在这个世界就是挺暴力的。有的时候外国人没有这种感觉，但是像本·拉登就有这个感觉，有很多是回避。随便打开新闻，甘肃定西一个女教师被砍了七十八斧头，当着所有的公安局和司法部门还有校长，在学校，学生都在呢。这个丈夫坐在

他老婆身上，斧子把儿也掉了，拿着斧头那个头儿，剁了七十八斧头，两个小时，没有任何人制止。我觉得这种事件可能在中国特别多，报纸上随便一翻，什么一个人，因为偷了个口香糖，被保安给活活打死，就是一个民工到超级市场，拿了个口香糖就能被人打死。我觉得这种暴力，可能尤其是在中国，确实是比较常见。国外好像没有这种恶性的，起因和结果没有关系了，因为口香糖能把人打死。不成理由的暴力，就像你说小孩这种施暴的原因是根本无法理解的。比方说一个人对女孩失望，往人身上泼硫酸。我觉得这个跟他的教育程度、家庭培养可能都没有什么关系，但是他认识还是有这种东西。这个对中国人来说还比较容易理解，老外觉得这个事不太好理解。

彭：我觉得国外的暴力可能是隐藏在人文以下，可能他们的暴力隐藏得更深，也更坏。他可能不会像中国的暴力这么浅显。

安：关于什么是中国当代艺术的中国性，在你们自己的作品当中跟中国的文化，到底是个什么样的关系？有没有关系？

孙：我不知道有没有关系，我从来没在国外生活过，所以我做的作品肯定会具有中国的东西。因为我也没怎么直接见过西方人做的东西，但是我从来没有刻意地要找一个中国性。就像我从来没有刻意找一个方式，就是说艺术家的作品。我觉得在国外可能会有很多人去以中国的方式来做事，就是打中国牌吧。我们可能在国内，就没有这样想过，因为本来就在中国嘛。我从没跟外国人玩过牌。

安：还是中国性的问题？

孙：我觉得中国是巨变的年代，中国性指的是中国传统的文化，跟那个可能已经关系不大了。中国性应该是当代意义上的，当代意义上的可能正在形成。也许就是将来我们说的，我们所确定的中国性，但不是传统意义上的。所谓英国性、法国性也没法指传统意义上的，跟这个特征可能比较符合，发展到一个种群非常接近，比如说狮子或者鹿，都是一个鹿或者一个狮子下的，它的生殖能力开始下降，它必须向外扩展，有可能会与外来的狮子交配，或者是跟这边掐，然后加入进来。

安：有可能狮子跟狼交配吗？

孙：这种差异性可能就是人为的寻找，人想试一试或者是出于某种其他的原因，让这个世界出现新的差异，我觉得这种东西永远不存在。如果全世界上各个种群都发展得非常接近了以后，可能就会有人出来寻找差异性了。不管是主动的还是被动的，都是

有可能造成那个发展的。那么从文化角度来讲，过去的文化就是古典文化差异性的形成，并不是人为的选择，而是自然发展的过程，而今天的人就比较有可能作出比较主动的选择。我觉得有这个可能，但是这个前提是现在世界大同。跟过去相对每一个国家或者每一个地域都有自己的壁垒，或者交通上造成的无法沟通，不像现在的整个世界能够交流得很彻底。现在这种差异性的渴求可能比过去要强太多，人寻找差异性的主动性要强。

彭：我觉得中国古话说：人算不如天算。是人再怎么寻找，就也不断有新的东西面对人。这个就像病一样，在很多年以前瘟疫像癌症。但是那个时候没有癌症，瘟疫或者鼠疫或者霍乱就是让人死的绝症。人把那个解决了，今天又有癌症。等明天人把癌症解决了，明天又有别的病。所以我说的人主动去找差异性，还是主动性可以选择，我觉得人没有选择。我觉得人一生出来就没有选择，他所选择的东西都是有局限性的，就是他有欺骗性的、有时代性的。
……

孙原　1972 生于北京，1995 年毕业于中央美术学院油画系第四工作室，现生活工作于北京。
彭禹　1974 年生于黑龙江，1998 年毕业于中央美术学院油画系第三工作室，现工作生活于北京。

图见《中国当代艺术访谈录：中国当代艺术奖 1998—2002》第 12 页

图见《中国当代艺术访谈录：中国当代艺术奖 1998—2002》第 17 页

文明柱　孙原＆彭禹　2001　人的脂肪、蜡、金属支撑　高400cm、直径60cm

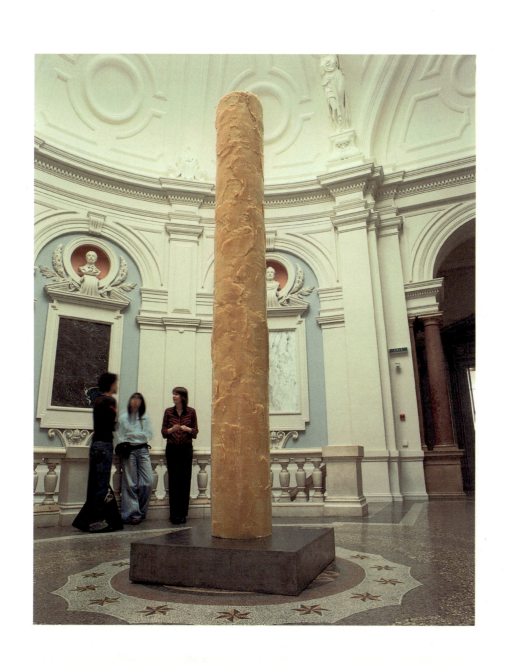

文明柱　孙原＆彭禹　2001　人的脂肪、蜡、金属支撑　高 400cm、直径 60cm

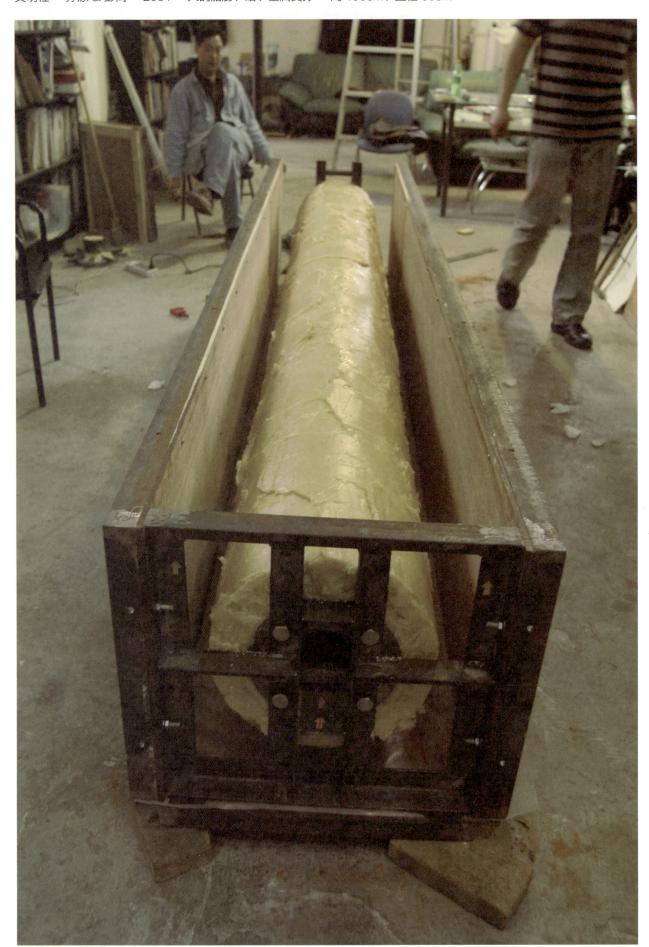

文明柱　孙原＆彭禹　2001　人的脂肪、蜡、金属支撑　高400cm、直径60cm

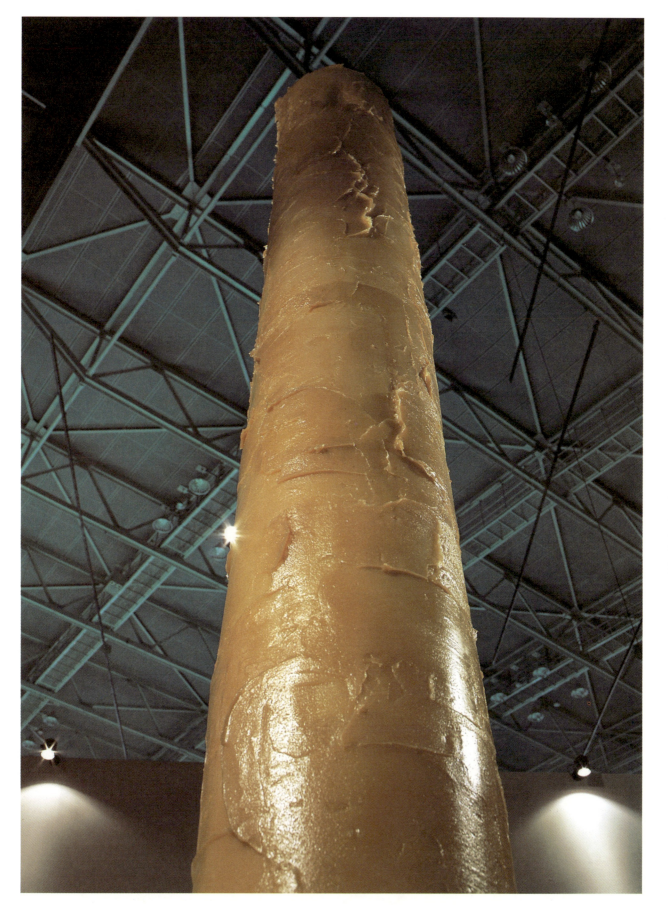

第一章 从无到有

评委提名奖
陈羚羊

陈羚羊，出生于浙江，1999年毕业于中央美术学院，居住于北京和巴黎。（未联系到艺术家，资料来源于网络）

CCAA中国当代艺术奖 2002

十二月花之一月水仙　　陈羚羊　　1999　　摄影

评委提名奖
何云昌

何云昌，1967 年生于云南，1991 年毕业于云南艺术学院油画系，获学士学位；1993 年辞职成为职业艺术家，现居住和工作在北京。参与的群展包括："异质共生"，长江当代美术馆，重庆，2016 年；"超越行动"，麒麟当代艺术中心 KCCA，北京，2016 年；"极限自由"，廖文工作室，北京，2016 年；"啊昌"，今日美术馆，北京，2016 年；"十夜"——BMCA 艺术文件展，2016 年；"蛊惑－诱惑"，央美国际，北京，2015 年；"基因的重组再造与突变"——首届内蒙古当代国际艺术交流双年展，内蒙古艺术学院，内蒙古，2015 年；"走向西部 II：触底"，银川当代美术馆，银川，2015 年；"王道至柔"，墨斋画廊，北京，2015 年；"触摸经典：中国当代 100——靳宏伟收藏原作展"，北京中华世纪坛，北京，2015 年；"实验地带——关于艺术的讨论方案"，南京国际展览中心，南京，2015 年；"神话"，白盒子美术馆，北京，2015 年；"首届长江国际影像双年展"，重庆长江当代美术馆，重庆，2015 年；"靠不靠谱"艺术家收藏展，央美国际，北京，2015 年；"横滨三年展"，日本横滨，2014 年；"变位"，第五十五届威尼斯双年展中国馆，2013 年；"广州三年展"，广东美术馆，2012 年；"成都双年展：日用－常行"，成都，2011 年；"改造历史"，北京国家会议中心，2010 年；"第十届福冈亚洲艺术三年展"，福冈亚洲美术馆，日本福冈，2009 年；"墙"——中国当代艺术主题展，北京世纪坛美术馆与美国巴甫洛奥本诺美术馆，2005 年；"沙迦双年展"，阿拉伯联合酋长国，2003 年；"釜山双年展"，韩国釜山，2002 年；"不合作方式"，上海东廊画廊，2000 年。

CCAA中国当代艺术奖
2002

天山外　何云昌　2002年7月20日　中空水泥墩 2.5m x 1m x 1.5m，宣纸 5000 张自制土炮一门，火药 1.25 公斤

评委提名奖
梁绍基

梁绍基，1945年生于上海，现工作和生活于浙江天台。梁绍基在中国美术学院师从万曼研究软雕塑。近27年来，潜心在艺术与生物学，装置与雕塑、新媒体、行为的临界点上进行探索，创造了以蚕的生命历程为媒介，以与自然互动为特征，以时间、生命为核心的"自然系列"。他的作品充满冥想、哲思和诗性，并成为虚透丝踪的内美。其主要展览包括："纱砂沙"，香格纳画廊，上海，2017年；"云上云"，中国美术学院美术馆，杭州，2016年；"艺术怎么样？——来自中国的当代艺术"，阿尔里瓦科展览馆，卡塔尔多哈，2016年；"元——梁绍基个展"，香格纳画廊，上海，2015年；"变化的艺术"，海沃德美术馆，英国伦敦，2012年；第五届里昂双年展，法国里昂，2000年；第六届伊斯坦布尔双年展，土耳其伊斯坦布尔，1999年；第四十八届威尼斯双年展，意大利威尼斯，1999年；"中国现代艺术展"，中国美术馆，北京，1989年。2002年获CCAA中国当代艺术奖评委提名奖；2009年获克劳斯亲王奖。

CCAA中国当代艺术奖 2002

自然之度　梁绍基　1996 – 2000　摄影 | 彩色 C-Print　70cm × 49cm

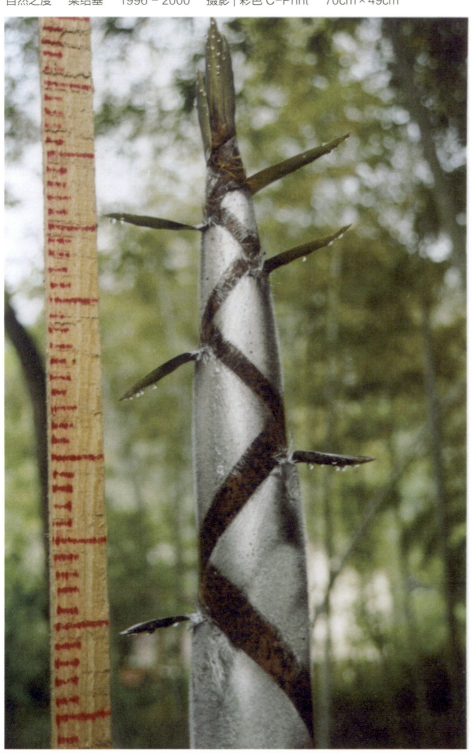

评委提名奖
卢昊

卢昊，1969年生于北京，1992年毕业于中央美术学院，目前生活和工作在北京。他是一位职业艺术家，同时也是一位业余设计师。其作品在蓬皮杜艺术中心、伦敦ICA艺术中心、日内瓦当代美术馆、柏林汉堡火车站当代美术馆、森美术馆、尤伦斯当代艺术中心等艺术机构展出，也参与了第四十八届威尼斯双年展，第二十五届圣保罗双年展等重要展览。不仅如此，卢昊还策划了2009年第五十三届威尼斯双年展中国馆，在2009年至2013年担任了巴黎市政府外方艺术顾问。他还是2009年款法拉利跑车全球限量版唯一设计师（建厂以来第一位）。

他举办过多次个展，也参加了大大小小的国内外展览，比如："北京－索非亚——中国当代艺术新景象"，保加利亚国家当代美术馆，索非亚，保加利亚，2013年；个展"被记忆包裹的美丽人生"，天人合一美术馆，杭州，2013年；法国巴黎公共艺术项目日内瓦巡展，日内瓦当代美术馆，瑞士，2012年；"国家遗产"，后盾画廊、角屋画廊，英国曼彻斯特，2009年；"城市现在时：卢昊绘画与装置艺术展"，新加坡美术馆，新加坡，2009年；第七届上海双年展，上海美术馆，上海，2008年；"北京－雅典，来自中国的当代艺术"，希腊国家当代艺术中心，希腊雅典，2008年；个展"复制的记忆"，程昕东国际当代艺术空间，北京，2008年；第十二届卡塞尔文件展，Fridericianum艺术馆，德国卡塞尔，2007年；"麻将——希克中国当代艺术收藏展"，汉堡艺术馆，德国汉堡，2006年；"墙：中国当代艺术展"，中华世纪坛美术馆，北京，2005年；"二手现实——当代艺术展"，今日美术馆，北京，2003年；第四届上海双年展，上海美术馆，上海，2002年；"生活在此时——27位来自中国的当代艺术家"，汉堡火车站美术馆，德国柏林，2001年；第四十八届威尼斯双年展，意大利威尼斯，1999年。

CCAA中国当代艺术奖
2002

北京欢迎你　卢昊　2000　装置

评委提名奖
杨茂源

杨茂源，1966年生于大连市，1989年中央美术学院版画系毕业，现工作与居住在北京。举办的个展包括："杨茂源-相形"，站台中国，北京，2016年；"戈壁"，五五画廊，上海，2015年；"形状，杨茂源的秘密"，太极艺术空间，香港，2015年；曼陀罗，站台中国艺术机构，北京，2015年；"杨茂源：时间的痕迹"，Gallery IHN，韩国首尔，2014年；"北方的温度"，久丽美术馆，沈阳，2013年；"光温"，品画廊，北京，2012年；楼兰公民，ABC-ARTE，意大利热那亚，2011年；"杨茂源2010"，今日美术馆，北京，2010年。参与过的群展包括："线索3"，北京民生现代美术馆，北京，2016年；"自觉：绘画十二观"，当代唐人艺术中心，北京，2014年；"日常之名——中国当代艺术中的日常话语及观念生成"，蓝顶美术馆，成都，2014年；"小逻辑——当代艺术的语言编码与话语表述"，芳草地画廊，北京，2014年；"我们"，宋庄美术馆，北京，2013年；"2012中国西部国际艺术双年展"，银川文化艺术中心，银川，2012年；"首届新疆当代艺术双年展"，新疆国际博览中心，乌鲁木齐，2012年；"开放的肖像"，民生当代美术馆，上海，2012年；"阳光灿烂的日子"，现代画廊，韩国首尔，2011年；"各行其是"，品画廊，北京，2011年；"弥漫"，第五十四届威尼斯双年展，中国馆，意大利威尼斯，2011年；"伟大的表演"，佩斯北京，2010年；"文艺复兴的大师"，ERIKSBERGSHALLEN，瑞典哥德堡，2010年。

CCAA中国当代艺术奖
2002

绵羊 No.7　杨茂源　2001　绵羊皮，工业染色，标本，橡胶气囊等　260cmx200cmx190cm

评委提名奖
杨振中

杨振中，1968 年出生于浙江杭州，生活并工作于上海逾二十载，早已与上海的新媒体艺术的发展息息相关。他从 20 世纪 90 年代末起，连续十几年来坚持与徐震等艺术家独立策划了十场以上极具影响力的新媒体当代艺术展，不仅大大活跃了上海的新媒体艺术的氛围，自身的艺术也由此迈向国际艺术舞台。杨振中创作的核心主题，一方面是以玩世不恭的态度强化社会中存在的大量矛盾与错乱，另一方面则是对空间的感知以及在政治和心理层面的空间利用。重要展览包括："不在此时"，OCT 当代艺术中心上海个展，2013 年；"不要动"，香格纳北京个展，2011 年；"杨振中"，伯明翰 IKON 美术馆个展，2006 年；"轻而易举"，上海比翼艺术中心个展，2002 年；"我们光明的未来：控制论幻想"，韩国白南准艺术中心群展，2017 年；"消费"，法国巴黎东京宫群展，2009 年；"全球化城市"，英国泰特美术馆群展，2007 年，等等。其作品不仅参加了威尼斯双年展、上海双年展、光州双年展、亚太当代艺术三年展、里昂双年展等国际大展，亦被纽约 MOMA、英国 IKON 美术馆、日本福冈亚洲美术馆、法国国家现代艺术博物馆、瑞银集团等重要公私艺术机构所收藏。

CCAA中国当代艺术奖
2002

我吹　杨振中　2002　多路视频装置　影片截帧　14'29"

评委提名奖
杨志超

杨志超，1963年生于甘肃省，1986年毕业于甘肃省西北师范大学美术学院，1998年来到北京，2006年定居宋庄。举办个展包括：中国圣经－悉尼展，澳大利亚新南威尔士州立美术馆，SCAC谢尔曼当代艺术基金会，2015年；艺术专利局－杨志超档案，北京草场地荔空间，2012年；中国圣经－新加坡展，新加坡拉塞尔艺术学院，2012年；中国圣经－香港展，香港10号赞善里画廊，2011年；中国圣经－北京展，北京艺术文件仓库，2009年；杨志超作品展，上海东廊艺术，2008年。他也参加了很多国内外的群展。

CCAA 中国当代艺术奖 2002

嘉峪关　杨志超　1999.12.30-2000.1.30　行为　以病人身份入住精神病医院并接受治疗

评委提名奖
周啸虎

周啸虎，1960年生于常州，毕业于四川美术学院，现生活工作于上海。他是中国当代艺术家中把动画方式与观念雕塑和影像装置相结合的先行者，自1997年起开始用计算机进行艺术创作，并试验定格动画、视频装置等不同形式的创作。他的标志性风格是在影像和真实物体间创造出不同的图像层次，其创作自由跨越各种艺术媒介，涉及动画、录像、装置、油画和综合行动项目等。他的作品反映了数字时代中，历史在其特定细节可能被放大、误读、篡改和遗漏的情况下是如何被记录的。

他的作品2000年参展上海双年展；2001年参加柏林汉堡火车站美术馆"中国录像艺术展"；2004年在美国纽约国际摄影中心参展"过去与未来之间"，陶土动画录像《乌托邦机器》在纽约现代艺术馆展出并且被收藏，同年参展首届塞维利亚国际艺术双年展；2006年参加第五届亚太三年展；2007年作品在英国泰特利物浦美术馆、维也纳路德维希现代艺术馆、瑞士的伯尔尼美术馆展出；2008年作品展出于比利时皇家美术宫；2010年在韩国光州双年展推出作品《集训营》，同年在伦敦泰特现代美术馆实施教育行动项目《疯狂英语营》；2011年作品在伦敦巴比肯艺术中心和中国美术馆展出；2008年作品入选昆士兰现代美术馆"21世纪：第一个十年中的艺术"展；2012年参加第四届广州三年展、新加坡美术馆最新亚洲当代艺术展；《移动影院》参展2014年曼彻斯特亚洲三年展。2008年周啸虎个展在芝加哥沃什画廊开幕，2010年个展《词语链》在北京长征艺术空间展出，2015年在柏林MOMENTUM空间推出"夏色"个展项目，2016年在上海民生美术馆推出个展《地上》。此外，周啸虎的作品还参影了第四十届鹿特丹国际电影节和第五十六届洛加诺国际电影节，在第三十六届休斯敦国际电影节中获实验录像类金奖，2002年和2006年获CCAA中国当代艺术奖。2014年到2015年获德意志学术交流中心（DAAD）驻地艺术研究项目。

CCAA中国当代艺术奖 2002

乌托邦机器　周啸虎　2002　陶土逐帧动画、动画场景雕塑　8'

身体极限作品《为长征延长一公里》
《Extend one mile for "Long March"》
the works of the body limit

高岭

今年是 CCAA 中国当代艺术奖设立 20 周年。在这个特殊的时刻，总结和回忆，自然是纪念它 20 岁生日必不可少的内容。作为曾经参与过这个奖项推荐和提名的艺术批评家，我愿借此机会表达自己对这个奖项过去和未来的理解。

在当代艺术尚处在中国艺术话语边缘地带的 20 世纪 90 年代后期，这个奖项的设立以及它在当时显得丰厚的奖金，无疑对于那些立志变革图新的年轻艺术家（当时的年龄均在 45 岁以下）来说，是一种巨大的鼓励，更不用说因为获得这个奖项还有机会出售作品和到国际上参加展览或交流活动。

获得别样的奖励承认，对于 20 年前满目学院或传统创作模式的中国艺术界来说，自然是楔入了一根钉子。这根钉子是如此的异类，以至于在那个物质并不富裕并且缺乏奖励的时代，它显得格外耀眼。在那时，这个奖项耀眼和别样，除了奖金层面，最主要的当是奖项的设立者和半数评委都是外国人。乌利·希克先生作为当时中国当代艺术最主要的收藏家，他对世界各国艺术一生的热爱，在与中国商界和政府长期合作与交往过程中对中国人民的了解和喜爱，深刻地决定了他对中国正在发生着的新艺术的关注和支持。他以及其他半数外国评委的身份，决定了这个奖项在当时和今天的民间性和国际性。而当时的中国政府在美术方面的奖项寥寥无几，更不用说资助艺术创作了。因此，民间的、国际的奖项，与政府的、本土的奖项，两者之间形成了一种有趣的关系，即前者积极主动关注新艺术的变革，后者维护稳定既有的艺术格局和业态。

国际的先进艺术经验和先行的奖励资助资金，就像中国的其他行业在改革发展中与外国的交互关系一样，前者受到后者的刺激和推动，并且在后来随着经济的发展和文化的日益需求而越来越多地出现了各种名目的艺术奖项。然而，这个外国资金的奖项在这 20 年中国当代艺术中所起到的作用是毋庸置疑的。提名入围和获得该奖的艺术家和评论家中，在随后的艺术发展中证明是实至名归的在半数以上，许多艺术家已然成为中国当代艺术的活跃者和知名者，一些评论家也为国内学术界所逐渐认可。这就意味着这个奖项在设立之初那个艰难和迷顿的时代，借助于国际的艺术经验和艺术标准，在与中国艺术的创新发展潜流相适应的过程中，起到了价值标杆的作用。这些年来中国当代艺术的发展路径，特别是那些获奖或提名的艺术家这些年来的艺术实践以及所带来的广泛影响，证明了这个奖项在价值定位、意义诉求和观念更新方面都一定程度上扮演了风向标和试金石的角色。

过去 20 年艺术发展的事实，从成果的角度看，证明了这个奖项在发现和扶持艺术精英方面的试金石成绩；从前瞻和发展的角度看，则又证明了它是艺术未来的风向标。在 20 年前，在 15 年前，在 10 年前，依据什么样的标准和观念来评判、推举和资助艺术家，其实对于当时的艺术界而言，就犹如一个小团队在为未来的中国艺术把脉预判。为了确立相对统一和清晰的标准和观念，团队内部的争论是必然的，但科学和严谨的机制以及共同的艺术理想，是保证这个团

奖励既应是试金石，更应是风向标
CCAA 中国当代艺术奖 20 周年有感

队制定标准和观念的前提条件。在这一点上，国际专家和先进经验的引进尤为重要。正因为有这样的高素质专家和规范的评审机制，这个奖项 20 年来始终能够在中国艺术界占据自己的位置。在 20 周年的今天，环顾中国的艺术界，其整体的生态和格局，已经发生了巨大的变化，围绕着艺术的媒介、传播、收藏的人员、机构和观念，都空前地壮大和活跃，无论政府层面还是民间层面，对艺术投入的热情远超以往。仅就艺术奖项而言，也有遍地开花之势。

因此，如何在当今中国无边的当代艺术泛滥成灾的时刻，从国际与国内相互打通的视野出发，从艺术共生与共享的高层次思考这个奖项对于中国艺术现在和未来的价值与意义，确立自己的风向标意识，对中国艺术发声，为中国艺术引路，一如以往地发挥积极作用那样，就是这个奖项亟待思考和明确的课题。没有人天生是预言家，也没有人生来就先知先觉——所有的判断都基于对所处文化环境的思考，包括国际上的，但更重要的是本土的国内的。

如果说，奖项设立之初的中国艺术和文化政治的环境急需用艺术的形式进行社会批判和文化批判的话，那么，20 年后 2017 年的中国，在文化和艺术上究竟需要什么？在不久的将来，什么样的艺术能够被我们这个从 20 年前开始，直至今日一直在试图扮演试金石的奖项追认为风向标呢？从 10 年前开始，我就意识到，中国的艺术不仅需要社会批判和文化批判，更需要文化建设，尤其是当中国越来越多的民众对文化艺术的需求日益高涨的时候，尤其是当文化交流越来越成为国际经贸合作的平行者的时候——拿什么样的艺术给今天的民众，拿什么样的艺术去国外交流，这就要求我们在艺术上既要一如既往地反思社会和文化问题，更要站在不同民族、宗教和意识形态的各国人民的最大公约数即人类的共同审美观念和艺术理想的角度，来回望和反思我们 30 多年前卫和当代艺术所走过的道路、取得的成绩以及遗留的不足。

这个不足，在我看来，就是我们对人与自然关系的疏忽，而这种关系曾经长期是中国传统艺术最主要的主题。从国际上广受欢迎的当代艺术的作品和艺术家来看，也同样证明了这样的判断，即越来越多地关注自然和生态、关注人类可持续发展的艺术家，受到世界各大博物馆和艺术机构的青睐。将艺术关注的焦点和观念投射到人与自然的关系上，与泥古不化和恪守传统不能划等号，反倒恰恰是要用当代的观念、媒介和语言方式来激活和转换传统的主题，赋予其当下的视觉意义。

总之，社会在发展，时代在变化，艺术奖项的关注点和标准也应发生变化，因为"当代"不是一种既定的模式，而是动态的过程，是对所处环境的洞见。它具有前瞻性，也有冒险性，它不愿也不该原地不动，它本就应该像风向标那样，随风而动。

2017 年 3 月 8 日

安薇薇

我 1995 年认识希克，当时他还是瑞士驻华大使，我们一见面谈的就是艺术。之后我们之间的关系变得更加紧密一些。他是一个很有趣、阅历丰富的记者、商人和外交家，同时他非常喜欢艺术。为什么他想要收藏中国当代艺术？这在当时对我是一个疑问。在那个时期，几乎没有人收藏当代艺术。在他的官邸里挂着丁乙的作品，当时我还没有开始做作品，可以说，我们之间的关系并不是从他对我作品的收藏开始的。

后来，有一次我去瑞士住在他家，我们在山路上开着车，同时在聊天，话题无所不包，从打猎到艺术到社会政治，他几乎无所不知。每天早上他总要读三份报纸，从第一个字读到最后一个字，这是他多年的习惯。他的家里看不到书架，没有很多书，但是他每天都必读报纸。我问他为什么会收藏当代艺术和对这件事情如此有兴趣？他说，也许将来会有这么一天，中国真正变得强大了，会发现这段时间中它最好的艺术家和他们最好的作品都已经不存在了。

他的这个想法有点浪漫。我说自古以来，中国已经有太多好的东西不存在了，很多都是被人们直接毁掉了。但不管怎样，我们成了无话不说的朋友。在他大使任期快要结束的时候，他告诉我他想要做一个中国当代艺术的奖项。我觉得这个奖是很需要的。我之前曾做过《黑皮书》《灰皮书》《白皮书》的编辑工作，那是一本地下出版物，试图用民间方式为当代艺术建立实质性的支持平台，我就想他的奖项一定会起到更好的作用。中国的当代艺术急需一个有理性、有情感、有资本的支持，而没有人会比希克更适合做这件事情。

他问我愿不愿意成为这个奖的评委，我当然愿意。这样我先后做了四任评委，这使我有机会了解这个奖项最初遇到的困难，它的最初发展，并对希克的一些战略性地思考有了初步的认识。是他的这个个人的行为，最终成为对中国当代艺术的发展持续地产生不可估量的影响的运动。

每年的评委都经过希克仔细斟酌，通过对评委的选择，希克有意图地将国际上活跃的策展人和有影响力的艺术机构主持，策略性地选择进来。他希望把中国当代艺术带到西方当代艺术的话语系统中，这个想法是重要的，它有系统地把中国当代艺术的发展置入一个更高的学术领域中。

与其他的收藏者不同的是，希克并不指望从他的艺术收藏中获利，他能够不断地把世界上最有话语权的评委邀请过来，完全是由于他的私人关系，出于他们对他的信任。评委们每年来到中国，抱着极大的好奇心，他们之中的许多人是第一次来到这里。他们坐下来，开始一件一件地仔细审视这些陌生的艺术作品。

从过去到现在

这些来自美国、欧洲的评委每年不同。他们需要在很短的时间内了解中国艺术家的想法和他们的作品，然后作出一个评判。评判的过程中常常有着大量的争论和复杂的意识形态交锋。有趣的是，希克在每一次的评审中，都扮演着一个引荐和解说者的角色，他希望他们能够清楚地听到他的意见，但是他又必须尊重评委会的独立的见解和最终的判断，这一切对我来说，不能不说每一刻都是一个苦苦挣扎的过程。

第三届评奖我主动退出了，希克非常客气地同意了我退出的理由。所幸的是这个奖一直持续到今天，我对它的存在仍然十分关注并充满敬意，我甚至也曾是一个极具荣誉的获奖人之一。希克的处世风格总是极端的仔细和认真，无论多忙，他都会全身投入到奖项的运作中，不厌其烦地向其他策展人清晰地真诚地推介中国当代艺术作品。这些艺术家和他们的作品，大多在西方没有人知道，即使是在中国，甚至连我也没有听说过。他们之所以存在，有许多全然出自希克本人的兴趣和喜好，出于他的难以想象的某个理由，这常常使我唏嘘不已。所幸的是，他们当中有不少人和我一样因此获益，在不同的社会层面上取得了阶段性的成功。

可以丝毫不夸张地说，希克的这个奖项所做到的业绩比任何存在的政府的或者民间的文化机构，所有的社团或者是个人做的加起来都要大许多。直到今天，它仍然是一个具有理性的、严谨的、有明确的步骤和计划、不断推进的艺术奖项，CCAA 已经成为中国当代文化的一笔很重要的财富。我相信，这个奖项还会持续地、系统地对中国当代艺术具有引导、激励、推动和引荐的重要作用。中国当代艺术有幸遇到这么一个瑞士人，相信艺术是不朽的。希克所经历的特殊的历史时期和位置，使他能够倾其个人的力量，将中国当代艺术带到今天存在的可能性中。

李旭

CCAA 已经 20 岁了，这了不起的 20 年见证了中国当代艺术不断成长的风雨历程，也见证了我自己不断变化的人生轨迹。

1997 年，是首届上海双年展创办后的第二年，当时我 30 岁，在双年展的主办机构上海美术馆已经工作了 9 年，开始成为当时美术馆研究策划部门的骨干力量。那个年代是中国当代艺术在国际艺术界崛起的年代，大量国际策展人、美术馆馆长、基金会主席和媒体人来华访问，上海成为他们除北京之外的一个重要目的地。我从 20 世纪 90 年代初期就开始接待很多国际当代艺术界的专业人士，并先后协助"首届亚太当代艺术三年展"（1993 年，昆士兰美术馆，澳大利亚）、"变化：中国当代艺术展"（1995 年，哥德堡美术馆，瑞典）和"洋上的宇宙：亚太 6 国当代艺术展"（1995 年，横滨市民美术馆，日本）等国际艺术交流项目，在此过程中积累的专业经验，也为我日后策划上海双年展的工作（2000 年、2002 年）打下了良好的基础。CCAA 中国当代艺术奖创立时，中国大陆还没有任何当代艺术的奖项，希克先生的这个创举无意间开启了一个迄今已经延续 20 年的小传奇，为中国当代艺术的本土发展和国际推广起到了很好的助推作用。在历届评委中，安薇薇、阿伦娜·海丝（Alanna Heiss）、克里斯·德尔康（Chris Dercon）、侯瀚如、尹吉男、彭德、顾振清、皮力、冯博一等，多数都是我工作中的伙伴和友人，我们一起经历过中国当代艺术的许多重要瞬间，也一起参与过许多有意义的策展、研讨、评奖和考察等学术活动。我曾在 2004 年和 2016 年两次受邀担任 CCAA 中国当代艺术奖的提名委员，上海艺术家徐震和宋涛的获奖词就出于我的手笔，这是至今仍然让我感到荣幸和骄傲的事。

希克先生是中国当代艺术的重要推手和收藏家，这是毋庸置疑的。他创立了 CCAA 基金会，不断资助中国当代艺术的重要展览、评奖和研究活动，近年来更为香港 M+ 美术馆提供了比较完整的系列藏品，为中国当代艺术史料的建设作出了意义非凡的贡献。回溯 CCAA 历年来的提名和获奖名单，我们可以发现几乎所有最重要的历史人物都曾在此露面，为当代艺术史的研究提供了较为完整的家族谱系和学术资源。

我的人生轨迹在最近的 20 年中经历了各种变化。我曾先后在三个重要的艺术机构任职（上海美术馆、张江当代艺术馆和上海当代艺术博物馆），推动了其中两个机构的筹建并策划了大量展览。从 1996 年起，我连续受邀担任上海双年展学术委员会委员 20 年，是历届学术委员会成员里任职时间最长的一位，在此期间我不遗余力地促进本土当代艺术的发展和各类国际交流。我很高兴地看到，CCAA 的获奖艺术家们也大量出现在上海双年展的舞台上。由于无法适应官方体制的诸多局限，我于 2005 年和 2015 年两度辞职，最终成了一位职业策展人。在此过程中，我也从青年步入中年，从 30 岁变成了 50 岁。在上海美术馆和上海当代艺术博物馆工作期间，我都曾接待过希克先生的来

我与 CCAA 中国当代艺术奖

访,并协助 CCAA 推出 2014 年在上海当代艺术博物馆举办的 15 周年回顾展,那也是 CCAA 在中国大陆公立艺术机构里的首次展出,尽管经历了一些波折,但对于当代艺术在公众层面上的推广来说,那次展览具有相当特殊的历史性意义。

1997 年,中国当代艺术刚刚完成本土经验的初步积累,并开始在国际化道路上迈出了重要的第一步。20 年之后的 2017 年,中国当代艺术已经成为国际当代艺术的重要组成部分,当今任何重要的国际大展、博览会和专业奖项上,都能够看到中国艺术家的身影,许多西方的艺术史学者在他们的著作中也开始把中国当代艺术作为重要的研究对象。CCAA 在这 20 年间所作出的种种努力,也得到了积极的响应和丰厚的回报。我与 CCAA 多年以来一直是相望于江湖,尽管平素的工作性质有所不同,但我们的工作都有着相同的目标,都在竭尽自身的努力共同建设着中国大陆的当代艺术生态。希望在不久的将来,我们能够一起开展更为深入的合作。

谨祝 CCAA 中国当代艺术奖在未来继续健康发展,不断拓展国际影响力!

第二章
成长困惑

CCAA 中国当代艺术奖
2004-2008

138	CCAA 中国当代艺术奖	2004
140	最佳艺术家奖	徐震
146	最佳年轻艺术家奖	宋涛
152	杰出成就奖	顾德新
158	评委提名奖	李松松
160		王兴伟
162		王音
164		杨福东
166		章清
168	CCAA 中国当代艺术奖	2006
170	最佳艺术家奖	郑国谷
176	最佳年轻艺术家奖	曹斐
182	杰出成就奖	黄永砯
188	评委提名奖	陈劭雄
190		龚剑
192		洪浩
194		阚萱
196		李大方
198		刘韡
200		琴嘎
202		邱黯雄
204		周啸虎
206	CCAA 中国当代艺术奖 艺术评论奖	2007
210	艺术评论奖	姚嘉善
214	CCAA 中国当代艺术奖	2008
216	最佳艺术家奖	刘韡
222	最佳年轻艺术家奖	曾御钦
230	杰出成就奖	安薇薇

第二章
成长困惑

2008年是中国"改革开放"三十年,这一年北京成功举办了奥运会,可谓是中国国力的一次展示,当代艺术家蔡国强担任开幕式的视觉艺术特效总设计,他的作品在开幕式上给人留下深刻的印象。21世纪初,中国经济持续快速发展,尤其是2001年加入世界贸易组织后,对外贸易进入了新的发展阶段,中国的经济已成为推动世界经济增长的重要力量。

在国力增强的同时,中国艺术家也更受到国际艺术界瞩目,20世纪90年代末以来当代艺术作品在国内公开展出也逐渐增多。2003年,中国第一次以"中国国家馆"的名义参加威尼斯双年展,尽管因"非典"疫情而最终未能实现国家馆的展览,但一批广东艺术家的作品在威尼斯双年展中由侯瀚如策划的"紧急地带"主题展中展出。除了当代艺术作品的国际交流,国内外策展人的合作也在加强,比如2005年广东美术馆举办的第二届广州三年展"别样:一个特殊的现代化实验空间",就是由侯瀚如、小汉斯(Hans-Ulrich Obrist)和郭晓彦策划的。而且,国内策展人更加放眼国际,比如2007年皮力、秦思源、郭晓彦策划的"余震:英国当代艺术展1990-2006",首次把"英国青年艺术家"(Young British Artists,简称"YBA")的近50件作品带到国内展出。进入新世纪,当代艺术在公立美术馆、博物馆展出已不再是禁忌,政府在这方面更是有所支持,2008年专注于都市文化和当代艺术的公募性基金会——北京当代艺术基金会(BCAF)在北京正式注册,其业务主管单位就是北京市文化局。尽管90年代出现了北京炎黄艺术馆、成都上河美术馆、天津泰达美术馆等几家民营美术馆,但均由于不同的原因已然成为历史记忆。2002年后,以今日美术馆、上海证大美术馆等为代表的民营美术馆陆续出现,民间资金开始投入当代艺术机构的发展中。当代艺术展示的物理空间增多,互联网的普及也拓宽了人们交流的方式。从2005年起,博客、微博等的流行改变着公共事务的讨论方式,除了专业媒体网站,艺术论坛、网络社区也成为接触、讨论当代艺术的平台,如Tom.com、美术同盟网站、Art-Ba-Ba论坛。这一时期一些民营机构、媒体也举办了艺术评奖活动,如雅昌艺术网从2006年开始举办的"AAC艺术中国·年度影响力评选"。

对于当代艺术家来说,外部环境越来越好,艺术家在过去的体制之外获得了更多的生存空间,艺术实践的自由度相对来说也扩大了,这和国内艺术市场的发展有密切的关系。艺术市场一方面实现了作品的价格,但另一方面,市场机制的不完善也使得艺术品真正的价值被削弱。20世纪90年代,大家拥抱市场,相信市场的力量。"艺术家通过艺术品来述说灵魂的秘密,而社会,则以金钱来肯定这个'秘密'的价值。如果有人说,没有市场,艺术品的价值仍然存在着,那么对这种灵魂至上主义的反驳就是:没有市场,艺术品的价值就只能永远保留在艺术家的灵魂里,而这个社会则永远不会知道这个艺术家灵魂的秘密。"[1]这是吕澎1992年发表的文章《走向市场》中正面肯定市场的意义,

[1] 吕澎.走向市场.江苏画刊,1992(10):4.

CCAA 中国当代艺术奖
2004-2008

但他进一步强调的是"要使艺术有一个良好的发展生态环境,市场规则的重要性是不能忽视的。就市场制度而言,我们现在还处在一个原始的阶段,既然这条路必须走一遭,那么,从理论上认识其重要性是没有错的。"[1] 90年代艺术品市场发展迅猛,不过行业内一些不规范的管理和操作也在影响市场的良性作用。随着市场经济改革的进一步深化,21世纪的艺术市场开始火热,各地的画廊急剧增加,到2003年北京的画廊已骤增至几百家,创立于2006年的"艺术北京"博览会也成为全亚洲备受瞩目的艺术博览会品牌。中国当代艺术作品的成交价更是一路飙升,一次次刷新拍卖纪录。2006年苏富比拍卖行首次在纽约举行中国当代艺术拍卖会,总成交额要比预估的多出一倍,张晓刚1998年创作的大幅油画《血缘:同志120号》成为当场最高价,创下了当时中国当代艺术品的最高成交纪录。国际著名的收藏家萨奇(Charles Saatchi)也开始瞄准中国当代艺术品市场。萨奇画廊伦敦新馆在2008年开馆,开幕首展"革命在继续:来自中国的新艺术"(The Revolution Continues: New Chinese Art)就是推介中国当代艺术。

市场机制一步步完善的同时,作为探讨艺术品价值的艺术批评却有所滞后。在市场火热的情况下,批评更需要得到重视。"当代艺术批评面临的很多问题,不像原来的现代主义批评那么集中,比如现代主义批评的主要对象是绘画与雕塑,这与传统并没有很大变化,尽管现代主义艺术在形式上有很大变化。第二个问题是当代艺术的商业化倾向,尤其是传统艺术形态,甚至包括一些观念艺术。艺术的性质发生了变化,艺术批评不是抵制这种变化,而是为商业化和庸俗化推波助澜,批评如果与市场合谋,就是为市场提供商品,它本身就不具有批评的性质。"[2] 21世纪初,当代艺术行业的队伍不断壮大,20世纪70年代末80年代初出生的年轻艺术家从院校毕业,开始崭露头角;新一代的策展人、撰稿人也开始为各大艺术机构策划展览、在各种媒体上发表评论。2007年11月10日至11日,首届中国美术批评家年会在北京举行,这次会议是由北京文化发展基金会宋庄专项基金发起并资助。高岭在会上提到:"艺术市场对于今天的艺术批评形成了严峻的挑战。很多艺术家私下说批评家是集体失语。"[3] 整个当代艺术行业的健康发展不能缺失批评的百家争鸣,"艺术家的成长跟批评家有关,只不过在利益分配的时候艺术家得到的现实利益和批评家得到的现实利益不平衡,这就造成了我们现在要充分考虑的问题。从这个问题上来说,实际上批评家操纵的是实践问题。也就是说中国当代艺术的推动,批评家在里面是一股力量。"[4] 朱青生的发言指出了一个关键点。市场给艺术家带来可观的实际利益,但是批评家的工作是需要保持独立,批评需要成为制衡市场的一股重要的力量。当代艺术家的生存空间在市场机制下相对扩大,但年轻一代的批评工作者在难以保障生存的情况下,如何进行独立的研究与批评?这是一个常被忽略的问题。

1. 吕澎.走向市场.中国当代艺术批评文库·吕澎自选集.山西出版传媒集团·北岳文艺出版社,2015.14.
2. 易英.当下艺术批评的非传统化和商业化倾向.艺术·生活.2010(1):18.
3. 2007年首届中国美术批评家年会纪要.艺术当代.2008(2):111.
4. 2007年首届中国美术批评家年会纪要.艺术当代.2008(2):112.

评选模式和奖项的调整

1998 至 2002 年，CCAA 中国当代艺术奖成功举办了三届，到了 2004 年，顾振清担任总监，CCAA 对艺术家参选的方式作出了适时的调整，由艺术家自己提交申请材料变成由提名委员推荐艺术家的形式。这是因为奖项影响力在扩大，收到参选艺术家的材料也越来越多，过于庞大的材料阅读令评委难以作出更有针对性的判断；同时，一些落选的艺术家对二次参选不再积极，如此一来会让奖项的评选丧失代表性，因此有必要改变参选模式。2004 年由冯博一、顾振清、李旭、杨心一、张离提名艺术家，他们都是活跃于艺术圈的资深策展人和评论家，可谓是接触活跃中国当代艺术创作的工作者，如此的提名设置也是让更多的策展人和当代艺术行业工作者参与这个奖项活动。2006 年的提名委员中既有来自中国美术学院的高士明，也有独立策展人黄笃、北京长征艺术空间负责人的卢杰、广州维他命艺术空间负责人的张巍，而顾振清时任上海朱屺瞻美术馆执行馆长、总策划。2008 年五位提名委员为北京的泰康顶层空间负责人唐昕、北京尤伦斯当代艺术中心副馆长的秦思源（Colin Chinnery）、广州维他命艺术空间的胡昉，还有上海比翼艺术中心艺术总监徐震及其创建者之一的乐大豆（Davide Quadrio）。

图 2-C1　2004 年 CCAA 中国当代艺术奖出版物《中国当代艺术访谈录（中国当代艺术奖 2004）》

在奖项的设置上，2004 年增加了"终身成就奖"（2011 年该奖项更名为"杰出成就奖"），由艺术家顾德新获得此项殊荣（2009 年 5 月，顾德新在其艺术生涯的高峰期宣布退出艺术圈）。其他两个奖项的得奖艺术家分别是徐震（最佳艺术家）和宋涛（最佳年轻艺术家）；获得评委提名奖有 5 位：李松松、王兴伟、王音、杨福东、章清。这届奖项详情和获奖艺术家访谈收录在《中国当代艺术访谈录：中国当代艺术奖 2004》中（图 2-C1）。2006 年获奖的是郑国谷（最佳艺术家）和曹斐（最佳年轻艺术家），杰出成就奖得主是黄永砅；评委提名奖 9 人：陈劭雄、龚剑、洪浩、阚萱、李大方、刘韡、琴嘎、邱黯雄、周啸虎。2008 年取消了"评委提名奖"，刘韡、曾御钦、安薇薇分别荣获"最佳艺术家奖"、"最佳年轻艺术家奖"、"杰出成就奖"。

虽然奖项的参与方式和奖项设置随着艺术生态的发展而有所变化，但中外评委对半的组成结构却始终保持不变。2004 年评委会成员为安薇薇、阿伦娜·海丝、顾振清、侯瀚如、哈罗德·泽曼、希克（图 2-C2、图 2-C3）。2006 年评委有了新面孔，比利时人克里斯·德尔康（Chris Dercon）是美术史家、策展人，曾任德国慕尼黑艺术之家美术馆（Haus der Kunst）的馆长；而鲁斯·诺克（Ruth Noack）是第十二届卡

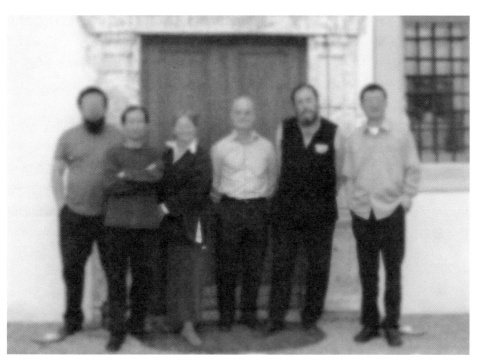

图 2-C2 2004 年 CCAA 中国当代艺术奖评委与总监合影。侯瀚如、阿伦娜·海丝、乌利·希克、哈罗德·泽曼、顾振清等

图 2-C3 2004 年 CCAA 中国当代艺术奖评委讨论现场

塞尔文献展策展人；中方评委是安薇薇和中国美术馆馆长范迪安。2008 年的评委会由 7 人组成：克里斯·德尔康、顾振清、侯瀚如、黄笃、鲁斯·诺克和皮力，还有来自加拿大温哥华的华裔艺术家林荫庭（Ken Lam）。2006 年和 2008 年 CCAA 中国当代艺术奖由皮力担任总监，他从第一届评选活动就参与了奖项的相关工作。

相对于 20 世纪 90 年代，那时举办展览再也不是什么难事，CCAA 终于可以通过展览展示得奖艺术家的作品。2006 年 9 月 4 日至 10 月 10 日，CCAA 的首个展览"拾贰：中国当代艺术奖 2006"在上海证大现代艺术馆举办，同时也出版了《拾贰：2006 中国当代艺术奖》（图 2-C4、图 2-C5）。2008 年的作品展则在上海外滩 18 号创意中心和北京尤伦斯当代艺术中心举办，展示当年奖项得主安薇薇、刘韡、曾御钦的新作（图 2-C6、图 2-C7）。

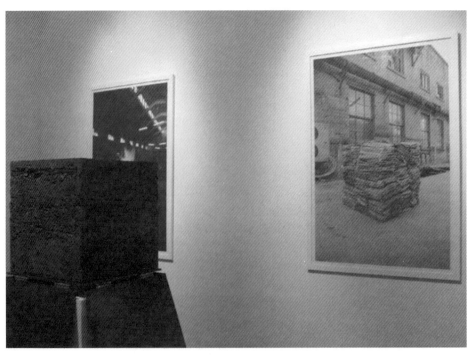

图 2-C4 2006 年 CCAA 首个展览"拾贰：中国当代艺术奖 2006"于上海证大现代艺术馆举办

图 2-C5 2006 年 CCAA 中国当代艺术奖出版物《拾贰—2006 中国当代艺术奖》

图 2-C6 2008 年 CCAA 举办的获奖艺术家展览海报

图 2-C7 2008 年 CCAA 举办的获奖艺术家展览现场

艺术评论奖的设立

正如前面提到的，在中国当代艺术市场非常红火的背景下，独立的批评更显重要。随着 2000 年以来中国艺术市场的高速发展，CCAA 亦相应加设了"艺术评论奖"，资助当代艺术的独立批评，为被市场包围的艺术创作和评论打开一个新平台。对于为何要设立艺术评论奖，CCAA 创始人乌利·希克认为：

> 活跃的中国艺术界显然缺乏足够的独立艺术评论。过去，这种缺乏主要是由于一种未足够加以区分的艺术运作体制——在整个文化领域内没有独立的媒体，而这些媒体也没有任何独立性。这种状况对于维持一位真正独立的作家的事业而言，并没有提供足够的资源。在今天蓬勃的艺术市场当中，艺术媒体的出版物、艺术书籍和展览图录大大丰富起来。物质条件也大大改善了。然而大部分此类著作不得不迎合市场的需要。此外，中国国内的学术体系在为从事艺术评论事业而提供的特定课程方面，也一直进展缓慢。

> 另一个弱点还在于对中国艺术界的参与。市场几乎只去验证被认为是好的或坏的艺术。这种局面是由于没有足够的资源来平衡市场支配力造成的，例如实力雄厚的美术馆机构能够而且愿意用他们的策展实践来参与讨论，特别缺乏那种独立的分析和评论，后者旨在培养迅速增长的观众群体，这些观众要么只是粗略地一瞥，要么乐于为视觉艺术投资。

> 艺术评论大奖希望从两方面来指出这些问题，发起对独立艺术评论的讨论；因为对于推进中国的艺术创作而言，这是最为根本的，同时也进一步培养这一活跃领域的参与者。它也鼓励能够深入研究中国当代艺术但却得不到资金支持的独立写作。[1]

艺术评论奖向社会公开征集方案，参选者提交一份未公开发表的写作提案。CCAA 为评论奖得主提供一万欧元的奖金作为研究经费，在未来一年内将获奖者完成提案写作正式出版成书。从 2007 年第一届艺术评论奖就定下了基本评选模式，一直沿用至今。2007 年的总监也是皮力，CCAA 邀请了奥地利的著名策展人和艺术史家格奥尔格·舍尔哈莫（Georg Schöllhammer）、《Frieze》杂志的联合编辑和《frieze d/e》的联合出版人约尔格·海泽（Jorg Heiser），还有中国美术学院院长许江、中央美术学院教授及《世界美术》杂志主编易英作为评论奖的评委，仍然沿用中外评委对半的评委会组成模式。2007 年，获得第一届 CCAA 艺术评论奖的写作方案是姚嘉善的《概念

1. 乌利·希克. CCAA 艺术评论大奖. 生产模式——透视中国当代艺术，Timezone 8，第 5 页。

劳动力：艺术与中国当代艺术的生产》（原文为英文，标题为《Conceptual Labor: Art and Production in Contemporary Chinese Art》）。姚嘉善经过一年写成《生产模式——透视中国当代艺术》一书，该书和 2008 年 CCAA 中国当代艺术奖的出版物《中国当代艺术奖 2008》一起由东八时区（Timezone 8）出版（图 2-C8）。

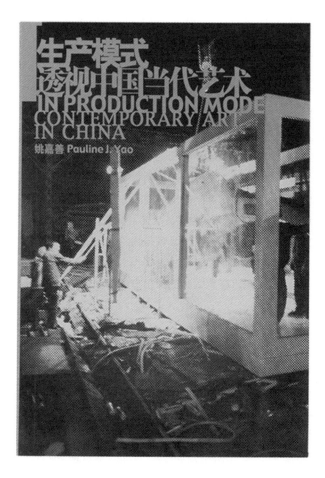

图 2-C8　2008 年 CCAA 中国当代艺术奖出版物《中国当代艺术奖 2008》与 2007 年 CCAA 艺术评论奖出版物《生产模式——透视中国当代艺术》

皮力

CCAA 中国当代艺术奖诞生在 20 世纪 90 年代末期的中国。从大的环境看，中国当代艺术经过了"后八九中国新艺术展""威尼斯双年展"和"圣保罗双年展"，已经基本为国际艺术界所知，也走到了更大的舞台上。但是这些媒体和艺术市场的关注其实只属于少数幸运的人，对于大部分艺术家来说，在 90 年代沉闷的氛围中前途依然是未知的。很多当代艺术的展览经常被有关部门以消防的理由取消；很少有人能通过出售作品维持自己的生活和创作。北京的艺术家尚且如此，北京以外的艺术家则更加艰难。因为没有常规的出版物和展览，很多人的创作只能在私人的社交圈子里传递，因此对于当代艺术的展览和研究常常因此变得充满随机和偶然，很难做到全面客观。

这就是当时希克先生创办 CCAA 中国当代艺术奖的时代背景。作为当时北京为数不多的艺术赞助者和收藏家，希克诞生了创办中国当代艺术奖的想法。最初的想法是让所有艺术家自行申请，提交自己 20 件作品的照片，然后由中国和外国评委组成的评委会评出优秀和入围的艺术家。这个想法简单而直接，希克当时希望能够通过评奖的方式迅速知道中国当代艺术的动态，也希望让年轻艺术家的作品能因此被评委所关注，从而给优秀的艺术家带来些展览和出版的机会。

当时社会大环境尚觉得当代艺术属于政治上的敏感，热爱收藏的希克身为瑞士驻华大使，如果接收这些材料到瑞士驻华使馆，似乎多有不便。于是他就委托当时北京少数几家画廊之一的四合苑画廊艺术总监凯伦·史密斯来组织这个项目。当时我是凯伦·史密斯的助手，于是也就自然参与了这个项目。我请当时著名平面设计师张京为中国当代艺术奖设计了标志。标志的内容是几排错落的红色块，右上角是"CCAA"四个字母。CCAA（中国当代艺术奖）因此看起来就好比红墙上的一道缝隙。20 世纪 90 年代末的中国甚少美术杂志，更没有互联网和微信。CCAA 中国当代艺术奖作为私人的活动，几乎没有办法发广告。所以我们最后的办法还是通过艺术家传递给艺术家，传递给学生的方式，最后收到了将近 120 份报名材料。值得一提的是，当时怕这些短时间寄到的大量材料引起不必要的关注和麻烦，我们就在东华门的邮局申请了邮政信箱，我每天偷偷摸摸去取回申请资料整理。

第一届 CCAA 中国当代艺术奖顺利地评选出周铁海作为最佳艺术家。消息传出来后，北京有不小的争论和意外。很多当时已经有知名度的艺术家多多少少对中国当代艺术奖有些期待，大部分没有想到获奖的竟然不是当时流行的玩世现实主义、政治波普或者艳俗艺术，而是带有观念主义意味的周铁海。这种微妙的落差在当时给中国当代艺术奖带来了一些始料未及的"争议"。其中最常见的争议之一，就是认为希克既然是收藏家，这些获奖的艺术家必然和他的收藏有关系。延续这个观点，由于获奖的艺术家和当时当代艺术圈子里的主流氛围完全不同，部分艺术家开始认为 CCAA 中国当代

我与 CCAA 中国当代艺术奖

艺术奖只能代表"外国人的趣味"。而这个争议导致的另外一个结果就是很多艺术家，特别是当时已经有一定知名度的艺术家申请一次落选后就不再申请了。

20世纪90年代中国当代艺术的氛围和今天非常不同。那个时候，中国当代艺术的展览、阐释、销售系统几乎都在海外。很多艺术家内心其实都存在着潜在的认同焦虑。特别是 1999 年当哈拉德·泽曼再次担任中国当代艺术奖的评委之后，在策展威尼斯双年展时展出了 20 位中国艺术家的时候，这种焦虑被加强了。就我所见，希克本人既为中国当代艺术奖的效应感到骄傲，同时也深深为这些偏见苦恼和感到无奈。虽然他本人总是作为评委的一员，但是就我所经历所见，他很少主动发表自己的判断，更多时候他起到的是组织讨论或者介绍作品背景的作用。其实要反驳这种因为认同焦虑而导致的偏见，非常简单。事实上，从中国当代艺术奖创始的第一天起，我们就坚持评委中来自中国和外国的批评家和策展人的比例是一样的。对于我们而言，讨论的过程就是对这些艺术家了解自然增加的过程。只有这样一些讨论才更符合中国当代艺术奖的初衷，不光是选出好的艺术家，而是让每个参与这个评选的人能在讨论中增进对中国艺术复杂性的了解。

2005 年我开始连续担任 CCAA 中国当代艺术奖的总监。当时最困扰我们的问题是，如何能获得更好的参选者。如我前面所说，很多艺术家在落选之后，便不再主动参加。进入 21 世纪之后，中国艺术开始在中国内部受到关注，价值系统日渐多元，CCAA 中国当代艺术奖显然已经不是唯一的选择。但是对于评选而言，只有有了好的候选人，这个评选的最后结果才可能精彩。为了应对这个挑战，我们开始改变评选的制度。从原来的自我报名参选变为提名评选。我们每年邀请 5 至 6 位提名评委。每人负责提名 10 位艺术家，并撰写自己的意见供终审评委挑选。艺术家则在获得提名以后自己提交材料。这个制度的改革使得 CCAA 中国当代艺术奖有机会在中国学术界的基本共识上开始自己的选择。

作为多年中国当代艺术奖的总监，我觉得自豪的事情还包括在 2005 年、2007 年和 2009 年三次举办中国当代艺术奖的展览，一次是在上海证大美术馆，一次是在上海的外滩 18 号的空间，还有一次是在北京的尤伦斯当代艺术中心。虽然最早的中国当代艺术奖的奖励形式是现金和出版物，但是展览无疑永远是对艺术家最好的支持形式，它提供平台供公众和媒体了解这些艺术家，也给艺术家一次实现自己计划的机会。虽然后来因为种种原因，这种展览的形式没有延续下去，但是我依然希望将来它们能成为 CCAA 中国当代艺术奖的一部分。

鲁斯·诺克
Ruth Noack

李丙奎 译

我第一次来中国是在 2005 年,当时是为第十二届卡塞尔文献展收集资料,当时听到一些中国艺术家和学者说,中国艺术从未经历过现代性。我并不相信这一说法,不过,此行的目的是了解和倾听,不便多说,便把自己的想法和其他有趣的信息暂时储存在大脑中,那里就是个大杂烩。我会在时机成熟的时候从里面取出一两件,精心打磨和装扮,告诉人们这是个重要的发现,而且是千真万确的。

时隔一年,我再次来到北京。在 798 新开的一家艺术书店里,我发现了一本有趣的大书,封皮上赫然写着"中国现代艺术家"(图 2-C9)。书店里当代艺术、中国艺术和其他艺术书籍不少,只有一本书用"艺术"和"现代"作标题。令我惊讶的是,这本书基本上只是罗列了约 1800 个人,上至 1834 年出生的画家蒲华,下至 20 世纪的艺术名人,比如齐白石,还有张晓刚、汪建伟、徐冰等这些重要的当代艺术家。换句话说,列出的这个名单只是每个当权者的意淫。有些只提供了艺术家的个人信息,并没有作品介绍和评论性文字。本书中那篇简短的序言写道:"本书涉及……20 世纪和 21 世纪初比较著名的中国艺术家",但没有提到中国的现代性,也没有涉及当代艺术。

十年很快过去,对许多名词的界定都日益清晰,艺术创作、研究和讨论也有了一定的规模。然而,我们还是会问:中国在 2005 年尚无确切的现代性一说,为什么却把中国当代艺术看作是新事物?如果对事物的新陈代谢没有概念的话,我们怎样才能将新事物区别于旧事物?怎样才能让中国当代艺术从大量的中国传统艺术实践中区分出来?或者更确切地说,怎样才能让邵帆的水墨作品从拥趸无数并且从古至今已经形成系谱的中国传统水墨书法的当代创作区别出来?

毫无疑问,是艺术家群体本身(起初也有国外市场的力量)造就了当下活跃多产且竞争激烈又层次分明的中国当代艺术。这在艺术院校、展览机构、大学和艺术杂志兴起之前早已出现。可以说,CCAA 中国当代艺术奖正是产生于这两个阶段之间,其谱系轴位于岳敏君的第一个大笑脸作品之后,香港 M+ 博物馆开建之前。

在讨论 CCAA 中国当代艺术奖之前,还是再来看看刚才说过的两件事。2005 年,大家说自己的艺术创作无历史可言,可是一年后便有一本参考性书籍,似乎在告诉读者,历史是存在的。然而,无论是出于何种意图和目的,这本书对于试图寻找历史的人来说意义并不大。书里说,蒲华出生在秀水(今浙江嘉兴),他的画在日本很受欢迎。条目是按照姓名拼音排序,蒲华被排在蒲国昌之后溥忻之前。没有起源的介绍,没有分类,也没有分析,我们从这里可以得到怎样的信息呢?

中国当代艺术的表象
——一名普通欧洲客的琐思

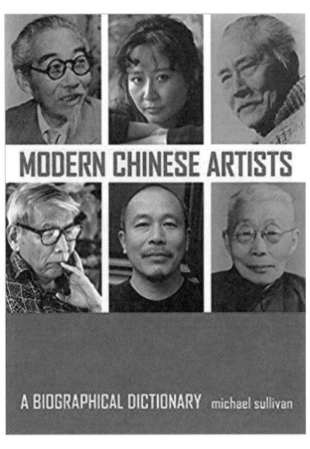

图 2-C9　苏立文的《中国现代艺术家生平辞典》（Michael Sullivan, *Modern Chinese Artists. A Biographical Dictionary*, University of California Press, Berkeley, Los Angeles, London 2006），图片来自网络

那么，为什么有人要写这样一本书？它最初一定是为大学图书馆编写的资料，或者在书店中供会英语且对当代艺术感兴趣的游客阅读。那我为什么会对这本书念念不忘呢？其中的原因是多方面的。从语言上说，这是向国际话语看齐；从结构上讲，这代表学术型的严谨；从内容上说，这又有神秘性。要不是它突出的民族主义的夸张姿态，信誓旦旦地宣称："是的，这就是（过去也是）**中国现代艺术家**"，我们一定会说这是拙劣的模仿。

中国当代艺术是如何产生的？这中间的故事让我很感兴趣，而该书的层次虽然比较复杂也令人混淆，却让我茅塞顿开。"故事素材"像是做蛋糕的配方，可以完全简单地归纳如下：拿一件现成的艺术品，添上点历史的内容，加上些许国际艺术机制，佐以民族自豪感，最后让这种集体伤痛、个人的创造性和所有能够用得上的技术革新来发酵这个"面团"。欧洲对当代艺术的定义酝酿起来要花太久，所以不要考虑了，否则我们就只剩下酸面团了——还是把这个面团投进自信甚至有些自大的微波炉里吧。投点钱就会出来某种像艺术和艺术话语的东西，闻起来像艺术家、策展人、评论家和收藏家的味道，尝起来也有最新流行艺术的口感。别说，这真的就起作用，也很有意思。不知怎么的，以我这个欧洲人的思维，对艺术史和当代艺术的冷战渊源有先入之见去理解有点难。这样的解决办法很好，甚至可以说棒极了。

过去的 20 年中，CCAA 中国当代艺术奖一直作为谈话者参与了这一过程。它建立了国际艺术专家和中国的利益相关者之间的纽带，但更重要的是，它促成了中国专家之间的谈话，并使之成为常态。某种意义上说，我们这些外国评委只是这个实验性活动的背景罢了。在仔细考虑它与世界之间关系的同时，我们把当代艺术作为一种独特和自主的现象来讨论，使得这个领域更加职业化。职业化不仅包括学科、结构和技巧，更应该有好的操作方法。对 CCAA 中国当代艺术奖而言，好的操作方法应该具有以下特征：一、真正关注艺术作品本身；二、用最恰当的语言充分而全面地讨论作品，激发人们的兴趣；三、在现有的确定的框架中，寻找一个切入点，以表达新事物，或者增加讨论的新维度；四、将这件作品带到更加广阔的国际化的艺术语境中，为其定位；五、能对自己的判断作出说明，并坚持意见；六、在作选择前，能够跳出个人的小圈子，充分考虑自己的选择能够产生的影响和后果，也就是具有道德感。

CCAA 中国当代艺术奖一直是最新艺术动态的论坛，为有着高度流动性的艺术环境制定坐标，也让我们有机会与中国同行合作。多年来，我们互相学习。在推出优秀作家的同时，CCAA 中国当代艺术奖坚持促进这样的合作，这尤其值得我们钦佩。现在，中国艺术家的足迹遍布全球，在各种展览和艺术博览会上都能够看到他们的身影和作品。中国艺术的基本机制渐渐与西方接轨。在杜塞尔多夫、阿姆斯特丹、伦敦、达喀尔、新加坡……都可以看到艺术专业的中国留学生。因此，从表面看，中国艺术家的作品与国际上展出的作品有

很多相似之处。同样的小组讨论话题，比如说"艺术的可持续性"，可以在上海当代艺术博物馆举行，也可以出现在巴黎的蓬皮杜艺术中心。

就我个人而言，我不希望我们的艺术被全球化，让我们生活在一个相互理解和无条件交流的世界。我也不相信外部特征一致的作品，意义一定相同。我也喜欢自己在中国的这种晕头转向的感觉。我也很珍惜像《中国现代艺术家》这样的书籍带给我的惊奇。这些都在提醒我，我们还有很多工作需要去做。哪里有待完成的工作，哪里就有可以分享的经验。

2017 年 6 月于柏林

CCAA中国当代艺术奖

最佳艺术家奖：
徐震

最佳年轻艺术家奖：
宋涛

杰出成就奖：
顾德新

评委提名奖：
李松松、王兴伟、王音、杨福东、章清（共5位）

评委：
安薇薇　　1957年生于中国北京，活跃于中国和美国的观念艺术家

阿伦娜·海丝　　Alanna Heiss
1943年生于美国肯塔基州路易斯维尔，策展人、PS1艺术中心创始人

顾振清　　1964年生于上海，上海多伦现代美术馆总策展人，兼任2004CCAA中国当代艺术奖艺术总监

侯瀚如　　1963年生于中国广州，策展人、艺术批评家

哈拉德·泽曼　　Harald Szeemann
1933年生于瑞士伯尔尼，策展人、艺术史学家

乌利·希克　　Uli Sigg 1946年生于瑞士，收藏家、前瑞士驻华大使

提名委员：
冯博一　　1960年生于北京，独立策展人、美术评论家、中国美术家协会编辑，并兼任何香凝美术馆艺术总监、金鸡湖美术馆艺术总监

李旭　　1967年生于沈阳，策展人、艺术评论家、上海美术馆学术部主任

2004

杨心一　　独立策展人、美术史学家、美国康奈尔大学艺术史博士

张离　　艺术家、策展人

总监：
顾振清　　1964 年生于上海，上海多伦现代美术馆总策展人，兼任 2004 CCAA 中国当代艺术奖艺术总监

评奖时间：
2004 年 5 月 3 日

评奖地点：
瑞士毛恩塞城堡（Schloss, Mauensee, Switzerland）

候选人总人数：
40

出版物：
《中国当代艺术访谈录（中国当代艺术奖 2004）》

展览：
无

最佳艺术家奖
徐震

2004 年 CCAA 中国当代艺术奖提名委员评述
李旭 撰写

1990 年代末期，徐震以一系列从不同话语角度涉及身体的视觉作品逐渐为人所知，其录像作品《彩虹》于 2001 年入选威尼斯双年展，使他在 70 年代末出生的中国艺术家中率先获得很高的声誉。徐震的作品，尽管涉及的媒介与技巧相当复杂、多元，但身体的概念，即对人类肉体本身的针对性还是相当鲜明的，是直截了当的，颇具直指内心、振聋发聩的禅宗风度。徐震的作品在借助身体的同时并没有止于身体，他所提示的，应该是更具普遍意义的人生体验。也许，在某些极端的例子中，他的表现手法是令普通观众感觉不适的，但推人及己，其实每个人的生命本身也正是这样一段混合着快意与不适的旅程。在认真探讨严肃问题的同时，徐震从来不会放弃貌似玩耍嬉笑的非理性姿态，并不断在他的众多作品中表现出来，在这个方面，他的早慧与老练令人惊讶。

2004 年 CCAA 中国当代艺术奖评委评述
顾振清 撰写

徐震以前的作品一直在挑战人对身体接受的阈限，以多种感性方式揭示了这种遮蔽的存在，甚至达到挑战社会禁忌、亵渎传统道德说教的程度。他对身体的迷醉，对生命活力的放任，提醒了在当代文化中不断刷新身体属性并推动其价值转换的必要性。2002 年起，徐震开始不断对艺术发问，他从形式、方法的原创程度上质疑所有正确的已知事物，撼动所谓"当代性"作品和展览的形成方式及其背后的理论支撑。他逐渐倾力于展览的观看制度和观众现场反应，实施对实验艺术边界的突破。他的现场作品经常干扰观众自在、正常的观展心理，等于重新规定现场观展规则。观众在看作品，徐震却构成了对观众的观看。这使观众与被观者的传统身份、权利和经验受到消解和剥夺。徐震惯用一种类似无厘头和恶作剧的行为，来挑战社会常规，并以此感性力量激活周边的现实资源。在艺术态度上，别具一格的徐震看似轻松、不经意。其实，他在自身的逻辑推进中每每煞费心机，不断刨根问底地追究现有艺术制度和规则中的问题，以此来塑造新的作品语境。通过对他人影响的逃避，习惯越界的徐震反而得到一种充分的自由。他作品中所显露出的颠覆性特征，即便在当代艺术的国际格局中也属鲜见。

徐震，1977 年出生，工作和生活于中国上海。

CCAA 中国当代艺术奖
2004

当当当当　徐震　2004　自动机械装置　图片由艺术家和没顶公司提供

什么东西这么轻　徐震　2004.6　音响，控制系统　图片由艺术家和没顶公司提供

舒服　徐震　2004.6　装置　图片由艺术家和没顶公司提供

一个人抖　徐震　2004　收集的照片，马达　图片由艺术家和没顶公司提供

当爸爸爱上妈妈……（野人）　徐震　2003　行为

最佳年轻艺术家奖
宋涛

2004 年 CCAA 中国当代艺术奖提名委员评述

李旭 撰写

出生于 1979 年的宋涛是上海当代艺术界的新秀,自 2000 年在"不合作方式"展上推出动画 / 录像作品处女作《滴答滴答》之后,宋涛的一系列以录像、摄影、装置和行为表演为载体的作品,在上海乃至全国的当代艺术圈里获得了广泛的关注。作为 20 世纪 70 年代末期出生的年轻艺术家,宋涛以另类的视角和尖锐的语言切入看似平凡普通,实则别具深意的当代都市生活形态,对动画、电子游戏等边缘亚文化领域的深刻质询,更使宋涛的艺术创作具备了前瞻性极强的未来都市气质。宋涛的作品不局限于对视觉形式的探讨,他灵动而巧妙的创作意图,锋芒毕露地直指现代都市生活鲜为人知的一面,在戏谑搞笑甚至是没心没肺的、缺乏常识的气氛之外,他的作品却往往令人沉思。宋涛还很年轻也正因其年轻,其锐气才更应该被我们重视。

宋涛,1979 年出生在上海,1998 年毕业于上海工艺美校。现在上海居住和工作。

CCAA中国当代艺术奖
2004

骄傲　宋涛　2004　单路视频　1'

骄傲　宋涛　2004　单路视频　1'

骄傲　宋涛　2004　单路视频　1'

三天前　宋涛　2004　单路视频　8'

三天前　宋涛　2004　单路视频　8'

只是一个人射杀另一个人的瞬间　宋涛　2002 年　装置、录像　300cm×500cm×14cm

杰出成就奖
顾德新

2004 年 CCAA 中国当代艺术奖提名委员评述

顾振清 撰写

顾德新作品题目基本上都是所参加展览的开幕日期，这样做似乎是为了杜绝多余的语言文字对作品构成的误读屏障，使作品保留纯粹而完整呈现的机会，任由观众用自己的方式自由进行读解、阐释。在尊重观者掌控权的前提下，艺术家对自身作品的话语权似乎受到一定的限制。其实作品中原初的个人力量，反倒得以保持，并进一步体现其社会所能认可、容忍的所有个人价值。在国内，他较早选用猪肉作为材料，并在一定的时间段中反复使用"捏肉"这同一种语言程式来表达思想。其实他所熟悉的媒介包括废塑料、鲜花水果、玩具，也包括电脑绘画和 FLASH 动画。他在媒介材料的使用中，往往集合超乎常规的数量来形成视觉震撼，并提示出他所关心的人在社会中的性、欲望、权力等问题。他的创作在 80 年代末就比较成熟，而且一直保持个人的独立立场和态度来看待社会现实。长达 20 年的旺盛不衰的创作力，使他无法被归入国内任何一种艺术思潮或风格、流派。由于他善于接受新媒介，并利用其长处不断刷新自己的艺术感受力，历练出一种历久弥新的个人表达方式，因而他的思想锋芒在今天仍然十分犀利，并指向更深的现实意义。

顾德新，1962 年出生于北京，没有接受正式的艺术教育。至今，他依然居住在同一间化工厂的房子里，那里是他生长和创作大量作品的地方。1986 年，顾德新在北京的国际艺术展厅举办了极具突破性的油画和纸上作品展；在整个 20 世纪 80 年代，他持续发展着充满概念的艺术实践，于 1987 年发起"触觉艺术小组"，并于 1988 年与陈少平、王鲁炎组建"新刻度小组"。顾德新被公认为"'85 新潮"的重要代表，他与另外两位艺术家在 1989 年参加了巴黎蓬皮杜艺术中心举办的"大地魔术师"展览，成为最早登上国际舞台的中国艺术家之一。在 90 年代和 21 世纪初，顾德新继续广泛地展出他的创作，参加国际联展，如"下一幅艺术展"（伦敦码头，伦敦，1990 年）、"另一次长征——中国当代艺术展"（荷兰，1997 年），以及国内一系列重要展览，如"不合作方式"（上海，2000 年）、首届广州三年展（广东美术馆，2002 年）。他也参加了台北双年展（1998 年）、成都双年展（2001 年）、光州双年展（2002 年）以及威尼斯双年展（2003 年）。2009 年，随着顾德新对身处的艺术世界愈发厌倦，于是毅然停止创作。他最后一次个展"2009.05.02"在北京常青画廊举办，开幕之后，他离开了现场。顾德新和他的妻子继续居住在北京，但是不再参加任何展览或者活动。

CCAA中国当代艺术奖
2004

2004年7月3日　顾德新　2004　装置

2002.09.30　顾德新　2002　塑料玩偶　图片由尤伦斯当代艺术中心提供

2004.05.09　顾德新　2004　陶瓷救护车，军车，坦克，警车，消防车　图片由尤伦斯当代艺术中心提供

16.06.1997—31.10.2001　　顾德新　　塑料盒，肉干　　图片由尤伦斯当代艺术中心提供

B42　顾德新　1983　布面油画　图片由尤伦斯当代艺术中心提供

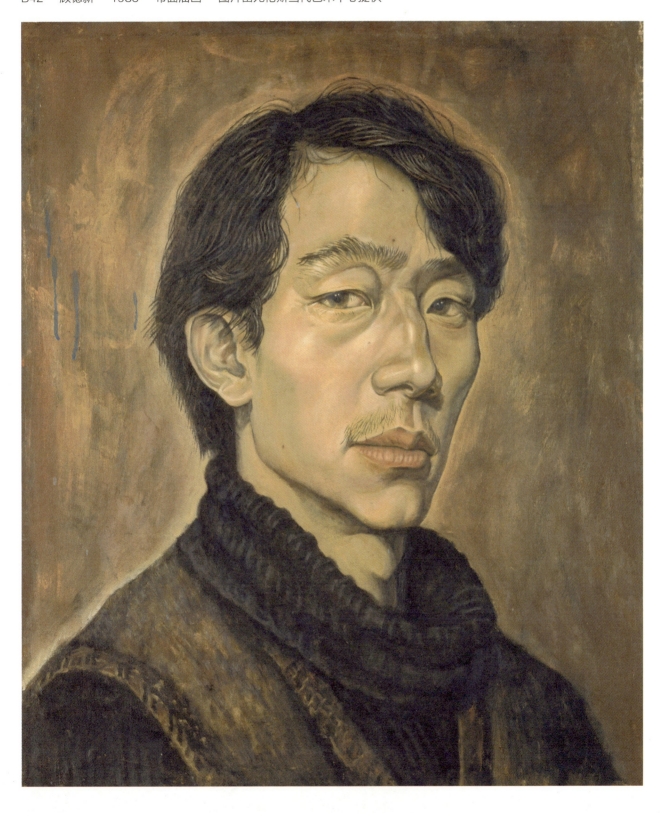

评委提名奖
李松松

李松松，1973 年生于北京，1996 年毕业于中央美术学院油画系，现居北京。他参加过的展览包括："北海"，佩斯画廊，北京，2016 年；"唯物史观"，博洛尼亚现代美术馆，意大利，2015 年；"追踪阴影"，三星 PLATEAU 美术馆，韩国首尔，2015 年；"时代肖像——当代艺术 30 年"，上海当代艺术博物馆，上海，2013 年；"历史的重量"，新加坡美术馆，新加坡，2013 年；"革命在继续：来自中国的新艺术"，萨奇画廊，英国伦敦，2008 年；"改变，缝合与聚集"，PS1 当代艺术中心，美国纽约，2006 年；"麻将——希克收藏的中国当代艺术展"，伯尔尼美术馆，瑞士，2005 年；等等。

CCAA 中国当代艺术奖
2004

兄妹开荒　李松松　布面油画　2002　230×400cm

评委提名奖
王兴伟

王兴伟，1969年生于中国沈阳，目前工作生活在北京。他的作品在国内外广泛展出，主要个展包括于2016年由麦勒画廊主办、站台中国当代艺术机构协办的个人展览"荣与耻"、于2013年在北京尤伦斯当代艺术中心举办的大型个人展览"王兴伟"、于2011年及2012年分别在麦勒画廊北京部和卢森部举办的同名个展"王兴伟"、于2007年在麦勒画廊举办的个展"王兴伟——大划船"等；重要群展包括"中国私语"（伯尔尼美术馆和保罗克利艺术中心，瑞士伯尔尼，2016年）、"杜尚与／或／在中国"（北京尤伦斯当代艺术中心，2013年）、"麻将——希克中国当代艺术收藏展"（德国汉堡美术馆，2006年）、"事物状态——中比当代艺术交流展"（中国美术馆，2010年）、"首届广州当代艺术三年展"（广东美术馆，2002年）、"第四届里昂当代艺术双年展"（法国里昂，1997年）等。

CCAA 中国当代艺术奖 2004

无题（熊猫之死）　王兴伟　2004　布面油画　154cm×199cm

评委提名奖
王音

王音，1964 年生于济南，目前工作、生活于北京，1998 年毕业于中央戏剧学院。王音曾在国内举办、参与过多次展览，包括："礼物"，尤伦斯当代艺术中心，北京，2016 年；"物体系"，上海民生现代美术馆，上海，2015 年；"戴汉志：5000 个名字"，UCCA，北京，2014 年；"超有机——2011 年 CAFAM 双年展"，中央美术学院美术馆，北京，2011 年；"中国当代艺术三十年历程"，上海民生现代美术馆，上海，2010 年；第三届广州三年展，广东美术馆，广州，2008 年；"亚洲城市网络"，首尔美术馆，首尔，2007 年；"麻将——希客中国当代艺术收藏展"，汉堡美术馆，汉堡，2006 年；"麻将——希克中国当代艺术收藏展"，伯尔尼市立美术馆，伯尔尼，2005 年；第一届广州三年展，广东美术馆，广州，2002 年；第一届成都双年展，成都现代艺术馆，成都，2001 年。

CCAA中国当代艺术奖
2004

无题　王音　2002　电热毯上的丙烯　147cm × 117 cm

第二章 成长困惑

评委提名奖
杨福东

杨福东，1971年生于北京，1995年毕业于中国美术学院油画系，目前工作生活于上海。从20世纪90年代末就开始从事影像作品的创作，如今已经是中国最具影响力的当代艺术家之一。杨福东凭借其极具个人风格的电影及录像装置作品在全球多家美术馆、国际性画廊以及重要艺术机构举行了超过70场个人展览，受世界各地邀约其作品亦参与了300余次群展。他的作品具有明显的多重透视特征，他的作品探讨着神话、个人记忆和生活体验中身份的结构和形式，每件作品都是一次戏剧化的生存经历、一次挑战。

CCAA 中国当代艺术奖
2004

竹林七贤（第一部）　杨福东　2003　35 毫米黑白胶片电影　29'32"　图片版权归艺术家杨福东以及香格纳画廊所有

评委提名奖
章清

章清，1977 年生于江苏省常州，1999 年毕业于中国常州工学院，现生活、工作于上海。他参与的展览包括："聚场——转媒体艺术展"，上海当代艺术馆，上海，2017 年；"章清个展：边界"，香格纳 H 空间，上海，2016 年；"MOVE ON ASIA，亚洲录像艺术 2002—2012"，ZKM 多媒体博物馆，德国卡尔斯鲁厄，2013 年；"转轮上海 III：思考当代——来自中国的录像与摄影"，塞萨洛尼基摄影双年展 B 单元，希腊塞萨洛尼基，2012 年；"ABANDON NORMAL DEVICES 艺术节"，艺术与创意技术基金会（FACT），英国利物浦，2011 年；等等。他曾于 2013 年获亚洲文化协会（ACC）奖。

CCAA中国当代艺术奖
2004

的士桑芭　章清　2003　现场，行为，视频，单路视频录像　6'

CCAA中国当代艺术奖

最佳艺术家：
郑国谷

最佳年轻艺术家：
曹斐

杰出成就奖：
黄永砯

评委提名奖：

陈劭雄、龚剑、洪浩、阚萱、李大方、刘韡、琴嘎、邱黯雄、周啸虎（共 9 位）

评委：

安薇薇　　1957 年生于中国北京，活跃于中国和美国的观念艺术家

克里斯·德尔康　　Chris Dercon，1958 年生于比利时利尔，美术史家、策展人，德国美术馆馆长

范迪安　　1955 年生于福建，中国美术馆馆长

鲁斯·诺克　　Ruth Noack，1964 年生于德国海德堡，第十二届卡塞尔文献展策展人

乌利·希克　　Uli Sigg，1946 年生于瑞士，收藏家、前瑞士驻华大使

提名委员：

高士明　　中国美术学院讲师

顾振清　　1964 年生于上海，上海朱屺瞻美术馆执行馆长、总策划

黄笃　　1965 年出生于陕西临潼，独立策划人

卢杰　　北京长征艺术空间负责人

张巍　　广州维他命空间负责人

2006

总监：

皮力　　1974 年生于武汉，策展人

评奖时间：

2006 年 5 月 15 日至 16 日

评奖地点：

北京

候选人总人数：

100

出版物：

《拾贰 TWELVE》

展览：

拾贰：中国当代艺术奖 2006

最佳艺术家奖
郑国谷

2006 年 CCAA 中国当代艺术奖评委评述

郑国谷的意愿是将艺术的表达推动到极至,他的作品表现了中国社会和传统的转变,尽管困难多多,但他始终在追寻个人的视觉感受,他的兴趣在于拓展他的创作及其包容性。艺术家在形式上的精确度始终指向强烈的艺术智慧,无疑这一点打动了评审团。

郑国谷,1970 生于广东省阳江市,1992 毕业于广州美术学院版画系,现居阳江。

CCAA中国当代艺术奖 2006

100分之99分　郑国谷　2005

我家是你的博物馆　郑国谷　2004　装置

猪脑控制电脑　郑国谷　2004　绘画

金中伟实业工作间　郑国谷　2006　综合材料与过程

帝国时代　郑国谷　2006　建筑

最佳年轻艺术家奖
曹斐

2006 年 CCAA 中国当代艺术奖评委评述
曹斐的作品从流行文化中吸取意象并使其达到奇特而睿智的风格，从而以视觉的形式呈现出当代中国城市中年轻人的情绪和社会境遇。

曹斐，1978 年出生在广州，2001 年毕业于广州美术学院。现工作及生活在北京。

CCAA中国当代艺术奖
2006

珠江枭雄传　曹斐　2005　行为艺术　鸣谢：曹斐及维他命艺术空间

角色：A Ming 的家　曹斐　2004　彩色印刷/C-print　75 cm×100 cm

角色:对峙 曹斐 2004 彩色印刷/C-print 75cm×100cm

谁的乌托邦——我的未来不是梦 03　曹斐　2006　彩色印刷 /C-print　120 cm×150 cm

谁是乌托邦——我的未来不是梦 02　曹斐　2006　彩色印刷 /C-print　120 cm × 150 cm

杰出成就奖
黄永砅

2006 年 CCAA 中国当代艺术奖评委评述

黄永砅代表了中国艺术家早期的先锋运动，他创造了一种以强烈的冲突为观念基础的作品。在过去的二十年中，他不断地影响和启发着国内外的中国艺术家。移居到法国之后，黄永砅发展了他自己的形式和内容而没有放松原本的"基础"，从而创造了属于他自己的具有国际化面貌的中国艺术。

黄永砅，1954 年生于福建厦门，1982 年毕业于浙江美术学院油画系，1989 年至今生活创作于法国巴黎。

CCAA 中国当代艺术奖 2006

2002年6月11日乔治五世的恶梦　黄永砅　2002　综合涂料　244cm×356cm×168 cm

四个轮子的大转盘　黄永砅　1987　综合涂料　90cm×120cm×120 cm

双卷风　黄永砅　2002　综合涂料　406cm×114cm×114cm

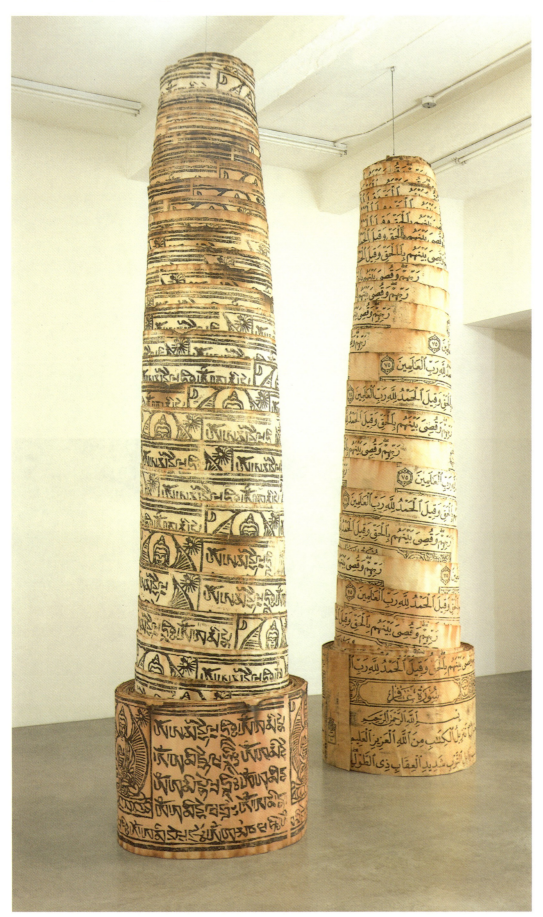

药房　黄永砅　1995—1997　综合涂料　256cm×645cm×262 cm

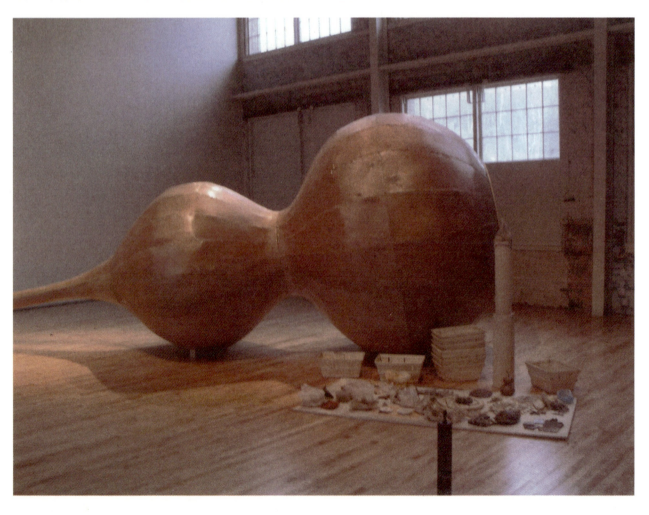

蟒蛇计划　黄永砅　2000　木　140cm×2400cm×244 cm

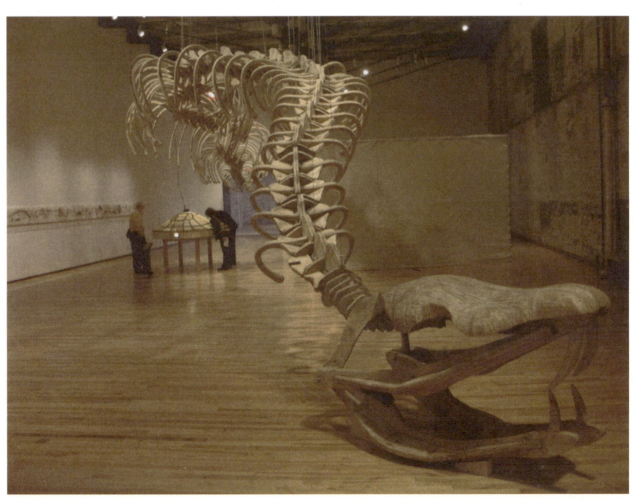

评委提名奖
陈劭雄

陈劭雄，1962年生于广东省汕头市，1984年毕业于广州美术学院版画系。1990年和林一林、梁钜辉组建"大尾象工作组"。2007年和小泽刚（日本）、金泓锡（韩国）组建"西京人"。2016年11月因病逝世。他的作品曾在大都会美术馆、P.S.1当代艺术中心、旧金山艺术学院、巴黎东京宫、维多利亚及阿尔伯特美术馆、伯尔尼美术馆、香港Para Site艺术空间、森美术馆、上海当代艺术博物馆等艺术机构展出，也参与了第五十届威尼斯双年展主题展、第十届里昂双年展、第三届地拉那双年展、利物浦双年展、爱知三年展、光州双年展等重要展览。举办的个展包括："陈劭雄"，博而励画廊，北京，2016年；"陈劭雄：万事俱备"，上海当代艺术博物馆，上海，2016年；"陈劭雄：墨水、历史、媒体"，西雅图亚洲美术馆，美国，2014年；"有备无患——占领者攻略"，斯宾塞艺术馆，堪萨斯大学，美国，2012年；"信则有"，博而励画廊，北京，2009年；"集体记忆"，Art & Public – Cabinet PH，瑞士日内瓦，2008年；"一招即中"，Para/Site艺术空间，香港，2008年；"看见的和看不见的，知道的和不知道的"，Boers-Li画廊，北京，2007年；"陈劭雄"，Barbara Gross画廊，德国慕尼黑，2007年；"陈劭雄"，Art & Public – Cabinet PH，瑞士日内瓦，2006年；"看谁运气好"，比翼艺术空间，上海，2006年；"纸上墨水城市"，四合苑画廊，北京，2006年；"墨水城市"，四合苑空间，北京，2005年；"双重风景"，Grace Alexander当代画廊，瑞士苏黎世，2005年；"反：陈劭雄"，维他命创意空间，广州，2003年。

CCAA中国当代艺术奖
2006

墨水城市　陈劭雄　2005　单视频录像　3'

评委提名奖
龚剑

龚剑，1978 生于湖北荆州，2001 年毕业于湖北美术学院油画系，现工作生活于武汉。他参加过的展览包括："从拜赞庭小区到东湖公园"，天线空间画廊，上海，2016 年；"解放的皮肤"，武汉美术馆，2016 年；"绘画札记"，蓝顶美术馆，成都，2015 年；"不想点别的事情，简直就无法思考"，时代美术馆，广州，2014 年；"ON/OFF 中国年轻艺术家的观念与实践"，尤伦斯艺术中心，北京，2013 年；"婚宴"，Para/site 艺术空间，香港，2011 年；"DFOTO"——圣塞巴斯蒂安国际摄影、录像艺术节，西班牙圣塞巴斯蒂安，2006 年；"Chinart——来自中国的现代艺术"，德国路德维西当代艺术博物馆，2002 年；等等。

CCAA中国当代艺术奖
2006

团团圆圆——吹箫 NO.1　龚剑　2006　亚麻布、丙烯　60cm×60cm

评委提名奖
洪浩

洪浩，1965年生于北京，1989年毕业于中央美术学院版画系。他参加过的展览包括："洪浩"，博洛尼亚现代美术馆，意大利，2015年；"Polit—Sheer Form！"，皇后美术馆，美国，2014年；"水墨艺术——中国当代艺术中过去作为现在"，纽约大都会美术馆，2013年；"全球的当代：1989年之后的艺术世界"，ZKM当代艺术馆，德国，2011年；"蜕变与突破：中国新艺术展"，亚洲协会美术馆，P.S.1当代艺术中心，美国，1998—2000年；等等。

CCAA中国当代艺术奖
2006

我的东西 之七　洪浩　2004　实物扫描、数码输出照片　120cm×210cm

评委提名奖
阚萱

阚萱，1972年生于安徽省宣城市，1993年至1997年就读于中国美术学院，2002年至2004年就读于荷兰阿姆斯特丹 Rijksakademie van Beeldende Kunsten。

CCAA中国当代艺术奖
2006

亦或所有　阚萱　2005　影像装置

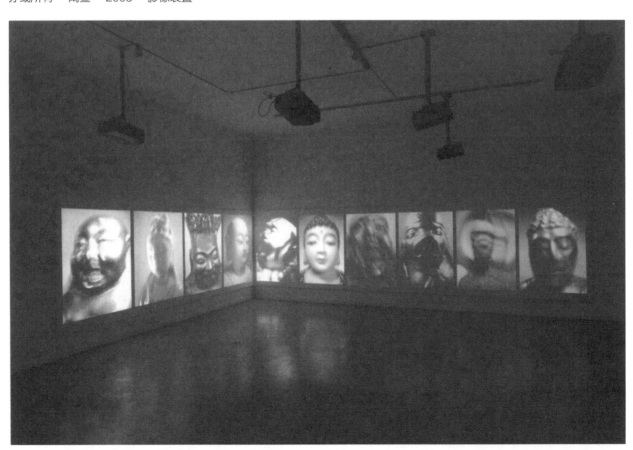

评委提名奖
李大方

李大方，1971年生于辽宁沈阳，职业艺术家，现生活工作于北京。他参加过的展览包括："中国私语"，伯尔尼美术馆，瑞士，2016年；"放肆"，丹佛美术馆，美国，2016年；平昌双年展，韩国，2015年；"社会的风景"，成都当代艺术中心，2014年；"像想！代中国肖像展"，国立肖像美术馆，澳大利亚，2012年；"CAPITAL—Merchants in Venice and Amsterdam"，瑞士国家博物馆，瑞士苏黎世，2012年；"事物状态——中比当代艺术交流展"，中国美术馆，中国北京，2010年；"半生的梦：Logan中国当代艺术收藏展"，旧金山现代美术馆，美国，2008年；等等。

CCAA中国当代艺术奖
2006

天　李大方　2005　布面油画　170cm×300cm

评委提名奖
刘韡

刘韡，1972 年生于北京，1996 年毕业于中国美术学院油画系。刘韡的创作成熟于中国发展进程中的一个重要阶段，深受新世纪中国社会特有的变动和起伏影响——城市和人文景观的变迁对其影响尤为突出。作为活跃于 20 世纪 90 年代末的"后感性"小组中的一员，他以众多不同媒介，诸如绘画、影像、装置及雕塑等来进行创作，并逐渐以自己独特的艺术方式在世界舞台上受到瞩目。刘韡的作品表现出了受后杜尚主义启发、与广泛现代主义遗产进行交涉的特征。他的创作将发生于中国的无数政治及社会转变所导致的视觉和智力层面的混乱凝聚成为一种多变且独特的艺术语言。其中，长期的"狗咬胶"系列装置作品、"丛林"系列帆布装置作品、"书城"系列书装置作品及近期的绘画系列"东方"及"全景"代表了刘韡美学中的多样性：与城市息息相关的、激进的混乱，以及与抽象历史积极进行沟通的、平静的绚丽。

CCAA中国当代艺术奖
2006

反物质　刘韡　2006　洗衣机　80cm×100cm×80cm

评委提名奖
琴嘎

琴嘎,艺术家、造空间创办人。1971年生于内蒙古,1991年毕业于中央美术学院附中,1997年获中央美术学院雕塑系学士学位,2005年获中央美术学院雕塑系硕士学位,2007年至今任教于中央民族大学美术学院。他的个展包括:"琴嘎——微型长征个展",北京长征空间,2005年;CIGE:33个亚洲年轻艺术家个展,中国国际贸易中心展厅,2008年;"暗能量:琴嘎",北京白盒子艺术馆,2013年;"廉价的身体——琴嘎个展",布鲁塞尔FEIZI画廊,主要群展有:"后感性——异形与妄想"、"对伤害的迷恋"、"不合作方式1、2"、第五届里昂双年展、"长征——一个行走中的视觉展示"、第二届布拉格双年展、"拾贰:2006CCAA当代艺术奖获奖作品展"(上海证大美术馆)、"双年展维度"(奥地利OK当代艺术中心)、第五届亚太三年展、第一届波兰双年展、首届今日文献展(北京今日美术馆)、"为精神的艺术:瑞士银行当代艺术收藏展"(日本森美术馆)、"艺术与中国革命"(美国亚洲协会美术馆)、"中国!中国!中国!!!当代艺术超越全球市场"(意大利Palazzo Strozzi博物馆)、"非对等——地图之上"(美国辛辛那提当代艺术中心),"固执"(北京艺术文件仓库)、"清晰的地平线——1978年以来的中国当代雕塑"(北京寺上美术馆)、"夜走黑桥"等。主要公共收藏包括澳大利亚昆士兰美术馆、捷克国家美术馆、瑞士银行收藏、香港M+博物馆、中央美术学院美术馆等。2012年起"造空间"以游牧的方式选择社会性空间,发起策划了"包装箱计划""一个梦想""红旗小学""造事""一起飞——石节子村艺术实践计划""义工计划——百姓幼儿园"等艺术项目。

CCAA中国当代艺术奖 2006

灰烬　琴嘎　2002-2003　装置　两张图片 120cm×80cm，一个立方体 53cm×53cm×53cm

评委提名奖
邱黯雄

邱黯雄,1972年出生于四川,1994年毕业于四川美术学院,2003年毕业于德国卡塞尔艺术学院,现任教于华东师范大学设计学院。作品涉及动画、绘画、装置、录像等不同媒介。其作品以中国传统人文精神结合新媒体形式表达其对当代社会批判以及对历史文化的思考,代表作品有动画片《新山海经》《民国风景》《山河梦影》;影像装置《为了忘却的记忆》。于2007年创立"未知博物馆",是近年当代艺术生态建设中的活跃力量。

CCAA中国当代艺术奖
2006

新山海经 I　邱黯雄　2006　视频动画　15'

评委提名奖
周啸虎

周啸虎，1960年生于中国常州，毕业于四川美术学院，现生活工作于上海。周啸虎是中国当代艺术家中最早把动画方式与观念雕塑和影像装置相结合的先行者。自1997年起开始用计算机进行艺术创作，并试验定格动画、视频装置等不同形式的创作。他的标志性风格是在影像和真实物体间创造出不同的图像层次。周啸虎的创作自由跨越各种艺术媒介，涉及动画、录像、装置、油画和综合行动项目等。他的作品反映了数字时代中，历史在其特定细节可能被放大、误读、篡改和遗漏的情况下是如何被记录的。

CCAA中国当代艺术奖
2006

乌托邦剧场　　周啸虎　　2006　　陶土雕塑装置　　500cm×500cm×240cm　　陶土定格动画

CCAA中国当代艺术奖
艺术评论奖

艺术评论奖：

姚嘉善

评委：

格奥尔格·舒尔海姆　Georg Schöllhammer，1958年生于奥地利林茨，策展人、作者和编辑；《Springerin》艺术杂志的创始人之一和主编、2007年第十二届卡塞尔文献展杂志项目的发起者和主编

约尔格·海泽　Jörg Heiser，1968年出生，是《Frieze》杂志的联合编辑和《frieze d/e》的联合出版人

许江　　1955年出生于福建，中国美术学院院长

易英　　1953年生于湖南省芷江县，《世界美术》杂志主编

2007

总监:
皮力　　1974 年生于武汉，策展人

评奖时间:
2007 年

评奖地点
北京

出版物:
《生产模式：透视中国当代艺术》（2008 年出版）

艺术评论奖
姚嘉善

2007 年 CCAA 中国当代艺术奖 艺术评论奖评委评述

乌利·希克撰写

姚嘉善作为 2007 年该奖项的得主,提交了一篇用批判的眼光来考察中国艺术制造模式迅速变化的论文——这种状况以半工业化制造手段的大量增加以及艺术品的日益商品化为特色。对于今天中国国内外的观众而言,这个主题也恰是兴趣所在。她以条理化的思考过程来考察这些问题。而她的论文也充分印证了态度鲜明的国际评委去年秋天在遴选她的计划提案时所给予的信任。

姚嘉善,策展人、艺评人、箭厂空间的创办人之一和《典藏》艺术杂志的编委会成员。她曾为旧金山亚洲艺术博物馆、香港奥沙画廊、台北当代艺术中心等策划展览,也参与了 2009 年深港城市\建筑双城双年展的策展团队。现担任香港 M+ 博物馆首席策展人。

她为《艺术论坛》《e-flux Journal》等英文媒体以及《当代艺术与投资》等中英文媒体撰稿。2006 年获美国富布莱特奖学金,2007 年获 CCAA 中国当代艺术奖评论奖,2013 年担任 HUGO BOSS 亚洲新锐艺术家大奖评委,2015 年至今担任宝马艺术之旅评委。

CCAA中国当代艺术奖 2007

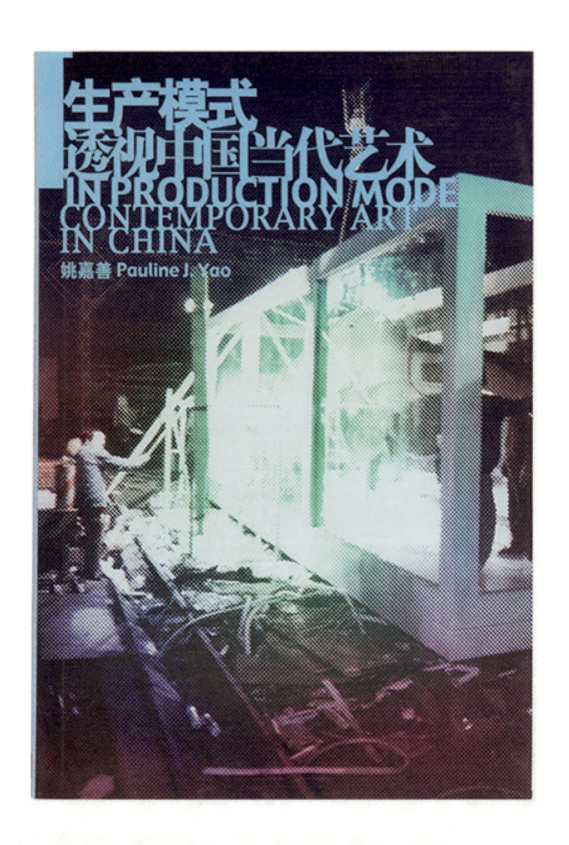

艺术评论奖提案
姚嘉善

2007 年 CCAA 中国当代艺术奖

艺术评论奖 提案

概念劳动力：艺术与中国当代艺术的生产[1]

姚嘉善（学者、独立策展人）

在过去五年中，中国当代艺术取得了前所未有的发展，备受世界艺坛关注。在全球经济、政治和后殖民化等趋势的影响下，这种快速增长的势头也引起了当代艺术市场上对中国艺术的需求大量增加。艺术家异常繁忙，频繁参加地区性和国际性展览、项目、驻地项目、艺博会等活动，留给艺术创作的时间和精力则大大减少，艺术家分身乏术，以一己之力无法完成创作，或者是不希望被疯狂的节奏淘汰，或者是出于植入式的自我评价的策略考虑，艺术家常常将工作交由助手或工人完成，或者外包给有特殊专长的技工或工人。有些艺术家雇佣劳动力或工人来制造整件作品或自己无力完成的部分，也有艺术家完全用流水线生产绘画和雕塑。这种现象非中国独有，也不仅仅局限于当代。在艺术界，雇佣劳动力这一做法在世界艺术史上并不少见，常常发生于艺术市场中需求大于供给之时。 然而，这里要说的是，中国独特的经济和社会条件以及艺术创作过程的过度商品化引起了艺术行业的变化，使得这种做法不假思索不加评判地成为惯例。

本文从国际化和本土化的艺术创作实践之间的矛盾和艺术概念与具体方法的冲突，以及商品化对当代艺术的新体系的影响出发，讨论中国艺术生产的新体系。这里我将着重探讨艺术创作中的生产问题，发现中国的艺术创作方法，并分析艺术品在中国的制作过程及其对意识形态、概念主义和价值观等的反映。艺术品的生产和制造与著作权和真实性密切相关——两方面在当代艺术界中都渐受特权意识的影响。马克思曾提出"抽象劳动力"的概念，即参与到制造过程中的可以量化的工作以及价值，而马克思认为艺术的价值恰恰取决于其独特的生产方式。该如何理解当前中国当代艺术在观念上的变化？面对全球化对艺术的渗透，该如何恢复劳动力、创作及生产的本土化？

我们可以把艺术看作是一种转换有形材料的生产活动，其目的是交流图像、情感和思想等非物质存在，或者引起人们对非物质存在物的消费。这里的"生产"一词涵盖了"引发"、"形成"、"产生"、"引起"等基本意义，换句话说，使原材料或元素成为另一种存在，或经历某种过程之后以另一种形式存在，生产总是具有文化意义的。目前中国的劳动力经济的特点及其对艺术的影响就体现了这种文化环境的一个侧面。但是，我们不能片面地看待这种现

[1] 提案原为英文，2017 年由李阿奎译为中文。

1

概念劳动力：
艺术与中国当代艺术的生产

2007 年 CCAA 中国当代艺术奖　　艺术评论奖　　提案
2007 年 9 月 22 日

在过去五年中，中国当代艺术取得了前所未有的发展，备受世界艺坛关注。在全球经济、政治和后殖民化等趋势的影响下，这种快速增长的势头也引起了当代艺术市场对中国艺术的需求大量增加。艺术家异常繁忙，频繁参加地区性和国际性展览、项目、驻地项目、艺博会等活动，留给艺术创作的时间和精力则大大减少，艺术家分身乏术，以一己之力无法完成创作。或者是不希望被疯狂的节奏淘汰，或者是出于植入式的自我评价的策略考虑，艺术家常常将工作交由助手或工人完成，或者外包给有特殊专长的技工或工人。有些艺术家雇佣劳动力或工人来制造整件作品或自己无力完成的部分，也有艺术家完全用流水线生产绘画和雕塑。这种现象非中国独有，也不仅仅局限于当代。在艺术界，雇佣劳动力这一做法在世界艺术史上并不少见，常常发生于艺术市场中需求大于供给之时。然而，这里要说的是，中国独特的经济和社会条件以及艺术创作过程的过度商品化引起了艺术行业的变化，使得这种做法不假思索、不加评判地成为惯例。本文从国际化和本土化的艺术创作实践之间的矛盾和艺术概念与具体方法的冲突，以及商品化对当代艺术的新体系的影响出发，讨论中国艺术生产的新体系。这里我将着重探讨艺术创作中的生产问题，发现中国的艺术创作方法，并分析艺术品在中国的制作过程及其对意识形态、概念主义和价值观等的反映。艺术品的生产和制造与著作权和真实性密切相关——两方面在当代艺术界中都渐受特权意识的影响。马克思曾提出"抽象劳动力"的概念，即参与制造过程中的可以量化的工作以及价值，而马克思认为艺术的价值恰恰取决于其独特的生产方式。该如何理解当前中国当代艺术在观念上的变化？面对全球化对艺术的渗透，该如何恢复劳动力、创作及生产的本土化？我们可以把艺术看作是一种转换有形材料的生产活动，其目的是交流图像、情感和思想等非物质存在，或者引起人们对非物质存在物的消费。这里的"生产"一词涵盖了"引发""形成""产生""引起"等基本意义，换句话说，使原材料或元素成为另一种存在，或经历某种过程之后以另一种形式存在。生产总是具有文化意义的。目前中国的劳动力经济的特点及其对艺术的影响就体现了这种文化环境的一个侧面。但是，我们不能片面地看待这种现象，有必要探讨这一过程中艺术家及其双手的作用。以某种特定媒介进行创作的艺术家在从事某个观念或项目时，如果需要借助其他媒介，可以雇佣有该项特长的工人，这也是技术的必要。然而，不排除有艺术家以自己熟悉或擅长的媒介创作，却雇佣他人复制现有的绘画或雕塑作品。这两者有什么不同？这样的做法如何揭示艺术商品化的隐形过程，这种随处可见的商品化给中国的批评艺术的健康发展是否留有空间？为了探讨上述问题，我准备结合具体案例和理论思考，探讨目前中国艺术创作和生产中的上述问题，以及这些问题对中国的新兴艺术家和中国当代艺术的未来产生的影响。目前中国艺术市场得到的关注及其现状决定了其面临的挑战、期望和无法预料的困难。希望艺术能早日摆脱商品化——即便没有全面实现的可能，至少要在想象力层面成为事实，给人期待。

姚嘉善

写作是件让人时而激动至极时而强烈不安的事情。虽说情绪的激烈程度因人而异，不过只要出过书，对这种感觉就不会陌生：随着话题范围逐渐缩小，最终找到主题，接着开始潜心研究，然后有了新发现，最后看到自己的想法渐渐变得清晰，这一切都会让人兴奋。接下来最让人亢奋的，同时也是最艰难的就是把观点变成文字，用准确恰当的语言阐述要点，并进行严谨的论证。最后，就是写作完成那一刻的欢欣若狂（很多情况下可能是如释重负）。然而，我们都知道，快乐和痛苦可能相伴而生——一想到这些文字要离开自己，在编辑那儿接受检验，这种兴奋很容易就蒸发掉了。

不过，不安的感觉可能很久之后才会出现。这里说的不安，指的是作者回顾几年前发表的某件作品时会经历的情绪。我们知道，随着时间的流逝，不安的感觉会愈加强烈，但是它带给人的是另外一种痛苦，并且因人而异，因作品而异。原因就在于，一件作品的产生与其当时的创作环境有着千丝万缕的联系。作品可以不承担任何责任，它只是对当时的社会和政治现实作出反应，面向自己周围特定的读者群。以我为 CCAA 中国当代艺术奖的首个艺术评论奖写的《生产模式——透视中国当代艺术》（2008 年）为例。当我提出艺术生产这个话题的时候，中国正处于北京奥运之前的经济疯狂期。农民工撑起的城市建筑热与迅速发展起来的艺术市场之间有明显的相似性，更不要说蔓延到全国各个领域的生产和建设潮。不过，几年后重读这本书，让我感到不安的不是它的缺陷（虽然一定会有缺陷），而是它创作时的环境所发生的变化：中国的经济放缓，农民工的人工成本增加，艺术市场冷却，政治局势更加敏感。与十年前相比，中国当代艺术已经有很大的不同。当然，这不是件坏事。尽管这本书里的观念和论点现在看起来已经过时，但它们已经成为那个历史时期不可缺少的一部分。

令人不安的情绪也与时间的流逝有关。与十年前写这本书时相比，我也变了许多。即使对书中的每一处仍然认可，我还是不得不承认它只是我职业生涯的开端。更重要的是，我要说 CCAA 艺术评论奖改变了我。在职业生涯的关键时刻，我获得了这个奖项——我也因此改变了计划，决定在中国停留更长的时间，同时接触到了更多的艺术家，加深了对中国和世界的当代艺术创作的理解。对此，我一直心存感激，也感到非常荣幸。

这就是 CCAA 艺术评论奖带来的积极影响，也不仅是对艺评人个人的资助和对中国当代艺术整体的推动。它给艺评人提供研究和发现有意义的视角的机会——每一个视角都与其时代有着特殊的契合，它同样也有利于历史的书写。在这里，没有哪个文本一开始即以书写历史为目的，但是后来却都成为事实上的历史文献，记录了当时的思想和观念。在这个意义上说，艺评人的作用和责任是多重的，对历史话语的发展至关重要。参与历史的构建可谓意义重大。然而，对于个人而言，CCAA 中国当代艺术

CCAA 艺术评论奖获奖感言

奖除了带来通常意义上的兴奋和痛苦外，更重要的是它让我在探索当下艺术的形势和意义的过程中得以小憩，继续以更好的状态在纷繁复杂的艺术世界中寻找自己一生的坐标。

2017 年 6 月 12 日于香港

CCAA中国当代艺术奖

最佳艺术家：
刘韡

最佳年轻艺术家：
曾御钦

杰出成就奖：
安薇薇

评委：

克里斯·德尔康　Chris Dercon，1958年生于比利时利尔，德国慕尼黑Haus der Kunst美术馆馆长

顾振清　1964年生于上海，北京荔空间文化艺术交流中心艺术总监，《视觉生产》杂志主编

侯瀚如　1963年生于中国广州，担任旧金山艺术学院展览和公共项目总监及展览和博物馆研究系主任

黄笃　1965年出生于中国陕西临潼，独立策展人、评论家，参与策划第六届上海双年展

林荫庭　Ken Lam，1956年出生于加拿大温哥华，华裔艺术家，古根汉姆奖学金获得者

鲁斯·诺克　Ruth Noack，1964年生于德国海德堡，第十二届卡塞尔文献展策展人

皮力　1974年生于中国武汉，策展人

提名委员：

胡昉　1970年生于浙江，广州维他命空间创建者之一

秦思源　Colin Chinnery，1971年出生于英国爱丁堡，北京尤伦斯基金会副馆长

2008

唐昕　　1990 年毕业于天津科技大学，泰康顶层空间负责人

徐震　　1977 年生于上海，上海比翼艺术中心艺术总监

乐大豆　　Davide Quadrio，上海比翼艺术中心创建者之一

总监：
皮力　　1974 年生于武汉，策展人

评奖时间：
2008

评奖地点：
北京

候选人总人数：
100

出版物：
《中国当代艺术奖 2008》

展览：
中国当代艺术奖获奖作品展（2008 年）

最佳艺术家奖
刘韡

2008 年 CCAA 中国当代艺术奖评委评述

刘韡的艺术
林荫庭 撰写

刘韡的艺术品用它形式上的多变、技巧上的印象、观念性的雄心和批判性的社会注解，使之成了中国当代艺术的典范。刘韡轻而易举地跨越许多媒介，从而形成了一种拉伯雷式的、节日狂欢般的艺术语言。他的雕塑作品表达了肤浅而又过度消费的社会的那种无节制，而他的建筑装置充满着一种非理想社会的能量。刘韡的艺术讲述的是运动、不安、过渡和转化。他的作品《风景》高度概念化，采用画面合成，用数个蜷曲的人的臀部组成了远近错落的中国传统山水画，使观者的心思和眼光从一个范畴转换到紧邻的另一个。作品在神圣的传统和性开放之间转换，潜在的联系被揭示出来，但是两者各得其所。实际上，艺术家演示出在不同主题之间无序的切换和摇摆，这种摇摆是言外之意，处于所指事物（如社会框架、世界或自然）和语言之外的范畴（如人类情感）之间。正是在这样一种空隙里，他的作品出现了临界状态，对已经确然无疑的形而上的假设提出了质疑。

刘韡的艺术有一个突出的特点，就是进行了这样一种现象分析：当代中国在现代化的同时，却丧失了大多数宝贵传统。刘韡没有表达出在现有和过去之间的调和，而是表达了一种争论的延续。这个重大的争论从鸦片战争以来，一直贯穿下来，延续到 20 世纪 20 年代到 30 年代鲁迅和其他现代主义者。这个值得关注的争论关乎中国未来的形象，不管是内在形象还是跟整个世界关联的形象。刘韡在他的艺术品中，以他那敏锐而惊人的能力，创造了感知当今中国生活的综合体，从而参与到中国传统和现代化这一争论中来。他的作品糅缩了符号、术语和悖论，而正是这些构成了充满活力而又困惑的中国社会和政治环境。从这个角度来讲，如果给他的作品贴上"愤世嫉俗"的标签（一些评论家正是这么做的），那是用词不当。他的作品如此具有创造力，如此有力，仅仅名之"愤世嫉俗"，难以一言蔽之；他的作品如此错综复杂，只用一种狭窄的范畴，难以归属容纳。他不断地用多种方式去展露他的作品，其中令人惊奇之处，不断涌现。艺术作品不仅展露出丰富的讽喻意味，也不仅是反说教，而是同时兼有难以定义或描述和评判的品质，这才是一种极其难能可贵的特点。最后，刘韡的艺术品可以划定界限，它给观者提供了新的洞察力，去领悟那习以为常和麻木不觉的社会经历。他的作品给我们的情感和沉思打开了一片沉淀的空间。

刘韡，1972 年生于北京，1996 年毕业于中国美术学院油画系。刘韡的创作成熟于中国发展进程中的一个重要阶段，深受新世纪中国社会特有的变动和起伏影响——城市和

CCAA中国当代艺术奖 2008

人文景观的变迁对其影响尤为突出。作为活跃于20世纪90年代末的"后感性"小组中的一员,他以众多不同媒介,诸如绘画、影像、装置及雕塑等来进行创作,并逐渐以自己独特的艺术方式在世界舞台上受到瞩目。刘韡的作品表现出了受后杜尚主义启发、与广泛现代主义遗产进行交涉的特征。他的创作将发生于中国的无数政治及社会转变所导致的视觉和智力层面的混乱凝聚成为一种多变且独特的艺术语言。其中,长期的"狗咬胶"系列装置作品、"丛林"系列帆布装置作品、"书城"系列书装置作品及近期的绘画系列"东方"及"全景"代表了刘韡美学中的多样性:与城市息息相关的、激进的混乱,以及与抽象历史积极进行沟通的、平静的绚丽。

紫气 IV 8+10　刘韡　2007　布面油画　190cm×600cm

徘徊者　刘韡　2007　窗户，门，桌子，土，风扇　45cm×1700cm×1200cm

看见的就是我的 No.6　刘韡　2006　装置　500cm×300cm×140cm

徘徊者——电梯　刘韡　2007　布面油画　250cm×180cm

徘徊者　刘韡　2007　窗户，门，桌子，土，风扇　45cm×1700cm×1200cm

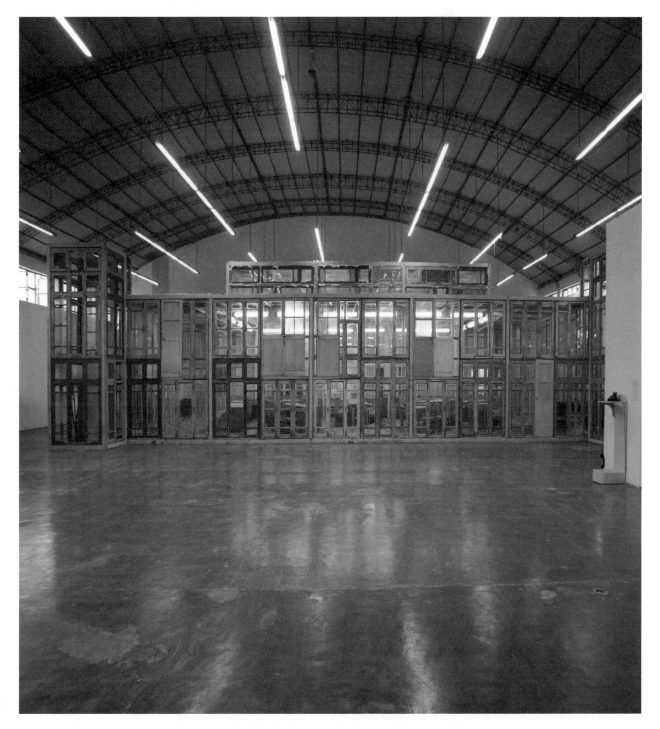

最佳年轻艺术家奖
曾御钦

2008 年 CCAA 中国当代艺术奖评委评述

曾御钦：来自台湾的电影
克里斯·德尔康 撰写

直到 20 世纪 80 年代中期，台湾电影才找到了它自己的身份。在此之前，台湾电影几乎是不存在的。台湾被日本占领了将近半个世纪，而后又被中华民国政府统治。审查机制使得用电影来刻画台湾和台湾民众根本不可能实现。对于台湾人，他们也不能"看到真正的自己"。台湾的"新电影运动"形成于 20 世纪 80 年代后半叶，以追寻和刻画台湾的身份和历史为己任，着重于浓郁的城市生态和新一代群体。

曾御钦是台湾最新一代电影人的代表，他视自己为实验电影的制作者，他的许多电影作品能在网络上看到。曾御钦将欧洲艺术电影作为他自己作品的一个重要灵感来源。然而，即便有人能够察觉出他的作品跟欧洲先锋电影制作者（如香坦·阿克曼 [Chantal Akerman]、佩德罗·科斯塔 [Pedro Costa]）之间有些相似之处，但他那布列松式的电影装饰图案（这些被摄制成录像）不由得让我们想起其他台湾电影摄制者。这些人最能代表台湾电影的复兴，比如侯孝贤，台湾"新电影运动"的创立人，他创造了台湾历史三部曲：《悲情城市》、《戏梦人生》、《好男好女》，侯孝贤讲述了由两名演员扮演的三个故事，这三个故事分别发生在 20 世纪 40 年代、60 年代和 2005 年。他的电影节奏缓慢、犹如私语，形成了一种非常有个性的风格。他经常采用非职业演员，通过缓慢运动的长镜头来观察演员，把他们锁定在封闭或孤独的环境里，寡言少语，甚或一言不发。

在曾御钦和侯孝贤的导演风格之间，有一些强烈的相似之处：都注重现场发挥，追求互动，而非默记或模仿。我们也能注意到，曾御钦对台湾大都会年轻人日常生活进行了描写。而在《牯岭街少年杀人事件》中，杨德昌将年轻一代描写成父母辈传统生活方式的囚徒。杨德昌的年轻演员总是表达出一种迷失和错置的情感。类似地，曾御钦电影中的演员也像游移在时空中的小魂灵。他们是人际关系这架诡诈机器中的鬼魂，他们在无人之地找寻自己的定位，而他们的家庭和环境好像不再起作用了。

用电影来表现不同年代的人之间的冲突和沟通的困境，在台湾有一位最重要的代表人物——蔡明亮。在《爱情万岁》一片中，蔡明亮御用的男主角小康不能安住在"生活里面"。他试图拼凑他自己的身份，无目的地漂流在沉闷、拥挤的台北。在蔡明亮的电影里，这类角色的行为通过突如其来的仪式去塑造，比如，当小康抱住并吻了一个西瓜，或者躲在床底下手淫，而床上有两个人在做爱，仿佛床上的两个人是他极其需要的反应伙伴。《爱情万岁》的结尾戛然而止，却又意味无穷，结尾采用固定的镜头，女主角

CCAA中国当代艺术奖
2008

坐在公园的长椅上，无法控制地哭泣。这部电影的对话少到极点，是一部慢节奏的默片。跟蔡明亮相似，曾御钦描述了他那些角色的孤独，他们对各种形式的人类联结进行摸索和尝试，偶尔发现一些非常奇怪的属于个人化的安宁。曾御钦表现的是一种饱含折磨的、哀歌式的小型戏剧，在语言限制的边缘滑行，寄寓在晦暗却犹如梦境一样的心理领域，带着性意味。曾御钦的作品初看时令人心头一颤，最终悲伤难抑。观看作品的人面对着这样一个问题（这个问题在台湾"新电影运动"一直存在但不常见）：在男性和女性、青年和老辈之间，在集体和个人之间，或者在前人的文明传承和现代文化的健忘之间，如何找到一个人的位置和身份？

今天，随着自身激进的革新美学，台湾出现了新的真正的台湾电影，曾御钦的实验电影就属于此。然而，曾御钦的电影短片又有自己的鲜明特色，因为它们总是集中孩童身上——以至到了几乎令人无法忍受的程度。曾御钦采用这种方式，为观看者同时创造了一种莫大的直观感和强烈的不安感。这在第十二届德国卡塞尔"文献展"中已备受关注。

第一眼看到曾御钦制作的录影场景时，我几乎不敢相信自己的反应。因此，我忍不住重看了这几个系列：曾御钦的《有谁听见了？》、蔡明亮的《爱情万岁》、杨德昌的《牯岭街少年杀人事件》和侯孝贤的《好男好女》。《有谁听见了？》的第一幕分别展现了几个头上被浇洒优酪乳的孩子；第二幕展示了一个孩子躺在学校的入口处；第三幕是互相不断亲吻嬉戏的母子；第四幕是一个年轻的男人朝着另一个男人跑过去，将自己的脸重重地撞在另一个男人的大腿上；第五幕是则在一个孩童身上粘贴许多标签。台湾电影在不断重复自己，而就曾御钦而言，意义超乎于此。

曾御钦，1978年生于中国台湾，2006年毕业于台北艺术大学科技艺术研究所，2008至2009年任职于实践大学媒体传达设计学系。曾御钦的许多电影作品能在网络上看到，在他的影像作品中描述了他那些角色的孤独。艺术家惯用的表现形式有时像是一种饱含折磨的、哀歌式的小型戏剧，在语言限制的边缘滑行。

静止在　曾御钦　2006-2007　影像　5'37"

有谁听见了？　　曾御钦　　2004　　录像

我痛恨假设　曾御钦　2004-2005　双频道录像（彩色、有声）　3'50" + 3'09"

我痛恨假设　曾御钦　2004-2005　双频道录像（彩色、有声）　3'50" + 3'09"

不能是美的　曾御钦

第二章 成长困惑

杰出成就奖
安薇薇

2008 年 CCAA 中国当代艺术奖评委评述

安薇薇的故事
鲁斯·诺克 撰写

安薇薇的故事,是一个已被反复讲述过的故事,可以讲成一部传记。故事可以从他的诗人父亲开始,继以他早年在新疆的艰苦生活,提及他作为艺术家生涯的开端。故事的转折点在他在纽约居住了 12 年这一节,最后提及他在北京给自己设计居所。这是一个男人的故事,他做得好,渐入佳境,蒸蒸日上。

安薇薇的故事,是一个关键角色的故事,这个故事被讲述的次数更多。它告诉我们,1979 年,安薇薇作为一个决定性的个人,在中国最早的前卫艺术家社团"星星画会"中崭露头角。2000 年,安薇薇以其策划的上海"不合作方式"展览达到了他事业的顶峰,然后又在如今气候已成、国际闻名的中国当代艺术界声名远播。这是一个中国当代艺术领军人物的故事。

安薇薇的故事,可以讲述成一种"政治存在",这个故事如今被频频提及,以至有些人开始疑惑究竟谁是始作俑者。他是这样一个人——深深热爱自己的祖国,珍爱祖国的历史并从中借鉴,对祖国的现行道路心怀希望和忧虑,并且积极参与中国市民社会的构建。这是一个"从心而行,言为心声"者的故事。

安薇薇的故事可说是一个艺术家全部作品的故事,但这个故事三天三夜也讲不完。这个故事内涵惊人的丰富,故事梗概简洁明了,读之使人产生一种愉快的刺激。放在中西方文化背景下面来讲,他的故事影响力堪称典范。这个故事在多种媒介上有着多样化的展示,令听者愉悦。这位艺术家的作品种类丰富,他在头脑中牢牢地把握着"概念",但又不囿于概念。如果让我来带领你开始一趟他的作品之旅,那么,我将用"度"的概念作为引领此行的指南针。例如,他的作品《透视研究》:天安门广场(1995 年),它是表达技巧所允许的"度"的变化,是艺术这部大书里面最古老的一项技巧——赋予图像内涵和分量。再举一例,他的作品《童话》(2007 年)将 1001 个中国人和 1001 把明清座椅带到德国卡塞尔展馆,参加第十二届"文献展",这种非同寻常的巨大展示看起来犹如魔术师的表演。这是一个艺术家的故事。

安薇薇的故事,是一个异类艺术家的故事,而这正是中国当代艺术奖所要讲述的。"我们是什么?"对于一个工作着的安薇薇来说,每一个主题、每一种影响、每一次经历,都意味着不断地叩问这个问题。对于叩问这个问题的安薇薇来说,这又意味着参与到形态中去。对于参与到形态中去的安薇薇来说,这又意味着处理虚无。对于处理虚无

CCAA中国当代艺术奖
2008

的安薇薇来说，那就是深深地成为观念和事物的一部分。这种深入创造了他的作品特有的动力和活力。然而，他的所有作品的演变不仅仅依靠形态的法则，而是同时依靠中国现代性那些满怀欣喜的、振奋向上的、可能来临的力量。从现状中汲取能量和素材的同时，安薇薇探寻着艺术前景，并且拓展艺术边界。他的作品虚无和存在缠绕，形式和实用共存。这个人的故事帮助我们意识到那存在于机会和希望之间的不可控性。

安薇薇，1957年出生于北京，目前生活和工作在柏林，现为柏林艺术大学客座教授。他的第一部长篇纪录片《人潮》于第七十四届威尼斯电影节首映。

静物 安薇薇 1993-2000

碎片　安薇薇　2005

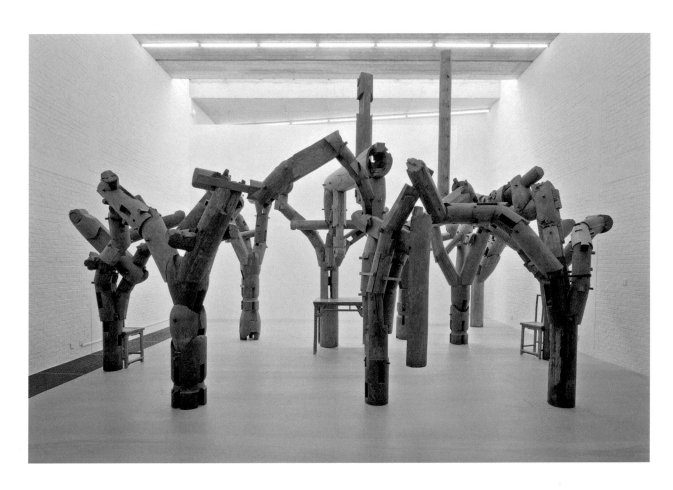

第二章　成长困惑

浪潮　安薇薇　2005

一场关于中国当代艺术 20 年的讨论——CCAA 中国当代艺术奖 20 年

粉饰　安薇薇　1999

第二章 成长困惑

一吨茶 安薇薇 2006

一场关于中国当代艺术20年的讨论——CCAA中国当代艺术奖20年

第二章 成长困惑

克里斯·德尔康
Chris Dercon

赵天汲 译

前言

我第一次访问中国是在 1999 年，与杰西卡·布兰德莉（Jessica Bradley）、林恩·库克（Lynne Cooke）、苏珊娜·盖兹（Suzanne Ghez）、萨拉·马哈拉吉（Sarat Maharaj）和奥奎·恩维佐（Okwui Enwezor）一起。艺术家林荫庭和出版人郑胜天组织了我们为期一个月的旅程。颜磊以 2000 年的大型绘画《策展人》记录了此次访问，现在被乌利·希克和香港 M+ 博物馆收藏。2002 年《Yishu》杂志的五月刊在广州和杭州发表了我们有关中国艺术的会议和讨论记录。那时我开始定期写涉及中国当代文化的文章，起先给荷兰建筑杂志，后来给德国媒体。我还接受了中方，尤其是艺术媒体的采访，谈我对中国当代艺术的看法。我写了大量有关安薇薇的文章，和一些 CCAA 中国当代艺术奖获奖者的论文。最近，我受柏林 Aedes 建筑画廊委托，正在进行中国博物馆建筑方面的写作。

这篇文章的意图在于回顾我过去表达的想法和文字，探索我对中国当代艺术和艺术家在观点和见解上的改变，特别是为了多次邀请我参加的 CCAA 评委会。有些段落稍作了修改，以便更精确地表达我的观点。

评委会

在一个你不太了解的语境之中做评委，我绝不够了解中国，总是依靠预选来缩小范围。艺术界的变化如此之快，你不可能什么都知道……来自香港和台湾的艺术令我很惊喜。我们看到的作品大胆、精确、不受陈词滥调的束缚——这几乎是在标准化的艺术界里很少见的现象。此外，在 CCAA 我们只评估艺术家过去两年的工作。这个时间限制参数大有帮助，我们可以边看作品边问："这是新的吗？是全新的吗？"或是一位我们了解的艺术家，他的"作品是否仍然优秀？在进一步发展还是退步了？"我注意到一些负面趋势。大多数的艺术家没有个展经验，而是一直在群展和双年展之间来回来去……这意味着几乎在没有任何展览需求以外的工作室创作。尽管这种情况不一定是艺术家们的错，但在群展语境中的创作，作品往往变得很单一。中国当代艺术完全不同于其他国家，因为中国当代艺术家没有可敬仰的前辈作为基础。不能让七零后和八零后的艺术家以在国外生活的中国艺术家为标准。他们必须创造一个全新的形势，把希望寄予中国艺术中一个无比强大的东西——一种新的视觉素养。这种视觉素养同时需要面对西方艺术。张培力就是一位朝向国外的艺术家，但他总能生成独特又强烈的视觉警句，几乎像一位书法艺术家。在欧洲几乎没有人可以理解他创造的视觉警句，因为这些构想来自中国的语境。例如，他摩擦皮肤直到接近燃烧或去清洗一只鸡。中国的艺术势必采用潜在的形式重塑自我……我对安薇薇、刘韡和曾御钦很感兴趣，因为他们象征

CCAA 随感

着文化生产。刘韡时常接受来自四面八方的不同想法和形式的挑战。这种缺乏识别性的风格削弱了市场的反应。安薇薇就像是一位社会学家，他主张尚未开始的中国文化转变，甚至尝试把西方文化转化为中国文化。曾御钦的电影让我想起其他导演，如贾樟柯和蔡明亮。

杰出成就奖得主安薇薇的范例

中国人的思维充满了信任：没有悲剧，没有形而上学，对未来没有太多的担忧。"理想"一词在中国是不存在的。恰恰相反，失衡似乎是一种常态。安薇薇的作品是这种失衡的一个完美范例。研究中国哲学的法国教授弗朗索瓦·于连（Francois Julien）在他的书《平淡颂》（*In Praise of Blandness*）中提出："中国美学所珍视似乎渗透着'无味'的平淡，事实上胜过任何特定的味道，因为它向所有潜在的变化敞开。"安薇薇的艺术验证了艺术实践如何探索所有的潜在变化，甚至不同的文化。从这个意义上讲，安薇薇比大多数中国当代艺术家更中国。

安薇薇在不断培育"中间性"：学科之间，旧与新之间，原创与复制之间，中国与西方之间。从这个意义上讲，他唤起了中国古老与现代的传统。安薇薇在他的某些作品中戏弄或"冒充"西方当代艺术。同时，他以既不放弃传统又吸收"外界"的方式来对应中国文化。因此，安薇薇的作品有时在西方人眼里显得普通。

但正是这种普通、平淡、"无味"吸引了我们的注意力。对弗朗索瓦·于连而言，"平淡"是一种内化的疏离，从而获得心智上的超脱。一个人能从个人的喜好，如"品位"上解放自己。数量庞大的材料和复制品体现了安薇薇作品里的另一个重要方面：重复、复制和批量生产深深地植根于中国思想、技术传统和文化历史。此外，安薇薇认为他更热衷于这种工作方式，他说："自从与人合作后，我并不愿意亲自制作作品。实施作品时总带有一种惊喜，同时也是一种集体智慧的表现。"

2010 年最佳年轻艺术家获奖者：孙逊

在追求最酷、最新、最先进的媒体技术的时代，世界各地的艺术家有意识地去使用旧的技术以及速度较慢的图像，比如手绘动画。像视觉艺术家威廉姆·肯特里奇（William Kentridge），或导演贝拉·塔尔（Bela Tarr）等，他们采用略微着色的黑白表现主义长篇史诗，展示和讲述他们的地区——分别是南非和东欧——近期的历史冲突。在数字化三维技术的快速发展中，"石器时代动画"如定格动画，又回到艺术家工作室和电影院，好像一场视觉抵抗运动。年轻的孙逊也是如此，他毕业于中国美术学院版画系，

他在绘画和动画中探索一种新的"水墨"模式。在这个仅仅以电脑程序模拟民主的大环境下，他的作品也是一种抵抗。他通过重新运用一种似乎已经消失的工艺来抵抗新媒体时代。

2008年最佳年轻艺术家获奖者曾御钦的慢艺术

曾御钦代表台湾年轻一代的电影人。他认为自己制作的是可在网上传播的实验电影。曾御钦引用了欧洲艺术电影作为自己作品的重要灵感来源。

即使他的作品和欧洲先锋派导演有一些相似之处，例如香坦·阿克曼（Chantal Akerman）或佩德罗·科斯塔（Pedro Costa），但一些布列松（Bresson）式的电影情景视频令我们联想到代表台湾电影复兴的几位导演。

曾御钦和侯孝贤不仅在导演风格上很相似——喜欢即兴创作，他们要的是反应，而不是死记硬背或模仿。另外，看到曾御钦对台湾都市年轻人生活的想象，杨德昌的电影立刻在脑海中浮现。

与蔡明亮相似，曾御钦表述了电影中角色的孤立，他们试图去建立各种人际关系，并得到某种——有时很怪异的——内心的安宁。因此曾御钦编造了一种忧伤而令人不安的迷你剧，从语言的局限里溜出来，进入一个梦幻的、阴暗的、有性欲色彩的心理领域。曾御钦的作品表面上很阴森但最终令人心碎。而所提出的问题并不很明显但在所有新的台湾电影中都出现了：如何在男性和女性之间，年轻人和老年人之间，集体和个人之间，或是祖先文明和当代文化的失忆症之间找到自己的位置和身份？

尺寸和规模的区别

这种缓慢在今天是很重要的，我们需要专注力。读一本书，看一部电影，听一出歌剧都需要时间。慢慢来！我不认为所谓的"艺术爱好者"有这种专注力，他们从一个作品到另一个作品。这就是为什么从威尼斯双年展到上海双年展的艺术和艺术家们都想争夺观众的注意力。作品必须在几秒内捕捉到观众的视线，否则就"不存在"。这严重影响了艺术的形式和内容，而不是好的影响……这就是为什么今天大多数艺术家的作品如此壮观，东西方的艺术都变得越来越大。我认为规模与尺寸放大很不同。规模是一个人类处境，而尺寸通常是一个纯经济因素。但一些艺术家已经开始缩小作品。规模不一定意味着创作小东西。规模是另一回事：它可大可小，以至于有时你分辨不出大还是小。

艺术是一个关于分岔和反测量的完美概念。因此，博物馆与议会、产业、银行甚至大学非常不同。私人和公共博物馆的区别又是什么？我们应该慢下来，应该允许有矛盾和分裂。我们必须思考连续性的概念，并确保公共记忆。一个可争论的场所！公共博物馆如同长征！但我们必须面对现实，寻求或尝试公共－私人合作关系的新形式。乌利·希克和香港 M+ 视觉文化博物馆的合作是一个双方互相受益的完美例子。但首先艺术和观众能获取最大收益。也就是说，私人收藏家是一个重要的艺术代理人，特别是前卫艺术。但只有在象征意义和经济价值密切相关的条件下。近来，我们在过多的私人收藏中看到过多只重视经济价值的艺术。

全新的中国博物馆？

20 世纪 90 年代末，我在广州参加了一个关于中国建筑和城市化的讨论。年轻建筑师刘珩在讨论中说："过去，中国建筑师总是作为一种社会工具为政府和需要帮助的人工作，但不能与艺术相提并论。我（在国外读书时）学会把建筑提升到艺术的高度，以及尝试把想法带回来应用于社会中。然而，我发现社会还不够成熟，无法实现我的想法。"

2005 年巴塞尔艺术博览会上，由汉斯·乌尔里希·奥布里斯特（Hans Ulrich Obrist）和侯瀚如主持的关于中国博物馆建筑的讨论中，柏林 WieKultur 艺术中心负责人陈泱表达了同样的担忧："中国博物馆的经营方式完全达不到艺术项目所要求的速度和作品数量。与观众和艺术家面对面的工作时，还有很多东西要学。"一个严厉的批评，随后是张永和与侯瀚如更严厉的批评，最近有人向我复述："在建的博物馆经常没有任何计划……而且大多数的项目不符合公共利益。"

附言

我把黄永砯列入巴黎蓬皮杜中心 1996 年展览"面对历史"（Face à l'histoire）的当代部分。我认为他是中国重要的艺术家之一。在此之前，我与陈箴、施勇、倪海峰合作过，也在鹿特丹接触过中国导演。在鹿特丹，电影策展人马可·穆勒（Marco Müller）让我对中国电影大开眼界，我立刻喜欢上了王兵的作品。还有比利时汉学家德克莱尔（Dominic Declercq）、艺术家林荫庭、大英博物馆中国画修复专家瓦伦蒂娜（Valentina Marabini），建筑师雷姆·库哈斯（Rem Koolhaas），泰特现代美术馆策展人马可·丹尼尔（Marko Daniel）和上海当代艺术博物馆馆长龚彦都是我的"中国老师"。当然最重要的是乌利·希克和安薇薇。对我来说，从传统到现代，电影到视觉艺术，工业设计到建筑，中国文化一直是并将永远是很重要的。

上述文章的文献和访谈摘自以下出版物：

1.《中国的超现实》，载《Archis》，2000年第6期，第80页（'Hyperrealiteit in China' = 'Hyperreality in China', Archis, nr. 6, 2000, p. 80）.

2.《中国期刊》，载《Metropolis M》，第21卷，2000年第4期，第42-44页（'China Dagboek', Metropolis M, jrg.21, nr. 4, 2000, pp. 42-44）.

3. 在广州和杭州的小组讨论，克里斯·德尔康与其他人，《Yishu》，2002年5月第1卷第1期。

4. 'Lang lebe die Partei! - Kunstgalerien schießen wie Pilze aus dem Boden, und alle malen Sarkozy - Eine Reise durch Chinas brodelnde Kulturszene / Von Chris Dercon' in: Feuilleton. Süddeutsche Zeitung Nr. 35, Verlagsgesellschaft Süddeutsche Zeitung mbH, München 11. Februar 2008, p. 13.

5.《快讯：2008年中国当代艺术奖——视觉生产》，《视觉生产》，2008年第1卷（编号8），视觉生产有限公司，香港中国，第200-211页。
'Express: 2008 Chinese Contemporary Art Awards - By Visual Production' in: Visual Production, Vol.1/ 2008 (Serial No.8), Visual Production Co., Limited, Hong Kong, China 2008, pp. 200- 211.

6.《曾御钦：来自台湾的电影》，载《CCAA中国当代艺术奖》，Timezone8出版，编辑：皮力和岳鸿飞，中国，2008年，第44-49页。

7.《非常遗憾——克里斯·德尔康和朱莉安娜·罗兹》，载《安薇薇：非常遗憾》，Prestel Verlag，慕尼黑、柏林、伦敦、纽约，慕尼黑2009年，第6-9页（'So Sorry - Chris Dercon and Julienne Lorz' in: Ai Weiwei. So Sorry, Prestel Verlag, Munich. Berlin. London. New York, München 2009, pp. 6-9）。

8.《对话：安薇薇、克里斯·德尔康和泽维尔·科斯塔》，载《安薇薇：随奶，人皆可用》，密斯·凡·德·罗临时展览馆，Actar / Fundació Mies van der Rohe，巴塞罗那，2010年，第14-17页（'Conversation: Ai Weiwei, Chris Dercon and Xavier Costa' in: Ai Weiwei. With Milk, find something everybody can use. Intervention in the Mies van der Rohe Pavilion, Actar / Fundació Mies van der Rohe, Barcelona 2010, pp. 14-17）。

9.《最佳年轻艺术家 孙逊》，载《2010·中国当代艺术奖·最佳年轻艺术家》，CCAA / Blue Kingfisher Limited，香港，2010年，第5页。

10.《克里斯·德尔康：美术馆＝艺术＋观众》，策划＆采编：李琼波＆胡震，载《画廊》杂志，2013年第170&171期，第71-81页。

11.《在美术馆做展览很无趣》《安薇薇：缺席》，台北市立美术馆，2014年台北（'Exhibiting Art in Museums isn't very interesting', Ai Weiwei: Absent, Taipei Fine Arts Museum, Taipei, 2014）。

12.《中国博物馆建筑》，展览开幕文章，Aedes建筑论坛，来自网页（Chinese Museum Architecture, Text for the exhibition opening, Aedes Architecture Forum, online）。

13. 查阅克里斯·德尔康1999年中国之旅，出版于《Yishu》，参看田霏雨。

第三章
深入讨论

272	CCAA 中国当代艺术奖　艺术评论奖　2009	
274	艺术评论奖	王春辰
284	CCAA 中国当代艺术奖　2010	
286	最佳艺术家奖	段建宇
292	最佳年轻艺术家奖	孙逊
298	杰出成就奖	张培力
306	CCAA 中国当代艺术奖　艺术评论奖　2011	
308	艺术评论奖	朱朱
318	艺术评论奖评委提名奖	刘秀仪
324	CCAA 中国当代艺术奖　2012	
326	最佳艺术家奖	白双全
332	最佳年轻艺术家奖	鄢醒
338	杰出成就奖	耿建翌
344	CCAA 中国当代艺术奖　艺术评论奖　2013	
346	艺术评论奖	董冰峰
354	艺术评论奖特别提名荣誉	崔灿灿
370	CCAA 中国当代艺术奖　2014	
374	最佳艺术家奖	阚萱
380	最佳年轻艺术家奖	倪有鱼
386	杰出成就奖	宋冬
394	CCAA 中国当代艺术奖　艺术评论奖　2015	
398	艺术评论奖	于渺
406	CCAA 中国当代艺术奖　2016	
408	最佳艺术家奖	曹斐
414	最佳年轻艺术家奖	何翔宇
420	杰出成就奖	徐冰

CCAA 中国当代艺术奖
2009-2017

426　CCAA 中国当代艺术奖　艺术评论奖　2017
428　　　艺术评论奖　　鲁明军
438　　　评论奖十周年特别奖　　张献民

444　CCAA CUBE 与文献工作
444　　　CCAA CUBE
447　　　CCAA 中国当代艺术文献馆
454　　　KNOW ART 中国当代艺术文献
456　　　CCAA 官方网站

458　CCAA 沙龙搭建多元学术平台
458　　　2012 "无理念策展？"对谈
460　　　2012 CCAA+CAFAM "博物馆与公共关系"国际论坛
462　　　2015 学术对谈 "美术馆与艺评人的关系"
466　　　2016 "思想空间"先锋对话——美术馆如何挑选艺术家
480　　　2015 "艺术评论迎来拐点？"对话
502　　　2015 第一回独立非营利艺术空间沙龙 "积极的实践：自我组织与空间再造"
507　　　2016 CCAA 参加巴塞尔艺术展香港展会希克电影

510　CCAA 十五周年展和论坛
511　　　CCAA 中国当代艺术奖十五年展览媒体报道
514　　　CCAA 中国当代艺术奖十五年展览现场
526　　　CCAA 中国当代艺术奖十五年论坛

540　研究合作和公共教育
544　　　苏黎世艺术大学（Zürcher Hochschule der Künste）研究 CCAA
544　　　苏黎世艺术大学开设 CCAA 研究课程

第三章
深入探讨

21世纪的第一个十年,中国经济飞速发展,2008年底金融风暴席卷全球,中国经济虽受到一定冲击,但仍稳步提升。2010年中国国内生产总值首次超过日本,跃居世界第二位。2008年之后,中国在政治、经济、科技文化及军事等方面展示实力,此外,文化实力也相应增强,许多国际论坛和学术活动都在中国举行。2015年,中央美院美术馆的品牌展览"北京国际摄影双年展"期间,三影堂摄影艺术中心主办了目前国际上最顶级的摄影论坛——"国际摄影策展人论坛"。2016年9月也在北京召开了第三十四届世界艺术史大会。

中国当代艺术行业吸引了更多的资金投入,市场环境和学术气氛良好,但很多问题也开始凸显。经济高速发展,人们收入水平提高,文化消费增多,专业画廊数量急剧增加的同时,也在经历市场淘汰。自2009年以来,受经济大环境的影响,艺术品一级市场有所降温,2012年不少外资画廊撤离中国,昌阿特画廊、阿拉里奥画廊等多家韩国画廊都关闭了他们在中国的画廊空间。而像偏锋新艺术空间、北京艺门画廊、当代唐人艺术中心、站台·中国画廊这些国内画廊,却到亚洲艺术品市场交易中心之一的香港分设空间,拓展国际市场。香港、澳门回归多年,内地与台湾合作联系也在加强,文化交流变得更加容易,内地与台湾、香港、澳门的当代艺术活动交流丰富多样,比如2008年由何香凝美术馆发起的"海峡两岸及香港、澳门艺术交流计划"项目,以及何香凝美术馆、OCT当代艺术中心共同举办的"出境——广深港澳当代艺术展"。

近年来中国掀起了一轮西方艺术品购藏热潮。2014年5月佳士得举办的特别主题"假如我活着,我将在周二见到你:当代艺术拍卖"(If I Live I'll See You Tuesday: Contemporary Art Auction)上,有中国买家用近3000万美金拍下了马丁·基彭伯奇(Martin Kippenberger)的作品《无题(自画像)》(Untitled)和安迪·沃霍尔的作品《小电椅》(Little Electric Chair)。11月的纽约苏富比印象派及现代艺术晚间拍卖会上,备受瞩目的凡·高静物油画《雏菊和罂粟花》(Nature morte, vase aux marguerites et coquelicots)被华谊兄弟传媒股份有限公司创始人王中军以6176.5万美元买走。无论这些购买是收藏还是投资,都说明了中国买家对艺术品价值的判断力在提高。

随着艺术品市场的深入发展,青年艺术家的作品也逐渐变成亟待开拓的市场。扶持青年艺术家的展览、活动日渐增多,如2011年启动的"青年艺术100""青年艺术家扶持推广计划"等。2012年8月在中央美术学院美术馆举办的"首届CAFAM未来展:亚现象中国青年艺术生态报告",则是从学术角度对青年艺术家及其作品给予充分的关注,为新晋的年轻艺术家提供了专业的平台。如果说之前中国当代艺术在市场的繁荣没有证明其合法性,那么2009年11月13日隶属于中国艺术研究院的中国当代艺

CCAA 中国当代艺术奖
2009-2017

术院挂牌，新中国成立以来首个以当代艺术为研究对象的国家级艺术平台正式成立，"从某种程度上标志着中国的先锋艺术经由三十年的历险从社会的边缘走到了中心"[1]。政府的鼓励支持与各种资金的投入，使得各地美术馆、艺术区的建设如火如荼，龙美术馆、余德耀美术馆、OCAT 馆群等应运而生。当代艺术市场化、合法化和主流化之际，在美术馆、画廊、艺术区之外，独立非营利艺术空间成为当代艺术生态中较具活力的一环，同时，它们的实验性和生存状态能充分说明中国当代艺术正面临的种种问题。

当代艺术逐渐受到公众的关注，不少当代艺术的美术馆、空间都在尝试打破白盒子的限制，思考与公众之间的关系，比如 2008 年成立的箭厂空间以原有的临街店面作为展示空间，令过往的路人不受时间限制随时从街面经过观看展览。而公众对当代文化的欣赏和消费，以及自媒体的出现，在某程度上让当代艺术走进公共空间、介入社会变得更加容易，许多当代艺术的作品或事件都变成网络热门话题，如近期发生的"葛宇路"事件。这些创作和事件具有一定的公共讨论性，有助社会空间的改善。网络媒体的发展也使公众更容易接触当代艺术，理解当代艺术，参与当代艺术，进而加入专业话题的讨论中。

当代艺术行业的发展除了需要艺术家、策展人、批评家、收藏家、画廊主，欣赏当代艺术的观众更是不可或缺。中国当代艺术市场的火热并不等于观众群体的拓展，如今发展公共教育是很多当代艺术美术馆正在努力的一个方向，很多展览活动在公共教育上下了很多功夫。2011 年 1 月 26 日，文化部、财政部出台《关于推进全国美术馆公共图书馆文化馆（站）免费开放工作的意见》，明确了在 2011 年年底之前国家级、省级美术馆全部向公众免费开放，2012 年年底之前各级美术馆全部向公众免费开放的意见。如此一来，看艺术展览成为一种大众休闲方式，美术馆、博物馆举办的当代艺术展览的参观人数不断增加，虽然仍有不少观众抱怨看不懂，但现在已有很多人从当代艺术展览和公共教育活动中获益，从而主动去接触当代艺术。

当代艺术作品的解读，有赖于对中国当代艺术发展历史的梳理和叙述，而这奠基于对中国当代艺术文献档案的整理与研究。如果说中国当代艺术的萌芽始于 20 世纪 70 年代末，那么迄今已有近 40 年的历史，现在已经到了回顾这段历史的时候了。中国当代艺术的历史档案收集与文献整理工作可以为人们提供解读中国当代艺术作品和研究中国当代艺术史的基础材料，比如 1986 年设立的北京大学"中国现当代艺术档案"及其以"即时档案"方法编写的《中国当代艺术年鉴》；OCT 当代艺术中心自创立起就一直研究与著录当代艺术家作品，而 OCAT 研究中心也是在尝试收集和梳理 20 世纪

1. 朱朱 . 灰色的狂欢节——2000 年以来的中国当代艺术 . 广西师范大学出版社，2013 年 . 401.

90年代当代艺术展览的档案文献；还有香港的亚洲艺术文献库收集整理区内的档案文献。很多个人和机构非常重视这些工作，也有越来越多的展览展示这些研究成果，比如 OCAT 研究中心的展览"关于展览的展览：90 年代的当代艺术展示"、红砖美术馆的展览"温普林中国前卫艺术档案之八〇九〇年代"、今日美术馆的文献展"中国当代艺术最早见证——科恩夫人档案"。虽然只是短短三四十年的时间，但是历史语境的变化已经相当巨大，后人需要这些档案文献去走进这段历史，以认识和理解今天的当代艺术发展。

CCAA 奖项模式基本固定

经过六届艺术家奖项和一届艺术评论奖的评选之后，CCAA 的评奖活动已初具规模，每两年分别举行"CCAA 中国当代艺术奖"和"CCAA 艺术评论奖"的评选模式，已基本固定下来，这种模式也被其他当代艺术评选活动学习借鉴。2012 年 CCAA 将此前的"终身成就奖"定名为"杰出成就奖"，至此，"最佳艺术家""最佳年轻艺术家""杰出成就奖""艺术评论奖"成为 CCAA 的四个常设奖项。这些奖项的评选在当代艺术圈渐具影响力，针对某些暂未被策展人和批评家提名而希望参与 CCAA 评选的艺术家，CCAA 在艺术家奖项的参选征集渠道上作了一些调整，从 2014 年开始，除了由提名委员推荐艺术家，还开放了参选总名额的百分之十作公开征集，接受外部申请，以此弥补提名制度的不足，也让评委看到更多不同艺术家的创作，拓宽当代艺术的视野，让更多艺术家参与其中。

图 3-C1　2009 年 CCAA 艺术评论奖评委会成员与总监金善姬在评审会现场合影。从左至右：金善姬、乌利·希克、徐冰、理查德·怀恩、邱志杰

2009 年和 2010 年的 CCAA 总监由韩国的金善姬担任，她当时是上海外滩 18 号创意中心的艺术总监。2009 年 CCAA 艺术评论奖邀请了时任中央美术学院副院长徐冰和著名艺术家、策展人邱志杰作为中方评委，国外评委是《Art in America》资深编辑理查德·怀恩（Richard Vine），以及乌利·希克。王春辰的方案从 27 份提案中脱颖而出，受到评审委员的一致好评，获得一万欧元的资助。美术批评家及策展人王春辰当时是中央美术学院副教授，美术史学博士，工作于中央美术学院美术馆学术部（图 3-C1、图 3-C2）。2010 年他由提案写成的著作《艺术介入社会——一种新艺术关系》由东八时区（Timezone 8）出版。而 2010 年 CCAA 中国当代艺术奖三位得主是"最佳艺术家"段建宇、"最佳年轻艺术家"孙逊和"杰出成就奖"张培力。当年的提名委员是冯博一、顾振清、胡昉、中国美术学院艺术人文学院副教授吕澎和独立策展

图 3-C2　2007 年 CCAA 艺术评论奖得主姚嘉善（左）与 2009 年 CCAA 艺术评论奖得主王春辰（右）

人李振华，而评委除了有老面孔：克里斯·德尔康、侯瀚如、黄笃、鲁斯·诺克、乌利·希克，还有上海美术馆副馆长张晴和清华大学艺术与设计学院媒体艺术教授张尕（图 3-C3）。CCAA 也为三位得主出版了同名出版物《张培力》《段建宇》《孙逊》。

刘栗溧女士自 2011 年至今担任 CCAA 总监一职，组织和协调了三届艺术家奖项和四届艺术评论奖的评选工作。2012 年、2014 年和 2016 年这三届 CCAA 中国当代艺术奖的最佳艺术家分别是白双全、阚萱、曹斐；最佳年轻艺术家分别是鄢醒、倪有鱼、何翔宇；而获得杰出成就奖荣誉的是耿建翌、宋冬和徐冰。2012 年的提名委员除了有 2009 年艺术评论奖得主王春辰，还有独立策展人鲍栋、比利安娜·思瑞克（Biljana Ciric），艺术批评家和策展人高岭、皮力，以及广东时代美术馆的策展人及艺术家沈瑞筠；而评委是冯博一、李振华和深圳 OCT 当代艺术中心执行馆长黄专，还有乌利·希克、克里斯·德尔康、时任香港 M+ 博物馆行政总监李立伟（Lars Nittve）和第十三届卡塞尔文献展策展人卡洛琳·克里斯托夫·巴卡捷夫（Carolyn Christov-Bakargiev）（图 3-C4）。

图 3-C3　2010 年中国当代艺术奖新闻发布会现场。从左至右：翻译、克里斯·德尔康、侯瀚如、乌利·希克、鲁斯·诺克、黄笃

图 3-C4　2012 年 CCAA 中国当代艺术奖评审会现场

2014 年的 6 位提名委员是中国美术学院跨媒体艺术学院院长高士明、OCAT 西安馆执行馆长凯伦·史密斯、民生现代美术馆副馆长李峰、广东时代美术馆策展人蔡影茜，还有两位 CCAA 艺术评论奖的往届得主姚嘉善（Pauline Yao，2007 年评论奖得主）和朱朱（2011 年评论奖得主）；担任评委的是克里斯·德尔康、香港 M+ 博物馆总策展人郑道錬（Doryun Chong）、批评家及策展人鲁斯·诺克（Ruth Noack）、上海当代艺术博物馆馆长龚彦、批评家兼策展人贾方舟、《美术研究》副主编的批评家殷双喜，还有乌利·希克（图 3-C5、图 3-C6）。

到了 2016 年，提名委员是顾振清、独立策展人及批评家李旭、深圳 OCT 当代艺术中心艺术总监刘秀仪、四川美术学院美术学系教授何桂彦、四川大学艺术学院美术学系副教授鲁明军，还有 2013 年 CCAA 艺术评论奖得主董冰峰；2016 年的评委则有 7 位：法国蓬皮杜艺术中心（Centre Pompidou）馆长贝尔纳·布利斯特纳（Bernard Blistène）、克里斯·德尔康、冯博一、中央美术学院人文学院院长尹吉男、西安美术学院教授彭德、香港 M+ 博物馆行政总监华安雅（Suhanya Raffel），以及乌利·希克（图 3-C7）。

图 3-C5　2014 年 CCAA 中国当代艺术奖评委殷双喜在奖项新闻发布会上发言

2012 年 1 月 8 日，2011 年艺术评论奖揭晓，诗人、艺术策展人、艺术批评家朱朱以《灰色的狂欢节（2000 年以来的中国当代艺术）》写作提案获得奖项，最终成书于 2013 年在内地出版，这是 CCAA 与广西师范大学出版社的首次合作，告别了以往通过国外机构出版的历史。另外，活跃于香港的艺术评论家、策展人刘秀仪撰写的提案《魔鬼和网中蜘蛛：中国艺术的机构批评和物性》被授予评委提名奖。参与这次评奖的学者有中央美术学院美术馆馆长王璜生、《艺术世界》杂志主编及复旦大学上海视觉艺术学院零时艺术中心主任龚彦、尤伦斯当代艺术中心馆长及《LEAP》杂志前主编田霏宇（Philip Tinari），以及李立伟和乌利·希克（图 3-C8）。

2013 年艺术评论奖评委由陈丹青、高士明、策展人兼艺术史家小汉斯、作家兼策展人凯文·麦加里（Kevin McGarry），以及乌利·希克 5 人组成，董冰峰的提案《展览电影：中国当代艺术中的电影》获得奖项，而崔灿灿的提案《在全面对抗中重建的秩序——2008 年之后的中国当代艺术的新方式》获得特别提名荣誉（图 3-C9）。

2015 年艺术评论奖征集到了 26 份提案，这些提案的质量给评委会留下深刻的印象，5 位评委是：《Artforum》发行人查尔斯·加利亚诺（Charles Guarino）、《Art Review》与《Art Review Asia》的主编马克·瑞伯特（Mark Rappolt）、皮力、乌利·希克，还有华裔加拿大学者、策展人、艺术家郑胜天，他也是《Yishu: Journal of Contemporary Chinese Art》（典藏国际版）总编。最终于渺的提案《从大街到白盒子，再离开……：中国当代艺术中的流通介入实践》获得了艺术评论奖（图 3-C10、图 3-C11）。

2017 年，CCAA 艺术评论奖迎来了十周年，这届评委会成员由查尔斯·加利亚诺、皮力、乌利·希克，以及首都师范大学文学院的汪民安教授组成，11 月 7 日，四位评委从 24 份提案中选出了鲁明军的写作提案《疆域之眼：当代艺术的地缘政治与后全球化政治》。

图 3-C6　2014 年 CCAA 中国当代艺术奖评委与总监于 CCAA Cube 门前合影。从左至右：殷双喜、龚彦、贾方舟、刘栗溧、乌利·希克、郑道鍊、鲁斯·诺克、克里斯·德尔康

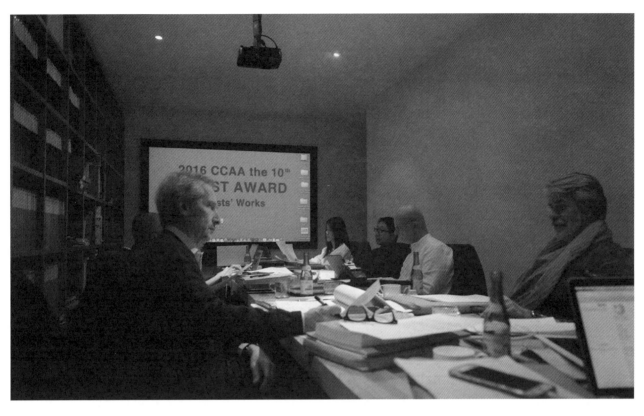

图3-C7　2016年CCAA中国当代艺术奖于CCAA Cube二楼办公室举行评审会

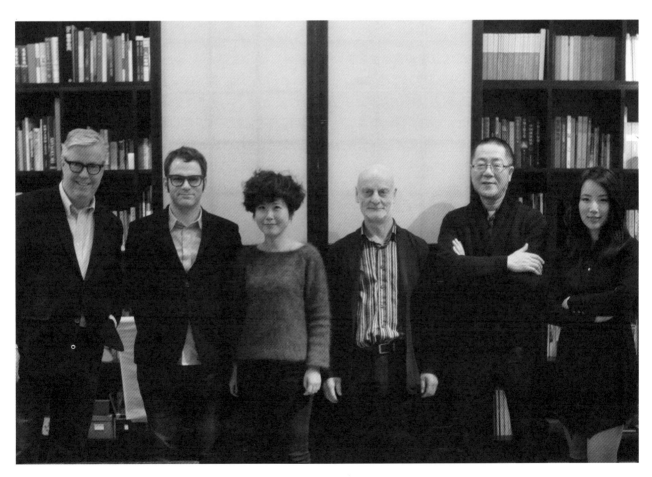

图3-C8　2011年艺术评论奖评委与总监合影。从左至右：李立伟、田霏宇、龚彦、乌利·希克、王璜生、刘栗溧

而为了纪念评论奖十周年，评委会授予张献民的写作提案《公共影像》以特别奖，评委会希望通过这个特别奖鼓励艺术批评跨越既有边界，拓宽当代艺术的定义（图3-C12）。

CCAA Cube 与文献工作

从2011年起，刘栗溧开始出任CCAA总监，成为第一位非轮换的总监，一直就任至今。她是英国威尔士大学工商管理学硕士，也是一位中国古典艺术的收藏家，在广告、风险投资和文化艺术行业均有成功的企业运营经历。她就任总监的这几年给CCAA开拓了更多的方向。2011年，作为非营利机构的CCAA进入一个新纪元。在总监刘栗溧的筹划下，经过艰难的申请手续，终于以"中国当代艺术奖"为名在香港

图3-C9　2013年艺术评论奖在CCAA Cube二楼办公室进行评审会，评委陈丹青、高士明、小汉斯、凯文·麦加里、乌利·希克，以及总监和翻译在讨论中

注册成立非公募基金会，以专项基金支持CCAA评奖和各种持续开展的公共活动，推动中国当代艺术的发展。2013年CCAA的北京办公室正式投入使用，自此CCAA有了对外交流的据点，并为举办沙龙活动、文献工作等提供空间。这为设立CCAA Cube提供了基础条件。除了奖项评选的组织工作，CCAA不断根据当代艺术发展中出现的问题和情况作出多方面的尝试，CCAA Cube正是CCAA奖项、文献库（CCAA Archive）与沙龙（CCAA Activity）三方面工作的集成（图3-C13）。

CCAA文献库的工作包括三个方面：CCAA相关的出版物、CCAA中国当代艺术文献馆和"KNOW ART中国当代艺术文献"联机书目数据库。CCAA中国当代艺术文献馆的办公室位于北京市顺义区，同时也是CCAA Cube的所在地。文献馆的建立首先是为了梳理CCAA的机构文献，整理CCAA中国当代艺术奖这20年来的档案是CCAA Cube的日常工作，包括从各届总监那里收集与整理CCAA奖项的材料，并将创始人希克存放于瑞士办公室的资料搬到北京，梳理成档，妥善保存；同时还以与CCAA有关的艺术家资料为基础，收集扩充中国当代艺术相关的档案和文献，逐步建设为对外开放的中国当代艺术资料馆，以供对中国当代艺术和对CCAA感兴趣的研究者查阅使用。现阶段已经基本完成了CCAA往届奖项资料的归档整理，在2015年还收到来自《Yishu》和《Artforum》等艺术杂志与机构捐赠的文献（图3-C14）。此外，CCAA还制作了纪录片记录中国当代艺术发展中的点点滴滴，采访获奖人、评委、提名委员及相关人士，向公众展示CCAA的工作。

图 3-C10　于渺以其提案《从大街到白盒子,再离开……:中国当代艺术中的流通介入实践》获得了 2015 年 CCAA 艺术评论奖,她在当年颁奖新闻发布会上做了发言

图 3-C11　2015 年 CCAA 艺术评论奖评委们与总监在 CCAA Cube 的院子里合影。从左至右:乌利·希克、刘栗溧、马克·瑞伯特、郑胜天、皮力、查尔斯·加利亚诺

图 3-C12　CCAA 主席刘栗溧在 2017 年 CCAA 艺术评论奖评审会上对评委们进行情况介绍

图 3-C13　CCAA 北京办公室正门。这里也是 CCAA Cube 的物理空间，包括两层办公室

图 3-C14　2015 年《Yishu》艺术杂志向 CCAA 捐赠杂志文献。这是《Yishu》的总编郑胜天和 CCAA 创始人乌利·希克、总监刘栗溧在 CCAA Cube 举行捐赠仪式

而 CCAA 创建的 "KNOW ART 中国当代艺术文献"联机书目数据库是以中国当代艺术研究数据为主，涵盖与此领域相关的历史、哲学类等人文学科文献目录。2015 年，CCAA 中国当代艺术奖基金会先对 60 多家从事中国当代艺术文献工作的研究机构进行调研，而后联合国内外研究、从事中国当代艺术文献相关工作的多家机构，将分散于各文献研究机构的研究成果整合，建立起各种形式（如信函、手稿、图书、图片、视频）的中国当代艺术研究文献目录，系统地呈现各研究机构的研究成果。CCAA 采用自主开发的数字图书馆搜索技术，打破传统图书馆、文献馆物理空间的局限，期望在不久的将来完成数据库的建设，实现中国当代艺术文献信息的累积与分享，为国内外更多学者提供全面、准确、高效的文献资料查阅系统，推动国内外对中国当代艺术的研究，普及中国当代艺术教育。2016 年文献库前期筹备已完成，与第一期合作的文献机构签订协议，正在运行线上平台，试上传合作机构的资料。

CCAA 的出版计划与评奖工作密切相关，协助出版社出版的相关书籍、获奖艺术家画册和评论奖著作极有分量，丰富了中国当代艺术的文献和研究。出版物也是对 CCAA 工作的最好宣传。CCAA 有了固定的办公室就可以更好地和国内外的媒体保持长期联系，同时利用官方网站 www.ccaachina.org 和微博、微信公众号等自媒体手段宣传 CCAA 的征集和评选，以及各种公共活动，直接与公众沟通。

"CCAA 沙龙"搭建多元学术平台

CCAA Cube 建立后，CCAA 就从一个奖项评选活动逐步搭建成一个多元的学术平台，从一开始作为将中国当代艺术介绍到西方的桥梁，拓展为多渠道、多形式、多层次的文化交流平台，以奖项评选为中心，利用评委和评奖活动的各类资源，组织公开演讲、国际论坛、策展推广活动、出版项目，持续关注中国当代艺术，支持有创造力的艺术创作以及独立评论。"CCAA 沙龙"则是从机构自身与公众的关系出发，依托逐步建立的国内外当代艺术界的声誉与学术资源，开展相关的公共活动与学术交流，期望将 CCAA 搭建成多元的学术平台，开拓自身机构的公共性。

一、学术论坛与国际交流

2013 年，CCAA 与香港 M+ 博物馆成为战略合作伙伴，香港 M+ 博物馆通过参与 CCAA 的活动发现并了解更多的内地艺术家，比如每年评选活动会邀请一位 M+ 的策展人或专家作为评委；2016 年，M+ 举办的"M+ 希克藏品：中国当代艺术四十年"展览，均来自 M+ 与 CCAA 创办人、中国当代艺术收藏家希克博士于 2012 年 6 月订立的捐赠及购买协议所得的中国当代艺术品（图 3-C15）。

CCAA还与内地多家专业机构展开多方位合作,开拓与公众交流的渠道,比如与中央美术学院美术馆、歌德学院(中国)的合作。2012年11月4日,CCAA与歌德学院合作举办"无理念策展——回顾第十三届卡塞尔文献展"对话活动,身为第十三届卡塞尔文献展策展人的当届评委巴卡捷夫女士与策展人皮力对谈,回答来自北京、上海、成都、南京和台北的策展人的提问。

2012年起,CCAA与中央美术学院美术馆展开长期合作。2012年11月7日,CCAA中国当代艺术奖的新闻发布会在中央美术学院美术馆举办,同期还与中央美术学院美术馆共同主办"博物馆与公共关系"国际论坛,2012年艺术家奖的其中四位评委——巴卡捷夫、克里斯·德尔康、李立伟、乌利·希克,与中央美术学院美术馆馆长王璜生共同探讨博物馆发展的议题(图3-C16)。之后几届奖项的新闻发布会也都是在中央美术学院美术馆举行,并与其共同举办相关活动,包括2013年11月25日,著名的国际策展人小汉斯在中央美术学院美术馆学术报告厅进行题为"21世纪的策展"的演讲,这是小汉斯在中国的首次演讲,他向观众呈现了他在当代艺术策展方面的概念与实践(图3-C17);2014年公布奖项评选结果后,举行了题为"我参与和观察下的中国当代艺术变化"的现场对话,几位中外评委在中央美术学院美术馆学术报告厅就他们多年来参与中国当代艺术活动和CCAA奖项评审过程中的体会展开对话,这次对话让公众进一步参与和了解艺术奖项的评审过程,以及理解评委的思考(图3-C18);2015年举办了"2015 CCAA中国当代艺术奖 评论奖新闻发布会暨学术对谈",讨论"美术馆与艺评人的关系";2016年举办第十届CCAA中国当代艺术奖颁奖新闻发布会暨CCAA-CAFA论坛"美术馆如何挑选艺术家",这场论坛也作为第三届CAFAM双年展"空间协商:没想到你是这样的"的第二场公共活动(图3-C19、图3-C20);2017年11月8日新闻发布会后举行了两场三人对话:"批评的角色"和"艺术批评与大众的关系——兼谈艺术研究、出版与艺术教育",第一场的对话嘉宾是

图3-C15 2016年香港M+博物馆举办"M+希克藏品:中国当代艺术四十年"展览,作品均来自M+博物馆与CCAA创办人、中国当代艺术收藏家希克博士于2012年6月订立的捐赠及购买协议所得的中国当代艺术品

图3-C16 2012年11月7日CCAA中国当代艺术奖在中央美术学院美术馆举办新闻发布会,并与中央美术学院美术馆共同主办"博物馆与公共关系"国际论坛。这是克里斯·德尔康在新闻发布会上发言

图 3-C17　2013 年 11 月 25 日 CCAA 再次与中央美术学院美术馆合作，举办了著名的国际策展人小汉斯在中国的首次演讲。小汉斯在中央美术学院美术馆学术报告厅进行题为"21 世纪的策展"的演讲，向观众呈现了他在当代艺术策展方面的概念与实践。这是演讲活动的海报

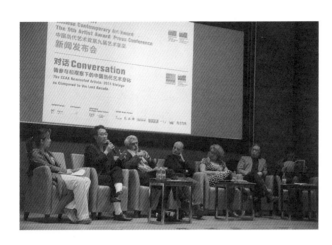

图3-C18 2014年CCAA中国当代艺术奖在中央美术学院美术馆学术报告厅公布评选结果,之后举行了题为"我参与和观察下的中国当代艺术变化"的现场对话(从左至右:刘栗溧、郑道鍊、克里斯·德尔康、乌利·希克、鲁斯·诺克、贾方舟、殷双喜),会上评委就他们多年来参与中国当代艺术活动和CCAA奖项评审过程中的体会展开对话

图3-C19 2016年CCAA中国当代艺术奖颁奖新闻发布会暨CCAA-CAFA论坛"美术馆如何挑选艺术家"在中央美术学院美术馆学术报告厅举行

图3-C20 2016年CCAA中国当代艺术奖颁奖新闻发布会嘉宾合影。从左至右:刘栗溧、贝尔纳·布利斯特纳、乌利·希克、范迪安、尹吉男、王璜生、冯博一、克里斯·德尔康

图 3-C21　2017 年 11 月 8 日 CCAA 艺术评论奖新闻发布会在中央美术学院美术馆学术报告厅举办，并举行了两场三人对话。第二场"艺术批评与大众的关系——兼谈艺术研究、出版与艺术教育"的讨论嘉宾是新任中央美术学院美术馆馆长张子康（左一）、CCAA 创始人希克（左三）和当届评委汪民安（右一）

皮力与往届 CCAA 艺术评论奖得主王春辰、于渺，第二场是希克、当届评委汪民安和新任中央美术学院美术馆馆长张子康。这些论题都是围绕当代艺术圈当时的问题和状况，比如 2017 年第二场对话主题就是有感于近年艺术批评的力量日渐式微，而有人将其归因于艺术批评越来越小圈子化，脱离大众。这些思考有助于作为中国当代艺术的一员的 CCAA 自身条件去推动中国当代艺术的发展（图 3-C21）。

除了与中央美术学院美术馆、歌德学院这些专业机构合作组织的讲座、对话和论坛，CCAA 也自主策划和组织一些小型活动。CCAA 邀请来的评委一直都是活跃在当代艺术最前沿的资深专家，这些专家聚在一起非常不容易，CCAA 以不同的形式举办学术活动，让这些作为评委的学者能够更多与公众交流。2013 年 11 月 23 日，在 CCAA 北京办公室开幕当天，CCAA 组织了"小汉斯与我"的对话，趁英国蛇形美术馆总监、著名的国际策展人小汉斯来华为艺术评论奖担任评委之际，邀请他与 5 位中国策展人王璜生、朱朱、李振华、李峰、刘栗溧围绕"当代艺术评论、策展"这个主题进行交流，通过问答探讨中国当代艺术亟待解决的问题。除了围绕奖项，他们还就艺术评论、策展的实际话题展开讨论，并得出了一些有趣的结论（图 3-C22、图 3-C23）。

图 3-C22　2013 年 11 月 23 日 CCAA 北京办公室开幕当天，CCAA 在二楼办公室组织了"小汉斯与我"的对话，当届 CCAA 艺术评论奖评委小汉斯（右一）分别与 5 位中国策展人王璜生、朱朱（左一）、李振华、李峰、刘栗溧围绕"当代艺术评论、策展"这个主题进行交流

2015 年艺术评论奖评选期间，CCAA 于 2015 年 10 月 25 日以"艺术评论迎来拐点？"为主题组织了一次别开生面的对话。通过公开征集的方式，这场对话邀请了 13 位从事艺术批评、艺术策展、独立写作的艺术工作者以及艺术研究方向的在校学生来到 CCAA 的北京办公室，与当届评委——查尔斯·加利亚诺、马克·瑞伯特、皮力、乌利·希克、郑胜天——进行对话，深入探讨中国当代艺术评论的现状。透过搭建公众与拥有丰富业内经验的国际艺术批评家交流讨论的平台，CCAA 希望进一步培养和挖

图 3-C23　2013 年 11 月 23 日小汉斯（右一）与李振华（左一）在 CCAA 举办的"小汉斯与我"活动上进行对话

掘这个领域的参与者,为中国当代艺术创作与批评激发一种新可能(图3-C24)。

除了对公众开放的对话讨论,CCAA还组织一些圈内的非公开活动。2015年1月23日在北京办公室举行了第一回独立非营利艺术空间沙龙"积极的实践:自我组织与空间再造",这次沙龙由CCAA主办、ON SPACE协办,邀请了Action空间、办事处(圆梦公寓)、I: project Space、激发研究所、LAB47、Moving House、ON SPACE、视界艺术中心、再生空间九个独立非营利空间的负责人,以及策展人段少峰、"空白诗社"自媒体负责人徐旷之展开对话。虽然是一次非公开讨论,但仍然吸引了许多业内人士来现场旁听。近几年独立非营利空间越来越受到关注,他们的实践成为很多人的研究课题(图3-C25)。

CCAA也不时参加艺博会与公众接触。早在2009年CCAA为了推广当年的艺术评论奖活动,首次参加了上海艺术博览会国际当代艺术展。作为非营利机构的CCAA,2010年也收到Subliminals非营利艺术机构展的邀请,同时受邀的还有泰康空间、

图3-C24　2015年CCAA艺术评论奖评选期间,评委们在CCAA Cube一楼办公室进行了以"艺术评论迎来拐点?"为主题的一场对话

西班牙 CORE Labs、尤伦斯当代艺术中心（UCCA），这些机构都表达了对当代艺术生态中非营利艺术机构对于各自艺术理念推广的执著及其对艺术家所提供的理解与帮助。中国当代艺术除了受到市场的推动，非营利艺术机构也在以自己的理念完善着整个行业生态。除此之外，CCAA 还参加过巴塞尔艺术展香港展会（Art Basel Hong Kong）、Art Stage Singapore 的论坛（2013 年）、香港艺文空间开幕论坛（2014 年）。

亚洲艺术盛事的巴塞尔艺术展香港展会几次邀请 CCAA 作为非营利机构参与活动，2013 年首届香港艺文空间开幕论坛上，CCAA 做了一场艺术沙龙，题为"中国当代艺术奖 15 年：艺术评论奖——独立评论的生存空间？"；2015 年则参与了亚洲艺术文献库的公共论坛（图 3-C26、图 3-C27）；2016 年 CCAA 在非营利艺术机构专区，推介 2015 年 CCAA 艺术评论奖得主于渺的相关资料与写作提案，期间携手 T&C Film AG 电影公司和巴塞尔艺术展香港展会在香港会议展览中心的演播厅举行了《希克在中国》（The Chinese Lives of Uli Sigg）纪录片的亚洲首映。这部纪录片既讲

图 3-C25　2015 年 1 月 23 日 CCAA 在北京办公室举行了第一回独立非营利艺术空间沙龙"积极的实践：自我组织与空间再造"，沙龙邀请了 Action 空间、办事处（圆梦公寓）、I: project Space、激发研究所、LAB47、Moving House、ON SPACE、视界艺术中心、再生空间九个独立非营利空间的负责人，以及策展人段少锋、"空白诗社"自媒体负责人徐旷之展开对话

图 3-C26　2015 年巴塞尔艺术展香港展会上，CCAA 创始人希克与总监刘栗溧参加了亚洲艺术文献库举办的公共论坛

图 3-C27　CCAA 参加 2015 年巴塞尔艺术展香港展会，宣传 2014 年三位得奖的艺术家阚萱、宋冬、倪有鱼

图 3-C28　2015 年 3 月 26 日 CCAA 与日本国际交流基金会进行交流，并组织参观中国艺术家的工作室。日本策展人在艺术家隋建国的工作室进行参观

述了希克先生来华工作和生活的经历，从侧面展示了中国当代艺术的发展历史。

CCAA 作为基金会，也会与国际上一些基金会进行交流。2015 年 3 月 26 日 CCAA 与日本国际交流基金会进行交流，在对 CCAA 各项工作作了介绍之后，还组织同行的日本策展人访问邵帆、隋建国等艺术家的工作室（图 3-C28、图 3-C29）。

二、CCAA 首次回顾——十五周年展览

在举办中国当代艺术展览不算艰难的今天，CCAA 在中国内地第一家公立当代艺术博物馆——上海当代艺术博物馆举办了展览"CCAA 中国当代艺术奖十五年"（2014 年 4 月 27 日至 7 月 20 日），该展览由栗宪庭、刘栗溧、李振华、李立伟组成策展小组。在上海当代艺术博物馆五楼的整层，展出 CCAA 经历的中国当代艺术 15 年：1998 年至 2012 年 19 位 CCAA 获奖艺术家的作品，以及 2007 年至 2013 年艺术评论奖的 6 位评论家，从中既能了解到 CCAA 自身发展的历史，也从这些得奖者的创作中看到中国当代艺术历史的局部。此次展览还呈现了 CCAA 十五年文献资料可视化工程，通过信息分析、随机调用以及关键词搜索系统，将 CCAA 十五年累积的评选资料置于一个动态复杂的平面系统。这种尝试是希望借助互动技术让公众进入当代艺术的历史。配合展览也出版了《1993-2013CCAA 中国当代艺术奖十五年》，这本出版物介绍了这十五年 CCAA 的工作，以及获奖艺术家的作品（图 3-C30）。在展览开幕的第二天还举办了"CCAA 中国当代艺术奖十五年"论坛，邀请了与 CCAA 相关的艺术家、评论家等当代艺术从业者作为嘉宾从"国际与中国的独立艺术评论""1998-2013 漫步中国当代艺术 15 年""当代艺术的推动者——中国的当代艺术奖项""Data Art 与艺术文献"这四个主题进行讨论。

CCAA 还参与国外举办的中国当代艺术展览的协调工作，比如

图 3-C29　2015 年 3 月 26 日 CCAA 与日本国际交流基金会进行交流，并组织同行的日本策展人参观中国艺术家的工作室

图 3-C30　2014 年 4 月 27 日至 7 月 20 日，CCAA 在上海当代艺术博物馆举办展览"CCAA 中国当代艺术奖十五年"。开幕式上，历年获奖艺术家与展览策划人合影

2014 年 11 月 8 日至 2015 年 2 月 8 日在德国汉堡 Deichtorhallen 美术馆举行的"神秘字符——中国当代艺术中的书法"展（Secret Signs）、2016 年 2 月 19 日至 6 月 19 日在瑞士伯尔尼美术馆（Kunstmuseum Bern）和保罗·克利艺术中心（Zentrum Paul Klee）联合举办的"中国私语"乌利·希克收藏展（Chinese Whispers: Recent Art from the Sigg & M+ Sigg Collections）（图 3-C31、图 3-C32）。

三、研究合作与公共教育

CCAA 中国当代艺术奖作为中国第一个当代艺术奖项，很多研究者都对它的发展与其评选活动非常感兴趣。近几年，苏黎世艺术大学（Zürich hochschule der künste）继续教育中心专门设立了中国当代艺术的专项研究文凭课程，该大学的当代艺术研究所将 CCAA 作为一个案例进行研究，2015 年苏黎世艺术大学派出研究小组来到中国与 CCAA 深入交流和研讨，也采访了希克、刘栗溧、皮力、李振华、王璜生、李立伟等与 CCAA 有密切关联的这些人，最终成果体现在出版物《研究文凭之全球文化中的中国当代艺术管理教育》中。苏黎世艺术大学的学术课程从研究 CCAA 中国当代艺术奖作为起点去展开相关的中国当代艺术研究（图 3-C33）。2016 年 3 月苏黎世艺术大学又与香港 - 苏黎世艺文空间（Connecting Space, Hong Kong-Zurich）、香港教育学院联合举办"文化管理中的全球化操作"系列课程，将苏黎世艺术大学当代艺术研究所的研究成果与 20 世纪 80 年代以来中国当代艺术实践案例相结合，为学员提供一个了解中国当代艺术的全新途径，第二期邀请了总监刘栗溧现场讲授"中国当代艺术奖——全球文化的案例研究"课程。在实体课程之后又通过在线教育平台 iversity.org 进行网上授课。这个继续教育项目主要为满足艺术领域的专业策展人、收藏家、艺术管理人士、艺术家、记者、文化工作者、画廊经营者，以及研究者的需求而开设。在这里，CCAA 不再是一个活动组织者，而变成一个可供研究的案例。

图 3-C32　2014 年"中国私语"乌利·希克收藏展（一）

图 3-C32　2014 年"中国私语"乌利·希克收藏展现场（二）

图 3-C33　2015 年苏黎世艺术大学（Zürcher Hochschule der Künste）派出研究小组来到中国与 CCAA 深入交流和研讨，也采访了希克、刘栗溧、皮力、李振华、王璜生、李立伟等人，并于当年出版了出版物《研究文凭之全球文化中的中国当代艺术管理教育》（*CAS Contemporary Chinese Art Executive Education on Global Culture* by Franz Kraehenbuehl, Barbara Preisig, Michael Schindhelm, 2015）

查尔斯·加利亚诺
Charles Guarino

赵天汲 译

我第一次访问中国时是个理想主义者。2005年我对中国当代艺术界的现状一无所知，但如同每位来中国的访问者，我满怀期望而来。我不是为寻找一个商人和赌徒的国家，我寻找的是我梦想的中国：一个有众多学者、诗人、美学家的地方。对我来说，中国是一个奇迹，它证实了我梦想的国家并不难找。在拥挤的人群和蓬勃发展中，波西米亚般的艺术思潮围绕着我，像城市扩建一样激动人心。与大多数外国人一样，我被迷住了。我被看到的艺术之美和广阔、社会和政治议程的运转，以及经历的复杂度所深深吸引。

我的第一站是上海，刚到中国不到24小时就被介绍给乌利·希克。他和来自旧金山的理事会成员在上海美术馆看展览，轻声谈论着展出的作品，而他的观众洗耳恭听。他和蔼、有耐心，最重要的是，十分谦逊。他是瑞士最无畏的外交官，中国当代艺术的主要倡导者和最大的收藏家。

两天后我在北京与《艺术论坛》的撰稿人田霏宇会合，他已在中国生活多年。我们一起探索了北京艺术界的每个角落：画廊、艺术家工作室和一些现有的公共场地。乌利的名字几乎进入了所有的谈话。尽管他曾经是瑞士大使，但看似是中国大使，他受到的赞美和尊重令人惊讶。我还在探索的中国，他已了如指掌，并已经进入下一轮风险和回报的孕育过程。

第二年，我和田霏宇创建了《艺术论坛》中文版网站，在北京设立了一个小办公室。我们的目标很简单：位于中国，来自中国，给予中国。我们认为可以贡献的包括《艺术论坛》的标准和实践，对学术的忠诚，以及我们坚定的信念——内容不由任务决定，而是由投稿者的灵感和建议所驱动。《艺术论坛》要求其撰稿人为了美学和原则避开商业利益。这并不代表这种做法之前不存在，但我们的志向在于强调我们所有的作家遵守同样的规则，以便创造最安全的地方。我们一直坚信如果我们能创造这样一个环境，市场最终会给予支持。

理想主义的延续
——我参与评审的 2015 年 CCAA 艺术评论奖

令我惊奇的是,《艺术论坛》轻易地吸引到了最优异、最机智的作家。很明显,理想主义在中国仍然盛行。作家似乎都渴望一个重视他们的知性、才能和独立性的地方。事实证明,我们的大多数新撰稿人与多年来一直遵守这些原则的 CCAA 中国当代艺术奖保持着密切联系。

在中国,CCAA 是培育最高标准的艺术家和作家的先驱。早在我们到达以前,它就是一个进行当代艺术创作和讨论的绿洲,一个不是首要考虑商业利益的机构。这在中国是一个罕见的例子,一个鼓励为艺术而艺术的地方。任何观点由思想生成,而不是由金钱。然而奖励优异的艺术创作并激励讨论,也需要运营成本。CCAA 如何负担得起?答案很简单:乌利·希克,其创始人和赞助人。

对于《艺术论坛》,CCAA 是一个祝福。我们抵达中国后发现对中国当代艺术有所贡献的这一批人正在寻找一个出口,我们再幸运不过了。当时我几乎意识不到我们之间紧密的关系。花了十年的时间我才充分体会到,《艺术论坛》在中国的命运和 CCAA 是如此密切相关。此外,《艺术论坛》与其他商业和学术的同行一样,应该深深地感激乌利和他的同事们,以及他们的开创性工作。

去年我荣幸地成为 CCAA 评审委员会的一员,颁发其艺术评论奖,这是我首次有机会作为成员之一参与。工作很辛苦,但我认为是一次特殊又愉快的经历。在经历过几十次中国之旅和多年的挫折后,我逐步理解想在大陆获得任何成就其背后的奥秘。当刘栗溧邀请我参与时,我已不再是十年前的那个理想主义者了。

我没有期望这是一份容易的工作，结果不出所料。首先是二十三份提交方案，订成厚厚的一册，指令要仔细阅读并做笔记。这堆文件令人畏惧和压抑，我在东隅酒店关了三天，独自一人在我的房间或在巨大的购物中心徘徊。我拖着提案书到处走，猜想其他评委是否在做同样的事，事实的确如此。幸好，实际工作接近尾声，有趣的部分即将开始。

公开、诚实、毫不造作地谈论艺术不仅罕见，而且令人振奋。讨论艺术批评需要进入另一个层面，但批评评论工作者同样很受益。与各位评委见面时，很显然，乌利和刘栗溧请到了多么优异的团队。我的第一感觉是谦虚，因为列入其中是如此荣幸。乌利和刘栗溧提供了方向和灵感，还有《艺术观察》（ArtReview）和《艺术观察亚洲版》（ArtReview Asia）的编辑马克·瑞伯特（Mark Rappolt），他的才智与编辑技能必不可少；皮力作为一位学者和策展人可以与他作为作者的成就相提并论；此外，郑胜天教授也是一位多才多艺的艺术家、学者和策展人。在这种环境中每位评委都具有最重要的财富：幽默。

我们在会议室里讨论两天，如需出门，只能整个团队一起出。在门口必须交出手机。每位候选人的简历都被隐藏起来，评审前我们对他们的机构背景一概不知。我们也宣誓结束后不讨论审议过程，但我在此揭露两个秘密。有人建议每人根据自己的评估指定前五个提案，我们迅速达成了协议。令我们惊讶的是，我们都选择了同样的五个提案。接下来对我来说，大概是这些年我在中国最有收获又最不安的一刻。我把提案放在一边，准备主动从评审会退出。最终发现，五位候选人都拥有《艺术论坛》的记者证。

《艺术论坛》的另一位撰稿人皮力突然间也处在同样的位置。其他评委很快指出选择这些候选人的决定是公平的，并且如失去两名评委也难以继续评选。这样，我们开始依次讨论每一个提案，直到结果出来。那两天是我经历过最质朴和最具启发力的有关艺术批评的讨论。乌利和刘栗溧创造了一个我在中国的经验中完全独特的环境。没有涉及爱国主义、歧视或前提条件，没有隐藏的动机，没有私怨，除了手头的提案质量别无他求。这次经历让我回到我第一次的中国之旅，可以用一个词来形容：理想主义。

公布结果时，我们与学生、教授、记者和艺术爱好者聚集在中央美术学院美术馆报告厅。当刘栗溧介绍CCAA的历史和实践时，我和其他几位评委无精打采地坐在前排。我已筋疲力尽，急于回到纽约，在那里的办公室，我的工作正在急剧增加。

作为CCAA的指明灯和评审委员之一，刘栗溧对我们照顾得如此周到。她顽皮、激励、热情、鼓舞人心——使我们度过了愉快的两天。她在台上的演讲同样风度翩翩。总结时，

她向观众宣布我将对 CCAA 的原则和目标进行发言,以及如何应用于批判理论在中国的发展。我吓坏了,心跳得飞快。我对此一无所知,脑海里一片空白,一个字也没有准备。我摇摇晃晃地爬楼梯上去时经过从台上下来的刘栗溧。她看着我灿烂地笑着低声说:"给你一个惊喜!"

CCAA中国当代艺术奖
艺术评论奖

艺术评论奖:

王春辰

评委:

邱志杰　　1969年生于福建省漳州市,中国美术学院教授

理查德·怀恩　　Richard Vine,《美国艺术》资深编辑

乌利·希克　　Uli Sigg,1946年生于瑞士,收藏家、瑞士前驻华大使

徐冰　　1955年生于中国重庆,中央美术学院副院长

2009

总监:

金善姬　Kim Sunhee，1959 年生于韩国，上海外滩 18 号创意中心艺术总监

评奖时间:

2009 年

评奖地点:

中国上海愚园路 361 弄 87 号 1 楼

候选人总人数:

27

出版物:

《艺术介入社会——一种新艺术关系》

艺术评论奖
王春辰

2009 年 CCAA 中国当代艺术奖 艺术评论奖评委评述
《艺术介入社会——一种新艺术关系》序
乌利·希克

王春辰作为2009年该奖项的得主，提交了一篇探讨艺术介入中国社会这一主题的论文。在论文引序中，作者通过北京大批艺术区被拆除这一事件，指出在这些艺术区中所进行的艺术活动从未真正达成与社会的广泛接触。可以看出，在城市规划面前，以及在不断扩张着、变动着的中国城市和社会中，艺术从未被列入优先考虑的范畴。艺术家采取何种形式的、具有何种意义的介入手段，去拉近存在于艺术与社会之间的距离呢？

王春辰对这一非常现实而复杂的问题的研究分析充分印证了国际评委在2009年CCAA评论奖评选中遴选他的计划提案时所给予的信任，该届国际评委由徐冰（中央美术学院副院长）、邱志杰（中国美术学院教授）、理查德·怀恩（Richard Vine，《美国艺术》资深编辑）以及乌利·希克（CCAA创始人）组成。

王春辰，中央美术学院教授、美术史学博士，现任中央美术学院美术馆副馆长，从事现代美术史及当代艺术理论与批评研究；2012年美国密执根州立大学布罗德美术馆特约策展人；2013年第五十五届威尼斯双年展中国馆策展人；英国学刊《当代中国艺术杂志》（Journal of Contemporary Chinese Art）副主编、德国斯普林格出版社《中国当代艺术丛书》主编；2015年英国泰特美术馆访问研究员。

CCAA 中国当代艺术奖 2009

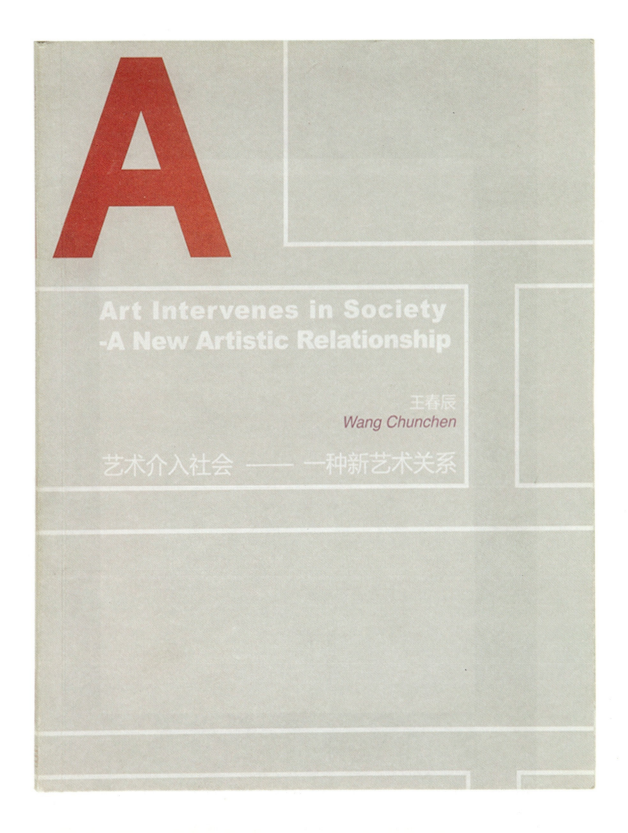

艺术评论奖提案
王春辰

艺术介入社会：一种新艺术关系
王春辰

一、背景

2007年6月至7月，组织了1001人去看德国卡塞尔文献展，其中参加活动的有四名村民来自甘肃秦安县石节子村，这个村子在艺术家靳勒引导下成了人人参与艺术的美术村，2007年4月至5月徐勇+俞娜展出了《解决方案》，2007年7月原弓策划的"西藏行"活动，2007年10月贵州百人裸体环境保护倡议，2007年11月舒勇展出《泡女郎》，2007年11月赵半秋的"熊猫时装发布会"；2005年至2008年哲亚用信函的方式向社会征集"礼"字，2008年1月郑国谷的《加工厂》，2009年798艺术展"范跑跑"到场表演《历史课》被勒令终止。在90年代，张大力的光头涂鸦出现在北京的大街小巷，引起不小的非议；陈少峰进行过与农民互相画像的活动，也一度引起广泛关注。近几年的央美毕业生创作又出现了很多关注社会问题，用系统方法或田野考察方式做的作品，如2008年张文超的《涉江》（探索了地域文化的变迁），龙娟娟的《11105》（关于欧洲非法移民死难者的信息图形设计），叶云的《对看计划》（用影像视频、笔记、图片等记录北京新英才学校与湘西边陲少数民族小学的对比，最后说服北京一方学校为湘西小学捐赠的故事），张彦峰的《弟弟》（用影像记录了发生在自己亲族中的艾滋病患，触及了严肃的社会问题）等，显示了学院教学在重新认识艺术的功能以及如何去实践它们。

这里所述都是近年的部分活动，但这些事项都引起了社会与艺术界的热议和争议，理解与不解、肯定与否定的意见都有，它们是否属于"艺术"也成为焦点。而从当代艺术的发生与变化来讲，它们是否有价值或意义、如何认识它们、它们在中国出现有没有意义以及它们的发展潜力与建议，作为一种现象，都是急需回应的问题。

这些进入视野的活动逐渐成为一种可供研究的案例，说明了它们在中国的艺术世界中的出现。为我们带来了艺术的新的思考角度。这时，我们在讨论艺术的时候，只从艺术创作的主体出发，而这些艺术或活动已经不单纯属于创作者个体的行为，它们都或多或少地包含了一种新的观看艺术并与艺术发生联系的关系。这应该是出现在艺术领域内的一种变化，针对它们出现了大量争议，甚至不解、误解。事实上，在全球范围内，今天的艺术已经从经典的现代主义走了出来，而转型为另外一种新的表达方式。过去，这种方式规模不大、不自觉，而今越来越成为艺术家自觉选择的方式，如英国艺术家Jeremy Deller的《英国内战》反思了英国的社会政治，泰国艺术家Rirkrit Tiravanija以现场烹调来探索艺术家在社会中的作用，Vanessa Beecroft组织众多的女性，身着统一的紧身裤，探索着观看与社会的关系，1999年中国旅居英国的艺术家吴建军和蔡元在泰特美术馆，跳上Tracey Emin的《我的床》进行打闹，再原疑了艺术的体制化问题，2004年意大利艺术家Eleonora Aguiari用红色胶带包裹伦敦的历史雕像，重新显现了历史话题，等。中国和国际上的这些艺术行为与活动根源于当代的社会变化和人们看艺术、创作艺术的观念发生了变化，它提出了社会学、政治理论、艺术史、艺术理论的新问题以及人类学、当代社会生态与文化互动、互证的新型关系。

这种介入社会的艺术是新型的艺术关系，是充满生活张力与艺术意识的表现，它以形式主义为特征，而充满了关注当下、揭示社会与历史的深层问题的意图和愿望，它开了新时代观看艺术与艺术反思的闸门，它不仅回应了现代主义夜夜以求的目标，而且超越了艺术的形式自律，它介入到社会中的目标是要表达独立的阐释，并消弭无意义的图像生产，使艺术的功能在社会的相应语境中实现，即便它们的一部分不被视为"艺术"，但它们仍然以强有力的冲击力来触及并某些禁忌和敏感。从文化史的角度，它们又不失为是中国语境中的"前卫"活动和一种公共艺术意识；它们是一种异质的"艺术"方式，集合了多种表现形式（过程艺术、行为艺术、体制批判、公共艺术、其他艺术媒介的借用），传达了对社会问题的价值追问、质疑、反思、怀疑，它更多的不是问题的"解决方案"，而是具有很强的社会介入姿态、唤起对某些问题的文化公共意识，它们与现场性紧密相连，作为行为艺术、公共艺术的一种延伸，富有活动之外的文本含义。

这类艺术形式在国际上已出现多年，在20世纪至今一直不断，相应的讨论和研究也很多，但对于中国情境的这类艺术则研究的相对较少，所以需要以新的理论批评来回应这种新现象，需要甄别不同理论价值框架的差异，也需要商榷和论辩。对它们进行研究有助于扩大艺术在当代的意义和价值，有助于打开艺术实践的边界，特别是有助于中国当前的艺术进行自我反思和自我批判。也可以说，加强这类艺术的研究，也是表达我们对今天的艺术的一种期待，也是对一种艺术的表现能力的呼吁。对它的研究将使得我们重新思考中国现代艺术如何随着社会、文化、政治的变化而改变，以往的社会主义艺术观念如何转化为今天的社会介入型艺术以及它们的联系与差异所在。

在中国社会发展的新一轮背景下，社会介入型艺术有着广阔的领域，严格地说，它开

-1-

艺术介入社会：
一种新艺术关系

2009 年 CCAA 中国当代艺术奖　　艺术评论奖　　提案

一、背景

2007 年 6 月至 7 月，组织了 1001 人去看德国卡塞尔文献展，其中参加活动的有四名村民来自甘肃秦安县石节子村，这个村子在艺术家靳勒引导下成了人人参与艺术的美术村，2007 年 4 月至 5 月徐勇 + 俞娜展出了《解决方案》，2007 年 7 月原弓策划的"西藏行"活动，2007 年 10 月贵州百人裸体环境保护倡议，2007 年 11 月舒勇展出《泡女郎》，2007 年 11 月赵半狄的"熊猫时装发布会"；2005 年至 2008 年哲亚用信函的方式向社会征集"礼"字，2008 年 1 月郑国谷的《加工厂》，2009 年 798 艺术展"范跑跑"到场表演《历史课》被勒令终止。在 20 世纪 90 年代，张大力的光头涂鸦出现在北京的大街小巷，引起不小的非议；陈少峰进行过与农民互相画像的活动，也一度引起广泛关注。近几年的央美毕业生创作又出现了很多关注社会问题，用系统方法或田野考察方式做的作品，如 2008 年张文超的《涉江》（探索了地域文化的变迁），龙娟娟的《11105》（关于欧洲非法移民死难者的信息图形设计），叶云的《对看计划》（用影像视频、笔记、图片等记录北京新英才学校与湘西边陲少数民族小学的对比，最后说服北京一方学校为湘西小学捐赠的故事），张彦峰的《弟弟》（用影像记录了发生在自己亲族中的艾滋病患，触及了严肃的社会问题）等，显示了学院教学在重新认识艺术的功能以及如何去实践它们。

这里所述都是近年的部分活动，但这些事项都引起了社会与艺术界的热议和争议，理解与不解、肯定与否定的意见都有，它们是否属于"艺术"也成为焦点。而从当代艺术的发生与变化来讲，它们是否有价值或意义、如何认识它们、它们在中国出现有没有意义以及它们的发展潜力与建议，作为一种现象，都是急需回应的问题。

这些进入视野的活动逐渐成为一种可供研究的案例，说明了它们在中国的艺术世界中的出现，为我们带来了艺术的新的思考角度。以往，我们在讨论艺术的时候，只从艺术创作的主体出发，而这些艺术或活动已经不单纯属于创作者个体的行为，它们都或多或少地包含了一种新的观看艺术并与艺术发生联系。这应该是出现在艺术领域内的一种变化，针对它们出现了大量争议，甚至不解、误解。事实上，在全球范围内，今天的艺术已经从经典的现代主义走了出来，而转型为另外一种新的表达方式。过去，这种方式规模不大、不自觉，而今越来越成为艺术家自觉选择的方式。如英国艺术家 Jeremy Deller 的《英国内战》反思了英国的社会政治，泰国艺术家 Rirkrit Tiravanija 以现场烹调来探索艺术家在社会中的作用，Vanessa Beecroft 组织众多的女性，身着统一的紧身裤，探索着观看与社会的关系，1999 年中国旅居英国的艺术家奚建军和蔡元

在泰特美术馆，跳上 Tracey Emin 的《我的床》进行打闹，再质疑了艺术的体制化问题，2004 年意大利艺术家 Eleonora Aguiari 用红色胶带包裹伦敦的历史雕像，重新显现了历史话题等。中国和国际上的这些艺术行为与活动根源于当代的社会变化和人们看待艺术、创作艺术的观念发生了变化，它提出了社会学、政治理论、艺术史、艺术理论的新问题以及人类学、当代社会生态与文化互动、互证的新型关系。

这种介入社会的艺术是新型的艺术关系，是充满生活张力与艺术意识的表现，它不以形式主义为特征，而充满了关注当下、揭示社会与历史的深层问题的意图和愿望，它打开了新时代观看艺术与艺术自我反思的闸门。它不仅回应了现代主义孜孜以求的目标，而且超越了艺术的形式自律，它介入社会中的目标是要表达独立的阐释，并消解无意义的图像生产，使艺术的功能在社会的相应语境中实现，即便它们的一部分不被视为"艺术"，但它们仍然以强有力的冲击力来触及着某些禁忌和敏感。从文化史的角度，它们又不失为是中国语境中的"前卫"活动和一种公共艺术意识；它们是一种异质的"艺术"方式，集合了多种表现形式（过程艺术、行为艺术、体制批判、公共艺术、其他艺术媒介的借用），传达了对社会问题的价值追问、质疑、反思、怀疑，它更多的不是问题的"解决方案"，而是具有很强的社会介入姿态、唤起对某些问题的文化公共意识，它们与现场性紧密相连，作为行为艺术、公共艺术的一种延伸，富有活动之外的文本含义。

这类艺术形式在国际上已出现多年，在 20 世纪至今一直不断，相应的讨论和研究也很多，但对于中国情境下的这类艺术则研究得相对较少，所以需要以新的理论批评来回应这种新现象，需要甄别不同理论框架的差异，也需要商榷和论辩。对它们进行研究有助于扩大艺术在当代的意义和价值，有助于打开艺术实践的边界，特别是有助于对中国当前的艺术进行自我反思和自我批判。也可以说，加强这类艺术的研究，也是表达我们对今天的艺术的一种期待，也是对一种艺术的表现能力的呼唤。对它的研究将使得我们重新思考中国现代艺术如何随着社会、文化、政治的变化而改变，以往的社会主义艺术观念如何转化为今天的社会介入型艺术以及它们的联系与差异所在。

在中国社会发展的新一轮背景下，社会介入型艺术有着广阔的领域，严格地说，它开展得还不多，也有很多方面没有被关注到，它的意义更是没有被广泛认识到。本研究也会关注中国发生的那些有公众参与的艺术活动，从整体上展示出一种新的艺术方式的前景。今天的艺术需要一种高度，社会介入型艺术可以说是这个高度的平台，我们需要搭梯上去，并随之瞭望人类艺术的远景。

二、研究结构

本项研究围绕"艺术介入社会"这个新的艺术维度，揭示它如何呈现自身、如何被社会认同，又如何被艺术家应用，而且要着力探索在中国当前的文化、社会与政治语境中社会介入型艺术的理论基础、它目前的形态类型、它的实践价值、社会意义及艺术史价值。

 一、导论：新类型与新敏感
 二、介入之一：社会问题：刘小东、郑国谷、张建华、徐勇、高氏兄弟、《弟弟》、《对看计划》
 三、介入之二：文化冲突：安薇薇
 四、介入之三：历史反思：长征空间的活动、原弓"西藏行"、张文超
 五、介入之四：政治之争：范跑跑、龙娟娟
 六、介入之思：开放与约束：介入合法性与社会禁忌之间的博弈与妥协

【艺术介入社会，与社会学转向的关系，与政治化的关系，与艺术的形式化的关系，与流行样式、商业化的对峙】

本提纲列出的事例随着研究与写作会做相应调整，其中的理论与批评阐述也随之变化；参考文献亦然。

三、参考文献

王春辰

Postscript: The writing has just begun

This was a hasty adventure in writing: collecting and sorting materials alone took me more than two months, and then I spent just over a month in writing, hurriedly. In the process of reading and writing, I felt unsettled by many issues and doubts.

Some questions continue to perplex me. When art is connected to the society, does it have to mean a certain ideological service? Have they any different or new changes? When we are continuously confined within the history of art, pushed from modernism to post-modernism and then to contemporary art, are we restricting our behavior? Art connecting with society and reality should not be restricted to certain ideologies; everybody can use it while the key point is: what to do, and how.

My second bewilderment is that the relationship between art and society is not a carbon copy or superficial and luxurious praise. Art and society always has a tangled relationship – when aloof, art can run its own free kingdom, casting aside earthly cares and concerns, but it still cannot separate from reality. Even metaphysical and random thoughts have their root in society and history; the aloofness of art is merely the different choices of artistic behavior abstracting from vivid historical scenes. Nevertheless, the reason why we reassess the relationship between art and society is that art is evolving with the change of history and that art's inner self-construction and motivation constitutes a clue, as described by the and history books. Art has already had new changes, both in that art starts to reflect on itself and in the reality required it to do so. In a globalized era, reality has more contradictions and problems than ever -- especially in China. The arts of this era will naturally reflect this. But we especially wish to indicate that art can proactively connect with society -- that is the intervention attitude, and also its method. On this point and in this context, the relationship between art and society is no longer passive. . It is rather an art intervention required by the modern civil society construction of China. Art intervention in present-day China is an entirely different action and practice than in the past. Moreover, contemporary art, after the clash of artistic modes, is much broader and more diversified. The real intervention in society requires diverse wisdom, knowledge, courage, and capability. Even if it is not necessary to master multiple art techniques, at least an artist should roughly know about

跋：写作才刚刚开始

这是一次匆忙的写作历险。经过两个多月的资料整理和一个多月集中时间去写，很是紧张，在写作与阅读中有很多困惑。

困惑一是：艺术与社会结合，是不是就一定意味着为某种意识形态服务？难道没有差异和新的变化？我们不断被艺术历史的书写所限制，不断地要从现代主义走向后现代主义、然后再走向当代艺术，我们是否以先在的概念在制约我们的行为？艺术与社会、现实结合并不是简单的意识形态，人人都可以使用，主要是做什么、怎么做。

困惑二，艺术与社会的关系并非一加一那样简单地照搬现实，或对社会做出表面而奢侈的赞美。艺术与社会永远是一对纠结在一起的关系，艺术高蹈一点的时候可以经营自己的自由王国，全然不顾及人间烟火，但艺术并非不在人间，即便是艺术做形而上的遨游畅想，又何以脱离开社会与时代的历史情景？只是对于有意义的历史而言，存在着对不同艺术表现的选择而已。然而，从另一层含义上讲，为什么重新思考艺术与社会的关系，是因为艺术历史的变化与演进来自于现实的变化与演进，艺术内在地具有一种自我建构的动力，这条线索在卷轶浩繁的艺术史著作里被书写过，到了今天这个时刻，艺术有了一些变化，它既有对自身的反思，也来自于社会现实的需要，因为在全球化时代，现实的矛盾和问题超过以往任何的时代，对于中国这一点更为突出。产生于这个时代的艺术自然会反映出时代的特点来，但是还要强调一点，就是艺术可以主动地去和社会发生联系，这就是介入的态度，也是介入的方法。对此，在这样的语境下，谈艺术与社会的关系就不是被动的关系，也不是过去在中国反复被宣讲的那种关系和口号，而是一种建设中国现代公民社会的时代所需要的艺术介入。艺术在当下之中国介入到当下之社会中是完全不一样的一种行动和实践，而且经过了各种各样的艺术方法和观念洗礼的当代艺术，已经宽

《艺术介入社会：一种新艺术关系》
跋：写作才刚刚开始

them and be able to use them. More importantly, he should have strong social responsibility and obtain knowledge in multiple fields. In the present international world, there are kaleidoscopic ways for art to intervene in the society, involve the society, and effect the society with totally different voices and expressions. One thing they share: they all are concerned for, think about and envision society. They delve not merely in "art for art's sake", but also work as social activists and members of civil society with rich public awareness.

For my third confusion, I regret that this essay cannot include many international art intervention cases. It is necessary to study these intervening art practices, which will necessarily become the path for Chinese art's future. Thanks to those responsible Chinese artists' efforts that we can see some new art intervention cases in China. How to broaden the understanding and perception of art is an issue of artistic education and popularization and promotion of art among the society. Initiative art can be very strange, yet acknowledging or tolerating strange new things represents maturity for a modern society. This is much more relevant to the construction of a modern and legislated China. Some of my reflection in the essay is based on the current status of China, with the international development of art and a theoretical exploration as references. Therefore, it is necessary to extend a vertical development process and horizontal theoretical research.

In fact, my writing here is not pure criticism, nor a certain history of art. Even nor theoretical research. This is more a story about practical actions than a deductable proposition. The essay is an attempt to catch a glimpse of the image of art intervention, to reflect a change of artistic concepts, to illustrate a panorama of artistic expressions, and also to convey multiple tendencies of art intervening in society: narratives of social realities, asking of questions, criticizing directly, provoking thoughts, or mocking and ridiculing. In all, they are different in forms and attitudes.

Art is always in a pursuit of quality. In this special age of social turn, we especially need arts that are closely related to the society. Furthermore, art should be a proactive intervention in the society, adding up to a function of asserting rights in today's civil society – such art is definitely demanded and desired.

Therefore, in bringing a close to this essay, I shall say that it is an unfinished work, or rather that it has only just begun. Many

泛得很、多元得很。真正要做到介入社会是需要多方面的当代艺术智慧、知识、勇气和能力的，艺术的十八般武器不说样样精通，至少也都有所了解、用时可用的，更主要的是具有社会责任、理解多种社会学科与知识，在当前的国际范围内，当说到艺术介入社会、参与社会、干预社会的时候，它们的方式多种多样，它们发出的声音和表达的形象千差万变，但有一点，它们都关注了、思考了、设想了社会，而不再是仅为了艺术而艺术，在相当层面上，是满怀公共意识的社会活动家、公民社会的积极参与者。

困惑三，国际上有大量这类艺术实践，但在本文写作中不能详尽包括，甚为遗憾。这些参与性和介入性的艺术实践很有研究的必要，也将是中国艺术发展的未来必经之路。由于中国的有责任的艺术家的不屈努力也才有了一部分的新型的社会介入艺术。除此之外，如何拓宽艺术的理解和认识，更是艺术教育与社会普及、推广有密切联系的，创造性的艺术都会是陌生的，但对于陌生的事物如何接纳、如何宽容却是一个现代社会成熟的表现，这就更与建设现代的、法制的中国联系在一起。我在本文中的一些思考是基于中国的当下现状，国际上的发展情况与理论探索则作为参照，因此有必要继续拓展它的纵向发展脉络与横向理论研究。

事实上，本文的写作不是纯粹的批评，不是单纯的艺术史，更不是理论研究，而多是一部实践行动的故事，它折射了艺术介入社会的点点滴滴，反映了艺术观念的变化，透露了艺术表现方式的方方面面，同时也传达了艺术介入社会层面上的多种趋向：有叙述社会事实的，有提出问题的，有直观批判的，也有引发思考的，还有带有机智、幽默的。总之，形式不一、态度不同。

艺术永远都在追求品质，在特殊的转型时代，我们又特别需要与社会密切联接的艺术，而且是主动、积极地介入社会的艺术，艺术在今天的公民社会更具有了一项表达权利的功

第三章 深入讨论

questions stated here need to be have deeper theoretical research, many documents need to be analyzed and reassessed and the touch point should be more diversified. Many cases are yet to be considered, and others yet to be discovered – they will be aggregated in future writing. I am looking forward to more artists and critics joining this discussion and more people "intervening" in the topic.

This essay won the support and aid from a lot of people and here I wish to show my gratitude for them: Yi Ying, Yin Shuangxi, Wang Huangsheng, Pi Li, Arthur C. Danto, Anna Brzyski, Zhang Haibo, Tang Bin, Guo Xiaoyan, Wen Ji, Zhang Xiaotao, Jin Meiying, Wei Xing, Wang Nanming, Wang Xueyun, Li Yuan, Peng Yu, Sun Xiaotong, Li Wenfeng and Liu Lining.

I am especially grateful for Mr. Uli Sigg, who offered support on writing this essay, and Mr. Xu Bing, Mr. Qiu Zhijie, Mr. Richard Vine and Ms. Sunhee Kim, who rewarded me the award of criticism of "Chinese Contemporary Art Award 2009". I also thank Ms. Wang Weiwei, who helps to coordinate the work.

能，这样的艺术介入社会是需要和被渴望的。

所以，在完成本文的写作的时刻，我要说，这次写作并没有结束，它只是刚刚开始，很多阐述的问题都有待于理论深化，许多文献需要分析、思考，切入的角度有待于多元，有大量案例来不及书写，也有大量没有被知道的案例，这是需要在未来的进一步写作中要加进来的。期待着艺术家、批评家一块来讨论它，更多的人来"介入"它。

本文写作得到了很多人的支持和帮助，特向他们表达感谢：易英、殷双喜、王璜生、皮力、Arthur C. Danto、Anna Brzyski、张海波、唐斌、郭晓彦、张小涛、文嘉、金美英、魏星、王南溟、王雪云、李媛、彭禺、孙晓彤、李文峰、刘力宁。

特别感谢为本次写作提供支持的乌利·希客先生，感谢将2009年中国当代艺术奖（CCAA）-评论奖授予我的徐冰先生、邱志杰先生、Richard Vine先生和金姬善女士，也感谢为写作计划进行协调工作的王慰慰。

第三章 深入讨论

CCAA中国当代艺术奖

最佳艺术家：
段建宇

最佳年轻艺术家：
孙逊

杰出成就奖：
张培力

评委：

克里斯·德尔康　Chris Dercon，1958 年生于比利时利尔，德国慕尼黑 Haus der Kunst 美术馆馆长

侯瀚如　1963 年生于中国广州，担任旧金山艺术学院展览和公共项目总监以及展览和博物馆研究系主任

黄笃　1965 年出生于中国陕西临潼，独立策展人和评论家

鲁斯·诺克　Ruth Noack，1964 年生于德国海德堡，第十二届卡塞尔文献展的策展人

乌利·希克　Uli Sigg，1946 年生于瑞士，CCAA 中国当代艺术奖创始人

张晴　1964 年出生于中国苏州，上海美术馆副馆长

张尕　清华大学艺术与设计学院媒体艺术教授

2010

提名委员：

冯博一　　1960 年生于北京，何香凝美术馆艺术总监

顾振清　　1964 年生于上海，荔空间策展人 / 北京荔空间文化艺术交流中心艺术总监，《视觉生产》杂志主编

胡昉　　1970 年生于浙江，广州维他命空间创建者之一

吕澎　　1956 年出生于四川重庆，中国美术学院艺术人文学院副教授

李振华　　1975 年生于北京，独立策展人

总监：

金善姬（Kim Sunhee，1959 年生于韩国，上海外滩 18 号创意中心艺术总监）

评奖时间：

2010 年 5 月 26 日

评奖地点：

北京

候选人总人数：

65

出版物：

《2010 最佳艺术家 段建宇 村庄的诱惑》
《2010 最佳年轻艺术家 孙逊》
《2010 终身成就奖 张培力》

展览：

无

最佳艺术家奖
段建宇

2010 年 CCAA 中国当代艺术奖评委评述

鲁斯·诺克 撰写

"生命是一堆不明确物质的混合。"段建宇的这句话指出了她作品中的哲学本质,她有意识地回避了绘画的崇高性,而转向了对最日常主题的分析,研究最平庸的表达方式和风格。在段建宇那些摄影、多媒体装置和绘画作品中重复出现的鸡群,是她对平凡所抱持的兴趣的一种隐喻。然而,她的这种兴趣并不是一种天真或是对日常生活狭隘的描述,相反地,她使用一种高度精练的置换方法,将她的作品瞬间带领到了另一个世界,在那里,我们开始认为艺术是一种语言,而绘画是一种媒介。段建宇的置换包括了让错误的元素同时出现在画布上,或是将诗混合在写作中,还有到青海去旅行并延长停留的时间——当她原本可以选择去一个繁荣的大都市,进入艺术市场的发生地。曾有一度,段建宇宣称自己在中国的鸡舍中,发现了一幅朱利安·施纳贝尔(Julian Schnabel,电影《潜水钟与蝴蝶》的导演)所遗弃的绘画作品。

段建宇写道:"在我们的生命中,有许多微小的事物看似无价而简单,但背后蕴含了大量的科学知识和技巧。"2010 年度的中国当代艺术奖评审团对段建宇把美学判断置于悬念的熟练程度印象深刻,段建宇受过艺术史传统和当代艺术潮流的良好教育,尽管她的作品从来不是学院派或是说教的,她总是把这些知识用在对身处其中的世界保持清醒的客观。段建宇对于艺术在生命中的重要性的真诚,与其雄心勃勃的手法一致:使用艺术这个媒介,来表述关于当代世界的基本真相。在中国绘画的谱系中,以及和国际艺术生产的比较之下,段建宇多变且诗意的作品令人感到惊喜。我们非常高兴地宣布:选择段建宇作为 2010 年度中国当代艺术奖的最佳艺术家。

段建宇,生于 1970 年,1995 年毕业于广州美术学院油画系,现工作、生活于广州。

CCAA中国当代艺术奖 2010

施耐贝尔：庸俗的中国风景 4　段建宇　2002　布面油画 盘子丝网印刷　180cm×160cm

姐姐 No.13　段建宇　2008　布面油画　217cm×181cm

在通往厨房的小路上，堵满了春意　段建宇　2009　布面油画　217cm×181cm

一筐鸡蛋 No.2　段建宇　2010　布面油画　217cm×181cm

一筐鸡蛋 No.1　段建宇　2010　布面油画　217cm×181cm

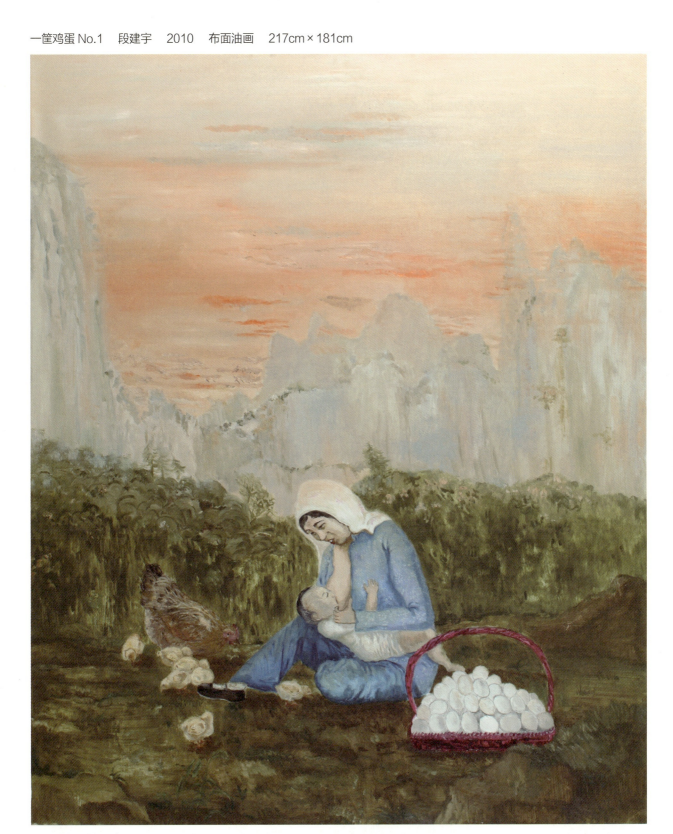

最佳年轻艺术家奖
孙逊

2010 年 CCAA 中国当代艺术奖评委评述

克里斯·德尔康 撰写

在一个讲求酷、最新还有最复杂媒体技术的时代，全球的艺术家，有意识地回到一种更老的媒介技术上，同时也是较慢的图像，比如说手绘的动画片，许多重要的、深受欢迎的视觉艺术家如来自南非的 William Kentridge 和东欧电影人 Bela Tarr 的作品中，都可看到相似的，一种几乎没有色彩的、黑白的、表现性的冗长、史诗般的叙事，关于近代历史，充满区域性的冲突和张力等特点。在数字 3D 技术的快速发展中，石器时代的动画，找到了其回到艺术家工作室和电影院的路，仿佛一场视觉抵抗运动，比如说动画中的定格技术。

年轻艺术家孙逊的案例也是如此。他毕业于中国美术学院的版画系，在他的插画和动画片中，采用的是一种新的"把水搅混"的工作方法。他的作品通过重新书写实践方法，成为一种抵抗方式，这种手工艺般的方法，似乎已经永远消失于这个高度个人化、充斥着看似民主的互动式电脑程式的环境中。另一方面，孙逊和他的同事试图重新创作一种作为大众文化的电影，的确，孙逊的动画片和网络上的 flicker 个人相簿，以及最早的电影有着相似性。

最近几年，孙逊的片子曾参加过许多国际电影节，他的作品《英雄不再》《黑色咒语》，重现了一种消失已久、史诗般的电影传统。这种传统，从爱森斯坦（Sergej Eisenstein）到克里斯·马可（Chris Marker）到王兵（纪录片铁西区导演）、贾樟柯都有相似的电影语言维度，当然也能让人联想到同样惯用电影语言表达的画家刘小东和邱黯雄。和他们一样，透过拼贴真实和虚构的物件，孙逊打开了记忆的不同层次，来对抗记忆抹去和彻底遗忘。

当我们谈到近代中国政治和社会的矛盾以及不完美时，孙逊的作品所体现出来的折中的"被胁持的"特色，以及看似原始或传统的图像和声音，都帮助观者塑造了自己看问题的观点。虽然孙逊的作品还很年轻，却扮演了一个记忆的影院，在这个影院中，孙逊提出了这个问题：哪一段中国的历史，我们想要记得或是参与其中？

孙逊，1980 年出生于中国辽宁省阜新。2005 年毕业于中国美术学院版画系。次年，成立 π 格动画工作室。现生活并工作于北京。

CCAA中国当代艺术奖 2010

21克 孙逊 2010 单屏动画 27'

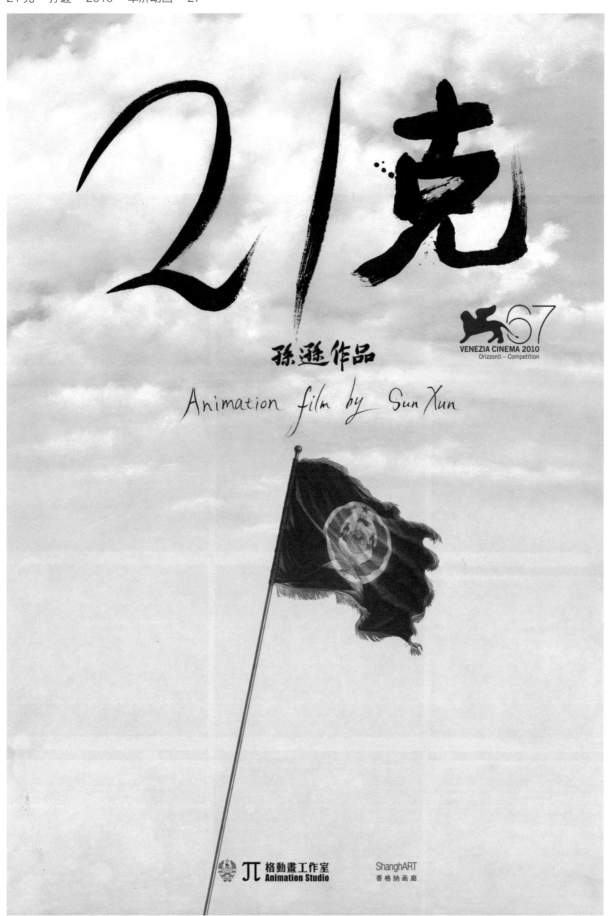

黑色咒语　孙逊　2008　单频动画　7'56"

黑色咒语　孙逊　2008　单频动画　7'56"

黑色咒语　孙逊　2008　装置

休克时光　孙逊　2006　单屏动画　5'29"

杰出成就奖
张培力

2010 年 CCAA 中国当代艺术奖评委评述

侯瀚如 撰写

自 20 世纪 80 年代以来，张培力一直是中国当代艺术界的领军人物。他以录像艺术为主要的创作手段，被广泛认为是中国录像艺术的开创者，并对中国当代艺术产生了很大的影响。

张培力关注展现人与世界关系的悖论。这个世界是深不可测的，而我们的生存则永远交织着对存在本身的焦虑，人类往往站在一个自我封闭的立场去探究自身的存在，却往往得出看似深奥却其实空洞而无意义的结果。这充分表现出成长于"文化大革命"的封闭禁锢到之后的思想解放这一过渡时期的一代人的思想状态。其实，张培力把这些变化视为无聊而荒诞的。受到现代文化巨匠贝尔托·布莱希特和萨缪尔·贝克特的启发，张培力在自身的艺术语言的发展中，选择了一种隔离而中性的立场，更自由和更深刻地考虑人与世界的关系。从那些已经获得历史性价值的作品，如《30×30》（1988年）、《不确切的快感》（1996年）、《魔术师》（2002年）到《静音》（2008年）、《阵风》（2009年）等新近作品，张培力已创造出了一个大容量的、综合性的、强有力的艺术体系。随着时间的推移，张培力的作品朝着一种强烈的空间性发展，对电影语言细腻而周密的追求以及对新媒体技术潜力的探索使得他的想象力和表现力更趋完美，他的作品也越来越具有诗意，甚至达到了史诗般的高度。

张培力的艺术创作模式，一方面追求极致的完美，更产生了一种近乎于哲学的感知、反思和表现的模式。这种模式为艺术界所广泛认同，并被引以为灵感的来源。目前正在获得本地和全球的广泛认可的新生代，包括杨福东、杨振中、陆春生和阚萱等，都曾经受到这位大师的影响；更为重要的是，张培力是中国艺术教育体系里新媒体艺术中的主要创始人，他的教育实践成果累累。

张培力，1957 年生于中国杭州，1984 年毕业于浙江美术学院油画系。20 世纪 80 年代，张培力是杭州的观念艺术小组"池社"的创建者之一，同时也是杭州先锋艺术运动的主要成员之一。

CCAA中国当代艺术奖
2010

水——辞海标准板　张培力　1991　有声彩色单视频录像　9'35"

不确切的快感（二）　张培力　1996　6视频源/12画面录像装置（PAL格式），无声/彩色

仲夏的泳者　张培力　1985　布面油画　185cm×185cm

相关的节拍　张培力　1996　双视频录像　27'01"

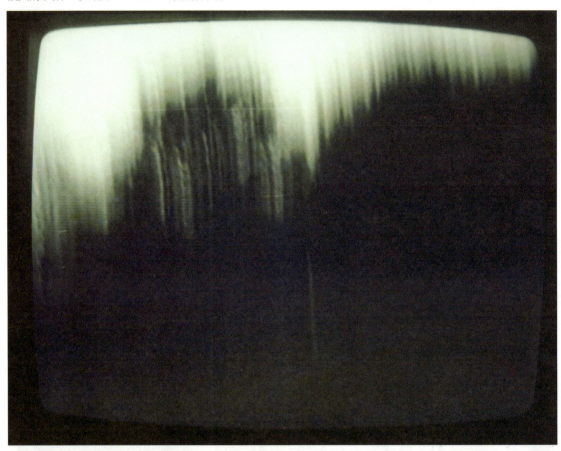

褐皮书一号　张培力　1988　医用乳胶手套、信件（照片、文字）尺寸不详

冯博一

我 2012 年、2016 年两次参加 CCAA 的评奖，之前参与过几次推荐和提名艺术家的前期工作，可以说对 CCAA 的评奖机制较为了解。在中国，无论官方还是民间，对当代艺术奖项都缺失的情况下，CCAA 的评奖，包括展览、沙龙、文献库等相关学术活动，在涉及中国不同代际的当代艺术家层面，应该是目前最具全面性、权威性和长期性的评奖项目机制了。尽管它是由瑞士收藏家乌利·希克先生创立的，却已见证了中国当代艺术二十年的生态变化，推进了中国当代艺术的发展，并成了国内外研究、梳理、考察、判断、评介中国当代艺术的主要参照之一。

CCAA 奖项的评委人选，基本上是由中国和国际上活跃的当代艺术艺评家、策展人和美术馆机构的负责人构成，既有中国本土的"在地性"，也有着全球化的视野，意味着参加的评委既注重中国当代艺术生态的特殊语境，又将这一特殊的复杂性置放在全球化的艺术系统中加以审视，从而导致了 CCAA 奖项与其他有关中国当代艺术评奖的不同，或已经成为中国当代艺术生态链中的重要一环。2012 年的那一届我是七位评委中的一员，中方还有黄专和李振华，西方有卡洛琳·克里斯托夫·巴卡捷夫、克里斯·德尔康、李立伟和乌利·希克。CCAA 奖项特别关注艺术家对艺术的个人立场和态度，包括艺术观念、方法、语言和媒介的实验性，注重的是对现存艺术系统的重新定义，希望达到的是对传统画种、表达方式、审美趣味之间的相互打破，包括对所谓艺术语言的重新定义。所以不仅仅是对某一画种审美或语言的完美化，而是带有某种革命性、颠覆性的作用。我们不是单纯地从某一位被提名艺术家的某一件作品的艺术性，艺术家生存经验和处境的线性思维来判断其作品的当代性体现，而更注重艺术家整体的存在和行为方式，包括他们的自省、反思和对艺术、对生活、对未来态度等综合因素的考察。其多维的综合能力和对当代文化的敏锐，以及为社会所带来的有效性影响，才是评奖更为关键与重要方面的标准。

当然，在实际的评选过程中，中方与西方的评委在对中国艺术家的判断、评价的综合把握上还是存有差异。这主要表现在中方评委对参评艺术家及作品更为熟悉，而西方评委更在意他们各自目光所及的中国艺术家。记得 2012 年的评选中，对于最佳年轻艺术家奖究竟应该给予谁产生了很大的争议，导致一位西方评委由于纠结与焦虑而泪流满面，两位西方评委随即弃权。我参加过诸多国内评奖，从未经历过如此激动人心的场面。其实，正是这种场面才构成了 CCAA 中国当代艺术奖是在公开、公平和争议的讨论中，产生出具有一定争议性的评选结果。这是难以避免的问题，也是构成评选时激烈交锋的根源所在。因为，评奖的目的在于沟通、了解与合作，对中国当代艺术的辨识、鼓励与推动，也意味着在接受与认同过程中无法回避交流的障碍。其结果可能圆满，也可能反而增加了隔阂，如同人与人的交往一样。在我看来，即使是面对面的讨论，所使用的对话方式也是碎片和断续，甚至是误读与误解。把关注、研究和实践

CCAA 奖项：
我的两次参评经历

经验直接托付于一次的评审项目，可能仅是个人的一厢情愿，心中期待的评奖结果也许永远不能和实际预设、想象完全一致。正如我参加 2016 年评选时，对获奖结果趋于保守，尤其是最佳年轻艺术家奖，缺失了对作为青年创作粗粝的、不成熟爆发力的奖掖作用而有所遗憾一样！那么，衡量评选结果是否实现了一个比较实际的尺度，就要看获不同奖项的艺术家后续的定力和艺术成就如何了。

这种合作的评奖机制，不在于试图打破你我的界限，或超越、克服彼此的障碍。交流也不是坚守自己的地盘，坚持自己的理念并向对方施加影响，更多的应该是呈现出一种彼此抱有相互理解和宽容的态度及方式而已。因为交流的障碍正是来自于对交流的期待。

这是我两次参加 CCAA 奖项评选的经历、认知和一些感触。或许可以说，CCAA 奖项的二十年，每一次评奖的结果都来之不易。

CCAA中国当代艺术奖
艺术评论奖

艺术评论奖:
朱朱

评委提名奖:
刘秀仪

评委:

龚彦　　1977年出生于上海,《艺术世界》杂志主编,复旦大学上海视觉艺术学院零时艺术中心主任

李立伟　　Lars Nittve,　1953年出生于瑞典斯德哥尔摩,香港M+博物馆执行总监

田霏宇　　Philip Tinari,　1979年出生于美国费城,《LEAP》杂志前任主编,尤伦斯当代艺术中心馆长

乌利·希克　　Uli Sigg,　1946年生于瑞士,CCAA中国当代艺术奖创始人

王璜生　　1956年出生于广东省汕头市,中央美术学院美术馆馆长

2011

总监：

刘栗溧　　工作、生活于北京、香港，中国古典艺术收藏家，策展人

评奖时间：

2012 年 1 月 8 日

评奖地点：

北京

候选人总人数：

28

出版物：

《灰色的狂欢节——2000 年以来的中国当代艺术》

艺术评论奖
朱朱

2009 年 CCAA 中国当代艺术奖 艺术评论奖评委评述

2011 年中国当代艺术奖·艺术评论家奖授予评论家及诗人朱朱，他的写作提案是《灰色的狂欢节——2000 年以来的中国当代艺术》。作者从大量的一手资料入手，从一个新的视角梳理并分析了对中国当代艺术来说至关重要的十年。在各种比喻的运用中，作者的理论侧重被逐一点明："被拨快的钟"意指视觉艺术的快速发展，"边界的扩展"旨在研究中国与国际艺术界之间的关系转换，"双重的他者"着重探讨了被夹在传统，当代与西方意识形态中间的水墨绘画，"超现实的现实"则将目光投向中国纪录片与独立电影创作。对中国艺术评论语言表述的探索也是我们选择这位重诗性与哲思的诗人评论家的理由。

朱朱，诗人、艺术策展人、艺术批评家，1969 年 9 月出生。作品被翻译成英、法、意大利、西班牙等多种文字，获《上海文学》2000 年度诗歌奖、第二届安高诗歌奖、第三届中国当代艺术奖评论奖。著有诗集《驶向另一颗星球》（1994 年），《枯草上的盐》（2000 年），《青烟》（2004 年，法文版，译者 Chantal Chen-Andro），《皮箱》（2005 年），《故事》（2011 年）；散文集《晕眩》（2000 年），艺术随笔集《空城记》（2005 年），艺术评论集《个案——艺术批评中的艺术家》（2008 年，2010 年增补版《一幅画的诞生》），《灰色的狂欢节——2000 年以来的中国当代艺术》（2013 年）。策划的主要展览有"原点：'星星画会'回顾展"（2007 年），"个案——艺术批评中的艺术家"（2008 年），"飞越对流层——新一代绘画备忘录"（2011 年）等。

CCAA 中国当代艺术奖 2011

灰色的狂欢节
2000年以来的中国当代艺术

朱朱_著

艺术评论奖提案
朱朱

《灰色的狂欢节(2000年以来的中国当代艺术)》写作提案
朱朱

本书的写作范围是 2000 年以来的中国当代艺术,主要是从 2000 年到 2009 年这十年间的考察、评述。这本书的想法缘起于我参与策划了 2010 年在北京举办的"改造历史(2000—2009 年的中国新艺术)"展览,当时我负责了这十年艺术的评论写作,成篇后近 4 万字,发表于当年的《当代艺术与投资》及《Art in China》杂志,并作为一个章节收录在《中国新艺术三十年》之中,由 Time Zone 8 出版社出版,由于当时的时间仓促和个人视角中存在的盲点与不足,那次写作留下了不少缺憾,自己也一直希望对其中论及的诸多问题与现象加以重新认识之后,进行补充与扩展,论述将涉及到 90 多位艺术家,同时会增设关于记录片和独立电影的一章"超现实的现实";独立成书后预计为 12—15 万字。

全书在结构上划分为七章:
Ⅰ 被拨快的钟
Ⅱ 意识形态的人质
Ⅲ 轻的书写
Ⅳ 边界的扩展
Ⅴ 双重的他者
Ⅵ 超现实的现实
Ⅶ 游"园"惊梦

每章论述要点如下:

Ⅰ 被拨快的钟

以艺术家徐震的装置作品"被拨快的钟"作为隐喻,勾勒与阐释 2000 年以来的中国年代现实与艺术的整体氛围。

拨快的钟首先隐喻了近三十年来中国现代化建设的快节奏,也隐喻了一种心理重负与精神代价,当田园牧歌已成"中国往事",民工如潮水般涌入城市,当整个社会围绕着经济这个轴心高速地运转,并且,消费主义俨然正充当起了"一揽子解决全部历史难题的方案",我们对于民主社会的追求,对于民族苦难和精神创痛的追忆与反思都已经逐渐淡释在娱乐性之中;而在这种后果的产生背后,无疑潜伏着意识形态的宏观调控。

被拨快的钟还可以用来隐喻这十年的视觉艺术史本身,艺术行业的发展在新世纪里处在了令人难以置信的加速度之中,在诗歌、叙事文学、电影和知识界都不再扮演文化英雄的时候,艺术却因其与资本市场的结合,至少构成了一个真正的社会性焦点——也许在中国历史上的任何一个时期,艺术家们都从来没有获得过如此多的物质收益与集体关注。

处在市场化之中的中国当代艺术的确暴露出了众多的病症。市场的积极意义在于它以资本的力量推动了先锋艺术的"合法化",但这样一来,商品化思维深深地渗透进艺术的创作或生产过程之中,成功艺术家大批地复制过去的风格以满足市场的需要,下一代似乎又在急于发明新的图式"品牌",并且在获得认可后立即变得保守起来,加入到市场份额的追逐之中——往昔那种深植于个人内心激情的创作冲动、对未来不抱过多奢望的勇气似乎都已经消

灰色的狂欢节
——2000年以来的中国当代艺术

2011年CCAA中国当代艺术奖　　艺术评论奖　　提案

《灰色的狂欢节——2000年以来的中国当代艺术》
朱朱

本书的写作范围是2000年以来的中国当代艺术，主要是对2000年到2009年这十年间的考察、评述。这本书的想法缘起于我参与策划了2010年在北京举办的"改造历史（2000—2009年的中国新艺术）"展览，当时我负责了这十年艺术的评论写作，成篇后近4万字，发表于当年的《当代艺术与投资》及《Art in China》杂志，并作为一个章节收录在《中国新艺术三十年》之中，由Time Zone 8出版社出版，由于当时的时间仓促和个人视角中存在的盲点与不足，那次写作留下了不少缺憾，自己也一直希望对其中论及的诸多问题与现象加以重新认识之后，进行补充与扩展，论述将涉及90多位艺术家，同时会增设关于纪录片和独立电影的一章"超现实的现实"；独立成书后预计为12—15万字。

全书在结构上划分为七章：
Ⅰ 被拨快的钟
Ⅱ 意识形态的人质
Ⅲ 轻的书写
Ⅳ 边界的扩展
Ⅴ 双重的他者
Ⅵ 超现实的现实
Ⅶ 游"园"惊梦

每章论述要点如下：

Ⅰ 被拨快的钟

以艺术家徐震的装置作品"被拨快的钟"作为隐喻，勾勒与阐释2000年以来的中国当代现实与艺术的整体氛围。

拨快的钟首先隐喻了近三十年来中国现代化建设的快节奏，也隐喻了一种心理重负与精神代价，当田园牧歌已成"中国往事"，民工如潮水般涌入城市，当整个社会围绕

着经济这个轴心高速地运转，并且，消费主义俨然正充当起了"一揽子解决全部历史难题的方案"，我们对于民主社会的追求，对于民族苦难和精神创痛的追忆与反思都已经逐渐淡释在娱乐性之中；而在这种后果的背后，无疑潜伏着意识形态的宏观调控。

被拨快的钟还可以用来隐喻这个十年的视觉艺术史本身，艺术行业的发展在新世纪里处在令人难以置信的加速度之中，在诗歌、叙事文学、电影和知识界都不再扮演文化英雄的时候，艺术却因其与资本市场的结合，至少构成了一个真正的社会性焦点——也许在中国历史上的任何一个时期，艺术家们都从来没有获得过如此多的物质收益与集体关注。

处在市场化之中的中国当代艺术的确暴露出了众多的病症。市场的积极意义在于它以资本的力量推动了先锋艺术的"合法化"，但这样一来，商品化思维深深地渗透进艺术的创作或生产过程之中，成功艺术家大批地复制过去的风格以满足市场的需要，下一代似乎又在急于发明新的图式"品牌"，并且在获得认可后立即变得保守起来，加入到市场份额的追逐之中——往昔那种深植于个人内心激情的创作冲动、对未来不抱过多奢望的勇气似乎都已经消失，逐渐让位于为作品的立时生效而准备，为市场而准备，先锋艺术因此陷入一场悖论之中……

Ⅱ 意识形态的人质

通过考察一系列艺术家的创作，论述后极权社会里的当代艺术与意识形态之间的复杂关系。

如果追溯到20世纪七八十年代之交的当代艺术的起源处，我们不难发现，中国"先锋派"的原始面孔本身就是双重的，政治性与艺术性交织在同一张面孔上，构成了人格与情感的复杂冲突……进入新世纪以来，有一个问题得以被显明出来——人们会问，这些以"个人/社会"二元对立模式建构起来的作品，是否因为处在当时特定的社会背景下才被置于焦点，才显得如此重要？一旦它们丧失了所针对的历史语境之后，是否也就丧失了自身最主要的价值？更糟糕的是，如果说那些艺术家们在陷入自我复制的过程中逐渐显示出个人情感和思考与新的、不断变化的现实之间的脱节，那么，如今泛滥于当代艺术之中的各种政治化符号和图像，则几乎是一种艺术思维的惰性与奴性表现，

一种先锋身份与商业回报之间的润滑油，一套伪造的"中国牌"——借助于意识形态的批判，尤其是借助于简单化的二元对立思维模式，很多所谓的艺术家们其实是在掩盖自身的贫乏，见证与批判已经成为一种空洞的姿态。

造就如此困境的原因，在于先锋艺术对于社会主义历史所进行的单一的政治化解读，已经成了主导性的模式，艺术创作的思维由此受到了严重的束缚，这令人联想到长期旅居西方的台湾作家苏友贞所言的"禁锢的内移"；这种内移"其实是集权政体下的另一种伤亡，虽不如那些外在的禁锢与限制（如书禁、言论限制、穿着条规、行为规范等）显眼，却真正应该叫人心悸。由于极度的失去自由而产生的抗争心理，将万事万物都化约到'压迫与解放'的思想上，……这种禁锢的内移，无声无息地将人的思想导入一线前进的轨道，不论是顺服还是反抗，都只沿着一条窄小的轨迹，目不旁顾地前行。"

但是，声称在目前已经不需要艺术对于政治作出反应，也会是一件难以想象的事情——我们的体制未获根本改变，极权政治仍然像梦魇一般纠缠着我们的生活，只是我们所面对的意识形态变得隐形、变得更为狡黠了，它赋予了自身以巨大的弹性，如同一面透明的且被推远至日常生活尽头的墙，往往又在须臾之间显露出它真实的面目，足以令人感受到它一如既往的高压，年轻一代艺术家们面对着"后极权社会"极其复杂的症候，苦恼于国家机器的难以捉摸而又无所不在的形态，他们发现自己其实仍然深陷于人格分裂的迷宫之中，无法真正地从中突围。

III 轻的书写

如果说中国先锋艺术的明线，在于一种政治化的叙事，在于借助西方人文主义精神以及现代主义以来的各种语言手段，对抗和消解现行的意识形态与制度，而与此始终相并行的另一条线索，是专注于艺术本身远远超过其他一切的艺术家，对于这样的艺术家而言，显得生死攸关的或许是作品中一个细节的放置。他们反感于那种以喋喋不休地述说民族苦难和社会黑暗来获取个人成功的方式，同样，也反感那种来自西方的、以"政治动物"来定义我们的有色眼光，而这些丝毫不意味着真正立场的缺乏，事实上，立场早已通过他们的艺术折射出来，那就是在一个自我创造的世界里，尽一切可能地追求快乐与自由，追求对世界本质的认知；这样的艺术"拒绝展览自己的创伤"和"避免赋予自己受害者的地位"，致力于建构一种内在的自尊和心灵的完整性；他们摆脱

了沉重的社会现实命题,以及与意识形态之间的缠斗,由此形成了更具个人美学特征的、"轻逸"的书写。

本章论述的是那些从创作之初就对此怀有自觉的认识,以及从政治化表达逐渐过渡和转变到"轻"这个向度的艺术家们。

IV 边界的扩展

集中论述西方新一轮的艺术浪潮在中国年轻一代这里造成的影响与影响的焦虑,以及,更重要的是,他们如何开始变得具有自觉的批判精神与主体意识。

如果说,在世纪之交的时候,装置、录像、多媒体尚且在为寻求"合法化"而努力……如今它们已然成为最具活力的领域。这些领域在观念、语言形式、材质和技术等方面展示出的新颖性往往令人感到艺术仿佛正在失去标准和边界,不过,如果我们熟悉了西方半个世纪以来的艺术发展状况,就可以从中观察到从杜尚至 YBA 一代的西方推动力,是如何在新一代中国艺术家对于"当代性"(Contemporaneity)的渴求之中起作用的,这就像皮埃尔·莱斯坦尼(Pierre Restany),一位法国评论家,在评价 1995 年在巴黎举办的"超越极限"展览(该展览汇集和追踪了从 1950 年代至今的西方艺术样式)的意义时,带着西方中心论调所说到的:"简言之,它整个就是没有边界的当代文化词典,是全球广度的审美语汇,是被今天来自正在觉醒的第三世界的整个新一代所运用的范围广大的装置和参考材料。"

新一轮的西方影响不止于审美形式上的发生,在我们的这个年代,东西方的两极对抗已经瓦解,文化层面的交流对话和经济领域的利益分配成为主导,"新的形势把'他者'调整到中心位置,同时强调对于差异中的标准的艰难探索",这就意味着我们正置身在新的混沌之中,寻找着交互性的识别要素和新的价值标准——对于极权统治的意识形态批判、民族苦难的记录和传统美学的记忆与转化,似乎显得陈旧了,至少已经不再作为话语的重点所在,同时,由福柯、法兰克福学派、布尔迪厄、萨义德直至波德里亚等西方学者所赋予的新的理论视角和知识结构也开始在我们的当代艺术语境里起作用了。

毋需回避的是，新一代艺术家仍然是从模仿起步的，并且，从某种程度上，他们就是要世界化，就是要移植，以及要与西方的文化代码对话，而他们的成熟期恰逢全球资讯的同步化成为可能的新世纪，他们的国际视野因此具有不断增长的加速度——恰好是在这种背景之中，西方话语权的主导地位、中西方之间对话的不平等性的问题日渐地凸显，并且获得了反思和表达。

V 双重的他者

从一场发生于水墨的"当代主义者"与"传统主义者"之间的论争开始，考察与分析当代水墨创作的困境与可能。

事实上，发生在两者之间的这种相互"敌视"的态度，暴露或放大了双方的缺陷和危机。一方面，当代主义者的成功在很大程度上确实有赖于具有强烈标识感的东方传统符号获致西方文化中心圈里的一席之位，他们可能是出色地参与全球化语境所带来的命题探讨之中，但并没有真正地使得中国传统的美学精神或特征得以创造性地传播；而在传统主义者这方面，状况来得更加令人失望，如果说在20世纪八九十年代还能够以"新文人画"、抽象水墨实验的集体在场为火力的支撑，随着这些浪潮的式微，新的转机并没有真正地凸显，只有少数一些人在取得缓慢而真正的进展。

发生在纸本上的这场危机在很大程度上要归因于水墨自身与当代生活的隔阂，换句话说，以油画、影像和装置等作为表达手段的先锋艺术尽管有着西方化的嫌疑，但它们至少可以骄傲于自身与这个年代的情感生活、政治危机和各种问题保持了"共振"，未来对于这段历史的视觉寻找可谓都将集中于当代艺术领域，而水墨对于年代的应变则显得迟缓无力。就技术的层面而言，如果说水墨的当代主义者可以灵活地从传统中转换资源，那么，相比之下，真正的水墨创作能够向当代艺术假借的东西并不多，这是因为一切要落实到笔墨中来……

也许，再没有比水墨更能映照出我们这个年代所面临的"双重的他者"的处境，一方面，西方这个"他者"构成了巨大的文化强势，在如今的全球化语境之中，几乎不可能有所谓纯粹的民族文化了；另一方面，仅仅使用笔墨和宣纸并不意味着传统的在场和延续，经由劫难丛生的20世纪，我们与传统之间的联系被明显地割裂，不妨说，传统同样构

成了一个另一种意义上的"他者",它显得完美而遥不可及,"对传统的思念,就像夜晚梦见老情人一样", 天津的艺术家李津曾经如此幽默地感叹道。

在更年轻的一代那里,"双重的他者"似乎已不作为文化的整体危机被自觉地体认,对他们来说,所有的影响都可以并存,且一切都可以"为我所用"—— 年轻一代并无隔阂地处理着城市风景、个人欲望或者历史幻象……题材的扩展伴随着更少自我苛求的笔墨,也伴随着从当代艺术中转化而来的经验与意识。他们所呈现的碎片化的个人经验,至少从情境上具有当今生活的亲近感,尽管从现在看来,他们还没有提供出真正具有说服力的文本,但至少暗示着,水墨在抛却过于沉重的传统压力与心理负担之后,也许反而会出现一种内在于现代生活的自由表达。

VI 超现实的现实

本章论述中国的纪录片与独立电影的创作。

处在剧变中的中国社会,也许正如加西亚·马尔克斯当年对于拉丁美洲的感知,它的现实本身比超现实更神奇。事实上,在这些年中,中国的拍摄者们已经贡献出一批充满批判与见证精神、题材与表达都具有震撼力的作品,其中一些出色的作品堪称微型史诗。

这一类型的创作与商业化相对绝缘,由此也凸显了创作内驱力的纯粹性,他们所触及的内容有时来得格外尖锐,以至于很难获得公开放映的机会,他们与当代艺术系统之间的关系显得格外微妙,从某种程度上,他们的存在是从某种边界上质疑和救赎了当代艺术中的精神启蒙特性。

从另一方面而言,这类创作在坚持底层叙事或道德关怀的过程中,有时过于偏执于残酷血腥的表现,欠缺一种更为深刻的人性理解力,或者说,欠缺"从更宽广的人类氛围来理解特定的种族或民族所蒙受的苦难",从而使作品成为有关人类普遍处境的隐喻性表达。

VII 游"园"惊梦

以金融危机的影响和一些具有代表性的艺术家入选中国当代艺术研究院"院士"这两个事件,论述当代艺术所面对的两个对手:商业化与体制化,进而回顾当代艺术在三十年中所走过的一个"圆"。

如果在新世纪十年的最后一年中挑选出一个事件,我会选择中国当代艺术研究院的成立,随着张晓刚、方力钧、岳敏君、王广义乃至更年轻的邱志杰等人入选为院士,从某种程度上标志着中国的先锋艺术经由三十年的历险从社会的边缘走到了中心,从"江湖"进入了"庙堂";在这样的时刻重申艺术家的独立精神,显得尤为重要,一旦缺少了这种"抱柱之信",当代艺术一直会是一种何云昌式的自残,或者是顾德新的手中慢慢被捏干的血肉,它在每个阶段的发生与变化仿佛都要以我们身心内部的毁损来作为代价,而不是一种真正具有持续性的累积与建构。

狂欢节的氛围似乎一去不返,卸下金色的商业光环之后,灰调子的底色突然显现;在明显缺乏现代艺术启蒙教育的大众层面上,当代艺术又重新被怀疑了。不过,灰色并非一种失去希望的象征,在亚当·米奇尼克(Adam Michnik)那样的知识分子眼里,它是"美丽的",因为处在后极权社会的状态之中,民主本身就是灰色的,在我们今天的环境中,已经不再存在一个正义的、完美的乌托邦,也不再有道德绝对主义的位置,一切矛盾冲突都在"中间地带"互相渗透、融合与转化,而当代艺术所呈现的诸多特征与弊病都可以从这里找到社会学的缘起。无论如何,这个十年已然落幕,它所面对的市场化与体制化这两种特定现实仿佛使得中国的当代艺术完整地经历了它必然要经历的所有命题与过程,也许下一轮才会是真正的开始。

艺术评论奖评委提名奖
刘秀仪

2011 年 CCAA 中国当代艺术奖 艺术评论奖评委评述

2011 年中国当代艺术奖·艺术评论家奖·评委提名奖授予由活跃于香港的艺术评论家与策展人刘秀仪撰写的提案《魔鬼和网中蜘蛛：中国艺术的机构批评和物性》。刘秀仪的提案有机地将理论框架构建与实地策展／艺术实践结合在一起。评委会在评选的过程中尤其注意到其提案中对于在现行艺术系统中越发时兴的，无论是针对机构批判还是关系美学的某种"批判性"的批判。因此它与中国当代艺术发展过程中某种朝向物性的回归连接紧密。本次评委提名奖获奖者将得到奖金人民币 40000 元，该奖金作为研究与出版经费将辅助获奖者完成提案中所涉及的写作项目。

CCAA 中国当代艺术奖 2011

刘秀仪，策展人兼艺术写作者，现工作与生活在上海和深圳。目前担任深圳 OCT 当代艺术中心艺术总监。2011 年，刘秀仪获得了 CCAA 中国当代艺术奖评委提名奖。此提案深入反思了中国语境下公共机构的批评策略，与此同时，还探讨了在艺术领域中存在论和物性之间的关系。曾在北京尤伦斯当代艺术中心主持策划了"不明时区三部曲"，推出寇拉克里·阿让诺度才（Korakrit Arunanondchai）、黄汉明与梁慧圭的个展项目，探讨地缘政治之外的时间性。在深圳 OCAT 策划的展览有"事件的地貌"、"夏季三角：乔恩·拉夫曼、王浩然与谢蓝天"、"蒋志：一切"和"西蒙·丹尼：真·万众创业"。曾与康喆明合作，在香港 Para Site 艺术空间策划了展览"仪式、思想、笔记、火花、秋千、罢工——香港的春天"。曾编辑出版《曹斐：锦绣香江》和《确切的快感——张培力作品回顾展》。

艺术评论奖评委提名奖提案
刘秀仪

魔鬼和网中蜘蛛：中国艺术的机构批评和物性

By Venus Lau

近年与机构批评（Institutional Critique）和关系美学在中国艺术界成为热话，相关的艺术组织和事件陆续出现，它们反思展览空间和艺术生产，强调"介入"，探索艺术空间和公共领域的重叠所产生的话语。今年九月时代美术馆的《非美术馆》和OCAT举办的《小运动》展览，亦明显以机构批评为主题和策略。然而，中国部分机构批评过度强调社会学纽带和互即时互动的单向度，把艺术作品的物性和自主压碎成阿多诺所讲的文化"婴儿食物"——人和物件绝对他性的创伤性邂逅，被温和的批评取代，以使艺术界的"口腔"不致受刺激。

机构批评"第一波"始于六七十年代，经典案例是Hans Haacke在MOMA发起关于尼尔逊洛克菲勒的现场投票。机构批评第二波面世于八九十年代，Andrea Fraser and Fred Wilson等推手延续第一波的课题，包括作品的即时性、互文性、视作品为艺术家身体的延伸等，思考主体性的形式和其生成的模式，和机构批评有共同之处的关系美学也在当时出现。

2004年伊始，美术史家、策展人和学者从新检视机构批评和关系美学，对于关系美学，不少人质疑，九十年代社会关系的形式，和今天已大相迳庭。Nicolas Bourriaud重视的、主体之间的即时交往，在今天完全改变了形式。关于机构批评，有学者指学术机构的"以外"是子虚乌有。美术机构的高墙是"内在性平面"，令想像机构的"外面"成为可能。瓜塔里(Félix Guattari)则认为机构是欲望生产的结构，使能到和欲望得以流通，并指完全去 - 机构化是徒劳。另一方面，机构批评现在俨然变成"机构化的批评"，现身于美术学校的课程、并深受美术馆和画廊欢迎，逐渐变成僵化的文化范畴。

Brian O' Doherty的《白立方之内》（1976），戳穿白立方空间的虚假中立，指它是现代主义的"病症"，是把时间和历史的上下文投闲置散的"古代墓穴"。作品的时间性在其中消融，被推入死寂的"永恒"。不少机构批评仍视O' Doherty的文本为"圣典"，对"白立方"的憎恶使批评集中火力于机构的物理规限，这样无疑作茧自缚。不少人把机构当作封建时代的围城，以二元对立的对抗性策略，复制美术馆的反面，结评走向越来越窄的思路（Nan Goldin展览《窥视症》("Scopophilia")是此策略之代表），并反映不少批评者对空间的概念停留在"小光学"（small optics）和透视法上，忽视当代艺术的"大光学"（Big Optics）——资讯科技的虫洞，当中物理距离变成透明，以致"消失点"泯灭（Paul Virilio）。不少理论批评视艺术机构物理空间为符号化的公共领域，亟待公众（singular universality）展示单一普遍性，以致空间的功能性指向单一。部分机构批评认为只要美术馆消失，新的、"活"的艺术就会翩然而至。Boris Groys在《关于"新"》一文指出，毁掉艺术馆只是杀掉历史，不会带来所谓鲜活的艺术。美术馆也不是展示历史演变的"次级现实"，反之，艺术的"真实"须透过美术馆才得以生成，机构批评偶尔的"新"视角，一如织网自绑的蜘蛛，只是Groys所讲的差异，而不是齐克果所讲的"新"——难以被现有结构认出的他者。

中国的机构批评除了面对上述诘问，也受历史事实影响：中国艺术机构出现于后殖民语境，是后-机构批判的产物，Haacke上世纪的批判话语，今天固然不"符合国情"。此外，机构批评针对美术馆、画廊和收藏，但甚少涉及重现和图像生产系统。艺术群体面对"企业转向"和图像经济学的市场和政治现实，今天的艺术和文化机构如Hito Steryl所言"崩裂、资金不足、屈从于新自由主义经济"，故此中国的机构应重新考虑机构的位置。Rirkrit Tinavanija在2010年的中国个展《别 干了！》把青咖啡换成豆腐脑，关系美学移植在中国并不鲜见，只换汤不关系美学，加上始祖Bourriaud对科技的蔑视，在网络时代的中国无用武之地。此外，中国的机构批评往往和权力实体保持安全距离，极少触及艺术机构权力规限，鲜有探索艺术机构对感官方式的掌控、艺术政治审查、艺术品税制、国家主权身份等议题。

本文上半部将透过以上观点，考察以下艺术组织和事件，探讨机构批评在中国的现况和可能／不可能

制度化的批评
案例（展览）：《小运动》（OCAT，深圳）和《非美术馆》（时代美术馆，广州）

魔鬼和网中蜘蛛：
中国艺术的机构批评和物性

2011 年 CCAA 中国当代艺术奖　　评委提名奖　　提案

近年机构批评 (Institutional Critique) 和关系美学在中国艺术界成为热话，相关的艺术组织和事件陆续出现，它们反思展览空间和艺术生产，强调"介入"，探索艺术空间和公共领域的重叠所产生的话语。今年九月时代美术馆的《非美术馆》和 OCAT 举办的《小运动》展览，也明显以机构批评为主题和策略。然而，中国部分机构批评过度强调社会学纽带和互即时互动的单向度，把艺术作品的物性和自主压碎成阿多诺所讲的文化"婴儿食物"——人和物件绝对他性的创伤性邂逅，被温和的批评取代，以使艺术界的"口腹"不致受刺激。

机构批评"第一波"始于 20 世纪六七十年代，经典案例是 Hans Haacke 在 MOMA 发起关于尼尔逊·洛克菲勒的现场投票。机构批评第二波面世于八九十年代，Andrea Fraser 和 Fred Wilson 等推手延续第一波的课题，包括作品的即时性、互文性、视作品为艺术家身体的延伸等，思考主体性的形式和其生成的模式，和机构批评有共同之处的关系美学也在当时出现。

2004 年伊始，美术史家、策展人和学者重新检视机构批评和关系美学，对于关系美学，不少人质疑，20 世纪 90 年代社会关系的形式，和今天已大相径庭。Nicolas Bourriaud 重视的、主体之间的即时交往，在今天完全改变了形状。关于机构批评，有学者指学术机构的"以外"是子虚乌有。美术机构的高墙是"内在性平面"，令想象机构的"外面"成为可能。瓜塔里 (Félix Guattari) 则认为机构是欲望生产的结构，使能指和欲望得以流通，并指完全去机构化是徒劳。另一方面，机构批评现在俨然变成"机构化的批评"，现身于美术学校的课程，并深受美术馆和画廊欢迎，逐渐变成僵化的文化范畴。

Brian O'Doherty 的《白立方之内》(1976 年)，戳穿白立方空间的虚假中立，指它是现代主义的"病症"，是把时间和历史的上下文投闲置散的"古代墓穴"。作品的时间性在其中消融，被推入死寂的"永恒"。不少机构批评仍视 O'Doherty 的文本为"圣典"，对"白立方"的憎恶使批评集中火力于机构的物理规限，这样无疑作茧自缚。不少人把机构当作封建时代的围城，以二元对立的对抗性策略，复制美术馆的反面，结评走向越来越窄的思路 [Nan Goldin 展览《窃视症》("Scopophilia") 是此策略之代表]，并反映不少批评者对空间的概念停留在"小光学"(small optics) 和透视法上，忽视当代艺术的"大光学"(Big Optics)——资讯科技的虫洞，当中物理距离变成透明，以致"消失点"泯灭 (Paul Virilio)。不少理论批评视艺术物理空间为符号化的公共领域，亟待公众展示单一普遍性 (singular universality)，以致空间的功能性指向单一。部分

机构批评认为只要机构美术馆消失，新的、"活"的艺术就会翩然而至。Boris Groys 在《关于"新"》一文中指出，毁掉艺术馆只是杀掉死亡，不会带来所谓鲜活的艺术。美术馆也不是展示历史演变的"次级现实"，反之，艺术的"真实"须透过美术馆才得以生成，机构批评偶尔的"新"视角，一如织网自绑的蜘蛛，只是 Groys 所讲的差异，而不是齐克果所讲的"新"——难以被现有结构认出的他者。

中国的机构批评除了面对上述诘问，也受历史事实影响：中国艺术机构出现于后殖民语境中，是后机构批判的产物，Haacke 20 世纪的批判话语，今天固然不"符合国情"。此外，机构批评针对美术馆、画廊和收藏，但甚少涉及重现和图像生产系统。艺术群体面对"企业转向"和图像经济学的市场和政治现实，今天的艺术和文化机构如 Hito Steryl 所言"崩裂、资金不足、屈从于新自由主义经济"，故此中国的机构应重新考虑机构的位置。Rirkrit Tinavanija 在 2010 年的中国个展《别`干了!》把青咖喱换成豆腐脑，关系美学移植在中国并不鲜见，只换汤的关系美学，加上始祖 Bourriaud 对科技的蔑视，在网络时代的中国无用武之地。此外，中国的机构批评往往和权力实体保持安全距离，极少触及艺术机构权力根源，鲜有探索艺术机构对感官方式的掌控、艺术政治审查、艺术品税制、国家主权身份等议题。

本文上半部将透过以上观点，考察以下艺术组织和事件，探讨机构批评在中国的现况和可能/不可能。

制度化的批评
案例（展览）：《小运动》(OCAT, 深圳) 和《非美术馆》(时代美术馆, 广州)

这里和哪里：物理空间和批评的生成
案例（艺术空间和组织）：Forget art(北京)、观察社(广州)、箭厂空间(北京)、Chart Contemporary(北京)

人体比例的生产：后福特乌托邦？
案例（艺术事件和生产）：介入：艺术生活 366 天（证大美术馆, 上海）、小制作（杭州）

制度批评和关系美学强调介入、互动、矢量的游戏，漠视艺术品的总合性 (totality)，导致艺术品物性消弭，沦为"其可能牵起的关系"之总和，困坐德勒兹的条纹空间 (striated space)。这种物性并非 Michael Fried 斥责极简主义者时讲到的物性 (objecthood)，更非本雅明的"灵光"，而是客体/物体－为本的本体论 (object-oriented ontology, 简称 OOO) 哲学家 Graham Harman 提出的引诱 (allure)：物

的同一性(unity)和其复合性之间的纽带瓦解，继而带来的断续体验，物体与其性质的分离，把感官客体拉到远处。以下部分通过探讨部分中国艺术家的作品，分析物如何通过"引诱"、"休眠客体"（不涉及外在关系，却仍是真实的物）、物的政治(Dingpolitik)的布置，抵抗机构批评的社会网格，保留物的自决。

仇晓飞以物件角度看待图像，其部分绘画上写有似是而非的字句，和画面互相冲突的质地相映成趣。这种文字介入和"胡言乱语"(glossolalia)的语言病态相似，glossolalia类似语言却缺乏语言系统，是符号界之外的一声尖叫。蒋志2011年的作品《情书》则歌颂火的浮动物质形状。二人作品展示的物性在 Simon Critchley 对"那物"(Das Ding)的描述找到端倪。Critchley借鉴列维纳斯和拉康的创伤伦理，把"那物"置换了真实界(the Real)——必须"被排除"才能成为内核、不断抗拒符号化的前历史秩序，也是无以名状的"自恋伤口"。美学作为对"那物""永不完善"的符号化过程，类似列维纳斯的"裂变"(fission)，也是符号和物件之间的"不对称沟通"。本部分将讨论上述和仇、蒋作品图像和符号的交战的形似之处。

张培力的实验性作品《艺术计划二号》荒诞繁复，以规定观者的交往行为和观看模式，使观众和空间的关系物化。杨福东的作品涉及大量的人和物件，它们在光线和颜色（主要为黑白）碎块下集合，缝合物自身所构造的空间。哲学家 Bruno Latour 的"物的政治"(Dingpolitik)概念指把人们捆聚，并划定与政治标识下"截然不同的公共空间"。物件在汇聚人和其他物件却又保持独立，把关系也变成了无可化约的物件，就如语源上有"分享"和"切割"双重意义的"魔鬼"(demon)一样。由于物的政治的生成条件是断绝对时间连续性的迷恋，本部分分析张、杨作品的断裂时间性和物的政治的关系。

李杰的手绘布作品被当作餐巾、抹布等使用，颜料和人的各种行为在布面上留下痕迹，物料的躯体在不断妥协，却又以其物质性抵抗。杨心广随素材本身的特质为物件生产新形式，也不断沿着物的脸孔——不能化约的他性之象征——的轮廓滑行，摸索物的"音调"——我们不能接触的、私密的物的特质。海德格尔的"上手"和"现成在手"概念，讲述物件遭遇主体时的透明度和可视度(visibility)，把世界变成"工具"和"破损的工具"之二元对立。Harman驳斥工具和破损工具并非一体两面，而是两件事物，本部分以 Harman 对工具存在的分析，观察李杰、杨心广作品，描摹物件的语境、名词和工具存在的关系。

总括而言，针对艺术机构和制度的批评确实必须，但某些机构批评的狭隘对抗主义，的确磨灭艺术品的自主和致使物体之间交流的"引诱"，结果导致艺术物件的自主性消失，或臣服于理论和分析的网格之中。另一方面，一些艺术家通过独特的艺术实践，对物件无可化约。特性的思考，恢复艺术品的"那物"位置。

CCAA中国当代艺术奖

最佳艺术家：
白双全

最佳年轻艺术家：
鄢醒

杰出成就奖：
耿建翌

评委：

卡洛琳·克里斯托夫·巴卡捷夫
Carolyn Christov-Bakargiev，1957年生于美国新泽西州里奇伍德，第13届卡塞尔文献展策展人

克里斯·德尔康　Chris Dercon，1958年生于比利时利尔，伦敦泰特当代美术馆馆长

冯博一　1960年生于北京，何香凝美术馆艺术总监

黄专　1958年生于武汉，深圳OCAT执行馆长

李振华　1975年生于北京，独立策展人

李立伟　Lars Nittve，1953年出生于斯德哥尔摩，香港M+博物馆执行总监

乌利·希克　Uli Sigg，1946年生于瑞士，CCAA创始人、收藏家

提名委员：

鲍栋　1979年生于安徽，艺术评论家、独立策展人

比利安娜·思瑞克　Biljana Ciric，1977年生于塞尔维亚，独立策展人

高岭　1964年生于浙江省衢州，山东省郓城人。艺术批评家和策展人，《批评家》编辑部主任，江西师范大学美术学院客座教授

2012

皮力　　1974 年生于湖北武汉，香港 M+ 博物馆首席策展人，中央美术学院人文学院艺术管理系副主任，北京 Boers-Li 画廊创办人和负责人之一

沈瑞筠　　1976 年生于广州，艺术家、策展人

王春辰　　中央美术学院副教授，美术史学博士、美术批评家及策展人，现工作于中央美术学院美术馆学术部

总监：
刘栗溧　　工作、生活于北京、香港，中国古典艺术收藏家，策展人

评奖时间：
2012 年 11 月 5 日至 7 日

评奖地点：
北京

候选人总人数：
45

出版物：
无

展览：
无

相关活动：
博物馆与公共关系国际论坛

最佳艺术家奖
白双全

2012 年 CCAA 中国当代艺术奖评委评述

白双全的作品是对艺术与生活边界的挑战，其艺术创作强调与自己日常生活的密切关系，所表现的均为日常生活中的凡人琐事与状态。他的艺术近乎无形并无法记录，但却以出众的准确性探索了人类境遇的复杂层面。

白双全 1977 年生于福建，在香港接受教育并留港工作至今。无论是装置、照片、绘画还是行动，他在不同媒介的创作中都继承并发扬了植根于西方与亚洲的概念艺术传统。

作为一名在创作方法与艺术语言上都已发展成熟的艺术家，白双全立足于现实生活的具体性，通过对其中隐性潜能的揭示达成了日常生活的再发现这一转化，从而在现代性宏伟叙事中被忽略和压抑的日常生活趣味变成了艺术表现的中心，被赋予了不同寻常的价值和意义。所以，白双全的创作更多源于一种中间的、模棱两可、似是而非的状态，不留行迹地打破各种界限，找到平衡关系。

通过作品中丰富的多义和歧义，白双全的作品既不为市场服务，也不能被媒体利用，他的观众永远是那些对发现充满热忱的人们。基于上述理由，本届 CCAA 评委会将最佳艺术家奖颁给白双全先生。

白双全，1977 年生于福建，目前在香港生活及创作。2002 年毕业于香港中文大学艺术系，副修神学。从事摄影、绘画及概念艺术创作，作品关于人与城市和自然之间的通感。

CCAA 中国当代艺术奖
2012

画一个天 / 把用剩的蓝色画一个海　　白双全　　2005　　概念绘画（两张壁画：170cm×350cm），
2012 年 Frieze 伦敦艺术博览会装置现场　　图片由艺术家及维他命艺术空间提供

左边的花生 / 右边的花生　白双全　2005　概念作品（花生五斤），2012 年 Frieze 伦敦艺术博览会装置现场　图片由艺术家及维他命艺术空间提供

一个收藏在图书馆的海洋　白双全　曼哈顿中央公图，创作：白双全 摄影：藤冈亚弥　2008

回家计划　白双全　2010

2011.7.27-2011.11.14　白双全　2011　字装置环绕在空房的墙上

最佳年轻艺术家奖
鄢醒

2012 年 CCAA 中国当代艺术奖评委评述

鄢醒在艺术的环境和语境中存在，也存在于与现实最接近的传播中。作为一个优秀的年青艺术家，和作为一个人，在其自身身份和介入社群媒体的实践中，他的工作不仅仅指向其个人身份特征，他对"不在场"的关注，对"现场"的挪用，和对"自然环境和身体"的设问，都构成了他作品中的直接性，和其纠缠不清的生活、传播、艺术创作之间的混杂特质，都在不断地传达出新兴年轻艺术家的共有特征。鄢醒在媒介手段上并不存在深入的探索，而是对现存的艺术媒介和社群媒体整合，做得恰到好处。鄢醒的工作在这些媒介转化和交互影响中，构建了一个以身份为主体的实践，并在逐渐拓展媒介的可能性和艺术样式、方法的多样性。他工作的现场感和来自其演唱、独白的特殊现场状态，可以看作是对流行文化、当代艺术现象、自身境遇的最好诠释和表达。而不同之处在于这些看似明确和中国现实接壤的方式，隐含着国际化艺术潮流之方向。这与这个奖项的初衷和其方法有着一致性，有着对中国当代艺术发展的推进作用。期待鄢醒在更多融入国际艺术领域的进程中，更好地把握本土语境和艺术语言，并在媒介和观念上有深度的推进。我仅代表评委会，祝贺艺术家鄢醒先生。

鄢醒，1986 年出生于重庆，2009 年毕业于四川美术学院油画系，同年移居北京创立鄢醒工作室。目前生活、工作于洛杉矶和北京。

CCAA 中国当代艺术奖
2012

谋杀电视机　鄢醒　2012　双频录像装置　尺寸可变

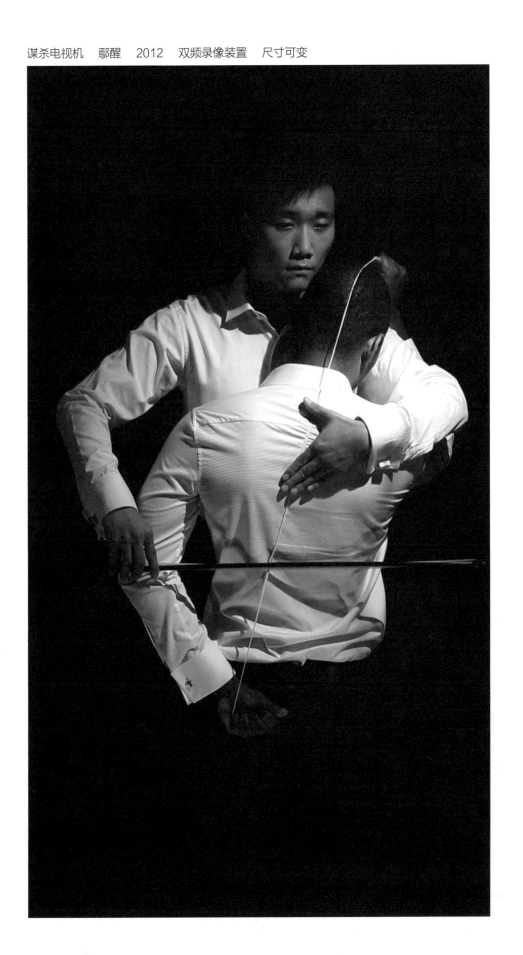

他们不在这里　鄢醒　2010　行为、摄影、录像　尺寸可变

接受史　鄢醒　2012　行为，装置（VHS 磁带、17 英寸监视器、松下 AG-6400 磁带录像机、单频录像（黑白、无声）、文稿、笔、烟头、标签、玻璃表面、工作台、折叠椅）　尺寸可变

现实主义　鄢醒　2011　行为、雕塑、衣物、黑白摄影　尺寸可变

赋格的历史　鄢醒　2012　单通道高清录像（黑白、无声、循环）　5'33"

杰出成就奖
耿建翌

2012 年 CCAA 中国当代艺术奖评委评述

本届 CCAA 杰出成就奖的获奖者是耿建翌先生。将本奖项颁给这位具有独特人格和艺术成就的艺术家，既体现了 CCAA 的价值判断与专业标准，也凸显了它对中国当代艺术日益权利化、资本化与时尚化的一种反思态度。

作为近三十年来中国当代艺术的实践者，耿建翌的艺术具有某种超越这种历史的品质。在巨大的历史与社会秩序中，他通过对绘画、版画、艺术家书（artist book）、录像装置与表演行为等不同媒介的实验一直维系着自己对主体性的探索。在这个被临时性、不稳定性、匿名性与多元主体定义的世界中，耿建翌以急迫、单纯、睿智和富有想象力的方式坚守着微弱却充满转化潜力的个体性。通过对书写与被书写的探索，他作品中的哲学暗喻了重复姿态与个体化间的矛盾性实践。他对各种艺术定义、时尚潮流与主流制度的冷漠态度使他的艺术一直具有某种置身事外的超然性与自主性，正是这二者使他的艺术成为我们这个非史诗时代的一种个人史诗。

耿建翌，1962 年出生于河南郑州。1985 年毕业于浙江美术学院（即今中国美术学院）油画专业，2017 年 12 月 5 日因病逝世。

CCAA 中国当代艺术奖 2012

两个四拍　耿建翌　1991　复印图片粘贴、木板　122cm×97.5cm

第二状态　耿建翌　1987　布面油画　130cm×196cm

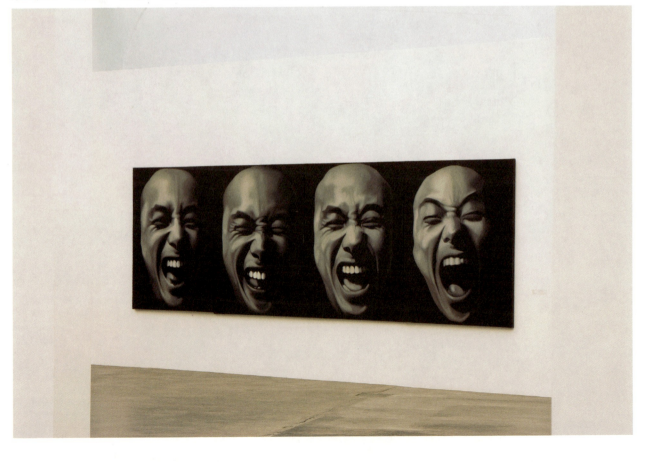

没用了　耿建翌　2004　各类物品、标签

阅读方式（120）　耿建翌　2001　综合材料（书、红墨水）354 页（双面为一页）　19.1cm x 266 cm x 5.7cm

永放光芒　耿建翌　1992　布面油画　195cm × 133cm × 5

第三章 深入讨论

CCAA 中国当代艺术奖
艺术评论奖

艺术评论奖：
董冰峰

特别提名荣誉：
崔灿灿

评委：

陈丹青　　1953 年生于上海，艺术家、文艺批评家

高士明　　中国美术学院跨媒体学院院长

汉斯·乌尔里希·奥布里斯特　　Hans Ulrich Obrist，1968 年生于瑞士苏黎世，策展人、艺术史家、伦敦蛇形美术馆馆长

凯文·麦加里　　Kevin McGarry，作家、策展人

乌利·希克　　Uli Sigg，1946 年生于瑞士，CCAA 创始人

2013

总监：
刘栗溧　　工作、生活于北京、香港，中国古典艺术收藏家，策展人

评奖时间：
2013 年 11 月 24 日至 25 日

评奖地点：
北京

候选人总人数：
26

出版物：
无

相关活动：
香港巴塞尔艺术展艺术沙龙"中国当代艺术奖 15 年：艺术评论奖——独立评论的生存空间？"
时间：2013 年 5 月 22 日至 26 日

朱朱著《灰色的狂欢节——2000 年以来的中国当代艺术》新书发布会

"小汉斯与我：小汉斯与五位中国策展人对话"
小汉斯、王璜生、朱朱、李振华、李峰、刘栗溧
时间：2013 年 11 月 23 日下午 2 时 40 分至 6 时
地点：CCAA 中国当代艺术奖北京办公室

小汉斯"21 世纪的策展"演讲
时间：2013 年 11 月 25 日上午 10 时至 12 时
地点：中央美术学院美术馆学术报告厅

艺术评论奖
董冰峰

2013 年 CCAA 中国当代艺术奖 艺术评论奖评委评述

2013 年 CCAA 评论奖颁给董冰峰的写作提案《展览电影：中国当代艺术中的电影》。

移动影像的发展是中国当代艺术中心议题之一。本书将回溯其历程：从 20 世纪 80 年代围绕"录像艺术"与"独立电影"等术语的讨论开场，到 90 年代发展起来的装置手段及由之而来的跨学科的影像生产，到 2000 年中国当代艺术合法化之后，影像作品在双年展和公众话语中的盛行。通过探询诸如冯梦波、杨福东等艺术家的作品和贾樟柯、王小帅等电影人的创作，作者展示了一度各自为营的生产与呈现系统之间日益交融的关系，而相似的情形也同时在西方发生。评委会肯定董冰峰的提案，它讨论的媒介再现了 21 世纪中国生活之种种政治现实，在忽视时间性艺术的中国市场语境中，逆流而上，这一关注及时有效，将同时吸引中外读者。

董冰峰，策展人，现为中国美术学院跨媒体艺术学院研究员。历任广东美术馆和尤伦斯当代艺术中心策展人，伊比利亚当代艺术中心副馆长、栗宪庭电影基金艺术总监和北京 OCAT 研究中心学术总监。2013 获得"CCAA 中国当代艺术评论奖"、2015 获得"《YISHU》中国当代艺术评论奖"和 2017 获得亚洲艺术文献库"何鸿毅家族基金研究奖"。董冰峰的研究领域为中国当代艺术、独立电影、影像艺术、展览史和当代批评理论。

CCAA 中国当代艺术奖 2013

艺术评论奖提案
董冰峰

展览电影:中国当代艺术中的电影
Cinema of Exhibition: Film in Contemporary Chinese Art

 电影(Film)何时成为中国当代艺术(Contemporary Chinese Art)表现的母题?或问,"展览电影"(Cinema of Exhibition[1])何时成为中国当代艺术创作、展览的主题或形态? 进一步而言,电影与中国当代艺术的关系为何?两种看似截然不同的艺术领域之间的必要性关联与互动有何种的历史演变和关键议题? 又或可能出现一种全新的"中国电影史"[2]与中国当代艺术"本土性"问题交错共生?
 本文试图对上述议题做出历史性的梳理和观察,并借此回应当下中国当代艺术的危机和未来可能。

起源的神话

 首先,让我们梳理一组电影与当代艺术发生关系的概念产生的线索:
 - 中国的独立电影(Independent Cinema)和"新纪录运动"(New Chinese Documentary Film Movement[3])公认的"起点",由1990年初的两部代表性作品奠定:张元的故事片《妈妈》(1990)和吴文光的纪录片《流浪北京》(1988-1990)。
 - 几乎同时(1988年),张培力的录像作品《30X30》标志着中国录像艺术(Video Art)的产生。《30X30》的非正式发表是在当年"黄山会议"上,但很快被淹没在之后举办的1989年"中国现代艺术大展"(China Avant-Garde)的喧嚣中。而此时 "独立电影运动"和"新纪录运动" 却意外的获得了更为人注目的国际影响。
 - 90年代也无例外的被认为是一个"影像艺术"急速发展的世代(艺术家的自我组织、DV的出现等共同推动)。巫鸿(Wu Hung)等策划的2002年"首届广州三年展"(Reinterpretation: A Decade of Experimental Chinese Art-The First Guangzhou Triennial),"重新解读"1990年至2000年的中国艺术,设立和邀请了录像艺术(邱志杰主持)、纪录片(吴文光主持)和电影(纽约大学张真主持)三个部分作为重要单元的研究、回顾和阐释。

 事实上,除了上述标志性事件,早在80年代"85新潮美术"时期,就存在了为数众多的艺术行为、艺术表演、实验剧场和"电影性"的事件。除了2011年 "出格:中国录像艺术的开端1984-1998"展[4]中探讨的80年代录像艺术案例,典型的还有太原"三步画室"、"厦门达达"和上海的"M群体"等。

[1] 来自Jean-Christophe Royoux同名文章 Pour un cinéma d'exposition。
[2] 与台湾"新电影"不同,一般大陆谈到的80年代以来"第五代电影"并不是一种全然的"现代电影"Modern Cinema。
[3] 由中国学者吕新雨出版于2003年的专著《纪录中国:当代中国新纪录运动》所正式命名。
[4] "出格:中国录像艺术的开端1984-1998"(Out of The Box: The Threshold of Video Art in China),皮力,2011年策划。

展览电影：
中国当代艺术中的电影

2013 年 CCAA 中国当代艺术奖　　艺术评论奖　　提案

电影（Film）何时成为中国当代艺术（Contemporary Chinese Art）表现的母题？或问，"展览电影"（Cinema of Exhibition[1]）何时成为中国当代艺术创作、展览的主题或形态？ 进一步而言，电影与中国当代艺术的关系为何？两种看似截然不同的艺术领域之间的必要性关联与互动有何种的历史演变和关键议题？又或可能出现一种全新的"中国电影史"[2] 与中国当代艺术"本土性"问题交错共生？

本文试图对上述议题作出历史性的梳理和观察，并借此回应当下中国当代艺术的危机和未来可能。

起源的神话

首先，让我们梳理一组电影与当代艺术发生关系的概念产生的线索：

中国的独立电影（Independent Cinema）和"新纪录运动"（New Chinese Documentary Film Movement[3]）公认的"起点"，是1990年初的两部代表性作品：张元的故事片《妈妈》（1990年）和吴文光的纪录片《流浪北京》（1988 - 1990年）。

几乎同时（1988年），张培力的录像作品《30x30》标志着中国录像艺术（Video Art）的产生。《30x30》的非正式发表是在当年"黄山会议"上，但很快被淹没在之后举办的1989年"中国现代艺术大展"（China Avant-Garde）的喧嚣中。而此时"独立电影运动"和"新纪录运动"却意外地获得了更为人瞩目的国际影响。

20世纪90年代也无例外地被认为是一个"影像艺术"急速发展的世代（艺术家的自我组织、DV 的出现等共同推动）。巫鸿（Wu Hung）等策划的2002年"首届广州三年展"（Reinterpretation: A Decade of Experimental Chinese Art-The First Guangzhou Triennial），"重新解读"1990年至2000年的中国艺术，设立和邀请了录像艺术（邱志杰主持）、纪录片（吴文光主持）和电影（纽约大学张真主持）三个部分作为重要单元的研究、回顾和阐释。

事实上，除了上述标志性事件，早在20世纪80年代"85新潮美术"时期，就存在为

1 来自 Jean-Christophe Royoux 同名文章 Pour un cinéma d'exposition.
2 与台湾"新电影"不同，一般大陆谈到的20世纪80年代以来"第五代电影"并不是一种全然的"现代电影" Modern Cinema.
3 由中国学者吕新雨出版于2003年的专著《纪录中国：当代中国新纪录运动》所正式命名。

数众多的艺术行为、艺术表演、实验剧场和"电影性"的事件。除了 2011 年"出格：中国录像艺术的开端 1984 – 1998"展[1] 中探讨的 80 年代录像艺术案例，典型的还有太原"三步画室""厦门达达"和上海的"M 群体"等。

然而 20 世纪 80 年代的实践能否被称为"录像艺术"或"独立电影"一直有很多质疑，试着将这一问题推演到"录像艺术"定义如何界定及这种艺术形式在中国本土可能的发展和演变。事实上 80 年代并无任何，或极少有关于西方录像艺术的文章介绍和作品展示（这个机会要等到 90 年代），那么中国的艺术家／导演又是如何发展出自己的独特的影像艺术实践并且与当时的中国社会、文化形成某种有趣的互动的，这是本文要着重讨论的内容。举例而言，已发现 80 年代初期官方体制内的电视纪录片（如 1983 年陈汉元的《雕塑家刘焕章》），就有某种激进的实验色彩，并且与当时"思想解放"的社会氛围紧密联系；同样，90 年代初的"新纪录运动"也有着鲜明的官方体制支持的背景。

从影片到装置

与"录像艺术"在中国本土发展的主要线索[2] 不尽相同的是，同期少数艺术家或电影导演没有遵循固有的机制和系统，选择了更具实验性和"跨领域"的影像思维和观念。

这些"跨领域"影像实践很容易让人联想起 20 世纪初期的欧洲由作家和艺术家发起的"先锋电影运动"。例如：汪建伟早期的《生产》（Production, 1993 年）、《生活在别处》（Living Elsewhere, 1998 年）等多部参加国际纪录片影展的作品，至最近探讨多重时间和空间关系的"延展电影"《时间·剧场·展览》（2009 年）；冯梦波的多部"电影"（Feng Mengbo's Films），如《家庭照相簿》（My Private Album，电脑投影／立体双声声道，1997 年）、《Q3, 1999 年》（冯自称其为"电影仪式"）和《Q4U, 2002》；杨福东自 1997 年结束北京电影学院的进修后，就开始拍摄剧情片 [《陌生天堂》（An Estranged Paradise, 1997 – 2002）和《竹林七贤》系列] 等"另一种电影"[3]。真正意义上讲，当代艺术创作中电影与中国当代艺术互相渗透与影响，关系更为密切。

这一现象的爆发，是基于 20 世纪 90 年代独立制作技术的蓬勃，带动个人电影发展的社会和文化可能，促使电影与当代艺术创作边界的交错和彼此之间的互动。同时从全

[1] "出格：中国录像艺术的开端 1984—1998"（Out of The Box: The Threshold of Video Art in China），皮力，2011 年策划。
[2] 如吴美纯和邱志杰策划的"96 录像艺术展"和"97 中国录像艺术观摩"。
[3] 该说法出自 Raymond Bellour 的《Of An Other Cinema》。

CCAA 中国当代艺术奖 2013

崔灿灿，一名活跃在中国的独立策划人。曾获 CCAA 中国当代艺术评论青年荣誉奖，《YISHU》中国当代艺术批评奖。策划和联合策划的主要展览包括"夜走黑桥"（2013年）、成都双年展（2013年）、"FUCK OFF II"（2013年）、"乡村洗剪吹"（2013年）、"不在图像中行动"（2014年）、"六环比五环多一环"（2015年）、"十夜"（2016年）、长江影像国际双年展（2017年）。策划的艺术家个展包括安薇薇、夏小万、沈少民、王庆松、何云昌、萧昱、琴嘎、谢南星、史金淞、李占洋、许仲敏、马轲、夏星、赵赵、秦琦、李青、陈彧凡、陈彧君、厉槟源、冯琳、张玥、宗宁、姜波等。

艺术评论奖提案
崔灿灿

在全面对抗中重建的秩序
-------------2008年之后的中国当代艺术的新方式

写作者：崔灿灿

书籍主旨：

艺术批评与艺术运动总是密不可分的，艺术研究的转向在根本上是由艺术运动的发展决定的。以2008年作为一个分水岭，其实也是艺术运动的一个新阶段，一方面在2008年北京奥运会之后中国的社会、政治语境仍未发生根本性改变，艺术与政治/社会的关系不断进入新的对持和互动阶段；另一方面，随着，全球性经济问题的凸显与起伏，资本话语和艺术权力系统在中国的全面形成，使得艺术不断被机制固化，艺术的表达方式的自主性、参与性、批判性和传播途径面临新的挑战。

基于这些前提，2008年的之后的中国当代艺术从众多限制和禁忌之中，不可避免的走向全面的参与社会性工作，以及在这一行动过程中，艺术家所具有的强烈的自我组织、运动、实践的倾向。艺术开始脱离其原有的捆场化空间（艺术家工作室、画廊、美术馆等），从过去的形式上的审美规范、传播中的经典物化、制度上的艺术空间走向社会空间的拓展，它们试图摆脱博物馆里的固定现场、艺术创作的固定时间，走向街道、走向社区、走向原有艺术系统之外的荒原，此时，当代艺术的主要表达不在于形态本身，而在于形态的社会属性，以及对形态本身如何在社会中被传播、认识的研究与实验。这样一个过程和结果突出体现在2008年之后的中国当代艺术现场中。

可能从来没有像现在这样，中国当代艺术家以个体的行动来对抗强大的制度，对抗艺术制度对个体文化身份的消解，对抗极权政治对个体基本权和生存环境的挤压，对抗资本制度的权力中心化对文化趣味和生存方式主导的消费倾向，各种形态话语在不断的被消解的同时，艺术家的职业身份，艺术机构的经典化属性也在身份诉求的过程中被不断消解。反应---对抗---组织---策划---行动---互动---再反应---再对抗，不断的在2008年之后的中国当代艺术现场中上演。一个艺术家、一件作品、一个事件、一个展览、一次活动多次交叉并行，相互作用，这些在某个特定地点和某种特定背景中进行的"艺术"产生诸多新的方式，获得一种重新参与未来的野心、所有孤立的艺术行为或个体行为被组合为整体文化现场，向社会、历史、文化政治全面展开。

书籍结构和资料：

1、政治介入和社会事件

 宋家村国际艺术营拆迁
 "暖冬"计划和天安门事件、吴玉仁被捕
 工作室纪录片（《查梅》《平安月消》《老妈蹄花》《一个孤僻的人》等）
 公民调查（汶川地震死难儿童名单等）

在全面对抗中重建的秩序
——2008年之后的中国当代艺术的新方式

2013年CCAA中国当代艺术奖　　特别提名荣誉　　提案

书籍主旨：

艺术批评与艺术运动总是密不可分的，艺术研究的转向在根本上是由艺术运动的发展决定的。以2008年作为一个分水岭，其实也是艺术运动的一个新阶段，一方面在2008年北京奥运会之后中国的社会、政治语境仍未发生根本性改变，艺术与政治／社会的关系不断进入新的对持和互动阶段；另一方面，随着，全球性经济问题的凸显与起伏，资本话语和艺术权力系统在中国全面形成，使得艺术不断被机制固化，艺术的表达方式的自主性、参与性、批判性和传播途径面临新的挑战。

基于这些前提，2008年的之后的中国当代艺术从众多限制和禁忌之中，不可避免地走向全面地参与社会性工作，以及在这一行动过程中，艺术家所具有的强烈的自我组织、运动、实践的倾向。艺术开始脱离其原有的剧场化空间（艺术家工作室、画廊、美术馆等），从过去的形式上的审美规范、传播中的经典物化、制度上的艺术空间走向社会空间的拓展。它们试图摆脱博物馆里的固定现场、艺术创作的固定时间，走向街道、走向社区、走向原有艺术系统之外的荒原。此时，当代艺术的主要表达不在于形态本身，而在于形态的社会属性，以及对形态本身如何在社会中被传播、认识的研究与实验。这样一个过程和结果突出体现在2008年之后的中国当代艺术现场中。

可能从来没有像现在这样，当代艺术家以个体的行动来对抗强大的制度，对抗艺术制度对个体文化身份的消解，对抗极权政治对个体基本权利和生存环境的挤压，对抗资本制度的权力中心化对文化趣味和生存方式主导的消费倾向。各种形态话语在不断地被消解的同时，艺术家的职业身份，艺术机构的经典化属性也在身份诉求的过程中被不断消解。反应—对抗—组织—策划—行动—互动—再反应—再对抗，不断地在2008年之后的中国当代艺术现场中上演。一个艺术家、一件作品、一个事件、一个展览、一次活动多次交叉并行，相互作用，这些在某个特定地点和某种特定背景中进行的"艺术"产生诸多新的方式，获得一种重新参与未来的野心。所有孤立的艺术行为或个体行为被组

合为整体文化现场，向社会、历史、文化政治全面展开。

书籍结构和资料：

1. 政治介入和社会事件

索家村国际艺术营拆迁

"暖冬"计划和天安门事件、吴玉仁被捕

安薇薇工作室纪录片（《喜梅》《平安月清》《老妈蹄花》《一个孤僻的人》等）

安薇薇公民调查（汶川地震死难儿童名单等）

栗宪庭电影学校被封

8G 大火（725 艺术大火）

华玮华中央美院美术馆放苍蝇被捕

宋庄潮白河行为表演事件（成力、追魂等）

不合作方式 2 艺术展

2. 实验空间和临时结构

箭厂空间（发起人艺术家王卫、策划人姚嘉善）

器空间（发起人杨述、策划人倪昆）

我们说要有空间于是就有了空间（发起人艺术家何迟、蔡东东、闫冰、朱殿群，策划人戴卓群、康学儒）

（雄黄社发起人艺术家吴海、郭海强、何迟）

分泌场（发起人艺术家郭鸿蔚）

造空间（发起人艺术家琴嘎、高峰、李颂划）

录像局（发起人艺术家方璐等）

比翼空间（发起人策划人比利安娜、艺术家徐震）

华茂一楼（发起人艺术家高雷、盛建峰等）

艺术评论及其转向：
中国当代艺术和"CCAA 艺术评论奖"

也在不断地挑战与形塑着今天中国当代艺术评论所面临的危机以及有建设性的问题框架。所以"策展—评论"的工作序列和组合形态，或许可以避免或弥补今天艺术评论在面对现场问题时知识结构的不足，及对其语境进行准确把握。当然，更为紧迫的是，如何建立一种自外于权力和市场等多种建制系统之外的艺术评论，或许是今天的关键思考。

其次，艺术评论的危机，并不仅仅是今天的现实，而是从中国当代艺术发轫至今长期存在的。评论的习惯优势地位和对评论的不信任心理，一直交错和缠绕于艺术评论实践之中。一方面，艺术评论在国内长期作为一种制度性的话语存在，由主要的官方刊物和平台进行某种知识权威式的发布和阐释；另一方面，作为不断反体制和反权威演进发展的中国当代艺术，又毫无疑问地在不断冲击和反抗着这种权力话语对其的压制和"形而上"的阐释。或者可以说，真正有效的艺术评论，必须依赖于某种鲜活的现场艺术实践的理解，才能产生当下效力和达到问题的开放，所以无论是主流的艺术评论，还是今天日益增加的独立的艺术评论，都同样应该不断生产和推动包含这种复合型态的"策展—评论"—"实践—理论"的多种实践的可能。

在我看来，CCAA 中国当代艺术奖自创立起，隔年交错举行的"艺术家奖"和"艺术评论奖"，无疑正是建立在这种对于当下艺术生态细致深入的观察和制度化的理解之上：即要不断发掘重要的具现场性的艺术实践，尤其后一个"艺术评论奖"，正是适应和回应这些艺术实践在中国的及时变化和对艺术问题的"动态性"的发展研究。也正因如此，更为民间、身份独立的"CCAA 中国当代艺术评论奖"多层次的结构性工作，对于全球网络中的中国当代艺术发展，才有着不可替代的角色和实践参与的重要表现。

刘栗溧、乌利·希克、小汉斯

李丙奎 译

图3-C34　2013年艺术评论奖五位评委在CCAA Cube大门合影。从左到右：陈丹青、凯文·麦加里、乌利·希克、高士明、小汉斯

刘栗溧：汉斯，你好，非常感谢你能够接受CCAA的采访。从20世纪90年代中期开始，你就一直关注中国当代艺术，见证了20多年来它的重大变化。你对中国的年轻艺术家十分感兴趣，请问他们身上的哪些品质最吸引你？

小汉斯：最早接触中国当代艺术是在20世纪80年代末90年代初，那时我去巴黎参加驻地项目。在1989年之后，中国许多优秀的艺术家，比如陈箴和黄永砅等选择移居海外，有的去了纽约，也有不少艺术家去了巴黎，那里非常适合这些艺术家的发展。我最早接触的是严培明，他在1989年之前就到了巴黎。

在他之后又陆续有艺术家加入。当时我与黄永砅是邻居，驻地在卡地亚基金会（Foundation Cartier），城外地势最高的地方。我第一次接触到中国文化，就对它产生了兴趣。黄永砅和他的妻子沈远都十分出色，二人都是艺术家，我们成了邻居。大家一起做饭，一起聊天，但因为语言不通，我们的沟通并不十分顺畅。他的法语并不好，又没有人能够帮忙。我来自苏黎世，100年前达达主义的源头。他们告诉我中国也有达达，这让我很惊讶。1989年之前很难了解到这些，直到20世纪90年代这才成为可能。当时还有策展人费大为和侯瀚如。那时，我们常常见面，游巴黎。从黄永砅那儿，我了解到许多哲学的东西，还有80年代中国的先锋思潮。这是当时的中国，也是亚洲的现状。这种突然的崛起是非常难得的，90年代早期的韩国和印尼也出现了同样的情况。直到几年后，人们才意识到这一点。

几年后，我去了威尼斯双年展，对亚洲的交流来说，这当然是个很好的契机。这种交流一直都是双向的。西方策展人无法真正担任亚洲展览的策展人。这听上去是毋庸置疑的。需要双方的观点。我跟侯瀚如表达了这个想法，那我们共同策展吧。"移动中的城市"展（Cities on the Move, 1997-2000）的艺术家来自世界各地。此后，我们继续推进亚洲和欧洲策展人的合作。好多艺术家对我来说是陌生的。从那时起，人们开始关心艺术市场的问题，有很多拍卖和有关中国艺术的活动。

一切的过往就是"工具箱"
——对话小汉斯（Hans Ulrich Obrist）

时间：2017年7月26日　地点：蛇形画廊，英国

我一直认为内容最重要，这是个很长远的考虑，不是昙花一现的现象。而且，这在一代代艺术家的身上看得很清楚。艺术当然也在变化。对于艺术市场，我并不是专家，许多人了解得比我多得多，而且更深入。但是，不变的是每一代都有伟大的艺术家。中国也是这样。然而，就变化而言，我想每个时代都有不同的艺术家。重要的是要坚持研究和考察，于是我们就来到亚洲，到中国参观了许多城市。在北京，乌利的使馆办公室就是我们的乐园，我们在那儿见到了好多中国艺术家。酒店和使馆的后面有一个画廊，而且附近很多画廊也展出中国当代艺术作品。我们看到基础设施也发生了很大变化。中国的画廊和展览越来越多，这些变化是很可喜的，在各地都可以见到中国艺术家的作品，比如说购物中心。中国艺术家也有了更多的话语权，这是多年前不曾见到的。我想，其中一个主要的原因就是互联网时代的到来，这是不容忽视的。

1989年，蒂姆·伯纳斯－李（Tim Berners-Lee）发明了万维网，全球定位系统出现。柏林墙被推倒也是在1989年。所以，1989年是很重要的一年，互联网在中国出现得稍迟。我正在读马云的传记，可以看到万维网和互联网如何改变了中国的经济。这同样也影响了艺术家。来得虽然有些迟，但这种影响进入艺术作品。80后和90后的当代艺术家受互联网的影响相对要多一些。21世纪初有一些艺术家开始用新媒体创作，比如曹斐。我在2003年见过她，留下了深刻印象。当时，她是仅有的几个在创作中使用CD的艺术家。这一代的艺术家中也有许多女性面孔。有意思的是，中国的女艺术家并不少，但大都很低调。艺术发生了许多变化，我不是专家，不能对艺术市场发表意见，但如果回避这个问题，过去20年的艺术发展是不完整的。思考这些变化是一件非常有益的事情。

刘栗溧：在你看来，数字技术和互联网很大程度上改变人类，不仅在中国如此，也改变了全世界，是吗？

小汉斯：当然。艺术家想要感受生活，这是互联网决定和影响的。在中国，变化最大的就是现场创作的出现。这在五年前的中国是不可能的，公共的机构做不到这一点。对中国来说，这是一种全新的体验。许多行为艺术家的作品并不简单，完成得非常好。现场艺术在中国并

图3-C35　2013年11月23日CCAA北京办公室开幕，当届评委小汉斯与CCAA创始人希克、总监刘栗溧在办公室一楼回答媒体提问

不是新生事物，在20世纪90年代初就有。他们用现场艺术来回应互联网。

刘栗溧：能否谈谈在线的交流形式？因为互联网在中国起步较晚，它是不是已经接近尾声？还是说正当时？

小汉斯：你知道，这是一种间接达到目的的方式。20世纪90年代，我经常去乌利的办公室，那段经历对我影响很大。当时没有设施，没有办展的条件，后来这些都发展起来了，而且办得非常成功、非常棒，有些已经达到世界水准，只是缺少美术馆、画廊和艺术品拍卖的机制。年轻艺术家将科学和数字技术用于创作，给我留下了深刻的印象，这就是我在中国看到的未来。针对北京严重的污染，我们需要寻找办法解决生态环境的问题。只有相互合作，打破界限，才可以找到有效的方法。我们密切合作，知识共享，艺术家们已经意识到了这一点。

回到现场艺术。有人不看好80后或90后的年轻人，还有人批评互联网。人们被网络束缚，只去关注感兴趣的东西，把自己封闭了，有人把这个叫做闭锁综合征。许多艺术家的作品都涉及这一话题。我要说的是，我不是以一种游客的心态来到中国，我来中国45次，每一次都是与我的职业相关，所以这些旅行都围绕着工作、市场和研究展开。因此，在20世纪八九十年代，我定期来中国，在1995年、1996年和1997年常常去乌利的使馆办公室。后来我在伦敦策划了展览"移动中的城市"，2006年我在伦敦巴特西发电厂策划了中国艺术家群展"中国发电站"（China Power Station: Chinese Contemporary Art from the Astrup Fearnley Collection）。

去年与K11艺术基金会策划展览"黑客空间"（Hack Space）时，我和西蒙·丹尼（Simon Denny）参观了许多艺术家的工作室。因为丹尼也从事数字媒体艺术创作，如果我们想要考察80后这一代人与媒体艺术的关联，我们当然要对创客的各方面有所了解。西蒙·丹尼是个小有名气的艺术家，他的作品告诉我们，技术如何取代了经验和空间，这样的理解是很重要的。我想，艺术家经历这些变化的方式值得我们去了解，未来的艺术家同样要在这一方面有所变化。我不知道比我们年轻的一代人是否将数字技术作为一件了不起的事儿，但是经历科技的变化将会是我们生活中的很大一部分。这一代人关注着这些变化。与变化相关的将是我们对这些2000年以后开始创作的艺术家的支持。我们也正是这样做的。

刘栗溧：除了一代代的人的变化外，中国当代艺术也保留了自己的特点，即在西方艺术和商业制度的影响下，所以，你是否认为CCAA对保持中国当代艺术的独特性作出了一定的贡献？

2014

李峰　　1979 年生于安徽，民生现代美术馆副馆长

蔡影茜　　广东时代美术馆策展人

姚嘉善　　Pauline Yao，CCAA 中国当代艺术奖评论奖 2007 年获奖者、香港 M+ 博物馆策展人

朱朱　　1969 年生于江苏扬州，CCAA 中国当代艺术奖评论奖 2011 年获奖者、诗人、策展人、艺术批评家

总监：

刘栗溧　　工作、生活于北京、香港，中国古典艺术收藏家，策展人

评奖时间：
2014 年 11 月 12 日至 13 日

评奖地点：
北京

候选人总人数：
55

出版物：
无

展览：
CCAA 中国当代艺术奖十五年
展期：2014 年 4 月 26 日至 7 月 20 日
地点：上海当代艺术博物馆
策展小组：栗宪庭、刘栗溧、李振华、李立伟（Lars Nittve，国际策展顾问）
参展：1998 年至 2012 年 CCAA 中国当代艺术奖获奖者

CCAA 中国当代艺术奖

神秘字符——中国当代艺术中的书法（协作伙伴）
展览时间：2014年11月8日至2015年2月8日
展览地址：德国汉堡 WILSTORFER 街71号
参展艺术家：安薇薇、陈光武、陈再炎、戴光郁、丁乙、董小明、冯梦波、谷文达、何森、洪浩、Jia、金锋、金江波、李曦、李镇伟、卢昊、路青、马轲、毛同强、邱世华、邱志杰、单凡、邵帆、田卫、曾建华、乌托邦小组、王庆松、吴山专、萧昱、徐冰、薛松、阳江组、杨心广、原弓、张帆、张洹、张伟、周铁海

相关活动：
"CCAA 中国当代艺术奖十五年"论坛
地点：上海当代艺术博物馆3层报告厅
时间：2014年4月27日
第一部分：国际与中国的独立艺术评论
时间：2014年4月27日上午10:00-12:00
主持人：龚彦
嘉宾：李立伟（Lars Nittve）、曹丹、朱朱、崔灿灿、姚嘉善、黄专、李振华
第二部分：1998-2013漫步中国当代艺术15年
时间：2014年4月27日下午1:30-3:00
主持人：皮力
嘉宾：乌利·希克、栗宪庭、杨福东、徐震、颜磊、凯伦·史密斯（Karen Smith）
第三部分：当代艺术的推动者——中国的当代艺术奖项
时间：2014年4月27日下午3:20-5:00
主持人：王璜生
嘉宾：CCAA 中国当代艺术奖（乌利·希克、刘栗溧）；今日艺术奖（高鹏）；罗中立奖学金（罗中立）；奥迪艺术与设计大奖（翁菱）；艺术财经（顾维洁）
第四部分：Data Art 与艺术文献
时间：2014年4月27日下午5:20-7:00
主持人：李振华
嘉宾：颜晓东、周姜杉、龙心如、刘栗溧、Uli Sigg、张庆红

2014

参加香港艺文空间开幕论坛

CCAA 论坛:我参与的和观察下的中国当代艺术的变化

2014 苏黎世艺术大学开始研究 CCAA

最佳艺术家奖
阚萱

2014 年 CCAA 中国当代艺术奖评委评述

2014 年 CCAA 最佳艺术家的获奖艺术家是阚萱。阚萱作为自 20 世纪 90 年代末期以来的先锋、持续性的实验影像艺术家，为公众所知。她于 2012 年至 2013 年期间创作的大型作品《大谷子堆》，也于 2012 年以个展形式呈现，这件作品同时也被纳入了 2013 年威尼斯双年展。这件扩展性的动态影像装置由大约 170 台显示器组成，展现循环、快速放映的静帧录像，每台显示器以幻灯式播放 400 到 500 张图像。这些图像叙述了存留在中国北部山西、陕西、河南、山东等省之相对内陆地区多朝代的陵墓、纪念碑和围绕其间的当代社会景观。艺术家穿越 28000 公里的土地，以摄录方式记录了成千上万的图像，这一过程花了大约 100 天的时间。这些图像通过一款名为 Hipstamatic 的模拟复古旁轴相机的摄影软件滤镜，在当代、电子的风格之上引入了一丝复古韵味。在作品的最终呈现中，所有的电子图像以朝代的时间顺序进行排列，在每个显示器旁边，有一块采集自该显示器画面来源地的石头，以及艺术家根据每位帝王的传说和轶事进行整理的故事。整个装置涵盖了从汉朝到明朝，近乎 2000 年的王朝统治。这件作品的创作反映了一种近乎科学研究的完整性，在唤回观念艺术传统的同时也符合当下有高度相关性的、考古学和文献学的方法论，它的力度极其之大。阚萱的作品对于在古代至今中国土地上涌动的大规模地乃至暴烈的转换，是一种有效的陈述，这是一个极其罕见的案例。《大谷子堆》这件作品的重要性之一也在于艺术家对于整个电子图像创作中投入的工作量，以及在最终物理呈现中的渲染。这一点和当下存在的、极端个人化和普遍化的电子图像创作方法形成强烈的对比。这件作品是完全当代性的，同时它也以完全严肃的方式与 20 世纪的艺术遗产——比如说观念艺术、录像艺术和装置——发生着对话。《大谷子堆》回应着传统的图像观照方法，亦即一幅画卷，并因此在这件充满野心的作品上又增加了一层含义。阚萱出生于 1972 年，毕业于杭州的中国美术学院，同时也在荷兰阿姆斯特丹的皇家艺术学院学习。从她的早期影像作品《Ai!》（1999 年）起，阚萱一直持续而熟练地展现了一种结合力，结合简洁和犀利的批判视角来关注当代生活的社会和情感景观。这种景观充满了来自于发展与消费、脆弱的信仰系统、人与物之间的张力和亲密等的内容。《大谷子堆》这件作品也标志着阚萱进入她已经颇有建树的艺术事业的下一个阶段。

阚萱，1972 年出生于安徽省宣城市，1997 年毕业于中国美术学院，从 20 世纪 90 年代后期开始主要致力于影像艺术的创作与实践。她曾工作于阿姆斯特丹皇家美术学院，并在 2005 年获得荷兰艺术奖项"罗马奖"提名。目前工作和生活在北京、阿姆斯特丹。

CCAA 中国当代艺术奖 2014

大谷子堆　阚萱　2012　录像装置

大谷子堆　阚萱　2012　录像装置

寸光阴 1-9# 尺　倪有鱼　2012-2013　老木料、铜丝、铜钉、漆料等　6cm×1100cm

丛林 2　倪有鱼　2014　布面综合材料　200cm×440cm

客厅　倪有鱼　2014　布面丙烯　66cm×100cm

穷人的智慧：与树共生　宋冬　2005　装置　392cm×245cm×365cm

物尽其用　宋冬　2005　装置、项目　尺寸可变　2005

哈气　宋冬　1996　彩色照片　120cm×180cm×2

水写日记 宋冬 彩色照片 40cm x 60cm x 4cm 1995 至今

贾方舟

图 3-C38　2014 年 11 月 12 日至 13 日，评委在 CCAA Cube 二楼办公室进行 CCAA 中国当代艺术奖评审。图中左一为批评家兼策展人贾方舟

20 世纪 90 年代就知道瑞士驻华大使乌利·希克在收藏中国当代艺术家的作品。1997 年希克先生又创办了 CCAA 中国当代艺术奖，距今已经有整整 20 个年头。而 20 年前的 1997 年，中国当代艺术还处在半地下状态，很多民间自发组织的当代艺术展还在很边缘的、非正式的展览空间展出。尽管如此，还不断传来被封杀的消息。在这样十分艰难的时期，CCAA 奖的出现，无疑给中国当代艺术家带来一线光明。

我曾在《当代艺术与体制》一文中指出，由于当代艺术在本质上对现存体制抱持着一种质疑的态度和批判性立场，使它在天性上与体制存在一种对抗性的不合作关系。方力钧"像野狗一样生存"的比喻形象地说明了当代艺术家拒绝豢养的态度。同样，体制对当代艺术也抱持一种警惕、限制、不接纳、不宽容的态度。因此，中国当代艺术之举步维艰，正在于缺少一种强有力的体制的支撑，也就是说，没有一种体制作为其发展的保证。长期以来，当代艺术都处在一种非主流的边缘地位和自生自灭的民间状态，在这种情况下，作为收藏家的希克出场了。他所具有的前瞻性文化眼光，使他一眼看出中国当代艺术所具有的价值和意义。他毫不犹豫地将他心仪的那些当代艺术家的作品收入囊中。严格意义上讲，这不是一个个人事件，因为有了这样的收藏家的出现，中国当代艺术才有了存活的机会，才有了继续求生的可能，也有了走向未来的希望。可贵的还在于，希克不是因为看中了市场去做艺术投资，希克是一位真正意义上的收藏家，希克的伟大就在于通过他的收藏行为保全了一大批具有艺术史意义的当代艺术作品，鼓励了一大批有才华的年轻的中国当代艺术家。仅就这个非同寻常的贡献（且不说他之后在国际上对中国当代艺术不遗余力的推广），他就应该受到中国政府的最高嘉奖。他对中国当代文化的贡献是无人可以替代的，也是无与伦比的。虽然中国政府就眼下的文化视野还不足以确认他的价值，但我相信总有一天会认识到希克的意义。

就目前看，存在于民间的中国当代艺术依然还是一股体制外的力量，当代艺术的发展主要是在与官方体制无关的"界外"完成，它处在远离中心的边缘地带。许多重要的当代艺术家是在与体制"绝缘"的情况下发展起来，他们从未得到过"体制"的支持，他们是作为"另类"存在着。然而正是这样一些艺术家，在从"'85"到现在的二十多年中成熟起来。特别是新世纪以来，他们在国际艺坛的频频出场以及所产生的影响，所获得的认可，已成为一个不争的事实。然而，他们在国际艺坛所取得的显赫成绩始终为官方所无视，他们所采取的艺术方式在相当长的时间内无法进入官方美术馆的"大雅之堂"，甚至被视为"非法"。他们的艺术活动曾长期处在"地下"或"半地下"状态。在一个多元发展的时代，中国当代艺术作为最活跃、最先进入国际艺术循环系统的部分，

"CCAA 中国当代艺术奖"与中国当代艺术

也是最早在国际艺术格局中占有一席之地的部分,却被长期搁置在中国的体制之外,这不能不说是一件令人遗憾的事,不能不说是一种意识形态偏见。

然而,中国当代艺术也正是在这样一种意识形态偏见的生存环境中,由希克创办的"CCAA 中国当代艺术奖"才显出它的特殊意义和价值。CCAA 奖项的评选已经坚持了 20 年,20 年来,CCAA 坚持它确立的评选制度和评选规则,在四个奖项(最佳艺术家奖、最佳年轻艺术家奖、杰出成就奖和艺术评论奖)的评选中,涌现出一批杰出的、有成就的艺术家、优秀的青年艺术家和评论家。同时还有参与这个奖项评选中来的一大批中外批评家、策展人、美术馆馆长等专家学者,这对于推动中国当代艺术向国际化的发展产生了重要影响。

我曾应邀参加 2014 年度 CCAA 中国当代艺术奖的评选工作,了解了整个评选过程和规则。虽然这个奖项是专为中国当代艺术所设,但评委的构成却是国际化的、高水准的。许多国际著名的美术馆馆长、策展人和批评家都先后被邀请到中国来做评委,无形中为他们提供了一个了解中国当代艺术的机会。同时,评选的程序也是严格的,评委会是在事先由提名委员会提供的推荐名单的基础上进行评选,从而保证了评选工作的严肃性和学术水准。评选过程也坚持了公平、公正的原则,经过评委充分的讨论和声辩,意见不统一地以投票方式决出胜负。因此从历届评选的结果看基本上是令人满意的。特别是这个奖与国内其他奖项有明显不同,相比之下,CCAA 的奖项更侧重于从国际化的艺术语境中考察中国的当代艺术,因此,评出来的艺术家也多是具有国际视野的艺术家或在国际语境中生成的艺术家。这就避免了在一己的地域立场上不适当地强调传统的和民族的因素而忽视了国际语境中的个人化创造。

当然,从历年的评选看,这个奖项也有它相对忽视的部分,那就是中国当代艺术中那些强调本土精神的艺术家。他们以本土为出发点,试图去创造属于这个时代的新的文化类型。他们试图在寻找与西方的差异中建立自己的当代艺术,也即在自己的文化根脉上生长出来的当代艺术。用纽约大都会美术馆的一个策展人的说法就是"非西方文化的当代艺术"。中国传统文化的根脉能不能延伸到当代,通过艺术家的才智创造性地转化为一种当代方式?在最新一届的评选中,徐冰的获奖("杰出成就奖")事实上已经回答了这个问题:"徐冰一方面努力尝试回答当代思想与文化的敏感问题,一方面深刻理解和使用中国深厚而复杂的传统文化,在打通中国传统文化和当代文化问题方面有突出贡献。"(见《徐冰获杰出成就奖评委评述》)希望以后的评选在保持原有风格的同时有所倾斜,能继续关注在这个方向上进击的艺术家。

2017 年 2 月 15 日　于京北槐园

CCAA 中国当代艺术奖
艺术评论奖

相关活动：

积极的实践：自我组织与空间再造
——独立非营利艺术空间沙龙第一回（非公开讨论）

时间：2015 年 1 月 23 日 10:30-16:30

地点：北京市顺义区后沙峪西田各庄村日新路 43 号 CCAA 中国当代艺术奖基金会

与会者：Action 空间、办事处（圆梦公寓）、I:project Space、激发研究所、LAB47、Moving House、ON SPACE、视界艺术中心、再生空间九个独立非营利空间的负责人

2015 参加香港巴塞尔并加入 AAA 公共论坛
（阚萱、倪有鱼、宋冬）

日本国际交流基金会与 CCAA 中国当代艺术奖基金会文化交流暨日本策展团访问

时间：2015 年 3 月 26 日

地址：北京市顺义区后沙峪西田各庄村日新路 43 号

行程安排：9:30-10:00 在 CCAA cube 简要介绍艺术家工作室访问

10:00-10:15 邵帆，雕塑家、画家、清华大学艺术设计学院教授

10:15-10:30 隋建国，雕塑家、中央美术学院雕塑学院教授

10:45-11:00 萧昱，装置艺术家、策展人，2000 年 CCAA 最佳艺术家

11:30-11:45 谢南星，油画家，1998 及 2000 年 CCAA 评委提名奖

11:45-12:00 郝量，当代水墨艺术家、（2014 年 CCAA 艺术家奖候选人）

参与者：

 资深策展人

饭田志保子（独立策展人，2014 札幌国际艺术节 Associate Curator）

1998 年参与东京 Opera City Gallery 的开馆筹备工作，并担任该馆策展人至 2009 年。

2009 年至 2011 年于澳大利亚布里斯本的 Queensland Art Gallery 担任 Visiting Curator。

 年轻策展人

服部浩之（青森国际艺术中心 http://www.acac-aomori.jp/?lang=en）

井高久美子（山口情报艺术中心 http://www.ycam.jp/en/index.html）

白木荣世（森美术馆 http://www.mori.art.museum/eng/index.html）

桝田伦广（东京国立近代美术馆 http://www.momat.go.jp/english/index.html）

高岛雄一郎（冈山县立美术馆 http://www.pref.okayama.jp/seikatsu/kenbi/index-e.html）

 日本国际交流基金会

2015

项目官员 Lin Xiaohui 林晓慧
主任助理 Takanobu Goi 后井隆伸

苏黎世艺术大学开设 CCAA 研究课程

与央美对谈"美术馆与艺评人的关系"

《Yishu》和《Artforum》等机构开始向 CCAA 捐赠大量文献
CCAA Cube "艺术评论迎来拐点？" 公众对谈
时间：2015 年 10 月 25 日 14:30-17:30
地点：北京市顺义区后沙峪西田各庄村日新路 43 号 CCAA Cube

艺术评论奖
于渺

2015 年 CCAA 中国当代艺术奖 艺术评论奖评委评述

在 10 月 26 日"CCAA 中国当代艺术奖第五届评论奖"评选中，经过层层甄选，2015 年 CCAA 评论奖颁予于渺的写作提案《从大街到白盒子，再离开……中国当代艺术中的流通介入实践》。

于渺的提案将以"流通"为框架，考察中国艺术家如何在他们的艺术实践中挪用并介入媒体，甚至是商业领域。在个案研究的基础上，考察不同艺术家的策略以及战术性的介入行为，作者将尝试梳理 20 世纪 90 年代至今艺术创作中的主要转变。20 世纪 90 年代，很多艺术家在创作中挪用广告、报纸、超市等流通媒介或空间，将展示空间当作某种"现成品"展览空间处理。他们把作品放入公共进行流通，并从中发现前卫的潜能，同时完全重塑了对观众而言本应熟悉的各种空间。如此一来，艺术家往往身兼设计师、编辑和体力劳动者等多种角色。随着以画廊为中心的展示系统的快速发展，他们作品中包含的活力获得了一种新的迫切性，围绕艺术的价值以及展示手段所产生的价值催生出一系列新的对话。这些艺术家始终尝试在一个全球化的语境下游走，并协调于艺术与商业之间不断变动的关系。该现象在过去几年间的发展和变化，及其以面对国际受众时中国艺术家之间的关系，将继续启发有关"流通"现象的研究。于渺的写作提案以"流通"这一新鲜的角度，作为切入研究中国当代艺术的课题。从这一角度来看，她的写作提案有可能提供更多新的资料。

于渺是加拿大麦吉尔大学艺术史博士候选人，也是沈阳 Temporary Pavilion 的创始成员。现任 OCAT 西安馆学术及公共项目策划人。

本次评委会一共审阅了 26 份写作提案。这些提案的研究手段和切入点多种多样，但从整体上提示了中国当代艺术如今面临的关键挑战。更重要的是，它们同时就如何应对这一挑战也提出了范围广泛的意见和观点。这些提案的质量和成熟度不仅给评委会留下了深刻的印象，同时也表明目前中国当代艺术批评话语蕴含的巨大活力。CCAA 艺术评论奖希望支持的正是这种活力的增长。

CCAA 中国当代艺术奖 2015

于渺是一位致力于 20 世纪中国美术史的研究者,她试图通过写作、策划和艺术创作三种途径来建立一种综合性的研究实践。她的研究围绕艺术史制造经典的机制展开。通过梳理艺术家个案,思考中国的现当代艺术家如何在中西方之间的展览、档案、馆藏和市场等力量的交织中被构建到艺术史叙事中,其被经典化和被遮蔽的过程体现出哪些"全球艺术"与中国艺术史之间的矛盾和断裂。自 2015 年获得 CCAA 评论奖后的两年间,于渺以出版、研讨会和展览等多种方式将她的研究转化为公共话语。她在亚洲艺术文献库策划了"过去与未来之间的文献"研讨会,为《Yishu(典藏国际版)》主编了关于档案实践的特刊,并与蔡影茜在广东时代美术馆联合策划关于视觉档案的"泛策展"研讨会。2017 年 5 月,她参与了为庆祝蓬皮杜四十周年举行的展览"潘玉良:沉默的旅程",并创作了文献装置《档案地图集》。作为泰特美术馆的亚洲旅行研究员,于渺受邀参加了泰特亚太研究中心的研讨会"分裂的场域:1989 年后的亚洲当代艺术"。她还在世界艺术史大会、亚洲研究协会年会以及三亚华宇论坛上发表了关于中国当代艺术的中英文论文,她的评论文章也在《Artforum》《Flash Art》《Yishu(典藏国际版)》《艺术界》等国内外刊物上发表。

艺术评论奖提案
于渺

从大街到白盒子，再离开……：中国当代艺术中的流通介入实践
文/于渺

作为一个商业概念的流通指的是商品从生产领域向消费领域转移的过程，以及在这个过程中价值形态上的转换。然而，这一概念近年来在全球化的进程中被不断拓展，流通对象已经不仅仅是商品本身，而是一个囊括商品、信息、图像、劳动力和资本流动的集合，其发生的场域既包括传统的商品流动机制，也包括各类消费空间，媒体传播网络，同时也包括这些空间背后的权力关系。

此研究提案关注九十年代初期至今，中国艺术家如何对各种商品流通、媒体流通以及艺术流通的系统进行挪用和介入的实践。通过梳理艺术家和展览个案，此研究试图呈现中国当代艺术家流通实践的两个重要转向。第一，九十年代的年轻艺术家，如王友身、任戬、朱发东、赵半狄、周铁海、宋冬、王晋、徐震、张大力和施勇将市场经济中新兴的广告、报纸、商标、快递、超市、商品展销会等流通形式作为"现成品"挪用至自己的实践，在利用媒体和商品流通领域来展示自己的作品；同时，也将自我形象直接推向公共领域。他们的实践受到媒体和商业流通方式的影响很大。在这期间，艺术家的角色并不固定在艺术领域，而是跨越于不同社会工作之间，包括媒体人，策划人，企业家，模特，廉价劳工等；第二，2000年以后，随着中国的艺术展览系统和艺术市场迅速发展壮大，艺术家获得了更多在艺术体制里展览的机会，他们在公共领域的流通介入实践越来越少。然而，包括颜磊、徐震、蔡国强、王思顺、赵赵、石青等在内的艺术家对于艺术品在艺术系统里的流通形式，背后的权力结构以及价值生产越发关注。但是，在不断反思艺术与商业之间、自我与机制之间的关系的同时，他们的机构批判也有被机制化的倾向。

试问，"流通"作为一个概念框架和观看视角是否可以作为梳理艺术家对于公共领域、机构政治和传媒空间的介入实践的线索？在这一过程中，艺术家如何在不同的流通系统里塑造自我形象，转变社会角色，创造自我价值并构建新的主体性？艺术家的流通实践和自我构建之间的关系是什么？当中国的当代艺术越来越与自身的历史脱节，回望九十年代在社会领域里的流通实践和直接地介入对于对思考当代艺术处于今天机制化和市场化的困境有些启发？

后89：滋生中的"我"

中国的九十年代是在持续的政治高压和推进市场经济改革这两股并行的官方势力中开启的。在艺术领域内，'85新潮这一集体主义现代艺术运动在1989年仓促落幕。经过两年的消沉，年轻艺术家以1991年的"新生代"展进入人们视野。这些艺术家大多出生于六十年代，没有文革和知青的经历，虽然曾经旁观过'85新潮，却缺乏'85时期的责任感与理性精神。处于理想主义的虚空，现实生活的压力和市场经济的诱惑之间，他们没有继续追随'85新潮的启蒙主义的诉求，而是转向对于个人经验的关注和直接的表达。评论家冷林在文章《90年代中国艺术的新趋向》中指出，九十年代最重要的转向之一是艺术家自我的形象在绘画中大量出现。冷林同时也提到，随着艺术家开始实验装置艺术，行为艺术和录像艺术，艺术家试图将自己转变成为媒介，直接介入公共环境，成为环境的一部分。他把艺术家对于自我的关注归结为在市场化和全球化过程中通过重塑自我来获得新的主体性的努力。

然而，冷林对此现象的讨论并没有进行深入讨论，他的兴趣多停留在图像的表面，却忽视了图像本身携带着各种前所未有的流通性。这种流通性可能是象征意义上的，比如周铁海在他1998年的作品《新闻发布会》把自己变成一支可国际流通的股票，或者把自己的形象挪用至封面的《假封面》系列等。但是，另外一些艺术家却通过媒体传播和市场操作在真实的公共空间中流通自己的形象，身体和劳动。比如，朱发东于1992年至1999年实施的《寻人启示》、《此人出售》、《雇佣"生活方式"100天》、《身份证》等系列项目。他的行为，拼贴和绘画不断将自己的形象公共化，标识化，媒体化甚至商品化。在不断的自我推介中，艺术家呈现的自我是一个物化的商品，也是一个传播中的符号，这率先挑战了一直以

从大街到白盒子，再离开……
中国当代艺术中的流通介入实践

2015 年 CCAA 中国当代艺术奖　　艺术评论奖　　提案

从大街到白盒子，再离开 …… 中国当代艺术中的流通介入实践

作为一个商业概念的流通，指的是商品从生产领域向消费领域转移的过程，以及在这个过程中价值形态上的转换。然而，这一概念近年来在全球化的进程中被不断拓展，流通对象已经不仅仅是商品本身，而是一个囊括商品、信息、图像、劳动力和资本流动的集合，其发生的场域既包括传统的商品流动机制，也包括各类消费空间，媒体传播网络，同时也包括这些空间背后的权力关系。

此研究提案关注 20 世纪 90 年代初期至今，中国艺术家如何对各种商品流通、媒体流通以及艺术流通的系统进行挪用和介入的实践。通过梳理艺术家和展览个案，此研究试图呈现中国当代艺术家流通实践的两个重要转向。第一，90 年代的年轻艺术家，如王友身、任戬、朱发东、赵半狄、周铁海、宋冬、王晋、徐震、张大力和施勇将市场经济中新兴的广告、报纸、商标、快递、超市、商品展销会等流通形式作为"现成品"挪用至自己的实践，利用媒体和商品流通领域来展示自己的作品；同时，也将自我形象直接推向公共领域。他们的实践受到媒体和商业流通方式的影响很大。在这期间，艺术家的角色并不固定在艺术领域，而是跨越不同社会工作，包括媒体人、策划人、企业家、模特、廉价劳工等；第二，2000 年以后，随着中国的艺术展览系统和艺术市场迅速发展壮大，艺术家获得了更多在艺术体制里展览的机会，他们在公共领域里的流通介入实践越来越少。然而，包括颜磊、徐震、蔡国强、王思顺、赵赵、石青等在内的艺术家对于艺术品在艺术系统里的流通形式，背后的权力结构以及价值生产越发关注。但是，在不断反思艺术与商业之间、自我与机制之间的关系的同时，他们的机构批判也有被机制化的倾向。

试问，"流通"作为一个概念框架和观看视角是否可以作为梳理艺术家对于公共领域、机构政治和传媒空间的介入实践的线索？在这一过程中，艺术家如何在不同的流通系统里塑造自我形象，转变社会角色，创造自我价值并构建新的主体性？艺术家的流通

形象为基础，大众投票改造出的上海标准形象，并且以超市价格出售。宋冬把自己装扮成一个艺术导游，鼓动消费者们进来看最好看的艺术。"超市"展不仅仅是20世纪90年代大量利用非展览空间的展览之一，更是艺术家的一次全面调动营销、买卖、管理等各个商业环节的流通实践。"超市"展从策展理念、组织方式到作品都集中体现着"超市"在催化、加速商品流通和消费上的作用。由此，艺术家在商品的流通和艺术品的流通之间作出微妙的类比。随后更加有创意的实践是徐震和比翼艺术中心在2004年策划的"62761232快递展"，通过上海的快递服务把多个艺术家的作品打包快递给普通人，由快递员来展示和演绎作品。这些奇怪又无法消费的"艺术品"直接侵入消费者的私人空间。

与20世纪60年代出生的艺术家相比，70年代后期出生于上海的徐震对于他在日益全球化的商业社会中的境遇更加坦然从容地接受。他在2009年成立了没顶公司后，把自己彻底变成一个商业机制，使自己成为一个新的生产关系和文化权力系统的缔造者。鲁明军曾经强调，"在2013年推出的'徐震'品牌重申了作品就是以商品的名义进入市场的流通，强化了'没顶'作为一个商业艺术机构的性质。"

艺术体制的流通：批判？共谋？

沿着徐震的轨迹，我们可以追踪到发生在21世纪初期的一个微妙的转向，即中国官方和民营的当代艺术展览系统与国际化的资本结合以后，艺术家获得了大量的在画廊、双年展和美术馆里的展览机会。艺术家们在社会公共领域里做的介入实践开始减少，而转向忙于应对各种国内外展览。然而，与此同时，一些艺术家开始关注艺术系统中的流通以及艺术的价值在其过程中的生产。徐震、颜磊、蔡国强、石青都有这方面的实践。这些实践比20世纪90年代的公共艺术项目从动机到方法上都更加复杂。

早在1997年，颜磊和洪浩伪造卡塞尔邀请信的行为《邀请信》就表现出一种既嘲弄艺术体制又渴望接近艺术权力中心的矛盾心态。之后，他的实践一直力图将隐藏的流通机制显现出来。2004年他在深圳双年展上创作的《第五系统》，成功说服当地政府在

CCAA 中国当代艺术奖
2016

即将到来　曹斐　2015　行为表演　鸣谢：曹斐 及 维他命艺术空间

乐旧 图新 06　曹斐　2015　彩色打印　115cm×65cm

伦巴之二——游牧　曹斐　2015　单频录像　14'16"　鸣谢：曹斐 及 维他命艺术空间

La Town: Center Plaza 曹斐 2014 C-Print 80cm x 120cm 鸣谢：曹斐 及 维他命艺术空间

锦绣香江　曹斐　2015　特定场域装置　照片鸣谢：维也纳分离派美术馆 / Oliver Ottenschlaeger

最佳年轻艺术家奖
何翔宇

2016 年 CCAA 中国当代艺术奖评委评述

何翔宇的多媒体式创作，利用并通过现实境遇、身体感官等多重视角与层面，将他的思考、体验与实践转化为有明确针对性、实验性的视觉语言，并精准呈现。他的作品既有着大体量、规模化的人工制造，如他的《可乐计划》（经过一年多的时间，将 127 吨的可口可乐提炼出 40 立方米的残渣）、《坦克计划》（动用了 35 个工人，花费两年多的时间将牛皮加工完成，这些作品意在对全球化的影响提出质疑），也具有微观叙事的分析，以及复数性的排列组合，如《口腔计划》《智慧齿》等作品。在完成了大体量项目之后，何翔宇转向更为关注个人的创作，证明了他驾驭微小范围和表达沉静的才能。从这样的艺术发展我们可以看出他的巨大潜力，因此评委将最佳年轻艺术家的奖项授予何翔宇。

何翔宇，1986 年生于辽宁省宽甸县，2008 年毕业于沈阳师范大学油画系，现工作生活于北京和柏林。

CCAA 中国当代艺术奖 2016

我不认识你，你不认识我（视频截图）　何翔宇　2016
4 频录像（彩色、有声）　视频长度：4'10", 3'28", 1'44", 3'43"

北京市朝阳区广顺北大街 18 号华彩国际公寓 1-1-1603　何翔宇　2015　铁、钢筋、木头、塑料、铝；彩色相纸输出
门：116cm×211.5cm×20cm　　照片：20.5cm×30.5 cm×2 张　　30.5cm×41cm, 20.5cm×25.5cm

未知的重力—1540 何翔宇 2015 棉、亚麻布 200cm x 200cm x 6cm; 40 件

口腔计划——我们创造的一切都不是我们自己 68-3　何翔宇

2015 铅笔、蜡、无酸油性笔、水彩、纸本：50 张；无酸喷墨打印：18 张　25cm×25cm，总体尺寸 107.5cm×465cm

26 个柠檬　何翔宇　2016　铅笔、布上丙烯　200 cm×200 cm

杰出成就奖
徐冰

2016 年 CCAA 中国当代艺术奖评委评述

徐冰是中国当代艺术资深而又活跃的艺术家，他对艺术观念的深思、艺术方法的探索以及实践的连续性与系统性让人印象深刻。徐冰一方面努力尝试回答当代思想与文化的敏感问题，一方面深刻理解和使用中国深厚而复杂的传统文化，在打通中国传统文化和当代文化问题方面有突出的贡献。

在 20 世纪 80 年代中期，他已经开始利用版画之"印痕"和"复数性"特性进行最早的当代艺术实践，进而从全新的视角思考中国古代和现代的文本文化，创作了方法独特的《天书》和《鬼打墙》等重要作品。而后他在美国又进一步思考东西方文化交流与误读的尴尬状态，由此形成了《后约全书》《文化动物》《新英文书法》等重要作品，借助中国身份和中国符号来表现当代思想观念，尤为突出的是他有批判精神。使用新的电脑媒介和网络资源，介入敏感而复杂的社会问题，依然保持了当代艺术家的创造活力。自 2013 年来，徐冰将《地书》系列出版成册，只有图形符号的文本使得任何文化和语言背景的人都能阅读。这对于语言学和视觉艺术都作出了重大贡献。

徐冰不仅仅是一位成功的艺术家，也深度投入在教育事业中，并曾担任中央美术学院副院长，以将他的艺术经验传授给下一代。

鉴于徐冰艺术作品的艺术高度、创新的频率，以及对中国或国际的影响力，特授予徐冰 2016 年 CCAA 杰出贡献奖。

徐冰，1955 生于重庆。1981 年毕业于中央美术学院并留校任教。1990 年赴美，2007 年回国。现工作、生活于北京。

CCAA 中国当代艺术奖 2016

天书　徐冰　1987—1991　综合媒材装置

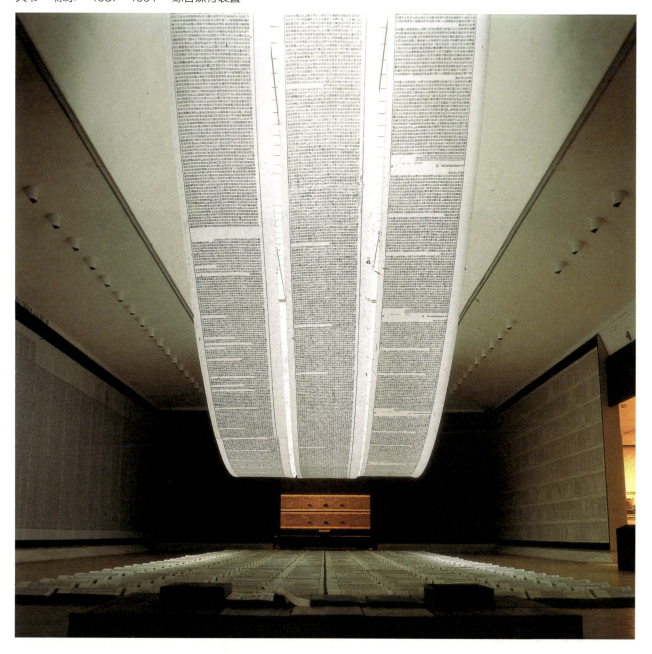

凤凰　徐冰　2015　建筑垃圾、发光二极管　凤：3100cm×720cmcm×630cm；凰：3000cm×860cm×470cm

桃花源的理想一定要实现　徐冰　2013-2014　山石、自然植物、陶瓷、LED

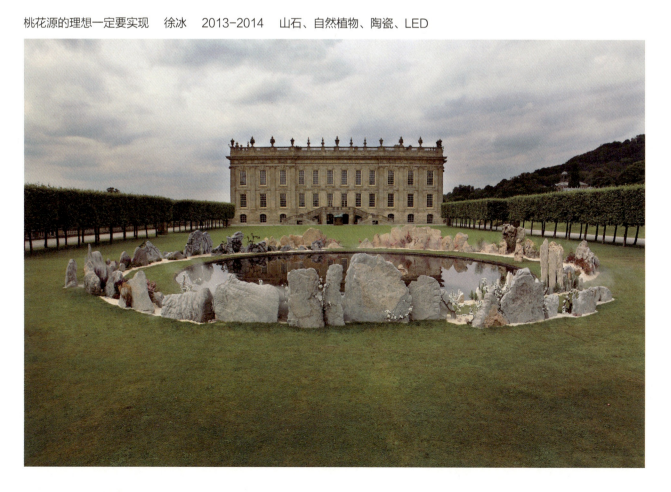

地书立体书　徐冰　2015　刚古钻白卡纸 320g、250g、160g 不等，无酸乳胶　24.5cm×35.3cm

蜻蜓之眼（预告片） 徐冰 2015 3'43" 音乐：冯昊 制作团队：张佐、葛宇路、张文超、房超、付伟、刘永芳、乔俊博、郭珠珠（声音）

CCAA 中国当代艺术奖
艺术评论奖

艺术评论奖：
鲁明军

评论奖十周年特别奖
张献民

评委：

查尔斯·加利亚诺　　Charles Guarino，《艺术论坛》杂志发行人

皮力　　1974 年生于中国武汉，香港 M+ 博物馆高级策展人、批评家

乌利·希克　　Uli Sigg，1946 年生于瑞士，CCAA 创始人

汪民安　　1969 年生于湖北新洲，首都师范大学文学院教授

总监：

刘栗溧　　工作、生活于北京、香港，中国古典艺术收藏家，策展人

2017

评奖时间：
2017 年 11 月 7 日

评奖地点：
北京

候选人总人数：
24

出版物：
无

相关活动：
2017CCAA 三人对话：批评的角色
对话者：皮力、王春辰、于渺
时间：2017 年 11 月 8 日
地点：中央美术学院美术馆学术报告厅

**2017CCAA 三人对话：艺术批评与大众的关系
——兼谈艺术研究、出版与艺术教育**
对话者：乌利·希克（Uli Sigg）、汪民安、张子康
时间：2017 年 11 月 8 日
地点：中央美术学院美术馆学术报告厅

艺术评论奖
鲁明军

2017 年 CCAA 中国当代艺术奖 艺术评论奖评委评述

经过层层甄选,"CCAA 中国当代艺术奖第六届评论奖"颁予鲁明军的写作提案《疆域之眼:当代艺术的地缘政治与后全球化政治》。

鲁明军在提案中指出,近三四十年来世界各地出现的民族分离运动以及政治保守主义的回潮已经证明,全球化叙事面临巨大的挑战。在更为复杂、残酷的后全球化时代,民族、宗教、边疆、中国叙述再度成为当下热议的话题,世界地缘政治、经济和文化的结构亟待重整。

鲁明军的提案尝试重新梳理我们对于边界、边疆、身份认同、地缘政治与艺术实践之间多重关系的认知。他的目的并非是像历史学家一样,只是为我们提供一个不同的关于历史中国和世界的认识,而是透过种种独特的个人视角,在积极切入并参与后全球化残酷、充满暴力的现实进程中,诉诸新的艺术 – 政治感知与想象。

评委会决定将本届 CCAA 评论奖颁予鲁明军,因为他致力于寻找一种既区别于盲目乐观的全球主义叙事,也不同于民族主义的新的艺术 – 政治感知力。我们认为,基于他对更广阔时空关系中的案例的深入分析,其最终呈现的论述将是富有说服力,而且与今天我们所在的时代息息相关的。

CCAA 中国当代艺术奖 2017

鲁明军，历史学博士。四川大学艺术学院美术学系副教授。主要从事现当代艺术史、艺术批评与理论的研究、教学与实践。他曾策划多个展览。论文见于《文艺研究》《美术研究》《二十一世纪》等刊物。近著有《书写与视觉叙事：历史与理论的视野》（2013年）、《视觉认知与艺术史：福柯、达弥施、克拉里》（2014年）、《论绘画的绘画：一种艺术机制与普遍性认知》（2015年）、《自觉的歧途：1999年的三个当代艺术展览／计划及其之后》（2017年，即出）、《目光的诗学：视觉文化、艺术史与当代》（2017，即出）。2015年起兼任剩余空间艺术总监。2015年获得何鸿毅家族基金中华研究奖助金。2016年获得YiShu中国当代艺术写作奖。2017年获得美国亚洲文化协会奖助金。

艺术评论奖提案
鲁明军

疆域之眼：当代艺术的地缘实践与后全球化政治
鲁明军

1995 年，蔡国强在嘉峪关实施了爆炸行为"延长万里长城一万米"。迄今，似乎没有人意识到这一行为中的火药、长城以及嘉峪关这几个要素之间潜在着一部关于疆域、战争及地缘政治的宏大叙事。按拉铁摩尔（Owen Lattimore）的说法，作为亚洲内陆中心的长城不仅是历史上华夷分界的象征，同时也是一个渗透着贸易与冲突、混合着不同文化、信仰与政治的过渡地带。不同于现代民族国家意义上的边境（boundary）的是，作为边疆（frontier）的长城原本即是天下／帝国的产物。而历史上的中国在进入由民族国家主导的世界体系之前，从来就没有明确的边界。也是在这个意义上，我们可以将蔡的这一行为看作是这一过渡地带的延伸，想象为"边疆中国"的一个隐喻。

近三四十年来，民族分离运动几乎成了一股世界性的潮流，包括南斯拉夫的解体，意大利威尼托地区的分离运动，克里米亚的危机，车臣独立运动，北爱尔兰的分离运动，加拿大魁北克的独立运动，等等。全球化业已演化为民族国家的一个极端变体，其或说，我们已经进入了一个更为复杂、残酷的后全球化时代。在这一背景下，民族、宗教、边疆乃至如何叙述中国再次成为学界聚讼不已的话题，譬如"一带一路"，其目的即是为了重新平衡世界地缘政治、经济、文化的结构。这其中，被很多人所忽视的是，自上世纪 90 年代至今，不少艺术家围绕相关的问题，基于不同视角展开不同维度的地缘思考和实践。它们既是一种政治行动，同时也反身指向艺术语言的变异。

一、边境的政治与话语的主权

2006 年 11 月，艺术家徐震和助手一行三人驾驶一辆越野车，冒险前往中俄、中蒙和中缅边境，每到一处，通过远程操控，试图让玩具坦克、飞机和轮船越过边界进入对方国家境内。结果只在中缅边境，玩具坦克成功进入对方境内。2015 年 3 月，张玥、包晓伟两位艺术家没有目的地穿越中缅边境，来到了缅甸果敢的战场，上演了一场充满了刺激与恐惧的"缅北战事"。5 个月后，另一位艺术家王思顺携带着一枚取自一场火灾中的"火种"，自驾从北京出发，途经满洲里、图伦、新西伯利亚、叶卡捷琳堡、莫斯科等，最后将其送至巴黎。这一路，他穿过了数个国家的边境。对于艺术家来说，无论采用何种方式，穿越边境本身便构成了一种政治。

19 世纪末以来，欧洲列强的入侵迫使中国不得不加入由民族国家主导的现代世界体系。按照欧洲的相关理论，民族国家是由一系列条件构成的，其中国境的划分和主权的界定是最为重要的一个条件。在《帝国边界 I》（2008-2009）中，陈界仁基于个人的经历，揭示了全球化与帝国／民族国家边境管控制度的吊诡关系。理论上，帝国是没有边界的，但透过陈界仁的实践，边界反而被凸现出来。显然，这里的帝国不同于古代中国的帝国形态，它是基于民族国家及其主权之上的一种看不见的扩张和入侵，是一种在民族国家与帝国的相互缠绕中建构并扩散的一个霸权体系。来自台湾的另一位艺术家许家维虽然比陈界仁晚了一辈，但其不少作品也是围绕边境及其复杂的历史铺陈开来的。简单的反帝国不再是他的目的，如作品《铁甲元帅—龟岛》（2012）、《回莫村》（2012-16）所示，曲折的部署并非是旁观式的分梳，而是透过一种根茎式的编织，意图敞显潜藏在其间的复杂的地缘结构和现实境况，包括泰缅边境及金三角特殊的政治机体，以及中国大陆与台湾之间的历史关联等。

疆域之眼：
当代艺术的地缘实践
与后全球化政治

2017 年 CCAA 中国当代艺术奖　　艺术评论奖　　提案

1995 年，蔡国强在嘉峪关实施了爆炸行为"延长万里长城一万米"。迄今，似乎没有人意识到这一行为中的火药、长城以及嘉峪关这几个要素之间潜在着一部关于疆域、战争及地缘政治的宏大叙事。按拉铁摩尔（Owen Lattimore）的说法，作为亚洲内陆中心的长城不仅是历史上华夷分界的象征，同时也是一个渗透着贸易与冲突，混合着不同文化、信仰与政治的过渡地带。不同于现代民族国家意义上的边境（boundary）的是，作为边疆（frontier）的长城原本即是天下／帝国的产物。而历史上的中国在进入由民族国家主导的世界体系之前，从来就没有明确的边界。也是在这个意义上，我们可以将蔡的这一行为看作是这一过渡地带的延伸，想象为"边疆中国"的一个隐喻。

近三四十年来，民族分离运动几乎成了一股世界性的潮流，包括南斯拉夫的解体，意大利威尼托地区的分离运动，克里米亚的危机，车臣独立运动，北爱尔兰的分离运动，加拿大魁北克的独立运动，等等。全球化业已演化为民族国家的一个极端变体，甚或说，我们已经进入了一个更为复杂、残酷的后全球化时代。在这一背景下，民族、宗教、边疆乃至如何叙述中国再次成为学界聚讼不已的话题，譬如"一带一路"，其目的即是为了重新平衡世界地缘政治、经济、文化的结构。这其中，被很多人所忽视的是，自 20 世纪 90 年代至今，不少艺术家围绕相关的问题，基于不同视角展开不同维度的地缘思考和实践。它们既是一种政治行动，同时也反身指向艺术语言的变异。

一、边境的政治与话语的主权

2006 年 11 月，艺术家徐震和助手一行三人驾驶一辆越野车，冒险前往中俄、中蒙和中缅边境，每到一处，通过远程操控，试图让玩具坦克、飞机和轮船越过边界进入对方国家境内。结果只在中缅边境，玩具坦克成功进入对方境内。2015 年 3 月，张玥、包晓伟两位艺术家没有目的地穿越中缅边境，来到了缅甸果敢的战场，上演了一场充满了刺激与恐惧的"缅北战事"。5 个月后，另一位艺术家王思顺携带着一枚取自一场火灾中的"火种"，自驾从北京出发，途经满洲里、图伦、新西伯利亚、叶卡捷林堡、

莫斯科等，最后将其送至巴黎。这一路，他穿过了数个国家的边境。对于艺术家来说，无论采用何种方式，穿越边境本身便构成了一种政治。

19世纪末以来，欧洲列强的入侵迫使中国不得不加入由民族国家主导的现代世界体系。按照欧洲的相关理论，民族国家是由一系列条件构成的，其中国境的划分和主权的界定是最为重要的一个条件。在《帝国边界Ⅰ》（2008—2009）中，陈界仁基于个人的经历，揭示了全球化与帝国／民族国家边境管控制度的吊诡关系。理论上，帝国是没有边界的，但透过陈界仁的实践，边界反而被凸现出来。显然，这里的帝国不同于古代中国的帝国形态，它是基于民族国家及其主权之上的一种看不见的扩张和入侵，是一种在民族国家与帝国的相互缠绕中建构并扩散的一个霸权体系。来自台湾的另一位艺术家许家维虽然比陈界仁晚了一辈，但其不少作品也是围绕边境及其复杂的历史铺陈开来的。简单的反帝国不再是他的目的，如作品《铁甲元帅 - 龟岛》（2012年）、《回莫村》（2012—2016年）所示，曲折的部署并非是旁观式的分梳，而是透过一种根茎式的编织，意图敞显潜藏在其间的复杂的地缘结构和现实境况，包括泰缅边境及金三角特殊的政治机体，以及中国大陆与台湾之间的历史关联等。

同样是带有情感的政治 - 历史叙事，何翔宇在《The Swim》中将镜头投向他的故乡、位于中朝边境的小城宽甸，他探访了曾参与朝鲜战争的退伍士兵和来自朝鲜的"脱北者"，以此剥开了隐藏在这座小城怡人景色下的日常与历史，进而巧妙地将中、美、朝三者之间复杂的政治 - 历史叙事消融在一抹乡愁、记忆和乌托邦的幻想中。可见，艺术家一方面基于个人经验，主动介入复杂的政治 - 历史情境，另一方面也常常被卷入其中，由此带出复杂的话语结构和政治机制。据此，最典型的莫过于始自2001年4月"南海撞机事件"的黄永砯"蝙蝠计划"系列作品，其因为法、美两国领事馆先后的干预，最终演变为一个连锁的国际政治事件。这其中，一个重要的背景即是9·11恐怖袭击。

不容忽视的是，在出入境之间常常存在着一个无政府区域，这是一个没有身份、无人管辖的赤裸生命的存在地带。而这一地带，或许是最具政治性的。香港艺术家杨嘉辉

（Samson Young）的《流音边界》（Liquid Borders，2012–2014年）聚焦于香港与内地之间的分界线禁区。其中，音频的分歧所传递的正是政治的差异和暧昧。此时，艺术家身体的介入及其政治性反而显得次要了。而我们对于边境的认知和理解也不再只是作为界限这么简单，它已成为我们思考和想象政治社会的内在机体，超越民族国家结构的一个出口。

二、边疆的延伸与游牧的诗学

重新发现边疆，重申这一过渡地带的意义，不只是为了反思民族国家的单一性和支配性，事实是，今天在这一地带依然处处可见传统帝国残存的多元并存的制度和文化。更重要在于，正是民族国家之间的冲突迫使作为缓冲地带的边疆的战略意义愈加突出。詹姆斯·斯科特（James C. Scott）《逃避统治的艺术：东南亚高地的无政府主义历史》一书中所谓的"赞米亚"（Zomia）地带延伸了拉铁摩尔的论述。"赞米亚"指的是分布在东南亚陆块上由海拔300米以上的山地丛林及高地山民部落，是穿越越南、老挝、缅甸、泰国和中国（具体指云南、贵州和广西西北部的山岭）之间的一个混杂地带，它是一个既不受既有的地缘冲突所约束，也不想从中产生一个新的边界的跨境区域，是一个极具弹性的无政府、去国家化的自由地带。

对于艺术家而言，除了作为政治修辞和艺术语言，边疆、"赞米亚"首先意味着身体的放逐和精神的自由。出生在西北边陲玉门的庄辉，对于这里风物、人情自然有着格外的情感，近十余年来的实践都是在边疆地带展开的。2006年，他与旦儿回到家乡玉门，历时三年完成了《玉门照相馆》项目，并以此见证并记录了一个边疆时代的消亡。2014年，庄辉再次来到边疆。他将自己的一组大型装置运至靠近蒙古边境的戈壁腹地，并将其永远搁置在了一片放眼50公里的无人区。这是一部带有强烈个人经验的介入性叙事，然而在此，我们宁可将此视为行走中的艺术与游牧边疆的一次对话。三年后，他又推出了最新个展《祁连山系》（2017年）。在这个展览中，更加凸显了这样一种对话关系。和很多艺术家不同，在庄辉这里，边疆就是他血液中的一部分。他试图通过平等的对话，开启一个重新观看和审视边疆的视角。所以，他并不是简单传递一种

对于边疆地带文明蜕化的犹疑和焦虑,而是通过亲身体验、感知和想象,发现内在于其中的游牧、放逐等自然的能动性。而这在我看来,也是边疆的一种延伸。

德国民族学家李峻石(Günther Schlee)曾经指出,族群性(ethnicity)不是原因,而是结果。大多冲突与其说是因为宗教、信仰和文化、习俗的差异,不如说是因为资源、利益的争夺。中国边疆问题之所以复杂,一个重要的原因是它涉及民族、宗教、政治、社会阶层以及国际关系等多重交织的矛盾与冲突。2006 年,邱志杰从拉萨出发,一路步行来到了加德满都。这是一个题为《拉萨到加德满都的铁路》的计划,起因于 1865 年印度间谍南·辛格(Nain Singh)扮作朝圣者进入西藏境内直至拉萨的这段历史。邱沿着南·辛格这条路逆向进入尼泊尔境内,直到加德满都。行走的过程中,他收集了很多金属器具,最后将其融化,浇铸成四根铁轨,暗指刚刚通车不久的青藏铁路。毋庸说,青藏铁路的建设不仅是为了打破长期制约西藏的运输瓶颈,同时亦是边疆防卫战略部署的一个重要举措。

就此,我们可以追溯到 20 世纪 40 年代的边疆写生运动。1937 年,抗战爆发后,边疆的战略地位愈加凸显,于是在国民政府的倡导下,全国掀起了边疆开发的热潮。边疆写生即是这一战略部署的一部分。进入 50 年代,随着油画民族化运动的兴起,边疆题材成为油画现代化的重要途径之一。紧接着,改革开放以来,少数民族再次成为艺术家取材的对象。无论是袁运生的《泼水节》(1978 年),还是陈丹青的《西藏组画》(1979-1980 年),对于经历过"文革"和下乡的这代艺术家而言,民族题材不仅是一种基于真实的创造,也是一种诉诸自由的生命实践。数年后,作为中国油画现代化进程中的重要事件,边疆写生和油画民族化运动成了王音绘画实践和研究的重要命题。这些少数民族题材作品一度被视为"真实"的典范,但同时也是边疆战略部署和民族政策使然,更复杂的是,其中还纠缠着欧洲写实主义、现代主义、苏联社会主义现实主义以及中国传统绘画等各种风格,包括它们之间的失衡和冲突。在王音看来,这本身就是现代中国或中国现代性进程的一个缩影。然而,在他的重现中,这些题材变得陌生、甚至有些刻板,加上现代剧场理论的启发,看似他是有意地制造了一种距离感。或许,这一陌生感和距离感所暗示的正是当下我们投向边疆少数族群及其历史的目光。反之,正是这样的目光在建构着族群的身份认同。

三、地缘的拓扑与流动的认同

2003 年初，中国美术学院启动了"地之缘——亚洲当代艺术考察活动"。如标题所示，重塑亚洲，进而重探这样一种时间、空间是如何被塑造的是这一项目的真正目的。其中，它尤其强调了亚洲国家或亚洲文化在历史上被侵略的事实，以及种种不可见的入侵所带来的迁变。此项目的延续即是后来由高士明、萨拉·马哈拉吉（Sarat Maharaj）、张颂仁联合策划的"与后殖民说再见——第三届广州三年展"（2008 年）以及持续至今的"西天中土"项目。诚然，亚洲内在的差异为我们打开了重新反思和认知自我的视野，但其整体的逻辑依然是二元的，它看似设定了一个本质意义上的西方／全球化和一个多元的亚洲，事实是多元、混杂本身成了亚洲的一个符号或本质。而对于西方／全球化，这样一种对抗性的认同，所扮演的依然是一个被动的角色。

于是，当这样一种认同机制失效，身处漫无边际的流动，并充溢着无目的的交融、对话以及冲突、暴力的时候，如何探寻新的认同——甚或说认同本身——将面临根本性的危机和挑战。藏传佛教是沈莘影像中的重要元素之一。但不同的是，她真正关心的是宗教如何被社会政治的权力系统所影响。就像与之相关的地缘政治一样，它亦常常处在一个夹缝中间。这个夹缝本身也许是不易被观察到的，但可能正是它运作的逻辑，也可能是我们认知和理解的夹缝。在《细数祝福》（2014 年）中，沈莘意图探讨这样一种美学结构是如何形成的。两年后的《形态逃脱·序》（2016 年）中，她将镜头对准了在伦敦的藏传佛教信徒，影片中她邀请了三位不同身份乃至不同国籍的中产阶级，探寻在资本主义支配的权力关系和网络中，可能产生的物化、剥削和挪用三种不同的痛苦。并以此追问，在这个权力结构中，作为藏传佛教的信徒这一"隐匿"的身份、阶层扮演着什么角色？其中是否还潜藏着一层藏传佛教与伦敦之间特殊的地缘政治－历史关系？这也提示我们，这里所扩散的不再是简单的认同焦虑，而是一种全球性的精神－政治症状。

2016 年，蒲英玮、李一凡、陶辉三位艺术家联合创办了杂志《地缘 GEO》，至今已经出了四期。杂志依照地缘展开对不同个体实践的制图学式的描绘。这其中，也自然

会带入信仰、身份以及地缘政治等。因而，与其说它是一种描绘，不如说是对于迁移、流动与游牧中的客观世界的采样。同样带有人类学的色彩，刘雨佳最新的项目则聚焦在"海滩"这一特别的地带。"海滩"在此具有双重的所指，它既是边境、边疆和地缘政治的隐喻，同时也是一个超越了既有的定义而生长为一部交织着恐惧、狂欢乃至死亡和重生的新的关于海滩的体认及叙述。鲁滨逊是其素材之一，巧合的是，他也是常宇晗近作《地缘演绎——鲁滨逊、汪晖、施密特三人谈和反转的地球》（2016年）的"主角"之一。艺术家在此虚构了一场由当代中国学者汪晖，已故的20世纪德国法学家卡尔·施密特、政治思想家和生活在17世纪英国小说中的主人公鲁滨逊三个人构成的谈话。谈话聚焦在早期现代地理发现、空间革命、殖民方式、全球化时代资本流通以及现代人生活方式，进而展开对于未来地缘政治的思考和想象。显然，无论是汪晖对于霸权的批判和关于去政治化的论述，还是施密特的"敌我区分""例外状态"，抑或是鲁滨逊身上的游牧性与自然秩序，三种不同的地缘关系及其混合状态事实上也正是今天全球化真实的政治处境。

值得一提的是，如此敏感于地缘的大多都是曾留学或工作、生活在海外的中国艺术家，切身的经验常迫使他们不得不将视角引向身份、认同与政治的维度。透过他们的实践也看得出来，这里不再是一种僵化、刻板的民族、国家、地方或意识形态的认同，也不再是一种简单的普遍性或差异－平等的自觉，而多是基于自我经验，诉诸一种微观的、混杂的、临时的、弹性的、流动的、生长的认同机体，其结构既不是平面的，也不是纵深的，而更接近一种难以捕捉的拓扑式展开。在这个过程中，旧有的左右意识形态之争失去了支配或主导的地位，甚至已经彻底失效，自然也暗示着一种新的政治的诞生。

余论

1995年，也就是和蔡国强在嘉峪关实施行为"延长万里长城一万米"的同一年，洪浩创作了一组有关地缘的版画《藏经》。他以世界地图册为底本，根据不同的主题重新组织其中的地缘关系，然而，无论他如何篡改和重组，所有的地图依然保留着明确的轮廓，其所指的正是民族国家及其主权边界。十五年后，邱志杰开始了"世界地图计划"。

地缘政治是他最重要的一个主题。据刘畑回忆，2007 年的拉萨之行，应该是邱志杰日后"鸟瞰"系列（即"世界地图计划"）的一个契机。而这在某种意义上也解释了为什么很多时候邱志杰在地图的描绘中隐去或弱化了边界。因为古代中国（或天下／帝国）及其舆图都没有边界，只有边疆。从中也可以看出，在邱志杰的观念深处，始终存在着一个"大一统"的思想。

这一观念回应了近十余年来国内学界关于"天下"的论述和重申。这些论述试图以"天下秩序"或"新天下主义"取代由民族国家建构的世界体系，以古代中国的"王道"取代全球化的"霸权"，然而，诚如葛兆光所提示的，古代中国"天下"秩序中原本隐含着华夷之分、内外之别、尊卑之异等因素，以及通过血与火达成"天下归王"的策略，因此，它未必或并非是既有世界体系的最佳替代方案。而这也是本文选择从当代艺术的视角重新叙述和开启我们对于边界、边疆、地缘政治及其之间多重关系的认知、理解的因由所在。这些艺术实践不仅指向各自不同的语言方式，更重要的是，经由此，还可以看出历史与现实的复杂和曲折，其中既涌现着荒诞与野蛮，也不乏理性和审慎。然其目的并非是像历史学者一样，只是为我们提供一个不同的关于历史中国和世界的认识，而是透过种种独特的个人视角，在积极地切入并参与这一残酷的、充满暴力的现实进程中，诉诸新的艺术‒政治感知与想象。

评论奖十周年特别奖
张献民

2017 年 CCAA 中国当代艺术奖 艺术评论奖评委评述

为了纪念 CCAA 中国当代艺术奖评论奖十周年，评委会决定授予张献民的写作提案《公共影像》以特别奖。在支持中国独立艺术批评十年之后，评委会希望通过此次授予这个奖项，鼓励艺术批评跨越既有边界，超越当代艺术的狭隘定义。

张献民的方案并没有像传统的艺术批评那样聚焦于艺术家的个人创造，而是将触角伸向一个与当代艺术紧密相关的视觉文化与媒体文化领域。

张献民是中国独立影像最重要的推动者和评论者之一。他持续地介入和写作是对独立影像的巨大鼓励，其早期的著作《看不见的影像》开创了属于他的独特影像评论写作风格：让评论语言和影像语言相呼应，并勇敢地说出自己在影像内外所看到的一切。本次获奖的《公共影像》，关注的是另一类"看不见的影像"，这些公共影像因为它们太流行和公开，以至于被人们视而不见。

张献民的研究将用富于洞见的目光打量它们，把它们视为景观社会的征兆，从而探索其背后暗藏的公共美学趣味和意见，以及这些影像的生产、流行、分配是如何楔入整个社会的生产体系当中。

CCAA 中国当代艺术奖 2017

张献民，北京电影学院文学系教授，出演电影《巫山云雨》《颐和园》《举自尘土》《缺失》《人生若只如初见》《柔情史》等。著书《一个人的影像》《看不见的影像》。2005年成立影弟工作室，联合制作剧情长片《举自尘土》《街口》《糖》《鸟岛》《金碧辉煌》《孩子》《大雾》《青年》《盒饭》《老驴头》《老狗》等，纪录片长片《风花雪月》，短片集《暂停》《青国青城》。担任监制或艺术指导的影片有《告诉他们我乘白鹤去了》《家在水草丰茂的地方》《一个夏天》《我的青春期》《缺失》《路边野餐》《我们梦见电影》《塔洛》《额日登的远行》《轻松＋愉快》等。2017年担任艺术指导或监制的进行中项目：《何日君再来》（已完成）、《好友》（后期中）、《之子与归》（后期中）、《东北虎》、《长风镇》、《鲜美》等。

2010年起任天画画天（北京）影业有限公司艺术总监。2011年联合创办"齐放"和"艺术中心放映联盟"。任香港、台北、釜山、云之南、中国纪录片交流周、广州纪录片大会、飞帕、克莱蒙费朗、西安民间影像展、首尔数码、Ebs、鹿特丹、凤凰纪录片、亚太电影奖等电影节或大赛评委，长期任亚洲纪录片基金评委。在国内组织独立影展。在巴西、意大利、韩国、奥地利、法国、英国等地组织展映中国独立电影。

艺术评论奖十周年特别奖提案
张献民

《公共影像》研究计划

公共影像的研究计划分为两个阶段。

第一阶段是个案的研究。这个研究以媒体写作为方式。自 2004 年开始，经历了与《书城》、《南风窗》、《南方周末》、《凤凰都市》等纸媒的合作，成功或没有成功，直到 2015 年经历了与微信公众号"瑞像馆"的合作。

此研究的前史是我对不可见性的关注、推广和研究，那些研究也以媒体写作为主要方式，于 2004 年结集出书《看不见的影像》，前后写作两年。在写作的后段，已经开始思考所谓"视而不见的影像"，对此有几种尝试定义的办法：

1、退而成为背景的影像
2、最广泛播放或被最广公众最经常看到的影像
3、广泛分享的影像潜意识
4、所有不要钱（比如通过盗版）而能便捷获取的影像
5、受到广泛分享从而我们拒绝观看的影像
6、在经历向读图时代的转变之后再升级为视频时代的过程中各自心目中将"统治"我们的那些视频
7、只属于公众没有任何私人属性的影像

在决定写作"公共影像"系列之后，我先做了四个采样：午时的电视广告、子时的电视广告（确切讲是 12:00-01:00）、央视新闻联播（相隔十五天的两次采样）、央视春晚（相隔一年的两次采样），并进行分析。之后的采样工作没有一开始严谨，比如盗版领域对好莱坞枪战场面的采样和日本 AV 的采样、网吧聊天头像的采样。

对这些采样或公共影像样本的写作前后持续了 12 年。它的漫长主要缘由是纸媒无法发布有关新闻联播或春节晚会的评论文章，基于我们共同领悟又几乎无法言说的原因，而我又比较倔、坚持媒体写作必须在媒体上发表。在漫长的时间之后，可能是我学乖了一点，或者是纸媒跨越了受公众或官方关注的拐点，纸媒又能发表了，于是这些个案研究在 14-15 年之间完成了。

这个过程中，收集了很多反馈，反馈对后来的写作有很多影响，比如部分海外学者、媒体编辑、匿名网友。希望我继续的是一种声音，比如顾铮老师，提示我应该再写各个城市热衷于"生产"的城市形象片，台湾几个大学生说希望我写夜店的背景视频，但是我终止了，没有继续。

这些个案研究主要色彩是文化批评，每篇由一般性阐释、技术分析和文化批评三个部分构成。

本提案附件之一是这系列文章的一篇。

第二阶段的写作，开始于今年春天，现在正在继续，我个人希望尽快取得结果，最晚在今年（2017）年底。

它有两个开端：作为对不可见性的深度研究、以及对媒体写作的深度的不满足，2010 年开始，我写作着我称为"抽象系列"的长文章。这个系列在第五篇有关"社会变动中的时间线与不依赖叙事的影像时间线的同构"问题中卡壳了，自 2012 年到现在没有继续。那是我非常失败的一次严肃写作经历。

另一个来自 90 年代末我尝试写作的版权系列，那个系列从来没有开始过，虽然

《公共影像》研究计划

2017 年 CCAA 中国当代艺术奖　　评论奖十周年特别奖　　提案

公共影像的研究计划分为两个阶段。

第一阶段是个案的研究。这个研究以媒体写作为方式。自 2004 年开始，经历了与《书城》《南风窗》《南方周末》《凤凰都市》等纸媒的合作，成功或没有成功，直到 2015 年经历了与微信公众号"瑞像馆"的合作。

此研究的前史是我对不可见性的关注、推广和研究，那些研究也以媒体写作为主要方式，于 2004 年结集出书《看不见的影像》，前后写作两年。在写作的后段，已经开始思考所谓"视而不见的影像"，对此有几种尝试定义的办法：

1. 退而成为背景的影像
2. 最广泛播放或被最广公众最经常看到的影像
3. 广泛分享的影像潜意识
4. 所有不要钱（比如通过盗版）而能便捷获取的影像
5. 受到广泛分享从而我们拒绝观看的影像
6. 在经历向读图时代的转变之后再升级为视频时代的过程中各自心目中将"统治"我们的那些视频
7. 只属于公众没有任何私人属性的影像

在决定写作"公共影像"系列之后，我先做了四个采样：午时的电视广告、子时的电视广告（确切讲是 12:00—01:00）、央视新闻联播（相隔十五天的两次采样）、央视春晚（相隔一年的两次采样），并进行分析。之后的采样工作没有一开始严谨，比如盗版领域对好莱坞枪战场面的采样和日本 AV 的采样、网吧聊天头像的采样。

对这些采样或公共影像样本的写作前后持续了 12 年。它的漫长主要缘由是纸媒无法发布有关新闻联播或春节晚会的评论文章，基于我们共同领悟又几乎无法言说的原因，而我又比较倔、坚持媒体写作必须在媒体上发表。在漫长的时间之后，可能是我学乖了一点，或者是纸媒跨越了受公众或官方关注的拐点，纸媒又能发表了，于是这些个案研究在 2014-2015 年之间完成了。

这个过程中，收集了很多反馈，反馈对后来的写作有很多影响，比如部分海外学者、媒体编辑、匿名网友。希望我继续的是一种声音，比如顾铮老师，提示我应该再写各个城市热衷于"生产"的城市形象片，台湾几个大学生说希望我写夜店的背景视频，但是我终止了，没有继续。

这些个案研究主要色彩是文化批评,每篇由一般性阐释、技术分析和文化批评三个部分构成。

本提案附件之一是这系列文章的一篇。

第二阶段的写作,开始于今年春天,现在正在继续,我个人希望尽快取得结果,最晚在2017年底。

它有两个开端:作为对不可见性的深度研究以及对媒体写作的深度的不满足。2010年开始,我写作着我称为"抽象系列"的长文章。这个系列在第五篇有关"社会变动中的时间线与不依赖叙事的影像时间线的同构"问题中卡壳了,自2012年到现在没有继续。那是我非常失败的一次严肃写作经历。

另一个来自20世纪90年代末我尝试写作的版权系列,那个系列从来没有开始过,虽然当时有核心刊物同意发表4-6篇的系列。

此第二阶段的写作目标是一篇长5-10万字的文章,以抽象的方式阐释"公共影像"。它可能是对公共影像个案研究的一种总结,或一篇超长的序言,或与个案研究形成上下篇的关系。考察前辈的写作,麦克卢汉的《理解媒介》(1964年)是一个接近的例子,以带诗性的语言描画整体是该书的上篇,再进入下篇的单个媒介研究。我的公共影像写作,比学术前辈差得很远,除了对中国现在状况和互联网今日面目的应时应景之外,只能发力或展开到五成,这是我的自知之明,但我仍希望它对目前的状况有解释,对未来有启发,对国际学界有一点影响。

这篇写作内部分为"公共""影像"和"研究方法"三个部分。

"公共"章节的理论部分来自哈贝马斯和布尔迪厄,历史性的讨论会非常少量地涉及国学中道统末期的太学和乡党体系、现当代人类学对乡村神性聚会的研究(扶乩、幽游、道场等)。此章节主要在马克思主义的延长线上,学术贡献最突出的是过去十年中我逐渐完善的一整套社群等级划分,这套理论也应该是整个写作的核心。

"影像"章节的理论,部分来自德勒兹,也会对佛教经典有引用,如《诚唯识论》中有关"相""心所""辨析"的议论。这个部分还会有部分引用来自当今的互联网工具开发者,如腾讯的微信团队。

"研究方法"的章节是对此写作本身的阐释。我预计整套写作并不会得出一个结论，我有必要对写作时间之长、使用方法之错综复杂作出梳理，并为未来可能对活动影像与观看者关系的研究者提供一些路径。

此第二阶段的写作目前进行到"公共"章节。这是目前我唯一的写作，在完成它之前我不会插入别的写作。

此第二阶段的写作将与第一阶段的写作一同构成一本书，第一阶段的文章引起了个别出版社的强烈兴趣，在第二阶段写作完成之后，此书应该能尽快出版。

本研究计划暂时没有申报任何国内外大学的科研项目。

从今年年底到明年，我在国内外的讲座和发言，如果话题能由我做主，我将都以公共影像的抽象总结或深度阐释，也就是目前正在进行的写作为主旨。目前规划中的有在美国独立电影协会等机构的交流，将于今年12月份进行。

本提案的最后部分是自我阐释。

年轻时我其实对人不感兴趣，想做一辈子大自然的摄像师。后来做了老师，有点牛不喝水强摁头的意思，算是生活所迫吧。由老师的身份而开始写文章，由于文章被友人们看好，被拉拽着或托举着做了中国独立电影的策展人，既啼笑皆非，也是我的荣耀吧。随着时间的推移，缺乏深度阐释，是我工作中和思想中的主要缺憾，想来与古代或国外的某些知识分子一样，实在不行，只好自己上了，责无旁贷 = 被逼无奈。也不知我这样讲，是否太直男。

深度写作可能是我彻底退休之前最重要的研究任务。

但这个写作开展得非常不顺利。个人能力是第一个不利因素。友人们难以合作是第二个原因，公共影像的写作，本来可以由众人来合作完成，但同行不受我忽悠，晚辈急于挣钱买房，到头来我还是个孤独的写作者。昨晚读到布尔迪厄写福楼拜说"《包法利夫人》我一共挣了三百法郎，刚够纸钱（我注：那时候手写，很费纸）。艺术只能为了艺术的乐趣。"

我作为电影制作者的身份，与深度写作基本没有互动。策展层面有很多互动。另外，一些APP的开发者，尤其2015年互联网创业风向集体转向短视频时，不同的年轻人向我咨询，他们的所思所想，对这套深度写作，有不少启发。

感谢你对本提案的阅读。希望不是太枯燥。

CCAA CUBE 与文献工作

CCAA CUBE

CCAA CUBE
与文献工作

CCAA CUBE

CCAA中国当代艺术奖
Chinese Contemporary Art Award(CCAA)

CCAA CUBE
与文献工作

CCAA 中国当代艺术文献馆

CCAA 中国当代艺术文献馆位于北京市顺义区西田各庄日新路 43 号。文献馆旨在以 CCAA15 年以来与其自身历史发生关联的艺术家资料为基础,以中国当代艺术发展脉络为主线,逐步扩大文献的种类和数量,以期建成较全面的中国当代艺术文献系统。中国当代艺术奖将对文献资料进行整理和妥善保存,为艺术家、评委和提名人建立个人文献数据库,并邀请相关业内研究者对文献进行深入分析,为未来的学术研究、收藏及公众艺术教育等提供立体便捷的信息检索素材。同时,作为有关中国当代艺术的最重要的国际交流平台之一,CCAA 还将致力于让更多包括国际评委、策展人、美术馆馆长等艺术研究人员了解中国艺术家及艺术现状。

筹建完成后的文献馆将对公众开放,并定期举办相关讲座、沙龙、放映会等公众活动。CCAA 文献馆希望可以扮演一个实验室的角色,为来自不同文化背景和职业领域的专业人士以及公众提供一份尽可能完整的关于中国当代艺术的历史素材,鼓励读者创造性地找到自己的阅读方式和叙事方式,在文本对比与相互交流中允许不同艺术家的情感和理念与自身原本的知识结构发生自然的反应,从而重新建构起对自己对中国当代艺术的认知,以及从中国当代艺术家们的叙事视角出发的关于中国当代社会、经济、政治历史的独特认知。

CCAA
中国当代艺术文献馆

CCAA CUBE
与文献工作

一场关于中国当代艺术 20 年的讨论——CCAA 中国当代艺术奖 20 年

CCAA
中国当代艺术文献馆

CCAA CUBE
与文献工作

CCAA 中国当代艺术文献馆
希克纪录片截图

CCAA CUBE
与文献工作

KNOW ART 中国当代艺术文献联机书目数据库

由 CCAA 中国当代艺术奖基金会创建的 "KNOW ART 中国当代艺术文献" 联机书目数据库（以下简称 KNOW ART）是国内第一家面向国内外学者以及全体公众开放，以中国当代艺术研究数据为主，涵盖与此项研究相关的人文、历史、哲学类文献目录的联机数据库。数据库采用自主开发的数字图书馆搜索技术，联合国内外研究、或从事中国当代艺术文献相关工作的机构（含美术馆、学术机构、独立非盈利组织、画廊、书店），初步形成包括信函、手稿、图书、图片、视频等各种形式在内的中国当代艺术研究文献目录。

KNOW ART 的建成旨在利用互联网所提供的无限空间，突破传统图书馆、文献库在物理空间中所存在的局限，实现专项文献信息的共同累积与分享，将中国当代艺术文献机构的研究成果全面、充分地展示给来自不同文化背景、职业领域的专业人士，使从事中国当代艺术及相关历史、文化研究的海内外学者免费获得全面、准确、高效的专项文献资料查阅系统，也为公众提供认识、了解当代艺术的专业途径。此项目的实施对中国本土学术机构建立在相关研究领域的话语权，推动中国当代艺术研究的国际化进程，普及中国当代艺术教育，培养公众对艺术、文化的关切，均具有十分重要的战略意义。

KNOW ART 中国当代艺术文献

CCAA CUBE
与文献工作

一场关于中国当代艺术 20 年的讨论——CCAA 中国当代艺术奖 20 年

CCAA
官方网站

CCAA 沙龙
搭建多元学术平台

查看全部图片

2012年11月4日晚上18:00中央美术学院美术馆迎来了第十三届卡塞尔文献展艺术总监卡罗琳·克丽丝朵芙·巴卡姬芙女士与中国策展人皮力先生的对谈，对谈会现场为每位听众准备了同声传译设备，为了使大家更直接的感受并参与这种艺术文化的思想碰撞。中央美术学院馆馆长王璜生先生和歌德学院（中国）院长安德思先生作为主办方代表在对话开始前，介绍了本次对谈会的主题"无理念策展"的概念以及介绍两位对话嘉宾。

这次对话首先由卡罗琳女士展开。她谈到，这次文献展的初衷是希望通过与艺术家谈论哲学、世界观、人生观的问题，促使艺术去替代平行的现实。而艺术的迷人在于等到我们摸清了它是什么的时候，它已经不是那样了，这也是它的神秘所在。她强调："艺术的本质是不断变化的，我们不光要看到艺术是什么、能做什么，也要看到它不是什么、不能做什么，即看到它的成就和失败。"期间，卡罗琳女士也播放了她精心准备的有关卡塞尔文献展的作品图片，更直观形象地解读展览的艺术理念，十三届卡塞尔文献展的重点是通过展览的方式去打破一种"所有艺术都理所当然应该在西方进行"的误解。她所希望的是世界上所有地区国家的一种盘根错节，努力打破原有的政治认知和文化成见。

卡罗琳女士也谈到自己的学术兴趣和关注的方面：她对崩溃、重建及二者的同步性感兴趣，同时还提到了她关注的两点问题：①有形化和无形化、获取性和非获取性的关系，这种"获取"是数字化时代的关键词，这种不惜推动一切消费方式的获取使很多超现实主义者有产生了疑虑。②"在一个地方"和"不在一个地方"的感受是不同的，就好像在文献展现场上却能感受一种不在现场的艺术冲击，这是一种对自己感官的重新认知，也是对于不同地区文化的现场重构。

卡罗琳女士关注"解放"，而不喜欢说这是获得自由，她认为自由这个极度保守的词并不能够在哲学上被定义，而人们迫切需要去重新定义一种时代的认知。卡罗琳女士在此谈到一个例子："我忽然想到玛雅文明以及解段时间西班牙和希腊冲突导致的战争，很多人说我们面临危机，那我们如何处理？瓦解重构是一个重要的阶段，我们逐渐发现，艺术开始关注写实，而不是物质本身，忽略了象征它并不等于现实。十三届卡塞尔文献展展现的是一种心态，它传达了一种更新奇的东西，它源于战争和法西斯带来的伤痛，这是一个值得思考的问题。"

卡罗琳女士还提到，卡塞尔文献展的起源是希望单纯地做一个展览，由一个博物馆作为展览的空间。事实上，馆藏的艺术品在战争中饱受摧残，1943年英国军对展馆的轰炸直接导致了很多手稿的遗失，1933年纳粹在此也进行一场文物焚毁，至此博物馆遭受了双重的打击。战后的第一次展览的主题是：艺术是一种共同的语言，它可以跟任何文化接轨，希望艺术能起到一种疗伤的作用，而西方经历了高端的现代化，在战后的创作中往往更讲究自主性和迫切性。而后卡罗琳女士又通过后来的几次文献展和图片分析了它们的不同主题和影响。

2012"无理念策展?"对谈

CCAA 沙龙
搭建多元学术平台

一场关于中国当代艺术20年的讨论——CCAA中国当代艺术奖20年

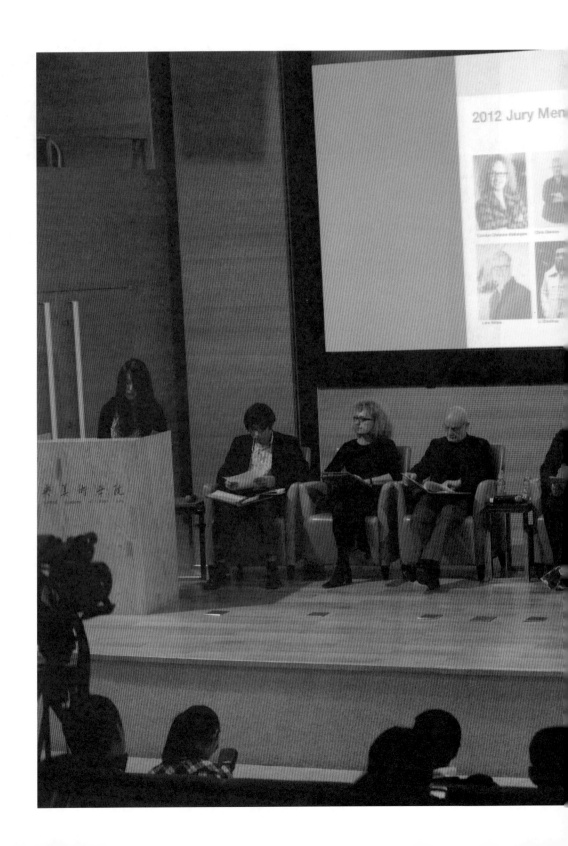

2012 CCAA + CAFAM
"博物馆与公共关系" 国际论坛

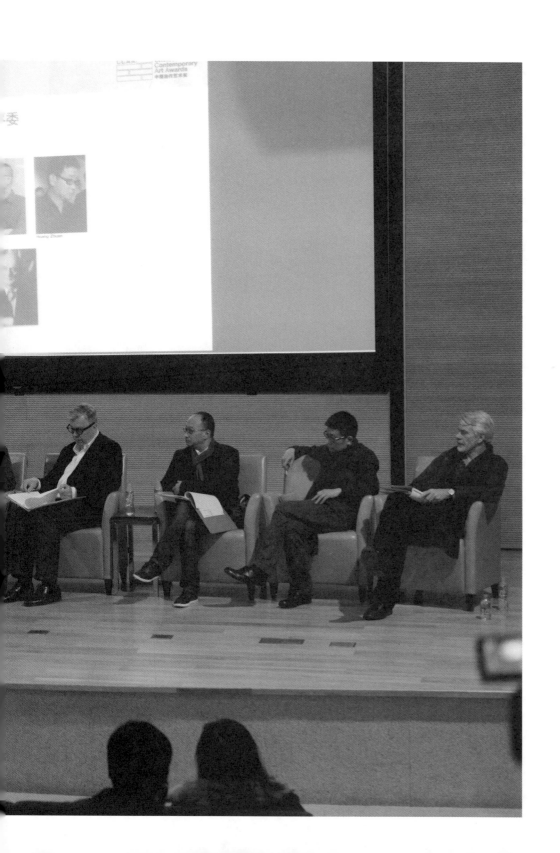

CCAA 沙龙
搭建多元学术平台

2015 学术对谈
"美术馆与艺评人的关系"

2015 年 CCAA 中国当代艺术奖评论奖新闻发布会暨学术对谈
对谈主题：美术馆与艺评人的关系
时间：2015 年 10 月 27 日下午
地点：中央美术学院美术馆学术报告厅
主持人：王璜生
对谈嘉宾：查尔斯·加利亚诺（Charles Guarino）、马克·瑞伯特（Mark Rappolt）、皮力、乌利·希克、郑胜天

王璜生：各位评委，各位观众，因为这几天跟刘栗溧商量对谈的活动，这次评奖有关中国当代艺术的批评问题，我想到了一个问题：在这种艺术批评的生态中，究竟美术馆扮演什么角色？在艺术批评中，美术馆既是一个参与者，又是一个被批评的对象，扮演多重的角色。美术馆通过它的展览系统，包括策展如何呈现，如何发现与展开问题，到开展系统的收藏、研究等一系列的公共活动，展开对当代文化、当代艺术的参与，包括参与中体现的一种态度，还有它在参与过程中呈现出来的意义和作用。包括展览策展提出的问题，这个过程中建立起来的一种讨论的标准或者学术的标准，这些是批评的生态中重要的一环，它们在当代艺术生态中的呈现为艺术的批评提供了一个靶，艺术批评针对美术馆呈现的东西，针对艺术家展览的专题提出问题，开展批评，并且讨论。今天在座的有批评界的、杂志编辑、艺术家等，大家对这个问题有深入的看法，我希望通过讨论得到大家的启发。

马克·瑞伯特：可能所有艺评人第一次的艺术体验都在美术馆，这点非常重要——美术馆的教育功能。所以艺评人和美术馆的关系像母子的关系，一开始美术馆作为母亲给艺术评论人很多的爱，孩子逐渐长大对母亲有反抗的情绪。但是如果美术馆的工作做得特别好的话，最终呈现给我们的不是一个单线的故事，而是一个多重的故事，这是美术馆和艺术批评重叠的地方，哪怕艺评人批评美术馆的展览立场，任务工作范围其实是一样的。

王璜生：于渺的文章好像谈到美术馆，当代艺术家从街道到白盒子，白盒子的逃离，这是一个很有意思的话题。

皮力：争论方案的时候有一个小插曲，这个方案不是很好的论文方案，而是一个很好的展览方案，查尔斯·加利亚诺当时马上回击我，这个方案做成展览很难看，还是论文好。这就是说明了其实批评跟美术馆的策划实践是两种实践，批评有理性文字的思维在里面，策划以视觉的方式出来，这是最本质的区别。前两天的对谈里我们谈到今天批评的位置与 19 世纪，包括 20 年以前的已经发生很大的变化，现在社交媒体出现，

CCAA 沙龙
搭建多元学术平台

出版成本变得非常低，艺术家受过相对熟练的语论训练，不需要批评家替他说话，很多原著的批评成为精英内部的行为了。从另外一个角度说，从美术馆的实践来说，工作这么久发现中国有点特殊，中国发生很大的变化，美术馆是倾向于教育的地方，批评的理性思维视觉化地传递给社会公众是很难很难的工作，中国现在正开始。

王璜生：皮力讲的问题我很有同感。我们请查尔斯·加利亚诺谈谈他的看法。

查尔斯·加利亚诺：关于艺术批评和美术馆的问题，皮力是一个非常好的在场证明，美术馆和批评是一体的，他既是策展人又是供稿人，一个文明社会发展到最后，需要的东西就是艺术批评人。相反，一个文明社会最早需要的东西可能是美术馆。今天这个社会，美术馆在社区、群体里扮演的角色越来越重要，人们聚集在一起，讨论共同的问题，或者寻找历史的共同的地方。就全世界各种各样的美术馆的经验而言，除了传统的展示功能以外，社区内重要的连接角色变得越来越重要。作为在艺术体系的工作个体来说，批评家和美术馆工作的角色是一样的，是艺术机构和公众之间沟通的桥梁角色。所以我觉得批评家代表了来自公众的声音。所以对我来说，美术馆和艺术批评是缺一不可的。

郑胜天：刚才几位都提到美术馆，特别是美术馆制作的展览本身就是艺术批评要考察的主要对象，另一方面美术馆本身也是艺术批评的知识生产者，很多重要的艺术批评实际上是通过美术馆的展览和研究来产生、完善的。我想举我的个人经验为例。在我的策展经历中，最有收获的合作就是和美术馆一起工作的经历。2004年我和慕尼黑美术馆合作的展览叫"上海摩登"（Shanghai Modern），2009年做了"艺术和中国革命"（Art and China's Revolution）。这两个展览如果不是和美术馆合作，是不可能达到研究的深度的，因为两个展览大约用四年的时间作研究，无数的旅行和无数的艺术机构、艺术家、收藏家访问，只有美术馆才可以成功，每个展览一两百万，美术馆扮演重要的角色。如果艺术批评是一个赛场的话，美术馆是重要的人物，因为只有美术馆的力量才能使艺术批评达到一定的深度。这两个展览都出了画册，邀请了很多学者写作，成为比较有价值的资料。我个人觉得艺术批评是没有办法离开美术馆的，美术馆绝对是一个非常重要的艺术批评的机构。

乌利·希克：就我个人而言，和查尔斯·加利亚诺的观点是一样的，最早的艺术体验从美术馆开始，美术馆在我的生命体验中扮演着非常重要的角色。查尔斯·加利亚诺刚才的发言我深有同感，美术馆和艺术批评缺一不可。实际上可能话不能说得那么绝对，有一天可能艺术批评和美术馆会变得完全没有关系。为什么这样说？其实是担心。皮力说的社交媒体的问题，我曾读到一篇关于社交媒体政治信息的角色的文章。这篇文

2015 学术对谈
"美术馆与艺评人的关系"

章主要提供了一组数据，在几年前 20 岁以下年轻人获取信息 90% 是通过报纸，现在这个数据下降到 26%，70% 的年轻人从网络或者社交媒体获取新闻信息。从这个数据可以看出，年轻人越来越不看重内容，而转向抓住他们眼球的地方，这就是注意力经济，短时间吸引眼球的东西，而不是内容，艺术批评也不能幸免。刚才说的艺术批评和美术馆脱节是出于这种担心，在自媒体时代，每一个人成为艺术批评家是好事，又有风险，他可能冲淡、压倒严肃的批评或者是严肃的内容，我们从美术馆、艺术批评一开始获得的知识，现在面临很大的威胁。

王璜生：在刚才短短的交流中，我也挺有感触的。从马克·瑞伯特提到的，我们很多人可能一开始从美术馆获得一定的知识和信息，到最后乌利·希克谈到的年轻人更多更开放地获得未经处理的信息，美术馆提供给公众社会的，批评家、策展人提供给社会的可能是经过处理的知识和信息。在当下非常开放、当代的社会中，可能更多的年轻人获得的信息是开放的、未经处理的，他们对这样的信息充满兴趣，对于美术馆的运营者来讲，我们得思考怎么样运用新的方式建立新的文化的发展。其实美术馆的角色很特殊，它是一种特殊的批评方式，批评其实有很多种，有很多方式。

（本文未经发言者本人审阅）

CCAA 沙龙
搭建多元学术平台

一场关于中国当代艺术 20 年的讨论——CCAA 中国当代艺术奖 20 年

2016 "思想空间"先锋对话
——美术馆如何挑选艺术家

时间：2016 年 11 月 15 日 15:30-17:30
地点：中央美术学院美术馆学术报告厅

刘栗溧：下面有请范院长和王馆长上台。开始讨论"美术馆如何选择艺术家"和对本届 CAFAM 双年展"空间协商"探讨之前，先请范院长给我们讲几句。

范迪安：首先我非常高兴和大家一起获得这一届 CCAA 获奖艺术家的评选结果。我也曾经做过这个奖项的评委，也高度评价 CCAA 能够持续关注中国艺术发展，特别是注重中国艺术在全球文化新语境中的一些新的发展特点。中国俗话说"十年磨一剑"。今年是第十届艺术家奖，也使我们能够通过这个奖项的评选看到两个重要的文化特征：第一， CCAA 的评审团是一个国际评审团，由国际上有影响力的著名艺术家、艺术博物馆的专家、展览策划人和艺术研究的专家组成，这就很好地形成了一个多视角、多维度的观察点，我始终认为对中国艺术的评价应该放在中国本土视野和国际视野两个坐标上来，这样就能够选出有代表性的艺术家和他们的作品。

第二，CCAA 的评奖标准或者角度也坚持了它的特色，那就是注重艺术家个人创造力和对整个当代艺术的贡献。我非常赞赏冯博一先生刚才简短阐述 CCAA 评奖的原则，因为对于今天非常丰富的艺术创造生态来说，优秀的艺术家个体不仅是时代的标识，也是我们探讨艺术发展问题一个重要的对象。因此，这样的奖项在发展的过程中鲜明地形成了自己的特色，这是非常值得重视的。

回到这次讲座的主题，我们会说评选优秀的艺术家和他们的作品为的是什么呢？我们从什么样的角度来看待这些艺术家和他们创造的价值呢？我想这次的对话主题可以让我们换一个角度来看待艺术家对时代的贡献，或者说从美术馆如何挑选、收藏、研究、推广艺术家来看待艺术家的价值。我们都感同身受于全球化的速度，我们也看到了当代艺术在全球趋势中的相互借力和相互促进形成了不同文化背景下的当代艺术的整体趋势。如果我们把艺术家和他们的创作作为一种资源，艺术资源、学术资源，特别是文化资源的时候，我们似乎会提出另外一个问题：这些资源在全球空间里的分布是均衡的吗？或者说艺术资源的分配、流向和产生的效果是均衡的吗？由此在今天这样一个契机里来讨论艺术资源的全球分配与命运，可能就是美术馆一个新的任务。所以我想今天的美术馆收藏艺术作品可能已经不应该再是传统的功能或者是目的，首先不是为了据为己有，其次不是炫耀财富，美术馆收藏艺术，特别是当代艺术，应该是着眼于文化的交流和认知，着眼于在不同的地区、国家的文化发展中能够形成一种共享的价值观。信息时代的到来也具备了更多实际条件的支持，但是最重要的是馆长们、策

展人们,"curator"这个词本来就是美术馆中的收藏研究者们。对这个问题需要修改更多新的观念,今天这样的研讨也正是交流这样一种新的方式。所以艺术资源的分配、流布与共享真是一个新的话题。

刘栗溧:谢谢范院长。中国的美术馆在近五年、十年发展得非常迅速,也开始不断地建立自己的馆藏和举办展览,外国的许多美术馆也越来越重视对中国当代艺术的收藏和展示,无论在何处,大型的当代艺术机构是不是以同样的方式思考和决策呢?如果不是,哪些因素是决定它们不同之处的?是地理位置还是馆长自己或者是策展人的偏好、资源、政治因素、展览空间、机构的愿景?他们不同的关注点是什么?就这些问题我们想和在座的几位馆长探讨。因为香港 M+ 视觉文化博物馆是非常特殊的一个美术馆,可能会成为未来最大的收藏中国当代艺术品的一个美术馆,先请香港 M+ 视觉文化博物馆行政总监华安雅谈谈这个问题。

华安雅:毫无疑问 M+ 确实有非常丰富的中国当代艺术收藏,很大程度上来源于希克先生的捐赠,这几年 M+ 当代艺术收藏不断地发展,并且希望成为这个领域有前瞻性的收藏。与此同时我们也对 M+ 周边地区和整个国际范围之内的艺术进行有深度的收藏和研究。M+ 收藏的特别之处在于 M+ 是视觉文化的收藏,也就是说在当代艺术之外它还包括了建筑、设计和影像等更多的视觉文化的产物,我们认为在艺术文化实践方面 M+ 会是一个结合多样性的收藏。同时 M+ 的收藏也覆盖了 20 世纪中期到 21 世纪,这也给收藏带来了更大的时间性。地缘政治事实上对世界绝大多数的博物馆收藏来说影响力都非常大,M+ 是一个非常特殊的案例,而且也非常关键和必要。

刘栗溧:我想请问您,对于 M+ 的收藏,它的一个必要条件是什么?比如强烈的中国特性是 M+ 考虑的一个最重要的因素吗?

华安雅:其实我认为我们说"中国特性"或者是"中国性"是有一点点抽象的概念,毫无疑问,我认为我们的收藏更多的是关于中国当代艺术家的实践和到底是什么样的艺术被创造出来,我们既有的收藏涵盖了 20 世纪 70 年代至今的中国当代艺术。M+ 的另外一个不同之处在于我们不仅仅研究艺术本身,比如我们对于水墨的收藏也会研究它的发展线索,它的展示方式,艺术教育如何和公众发生关系,就像中国当代建筑纳入中国当代视觉文化的范畴之内一样,我们希望提供更多维的视角。我们进入 21 世纪的时候会发现关于当代艺术收藏其实不仅仅是关于地点,更多的是关于媒介。新一代的艺术家是在网络乃至后网络的语境中成长起来的,他们也会跨越虚拟和现实的平台去进行创作,当我们讨论当下语境的收藏的时候,会认为更多的是关于这种对话的复杂性。

刘栗溧：其实长期以来对西方机构是如何决定收藏中国当代艺术的，我们知之甚少，这也不是西方美术馆的一个核心使命，虽然这些机构的收藏目前还都没有达到规模，但是他们还是有选择性地在收藏，这些机构收藏的关注点在哪些地方？如何选择？会不会选择还没有被广泛认可的作品？很多问题都摆在我们面前，我想就这些问题询问蓬皮杜艺术中心馆长贝尔纳，我知道您作为馆长以来加强了对中国当代艺术的收藏，甚至成立了专门的小组，为什么这样做？蓬皮杜艺术中心收藏的标准是什么？

贝尔纳：首先感谢能给我这个机会来到 CCAA 进行这样一场中西方之间的对话，我也非常希望在未来我还能够继续参加大家的讨论。大家都知道蓬皮杜艺术中心有一个非常国际化的收藏，几乎是关于 20 世纪至今所有的当代艺术形式，总计有 12 万多件藏品，这些收藏也在不断地发展和进步，我们也收藏了大量的中国当代艺术。其实蓬皮杜艺术中心建馆之前已经开始跟中国当代艺术发生了一定的关系，20 年代、30 年代有很多中国艺术家来到巴黎，当然那个时候我们对中国当代艺术的收藏规则可能是不完美的，但确实是建立了中法之间一个早期的联系，这是一个非常令人激动的历史时刻，我们也开始了解到两个国家之间交流过程中的各种各样复杂的因素。到了 60 至 80 年代，众所周知，很多中国当代艺术家和知识分子搬到了巴黎，也进一步深化了中法文化之间的交流，当时有非常多很棒的中国知识分子在巴黎进行教学，我们跟他们进行了对话，也拓宽了视野，这些早期的信息也对我们中国当代艺术收藏起到了非常重要的作用。80 年代有许多中国当代艺术家去到法国，这是当时艺术全球化进程的一个部分，很多人留在了法国，甚至在法国居住和生活，这些人也成为中法文化交流非常重要的桥梁。对我来说，今天你去考虑建立一个关于特定文化收藏的时候没有办法不去回顾和解释这些历史因素的作用。中国当代艺术家给了我们一个机会去重新审视收藏中的系统，也给予了我们另外一个深入窥视艺术史的机会，这中间对我个人来说最重要的一点是，它让我们避免像世界上很多大的收藏家那样最后简单化成为非常相似的东西。如果你想要去收藏世界上所有地区的所有艺术，这个命题本身是不成立的，同样如果你想要去展示全世界所有的艺术作品也是不成立的，这中间我们的标准是什么？对于我来说最重要的标准是你怎么去拷问艺术史本身的意义。

我们会问艺术史的是意义什么？这个问题会延伸出另外一个问题：艺术本身的意义是什么？我们能够通过收藏怎样去回应这样一个问题？因为对我来说收藏其实不仅仅是艺术家和艺术作品的综合体，而是一个工具，一个能够激活的工具，它能够激活艺术的意义和艺术的重要性。对于中国当代艺术家来说，我们能够通过这些人找到我们激活的点在哪里。事实上我们会希望我们的收藏能够成为一个有整体性的模型，在这中间每一个特定性会被削减，当你收藏和展示中国当代艺术家的时候也需要找到独特的语境，所以说我们当时也邀请了中方的策展人。我们邀请的中方策展人也会策划一个

关于中国当代艺术家的展览，对于我个人来说，我也在不断地致力于完善蓬皮杜的收藏，我与其说是一件一件地到处购买新的作品，可能更感兴趣的是收藏一个已经在我们收藏之内的艺术家的新作品，我希望更多地同我们馆藏中的艺术家一起工作，找到一个方式发出像我刚才提到的对于艺术意义的拷问，包括从中涌现出的对于机构存在意义的拷问，希望我们和艺术家共同对对方提出问题：对于机构来说艺术家存在的意义何在？而对于艺术家来说机构存在的意义何在？

我相信你们当中应该有人知道我们会在上海成立蓬皮杜艺术中心的据点，为什么我们要做这件事情？首先对于我来说最重要的原因是它能让我们离中国更近，因为只有离中国更近我们才能真正意义上不仅理解中国当代艺术本身，还能理解中国当代艺术的创作过程，同时我们也是在一个艺术学院里边，因为学院会帮助去理解艺术的意义和建构，这是我认为不可或缺的因素。同时我们也认为跟上海的合作是一个很好的机会，为什么是上海？因为上海向我们发出了邀请，我们希望2020年能够实现我们最初讨论时的一些愿景，我希望一种不一样的新模式能够建立起来，而不仅仅是去带来或者是分享我们的馆藏或者是成为一个新的旅游热点。在这样一个充满批判性的世界中，我认为真正发展出中西方之间真正有意义、有效的计划和交流变得越来越重要，而且我也不想错过这个机会。

简单回应刘老师刚才提出的问题：我们怎么建立我们的收藏？三个关键词：它是历史的、复杂的、也是主观的。

刘栗溧：谢谢贝尔纳，贝尔纳在整个评审会过程当中一直对中西方文化对话这个问题特别感兴趣，我想他都是在探讨中西方文化之间的对话，刚才他也说他想谈中西方文化的对话，他是更感兴趣这个过程。

贝尔纳：我永远更关注过程。

刘栗溧：希望CCAA是一个桥梁，通过这次评选把贝尔纳带到中国，带到央美进行更多的对话。

贝尔纳：像蓬皮杜和泰特如此之大的艺术机构，我认为非常重要的一点是，除了收藏、购买和叙述这种讨论之外，还需要保持作为一个交流平台，尤其是实验平台的身份。我们需要体制，但我们也需要实验，在很多情况下实验是更为重要的。我们看到世界各地建起很多新的博物馆，但是我们也看到大量没有倾向性甚至没有自己观点的博物

馆、美术馆在出现。我认为央美是非常有实验性的，包括刘女士刚刚提到的 CCAA 研究和文献的历史，我认为研究和文献在蓬皮杜艺术中心也是非常重要的，不管是在西方文化还是在中国语境中。这个持续性的过程有不可替代的位置。

刘栗溧：谢谢贝尔纳，同样的问题想问克里斯：多年来您作为泰特美术馆的馆长，我想请您谈一谈西方美术馆如何收藏中国当代艺术这个问题。

克里斯：几年之前我还在伦敦的泰特美术馆工作。我需要强调的一点是，泰特收藏的目的从来没有聚焦于艺术的"国家性"，因为我们已经展示太多以国家分类或者以国家为标签的作品，我们在泰特举办的展览从来不会叫做"1963 年到 1978 年的巴西艺术"或者"某年到某年的比利时艺术"这样的标题，因为我们的视角从来不会泛泛以国家作为标签，而是会把视角放在个人的作品方面。一个比较好的案例是之前在泰特涡轮大厅跟安薇薇合作的项目，我们一直持续地收藏安薇薇的作品，包括最早合作的一个艺术家陈箴，他也在我们的收藏里面。有意思的是我们在鹿特丹展出陈箴作品的时候，在我自己和他的交流中他教会了我很多关于中国当代艺术的知识，这中间最重要的部分是他告诉了我其实不存在所谓的"中国艺术"。这是一个事实，存在的只有中国艺术家，而不是所谓的中国艺术，这给泰特的收藏提供了一个非常关键的视角，确实我们需要更多地参与中国的艺术中。毫无疑问，我们在更多地关注中国，这也能够帮助我们深刻地了解和理解中国和西方艺术此刻到底在发生什么样的关系，我们也持续地关注亚洲，尤其是尝试理解工作在中国和工作在日本、工作在韩国的艺术家，在广义的亚洲领域中到底有什么区别。

从西方博物馆收藏的原则中需要提出一个非常关键的点，就是他们对于个体艺术家和他作品的高度聚焦，之前也讨论到像余友涵这样的艺术家在西方有很高的认可度，但是在中国尚没有得到广泛的关注，我个人也非常想看到他在上海当代艺术馆的个展。包括在欧洲和美国，大量的艺术馆已经做了太多拥有美丽标题的展览，比如说"时间的科学"各种各样非常花哨的标题，但是我认为这中间欠缺的是对于个体艺术家和个体作品认真的深度研究，比如说今年的获奖者曹斐，她有近 20 年的艺术职业生涯，除了曹斐还有很多中国艺术家有同等长度的职业生涯，他们也值得被关注、学习、探讨，观察他们是怎么思考和反映这个社会。其实在西方有一种很俗套的观点："中国艺术家什么都做，什么都会一点。"事实上当你去仔细谨慎地观察其中一到两个个体的时候就会发现事实并不是这样，尤其是像张培力的作品，当你仔细审阅他的作品发展历史的时候就会理解为什么他所谓出口到国外的作品和他在本土展示的作品有一些微妙的区别，这也是对政治、社会冲突和当下文化现象的一种认知和折射。

我认为欧洲和美国的博物馆在对个体艺术家的研究和聚焦上是非常值得推崇的,我的一个新的工作现在不会透露太多,但是大的研究方向是中国的行为艺术。同样,我的一个研究原则是我不会简单大而化之地梳理整个历史,而是更多聚焦于其中一部分艺术家的作品。

刘栗溧:希克先生同样作为泰特和MOMA的顾问,也会对这个系统有你自己的一个认识。

希克:其实整体来说我并不认为西方机构对中国当代艺术的收藏有什么特别让人印象深刻的地方,包括他们提到看待和研究中国当代艺术的观点和方法,像蓬皮杜艺术中心确实也创造了一些特例。我也曾经和很多西方艺术机构合作过,包括借展给他们,跟他们共同讨论中国当代艺术,总体来说我并没有得到特别多的回应,确实不是每个西方机构都有义务研究和展示中国当代艺术,他们可能会有自己的研究方向。我认为大型国际艺术机构应该有专门针对中国或者是大中华地区独特的文化体的一个资源,我知道克里斯本人一直非常支持对中国当代艺术的研究,但是泰特美术馆本身分配到中国当代艺术研究方面的资源并不是特别的充足。我认为并不是说一定要去做一个关于中国当代艺术的展览,更重要的是在任何一个现行的研究方向或者展览或者项目中,中国的艺术家或者是中国的声音被放到这个项目的轮廓里面,这也是为什么你需要去研究中国。我非常同意克里斯刚才说到的一点,更重要的是找到那个人,找到那个作品,而不是泛泛地谈中国当代艺术。

我并没有对现在西方当代艺术机构对中国的收藏感到印象特别深刻的第二个原因是:他们并没有独立地在研究中国当代艺术,因此当他们希望考虑到中国元素的时候他们会很自然地找到了同样的人,这些人又会介绍给他们同样的艺术家,最终导致的一个结果是多样性的匮乏,我们在这个世界的图景中看到的是大量同质化的中国当代艺术,在一定程度上是这些机构的工作方法所造成的。

克里斯:我反对希克的观点:当我们在国际范围内展示中国当代艺术时总是倾向于少数、同一类人和同一类艺术家。我希望为我之前在泰特的同事和工作说两句话,哪怕是我们在考虑到西方当代艺术的时候也不是永远都找小汉斯,其实我们有自己的一个重点和研究的方向。

贝尔纳:我补充一下。从蓬皮杜艺术中心的视角来说,为什么我决定邀请中国策展人在蓬皮杜建立一个中国当代艺术的资源或者中心?我们希望抗争流行于国际的"中国艺术"这样一个俗套的概念,因为"中国艺术"这四个字本身并不意味着任何东西,我们确实在与"国家化标签式"进行抗争,我认为简单的国家化是一种危险的退步,

对我来说所谓"中国艺术 VS 西方当代艺术"或者"西方文化 VS 中国文化"是非常危险的说法，我更喜欢说发生在中国的个人经验和发生在世界各地或者国际上的个人经验之间的区别。对我来说，在一定程度上"国际化"这个词或这个观念本身，这个被市场发明的词汇本身也是一个危险的退步，我们真的需要谨慎。在这种泛泛而谈的国际化和国家标签之前需要怎么做？对于我来说应该把注意力集中在个体和个体性上。举个例子，我在收藏中看到陈箴的作品，大家知道陈箴在法国呆了很多年，他也跟我分享了他个人的期待和经验，那个时候他已经病得很重了，对我来说在那段时间的讨论中他所表达出来的观点和意识比把他囊括在某种我们说中国当代文化的讨论都要更为重要。尽管他已经去世一段时间，我还是选择收藏他的作品，因为在那个关键的时间点他对于中法之间文化交流和链接的发生确实扮演了不可忽视的重要作用。对我来说这个决定也提供了一种可能性，找到蓬皮杜艺术中心在当下简单化的、个体性丧失的言论局面中的一个定位，我不希望让这些个体化的经验消融在历史的进程。我认为文化和艺术之间最大的区别——引用导演戈达尔的一句话——艺术是一个特例，文化是一种规则。我希望为艺术，而不是为文化服务。

刘栗溧：这种激烈的辩论一直发生在 CCAA 这几天的讨论当中，以前也是这样，无论是西方评委和中方评委，始终是这样，这是特别有魅力的地方。在我们不太了解西方美术馆是如何收藏的同时，我们也不太了解中国机构是如何收藏非本土的当代艺术，机构如何来选择这些作品，如何将资源分配给本土艺术和非本土艺术，怎么进行研究和作出决定，是一种松散的收藏还是基于某个展览。就这个问题，我们在座有范迪安院长和王璜生馆长，范院长也曾经是中国美术馆的馆长，我想先请您谈谈这个问题。

范迪安：我不认为本土美术馆有收藏非本土当代艺术。今天下午的话题很有意思，我大概从三个角度谈这个话题：

第一，对于中国艺术博物馆，不管是公立还是民营的，其实这些年都越来越有强烈的收藏意愿和力求比较清晰的收藏目标，这可以说是整个中国美术馆界比较大的学术进步。我曾经在中国国家美术馆工作了将近九年，其实在收藏上只有一个意愿，就是试图建立起一个 20 世纪的中国美术序列，或者是一个看得见的中国现代美术史。其实这里没有"当代"，我讲的是 20 世纪和现代。实际上是一个文化上的思考，虽然在中国还没有一个博物馆能够展出整个中国古代两千年甚至五千年的艺术史，但是这部历史通过学者的研究和出版物还是能够找得到，或者说能够从阅读中看见。但是 20 世纪以来呢？或者说 19、20 世纪之交到 20 世纪末这一百年的中国艺术的历史在哪里呢？这的确是一个问题。而这段历史很重要，艺术本身跟西方也很难有什么比较，但是我看到了一种文化视野的断裂，那就是大家都可以认识中国古代的历史，也非常欣赏中国

的当代艺术，但是对于这百年来现代中国的艺术的价值、它的实际的存在却通常是会感到很虚空的。这也涉及在西方许多艺术史写作中会对中国古代进行书写，会写到中国的青铜、唐宋的绘画、明清的园林和建筑，但是一写到20世纪中国就成为一页空白，所以这就存在一个盲点甚至是一个盲区。实际上这是很多年来西方关于所谓艺术现代性的命题讨论所形成的"盲点"。因为在一个"现代性"的讨论中，现代中国的艺术或者中国艺术的现代进程是找不到价值归属的，由此造成了这一百年来中国艺术被视为非常简单的或者是忽视的状况。

克里斯：您提到的一百年，具体是哪一个一百年？中国的现代艺术是指什么？

贝尔纳：当我们提到中国的艺术和中国艺术之间概念上有没有区别？

范迪安：泰特的馆长问什么是中国的现代艺术，毫无疑问在时间上我们可以定位在19世纪末到20世纪，或者说到20世纪80年代。为什么这么说呢？既然可以使用当代艺术这个词，毫无疑问西方将现代艺术这个词用了很多年，我们也不会找另外一个词来形容20世纪这么长的中国历史，所以我觉得在中国本土来说，相对于它的古代，20世纪显然是现代，因为从20世纪初开始中国逐步进入了现代性。

克里斯：现代和当代时间界限上，尤其是在中国的界定是怎样的？

范迪安：什么时候是当代艺术的兴起，每个学者研究的角度、得出的判断都是不一样的，通常中国学术界会把20世纪80年代中期作为一个重要的起点，有的可以更多追寻到在一些地区，比如上海很多学者愿意把上海当代艺术从80年代初期算起，甚至可以更早一点到70年代末期，每个学者的视角是不一样的，但是不管怎么样，从时间上看和从艺术的文化属性上看，进入21世纪以后有了中国当代艺术似乎是毋庸置疑的。

克里斯：第一个问题就是社会现实主义，它是一个独立的估计还是以什么样的方式定为你刚才说的当代艺术的范畴之内？

贝尔纳：如果不生活在中国，世界其他地区的中国艺术家也对中国文化有相当的重要性，你怎么把他们纳入讨论的范畴？

范迪安：后面的问题显而易见，正像两位馆长对讨论艺术家个体特别感兴趣，比如讨论中国艺术家，对讨论中国艺术不太兴趣，觉得中国艺术是一个空泛的概念，当然我对此是有不完全相同的看法，今天这里先不说。说到海外艺术家，他们显然具有双重的身份，

他们是今天全球艺术发展的很重要的现象和人物，但是他们同样也是中国当代艺术的组成部分。因为他们的身份，特别是他们的背景并没有离开或者是也不可能离开中国的大的文化背景。这是回答了后面一个问题。

当然至于讲到社会主义现实主义或者是革命的现实主义，这一些在 20 世纪中国几乎居于主导地位或者是成为主流的现象，显然是中国现代艺术的重要特色。它们跟中国的古代艺术家不同，但是它们对当代艺术有影响，这就像所有重要的艺术史中的现象一样，它们相对于前人是革命的、变化的，但是对于后人是有影响力或者是有辐射性的。我在这里要特别讲一句，我非常高兴在蓬皮杜艺术中心最新的固定陈列里看到当年留学法国的一些中国艺术家的作品，尽管大概只有不到 20 米的墙面，但是我觉得这是一种当代的全球艺术史眼光，这使得他们作出了这种挑战，其中包括了常书鸿、常玉等中国艺术家的作品。我也特别赞赏今天更要注重艺术家个人，而不是用比较容易、宽容的"中国艺术"来举办展览，因为今天的中国艺术也是非常多元的，如果用宽泛的题目也不能够涵盖，哪一个展览能够涵盖如此丰富多元的艺术现状呢？我也非常赞赏通过个体艺术家来探讨一些具有普遍性的话题。

希克：我想可能刚才的讨论有点离开了原来的讨论，原先的问题是说中国的机构如何去收藏非本土的艺术，我也理解范先生刚才提到很多中国机构仍然在尝试梳理收藏中国艺术的一个进程中，我也想问中国是否有机构正在收藏或者是发展非本土艺术的概念？

王璜生：这个问题谈起来有一些东西很难说清楚。如果要谈中国主要官方美术馆如何有意识地去收藏非本土艺术，其实我很欣赏刚才蓬皮杜馆长、泰特馆长他们谈到陈箴的现象，两个人都谈到陈箴当年跟他们有交往，而且向他们介绍了很多中国当时的现代艺术——当代艺术发展的状况，成为一个结点性、纽带式的人物。那么他们的收藏是既收藏了陈箴作为一个真正的艺术家的作品，同时收藏了结点性人物和这个纽带。其实对陈箴的收藏并不仅仅是对一个作品的收藏，而是对一个关键人物、对于一个起到说清楚中国当代艺术跟西方连接点上的人物的作品。如果从这个意义上讲，其实我们在收藏西方、非本土艺术的时候也挺关注这一点的，比如我们收藏马克·吕布（Marc Riboud）的作品，他的作品跟中国文化密切相关，当年他对中国的记录等；我们最近收藏久保田博二的作品，也是强调他跟中国之间发生关系的这一个部分。我们会对这样一些人物有意识地进行收藏，包括彼得·路德维希捐献给中国美术馆的那批收藏，也是在一个关键点上，路德维希基金会将这批非本土的艺术带进了中国，并在中国发生了意义。

其实像现在中国民间有很多机构和收藏家也对国际上非本土艺术家有很多的收藏，包括龙美术馆、余德耀美术馆，当然余德耀美术馆不能完全称为中国的。我们也看到他们也

是很努力地在本土建构或者是收藏作为国际当代艺术发展的一个面貌，来呈现国际当代艺术发展上一些重要的人物、重要的作品，使中国整个美术馆界、文化界能够在这方面受影响，给整个中国当代艺术带来一种互动上的发展。在这一点上，我也觉得无论非本土艺术还是本土艺术的收藏，其实我们一直在努力，但是远远还无法很好地建构出我们对中国现代艺术的一部视觉历史、视觉上的一个呈现。可能原因也挺复杂。中国很多官方美术馆都有版画收藏，版画收藏其实记录了中国现代艺术史上的一个很重要的现象，包括从手法、从传统的转换到记录了一个时代的视觉图像，包括苦难图像等，但是背后因为有一个鲁迅，他作为旗手的号召力和支持，使得版画在发展和收藏方面有特定的艺术史的表述，但是在这种红色版画或者是纪实版画之外，这个历程阶段还有其他方面，包括鲁迅介绍的并不仅仅是一种反抗式的、苦难式的版画，还有很多优美形式的版画，但是这一部分往往会被忽略，正如我们会忽略掉决澜社，包括在相当长的时间里常玉、潘玉良等留法的人也被忽略或忽视。这个问题正如刚才蓬皮杜馆长讲到的，其实很多东西是历史的、复杂的，也是主观的。

刘栗溧：我想收藏的过程是复杂的，条件也是多种多样的。我还想问王馆长一个问题：收藏名单会公布吗？收藏结果会公布吗？

王璜生：都会公布，在网上，或者年度收藏在我们的年鉴上会有很明确的公布，我在广东美术馆做了十三年的馆长、副馆长，每年都出收藏图录，现在美术馆界都在出收藏图录。

刘栗溧：中国美术馆也是对外公布的，无论是本土艺术还是非本土的艺术？

范迪安：它更要公布了，公立美术馆一般都要通过年鉴的方式公布当年的收藏，因为这是公共财政的钱，需要社会监督。

冯博一：刚才的话题我想举两个例子。一个是1988年徐冰和吕胜中研究生毕业在中国美术馆做了双个展，当时场租是三五千人民币，20世纪80年代末还是一笔钱，当时徐冰和吕胜中商量每人赠送给中国美术馆一套作品，希望用作品来抵场租的方式跟中国美术馆商量。但是中国美术馆拒绝了，说你们这两套作品不值得收藏。1988年徐冰的研究生毕业创作就是《天书》，吕胜中的是《彳亍》，当然那时候不是范老师做馆长，是杨力舟做常务副馆长，馆长是刘开渠。这个例子我想说明什么呢？中国美术馆在收藏机制上面有一个问题，因为中国美术馆是国家美术馆。我觉得美术馆的收藏应该有一个特色，它是收藏在当下的或者某个阶段的文明在艺术上的体现。比较戏剧化的是，后来徐冰的《天书》很有名，很多博物馆也都收藏了，中国美术馆又去找徐冰说希望能够收藏，但是徐冰的《天书》在国际上有比较固定的价位，中国美术馆又嫌贵所以也没收。中国当代美

术史上，徐冰的《天书》是代表作之一。我的问题是现在中国也很有钱了，在美术馆收藏机制上有没有根本性的改变？

第二个例子是我在何香凝美术馆兼职，我们要做一个20世纪初期专题性美术史的展览，因为涉及20世纪初期，所以要跟很多美术馆或者博物馆借一些作品，我们就跟一个地县级市的艺术馆沟通，希望从他们那儿借几位老先生的作品，包括丰子恺、方人定、朱屺瞻等。在这个过程当中他们不断地提要求，除了我们承担往返运输、押送、保险这些借作品必需的条件之外，还提出了很多特别特殊的要求，比如说一定要何香凝美术馆的上级主管部门出一封函保证这些作品，而且让何香凝美术馆馆长或者是法人亲自去跟他们面签借作品——但是中国的很多美术馆都是某一个大官当馆长，另外有一些具体事务的负责人——他们说一定要有法人委托的代表亲自去借作品。举这个例子是我觉得非常悲哀和极度的失望，这是中国的美术馆或者是收藏的一个现状，当然我也觉得是在逐渐变好，但是可能我没有像王馆长那么乐观，或者我也不是馆长，没有那么多的体验，发生在我身上的事让我觉得很难与国际上的美术馆、博物馆进行比较平等的对话，差得太远。

王璜生：第一个例子的问题是早年收藏徐冰的场地还有没有发生什么变化，到现在这么多年发生了什么变化？我跟冯博一在广东美术馆做了很多"巧夺豪取"的工作，在第一届广州三年展结束的时候，我们几乎将当年在三年展上70%的作品以"巧取豪夺"的方式收藏在广东美术馆，包括蔡国强、方力钧、徐冰等。中国很多美术馆在没有办法的情况下，或者是非常艰难的情况下怎样跟艺术家更好地协商——所以我们这个展览叫"空间协商"——怎样协商获得艺术家对中国本土美术馆的支持，最后做成了相关的事。

第二个例子的这个现象有普遍性也有特殊性，现在官方美术馆以及官方跟美术馆接掌的过程中，这种现象不是太频繁。从我们经验来讲，非常重要的作品馆际之间借展现在都很顺畅，因为现在大家相对是比较开放的。对规则的遵守也比较到位，比如怎样买保险、押运、布展。官方跟民间之间的交流也比较顺畅，我们很多展览需要向一些民间的机构借作品，龙美术馆等都很支持，而民间的机构向我们借我们也会很支持，比如马克西莫夫的作品在红专厂美术馆、红砖美术馆展出，但是我们也会按照规则来进行，希望中国美术馆慢慢地越做越好。

刘栗溧：王馆长说希望中国美术馆越做越好，这是我们在座每一位的愿景。我们有一个媒体提问环节，现在交给在座的媒体朋友和观众。

观众提问：刚才听到贝尔纳馆长介绍举办中国展览的时候要选择中国的策展人，从某种意义上来说是不是由如何挑选艺术家变成了如何去选择策展人？两位国外馆长是通过什

么样的渠道去了解和选择中国策展人的，是通过朋友之间的介绍，还是通过中国策展人自荐，还是招募的方式，或者通过互联网查找一些中国年轻有活力的策展人？什么样的标准最后确定这些策展人？谢谢！

贝尔纳：首先我非常期待这位中国策展人能够提供一些关于中国文化的背景和视角，同时我要强调我们有一个策展小组，策展小组的中方策展人有两个任务：第一，需要带来关于中国文化的认知和信息；第二，他需要回应整个策展小组的工作话题和方向，因为他是我们策展小组的成员，他提议来自中国的项目的同时必须考虑到蓬皮杜中心国际讨论的语境和建构。我们的甄选过程是通过提交的申请，我们从十个候选人中选择。另外我必须强调一点，他是在法国和中国之间活动的策展人，我不想把他固定一个地方，希望他能够在真正意义上建立起中法之间的文化交流。蓬皮杜艺术中心有 40 位来自世界各地的策展人。

克里斯：泰特并没有中国策展人，我们有来自亚洲的策展人或者能说流利中文的策展人，我们经常进行大量的交流，比如我本身是上海当代艺术博物馆的委员会成员，我也担任 CCAA 中国当代艺术奖评委，我希望持续进行我们对于亚洲和中国当代艺术的研究。我们对安薇薇的展出只是一个开始，而不是结束。最近我们也在 BMW 艺术之旅的项目里展出中国演出者，这个作品也被泰特收藏。

贝尔纳：作为蓬皮杜艺术中心，我们非常了解生活在法国的大部分中国艺术家，而这些人与我们之间经常有沟通，他们对于中国当代艺术的过去乃至未来的讨论对于我们来说都是至关重要的。因为当你工作在一个当代或现代艺术机构的时候，跟艺术家一起工作，并且为艺术家而进行工作是不可忽视的一个因素，这些在法国的中国艺术家为我们提供了关于中国艺术和文化的信息和视角，包括视觉艺术、哲学乃至中国的电影。蓬皮杜作为一个国际机构会为王兵这样中国影像的实践者做个展，我们也希望通过这样的展览让人知道中国的影像对整个行业的影响和建构，王兵也希望他的作品展现的时候超脱于单纯投影展映的形式，而且有影片的静帧展出，这样延伸作品本身的叙事结构对我们来说也有很大的启发。

刘栗溧：我们本来要用两个小时的时间讨论两个话题，另外一个是"空间协商"这个展览，由于时间的关系我们没有时间讨论下一个话题，留到下一次再来讨论。感谢各位嘉宾和艺术媒体对我们的支持，谢谢大家！

（本文未经发言者本人审阅）

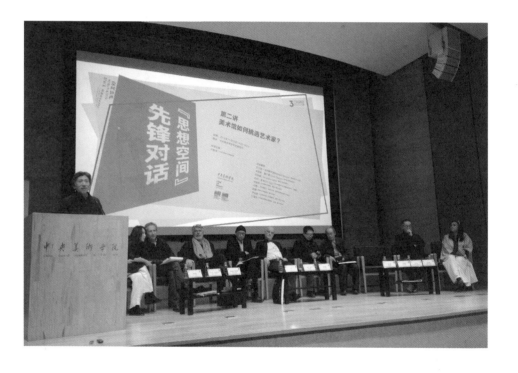

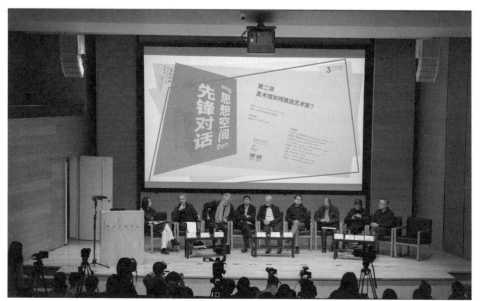

CCAA 沙龙
搭建多元学术平台

2015"艺术评论迎来拐点?"对话

时间:2015年10月25日 14:30-17:30
地点:CCAA Cube
主持人:刘栗溧
评委嘉宾:查尔斯·加利亚诺、马克·瑞伯特、皮力、乌利·希克、郑胜天
对话嘉宾:由甲(Stefanie Thiedig)、顾振清、于渺、王永刚、张学军、李蔼德(Edward Sanderson)、王家欢、巢佳幸、王滢露、齐廷杰

乌利·希克:首先我代表CCAA办公室感谢郑胜天先生向我们捐赠了70本杂志,这些杂志将会成为CCAA最有用的东西,非常感谢郑老师的捐赠。

郑胜天:实际上应该是我们的出版人的捐赠,因为在美国加拿大有一些Publisher出版人,他们提出一个计划,让我们把全套的杂志捐赠给全世界各个大学的图书馆,因为有很多图书馆不是从一开始建,从2005年或者是更近,他们图书馆需要过期的杂志,这些热心的赞助者提供这些资源,让我们把这些杂志寄给各个图书馆,所以中国所有的美术院校的图书馆,我们都寄了整套,你们也是属于这个捐赠的一部分,我也代你们向他们表示谢意。

主持人:我觉得郑老师刚才说的这个项目对公众和学生特别好。我想在座还有很多其他的出版人都可以步郑老师的后尘,对我们建立文献库有所帮助。

现在我也想介绍今天远道而来参与我们对话的嘉宾,他们是巢佳幸、顾振清、李蔼德、齐廷杰、王滢露、王永刚、王家欢、由甲、于渺、张学军,非常感谢你们的参与。

今天的对谈活动是CCAA搭建公众平台的新开端。1997年CCAA筹备的时候,我们搭建了一个将中国当代艺术介绍到西方的桥梁,现在是另一个桥梁。从年龄上来讲,今天有40后到90后,地理位置可能有上海、河南,远到加拿大、纽约,大家从事的工作都和当代艺术有关,但又不完全是在这个圈内的,有各行各业的,还有公务员、学校的博士生,我们聚在一起是一个从时间到地理经纬度都非常宽泛的对谈。

今天的对谈题目是"艺术评论迎来拐点?"为什么是这样的一个题目呢?明天是第五届CCAA艺术评论奖的评委会,在评委会之前做一个这样的对谈也是为明天的评选预热。因为这样可以使得国际评委和国内的批评家有更深入的交流。艺术评论是否迎来了新的拐点呢?我们拷问这个题目是从三个角度来考虑的:

首先是从国际关系层面来看,中国当代艺术批评似乎越来越受到国际的关注。比如说刚刚召开的由三影堂承办的Oracle国际摄影策展人论坛,以及2016年9月将在北京大学召开的第三十四届世界艺术史大会。这些来自于国际的关注是否可以为中国当代艺术批评带

来一个新的拐点？

第二是从政府层面的变化来看，2015 年 3 月 17 日中国美术家协会正式成立策展委员会，这是否意味着中国当代艺术批评从此有了体制？这个由政府建立的策展机制是否是一个中国当代艺术批评的拐点呢？

第三是从批评队伍自身来看，越来越多的关于批评家、策展人群体自我警醒的文章和话题出现在媒体和研讨会上，讨论了更多原来可能不常讨论的话题，比如"圈子化""有偿批评""过分批评""艺术批评生态处于一个失语的状态"，这些似乎更加自省的话题。另外，艺术批评和策展群体在不断地壮大，这种"壮大"来自于许多跨界艺术评论、策展工作角色。所以所有的这些问题都给我们带来了一个问题：中国当代艺术批评是不是到了一个产生拐点的时候？

因为今天大概有十位对话人，随机地请一些对话人提出问题。首先我想请由甲。由甲是德国人，是一位汉学家和日耳曼文学家，青年策展人，她的问题是关于艺术批评理性和感性的关系。

由甲：谢谢！我的问题可能是一个关于如何平衡内容、知识和一些感性元素的问题，这个问题可能跟艺术批评并不是直接相关，更多的是关于当代艺术创作。在创作中平衡内容、形式和直觉之间的关系，对我来说这是非常困难的一件事情，我想知道各位评委对这个问题的一些看法和意见。

希克：我想确定一下你的问题是说作为一个艺术家提出来的，对吧？

由甲：这个问题确实是从一个艺术家的角度提出的，没有办法面对感性和理性之间的关系。

查尔斯·加利亚诺：你刚才的这个问题其实不是不切题，是一个很好的问题。很多时候关于如何平衡感情和理性，感性、情感和知识也不是能说清楚的，看到这个"好"凭直觉就可以知道。艺术批评也是这样，我自己也不爱"艺术批评"这个说法。一个说话比行动更多的人来讨论艺术，对观众是有某种责任的，他必须在文章当中达到像你刚才说的某种理性与感性的平衡，然后在作品的解释里把各种因素带进来，包括历史的、自身的观感，把一个作品说清楚了，让观众可以对这一件作品有更深入或清晰的了解。我觉得一个好的作品或者是一篇好的文章就跟一个统一的有机体一样，其实是把艺术作为某种手段或者工具来阐述一个有可能是作者本身的想法或者是理念，好的批评家也并不像我们想象的那么爱艺术，他更多的可能是借助艺术把一个有意义的问题按一种非常有逻辑的、能够让人看清

楚的方式讲出来。

马克·瑞伯特：比如德语和英语之间的区别。因为由甲女士是来自德国的，平衡的问题也在于你选择的写作形式或语言会局限你的整个思路或者呈现方式。我也很同意查尔斯刚才说的，有时候艺术批评家会有一种罪恶感，对一个作品解释得越多可能越是在破坏它，把最核心的东西消解掉了。同时我觉得写作的形式很重要，有时候不一定专著性的论文、正儿八经的评论文章是最适合一件作品的，可能面对不同的作品需要挑选自己的写作形式。有时候一篇虚构的小说能够比正式的论文更好地说明某一件艺术作品，在不同的写作形式之间进行选择和挑选就与艺术创作一样，某一个内容和某一种形式在某一个时间点如果完美地碰到的话，可能就是一篇很好的文章。

查尔斯·加利亚诺：必须承认当代艺术是西方语境里的当代艺术，中国是一个"当代艺术新生国"，当代艺术也不过15至20年的时间，所以首先得承认在这个层面上用"当代艺术"这么一个词来概括整片领域是不可能的，它存在于非常多的层面，能覆盖的范围很广泛。这一次CCAA评论奖里的文章形式多种多样，有的像写评论文章或者学术提纲，有的可能情绪化倾向比较强，有的可能是从艺术史出发，还有的跟别的学科发生联系来阐述自己的观点。所以不能用一个词来概括，我们说的"当代艺术"这么一个东西其实不存在，当代艺术的范围是很广泛的。

主持人：谢谢由甲，谢谢各位评委。下面有请顾振清。顾振清的问题是：艺术批评是否有一种全球性的衰退？

顾振清：今天的话题——"拐点"让我蛮震惊的。在我的观察里，中国当代艺术批评正在不断地往下落，一直在衰退当中。在20世纪80年代和90年代，中国的艺术批评还是中国当代艺术、中国艺术圈的焦点，批评家的文章和观点会影响艺术家的价值观。从我小学一直到18岁，学习的文章写作一直是一种"鼓吹式"的或者"宣传式"的文章写作，基本上是"毛文体（毛泽东文体）"。到了80年代，中国的"新潮美术"以及90年代策展的时候，我们开始在文体上有变化，因为我们开始去努力争取独立的人格和自由的思想，让自己的文章有更多辩证的观点。那个时候中国的批评家在公众和艺术家这两方间持比较公正的第三方的立场，所以他们的很多观点还是比较客观的。

差不多是2005年至2009年，中国当代艺术开始在艺术市场上爆发。这样的局面引发了批评家队伍很大的改变，几乎90%的批评家都对外宣称：我有了一个新的身份——策展人。因为很少有批评家甘于寂寞，甘于坐冷板凳，更多的人开始介入一种与艺术家和艺术机构有更多利益相关的共同体的合作关系当中，他们的写作更多的是像一种艺术家作品的"广

告"。中国有一个词汇叫"软文","软文"是很好的词,里面没有立场,是很柔软的一种"立场"。这带来两方面的危机:一方面是批评家变身为"坐台批评家",他们按照委托来写作,所以是一种"委托评论"。这种文章和评论缺乏一个公正的、客观的第三方立场,实际上助长了现在中国当代艺术的一种"过度生产"的巨大危机。另一方面,如果继续保持一种犀利的批评,可能这样的批评家会打破自己的饭碗,他会丧失在艺术圈的人际关系和资源,成为孤家寡人。国内有"四大骂派"批评家,他们文章都有批评的话语。据我了解这三四年来几乎没有人请他们策展或者是参加艺术家的研讨会,少拿了很多红包。这种状况我看不到扭转的机会,因为刚才主持人讲的两个外部原因:"国际关注"可能是更多国外的外行参与批评;"政府关注",我担心有更多的审查机制。批评家队伍的壮大有可能更加良莠不齐。所以我看不到一个好的拐点,我只是看到中国批评在一点点衰落下去。听说国际上也有人说"欧美社会艺术批评在衰退当中",既然欧美社会有比较良好的批评机制,有没有可能请在座的国际批评家与我们中国的批评家分享一下这个"机制",或者国内的批评家对现在中国艺术批评的危机有没有一些反思?谢谢!

查尔斯·加利亚诺:我在艺术圈工作很多年了,从来没有见过哪个批评家光靠写批评文章赚钱让自己活得多潇洒。我作为《Artforum》的发行人也只能从自己作为杂志发行人的经验来谈。《Artforum》为什么一直在西方有这么好的名声?从创刊到现在,多年以来《Artforum》从来不做软文,从来不出卖自己的文章。如果你想让自己的名字出现在杂志上,那只能是广告页。作为杂志出版人 30 多年,我是管钱的,我从来没有以管钱的立场向编辑提出这样的要求:你们必须给这个或那个艺术机构、艺术家写展评或报道。

我觉得 CCAA 的奖项也是在做同样的事情,也是在改变中国现有的规则,鼓励那些有前瞻性、有独到见解的批评家,给他们一个良好的平台,让他们能够更加自由地舒展自己的才华。当然,我觉得所有人都同意没钱活不下去,但是作为杂志或者批评家来说,不可能有那种交换关系:我给你这个,你给我那个。

提一个小插曲,我早年与《Artforum》团队一起参加上海美术馆的一个活动,当时中国的艺术机构都会发媒体红包,在中国叫车马费,说得好听一点。当时我们所有的人都收到了媒体红包,里边有 500 块钱。按照《Artforum》的规矩,全员马上把这个钱还回去了,前台的小女孩觉得不理解。在西方,教会和国家分得越开,两者之间的关系越清楚,无论教会还是国家都越会朝着健康的方向发展。我觉得 CCAA 的乌利·希克先生在中国做的事情也是朝着同样的方向在做,改变现在中国把两者混同在一起的"规矩"。好的批评或者好的艺术媒体,当然是能够在做艺术和写艺术的人之间建立起一个真正的对话。怎么建立起来?就是让双方保持更独立的立场和位置,尽量给双方多制造这样的平台。

马克·瑞伯特：关于艺术评论者和策展人关系的讨论在西方艺术圈、艺术评论圈也经常进行，策展人进行有偿服务或者是提供软文的方式也不只出现在中国。我们作为杂志一定要采取中立者的态度，所有非常好的艺术评论者所持的态度都是中立的态度。可能很多批评家也是策展人，作为一个好的策展人，中立是非常重要的，这能够保证所有的批评在一个中立的态度上，不偏向于任何一方。

查尔斯·加利亚诺：顾先生说的问题跟马克说的不是同一个问题。在中国，钱和你写的字之间往往是直接挂钩的，没有什么情感上的冲突，没有什么不需要去厘清的关系，直接能挂上。但是在欧洲或美国有很严格的，至少每个人都觉得要遵守的规则和机制，在这个机制里边，你拿到的钱和你写的字之间的关系必须理清楚，他们会一直在这个矛盾当中挣扎，但是在中国往往没有挣扎，一手拿钱，一手写字。我作为《Artforum》的出版人，对这个问题有直接的感受，因为每个月我的工作主要是保证把编辑编辑过的文字里有利益冲突的部分摘出去，绝对不能有"我给你这个，你给我那个"的交换关系。虽然不是每一次都成功，但是至少始终在这个关系里做挣扎，在这个矛盾当中一直努力。中国的问题可能是没有这个挣扎的过程，也没有要厘清关系的努力，钱和文字往往是直接挂在一起的，您说到的问题是无法忽视的。每个人必须想这个问题，至少在这个问题始终存在的情况下，中国也需要一定的规则和机制来不断地帮人们把这两边分开，我相信中国在这方面已经取得或者是正在取得很大的进步。比如刚才说的车马费的问题，在中国是很平常的，如果在欧洲和美国发生就会上新闻。

郑胜天：我很同意查尔斯刚才说的，这个问题在全世界都是存在的，利益的关系希望能够影响艺术批评或者是艺术出版的现象一直存在，只不过在查尔斯说的西方或在一些发达国家中有长期以来形成的体制，这个体制从各个方面来控制这种利益的冲突。我们这个艺术杂志（《Yishu》典藏国际版）也是这样，因为是在加拿大，所以我们就不能按照中国现在流行的方式来行事，虽然我们是报道中国艺术的杂志。作为出版人，我经常也会受到很多压力，因为与国内很多艺术家或画廊都很熟，他们会写信、打电话问："我们是不是可以买版面？"等等，但是我用我们的地点是在加拿大这样一个理由把所有的要求都谢绝，因为我不能在那边做这样的事情，如果做了，就像查尔斯说的，第二天可能就会成头条新闻，这本杂志就不能存在下去。所以这有一个职业道德的规范体制的限制，这个问题在中国如何解决我也没有答案，但是我自己觉得也不一定像你刚才说的对整个现象完全悲观或者绝望，因为我想情况还是会逐渐地改变。

我在一些讲座中谈到中国不是缺乏批评，是缺乏独立的批评。独立的批评很重要，独立批评的一个基础是要有独立的人格，如果独立的人格不受尊重，独立的批评就建立不起来，当然这是一个比较大的问题。但是总的来讲，在西方讨论了很多年"艺术批评是不是走下

坡路？是不是面临危机？"一方面是受到市场的影响，现在艺术界越来越多是市场在发言，dealer（商人）或者是curator（策展人）的发言越来越多，批评家的声音或者作用越来越小，确实有这样的现象。但是在另一方面，艺术批评从来没有像现在这么发达，这么活跃，因为你看现在有多少杂志，国内外都是这样，各种各样的媒体，包括网上的媒体或自媒体，使得艺术写作、艺术批评数量超过历史上的任何时代，所以我觉得从另外一方面讲，也不能说是一个完全悲观的状态，只不过我们刚刚形容的20世纪80年代甚至于西方19世纪那种传统的艺术批评的作用与现在的不同了。过去是艺术批评家是领袖，可以是一个运动的创造者，现在不是这样的，艺术批评只不过是一个声音而已，但是现在有很多的声音，有传统媒体、自媒体上的声音，也有一些软文，大量艺术家自己出版的或者是画廊出版的画册，这些文章不能说完全没有价值，有的时候能提供一些资讯。我觉得艺术批评，或者干脆叫"艺术写作"，不一定完全是中文意义上的批评，可以是提供资讯，也可以是一种更深入的介绍。关键是我们怎么看待现在艺术批评所处的地位，也许再想恢复80年代的情况是不可能了，所以要在一个新的时代找到艺术批评中的艺术写作应处于的位置，这个是主要的。

主持人：谢谢。下面请于渺。于渺是艺术史研究者，现在是OCAT西安馆学术及公共项目策划人。

于渺：我在关注艺术写作的时候，我发现作者的背景从艺术史的研究转向历史书写的研究，近来艺术评论的写作也有一种相当理论化的倾向，有的时候艺术家的作品被作为例子来描述某种理论的正确性。我想问，理论研究和历史写作之间的关系如何平衡？相关的一个问题是，当我们在描述85后甚至90后艺术家的实践的时候，他们很多的实践被描述成"后中国人"，他们真的是去历史化的"后中国人"吗？是否也应该注意到他们的实践和中国的革命历史，和1989年之前的社会主义历史，甚至和更久远的宋元古代文化历史间微妙的关系？

马克·瑞伯特：你的第一个问题，关于现代写作和历史性的问题，其实艺术写作有很多种不同的选择，并不是只有一种选择，我们也可以用历史性的写作方式来进行艺术批评的写作。

皮力：我简单回应一下，跟顾老师的问题相关，还有刚才郑老师回应顾老师的问题。当顾老师谈到商业化，谈到批评写作的时候，结合我自己的体验，中国批评家谈论批评的时候过于预设放大了批评。有各种各样的批评，有各种各样背景的批评，有发生在杂志的批评，有社交媒体上的批评，特别是在今天这样一个批评很民主化的时代，当中国谈论批评的市场化、商业化的时候都预设了一种对传统印刷物的崇拜，批评的权威在今天变得特别弱，所以批评应该有很多元的形式。我觉得这跟新中国成立以来意识形态对于传媒的控制有特

别大的关系，是我们中国所有批评家在写东西时血液里的 DNA，中国批评家应该去除掉、破除掉这个 DNA。作为对于渺的回应，我觉得艺术批评家对艺术进行独一无二的解释的权利在今天已经没有了，所以这个话语变得很平面化，这是一个绝对民主化时代的到来，批评家没有绝对批评的权力，而且这个权力也不可能被带到市场、商业里来。

还有一个问题是当你谈到不同的学科和背景等，谈到很多人的理论是从二手的哲学书里来的情况，我想再往前推一步，是不是说一个人在今天不会英语就不可能成为一个很好的批评家呢？我觉得 20 世纪 80 年代的情况并不是这样的。整个批评的外部写作，普遍使用互联网的社交媒体把英语变成特别大的圈子，这是我现在思考的一个问题：你不会英文、不会读原文就不能成为一个写出有质量的批评的批评家吗？从日语、法语来说，身份上的焦虑是不明显的。

查尔斯·加利亚诺：昨天晚上吃饭的时候我也一直在说全世界有三大语言板块——英语、中文、西班牙语，刚才于渺说她读文章的时候习惯先看这个作者是什么背景，这是很好的习惯。《Artforum》每一次换主编，整个杂志供稿风格都会发生很大的变化，现在杂志的主编是一位华裔，她是学院出身，所以现在《Artforum》供稿人中学者会比较多。就我个人而言，我读过的文章里写得最好的是一些艺术家。在过去三四十年里，很多时候艺术家已经不是艺术做得好就可以成功、可以混下去，你还必须能说、能解释。我觉得艺术批评有一种非常暧昧的感觉，有的时候很多艺术家书写或表述得比批评家更加精彩，所以每个人读书都应该查一下作者的背景。

郑胜天：你这个问题谈到理论和历史平衡的问题，跟刚才由甲提出来的平衡差不多，她从直觉和理性分析也是提到平衡问题。实际上我觉得在写作的时候平衡并不是一个很重要的问题，好像艺术家一样，每个艺术家都不一样。

曾经有一个西方批评家讲过，艺术批评或艺术写作有七个面貌，好像一个七头的怪兽一样，从非常理论性的传统的批评或比较弗朗西斯科（Francis Bacon）的完全哲学性的批评，一直到后来发展到文化研究式的批评，再有对艺术作品做具体画面分析的批评，还有完全像作家一样的批评。这样多元性的批评是存在的，而且必然每个人写出来的都不一样，正是这样的东西在不同的场合出现，才使读者可以既读非常理论性的东西，又读非常感性的东西，这其实对读者都是有帮助的。

我们杂志在开始的第一年里学术性的文章多一些，后来有读者来信说文章太枯燥了，看不下去，希望有更生动一点的。我们希望有不同的作者，包括艺术家，包括不太从逻辑、哲学方面来分析，更从直观的感受来分析的作者，甚至有的完全是从历史角度、美术史角度

来谈。正因为有多样性的写作才能使我们的艺术批评更好地发展下去。

主持人：谢谢各位评委的回答，谢谢于渺。前三位对话人都是从事当代艺术行业的，顾振清是 2004 年 CCAA 的总监，后来也担任了上海朱屺瞻艺术馆执行馆长和策划人。

下面我想介绍另外两位对话人：王永刚和张学军。我们发布对谈新闻之后收到很多提问，有一天收到来自河南安阳一个地方的七封信，每一封信都有三个很明确的问题和很清晰的阐述，一共是 21 个问题。七位提问人全都不是从事当代艺术行业的，虽然都曾经和当代艺术发生过关系或者学习过当代艺术，但后来都选择了一个和当代艺术没有直接关系的职业。我想称他们为"爱好者"，他们认定自己为"第三方"。这 21 个问题中，有关于当代艺术本身的问题，有关于当代艺术批评的问题，还有很多问题是直接问 CCAA 的，从这些问题当中可以看到他们对 CCAA 非常了解，一直在持续地关注 CCAA 和中国当代艺术。这七个人是好朋友，像一个团队一样，我们内部就管他们叫"安阳七贤"。王永刚是在安阳的残疾人联合会工作，他关注残疾人如何通过艺术渠道实现社会价值相关的课题；张学军在安阳的一个职业技术学校当美术教师。请你们提出问题并介绍你们自己。

王永刚：河南安阳是甲骨文的故乡，是《周易》的发源地，位于河南和河北交界的地方，离北京很近。我们七个人都曾经和当代艺术有一些交集。我曾经是艺术师范专业，也教了几年书，现在的职业是公务员，在残疾人联合会为残疾人服务。后来我发现这样一个社会身份或者一个职业对我来说是一个滋养，是很好的事情，我也一直对当代艺术的关注。

我们七个人一直关注 CCAA，以前是通过一些松散信息，尤其在信息不发达的年代，我们知道得比较片面，现在信息特别发达，我们通过互联网可以从各个方面来了解 CCAA，CCAA 也通过各种渠道发布自己的信息。我们发现这是 CCAA 的一个变化，以前可能信息不多。最近我们发现 CCAA 不仅在上海举行了"CCAA 中国当代艺术奖十五年"的展览，今天也是第一次举办这样的对话活动。对边缘化的或者是作为"第三方"的我们来讲，能和各位评委老师坐在一起探讨中国当代艺术的问题是一个很好的契机，是非常值得高兴的事，当然我们没有拿 CCAA 的车马费。我其实也经常在看二手的哲学书，因为我的英文很差，但是我觉得这根本不是问题，因为当代艺术的问题是一个人的问题，是一个社会的问题，不是艺术家自己圈子里的问题。

我的第一个问题是关于现在的艺术批评或者在艺术家创作过程中有这么一种现象：只把问题提出来，并没有对问题进行解决或者进一步阐述和关注。好像提出问题就没事了。我们知道很多艺术家终其一生研究一个艺术问题、关注一个艺术问题，直至解决或者是到了某个阶段。我的问题是：能不能不把提出问题当成中国当代艺术发展的方向？

乌利·希克：我能理解你的问题，你的问题就是为什么当代艺术提出问题但并没有深入地分析和解决问题。我觉得这确实也是当代艺术的一个现象，在很多其他领域中也遇到了同样的情况，就是只有问题没有回答。我觉得中国现在整体环境也是在鼓励大家去问问题，包括一些出版物、杂志，文章中不停地发表着大家的问题。可以把这个问题分成两个部分：提出问题是一种不同的表述方式，回答是另外一种方式，这两种是可以并行的。

李霭德：你刚才说艺术家为什么只提问不给提案，我觉得艺术家只是在提问，你可以针对他们的提问再提问，这也许是批评的一部分工作。

主持人：还有一个关于中国文化本质精神的问题。

王永刚：我对中国的传统文化想得比较多一点，原来画工笔画、中国画。刚才提到艺术家的思想、情感和语言转换的问题，我也遇到类似的困惑，但是我发现中国画转换中有一个程式化或模式化的问题在里边，比如我可以通过梅兰竹菊表达文人的思想，可以通过对当代一种高楼大厦的街景甚至美女的表现表达一种世俗的感受，这里面是语言的转换，可这仅仅是一方面。那么，什么是真正传统文化的本质精神而非符号化的元素？作为CCAA来讲，作为一家机构是如何理解的？批评家是如何理解传统文化的？

皮力：我来试着回答这个问题，因为我觉得你是在追问一个传统的本质的问题，但是从我们的角度来看，批评进入到今天正是要反对这种"本质主义"的问题。我们谈到传统，我们有宋元的传统、有明清的传统，我们也有华夏传统，有各种各样的传统，我觉得要单纯用一两个词来指涉这个"传统"是非常困难的。我想批评恰恰就是要规避这种"本质主义"的答案，我们要分解成很多小的答案。针对你的问题我的第一个反应是这样的。
再一个是我同意传统文化的现代化转型是一个非常重要的问题，是每个中国艺术家，包括CCAA都在面对的问题，但是当我们使用"转型transition"这个词的时候，我们就预设了"中国—西方""传统—现代"这样一种二元对立的关系在里边。今天谈论传统文化的转型、现代化的时候，可能要超越这个二元化的对立状态，可能性才会更大一点。

主持人：谢谢皮力，张学军的问题是：关于如何去发现独善其身的当代艺术家？

张学军：首先感谢CCAA和各位评委给我们分享和倾听的机会。为什么强调我们是以"第三方"的角度提出问题？我们这个组织是非常松散的组织，不断有人进来，不断有人出去，大家对自己身份的认识或者界定一直是很模糊的。因为在目前国内艺术界，我们不愿意从流于官方艺术体系权力的话语，也不愿意进入画廊资本体系运作当中去，所以说我们不知道自己现在是怎么在做？为什么做？

刚才主持人说我们是一个艺术圈外的团体,我也觉得贴切,就是自己在玩儿,很高兴地在玩儿,也深入地去探讨过一些问题。在国内不仅仅是我们,刚才顾振清老师,包括其他的朋友也谈到国内的一个现象,其实从艺术家角度讲,现在很多人已经开始觉醒、认识到这个问题,愿意改变一下。我们来之前首先看到CCAA这次对谈的题目——"拐点",我觉得这个"拐点"范围可能还要更宽泛一些,很容易唤起有不同认识的一些团体、独立艺术个人的激情。

我的问题是独立于官方权力体系和画廊资本体系之外的人对这些"第三方"的艺术存在的价值是否给予共识?他们观察社会问题的角度或许更值得关注,如何发现这些独善其身的艺术家?发现的方式是怎样的?

乌利·希克:可能您的这个问题是向CCAA提出来的,就是我们怎样发现或寻找这些独善其身或者是保持独立性的艺术家?我们的评选本身就是非常独立的评选,我们今天请的这些评委都是独立的个人、独立的批评家。我们所收集的所有的提案也都是一些独立写作或者是从事独立艺术批评,或者是策展候选人名单中的人发过来的。我们收集这些提案的时候没有做任何限制,没有把任何人排除在外,只要你愿意给我们提交提案我们就愿意接受,这就是我们如何持续发现一些独立的批评家和策展人的方式。我们的系统是独立的,我们的评选并不取决于你的写作是不是跟主流、官方、画廊的观点或利益有交集。无论是评选机制还是收集候选人的机制都是独立的,这就是我们的方法。可能有一些写作是不能在中国出版发行的,我们会想其他办法让它在中国以外的地区出版发行。

查尔斯·加利亚诺:我想就画廊系统做一点补充,我们有时候一说到画廊就想到商业,实际上画廊在所谓的独立系统里扮演着非常核心的角色,不是所有的画廊主都想赚钱,还有很多画廊主是冒着很大风险的,在无论是财务上还是个人生活上去帮助他们想要帮助的艺术家或者是他们认为好的艺术家,去实现展览。如果没有画廊系统、画商或画廊主,可能我们现在所谓的策展人到最后就无展可策了,因为是画廊主作出了第一层选择。中国的情况可能跟欧美不太一样,在欧美可以看到大量一开始是非常有远见的独立的人后来决定转行做画廊,原因是他们希望创造一个独立的环境,不受国家的影响,能够为自己支持的艺术家提供一个展示的平台。

张学军:第二个问题:中国社会形态的变化很快,远远超出社会经验定义的速度。中国当代艺术介入资本,我们认为有一种失语现象。中国早期的先锋实验艺术家的史学定义和审美定义在中国当代艺术中,是否出现了一种壁垒倾向?我们是不是应该重新发现一些艺术

家?因为现在这个社会形态期跟当时的社会形态期有一个很大的变化。这种变化在现在中国和国际社会形态的时期,怎么重塑我们国内的艺术形态?现在整体来讲不仅仅是当代艺术的原因,是各方面的,但是现在我们社会变化很快,这个时期和当时那个时期完全是两码事。但是那个时期的东西在现代一直都在以一种方面去对待,是不是现在应该改变一下?

皮力:我来回答这个问题。这是一个很有意思的问题,但是好像中国艺术,包括在艺术里工作这么多年的人,包括媒体,我们总是希望看到最新、最好的艺术家,永远是新的、新的……今天也是这样,我总是在问是不是新的才是最好的?环顾我们的周围,环顾我们的教育、环顾我们的学院、环顾我们的媒体,过去二三十年里,我们对过去壁垒化实验艺术的研究还没有展开,这些研究的成果没有渗入,没有转换成新的成果以传递给现代。当我们不知道手里有什么东西的时候,再呼唤新的东西是很冒险、很不负责任的一件事。从这个角度上我们要做批评奖,我们要做 CCAA,首先要很客观、很理性地了解有什么之后,才能做好准备迎接新的东西,这个新的东西才是更有质量的新的东西。

查尔斯·加利亚诺:三十年后就可以了。

郑胜天:查尔斯说三十年,我们想想 20 世纪 80 年代这些前卫艺术到现在也不到三十年的时间,二十多年在个人的艺术生涯中已经是很小的一部分,甚至一半都不到,从整个艺术发展的历史过程来讲是非常短的一页。我们没有理由说因为现在时代发展太快,80 年代的艺术家就过时了,应该退位了,这是不符合现实情况的。因为我们看到那些当年 20 多岁的艺术家现在正是他们生命力、创造力非常旺盛的时期,他们不断地创作出好的作品,所以他们在中国当代艺术占据一定的位置是理所当然的。当然同时并不排斥年轻艺术家冒出来,我们看 CCAA 给的奖都可以看出来,既有张培力、耿建翌这样"老一辈"其实还是很年轻的艺术家,又有孙逊这些年轻一代出来,这是一个正常的现象,我们不需要觉得这个时代变得太快。艺术界也要像走马灯一样地变?艺术要有一个很长时间的沉淀,甚至于很多国外的大师,七八十岁还很旺盛地在创作,还对艺术界有很大的影响。

主持人:下面先请李霭德。李霭德是英国人,他长期居住在北京,是艺术评论家、独立策展人。

李霭德:三位出版人你们都有自己的刊物,都有中文和英文两种版本,有两个不同的板块、不同的网址,比如《ArtReview》有《ArtReview Asia》,请问三位发行人这两者之间的差别是什么?

马克·瑞伯特:现在《ArtReview》主要是我和上海的林先生两个人做主要的编辑工作,因为我们是一个亚洲版的杂志,但是我们作为编辑来说没有进行太多的区分,不是说我们

在亚洲就非得做和亚洲相关的艺术或者是写亚洲的艺术家。因为是编辑，所以决定内容的自由度特别大，没有给自己太多的限制，亚洲版可以在杂志上跟很多艺术家有很多视觉的实验项目，包括写作，形式上也很多。如果非要说读者群的针对性，因为我们是英文杂志，主要针对亚洲地区以英文作为第二外语的人。英语是母语，相应杂志内容会进行调整。

查尔斯·加利亚诺：《Artforum》有中文杂志，中英文网站，还有一个专门做书评的。但是《Artforum》纸质杂志是我们最熟悉的、最老的，上面会有广告，所以其他的运营费用基本上是杂志的广告收入在支持，杂志的读者并不多，5-6万人，但是artforum.com 英文网站的点击率基本上可以达到每个月200万，比杂志多得多，而且在英文网站上最受欢迎的是八卦，如果大家看过 Artforum 英文网站应该比较熟悉其中的栏目"所见所闻"，主要是讲社交的一个小栏目，文章写得比较有趣，以描述在场的行动或者是听到的谈话为主，同时网站上也有其他的栏目。

Artforum 中文网站一直坚持的原则是"中国人做给中国人看"，现在中文网的编辑团队里没有西方人。说到观众群体的不一样，把纽约那边所有的人调配到中国做编辑，或者是要在中国实践原来没有的机制肯定会遇到很多问题，到现在为止也不能说做得特别好，但我觉得这不是问题，这是一个长期的项目，这是一次"长征"，不能只看眼前，要看长远。杂志会有比较固定的撰稿人，会跟编辑有一个长期的合作关系，基本上是供稿人选择他们最擅长、最有兴趣的话题，编辑团队是为这些供稿人服务的，主编的主要任务是设计主题，相当于策划或者是策展的工作，梳理出一个主要的叙事线索之后放入内容。网站更加自由一些，英文网站在全世界各个不同的地区有400多个不同的撰稿人为我们提供展评的稿件，其他栏目里也会有其他的作者，网络非常广。中文版的规模肯定没有英文版那么大，当然做起来也没有英文网站那么容易，英文网站基本上所有的提案都是由写作者提供的，只有一个大的框架，在这个框架范围之内每一个供稿人必须经常去看当下的展览，基本上是你向编辑提出你对哪些展览感兴趣，双方再进行协商。中国网站这个群体肯定没有全球化的大的作者网可以用，但是有限资源下的目标是希望靠近这个理想，理想是只有艺术家，没有中国艺术家，看艺术的时候看的是艺术家，而不是艺术家来自哪个地区。我一直强调所谓的全球化，《Artforum》从一开始就是全球化的，但是在中国我也反复强调钱的重要性，中国的藏家现在做的最重要的工作是支持本国的艺术家，乌利·希克先生如果对中国当代艺术失去兴趣，我们谁都别玩儿了。

马克·瑞伯特：在编辑内容方面，《Artforum》一开始就是全球化，不应该从一开始就考虑地域性的问题，但是《ArtReview》的编辑原则跟《Artforum》刚好相反，比如上海的一个小故事，反正一个中国艺术家做一个展览所有的东西是中文的，外国人肯定看不懂。我想干什么就干什么，不管是封闭在母语里还是受母语保护，必须承认语言的障碍的确是

在那儿。《ArtReview》做编辑内容的时候更愿意强调艺术家和他的背景和他所携带的语境、他的历史，但是《ArtReview》在编辑团队和供稿人之间的合作上和《Artforum》是一样的，在不断的对话当中确立专题的形式。

查尔斯·加利亚诺：我跟马克说的也不是真的就是相反的，反过来讲我们说的是同一个事情。我所说的"全球化"也不是现实，所谓现实和理想之间的距离，可能在二十年之内我的理想是所有的《Artforum》平台应该合为一体，大家都在一个平台上工作，但是做中文网站这个事情本身说明我是承认这个差异的，在中国，人们还是对在中国发生的事情感兴趣。artforum.com 的编辑原则是用同样的眼光看美国、看欧洲或者是看任何一个地方，跟各地的作者都有合作。做中文网站是因为承认这个语境的存在，我们长期奋斗的目标就是所有的东西都在一个民主化的平台上。

郑胜天：我大致讲一下我们这本杂志发展的历史。20 世纪 90 年代，在中国当代艺术开始受到关注的时候，我们感到应该出一本关于当代艺术的出版物。我们就和台湾典藏出版社和上海书画出版社的出版人一起商量出版事宜，2000 年左右就开始落实这本出版物。最终我们有了两个版本，一个是《艺术当代》（Art China）在上海，还有一个英文版本，这不是出于政治或者其他的考虑。2002 年 5 月典藏杂志社出版的英文杂志《Yishu》创刊。两三年以后我们发现大部分的读者是一些非常专业的收藏家和艺术商人，他们会觉得我们的杂志有一点半学术期刊的形式。它既不同于学术期刊，又不同于市场倾向的杂志。我们每篇文章大概是两三千字，有的时候甚至是五千字，这不是一本普通的杂志发表的字数。我们的杂志更多地容纳了多种多样文本形式，有艺术批评的写作，也有信息类的艺术写作。国外一些非常有名的艺术研究机构，比如古根海姆美术馆、斯坦福大学都利用我们这个杂志的平台发表他们对于中国当代艺术研究的成果。

大概是在 2010 年，我们开始出版《典藏国际版文选》，其实最早中文版本的出版是在台湾，因为在中国并没有得到期刊的出版权，我们只是以书的出版形式出版这本杂志。两年前我们的工作停止了，因为在中国出版确实是非常困难的。我们出版了英文版本的姊妹刊物《典藏·读天下》，把英文版本的一些文章直接翻译过来发表。这些文章不是中国人写的，只是翻译成了中文，我们觉得中国人非常喜欢阅读这些非中国文化背景或者是非中文作者的文章，所以我们其实没有一个特别的中文版。我们最新发布了"微信版本杂志"。

主持人：谢谢评委的回答。下一位提问的是王家欢。王家欢是清华大学美术学院在读生，是真正的 90 后，问题是关于男性和女性批评家的不同。

王家欢：我主要问的是在中国艺术环境下女策展人与男策展人之间的境遇和策展方式的不

同,以及她与外国女性艺术家的境遇和策展方式的不同。因为我觉得中国的男女平等问题跟外国还是有一定差距,策展人是比较抛头露面的职业,她们在中国会不会遇到某些特别的困难?策展方式又有什么区别?

主持人:今天的五位评委都是男性。(笑)

查尔斯·加利亚诺:北京 artforum.com.cn 的团队一共六个人,其中五位都是女性,只有一个孤独的男性;在纽约的 artforum,50 个员工里有 40 位是女性,包括他们的主编。《Artforum》全球独立撰稿人也大部分是女性,这不是《artforum》自己有意识的选择,这个比例完全反映了谁在这个领域最有能力、最有意识冲到前面去开拓新的艺术,发现最有意思的艺术。我觉得这应该可以说明一部分问题。

主持人:CCAA 从开始到现在,办公室的工作人员都是女士。下面请巢佳幸来提问。巢佳幸是策展人,她的问题跟机构有关系。

巢佳幸:我的问题可能离批评比较远,跟自己的策展实践比较近。我在策展工作中发现一个趋势:艺术家,特别是年轻艺术家会采用以艺术项目或艺术计划为名的艺术形式,通常是模仿一个艺术机构的运营方式,也是在传播和山寨艺术机构的过程当中发展自己的。随着它的发展,它也会向外实现一些艺术机构的功能,比如教育、传播、展示艺术作品等。我特别想问皮力老师,在中国艺术策划实践过程中怎么看待这样的艺术形式的到来?它的未来趋势是怎样的?我比较了解的是年轻艺术家叶甫纳的《指甲计划》,她在一个很小的概念性范围内讨论了艺术机构具有的一些功能。

皮力:这个问题我没有特别地进行研究,只是很快地作出一些回答。我觉得艺术家的"自我组织"在 2010 年以后比较明显,不只是艺术家组织一个空间,也包括艺术家组成团体、商业公司,比如"没顶公司",这是很有意思的现象。这个现象与 2005 年之后商业的崛起给年轻艺术家带来的困惑有很大的关系,是出于对中国既定的组织形式空间的不满,与西方类似的"自我组织"的背景不一样。传统的空间很难容纳包括出版、田野考察等这一系列的类似项目和计划的作品,这恰恰对策展人来说也同样是一个挑战,蛮大的挑战,这样一系列的作品怎样视觉化?在博物馆空间的呈现限制很大。

巢佳幸:从这个问题我还想到一个问题:随着艺术形式的多元化发展,伴随它的艺术批评的难度在哪里?因为我发现对这种艺术形式的艺术批评更多的是在于对艺术系统的批判?

皮力:我觉得你的问题也应该是给艺术家的问题。他怎么去面对今天的展示文化?中国的

"展示文化"跟西方很不一样,在西方做一个展览、做一个作品是要给人看、与人交流的,然后有基金会、画廊帮助艺术家制造作品出来,但是中国过去二十年来有一个很奇怪的模式:我们的展览方式是生产模式,所有的作品是在展览的过程当中完成的,所以这种"自我组织"和"自我机构化"是在这个背景下产生的。这类"自我组织"作品在中国有一个很大的短板——怎样在一段很长的或者密集的时间内与观众形成有效的交流?我们要从这样的角度上看,"自我组织"是艺术家在完全没有艺术空间和土壤、没有机构支持下迫不得已产生的一种方式,但是这个方式怎样适应更国际化、更完整的艺术生态和传播,这是一个很大的挑战。可能不是答案,不一定能解决你的问题。

主持人:下一位提问的是王滢露。王滢露是艺术家、尤伦斯当代艺术中心创立探索地带研发顾问,她的问题是,与主流文化对立的多元的当代艺术给人们带来的是解放?

王滢露:其实我的问题更多的是跟近几年经常看到的一种艺术形式,所谓的"参与性艺术"有一些关系。可能许多当代艺术家的作品有非常强烈的批判性,近几年因为关系美学、参与性艺术,我们会看到很多所谓的一般的群众会参与艺术里,这些人的意见会被纳入作品里,同时这些艺术家的立场很多时候是跟主流文化对立的。我是一个香港人,可能这几年香港一些现象里,比如"大陆人去香港买不买奶粉?""占中事件是怎样的?"这类议题都会被放在当代艺术里去讨论。先锋艺术和主流艺术成为一种对立,但在很多社会议题或文化议题上,其实很多人的意见是在黑白二元对立的中间。很极端的一些艺术家的意见与主流文化的对立,对群众来说是一种两面夹击还是一种解放?

马克·瑞伯特:其实这两者并不排斥,我比较警惕,不要老是提主流实践和颠覆性的实践,因为有的时候所谓的先锋有颠覆性,反抗的东西被吸收进主流文化的速度是非常快的。像情景主义在当时是非常激进的,现在已经成为艺术史的一个部分。你会发现现在主流文化吸收这种东西的速度越来越快,所以一开始就把这两者分开可能并不有助于澄清问题。

主持人:请出今天最后一位提问人齐廷杰,他曾经是《ART GUIDE 艺术指南》杂志编辑部主任,也是南京国际美术展策展团队中的一员。他的问题是关于整个批评体系的建立,这是一个很大的问题。

齐廷杰:大家好!我在 2002 年的时候写过一篇文章《当代艺术批评是否出现拐点?》,根据整个中国批评界,对中国当代艺术的现象以及未来的方向作了一些预设,我的文章是针对批评本体的批评家。今年批评家年会的主题是"批评的生态",我写了一篇《对批评生态的解读》。在我看来,中国整体艺术生态、整个艺术批评的现状都是有选择性、片段性的。我的问题是:中国是否已经形成本土化的艺术批评体系?在我看来这种体系是没有

形成的，不知道在座的嘉宾是否认同我这个观点，你认为中国本土化艺术批评的体系包含哪些元素？这是我的第一个问题。

郑胜天：你这个问题非常大，你指的这个体系是组织的体系还是思想的体系？如果说组织体系，中国有史以来形成了一定的主流体系，即官方的、非官方的批评家的团体，以及媒体、学者形成的一个比较松散的体系，不能说完整，但是它二三十年来不断地在运作，不断地在发展。

至于思想的体系，这是非常长远的任务。不可能说现在中国艺术批评已经建立起一个思想体系，特别是在当代艺术领域，当代艺术本身在中国也只有短暂的时间，这个批评的体系应该有更长的历史，目前为止我们看到还是一个非常初级的阶段。从各方面来讲，无论是对艺术实践的讨论还是对艺术史的讨论，都还有大量的工作需要做。

齐廷杰：第二个问题我想问皮力老师。前不久段君和韩啸的纠纷，把隐藏于批评主体、客体之间的关系表面化了，我觉得这也是问题的关键，但是这牵扯到一个批评市场化的问题。我想问皮力老师，中国是否存在这样一种批评市场化的问题？有偿批评是否会削弱批评的力度和立场？谢谢！

皮力：你这是故意在害我，我一说我的观点就会出事。我简单说一下，当然顾老师刚才已经谈到这个问题，中国的批评家收费的问题。有一个基本的判断在这儿，我把这个问题再往前推一步，包括在工作关系中，中国的艺术家对批评家的"迷信"，这种"迷信"在长期的集权、长期的意识形态灌输、长期的传媒高度控制的情况下养成了我们听信传媒的习惯，所以我们形成一种对传媒的"崇拜感"，在这种情况下很容易滋生艺术家和批评家之间的问题。就像政府会收买传媒，艺术家也会收买传媒。

从这个角度上来说第二个问题，我们的艺术家准备好了去面对批评的和学术的讨论没有？应该说我们长期在这样一个奇怪的环境里是没有准备好的。当然韩啸和段君的事情很特殊，实际上批评家内部都没有学会怎样争论、讨论问题，这在西方社会是一个最基本的技巧。缺乏民主的东西影响了我们日常的写作语言的表达，其实就变成了这样一个批评市场化问题。

第三个问题：其实今天媒体给了我们一个非常巨大的可能性：一、出版的门槛变得特别低，每个人可以做自己微信公众号，我的微信关注者比传统媒体的还多；二、今天的艺术家受过良好的理论训练，所以艺术作品的阐释权不再由批评家垄断，这会改变今天的批评生态，比较积极的态度是不要去收钱，做不收钱的批评，而关键是我们能不能创造一种新的批评和发挥这种批评的空白。

主持人：非常精彩的问题，非常精彩的回答。因为评委们都很辛苦，很多评委是今天刚刚到北京。现在很晚了，我想留一点时间给媒体提一个问题。

媒体提问：我想问查尔斯·加利亚诺先生，作为一个西方出版人，当赞助人和艺术评论人的利益有冲突的时候，你会支持哪一方？在西方这样的道德准则其实一直是被评估中的，能不能具体说一个实例，是什么样的一个冲突？你会不会重新评估这些标准？其实道德标准是有一定的语境的，假如放在艺术世界里，我非常赞同保持艺术评论人的独立性；放在其他更大的领域中，像经济学中可能就不太一样。

假如这种道德准则只存在于艺术家、藏家、画廊、dealer（商人）以及艺术爱好者中间，这是否就不应该叫"道德准则"，应该叫做"契约"，因为"道德准则"是适用于更大范围的受众的，除了混艺术圈的这四种人以外，还有其他的团体是艺术道德准则的接受者吗？

查尔斯·加利亚诺：我刚才说的就是这个原则，我们的标准和所谓的职业道路，或者是你说的契约是必须严格遵守的。你要是违反了这个原则，无论是作者还是编辑，可能开始的时候编辑团队并不知道你在写文章的时候涉及自己特殊的利益关系，但是我觉得只要你犯了这种错误就是不可能隐藏，总有一天会暴露的。一旦事情被发现，我唯一能做的就是请你离开。无论是编辑团队还是作者，我觉得任何现在受人尊重的杂志都是这样的，在工作过程当中总是不可避免地会碰到这样的人，一旦这种错误发生之后杂志能做的唯一的事情就是请你离开，这就是《Artforum》一直遵守的一条原则。

关于受众的问题，《Artforum》杂志已经有60多年的历史，我可以明确地告诉你杂志的读者群是业内人士、专业人士，不是艺术爱好者。为什么这么说？因为《Artforum》杂志的供稿人很多是来自学院的教授或独立学者，这些人对这份杂志有很强的信任感。同时也正因为如此，艺术家也信任这份杂志提供的内容及其质量，这种信任关系不是一夜之间建立起来的，不是我跳出来说我们有职业道德，有操守，这种信任关系就马上会有，这是60年来不停地坚持、慢慢累积起来的一种关系，所以在中国我也同样希望长期坚持做下去，20年之后可能可以看到自己今天的工作成果。

主持人：今天的对谈活动到此结束，非常感谢今天的评委嘉宾和对话嘉宾，以及媒体朋友们，也非常感谢今天一直辛苦工作的CCAA的团队、赵娜、徐婉娟……以及翻译、摄像。谢谢大家！

（本文未经发言者本人审阅）

CCAA 沙龙
搭建多元学术平台

2015"艺术评论迎来拐点?"对话

一场关于中国当代艺术 20 年的讨论——CCAA 中国当代艺术奖 20 年

501

第三章 深入讨论

CCAA 沙龙
搭建多元学术平台

23 日 CCAA 独立空间沙龙预计到场名单

空间	负责人	到场人数
ACTION空间	钱龙	1
办事处（圆梦公寓）	宋兮、杨欣嘉	3
I: PROJECT SPACE	Antonie Angerer, Anna Viktoria Eschbach（德国）	2
激发研究所（IFP）	陈淑瑜、Max Gerthel, Sid Gulinck	3
LAB 47	夕卜、Aurelie Martinaud（法国）	4
MOVING HOUSE	Benjamin Teare	1
ON SPACE	吴月知、梁浩、蒋同、张永基、李天琦	6
视界艺术中心	栗佳幸	3
再生空间	任瀚、李泊岩、付帅、卢正昕、高露迪	5
Iart & 艺术银行	张慧	1
空白诗社	徐旷之	1
新青年，策展人	段少锋	1
特邀听众		
艺术世界	栾志超	1
Artnet	刘品毓	1
HI 艺术	宋凡	1
西安OCAT	于渺	1
纽约大学	Katherine Grube	1
	陈镜青	1
合计		37人

一场关于中国当代艺术 20 年的讨论——CCAA 中国当代艺术奖 20 年

2015
第一回独立非营利艺术空间沙龙
"积极的实践：自我组织与空间再造"

CCAA 沙龙
搭建多元学术平台

一场关于中国当代艺术 20 年的讨论——CCAA 中国当代艺术奖 20 年

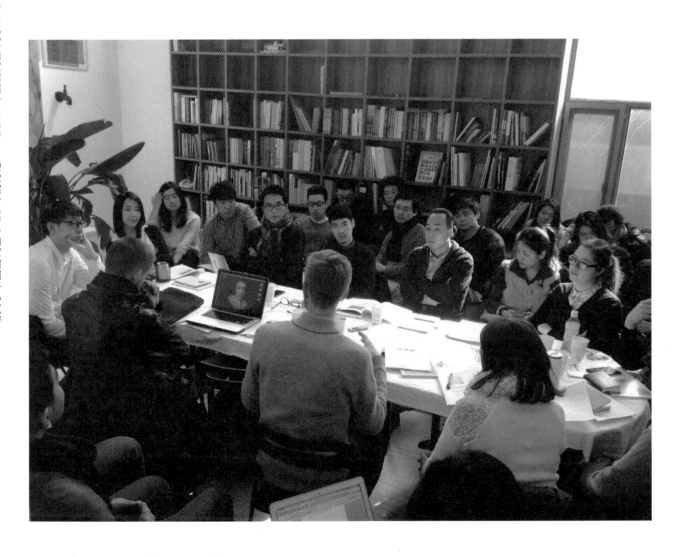

2015
第一回独立非营利艺术空间沙龙
"积极的实践：自我组织与空间再造"

CCAA 沙龙
搭建多元学术平台

一场关于中国当代艺术 20 年的讨论——CCAA 中国当代艺术奖 20 年

2016 CCAA
参加巴塞尔艺术展香港展会
希克电影

CCAA 沙龙
搭建多元学术平台

一场关于中国当代艺术20年的讨论——CCAA中国当代艺术奖20年

2016 CCAA 参加巴塞尔艺术展香港展会现场

CCAA 十五周年展和论坛

一场关于中国当代艺术 20 年的讨论——CCAA 中国当代艺术奖 20 年

CCAA 十五年

写在展览之前

前述

CCAA 中国当代艺术奖,有着属于自己和中国当代艺术历史的前生今世,很多人参与其中,其中包括艺术家,也包括艺术体制的建设者(策展人、艺术管理人、艺术史家),尤其发起人希客先生,对这个奖不断的推进和修正,让这个奖项不断的完善其制度、规则和最大限度发现中国当代艺术领域有趣的艺术家。从开始的获奖者和提名奖的获得者,从 2010 年到今天 CCAA 拥有三个不同的奖项:终身成就奖、最佳艺术家奖和最佳年轻艺术家奖。这些奖项更趋向于完善整个当代艺术领域对中国 70 年代—80 年代、90 年代—2000 年、2000 年到现在,三个不同阶段的再现,是关于艺术和艺术史在时间上的一个线索,尤其最佳年轻艺术家奖所带动的,是对未来的一种关注和期待。

CCAA 伴随着中国当代艺术发展的十五年,确实也呈现了一个处于西方和中国双重视角下的关注。CCAA 作为最早在中国设立艺术奖项的机构,由来自瑞士收藏家希客设立,一直毁誉参半——做得越多,骂得越多,"错"也就越多。这可能是中国独有的批评精神,它不但存在于批评错误的事情,同时也存在于任何事件的表面。CCAA 无法也不能和这种普遍和泛滥的批评抗衡,毕竟 CCAA 是一个非常微小的机构,它试图完成对中国当代艺术标准的建设和划分,试图设置一个同一的价值系统和标准,可现实却并非如此,即使得奖的艺术家,也未必完全理解和认同。无论参选者,还是评选者,也都相信其参与精神和自己的专业性,也都

CCAA 中国当代艺术奖
十五年展览媒体报道

艺术界
THE INTERNATIONAL ART MAGAZINE OF CONTEMPORARY CHINA
LEAP

期刊 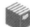　　关于

CCAA 中国当代艺术十五年论坛纪实
Post in: 新闻 | May 6, 2014 | 文：卢婧

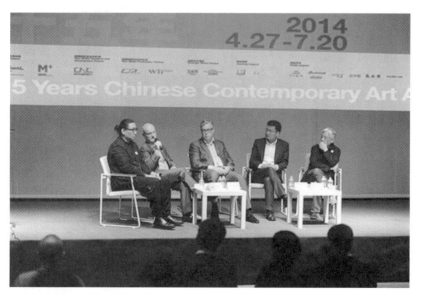

新闻发布会现场。左起：策展人李振华，CCAA创始人、收藏家乌利·希克，M+博物馆行政总监李立伟，新时线媒体艺术中心创办人张庆红，评论家栗宪庭

CCAA中国当代艺术奖于2014年4月26日在上海当代艺术博物馆举办"CCAA中国当代艺术奖十五年"大展，4月27日在三楼小剧场的四场论坛从不同专题切入，呈现CCAA在15年间对于中国当代艺术的认识、动态参与。个中故事，参与者皆可以对号入座。新闻发布会当天，要人们当然比较忙碌，所以次日论坛间隙的午休就成了媒体记者发问和工作的黄金时段。

CCAA 十五周年展和论坛

ARTFORUM 艺术论坛

"十五年意味着痒了两次"

"CCAA中国当代艺术奖十五周年"大展开幕
2014.04.30

 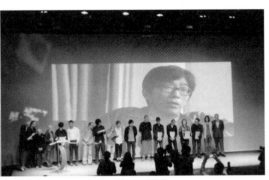

左:CCAA中国当代艺术奖创办人、瑞士收藏家乌利·希克;右:颁奖仪式现场。

全文摄影:巢佳幸

"很高兴大家都来了!"十五足岁的CCAA中国当代艺术奖创办人、瑞士收藏家乌利·希克(Uli Sigg)先生言辞朴素却很动容。此时南浦大桥脚下的"电厂"大咖云集,群贤毕至,瑞士驻沪总领事史伦博先生(Heinrich Schellenberg),上海当代艺术馆博物馆(PSA)馆长龚彦,CCAA总监刘栗溧,香港M+美术馆国际策展顾问李立伟(Lars Nittve),批评家栗宪庭,策展人李振华,中央美术学院美术馆馆长王璜生,香港M+美术馆高级策展人皮力等等中国当代艺术界的扛鼎之士相继入座,好戏即将拉开帷幕。

"如果说有七年之痒的话,那么十五年意味着痒了两次。"回忆起"但有机会不挑剔"的边缘时期,艺术家曹斐如是感受这十五年。虽说正值参与当代艺术的渠道何止"越来越多"的盛开之年,但由"半地下"状态开端的CCAA所经历的十五载春秋,也许正如希客所言,"对中国当代艺术来说漫长却适度,足够交待得过去了。"至少,4月27日的上海跃入了春雨萧萧的节气,令情绪懊糟却容许感怀。

下午4点半,发布会现场的气氛已伴着曝光的微信逐渐浓郁起来。红底黑字"CCAA15"前,有着中国古典艺术收藏及工商管理背景的总监刘栗溧女士以主持人身份陈辞:概括宏大的十五年信息,关键词是公平、独立、学术;方向则是CCAA一贯秉持的"International"的深化;未来内容被形象地构筑为"三角形"——评奖、文献、沙龙。"2011年,北京评委会的成立和落地,乃CCAA'郑重回归中国的纪念'。"刘女士十分得体的将"15位艺术家 + 6位评论家"的重新策划作为理念,与希克先生2012年向香港M+美术馆捐赠的一千多件收藏的举动关联起来。

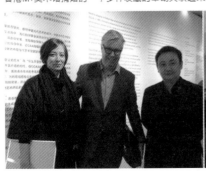

CCAA 中国当代艺术奖
十五年展览媒体报道

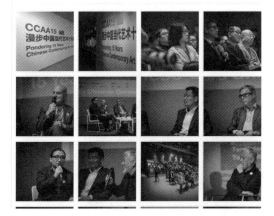

CCAA 十五周年展和论坛

一场关于中国当代艺术 20 年的讨论——CCAA 中国当代艺术奖 20 年

CCAA 中国当代艺术奖
十五年展览现场

CCAA 十五周年展和论坛

一场关于中国当代艺术 20 年的讨论——CCAA 中国当代艺术奖 20 年

CCAA 中国当代艺术奖
十五年展览现场

CCAA 十五周年展和论坛

一场关于中国当代艺术 20 年的讨论——CCAA 中国当代艺术奖 20 年

CCAA 中国当代艺术奖
十五年展览现场

CCAA 十五周年展和论坛

CCAA 中国当代艺术奖
十五年展览现场

CCAA 十五周年展和论坛

一场关于中国当代艺术 20 年的讨论——CCAA 中国当代艺术奖 20 年

CCAA 中国当代艺术奖
十五年展览现场

CCAA 十五周年展和论坛

一场关于中国当代艺术 20 年的讨论——CCAA 中国当代艺术奖 20 年

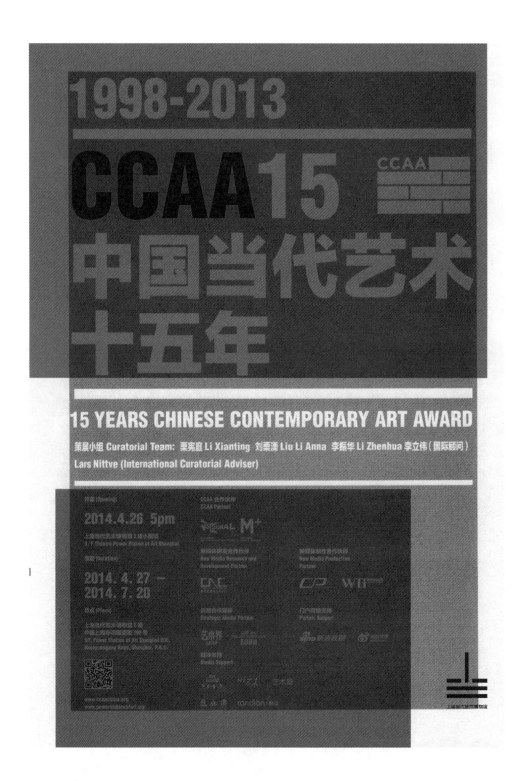

CCAA 中国当代艺术奖
十五年展览海报

CCAA 十五周年展和论坛

一场关于中国当代艺术 20 年的讨论——CCAA 中国当代艺术奖 20 年

CCAA 中国当代艺术奖
十五年论坛

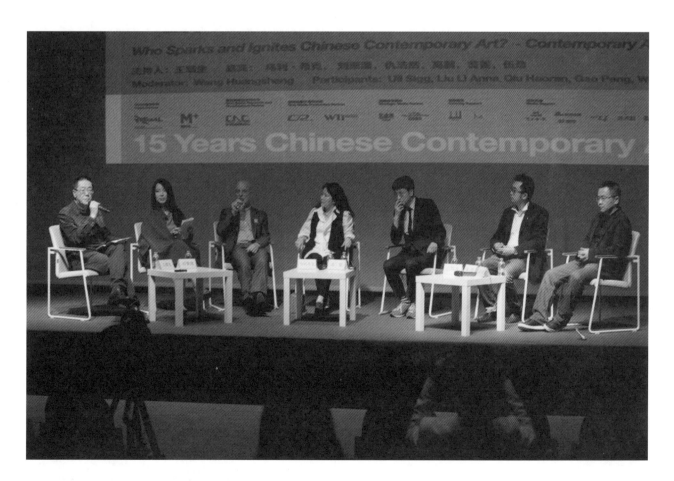

CCAA 十五周年展和论坛

CCAA15
中国当代艺术十五年
15 Years Chinese Contemporary Art Award (CCAA)

论坛 Forum 2014.4.27

（一）国际与中国的独立艺术评论
Independent Criticism in China and Around the World
10:00-12:00 am 主持人 Moderator：龚彦 Gong Yan
嘉宾：李立伟 黄专 曹丹 朱朱 顾振清 姚嘉善
Participants: Lars Nittve, Huang Zhuan, Cao Dan, Zhu Zhu, Gu Zhenqing, Pauline J. Yao

（二）1998-2013漫步中国当代艺术15年
1998-2013 Pondering 15 years of Chinese Contemporary Art
1:30-3:00 pm 主持人 Moderator：皮力 Pi Li
嘉宾：栗宪庭 乌利·希克 凯伦·史密斯 颜磊 白双全 曹斐
Participants: Li Xianting, Uli Sigg, Karen Smith, Yan Lei, Pak Sheung Chuen, Cao Fei

（三）当代艺术的推动者——中国的当代艺术奖项
Who Sparks and Ignites Chinese Contemporary Art - Contemporary Art Awards in China
3:20-5:00 pm 主持人 Moderator：王璜生 Wang Huangsheng
嘉宾：CCAA中国当代艺术奖（乌利·希克、刘栗溧）罗中立奖学金（仇浩然）"关注未来艺术英才"计划（高鹏）奥迪艺术与设计大奖（翁菱）新锐绘画奖（伍劲）
Participants: CCAA (Uli Sigg, Liu Li Anna), Luo Zhongli Scholarship (Qiu Haoran), Focus on Talents Finalist (Gao Peng), The Audi Art and Design Award (Weng Ling), Chinese New Painting Award (Wu Jin)

（四）Data Art与艺术文献 Data Art and Art Archive
5:20-7:00 pm 主持人 Moderator：李振华 Li Zhenhua
嘉宾：张庆红 颜晓东 周姜杉 龙心如 刘栗溧 乌利·希克
Invited Guests: Dillion Zhang, Art Yan, Zhou Jiangshan, Long Xinru, Liu Li Anna, Uli Sigg

地点 | Place 上海当代艺术博物馆3楼小剧场 3/F Theatre, Power Station of Art Shanghai

一场关于中国当代艺术20年的讨论——CCAA中国当代艺术奖20年

CCAA 中国当代艺术奖
十五年论坛

第三场"当代艺术的推动者 — 中国的当代艺术奖项"
时间：2014 年 4 月 17 日下午
地点：上海当代艺术博物馆 3 楼小剧场
主持人：王璜生
嘉宾：乌利·希克、刘栗溧、仇浩然、高鹏、翁菱、伍劲

王璜生：今天的讨论现在开始。先请今日美术馆的高鹏馆长，因为今日美术馆的几个奖项非常关注青年与当代艺术，有"关注未来艺术英才"计划"大学生提名奖""今日艺术奖"。请你介绍一下这些奖项，也谈谈在这些奖项评选、运作的过程中你们所面对的问题和一些思考。

高鹏：我先简单地介绍一下刚才王馆长提到的这三个奖项的区别：

第一个"瑞信·今日艺术奖"，这个奖其实来源于"马爹利非凡艺术人物"，当时我们美术馆承办了这个奖项，但我们不是评委，也没有评选权，于是我们想做一个自己可以评选的、保留话语权的奖项。所以评选的对象全部是已经非常有成就的一些艺术家，一个所谓的年度评奖。

第二个奖是"大学生提名奖"，这个奖是源于对学生的一种支持，因为国内一年有几万个学生毕业，毕业之后他们中的很多人面临失业，特别是艺术系的学生，所以这是相当于奖学金的支持。一等奖 10 万元，会有 20 个学生不同程度地得到这些奖金，这也就意味着他毕业之后即便不当老师、签画廊，也可以用这笔钱租一个工作室，继续生活下去。

第三个就是"关注未来艺术英才"计划。这个奖项的成立其实有一点突然。本来我们的赞助商最早是脑白金，后来希望可以持续得到马爹利的支持，最后是又有一个赞助商也愿意支持，但马爹利这笔钱已经支出了，也必须要做。我们设定为青年艺术家推介，严格意义上这不是一个奖项，也不发任何奖学金，但是如果一旦被评选出来，我们会支持他在美术馆做一个展览、一个项目，或推介他到国外去参与一段时间的驻地计划。

我们面临的最大问题是两端：一个是"大学生提名奖"，一个是瑞信的奖。因为一个是针对年轻艺术家的奖，另一个是针对已成名的艺术家。现在奖项非常多，甚至很多已成名的艺术家和年轻艺术家对社会上的评奖都不信服。更具有活力、不断往前推进的是"关注未来艺术英才"计划，刚才有一位观众提到：是否在当代艺术领域里会有很多舞蹈或声音作品？因为我年龄的缘故，以及我的教育让我理解舞蹈、声音包括肢体是当代艺术很重要的一部分，在读书的时候，包豪斯对我的影响是非常大的，舞蹈、表演本身就是

CCAA 十五周年展和论坛

现当代艺术的一部分,所以我们会在"关注未来艺术英才"计划中加入各种门类。我今年也会把美术馆完全打开 24 小时,开放七天,让一个艺术家在限定条件下随便地创作。

王璜生:今日美术馆的计划比较多,但其中有两个奖项还是比较关注年轻艺术家发展的,而且用一种类似奖学金的方式来鼓励年轻艺术家的成长。由四川美院主导的"罗中立奖学金"也是类似的性质。"罗中立奖学金"是 1992 年成立的,设立的时间比较长,1998 年曾经停办过几年,但是 2005 年又继续启动,并且是由香港的律师仇浩然先生来支持。今天仇浩然先生也在场,下面请仇浩然先生来谈一谈这个奖学金。

仇浩然:第一我只是一个律师,在艺术圈里是外行人。成立"罗中立奖学金"的主要原因其实来自于我祖父对于艺术的看法。我祖父就是仇炎之,最近网上很多人传他用十块钱买了一个明代成化斗彩鸡缸杯,我作为他后人可以证明这是一个谣传。他认为看艺术品,看古董、古玩要看这个东西的完整度、独一性,还有它的创新。我为了缅怀祖父就选择了画《父亲》的罗院长的姓名作为这个奖学金的名称,叫"罗中立奖学金"。这个奖学金面向全国,包括海峡两岸及香港、澳门的应届毕业生,也包含很多艺术媒介。很多不同的批评家认为当代艺术的重要性在于它对当代社会的关注重点在哪里,我希望能够从这样一个角度看每年艺术学院毕业的同学他所关注的当年的情况怎么样,从而希望他能够坚持下去,希望能在十年、十五年、二十年或者三十年之后对中国当代艺术作一个比较完整的参考。这就是这个奖学金的情况。

我昨天也向希克先生祝贺"CCAA 中国当代艺术奖"已经十五年了,"坚持"这个概念非常重要,我也希望能够让"罗中立奖学金"坚持十五年、二十五年,希克先生对当代艺术的贡献也可以鼓励我们这样的年轻一辈继续坚持下去。谢谢!

王璜生:感谢。仇先生说到坚持,现在请希克先生说一说他是怎么坚持过来的。

希克:我们现在这个展览还在继续,CCAA 也在继续,我相信刘栗溧女士能够对我们的坚持有一个更好的诠释。

王璜生:请您介绍一下 CCAA 是怎样发展过来的。

希克:最开始的时候我们有一些疑问,比如我们当时在想,CCAA 会不会遇到一定的制度困境?会不会有相关的政策我们不够了解?我们能不能公开地设立这样一个奖项?结果会不会是我们最开始设计的状态?到了中间的一个阶段,我们意识到可以公开地让艺术家来参与我们的奖项,我们也可以在各个媒体上出现,与此同时我们也有一个更大的

CCAA 中国当代艺术奖

自由的环境做更多的活动。当然还有很多限制，比如对获奖的艺术家，我们不一定能保证为他出一本书，我们也不一定能保证会为他提供一个展览。2006 年，由于当时社会环境的改变，我们第一次有机会为获奖艺术家举办一个展览。后来我们也可以在中国大陆出版书，之前这些都是不可能的。

之前给大家描述了我们遇到过的困境，但是有坏消息，就有好消息。好消息包括我们得到了来自艺术家团体的强烈支持，我们得到了来自有影响力的国际评委的支持，我们也得到了国际的广大范围的支持，这些支持都给了我们很大的信心，让我们能够继续前行。

我们也认为在中国的环境和法律允许的条件下成立一个基金会，成立一个非营利机构，这件事情本身是非常重要的，也只有在这样的基础之上我们才能在中国社会更广泛地活动，也只有法律环境允许之后，我们才能够以我们的活动对中国的文化环境产生更大的影响力。

王璜生：有一些问题我们之后再继续讨论，现在请翁菱女士来介绍一下"奥迪艺术与设计大奖"。

翁菱：首先我是一个不会开车的人，和奥迪的合作已经有好多年了。我从 20 世纪 90 年代开始做艺术空间，一直从北京中央美术学院画廊——那也是希克 90 年代最爱来逛的地方——到上海外滩三号沪申画廊，再到北京。

其实我的工作一直在艺术空间，有的时候也和政府合作做项目，包括与各个美术馆都有过合作。我在这几十年介绍当代艺术、介绍当代设计的工作经历中，发现商业品牌、企业收藏和艺术家一样，其实是我们离不开与城市打交道的环境的。

奥迪在中国宣传的方向其实是比较丰富的，艺术和设计一直是他们非常关注的范畴。我在北京的艺术中心 2008 年的时候正好遇到世界金融危机，中国当代艺术以及市场支持等一切都在非常严峻的困难时期。我长期做艺术空间，觉得其实越是困难的时候越是调动空间、引导真正创作理念的时候，所以既然好的艺术、好的作品难卖，那我们就要更有吸引力的项目来和社会发生广泛的关系。我是在那样的机缘下开始做绿色环保项目，所谓绿色环保项目是我们邀请国内、国际最好的关注环境问题的艺术家和设计师共同来创作，关注环境变迁。奥迪是因为这个项目开始和我们的空间合作，开始支持、关注我们的项目。

我想我和希克先生有非常多共同的经历，我差不多从 20 世纪 80 年代、90 年代开始关

注中国当代艺术，他开始收藏，我开始介绍，我们开始非常坚持和坚强地推动中国的当代艺术、当代文化。我觉得对我们来说，看着艺术圈环境起起伏伏，我们心里其实是有标准的，我相信希克是为了这个标准才去设立奖项。艺术圈从很小的圈子到现在感觉整个社会都在关注艺术、关注当代艺术，但是我觉得真正意义上的好的艺术、好的文化精神越来越弱。在这样的情况下，我觉得光有艺术圈的力量是不够的，而且本来艺术就不是文化人自己的事情，所以我就跟奥迪建议共同来设立一个可以打破艺术圈的内部桎梏、内部隔阂的奖项，而且是可以和更广泛的文化界、知识界、生产界合作，共同打造一个推进文化、推进艺术的奖项。"奥迪艺术与设计大奖"和其他各位介绍的奖项，区别最大的一点就是它是一个跨界的文化艺术奖项，它针对的是艺术、设计、电影、表演艺术，是综合的，是我们身边所发生的一切的艺术形态。它有五个奖项：第一个奖项是三十年成就奖，即所谓的终身成就奖；另外四个分别是年度艺术大奖、年度设计大奖、年度艺术新锐奖、年度设计新锐奖。我们有一百个评委，这一百个评委由各个行业的文化界人士组成，每一年有很长时间的评奖过程。

现在刚刚做了两届，第一届的三十年成就奖获奖的是徐冰，获得年度贡献奖的是谭盾，年度设计师是刘家琨，年度新锐艺术家是导演宁浩，年度新锐设计师是平面设计师刘治治；第二届终身成就奖的获得者是我们非常熟悉的摇滚音乐家崔健，年度艺术家是现在国际上最有影响力的沈伟先生，年度设计师是建筑师马岩松，年度新锐艺术家是梁远苇，年度设计师是新星 Masha Ma。从这两届评选的结果来看，虽然奥迪确实是一个商业品牌，但是这个奖项的获奖人都是响当当的艺术家。

我那天跟刘栗溧在电话上说我不是奥迪的人，我也不会开车，我和奥迪的合作基于我们都相信跨界可以激发创造力，真正的艺术、设计创新是在背景跨界、跨行业的基础上激发产生出来的，这是奥迪奖项的一个思想基础，也是我们的评判标准。

王璜生：翁菱女士跟品牌的合作有他们的出发点，也是一种理想。我比较感兴趣的是有一百多个评委，我很想进一步地问这一百多个评委怎么运作。但是之前先请《Hi 艺术》的主编伍劲来介绍一下他们的"中国新锐绘画奖"，这个奖项是以当下绘画为评奖范围的，新锐的绘画奖也推出了很多年轻的艺术家，而且这个奖项的成立也比较早。

伍劲："中国新锐绘画奖"是一个单纯关于绘画的奖项，跟 CCAA 还是有很大的区别的，但并不是因为绘画有市场我们才做这样一个奖项，实际上这个奖项的前身是 1999 年我们和何香凝美术馆做的一个展览（"新锐的目光——1970 年前后出生的一代"），那是第一次做关于 70 后一代艺术家的展览。十五年前我想中国艺术家整体来讲都没有什么市场，何况 70 后艺术家当时是非常年轻的一代，还不到 30 岁，所以实际上是没有任

何市场可言的。我们寻找赞助希望出这本书，我找到雅昌的万捷跟他说我们要出一本画册，雅昌答应得还是比较痛快的，但是有一个条件，他要艺术家赠送他一件作品，在当时的条件下其实艺术家很容易接受。当时美术馆的合作方是何香凝美术馆，说实话，刚才我说的艺术家答应给赞助方一张作品的条件现在看起来是特别苛刻的一个条件，因为到2006年市场起来之后，其中某些作品单件价格都超过百万，所以实际上艺术家是付了一个很高的成本。但是到现在我还是非常感谢万捷，因为当时也没有其他人愿意来资助这样的项目。

后来跟何香凝美术馆又提起还要再做一次这样的展览——我现在已经想不起来当时怎么就把这个项目转换成一个奖项了——我们干脆以一个奖项的名义来做这个展览，因为何香凝美术馆那个时候已经有"深圳雕塑双年展"，做一个针对年轻人的绘画奖项可以趁机把何香凝美术馆的项目拓宽。这个奖项大概在2003年启动，在2004年评选的，我们针对的是30岁以下的艺术家，评委由艺术家、策展人组成，大概有五个以上的评委。我记得第一次的评委包括范迪安、张晓刚、刘小东。因为当时没有一个针对年轻人绘画的奖项，所以我记得艺术家参与是非常踊跃的，到今天正好十年，很多当时的参展者现在都成为炙手可热的明星艺术家，比如王光乐、韦嘉、高瑀。有了这样一次经历以后，我们2006年创办了《Hi艺术》，2007年做了第二届"中国新锐绘画奖"，2011年做了第三届，今年准备做第四届，十周年，广告上也刚刚登出来。我们的方式很简单，就是艺术家发邮件参与初选，最后邀请评委小组再来评选。

我刚才说1999年的展览艺术家需要给赞助方一件作品，到2004年评奖的时候，何香凝美术馆要求收藏获奖作品，再往后对艺术家也没有任何要求了。上一届的展览是民生银行赞助的，他们就没有提出任何的要求。

我们的方向还是希望给刚刚毕业或者是刚毕业几年的年轻艺术家提供一个可以持续创作的机会，希望把他们推到一个公开的舞台，可以让更多的人看到，包括媒体、画廊、经纪人，给他们一个机会。我想这是做这个奖项的一个很重要的想法，这个奖本身是没有商业性的。

再补充一点，我觉得通过我们做的这几届，我自己比较受鼓励的一个事情是2007年的奖项当中发现了陈飞，其实他是电影学院的学生，他把稿子投过来我觉得这个作者有意思，就让他来参展，从此他就走到艺术家的道路上来了。这种很民主的方式可以带来一些不一样的艺术价值。

王璜生：伍劲讲到了评选的方式，我想可能大家都关注这些奖项的结果，也非常关注评选的机制是什么样的。这些奖项的评选机制是怎么设立的？它是怎样成为一个持续性的

奖项、怎样形成制度化管理和运作方式？在这一点上，因为我之前在广东美术馆也主持过"沙飞摄影奖"，还参与过一些社会上的奖项。像 CCAA 这么重要的奖，而且发展了这么长的时间，他们的评委构成、评选过程是怎样的？还有对评选过程的一些文本的梳理等，这些都是非常有意思的，我们很想请刘栗溧来作一个介绍。

刘栗溧：我觉得做一个奖项首先评选标准是非常重要的，还有一个更重要的是制订这个评选标准之后如何认真地去执行，坚持执行这个评选标准。CCAA 从开始凯伦·史密斯作为总监，到皮力 2004 年做总监，做了一步一步的推进，2004 年创建的机制是有一个推举团队，有一个评审团队，这两个团队是两组不同的人。

这个机制在后来我做总监的这几年，我觉得是一个非常科学的机制，之前所有的推举人都是长期活跃在中国的评论家或策展人，所以他们对艺术家非常了解，而且我们在挑选推举人的时候，尽量挑选来自于不同地区的。他们是关注不同媒介、关注不同艺术的评论家或策展人。

可能整个评选只有两天，但是在选择评审团的时候要很认真地想评审团应该是什么样的组成。因为有国际的评委和国内的评委，两组评委应该是目前掌握国际和国内最前沿当代艺术知识的评委。

推举人要对所有的候选人作非常详细的介绍，评委会从 60 位候选人当中选出最终的优胜者。我有的时候很后悔当时接受希克的邀请，因为我本来想，一个奖项也用不了太多的精力做，但是我后来才发现实际上要把一个奖项做好真的要用很多的精力，因为看上去可能是两天的评选选出三个人，但是背后确实有着大量的工作。与此同时我又非常地感谢和庆幸我接受了这个邀请，因为每一届的评委会真的是太激动人心了。所有的评委几乎是废寝忘食地工作，这两天都是一直要评选到半夜，会出现对于同样一个艺术家不同的理解这种争辩，有的甚至打架。我真的非常感谢这些评委，他们非常认真地选择每一位候选人，最终尽量得出一个客观的结果，当然其实很多事情是偶然的，这个世界可能是偶然的。

通过这几年参与 CCAA 的工作，我发现奖项真的不只是一个奖项。看到的是一个结果，但是在它的背后真的提供了一个品牌，给国际的评委了解中国的当代艺术。在 1998 年创立之初，中国当代艺术处于半地下状态的时候，直到现在这样的奖项都在不同的阶段扮演不同的角色，让国际了解中国，让中国走向国际。

我和翁菱通话的时候，她问我参加这个论坛的还有哪些奖项，我大概跟她说了，她说中

国有这么多奖项我都不知道。其实我认为中国这么大的一个国家,这样活跃的当代艺术其实需要更多的奖项来给所有活跃在这个领域的人以鼓励。谢谢所有在场的嘉宾。

王璜生:谢谢!刘栗溧所谈到的也是我们经常会思考的,评奖结果是一个方面,但恰恰是这样一种评奖机制能够使我们在评奖过程中并不仅仅是为了得到一个结果,这个过程是非常精彩的,是一个非常好的讨论交流的平台,在这个平台上所进行的交流、讨论、思想的碰撞,以及对一些问题的发现、展开确实是非常有意思。我曾经好像提过这些东西的公开,因为我觉得评奖并不仅仅是为了得到一个结果,而是要展开这样一个过程。这个过程中各种批评家、评委所思考的问题如果能够被公开、被展示,其实是非常有意思的,而且可能对促进我们这种学术讨论很有帮助。

刘栗溧:王老师提的这一点其实一直是我们特别矛盾的一个地方,确实评委会的学术性和激烈的讨论要和公众分享,但是又因为可能牵扯到太多的候选人资料,又不能跟大家分享。我记得上一届艺术家奖的时候有一个评委是国外的策展人,卡洛琳(Carolyn Christoph-Barkagiev),她在选择最后一个获奖人的时候哭了,因为她在最终一轮选的时候不知道应该选谁,两个都是她特别喜欢的艺术家,她就哭起来了,我当时也是很感动。

翁菱:奥迪和它的合作方,包括我们,包括后来的尤伦斯,为了要一起搭建一个华人世界最专业、最有影响力的文化奖项的平台,这其中的严肃性是可以参考的。一百个评委确实是不同类型的,而且是长期在网上公开的。各个奖项的名单是共同提出的,每一位参与的评委都会提出,最后形成一个很大的名单,每个奖项的大名单也是公开的,再在这个基础上一次一次地评选。

"奥迪艺术与设计大奖"两次都是在北京798大油罐里举办的,每一次的颁奖现场我觉得奥迪大概是差不多2000万左右的投入,为了体现当天的隆重和一个对艺术和设计非常严肃的态度。其实不仅仅是当时那一刻,为了做艺术与设计大奖,我有一年的时间和奥迪、旅游卫视三家联合做了一个节目《艺文中国》,这个节目是我在世界各地采访奖项针对的这几十年来对中国的电影、音乐、当代艺术、设计等各类艺术形态作出过杰出贡献的艺术家。每次的访谈素材有五个小时,最后剪出来在电视上放的只是其中非常小的一部分,其实是为了一个跨界的奖项积累一些现实的基础。我觉得我自己也做了非常艰巨的体力工作,而艺术家、设计师、导演们在对话当中,我想是最真诚地敞开了谈他们最初怎么样艰苦地做艺术,到一步一步地怎么样作出了不同的作品,到今天和未来他们心里的坚持和他们的担忧,所以我觉得其实这不是品牌的奖项。我们会怀疑各种品牌奖项的专业性、严肃性、标准,我还是想说我不是奥迪的人,我觉得我们是知识分子,

我们是只看这个奖项到底是什么人在获奖，是怎样在达成这个奖项，绝不是奥迪的任何一个领导或者是奥迪的任何一个主管部门所希望形成的奖，确实是各种跨界的文化人共同参与这个事情。

王璜生：我们留一点时间给听众提一些问题。

观众提问：我的问题是给CCAA的，虽然之前高先生也说过现在有很多奖，有一些人会觉得有些奖对于成熟的艺术家来讲不是那么重要，但还是有很多人希望得到比较好的基金会、机构支持，有没有想过每一年有60%的人可以放在另外一个平台上做一个联展，这样受到圈内人学术上肯定的这些人的作品也能够得到广泛的传播和认可。

希克：我想补充关于所有的提名艺术家进行群展的一个建议，我认为在这一点上"罗中立奖学金"做得非常好。在每次评选过程中他们可以让评委能够看到所有被提名人实际的作品，在这样一个实际的作品环境下进行评选。我认为在中国当代的状况下想要集合所有的被提名人的作品和组织这样的展览是非常高成本的，也是比较难的一件事情。

仇浩然：先感谢希克先生对于"罗中立奖学金"的评价。第一，我强调"罗中立奖学金"是一个给学生的奖学金，等于是要鼓励学生，也就是因为这个原因所有入围同学的作品都会被编入一本画册。为什么我当时要求学生至少提供三到五件作品到现场给各位评委去进行评审，就是因为这是奖学金的评审。当时我要求创作本身的完整性、独一、完美度。完整性在哪里？就是需要这个同学的创作不只是有一件作品，在他一系列的作品里肯定有他一定的想法，还有是他独立的想法，这可以在三到五件作品里呈现出来，这样也可以让评委能够在面对作品的同时产生这种回想，从而去评奖。第二，我们也允许所有的学生到现场布展，布展的效果是他们自己作出来的，这样可以让各个评委能够从学生的布展方法上看他的作品。第三，也是最后一点，同学在毕业之后第一次参加展览对他来说是一个经验，进去艺术圈这个大染缸的一个经验，也希望他能够从中学习到一些东西。

王璜生：我们中央美术学院美术馆有"CAFAM未来展"，也是一个关注青年人的展览，我们没有评奖，评选机制或者说青年艺术家的推介方式是由国际和国内很多策展人、理论家、艺术家、馆长等实名推荐，都得给每个推荐的艺术家写评语，推荐的理由必须公开，我们会将所有被推荐的艺术家出一本提名集。2012年第一届的时候有300多位被提名，100多位提名人，四个提名人的提名理由是什么，这些全部在提名集里呈现。然后由美术馆组织邀请若干个重要的策展人与美术馆馆长构成一个策展团队，由这个策展团队在这些提名的结果里挑选艺术家组成一个未来展的展览，在中央美术学院美术馆展出。展出作品还是相对充分的，也出版展览集，同时将过程中相关的一切讨论出评论集。

2015年的1月到3月第二届未来展会举行，我们目前已经启动了第二届展览的准备工作。第二届继续采用提名以及评委会的方式，但是在提名方面有不同，因为我们发现现在非常多的机构都在办青年人的展览，分布在全国各地，我们会用机构提名的方式来让大家为我们的展览提出一些看法，提名一些艺术家，同时我们会跟踪第一届参加展览的九十多个艺术家，将来会有一个跟踪展，跟踪这两三年来参加过第一届未来展的艺术家的发展是什么样的，构成这样一个变化。

观众提问：我的问题是在中国这么一个新兴的社会当中，我们多侧重于将好的艺术家推广出来，通过各种各样的艺术奖项或艺术基金，但是中国很多青年他们更需要优秀的教育者去把整个好的艺术氛围和好的艺术提升起来。大家可能有这种感觉，就是人人都想做金字塔的塔尖，而不愿意去做优秀的教育者和普及者。国内对优秀的教育者有没有比较好的奖励？

仇浩然：其实我是北京大学法学院客座教授，对于你的观点我非常认可，对于老师这方面的尊重和创作肯定要支持。我除了这个艺术奖项以外在北京大学法学院也设置了几个不同的奖项，一个是鼓励35岁以下的年轻老师，因为他们的工资有限，同时学校一定要他们每年有课程的成果，这个奖已经做了差不多有五六年。我觉得35岁以下的老师还是人数有限，去年也把它改变了，所有差不多退休的60岁左右的老师也需要鼓励，就是鼓励这些老师对学生的贡献。

最近我也和哥伦比亚大学设立了一个奖项，鼓励中国不同建筑学院的老师到哥伦比亚大学建筑学院去做为当地建筑老师的助理，我觉得只有好的老师才有好的学生，所以我本人是非常鼓励中国的教育，希望能够鼓励更好的老师，从而可以在艺术、文化、法律等方面有更好的人才。但是这个工作不只在于个人，政府在这方面其实应该有更大的投入。

王璜生：这位同学讲得很好，我们不要老是低估民间的见识，我们可能需要很重视普通的最低层面的最基础的一种美术、音乐、文化的培养，其实现在中国在这方面确实有很大的缺陷，但是很多美术馆、很多机构也在不断地作出努力，其实很基础的工作是从每个人做起的，我希望我们大家一起来努力。

这一场讨论就此结束，非常感谢几位嘉宾，感谢大家的参与。谢谢！

（本文未经发言者本人审阅）

CCAA 十五周年展和论坛

一场关于中国当代艺术 20 年的讨论——CCAA 中国当代艺术奖 20 年

2014年4月27日上午10:00–12:00

主持人：顾振清

嘉宾：李立伟（Lars Nittve，香港M+美术馆行政总裁，2011和2012年度CCAA当代艺术奖评委）、黄专（深圳OCT当代艺术中心馆长，2012年度CCAA中国当代艺术奖期任总监）、朱朱（策展人、批评家，2011年度艺术评论奖获奖者）、姚嘉善（独立艺评人，2007年度首位CCAA评论奖获奖者）

2007年CCAA中国当代艺术奖设立了第一个评论奖项，以鼓励中国的独立艺评。经过四届选举共评选出了6位获奖评论家。在每年的评选过程中，在商年的评选过程中，不以市场为主导的独立艺评是激烈争论的核心。国际间独立艺评体系是如何建立的，如何影响中国的评论体系。本场论坛汇聚了CCAA历任评委及获奖评论家，由中国当代艺术奖期任总监顾振清先生主持。

首先由顾振清先生做本场论坛的开场白。他认为，批评家在1990年代作为艺术家、艺术思潮背后的推手，在中国当代艺术的发展过程中起到了推波助澜的重要作用。2000年后随着中国当代艺术从地下转入半地下，以及艺术市场的日益蓬勃，批评家呼吁在当代艺术生产和消费领域中获得属于自身的物质利益成为艺术批评界的中国特色，也是中国当下是否有独立艺评的相关讨论所续不开的话题背景。

李立伟：西方当代独立艺术批评概况

首位发言的是曾在M+美术馆行政总裁的李立伟先生。他认为，在西方人们对于何谓独立艺术批评这个问题并没有唯一的评价标准。任何批评家的写作都有所受制和依赖，或者是赞助或者是艺术家，也包括批评家对于自身幕后的依赖性。在李立伟先生看来，真正的独立艺术批评者一般长期处于边缘化，并且长期持续地发表艺术评论文章，但是这样的作者正在不断减少。即便这些批评家也受到某种驱动力的影响。比如一位艺术评论家寓言地抛出颠覆性的观点背后实际上存在某种利益和权力的隐衷，回归独立艺术批评是不存在的。

而后，顾振清先生概括总结了二十年来中国艺术写作的路径，80新潮时期的批评活作基本上采用的政治社会学的批评方法。对于当时的前卫艺术运动及当时代精神的解放起到了非常重要的推动作用。1989年至1990年代初期，以巫鸿、曾静强、杨小、彦、邵宏、黄专等人为核心，以中国美术学院为重镇的南方批评家群体以西方美术史研究方法论为艺术批评界打开新的批评方法和唯之。

黄专：中国当代艺术批评语境转换

第二位发言的是深圳OCT当代艺术中心馆长黄专先生。黄专先生认为，艺术批评的独立性并不在于某种对抗性的姿态，而在于方法和创新。1980年代与1990年代的艺术批评独立性的语境不同，在1980年代的独立性所面对的是旧体制，旧思想。1990年代艺术批评独立性面对的同时是全球化背景下国际艺术市场对于中国当代艺术的体制性压制。到了2000年之后，艺术批评独立性所面临的语境则变多复杂。而后，黄专先生分享了如何在深圳OCT当代艺术中心这个由企业投资的美术馆中保持独立的位置的相关经验。他认为，在如今策展人话语权的大背景下，艺术家的声音越来越被边缘化。他希望重新引以艺术家、艺术作品为中心的批评活动。

姚嘉善：关注中国当代艺术的物质性与生产性

接下来发言的是2007年度首位CCAA中国当代艺术评论奖获奖者姚嘉善女士。姚女士的获奖作品《生产模式》一书对于中国当代艺术提供了新的视野与思维。她通过关于艺术作品的分析和价值判断。正如在这个问题上顾振清先生所言，姚嘉善所需要的这种角度中艺评家所不同的艺评方法论上的独立性比艺术态度上的独立性更具新颖和启发性。姚嘉善认为，应当将中国当代艺术置于当日经济政治的大背景下进行观察，更多地关注艺术作品的物质性和生产性层面的问题。她显然不通过的是通知判断探索行过程，中国当代艺术问题与五整个艺术的文化问题并非一次别就被明确地划出线和答案，在她看来，独立艺术评不光是搜集资料支撑起一个写作者的观点和唱法，它更多意味着抛出问题，并激发其他写作者参与回于对这个问题的讨论之中。

朱朱：独立写作者需要更加保持距离

第四位发言的是2011年CCAA年度艺术评论奖获奖者朱朱先生。面对顾振清先生抛出的关于批评家如何应对艺术家围扎的提问，朱朱先生回应说，他会选择性地拒绝保持着与在市判断性的自由，以保持自身判断的独立性。在他看来，他的获奖作品《灰色狂欢节》与一般的艺术家案批评写作的不同之处在于，这样一本具有一定主题性的批评与作品有更大的立体表达空间，艺术家于分析的领域不力为更具洞察性的主题性写作莫定基础。面对正在发生的当代艺术，如何把握距离勇敢一个希望保持独立写作者所需认真思考的问题。如朱先生所言，他在写作过程中一直在挣扎琢磨在与圈子之间不断调换旋转。

曹丹：推动跨国艺术评论

最后一位发言的是《艺术界》杂志执行出版人曹丹女士。曹丹认为，作为当代艺术的领军杂志，《艺术界》一直在寻找一种艺术评论方法论的独立性，在全球化的语境之中，如何出这本杂志作为在中国当代与国际艺术界的交流中所演绎出的角色是《艺术界》一直在思考的问题。以期将更多的跨国艺评作者纳入到这个讨论空间之中。虽然翻译的有效性是值得商榷和讨论问题，但是翻译一直是《艺术界》工作中的重点问题。以期将更多的跨国艺评作者纳入到这个讨论空间之中。

艺讯网记者：黄碧赫（整理）

2014年4月27日下午1:30–3:00

主持人：皮力（香港M+美术馆策展人）

嘉宾：栗宪庭（策展人，CCAA十五周年纪念展策展团队成员）、乌利·希克（CCAA中国当代艺术奖创始人）、韩磊（艺术家，2002年度最佳艺术家）、凯伦·史密斯（独立艺评人）、白双全（艺术家，2012年度最佳艺术家）、曹斐（艺术家，2006年度最佳年轻艺术家）

1998年到2013年中国当代艺术从半地下状态到走向国际的平台，这十五年是中国当代艺术奖重要的15年也是中国当代艺术重要的十五年。我们邀请了CCAA两位前任总监以及CCAA十五周年纪念展策展人之一的栗宪庭、CCAA创始人乌利·希克对话获奖艺术家。

栗宪庭："泛八十年代"的遗缝

本场论坛以主持人提问的方式进行。主持人皮力首先请栗宪庭先生谈一谈他在1999年自纽约回国后，对于1999年前后中国当代艺术界所发生的变化以及他对当代艺术与社会这个问题的看法。栗宪庭认为，1980年代是一个泛泛的概念。其实它跨越了自1970年代末一直到1990年代中期，甚至到1997、1998年仍然可以看做广义的八十年代的遗缝。在这个时间段内，中国当代艺术更多是持续不断地向西方艺术世界的学习过程。然而中国当代艺术对于西方的学习存在文本冲突，而非实际意义上的交流。再者，八十年代艺术思潮和当时的社会思潮具有同构的关系。八十年代的现代主义思潮与当时对于文革的清扫方式，以及对于革命现实主义文艺路线的反思，两相八十年代中期的文化热。出版热潮首对政治的反思所向的文化批判思潮。中国现代主义思潮与西方的现代艺术思潮处于两种不同的语境和价值体系之中。

凯伦·史密斯：十五年间当代艺术与社会

接着，皮力请独立艺评人凯伦·史密斯女士谈一谈在她眼中，1998年之后中国当代艺术与社会的关系与之前最大的区别。史密斯女士认为，1998年前后，限于当时的通讯条件不同手大陆艺术界的传播影响力在相比之下是的地方，在白双全最外国展到的当时，但是那时艺评家没切实地去访艺术家工作的，面对面的讨论，工作方式是纯西化的。在当下由封闭向开放的过渡时期，许多艺术家的作品很地摆脱了西方对中国当代艺术的接受问题以及中国对于国际艺术界的平等想象。如今的年轻艺术家更能融入国际当代艺术的语境之中。不过关于这些年轻一代是否已经融入到国际艺术界，还有持续地观察。

曹斐：年轻艺术家以自己的方式见证时代

接下来主持人皮力请年轻艺术家曹斐从创作者的角度谈一谈，十五年间艺术家创作的动力是什么。据曹斐介绍，她的艺术创作恰好就开始于1999年前后，对艺术界的大背景是"后感性"展览的涉水。从上海艺术展的外国展到2004年参与上海双年展的主展，她个人的创作经历一个从外围中心移动的过程。在曹斐的理解中，所谓的触动敢艺术家以自己的方式对于一个时代的见证。对于年轻艺术家来说则是一种对于自己生活的国度更为宏大的见证。在今大程度上改变了观众与作品的关系。通过拍摄于现场的图片来了解一个展览与亲临现场是两种不同的体验。

白双全："九七"之后香港艺术家的社会介入

接下来主持人皮力为2012年CCAA获奖艺术家白双全提问。艺术家白双全提问，作为一位"九七"之后成长的香港艺术家的代表。皮力希望白双全谈谈他对于这十五年他的私人化见证者有哪些不同于大陆艺术家的地方。在白双全看来，相对于大陆，香港一直出于一种边缘的状态。"九七"年之后，香港处于一种过渡的时期，对于当时融入艺术界的批艺术家来说，这一过渡的状态是他们这些评论界的共同点。2003年前后香港社会发生了又一次大的变化。香港民众对于正式的解恩献大卫运。香港艺术家对于社会政治实践的介入变得明加明显和深入。香港艺术家的一大特点在于他们的艺术实践是根植于本土与艺术家自身的切身个体验。

乌利·希克：十五年来中国官方与当代艺术的关系

最后，皮力请CCAA中国当代艺术奖创始人乌利·希克先生谈一谈他对于栗宪庭先生提出的"泛八十年代"看法，以及他的眼中1998年前后中国当代艺术界所发生的变化。乌先生更关心的是十五年间官方对于中国当代艺术的态度问题。长期以来中国官方对于当代艺术的态度都是有所保留的。一直有当代艺术着品一种需被视被的对象。关键问题是在中国官方十分关心中国官方的创意发展的，以及他们希望看到本土艺术的创意展在海外是怎样被代表的。随着中国当代艺术在国际上的表现，以及中国当代艺术在国际上的表现，中国官方也在逐慢地调整着他们对于中国当代艺术的态度。在收藏方面，对于中国当代艺术的收藏原先只集中在少数国际私人藏家，而后，国内的许多藏家也开始介入到中国当代艺术的收藏领域。

艺讯网记者：黄碧赫（整理）

CCAA 中国当代艺术奖
十五年论坛媒体报道

2014年4月27日 下午3：20－5：00
主持人：王璜生
嘉宾：
乌利·希克（CCAA中国当代艺术奖创始人），
刘栗溧（CCAA中国当代艺术奖总监），
负志然（罗中立奖学金活动人），
高鹏（今日美术馆馆长，"关注未来英才"计划创办人），
伍劲（《HI艺术》杂志主编，"新锐绘画奖"创办人）

从1998年第一个国际奖项CCAA中国当代艺术奖成立以来中国陆续出不同规模设立的针对当代艺术的奖项，无论是美术馆奖项、学院奖项、学院奖项、品牌奖项，无疑都对中国当代艺术起着推动和鼓励的作用。他们的评选标准，文献方法各不相同，鼓励对象也多层面。以及论坛是针对中国当代艺术奖项的探讨。

首先由主持人中央美术学院美术馆馆长王璜生先生出题起的开场白。王璜生主张认为，乌利·希克先生设立的CCAA中国当代艺术奖系列在设立之前就经受着一个漫长的过程。也影响过十五年的发展。以少关注对于中国当代艺术的持续性关键起到不可忽视的作用，成为中国当代艺术界不可少的重要事件。王璜生还特别强调通过这些项目中的深刻的探讨对比较对于和更多关于中国当代艺术的重要以及具有独特的启发意义。

高鹏：未来英才计划——关注新锐艺术家

接下来由今日美术馆馆长高鹏先生发言。高鹏首先简要介绍了今日美术馆设立的三个奖项。除了"未来英才计划"之外，今日美术馆还有"今日奖"（扶持青年雕塑艺术家），"大学生提名奖"（扶持年轻艺术优秀学生）。在自己自己身的当代艺术奖项中，"未来英才计划"的最主要特点是它的关注点在于新锐艺术家。为帮助从学院毕业，专注于当代艺术创作的年轻艺术家的持续创作提供一定的帮助和策略支持，并试图全面地推展最简洁的艺术论坛。如它将弗兰、舞蹈等演变成为上当代艺术创作领域加入新涌选的范围之内。

负志然：罗中立奖学金——关注现实，关注应届毕业生

第二位发言的是美院美院院的代表"罗中立奖学金"的评委来自香港的负志然先生。负志然先生为，"罗中立奖学金"的设立是为了缓解现实的，来自的评委源于低于美术支持的增援。而对艺术作品需要深度、独立性和创新性起一个展开空间的，"罗中立奖学金"面向两岸三地的艺术类应届毕业生等作品。根据关注艺术作品的方法性和艺术家方向的现实处境与传统价值观的，凭借在当下社会条件下的特殊关注及创新出生的作品。负志然认为罗中立奖学金更应该坚持这些，是乌利·希克先生持有的CCAA中国当代艺术奖强烈特征的地方。

乌利·希克：CCAA中国当代艺术奖——发展的十五年

接下来重要的是CCAA中国当代艺术奖创始人乌利·希克先生首先回顾了CCAA十五年的发展历程。在CCAA设立之初有着诸多困难。比如没有多少艺术家愿意参加可能得到的优厚，随着各位如它的新颖几位CCAA奖项影响的不断提出的影响力的解读。选远得到好的解决。希克先生认为，在中国的这这样一个非过利和纯粹的当代艺术项目具有十分重要的意义。它不仅立独立的创作和评论价值影响其发展到一种状态时间。

闫勤：奥迪艺术设计奖美术大奖——跨界与融合

第四位发言的是设立的代表一奥迪艺术与艺术大奖的组织者新娘女士。为新娘女士首先介绍了奥迪艺术与设计项目设立的动机。艺术与设计一直是奥迪公司集主要关注之一。作为艺术家或者进行相关关联的关联。随着百名已成立的新娘尼公司立CCAA奖等合作得到的更加有关的解读。在更大的文化界里同时个开放优质的艺术家参与空间。建立新大中国当代艺术的发展着重要作用。奥迪设计大奖是独特的。涉足一个涵盖了艺术、设计、电影、新着艺术等领十的跨界领域。综合性的艺术奖项。由近百位评委讨论由佳作评选就获，年度新提艺术大奖和年度新提设计大奖等五个奖项。

伍劲：新锐绘画奖——扶持青年艺术家

接下来发言的是"新锐绘画奖"代表《Hi艺术》杂志主编伍劲先生。首先伍劲先生介绍,以HI绘画为主要关注方向的《Hi艺术》杂志将发起1998年在同遇重视中国当代艺术发展和关于新锐艺术家的推动。由伍劲先生于2003年成立了这个关注三十岁以下年轻艺术家的新锐画奖。作为纯粹面美术奖的一个重要项目。为新从艺术系统的新艺术家坚持续而有力的支持等合。这个关注年轻艺术家的项目在设立伊始以来。10多年来新锐画奖也已成为比较有力成功的培养成熟的当代艺术家。

刘栗溧：CCAA中国当代艺术奖的评选机制

最后一位发言的女士CCAA中国当代艺术奖总监刘栗溧女士。她向与会者介绍了CCAA的评选机制。评选标准，以及执行程度。CCAA从2008年开始三类的评选机制。其中包括青年艺术家奖和最佳艺术家奖。由四位不同的人员组成。按着团队由来自不同地区。具有不同的文化背景。都在长期持续活动对著艺术家。评选团队是由国内外其他最具代表性的最具代表艺术家。需要人员的对题略识。评选团队从推举国际推进的十个艺术家进行评选。刘栗溧女士认为，富裕的判公仅仅是设备。评选过程中也评委之间不不同艺术推崇的与艺术之间对著艺术家也是重要的。也是CCAA活动中最有意思的环节。

最后王璜生先生对全场讲话进行总结。王璜生先生认同刘栗溧女士的观点，他人为当代艺术奖本身的结果其任最重要的方面。这些发展所引起的艺术家。策展人、批评家之间的讨论和思考对于中国当代艺术进行分析和梳理。具有更为智慧的启发意义。

艺讯网记者：黄馨赫（整理）

2014年4月27日 下午5：20-7：00
主持人：李振华
嘉宾：
张庆红（"哇CCAA"项目资助办人），
龙心如（艺术家），
周姜杉（艺术家），
刘栗溧（CCAA中国当代艺术奖总监），
乌利·希克（CCAA中国当代艺术奖创始人）

在本次CCAA15年展览中，数据、文献的呈现是以一种艺术家多媒体式作品及各精深度仪器呈现实施的。数据艺术越来越多的呈现在当代艺术的表现中和当代艺术展览的表现中。本论坛展开以多媒体艺术本次展览的呈现引发的艺术文献探索。

李振华："哇CCAA"——CCAA文献库可视化项目

首先由本场论坛的主持人李振华童娅的开场白。Data Art项目是整个需要的重要组成部分，将CCAA奖十五年与中国当代艺术的发展以一种别样的方式进行文献呈现。借助借助这用前沿的技术手段与公众进行有效的交流和互动。"哇CCAA"是两位艺术家合作的一个新媒体项目，是CCAA奖十五周年纪念展献给文献可视化。数据化呈现。由两个部分组成，包含四个篇节的分钟时时化展示现场观众二维码动系统。作品影像上海Power Station of Art的五十米通道两侧。形成CCAA通道。物理通道并展出各个空间内进行完整。两CCAA通道按影创造一个3D虚拟空间。观众可以通过二维码对艺术家作品发表各自的见解和看法。场外观众也可以通过"CCAA BOX"关注现场讨论。

周姜杉、龙心如："哇CCAA"项目计划的基本架构

首先发言的是"哇CCAA"的创作者艺术家周姜杉和龙心如。龙心如首先介绍，之所以提出"哇CCAA"计划是基于一下几点考虑。首先，龙心如认为，一个项目最重要呈现为一个"灵感"空间。并与观众产生对话和交流，其次。面对CCAA如此之大的当代艺术文献预库，她们进行这当代艺术项目造当对其进行逻辑性建构的价值。便于观众在有限的感受空间里参观时将的影响中国当代艺术的流畅图景。再之。龙心如认为当当代艺术作品还处于一种当处的状态。在观众与作品的互动中，留下数个读者。评论者，报道者的接纳。数据艺术艺术家利用数据。用艺术表达的方式展进这些处于当今的信息数据影射现实中去的一种艺术形式。涉呈数据艺术之前有过平面设计工作经历的周姜杉特别关注数据艺术加何对于民众生活和社会发展产生意义。

选龙心如女士介绍，"哇CCAA"对于CCAA文献库的规见呈现包括以下四个篇节。第一个叫做"波克"，在通道墙上呈现了一大关波浪。周高观众最近的是第一届（1998年）的CCAA获奖作品，以此推出。离观众最远的是最新一届的最新一届的奖项作品。以年代顺序呈现CCAA十五年的历程。第二个画面是一个千面的结构，两位艺术家将CCAA的数据和图片等文献资料授展类别进行重新排布。最外层是所有与CCAA有关的线索，其中包括历届评委的推荐词以及观众的评选，里面一层是人物。不同类型作品的影片。第三个画面基于CCAA的时间线。每一届CCAA奖由一个大齿轮相关几个小齿轮组成，四个大齿轮滚动着了当年获得艺术家的照片。不同时期CCAA奖项的获奖者。最重要的事项。从中可以看出。随着时间的推进。CCAA仅仅因作为一个当代艺术奖，其中包括当代艺术文献。策艺术文化文献。艺术文化流讨论现出越来越丰富的影响。最后一个画面是由各届CCAA奖的艺术家。其中包括最佳艺术家奖。最佳年轻艺术家奖。杰出成就奖。艺术评论奖。每个项目由一个齿轮代表，最后还有一个齿轮代表经有在后未被她的评委推荐名单。

刘栗溧："哇CCAA"——观众与文献库的互动桥梁

接下来发言的是CCAA中国当代艺术奖总监刘栗溧女士。刘女士认为周姜杉和龙心如两位艺术家完成的关于CCAA文献对现库可视化呈现是本次CCAA十五年纪念展的一大亮点。它将过多维意义上文献呈现与观众互动的呈现呈现方式。用一种活泼和新颖的方式在现观心文献之间建立沟通和互动的桥梁。刘栗溧为新媒体的呈现方式共成为今后CCAA展览的一个方向。也是最发当量最出彩的一个方面。

乌利·希克：发挥新媒体优势，提高观众参与度

第四位发言的嘉宾是CCAA中国当代艺术奖创始人乌利·希克先生。希克先生认为，以"哇CCAA"这种方式呈现CCAA十五年的文献获得评审十分成功的效果。两位艺术家同时将支持三种媒介的优势，使观众表现着观众情心有机会参与进来，也是怎为方有机会听到观众对于本次展的评价和意见。

张庆红：扶持年轻艺术家的新媒体项目

接下来发言的是"哇CCAA"项目的赞助商张庆红先生。张先生认为，之所以与CCAA合作这个项目，是基于他对于CCAA艺术品质的一种信任。新媒体艺术在国际范围内已不断新。但是在中国国内仍然被在许多领域抱着抱着的角色。他认为扶持新媒体艺术在中国具有十分特殊的意义和价值。以期为从事新媒体艺术创作的年轻艺术家提供更多的资金支持。将他们的作品推向国际。也借助同样以从事新媒体艺术创作的艺术家，关注新媒体艺术创作的展人引进来，与国内的艺术家产生交流和磁撞。

艺讯网记者：黄馨赫（整理）

研究合作和公共教育

苏黎世艺术大学
(Zürcher Hochschule der Künste)
CCAA 研究

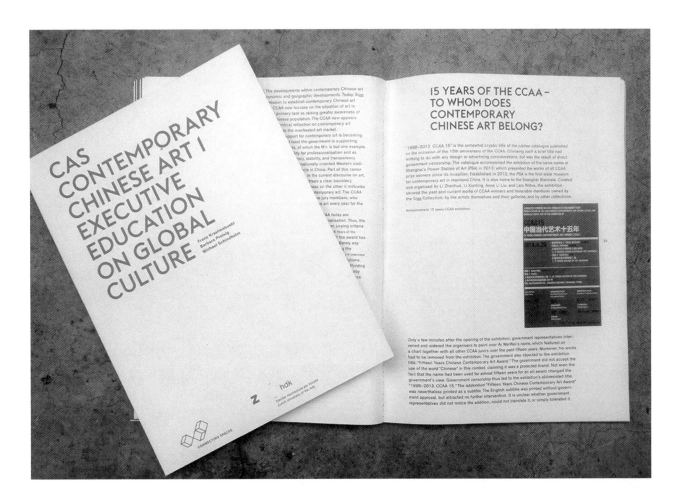

研究合作和公共教育

苏黎世艺术大学
(Zürcher Hochschule der Künste)
CCAA 研究

研究合作
和公共教育

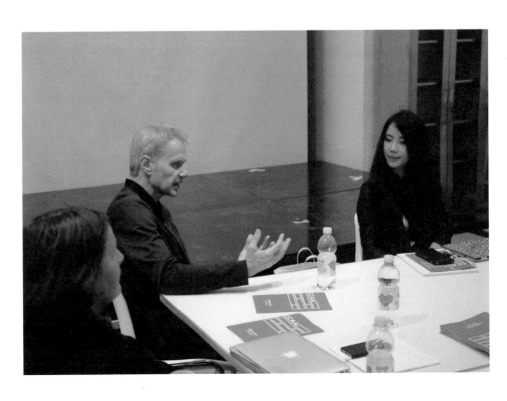

苏黎世艺术大学
(Zürcher Hochschule der Künste)
CCAA 研究

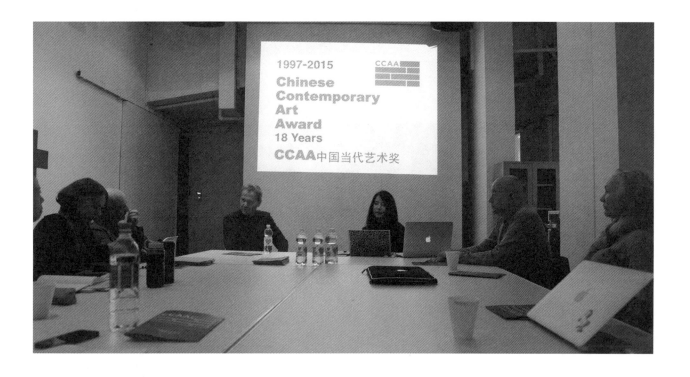

图 3-C39　时任 CCAA 总监刘栗溧女士在 2014 年"CCAA 中国当代艺术奖十五年"展览开幕式上致辞

图 3-C40　CCAA 创始人希克（右一）、总监刘栗溧（左二）与 2012 年 CCAA 中国当代艺术奖最佳年轻艺术家获奖者鄢醒（左一）于上海当代艺术博物馆举办的"CCAA 中国当代艺术奖十五年"展览上合影

编者：刘栗溧女士，您自 2011 年开始出任 CCAA 总监，后来又成为 CCAA 的主席。刚开始担任总监时您对 CCAA 的奖项评选有什么设想？（图 3-C39）

刘栗溧：首先我了解了 CCAA 的现状和外界对它的看法，以及当时中国存在的相关奖项，之后又参考了泰特的透纳奖。透纳奖为什么可以在全世界的当代艺术界这么有影响力？虽然透纳奖只评选英国的艺术家，却能引起国际广泛的关注。对我来说，透纳奖每次的评选都出人意料，令人发现新的艺术，关注没有被关注的艺术家并引起讨论，它的评选机制十分有效，一个如此学术的奖项在产生令人惊讶的结果的同时还可以让人如此欣赏，就是因为一个奖项让一个国家的公众对当代艺术感兴趣，并真实地参与讨论中，显然中国目前没有这个群众基础。虽然英国无论有没有透纳奖，关注艺术的人都比中国要多，但透纳奖让大家把当代艺术变成自己会去关注的文化活动。我希望中国未来也能有这样的气氛，我们其实是一个这么喜爱文化和艺术的民族，如果 CCAA 这个奖项能够起到这个作用就好了。20 年前 CCAA 在开始的时候主要起到桥梁和鼓励的作用。中国当代艺术在半地下的状态时，没有什么主流不主流之分，很少人关注，也并不是完全公开的，透过一个奖项把特别突出的艺术家作品呈现出来并予以鼓励，相对形成一个标准，无论在国内还是国际上能呈现这些作品已经是难能可贵了。随着中国的开放，现在国内的当代艺术生态比较完善了，艺术创作更加多元化，来自各方面的关注越来越多，CCAA 开始尝试明确自己的态度，表达对艺术的观点，CCAA 评委的选择形成了 CCAA 的态度和标准。每年对什么是好的艺术有一个探讨性的综述。坚持最初的原则，不断扩大对公众的影响，保持独立学术的态度，能够持续地发展下去应该是 CCAA 最好的路向（图 3-C40）。

编者：迄今为止您组织了四届 CCAA 艺术评论奖和三届艺术家奖，在这些工作中，有什么让您印象深刻或您觉得特别有意思的地方？

用CCAA这把钥匙打开中国当代艺术的大门

——对话CCAA主席刘栗溧女士

时间：2018年5月2日上午 地点：ccaa办公室

刘栗溧：作为一个奖项，每年的评委会就是CCAA的精华，印象最深刻，当然在这之前我们每年花很长时间筹备，一般用三四个月的时间，之前还用更长一段时间的准备、研究工作，还不是具体的筹备，而是为筹备做的准备。艺术家奖、批评家奖都是每两年举办一次，我们首先会去了解这一年发生的事情，考虑选什么人来作为提名委员，什么人来作为评委，针对的问题是什么。我们要想通过评委组合去制定什么标准，鼓励什么？这些都要深入思考，评委的态度也就反映了CCAA的态度（图3-C41、图3-C42）。评委的选择是多样的，不同地区，不同的关注点。而提名委员的工作是重要的基础，如果他们没有推荐那些艺术家，评委就看不到。这些预备工作完成，接下来就是三四个月的筹备，从发布消息到收集资料，再到把这些资料完善、翻译（图3-C43）。CCAA是一个国际的评选平台，这个评选平台从建立之初就不是一个关起门来做事情的机构，而是和其他机构、个人分享这些资料，尽量加大其他地区的参与、交流。这是我觉得CCAA特别好的地方。所以这样的平台需要我们工作做得更细致，所有的资料都要用大量的时间进行比较精准的翻译。整个过程都是有意义的。当然最精彩的就是评选会。那一两天的讨论通常是非常激烈的，每位评委认真的工作态度都让我印象深刻，他们每个人性格不同，但他们的共同点是对于CCAA评审工作都非常的投入、认真。有时对工作到达狂热的地步，有时10个小时的长途飞机下来，都来不及休息，直接进入工作。他们那种对艺术观点毫无保留的表达也让我非常敬佩。

图3-C41　时任CCAA总监刘栗溧女士与2013年CCAA艺术评论奖五位评委合影。从左至右：陈丹青、小汉斯、凯文.麦加里、刘栗溧、希克、高士明

图 3-C42　2016 年，在 CCAA Cube 办公室外，时任 CCAA 总监的刘栗溧女士和当届 CCAA 中国当代艺术奖其中几位评委合影。从左至右：冯博一、彭德、刘栗溧、乌利·希克、华安雅、贝尔纳·布利斯特纳、尹吉男、克里斯·德尔康

图 3-C43　2017 年 CCAA 艺术评论奖征集到的提案。评委们在这 24 份提案中进行评审，最终鲁明军的写作提案《疆域之眼：当代艺术的地缘政治与后全球化政治》脱颖而出，获得奖项。恰好 CCAA 评论奖十周年之际，评委会授予张献民的写作提案《公共影像》以特别奖

评审会上，他们也会尽量避开自己的主观情感，当然任何人的意见和评选都不可能 100% 的客观（图 3-C44）。不只是选择艺术家，评委间的交流非常精彩，有时候中西方评委对作品的观点那么一致，有时候又对某些艺术事件的态度那么不同，有多少位评委就是多少独立的观点，一定就是西方评委和西方评委一致，中方和中方一致，艺术观点不分国界。在多维度的交流下，讨论产生的结果往往出人意料，经常会讨论到很多平常大家可能不太愿意触及的问题，有时又会针对一个普遍问题一探究竟，绝不含糊。所以它是一个评选，更是一个思想交流盛会。

编者：在评选过程中，评委是看着一个个艺术家的作品进行讨论的吗？是怎样的一个程序？

刘栗溧：有好几轮的筛选。通常是 50 至 60 位候选人，每年评委会的这两天时间很紧张，当然工作强度很大，从一早持续到晚上。首先提名委员做了很仔细的工作，给每一个候选人都写了介绍，我们也搜集了很多资料，都呈现在评委会上。第一轮评委们先浏览一遍所有候选人的资料、分类，第二轮开始进行讨论，

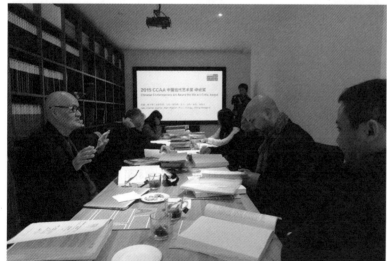

图 3-C44　2015 年，CCAA 艺术评论奖评审会在 CCAA Cube 二楼办公室进行，现场评委们展开激烈的讨论

有一些艺术家呈现出来的问题可能在第一轮就开始有针对性的讨论，比如说有四五个艺术家都呈现出某一种特定的艺术形式，或存在某种同样的问题（图 3-C45）。这也是目前当代艺术中普遍的问题，那么大家就会一直讨论，这种讨论可能和最终的评选结果没有直接的关系，但这些讨论是对目前存在问题的深入挖掘。有时候讨论会延伸到作品之外，涉及一些哲学问题或者大量产生某种作品背后的文化原因等，各抒己见，畅所欲言。

编者：评委们的讨论有没有激烈争辩或针锋相对的时候呢？

刘栗溧：会有，经常存在争辩：一个是近几年的创作，中国当代艺术家的创作较多涉及中国文化，那么对于西方评委来说，他们需要更多去了解这些文化，纳入他们的思考中去，中方评委相对于西方评委应该更了解中国的情况，而某些看上去很流行、很西方的艺术形式和作品西方评委非常敏感，会迅速识别，他们思想更加开阔，但对于中国的现下流行又不甚了解，所以有时候西方评委更感兴趣某些作品，而中方评委没有；或者中方认为很国际化的作品，西方评委不以为然，这时候中方评委有人可能很了解这个艺术家，就会进行更深一步的阐释。这个交流不是浮在表面的，而是深入的，这是CCAA的原则带来的气氛。带着这样的原则去做评审，所有参选的评委都能够感受

图 3-C45　2011 年 CCAA 艺术评论奖评审会上，李立伟、乌利.希克、龚彦、王璜生、田霏宇几位评委在认真讨论征集到的 28 份提案。朱朱以《灰色的狂欢节（2000 年以来的中国当代艺术）》写作提案获得奖项，刘秀仪撰写的提案《魔鬼和网中蜘蛛：中国艺术的机构批评和物性》获评委提名奖

到这点，然后进入一种特别开放的学术讨论中去。好多评委参加了一次后都希望再参加，有一些评委也是被邀请了很多次。他们觉得这评选过程本身对于他们去了解这一段时期的中国当代艺术的发展，从而了解中国艺术家的思想起到很好的作用，很直接、很有效（图 3-C46）。

编者：从 2014 年开始，苏黎世艺术大学开始研究 CCAA，后来又开设文凭课程。请您谈谈他们的研究和这门课程？

刘栗溧：2014 年是有一个契机。特别感谢苏黎士艺术大学对 CCAA 开了一门课，我原来从来没有想到苏黎士艺术大学会那么深入地去了解中国当代艺术，我觉得非常有意思。他们了解到 CCAA 是一个有一定历史的纯学术机构，又因为每年我们都大量搜集当下发生在中国的当代艺术材料，所以他们觉得有代表性和研究价值（图 3-C47、图 3-C48）。他们派了两名研究员，还有一位组织者来到北京 CCAA Cube，差不多用了两个星期对 CCAA 以及当时的北京当

图 3-C46　2014 年 CCAA 中国当代艺术奖评审会在 CCAA Cube 二楼办公室举行。殷双喜、龚彦、贾方舟、乌利.希克、郑道鍊、鲁斯.诺克、克里斯.德尔康七位评委与总监刘栗溧在仔细讨论提名委员所推举的艺术家的资料

图 3-C47　2015 年苏黎世艺术大学派出研究小组来到 CCAA 北京办公室进行实地考察。研究小组成员 Barbara Preisig（左一）、Franz Kraehenbuehl（左二）和工作人员钟若含在 CCAA Cube 的院子里合影

图 3-C48　苏黎世艺术大学研究小组详细阅读了 CCAA 相关的档案文献，照片中他们正在看采访 CCAA 创始人希克的影像文献

代艺术机构进行了解，然后经过半年对 CCAA 的研究，设置了一门关于 CCAA 的国际文凭课程。上课的都是欧洲一些从事当代艺术工作的批评家、策展人、院校里的研究员等，各种机构都有：艺博会、博物馆、艺术媒体……都是直接从事当代艺术活动的，那时苏黎士艺术大学开设这样的课程说明大概在 2014 年的时候中国当代艺术已经很受国际的关注，大家觉得有必要去补这一课。中国当代艺术对他们来说依然很遥远，希克收藏的展览也给他们提供了一些接触中国当代艺术的机缘，比如十年前"麻将"展，当时就很有影响力，但依然不够。所以一个相对系统的课程是非常好的途径。研究员们经过筹备，由苏黎世艺术大学出版了一本关于 CCAA 研究的书，我很惊讶，这本书把 CCAA 的网络梳理出来，好像星星之火可以燎原，CCAA 怎么建立起这个网络，怎么搭起美术馆、批评家、艺术家等之间的桥梁；还对获奖艺术家做了很多对比分析，很有意思。这本书不是单纯表扬 CCAA 如何好，实际上里面列举了 CCAA 遇到的很多问题，为什么创立，为什么发展到今天的模式，包括为什么办公室建在这儿。他们的研究方式非常有意思，很客观。

图 3-C49　2016 年 3 月苏黎世艺术大学与香港 - 苏黎世艺文空间（Connecting Space, Hong Kong-Zurich）、香港教育学院联合举办"文化管理中的全球化操作"系列课程，第二期课程上，CCAA 总监刘栗溧以"中国当代艺术奖——全球文化的案列研究"为题介绍了 CCAA 的工作与经验

图 3-C50　2017 年，CCAA 官方网站上关于第六届艺术评论奖的方案征集的宣传页面

2015 年这门课在苏黎士艺术大学正式开课，之后又在香港开办了第二期课程，以及后来的网上授课，已经有大约 1000 多位学员毕业了（图 3-C49）。记得我在苏黎世大学授课，有一个和学员讨论的环节，学生们开放而深入的问题让我思考了很多，他们提出的这些问题使我思考 CCAA 怎么继续往前走，还欠缺什么，如何打破我们自己建立的权威，以更开放的态度全面地呈现最准确的评选结果。怎么样让更多的人参与进来，如何真正体现透明公正。提名委员制行之有效，但也就六个人。全部开放征集也是不可能的。2004 年建立提名委员的制度，正好在十年之后再开了一个窗口，让还不能被发掘的艺术家有机会参与。另外我们的提名委员都是很活跃的策展人或者批评家，他们也需要了解更多的艺术家。我自己也去走访过一些艺术家，完全没有在圈子内，但是做的艺术很有意思，特别是在一些小城市，我想如果这几个艺术家是这样的，那一定有更多，所以有必要开始公开征集（图 3-C50）。

编者：提名委员也要看公开征集到的这些艺术家的创作吗？

刘栗溧：对，我们给他们提供这些资料，对于提名人有兴趣的艺术家，我们可以安排去走访，等于也给他们提供了一些艺术家的资源。

编者：提名委员看了这些公开征集到的艺术家创作，有没有像发现新大陆一样的这种情况，作品让他们眼前一亮？

刘栗溧：大约80%他们认为不够好，20%是好的，还有一些人是提名委员本来也知道，只是由于某种原因没有被提名，可能有人认为另外的提名人会提，或者是提名委员认为作品很好，但他还不太了解，看到我们准备的材料后，他可能就会从中选择。报名的人不少，我觉得一方面是CCAA的影响力，业界对CCAA的信任，另一方面也说明在中国这样的机会依然不多，还需要更多的奖项去鼓励不同创作状态的艺术家，尤其每年越来越多的学生愿意从艺术院校毕业后成为自由艺术家。CCAA有这样的公开征集程序，对他们来说可能是一个很好的机会，我相信他们当中很多人也觉得不一定获奖，但他们希望评委们能够看到他们。这个想法是非常积极的。

第一年的公开征集就收到了60多人的材料，最终提名委员评选出来大概四位。我记得这四位中有两位能够进入靠后一轮的评选，不是在第一二轮就被淘汰。我们的评选流程差不多是一轮轮评选，一般有七八位艺术家进入最后一轮。有时候到最后剩下两个候选人，要用好长的时间最终决定，那个时候评委的讨论就非常激烈了，第一二轮对于哪些人要淘汰，中西方评委通常意见比较一致。公开征集的候选人进入这样激烈的评审中是很好的经历。

编者：谈到评委，就像您刚才说的，每一年评委的选择代表的是CCAA的标准，每一年CCAA在挑选评委方面是怎样考虑的？

刘栗溧：我2011年担任总监，第一次参与的是艺术评论奖的评选，而第一次艺术家奖评选是在2012年。2012年一共有七位评委，其中一位是卡洛琳（Carolyn Christov-Bakargiev），当时她刚刚策展完第十三届卡塞尔文献展，相当炙手可热。她在策划文献展的过程中走访了解了世界各地很多的艺术家，我们觉得她当时掌握了世界最前沿的艺术家创作的信息和走向。她作为评委是希望通过CCAA的评选使中国当代艺术和国际最前端的当代艺术直接对话。她在评审时呈现出非常理性的专业判断，但又特别情感丰富，到最后要决定获奖人投票时，她因为不能放弃其中一位而激动地哭泣。克里斯·德尔康（Chris Dercon）2006年就做过我们的评委，他当时是德国慕尼黑艺术之家美术馆（Haus der Kunst）的馆长，后来他成为英国泰特现代美术馆的馆长。克里斯当过几次评委，他跟

图 3-C51　CCAA 评委克里斯.德尔康在 2014 年 CCAA 中国当代艺术奖评审会上与其他几位评委一起对 55 位候选人的资料进行讨论

CCAA 保持了良好的关系（图 3-C51）。他非常了解 CCAA 的评选原则，总有很鲜明的意见，他非常热情、精力充沛，认真地参与每一年的评选。有些评委是相对固定的，有些会有轮换。

李立伟（Lars Nittve）那一年刚从斯德哥尔摩现代美术馆来到香港 M+ 博物馆，2012 年 6 月份他代表 M+ 接受了希克捐赠的收藏；我们的评选是 11 月份，之前李立伟去了瑞士好几次，他通过希克的收藏对中国当代艺术有了更多的了解。他是非常合适的人选，是资深的美术馆策展人，也是许多美术馆的创始馆长。他参与创办香港 M+ 博物馆，他自己充满信心，一开始工作就非常勤奋，我们一起走访了许多香港艺术家工作室，迅速了解了很多中国的艺术家，香港 M+ 博物馆与 CCAA 有多方面的合作，他的参与是一个很好的沟通机会，在一两天的讨论中更明确标准，也发现香港艺术家和大陆艺术家创作时的不同状态，无论对于美术馆和奖项都能够加深合作，更好地为中国当代艺术发展搭好平台，与此同时的另一个作用是 CCAA 提供了他与另外三位中方评委交流的机会，比如中国的批评家在研究什么，他们是怎么样去判断艺术家创作，与西方批评家有何不同的工作方式（图 3-C52、图 3-C53、图 3-C54）。

当年的中方评委一共三位：冯博一、黄专和李振华，这三位大家比较熟悉，他们三位可以看出来有一定的年龄跨度，李振华一直活跃在国内外，是比较年轻的策划人，他自己本人就是一座文化沟通的桥梁，他对影像这一块很熟悉和热爱，非常勤奋，大部分这个领域的候选人他都认识，了解他们的作品。（从这一届开始我们发现候选人中做影像的比例非常大，虽然我们在挑选候选人的时候已经尽量分散了他们的领域）。所以在评审时李振华起到一个很重要的作用，冯博一也是比较活跃的资深策展人、批评家，他的观点明确，角度犀利，他非常关注当下发生的艺术与当下社会的关系、意识形态的关系，是评委中很直率的一位。然后就是黄专，他则是一个非常学者型的批评家、策展人，他当时在做 OCAT 这家机构，OCAT 也是我们非常看好的机构，是一家认真的学术机构。实际上我们在考虑黄专参加的时候就听说他身体不好，觉得他会不会因为

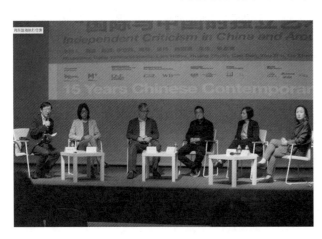

图 3-C52　2014 年 4 月 27 日，CCAA 在上海当代艺术博物馆举办"CCAA 中国当代艺术奖十五年"展览的相关论坛。著名艺术史家、批评家黄专先生（右三）在第二场题为"国际与中国的独立艺术评论"的讨论会上与顾振清、朱朱、李立伟、姚嘉善、曹丹等几位嘉宾畅所欲言

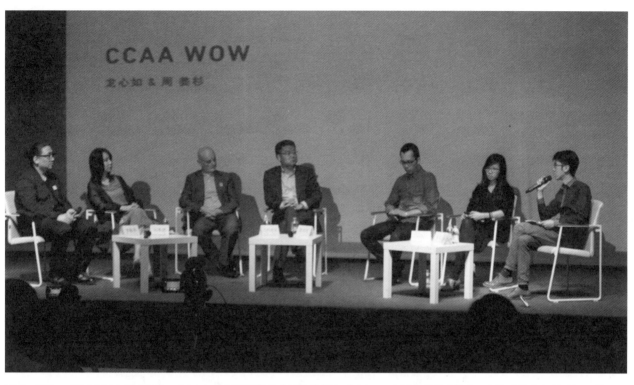

图 3-C53　2014 年 4 月 27 日，CCAA 在上海当代艺术博物馆举办"CCAA 中国当代艺术奖十五年"展览的相关论坛。第四场讨论会上，策展人李振华（左一）作为主持人就"Data Art 与艺术文献"这个话题提问嘉宾们

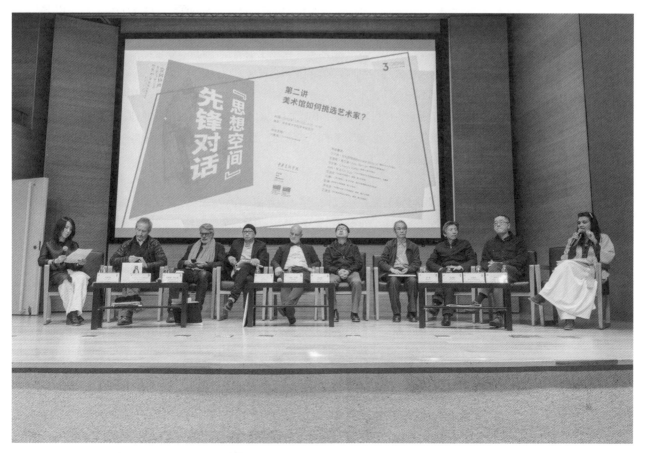

图 3-C54　2016 年 CCAA 中国当代艺术奖颁奖新闻发布会暨 CCAA-CAFA 论坛"美术馆如何挑选艺术家"在中央美术学院美术馆举行，著名策展人冯博一（左四）在会上与当年几位评委一起进行了讨论

这个原因不能参加；必定连续两天高强度的评选，我们担心他太累，但是他欣然接受邀请，我感觉到他是在尽可能多地参与中国当代艺术的各类学术实践中，真的是用尽了所有力量。在评审中他非常活跃，不要求任何特殊照顾，在高强度的评选中他特别踊跃讨论，在讨论到一些作品牵涉到很深的中国本土文化的时候，黄专从根源讲起，细致地介绍和阐述他的观点，给西方评委讲解中西文化差异之处，每一届中西方评委的配合、争论都非常精彩，从各个不同角度去分析一个作品非常清晰有力，他们有可能从中国的语境去了解，也有可能是从中西方差异出发，以国际标准对待评审，或意见很统一，或意见完全不同，激烈地争论，我记得有一次已经到非常靠后的一轮了，西方的一位评委完全改变了对一个候选人的看法。每每是思想交流的盛宴。黄专在评审会后特意发来信息给我表示很过瘾，盛赞是他参加过的最好的评选。

其实每一年的评委都是这样的，选择评委时有不同的侧重和考量，希望有不一样的组合。但每一届他们都一样的认真和专业，每年都受益匪浅。希克先生参加了从开创CCAA到今天每一届的评选，我想他是唯一一位参加每届评选的评委，他在评委会上的作用像麻将牌里的混儿，也很难认定他是中方评委还是西方，他对中国艺术家的熟悉程度不亚于一位中国策展人，对西方文化和艺术家当然也很清楚，他从20世纪90年代开始走访了大约1000位艺术家，并对他有兴趣的艺术家持续追踪，他可以补充很多中西方交流的空白处，在大家遇到一个问题不好解决时他常常能够提出建设性的意见，推进评选进程，讨论过快时他提醒评审，慎重再慎重，不断重复CCAA的朴素而独特的原则，当然他的外交家的能力总能让评委最终达到满意的评选结果，而他像其他评委一样只有一票。我不曾给过希克先生更多的评选权利。

编者：您刚才谈的主要是艺术家奖。去年CCAA刚颁发了评论奖，张献民获得了特别奖。评论奖经常有一些奖项不是每一年都有，为什么会有这种设置？

刘栗溧：2011年我们颁了评委提名奖，2013年又设置了提名荣誉奖。因为评选过程有点儿像2012年艺术家奖的评选，到最后一轮有两份评选稿胜出，评委们难以取舍（图3-C55）。2011年是朱朱和刘秀仪的提案进入最后阶段，刘秀仪的提案我们当时非常有兴趣，朱朱的提案已经很成熟，我们很希望看到他的提案能出成果，在公布结果的前一天，我们跟他有一个见面的讨论，了解他会怎样完成这本书，感觉工作量比较大，但他能够完成。刘秀仪探讨的题目很独特，但我们不知道她这项研究的完成度，她也比较年轻。最后评委会同意决定临时增加一个奖项，朱朱是评论奖，刘秀仪是评委提名奖。对于评委提名奖和评论奖我们都给予了写作奖金资助。从2007年设置这个评论奖，就是觉得没有商业推动的独立批评是缺乏鼓励的，缺乏经费。我们也希望可以尽可能多地鼓励独立写作（图3-C56）。2013年董冰峰获得评论奖，崔灿灿获提名荣誉奖，情况跟2011年有点儿类似。崔灿灿的

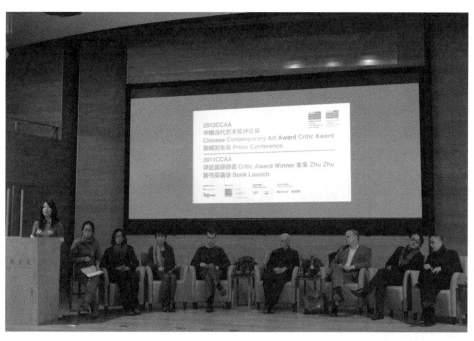

图 3-C55 2011 年 CCAA 艺术评论奖得主朱朱在 2013 年 CCAA 评论奖的新闻发布会上，发布他基于获奖提案写就的《灰色的狂欢节（2000 年以来的中国当代艺术）》新书

图 3-C56 2017 年 11 月 8 日在 CCAA 艺术评论奖新闻发布会后举行了两场三人对话。第一场对话中，评委皮力与 CCAA 艺术评论奖 2009 年获奖者王春辰、2015 年获奖者于渺就"批评的角色"展开讨论

提案非常具有挑战性，我们觉得他比较勇敢，能够触及敏感问题，这是他一直关注的问题，但可能要形成一本书还需要较长一段路，所以就颁给他提名荣誉奖，希望他继续完成研究。

编者：对于这些得奖者，CCAA 之后有继续关注他们的创作吗？比如最佳年轻艺术家，他们得奖的时候基本上是艺术道路的起步，他们得到这么一个颇具有影响力的奖项之后，他们的艺术事业或创作是否有所改变？现在已经不像二十年前，不像刚开始 1998 年或者 2000 年的情况，艺术家的生存状态不太一样了，现在整个艺术行业比较完善了，CCAA 奖项对艺术家的支持是否不一样了？

图 3-C57　2013 年 CCAA 参加巴塞尔艺术展香港展会的非盈利机构展示，展会上创始人希克和总监刘栗溧也参加了亚洲艺术文献库组织的圆桌会议

刘栗溧：现在艺术家的状态可能不太一样了，很多获奖的艺术家都做得比较成功。受到的关注比以前多很多，CCAA 奖项的设置，一方面是给予奖金的奖励，另一方面更是对作品的认可和鼓励，这是艺术家比较看重的一点。艺术家获奖之后，我们会将他们的作品广泛介绍出去，会为艺术家出版画册，会对他们进行采访，也会以学术机构的角色参加国际的交流活动，我们也参加了像巴塞尔艺术展香港展会这样以市场为主的艺博会，但我们这样一个学术的奖项去参与，是看中艺博会所面向的为数众多、热爱艺术的公众。把我们的评选结果直接地介绍给公众，就像我开始时说的，我希望 CCAA 还有一个作用是可以引起公众对艺术的讨论，所以从第一届巴塞尔艺术展香港展会我们就参加了，包括组织、参加巴塞尔做的一些比较学术的论坛（图 3-C57、图 3-C58）。我们会把每一年获奖艺术家的情况呈现在巴塞尔艺博会上，展示我们出版的获奖艺术家画册和获奖批评家著作。我们早期除了办展览外，另一个对艺术家的帮助和鼓励就是由 CCAA 出版他们的画册，这对当时的获奖艺术家来说是一个极大的需求；那时候印一本画册都不太容易，现在艺术家画册则很普遍。而 CCAA 给艺术家出版画册是对他们的认可和推广。

还有就是展览。2014 年就我们做了一个十五周年的展览。因为 CCAA 早期没有条件办展览，当时国内的政策也比较苛刻，而早期获奖的艺术家在很多方面也都非常有争议。CCAA 第一个展览是在 2006 年上海证大现代艺术馆。2014 年 CCAA 的展览规模非常大，总结了

图 3-C58　CCAA 创始人希克也出席了 2013 年巴塞尔艺术展香港展会组织的对谈活动

CCAA 的十五年,把 CCAA 的历史和过往所有获奖艺术家呈现出来。十五周年的展览叫"漫步中国当代艺术十五年",坚持十五年对于在中国的非营利机构来说是不容易的。这个展览和当时发生的好多当代艺术的群展是不同的,一般的群展由谁参加、谁不参加,基本是由展览主题决定的。而 CCAA 的展览是一个历史呈现,题目"漫步中国当代艺术十五年"是体现这个机构沿着中国当代艺术发展的 15 年梳理的一个历史,这个展览中的艺术家不是策展人选的,是那段历史造就的。它是 CCAA 视角下中国当代艺术十五年的展览,是 CCAA 评选的结果,我们策展人要做的是如何把 CCAA 的历史文献呈现出来,还能够跟观众沟通交流,观众包括了从业人员与及普通观众。希望能够起到像我刚才说的泰特那种作用,通过这个展览尽可能让他们来关注中国当代艺术,对它感兴趣,觉得中国当代艺术好玩、有意思。那次展览获得了不错的效果。

编者:为什么展览地点选择在上海当代艺术博物馆(PSA)?

刘栗溧:我们也考虑过中央美术学院美术馆,2012 年我们和央美美术馆就开始了良好的合作,央美美术馆是国家院校的美术馆,虽然我们是独立的机构,但也非常愿意和一个国家院校的美术馆去合作(图 3-C59)。我们一起举办过很多论坛和发布会,但是我们更希望这个展览面向最广泛的观众,后来我们觉得最合适的还是 PSA,因为 PSA 是第一个由政府出资、面向公众的当代艺术美术馆,馆长龚彦非常国际化、思想非常开放。刚刚举办过双年展,是一个纯粹的公众美术馆,政府的美术馆可以为 CCAA 办这个展览,我觉得是政府接纳当代艺术的一个良好的标志。

图 3-C59　2015 年,CCAA 与中央美术学院美术馆继续合作,第四次在其学术报告厅进行新闻发布会,在发布会后 CCAA 评委们就"美术馆与艺评人的关系"的话题进行了一次学术对谈

十五周年的这个展览占据了 PSA 五楼一整层。我们当时去 PSA 看场地的时候觉得那个空间不容易用,它原本是世博会的场馆,不是为美术馆设计的。后来我们利用了场馆的特点,利用场馆空间特别宽的大走廊做成电子文献的通道,把 CCAA 这个文献展以一种互动的方式呈现,学术而不枯燥。这条电子通道投入很大,我们接收了上海新时线媒体艺术中心(CAC)张庆红的捐赠。(图 3-C60)这条通道不能安墙,我们用了一种帘子墙,像水幕电影那样把影像投射上去,观众从中间穿行,穿过文献进入展厅。文献采取了跟观众互动的方法,用电子化的方式让它像下雨一样出现,帘上的影像是 CCAA 的文献资料。观众手指点一下照片就弹到他们的

图 3-C60　2014 年 CCAA 在上海当代艺术博物馆举办"CCAA 中国当代艺术奖十五年"展览,根据场馆的特点,专门制作了文献的通道,把 CCAA 文献的呈现用互动的方式与观众形成交流,观众穿行其间,只需要点击画面中的照片,文献就弹到面前以供阅读

面前。水帘上投影的设备比投在墙上的更复杂，投入超过百万，周姜山和小龙两位艺术家夜以继日地忙碌，不断增加的预算也没有让赞助人张庆红退缩，最终完成了这个大胆的尝试。另外一个互动方式是二维码的设置。观众扫码后可以留言，在2014年这种互动也是比较新鲜的尝试。2014年夏天在PSA举办完这个展览，展览的四位策展人李立伟、栗宪庭、李振华和我还分别组织参加了四场论坛。

编者：展览期间还举办了四场论坛，这些题目是如何提出的？

刘栗溧 CCAA十五年的历史从一个侧面显示了中国当代艺术的发展，其中一场的主题是"漫步当代艺术十五年"，是皮力主持的，对谈人是获奖人杨福东、徐震、颜磊和我们的创始人乌利、第一任总监凯伦·史密斯、评委栗宪庭，一起回顾了20世纪90年代至今中国的当代艺术发展（图3-C61）。栗宪庭、凯伦、皮力都是参与这些年中国当代艺术各种活动中的资深策展人，他们非常了解这十五年中国当代艺术的发展和变化。

另外一场"当代艺术的推动者"是关于中国现有的比较有影响的当代艺术奖项。CCAA作

图3-C61　"CCAA中国当代艺术奖十五年"展策展人之一栗宪庭与CCAA总监刘栗溧

为评奖机构，是第一次把奖项作为议题组成论坛的。这场讨论非常有意思，因为奖项从一个角度呈现了一个地区对于艺术的鼓励和关注的程度，有没有这么多的资金、机构愿意去做鼓励的工作，去推动中国当代艺术的发展。

"国际与中国的独立艺术评论"是顾振清主持的。当时关于艺术批评的讨论还比较少，CCAA 也是第一个设置了这个奖项的机构，CCAA 评论奖的获奖人姚嘉善、朱朱、崔灿灿和 CCAA 评委李立伟、黄专、李振华，还有媒体人曹丹一起讨论。李振华也做了第四场论坛"Data Art 与艺术文献"的主持人。为什么要讨论 Data Art 和艺术文献的关系？因为我们展览做了文献的电子通道，在这个过程中感受到 Data Art，以及它的呈现方法，这是未来的一个方向。如何把这个科技深入运用到展览当中去，也是一个具挑战性的话题。

这四场论坛都是围绕着这个展览进行的。在十五周年展上举办论坛之前，从 2011 年、2012 年我们就举办或组织了一些论坛，都是基于 CCAA 研究下当代艺术状况最关注的议题。

编者：您刚才提到十五周年展览上的文献呈现，我想问 CCAA 作为评奖机构，为什么要建立文献库和图书馆？是出于什么样的考量？

刘栗溧：第一届 CCAA 中国当代艺术奖 1998 年公布，纵观它的历史、参与者，包括最早的评委，比如已经去世的泽曼，还有年龄也很大的阿伦娜·海斯，CCAA 似乎也背负起了一个历史使命，就是怎么样把过去这二十年的人和事，这段真实的历史最大限度地呈现给大家，我们就是从这个角度出发，考虑建立文献库的。每年的评选是 CCAA 对当代艺术的贡献之一，每年评选要存留下这些东西，累积变成了一部客观的历史。我们从 1998 年开始收集，有上千份文献，这个文献库主要分两块：一块是机构内部的档案文献，一是这么多年候选人留下的这些档案，我们自己的出版物；另外就是别的机构捐赠的期刊书籍。这些都会不断地扩大，我们也在一步步整理。

文献工作纷繁复杂，我们一开始做就意识到这需要一个特别好的操作平台，这种平台要有当代艺术文献需要的特点，不容易做，没有先例。会做这种平台的人要有图书馆的知识，又要有当代艺术的知识。我们用半年的时间做了调研，最后开发这个软件，开发出来之后我们希望能够发挥更大的作用，不只是给 CCAA 来使用，因为在这个过程中，我们发现接触过的当代艺术机构许多都有自己的文献要开放，但都不知道如何梳理，工作量大，同样需要类似的软件，比如许多美术馆都有自己积攒下来的文献，对经营者来讲整理文献没有带来效益。我们觉得我们这个平台应该开放给所有的非营利机构，我们自身是一个非营利机构，特别理解他们的状态，而且对公众来讲这样一个数据库非常便于使用，可能我们这儿没有的资料三影堂有，可能三影堂没有的资料另外的机构有，数据越全面对使用的人来

说越好用。实际上香港的亚洲艺术文献库（AAA）也在做这方面的工作，但它是整个亚洲的，国内没有一个大文献平台，2011年我们就开始筹建了，一步步开始做，现在也有越来越多的机构或个人开始建这种文献中心，我们的形式就是把大家联合起来，我们要集合很多机构的文献信息，使大家的资源共享。各个机构整理储备自己相关的档案文献，我们的图书馆是一个实物文献的空间，它也会进入CCAA这个文献库平台。

编者：这个平台还在研发中吗？公众大概什么时候可以使用？

刘栗溧：平台研发分为几个步骤：第一步是调研，然后设计软件，再来就是试运行。试运行首先是把我们自己内部的资料放进去。我们自己试运行之后，对这个软件再进一步改善。现在进行到第三期，我们还要去调研中国有多少机构能够合作？现在大概有70家，我们都跟他们进行了联系，他们有意愿一起来做这件事，也有一定的图书量，还愿意公开。这里面包括出版社、美术馆、私人图书馆，还有个人的私藏。沟通之后我们开始设计合约，双方怎样打开后台，使用第几级后台进行修改，内容要符合这种对外公开的条件，因为我们必须让大家了解到相关的服务，比如什么时候对外开放，要不要提前预约，是否可以影印书籍资料。商谈合约的过程中每一个机构又提出来很多想法，于是我们又做了补充。现在已经和六家签订合同，包括再生空间、行为艺术中心，但还没有上线，因为签完之后又牵扯到我们可能要培训

图 3-C62　CCAA Cube 二楼办公室。这里存放了 CCAA 奖项早年的艺术家征集材料的档案。也举行过多次 CCAA 奖项的评审会和一些公共活动。这是 2013 年"小汉斯与我"对话活动的现场照片

图 3-C63　2013 年 11 月 23 日 CCAA Cube 正式开幕，这里也是 CCAA 北京办公室

一些人到对方的图书馆，去帮助他们做录入的工作。

公众大概什么时候可以使用比较难说，这些工作特别难以预计。我们一直得到了AAA很大的帮助，AAA有自己的图书馆，他们那样的规模需要六七个人做了三四年的时间建立。这样的一项工作其实需要庞大的队伍去完成，还需要庞大的经费。这是特别繁复的工作，一个人输入一个人校对，我们争取把自己的书籍先开放。

编者：办公室这里的图书馆是对所有公众开放，还是只提供给一些研究者？

刘栗溧：我们的图书馆有两层：一层的资料相对开放一些，随便一个人都可以进来看，但是如果你希望影印或者借走，那需要说明用途。二层的资料都是 CCAA 早期的文献，全部都是候选人的资料，比较珍贵，使用人群会相对有选择一些，主要针对机构开放，或者独立研究人员，需要说明研究计划（图 3-C62）。

编者：2013 年 CCAA 在北京的办公室投入使用，设立这个办公室的初衷是什么？

图 3-C64　CCAA Cube 一楼的空间，这里存放了收集和其他机构或个人捐献的书籍文献

刘栗溧：初衷是我希望 CCAA 在保持原则的前提下像透纳奖一样更广泛地影响到本地公众。那时 CCAA 也做了十年了，别人怎么看这个奖项？我做了调研，发现大家知道这个奖项，但是觉得摸不着、看不到，知道每年有人获奖，但也不知道是怎么选的，也不知道怎么报名，有一种高高在上的感觉。这个奖项这么多年认认真真在做，只是公众不知道。所以我想 CCAA 要"接地气"，在中国落地是比较重要的。这个 CCAA Cube 办公室就是立足点，通过 CCAA 奖项、文献库（CCAA Archive）与沙龙（CCAA Activity）这三方面去最直接地跟公众分享我们的资源和研究成果，我们每年邀请来的这些专家要给公众更多的接触机会。对于奖项而言，也更有利于梳理档案和与艺术家保持沟通（图 3-C63、图 3-C64）。

编者：庆祝 CCAA 十五周年举办了一个展览，为什么今年二十周年不考虑做展览呢？

刘栗溧：当时十五周年那个展览很成功，有很大影响，但是做展览也花费很大的人力物力，而且我觉得现在和 2014 年的时候又不一样了，随着美术馆的蓬勃兴起，展览越来越多，展览呈现的一刻也是会过去的。今年我们策划这本出版物来庆祝 CCAA 的二十周年，更希望回归到学术梳理，将更多的思考呈现，多做一些软体工作，希望公众不是用一刻或一天去体会 CCAA 的二十年，而是一个月一年，甚至更长时间。接下来我们可能把展览分散在每年，具体方案待定。

编者：那么从 2013 年至今 CCAA 和香港 M+ 博物馆有哪些合作呢？

刘栗溧：CCAA 在 2013 至 2014 年得到了香港 M+ 博物馆的支持。虽然香港 M+ 博物馆的资助不是很多，但还是有帮助的（图 3-C65）。还有一家投资公司的捐赠，这种赞助都

是无条件的。我们只接受这种无条件的赞助,而且还是没有利益关系的公司捐赠,要保持独立就要尽量用自己的经费。CCAA 与香港 M+ 博物馆紧密合作,他们新一任的行政总监华安雅(Suhanya Raffel)女士在她上任的第一年就成为我们的评委。她参加评委会之后就觉得 CCAA 非常好,出乎她的意料,认为这个评选特别有意义,希望接下来跟香港 M+ 博物馆有更深入的合作,得到更多的支持。

编者:今后有确定的合作项目或意向吗?现在可以透露吗?

刘栗溧:2018 年我们会共同筹备和组织评委会,原来他们也是每年有一个人来参与评委会,今年我们也请了华安雅作为评委。M+ 的支持以及我们两个机构的合作,将会令 CCAA 发展得更好,进一步扩大 CCAA 的全球影响力。香港 M+ 博物馆建成后将成为一所国际级的当代艺术博物馆,巨大的投入,国际化专业的管理,以及他们惊人的馆藏和政府的支持,都体现了它的重要性,非常期待与香港 M+ 博物馆的合作能带领 CCAA 进入下一个阶段。

图 3-C65　曾任香港 M+ 博物馆行政总监的李立伟作为 CCAA 奖项的评委参加评审会与相关活动,这是他在 2012 年 CCAA 中国当代艺术奖新闻发布会上发言

编者：公众能参与评奖吗？

刘栗溧：这个还在商讨，要借鉴成熟国际机构经验，还要结合国情，不过国情也在变化，公众对当代艺术的喜爱和理解在不断提高，关注的人越来越多，特别是年轻一代。这几个周末我去看一些美术馆，观众们我能感受到他们不只是艺术院校的学生，可能他们来参观就是为了一种时尚，然而他们就是去了美术馆而不是去了商场，这些都在变化。一直以来CCAA对自身的定位就是一座桥梁，现在确实特别注重与公众的交流，我们希望让公众了解中国当代艺术是什么、如何看、如何评价。或者说CCAA是一把钥匙，给公众打开进入中国当代艺术一扇大门。

第四章
展望未来

CCAA 中国当代艺术奖从 1997 年创立至今，中国当代艺术从争取展示机会的半地下状态发展到现在相对完善的行业生态，这些发展和成果有赖于艺术家、策展人、批评家、艺术史家等专业人士的共同努力，还包括画廊、美术馆、艺术学院等营利和非营利机构在资金、机制等各方面的支持与配合。在当代艺术行业生态环境逐步完善的同时，我们是否需要去审视已然习以为常的这些模式？是否能够保持当代艺术的先锋性、实验性？

从 20 世纪 90 年代末至今，中国当代艺术发展的这 20 年距离我们还是太近，正如前三章所述，刚刚过去的或许影响还未显现，正在发生的可能将会改变整个艺术生态，纷繁杂乱，很难厘清和描述出一条清晰的线索。尽管中国当代艺术取得的发展有目共睹，但面临的问题也很多，包括理论层面和具体操作层面，在此只能点出编者目前最关注的几个问题。

在中国，随着艺术品的价格节节攀升，艺术品所附带的商业利益更受瞩目，特别是当代艺术，相对古典艺术而言，其炫酷的、令人难以捉摸的形式和丰富的互动体验特性使得更多的商业空间用当代艺术作为噱头，吸引人们的驻足与消费，比如近年出现的充满小资情调的"艺术酒店"，一些大型购物中心所举办的当代艺术展览，一派繁荣景象。从积极的方面看，如今的艺术家不用像过去那样担忧没有展示的平台，策展人也可以有更宽广的实验空间，公众在日常环境、公共空间中与当代艺术不期而遇的机会越来越多，也令大众相应地在这方面增加消费。可从消极的方面看，这种消费主义的倾向正在削弱当代艺术的批判性，无论是对艺术本质的诘问还是对社会文化问题的思考，市场经济使得艺术作品的商品性质被过分强调，表面的繁盛和大众难以"看懂"当代艺术这个常年被提及的问题同时并存。尽管现在国内美术馆的公共教育功能已得到重视，大众对于经典艺术作品的认识和欣赏正在提高，然而在如何向公众讲述当代艺术这方面还是相当薄弱。专业人才的缺稀是一个因素，当然，艺术院校越来越多的毕业生进入这个行业，这种状况将会有所改善。但另一个重要原因还是当代艺术批评的发展相对滞后，无论是对作品的解读还是对展览的分析，以及对中国当代艺术这段历史的梳理与研究仍然不足。只有如此，对作品的深入研究与分析是普及工作的基础，只有如此，大众才能去理解当代艺术作品的互文性和艺术家的创新，进而欣赏作品。

一方面，行业中的人情世故让批评变得隔靴搔痒，另一方面，相当多的批评文章也让人不知所云。近期在网络火爆的一篇文章《中国当代艺术编瞎话速成指南》得到如此多人的共鸣就可见一斑，这份速成指南列举了一些拗口艰涩的所谓"专业"词汇替代简单易懂的日常用语，教大家如何在言语表述上变成"前卫艺术行业从业者"，文章虽说是调侃，可恰恰点出了中国当代艺术评论需要"当真"的问题。问题背后的原因有如 2017 年 CCAA 中国当代艺术奖艺术评论奖的评委汪民安教授所说，有些作者缺乏基本写作的能力与严格的学院训练，对理论和语言的掌握不熟练，但更深层的还是中国当代艺术的批评和研究尚未

CCAA 与中国当代艺术的未来

形成自己的理论话语，批评的理论和语汇基本来自西方。"当代艺术"（contemporary art）这个说法源自西方，在西方当代艺术有比较明确的时间界限和定义，国内学界通常认为中国当代艺术开始于 20 世纪 70 年代末 80 年代初，那个时期中国前卫艺术家的创作很多也受到西方现当代艺术与西方现当代理论的一些影响，但由于艺术历史发展的差异，这个词在中国具体的指涉仍有争论，包括中国当代艺术的起始时间也还在探讨。尽管全球化让今天的当代艺术已经没有太明显的国界差异，但这些基本问题的讨论有助于对中国当代艺术作品的理解和历史的认识，因为中国当代艺术的兴起和现代艺术的讨论是交织在一起的，只有把这些问题厘清，才有可能形成针对中国当代艺术的批评话语和理论。

近十年可以说是美术馆的爆发期，无论是民营的还是私人的，这些场馆对展览活动的需求急剧增加。美术馆的硬件是建立起来了，但没有与之匹配的高水平展览，收藏就更不用说了。随着中国当代艺术的发展，策展的角色在其中越来越重要，策展的实践与作品的产生之间的关系也越来越密切，当代策展的跨领域、跨学科特性使得它不同于过去美术馆博物馆的艺术史展览思路，当代艺术展览不止是一个如何将作品的艺术价值呈现的问题，它更像是一种知识生产。既然是生产，那么这些知识就需要获得作为消费群体的观众的接受与认可。很多展览作品的简介文字并没有给观众进入展览的通道，反而造成观众直接感受作品的障碍。2018 年的今天，中国当代艺术的创作和实践以及所引起的讨论与当今社会、政治、经济和文化发展密切相关，比如性别问题、城镇建设扩张、资本运作模式，全球化的影响之后，"在地化"也越来越明显。可是对于中国的普通大众来说，除了光怪陆离的造型和新奇好玩的高科技，当代艺术仍然离他们的生活很远。一年中那么多当代艺术的展览不断更替，能造成公众讨论的却寥寥无几。

当我们抱怨评论文章大多急于求成、展览大多粗制滥造的时候，行业内有人可能会说，身处市场经济的社会，需要生存下来才能去追求所谓的艺术理想。前两年范景中教授就曾发出这样的感叹："让学生埋首学术，有把他们推向贫寒之路的危险。"不是单单学术研究领域有这种困境，除了已经获得巨大商业成功的艺术家，从事当代艺术行业的人群普遍收入偏低，这其中也包括策展人，特别是非营利艺术机构的员工薪资相对更低。当然这不是中国独有的情况，去年阿姆斯特丹市立博物馆馆长比阿特丽克斯·鲁夫（Beatrix Ruf）辞去职务就是因为媒体报道她兼职艺术顾问时与私人藏家合作而产生的利益冲突，由此引发的讨论指向了艺术行业从业者薪酬普遍偏低的境况。由于当代艺术工作的跨学科、跨文化特性，很多美术馆、艺术机构的人员招聘都要求具备高学历和高技能的专业复合型人才。当代艺术以其魅力吸引了大量资金的投入，却也面对着行业内人才的缺乏与流失。或许可以推脱说这是个人选择的问题，又或者将艺术工作歌颂为高尚清贫的事业，但这些托词只是在逃避责任。确实，做学术研究工作不需要像过去那样必须依附于公立的学术机构，现在也有不少策展人和评论人以自由的身份继续事业，保持其独立性。学术研究、展览策划

这些工作都需要基本的时间和精力保证，为当代艺术从业者创造有利的条件和提供机制的支持，才能促进整个生态良性发展。

如前所述，这些情况在不同层面影响着中国当代艺术的发展。面对当代生活，艺术家们用作品不断提出问题，尝试寻找答案，这二十年来，中国当代艺术稳步发展的同时，也面对着不同的挑战和困境，市场等机制为艺术家拓展了生存空间，艺术创作越来越丰富多样，体制模式的相对完善还是在很大程度上激发了艺术创作的活力，但"专业"模式并不等于永恒的合理。二十年前，CCAA 中国当代艺术奖创立，给获奖艺术家以奖金的激励，也借由评奖让国外知名的策划人了解到中国当代艺术家的创作，虽然在今天，一万美金已然不算大奖励，但这些鼓励与提供的机会都是难能可贵的。十年前，CCAA 又设立了艺术评论奖，以一万欧元的研究经费和出版协助作为对获奖者的帮助，支持当代艺术独立批评和学术出版，促成更广泛的讨论。一步步走来，CCAA 初衷未改，通过奖项，持续关注中国当代艺术的创作，使之迸发出更多活力，促成更多国际化的交流与合作；支持中国当代艺术评论的发展，创造更好的学术环境。一直以来，CCAA 以开放的姿态和积极的态度面对中国当代艺术出现的各种问题和挑战，既有自己的坚持——以中国当代艺术为中心、坚持多元化的交流和国际性的对话，又不断在思考如何发挥自身的优势与作用来推动中国当代艺术的发展，比如增设艺术评论奖，建立"KNOW ART 中国当代艺术文献"联机书目数据库，还有举办和协助国内外相关的展览、组织各种学术性的公共活动，这些都是应时而生。市场需求日益主导当代艺术的价值判断、体制模式趋于固化的今天，如何能在市场和固有模式之外开拓有效的平台，为身处其中的艺术工作者创造条件、提供支持？这些思考始终贯穿在 CCAA 的评奖与其他工作中。鉴于中国当代艺术现时的情况和问题，CCAA 不断对自己的工作提出新的设想。近几年，CCAA 深化与其他专业机构的合作，比如央美美术馆、香港 M+ 博物馆，共同组织和举办学术活动，拓展公共交流，营造更好的行业生态环境。就如 CCAA 主席刘栗溧女士所说："我们希望让公众了解中国当代艺术是什么……CCAA 是一把钥匙，给公众打开进入中国当代艺术的一扇大门。"

从创立至今，CCAA 的评奖及其他活动都得到普遍的认可和广泛的赞誉，但也受到一些批评和质疑，借由这些声音，CCAA 对自身的工作和不足有所审视。公平、独立、学术，这是 CCAA 这么多年来一向坚持的评奖原则。无论什么奖项，都有其制定的评选机制，这些机制就是它的价值。当年的奖项评选结果是暂时的，获奖者的艺术创作、写作还在继续，艺术生命还在延伸，通过中外评委的对话乃至争论选出获奖者这个过程，CCAA 给中外的当代艺术工作者提供对话的场域，对话才能使不同的文化互相理解，评选让对话有了一个基点，各自说出观点进行讨论。中国当代艺术只有放在不同文化背景中去讨论才能体现其独特性和价值。在评奖和其他工作中，CCAA 特别强调自身的桥梁作用，无论是艺术圈内部的讨论还是与公众之间的交流，因为当代艺术是无国界的。

二十年来，CCAA持续见证了和参与着中国当代艺术的变化和发展。对于历届获奖的艺术家，CCAA仍然在关注着他们的创作和转变，那些获奖人有的已经不再进行当代艺术的创作，比如曾御钦；有的还在不懈地进行创作；也有的永远离开了我们，比如耿建翌。说千道万，重要的还是艺术作品，艺术家的创作是当代艺术是否有活力的根本。从这些得奖艺术家的最新创作中可以看到他们保持着旺盛的创作活力，评论奖得主也在孜孜不倦地观察和研究艺术家的创作，回应他们的思考。无论是理论批评、历史研究还是展览呈现，都是希望艺术作品的价值被认识和被理解，"中国当代艺术"才不至于是一个扁平空洞的词汇，中国当代艺术才能在世界艺术史上获得属于自己的位置。

CCAA将继续关注和支持中国当代艺术，希望在未来和中国当代艺术所有从业者一同努力，让更多的人感受到中国当代艺术的魅力。

殷双喜

2016年2月23日,"M+希克藏品:中国当代艺术四十年"于香港太古坊 Artis Tree 举行,展览集中展示了 M+ 希克藏品的代表作品。M+ 希克藏品是瑞士收藏家乌利·希克博士(Dr. Uli Sigg)中国当代艺术藏品的精华所在。从"文革"后期的艺术群体如"无名画会"及"星星画会"等的边缘活动,20世纪90年代西方消费主义冲击下"玩世现实主义"及"政治波普"的激进实验,直到奥运时代艺术家对中国与西方、传统与现代等二元关系及社会介入等理念的反思,这些作品堪称中国当代艺术史的代表之作。希克博士表示:"我对在变幻莫测的社会环境和整个国家转变的氛围下创作的作品感兴趣。中国当代艺术的历史并不长,然而在将来回望时这段历史时期会被认为非常重要。M+ 希克藏品希望引起大家对这段艺术史的批判性反思,并提供对中国社会在这段时期的清晰理解。"

希克先生希望他的艺术收藏能引起人们对中国当代艺术的反思,提供对中国社会的清晰理解,这一理念不仅体现在他的中国当代艺术收藏和展览活动,也体现在他所设立的 CCAA 中国当代艺术奖,这一重要奖项不仅包括中国最有活力的艺术家,也包括中国最为活跃的当代艺术理论与评论的写作者。迄今为止,CCAA 自设立起已经有了 20 年的历史,以其独特的方式构建了中国当代艺术的一种历史书写与价值判断的方式,值得祝贺。

2014年11月,我有幸受邀参与 CCAA 中国当代艺术奖的评奖活动,与克里斯·德尔康(Chris Dercon)、郑道鍊(Doryun Chong)、鲁斯·诺克(Ruth Noack)、乌利·希克博士(Dr Uli Sigg)、贾方舟先生、龚彦女士这些国内外著名的博物馆馆长、策展人、评论家一起,共同进入最为鲜活生动的中国当代艺术情境中,观看并讨论了许多优秀的中青年当代艺术家的作品,感受深刻,这种感受可以用评奖活动期间在中央美术学院美术馆举办的对话"我参与和观察下的中国当代艺术变化"来表达。

在20世纪80年代以来的国际性大型展览中间,我们可以看到对待各种艺术作品的选择与评价,而"政治正确"是第一选择,即艺术作品是否反映重大社会问题和多数人所关注的现实处境,例如战争、反恐、贫穷、环保、种族、身份、女性主义、安滋病、城市问题、个体内心经验等。在一些人看来,注重艺术和语言研究表达的东西,往往被作为一种古典主义的、为形式而形式的艺术、为艺术而艺术的艺术,好像处于一个比较低的等级。这个问题令我困惑。自1989年"中国现代艺术展"以来,我一直强调艺术语言创新的重要性。我们可以反思一下,社会问题永远存在,这些问题是文学、电影、戏剧等不同门类的艺术家所共同面对的问题,那么,什么才是视觉艺术发展的根本问题?

CCAA
——中国当代艺术的转型与价值重建

也就是说，视觉艺术家要解决的特殊问题是什么？如果不是艺术语言的发展，会是什么？前卫艺术是不是只要革命，就可以确定自己的价值？在同样革命的前卫艺术家里边，如果他们的艺术有差异，是一种什么差异？这种差异，我理解正是一种视觉语言表达的差异，这种表达的差异不仅来源于题材、图像、材料、表达方式，更重要的是来源于艺术家的观念。同样是对9·11事件的艺术表达，徐冰会有一种表达方法，蔡国强、谷文达也许有另外的表达方法，我们能否笼统地说都很好，是否有一个批评对权重的差异性的分辨？我认为这个问题对当代艺术批评是一个挑战，我们现在对差异性（简单地说是"好与差"），要不要有一个比较与区别的价值判断，例如智慧与简单、精到与粗糙、典雅与低俗、丰富与简陋、成熟与生硬等这样差异性的判断。

这里一直纠缠着一个问题，自20世纪以来，中国艺术一直以思想主题和社会问题作为主要的价值判断标准，以对主题性阐释的深度和批判性的介入强度为价值评判标准。1989年以来的当代艺术，也是用现代艺术的手段和语言表达艺术家对社会变革的敏锐反应。但是在另一个方面，我们又感觉到现在的艺术中，如果只谈形式和语言，就是一种从古典的写实语言延续到当代的技术性表达。在当代艺术中判断一个作品的价值的时候，我们经常游离于两者之间，一个是看它的社会批判指向，一个是看它的语言表达水平。作为批评家和策展人，我们在选择艺术家的时候，经常游移于这两个方面之间，甚至是双重标准，根据展览需要来挑选艺术家。当然，没有纯粹以技术成功的艺术家，当代艺术是观念与技术的综合，但是我们不能认为有社会性、批判性的艺术家，可以不讨论他的艺术语言和表达方式。

不久前徐冰在一次访谈中谈到"艺术的深度"。徐冰认为，这个艺术的深度实际来自艺术家用自己寻找到的艺术语汇，处理与自己身处的现实和社会之间的关系；这种处理技术的高下体现出艺术的高下，而绝对不是在风格流派之间来比较。不能够把古元的风格和安迪·沃霍尔的风格做比较而谈论他们的高下；你只能谈论古元是怎样用他的艺术来面对他那个时代的中国社会，而安迪·沃霍尔是怎样用他的艺术来面对美国商业时代的。他们两人有各自的技术和方法。

希克先生的收藏和CCAA的评奖，有力地推动了中国当代艺术的发展。但是我们也要看到，从全球范围看，真正在艺术语言上有贡献的中国当代艺术家并不多。为什么中国艺术家又获得了这么多的国际关注？这是因为中国当代艺术中反映了大量的中国现实信息，这是

其他国家的艺术所没有的，这一点我们要保持头脑清醒。

CCAA 中国当代艺术奖的一个重要特点，就是始终关注和支持艺术中的实验性。今天的中国当代艺术，应该强调"实验性"——在艺术语言和方法论层面的实验性，它是艺术家的力量所在，与市场无关，也是艺术家在艺术史上获得认可的根本所在。正如徐冰所说："艺术家的本事是要对这个时代有种超出一般人的认识，而又懂得转换成过去没有的，一种全新的艺术语汇来表达的能力。所以艺术语言的贡献是重要的，就像作家，有些人只会讲故事，但是有些人建立一种文体，把故事讲得更好，又给别人提示了一种方法。最终还是在文体上有所建树的作家，是对人类文明有所贡献的。"在艺术史上，委拉斯开兹被称为"画家中的画家"，就是因为他建立了一种艺术语言，为其他的画家借鉴学习，具有方法论上的开拓性。塞尚、杜尚、波伊斯、李希特、安尼什－卡普尔，还有中国的黄宾虹也具有这种特征，可以称为"艺术家中的艺术家"，可惜中国的许多画家只模仿他们的一种具体画法，而没有认真地研究他们诸多的艺术表达方式。今天的中国不仅是世界上最为活跃的经济体，而且是最为活跃的文化体，有着极其活跃的艺术创作群体和最为广大的文化受众，正如徐冰所说："中国大陆在今天的世界上，其实是一个最具有实验性的地区，最有各种各样的问题和各种各样文化丛生不定的状况，也最有可能出现一种新的文化方式。所以，在这儿的艺术家就应该成为最具实验性的艺术家，和最有可能提出一种新的文化方式或者是艺术方式的艺术家。"

由此，我们可以回顾 CCAA 设立 20 年来的核心宗旨，就是强调艺术家的独立思考和实验创新，正如希克先生所做的持续工作，始终重视对艺术个体的深入研究和收藏。这方面，我十分赞同泰特美术馆荣誉馆长克里斯·德尔康的观点，艺术家与其依赖艺术的国家标签，不如专注于艺术的个性表达。德尔康指出："泰特美术馆的收藏从来没有聚焦于我们所说的'国家性'，在泰特从来不会有一个展览名字叫做'从 1963 年到 1978 年的巴西艺术'诸如此类的标题，因为我们的视角不会泛泛以国家作为标签，而是会把视角放在个人的具体作品方面。大量艺术机构已经做了太多拥有花哨标题的展览，但是它们欠缺的是对于个体艺术家和个体作品认真的深度研究。在西方有一种很俗套的观点叫'中国艺术家什么都做'，什么都会一点，事实上当仔细地观察其中一到两个个体的时候会发现，事实并非如此……我认为西方博物馆的收藏原则中有一点非常关键，就是对艺术家个体和作品的高度聚焦。"我认为，回顾 CCAA20 年来的历程，这应该成为一个指向未来的路标，即中国当代艺术的创作和展览应该走出大而无当的

宏观叙事，更多地聚焦于艺术家的个体思考与深度探索，强调艺术与社会历史的互动关系，强调艺术生产者超越艺术的狭小视界，在个体经验与公共价值之间重建更为紧密的关系。这也是我祝贺并期待 CCAA 今后发展的前景所在。

2017 年 1 月 20 日

彭德

CCAA 中国当代艺术奖已历二十年，这是一项了不起的记录。二十年来，由中国人自己设置的各类评奖很少，各类展览却多如牛毛。这些展览，或挂靠商业，或挂靠时政，或追求虚名。我一向怀疑艺术评奖，理由在于艺术是多元展开的精神现象；当多元态势体现在每个有独立意志的艺术家身上时，体现在每件作品的不同表达上时，相互之间便很难进行类比。只有面对共同的主题、相同的表现风格与技法时，作品与作品之间才有可能比较，而这类评比，却退回到古代画派或作坊的价值判断中去了。九百年前，宋朝皇帝赵佶主持皇家画院评奖，就是这种活动的典范。宋徽宗评画，类似当下中国高考的命题作文，先由皇帝出一个题目，比如"踏花归去马蹄香"、"万绿丛中红一点，动人春色不须多"之类，让应考者挖空心思地去构思。这种评奖方式，充其量只能产生妙品。

宋徽宗开创的关注题材、构思和技法的评比方式，至今没有绝种。中国美术家协会四年一度的评奖活动，沿袭了这个传统。中国美协的评奖，奖励的是一帮高级匠人。除了可比的技法，历届获奖作品大都内涵空洞。包括水墨画、油画、版画和雕塑之类，失之于表浅，只能让人感受到精细的技术和呆板的风格。

不同的艺术在内质上很难找到相同的评议标准，不过换个角度，艺术作品和艺术家在社会学、传播学的层面也可以评奖。它是评议者就社会价值临时作出的权宜判断，是对参评者显示出的好恶姿态。评委之间都有心照不宣的比照因素，即艺术作品和艺术家的社会影响。社会影响这个外在于艺术的身外之物，成了艺术作品和艺术家值不值得关注的必要条件。在艺术过剩的当代艺坛，评奖或许能成为艺术泛滥的煞车。

支撑评奖通常有三个参数：时代风尚、艺术家的志趣和评委的志趣。时代风尚作为一个时段大范围的审美倾向，在很大程度上受制于收藏家的爱好和传媒的认知。对于评奖，时代风尚在先，它不可选择。同样，艺术家的志趣也不可由评奖者预先设定。可选择的只有评委。CCAA 中国当代艺术奖，奖掖的是艺术界卓有成效的资深艺术家和潜力大的青年艺术家。评委由中方和外方各选几名当代艺术批评家和策展人参与。中外评委联席评奖会侧重中西结合的创作方法，这种跨文化的趣味被中西艺术界原教旨主义者所反对，但它特别能代表这个时期中国当代艺术的走向。

近四十年来，中国处在文化转型的剧烈变革时期。历史还没一个如此漫长而动荡的时代。这是一个产生杰作、产生杰出艺术家的时代。在当代，杰出艺术家是集体创造出来的人物，评奖在集体创作中成为学术认定的机制。评奖是艺术的后续行为，不过一旦具有权威，就能发生反作用，即反过来影响时代风尚和艺术家的志趣。评奖的思想背景，可由一组关键词来体现，诸如现代与后现代、个性与创新、普适价值与中国特色，等等。在中国，意识形态的主旋律是被限定的，这决定了中国当代艺术不可能与欧美当代艺术完全一致。

评 CCAA 之奖

2016年，CCAA邀我当评委，中方评委还有尹吉男和冯博一，外方评委有蓬皮杜艺术中心馆长贝尔纳·布里斯特纳（Bernard Blistène）、泰特美术馆荣誉馆长克里斯·德尔康、澳大利亚籍策展人兼香港 M＋博物馆行政总监华安雅女士（Suhanya Raffel）和主持人希克。尽管我对评奖不抱希望，但可以体验一下中外评委联席评奖的过程。面对具体的艺术家，中外双方的评委常有分歧和争议，两个阵营之内的观点也各不相同，体现出明显的个人倾向和口味，但对飘浮在中国现实之外的作品，对那些追随西方名家的人物，尤其是对投老外之所好的低级伎俩所刻意选取的题材，还有表面地挪用中国古画的画面，无不一致表示断然否定。

CCAA的创始人希克先生是瑞士前驻华大使，用半生精力投身中国当代艺术。拍他资料的电影制片人让我评议希克，我说他是中国美术界的白求恩，不过没有一家官方和民间机构表彰过他的行为，有的只是对他的做法直至动机的质疑。当年白求恩因失恋而自杀未遂，不远万里投奔延安，消解了一段情结。希克关注和奖掖中国当代艺术，无论出于爱好还是别的原因，哪怕是商业上的考虑，都值得赞许。在精神领域，当代中国不仅比不上开放的唐朝，连清朝都不如。利玛窦和郎世宁在清宫官至三品，相当于正部级，而今能找到这样例子吗？面对希克，每个置身中国当代艺术的人物，都应当对他报以诚挚的掌声。

汪民安

最近二三十年文化变革的一个显赫征兆就是当代艺术的盛行。当代艺术折射了诸多的社会变动：景观社会的诞生（居伊·德波半个世纪前就敏锐地预测到了）；与这种景观相对应的视觉文化的兴起（书写文化正在无可挽回地衰落）；都市生活的激荡和巨变（当代艺术正是激荡生活本身的一部分，它和喧嚣的都市相互寄生）；这种巨变引发了对各类主流价值观和习性的摆脱和逃逸（当代艺术能够宽容地接纳各种各样的越轨人群和反常观念）；资本主义和消费主义霸权式的统治（没有资本的四处游逛和加持就没有当代艺术的繁盛）；以及对各种霸权的文化抵制（众多的艺术作品都以批判资本主义和主流价值观为己任）。当代艺术据此成为现代社会的症候，时代的文化真相凝聚和浓缩在其中。

但是，当代艺术作为症候并不好破译——它一方面表现得直接、感性而生动，它是表象性的，甚至是喧闹的，这正是它吸引人的原因；另一方面它也委婉，曲折和费解，它奇怪的思路和想象令人们无从着手。这是它另一个吸引人的原因：人们迫切希望知道艺术家为什么要这么干。这形成当代艺术的一个悖论：没有比它更表面化了，也没有比它更难以言说的了，因此也没有什么比当代艺术更需要阐释的了。随着作品和展览的大量涌现，艺术评论也开始大量涌现。我们曾经目睹过文学评论的辉煌，如今，随着艺术日渐取代了文学在文化生活中的位置，文学评论越来越黯然了。文学评论家越来越少，艺术评论家则越来越多。就像三十年前的文学评论写作吸引了大量年轻人一样，现在的艺术评论则构成了一个生机勃勃的写作场域，甚至是先前从事文学和文化评论写作的人，也开始转向艺术评论写作了。在哲学领域也会发现这样的事实：20世纪的哲学家总是愿意以文学作为哲学讨论的案例，而如今的哲学家通常是将当代艺术作品作为讨论的案例。与之相应的是，文学评论对哲学的诉求相较于二三十年前要弱很多（今天的文学评论家几乎远离了哲学），而艺术评论则反过来，几乎所有的艺术批评家都要诉诸哲学和理论。文学研究越来越退缩到校园之内，而对当代艺术的写作和评论则越来越扩大到校园之外——从许多方面来看，文学评论依赖于大学，而当代艺术评论则与大学格格不入。

在中国，艺术评论写作的年轻人越来越多，但是，他们大多不在学院中任职，这跟文学评论写作者迥异，后者通常是学院教师。而艺术评论者包括自由撰稿人、媒体记者、独立策展人，以及少量的大学教师。我们从CCAA艺术评论奖收到的提案中发现，尽管当代艺术评论写作者都是从大学毕业的，但是，他们的写作风格同学院体制的律令相抵牾。他们反学院的自由风格，可能导向两种不一样的结局：一种是积极的一面，艺术评论写作谈不上是科研成果，也没有一个固定的学术杂志的腔调，甚至并不一定要发表在纸媒上面，它也

今日的艺术批评

因此摆脱了学院论文的那种框架和格式，它们自由，随意，充满想象力和灵感——而学院论文正是在所谓研究的名义下日益呆板、程式和教条化，它们是为了大学的量化考核而像机器一般地炮制出来的。大学机器打造了一套平庸而固化的写作格式。另一种则是消极的一面，因为缺乏学院化的训练，有些作者缺乏基本的写作能力，对于理论和语言的掌握并不熟练，文章看上去显得僵硬、粗糙，像是不成熟的习作——显然，这是缺乏学院严格训练的后果。因此，反学院化的艺术评论写作，既可能通向一种充满灵气和活力的写作，也可能通向一种混乱无序的盲目写作。由于艺术评论通常发表在互联网上，缺乏严格的审稿制度，所以，这些质量并不高的评论写作很少得到真正的批评和反馈意见。人们很少对艺术评论文章公开拒绝——艺术家欢迎任何类型的评论文章，而一般的读者也缺乏判断力。这样的结果是，艺术评论者的写作很难得到真正的评论，也因此很难得到真正的促进。这也是平庸的评论屡见不鲜的原因之一。

从积极的方面来说，今天的当代艺术评论形成某种特殊风格。它们既非学院论文式的，也同报纸的报道和叙事风格迥异。或者说，它们恰好介于这二者之间：既有报道和叙事，也有论述和分析；既有轻松的讲述，也有艰涩的辩驳；既有毫不掩饰的肯定和嘉许，也有暗藏的讽刺和挖苦。写作者的态度绝非以中立自诩，相反，存在着某种意义上的嬉笑怒骂。它们虽然很难说是学术论文，但也很难称得上是典型的随笔——这些文章虽然不晦涩，但也并不像随笔那样轻松自如；虽然谈不上深邃，但也并非完全根除了行话。它们大多不长篇大论，既不需要费力地引经据典，也不需要过于谨慎的逻辑推论；但也不是匆忙的潦草打发（绝非几句印象感言就可以敷衍了事）；它们不是饱学之士的呕心沥血之作，但也绝非毫无训练的无聊呻吟。艺术评论写作既淡化了学院的森严体制，同时又舍弃了媒体报道的新闻耸动。它们绝不追求写作经典，但也绝不自甘平庸。所有这些构成它们的文体特异性。这就是如今的艺术评论所树立的独特气质：介于研究和叙事之间，论文和随笔之间，客观和主观之间，高深和肤浅之间。简单地说，这些评论文章介入专业和大众之间。这是今日艺术评论所特有的反等级风格。它需要的不一定是作者先前的大量学识，而是各种现场经验；需要的不一定是丰富的（20世纪之前的）艺术史知识，而是一定的当代理论训练；需要的不一定是没完没了的深邃挖掘，而是瞬间的直觉和敏锐的洞见。

这样的文章的读者在哪里？既可能是那些看过展览的艺术圈之外的观众——他们对艺术感兴趣，并试图理解这些超出他们日常经验之外的作品；也可能是艺术圈内的从业者，他们期待评论家的专业意见，并使之与自己的经验产生对照。艺术评论的这种专业和大众化之

间的风格,正好满足这两部分读者。当然,最重要的读者,是那些跟这些作品密切相关联的人,即创作者、收藏者、展览的举办者和赞助者——今天,一件艺术作品的诞生和展览,绝非个人的私密行为,而是有一个巨大的体制托付它和环绕它。这个体制认真地对待人们对它的作品的反应。不过,有点奇怪的是,艺术家有时很难判断出哪个评论家的文章更加准确和精妙——艺术涉及的主题和观念太多样了,艺术家甚至难以说清自己到底为何要如此行事,而评论家的结论对他们构成的困惑就如同他们的作品对评论家构成困惑一样。另一方面,艺术家或许因为对文字的不敏感而更加难以判断这些针对他们的评论:艺术家是图像的动物而非文字的动物,正如评论家通常是文字的动物而非图像的动物一样,他们有时候并不能够自如地沟通。在这个方面,作家和文学评论家的配合就要顺利得多:他们的职业都是写作者。

但无论如何,这种自由而灵活的写作方式和它们的讨论对象有关——当代艺术本身就是对各种教条的打破。它唯一的律令就是反对各种各样的既定律令。难以想象一种刻板的写作模式和标准来谈论当代艺术,那是对当代艺术的绑缚。何谓当代艺术?或许我们无法给出一个肯定的答案:没有什么框架能将当代艺术完全地笼络住。我们只能从否定的角度说,任何一种无法被既定的现存文类所容纳的艺术形式,都是当代艺术。比如说,影像,如果说它既不是一般意义上的电影,也不是常规意义上的电视录像,如果它不被任何现存的规范化的影像模式所吸纳的话,我们可以将之归纳到当代艺术中来。当代艺术是各种现存艺术体制的剩余物:电影的剩余物、戏剧的剩余物、舞蹈的剩余物、摄影的剩余物、音乐的剩余物,以及各种经典绘画的剩余物,它甚至是人的日常行为的剩余物——那些"艺术"行为和表演不总是被"正常"举止所排斥,不总是令常人感到匪夷所思吗?让我们这么来说吧:那些被常规艺术体制所排斥和否定之物,那些各种非功用性的奇怪的物的组装,那些反常的人的行为,那些无法依据常规来分类的作品和行为,如果它们无处藏身的话,就把它们收纳到当代艺术中来吧——只要它们愿意赋予自己以艺术的名义。幸好有了当代艺术来包容所有这些疯狂的越轨。

事实上,大部分读者无法目击到展览现场,更无法对所讨论的艺术家有整体的了解,它们只能通过评论来触及这些想象中的作品。而这些评论同样是从不同的角度触碰到艺术作品。它们当然不是对这些艺术家和作品的全面概括,在某种意义上,它们也是对这些作品的猜想,或者说,它们也是对这些异想天开的想法的异想天开。对当代艺术作品而言,没有任何的意义阐释是充分而准确的,因为它们本身就没有一种确切的意义。因此,可以说,这些艺

术评论都是对作品的再生产：它们或者是对这些作品的激活，或者是对这些作品的改写，或者是对这些作品的曲线延伸。它们通过对艺术的有限再生产，不仅触碰了艺术作品本身，也在触碰中完善了自身：它们是将艺术作为出发点的独立写作——每一篇文章既可以看作是艺术评论，也可以看作是评论家被艺术作品点燃后的自我爆发。因此，理想的艺术评论在某种意义是艺术作品的来世——它借助于艺术作品写出来的时候，它就脱离了艺术作品，获得了自己的生命。艺术作品在这些评论中既被得到强调，也被最终抹去直至消亡：它在书写中被强调，也在书写中消亡。

2018 年

蔡影茜

近期的博物馆学及艺术史研究中出现了不少关于中国现代主义早期，即清末、民国以降至新中国建立到1978年"文革"结束前的博物馆史、展览史及教育思想和艺术学院沿革的研究，而艺术奖项这一现代艺术建制的重要内容，却鲜有进入研究者的视野。艺术奖项的意义，往往超出对艺术家创作生涯或某一阶段艺术成就的肯定这一表面含义，何种类型的艺术家及作品入选，奖项的目的是对艺术家成就的直接加冕，还是实质性地推动艺术家的创作和实践，是评价其意义的重要指标。艺术奖项的设立，也与特定时期的社会政治和经济文化背景密切相关，其相关度和重要性，随着时代的推移和艺术机制的演变而变化。

亚洲以及中国地区的博物馆和双年展热成为当代艺术领域的热点话题和研究课题，现在仍然在举办的全球双年展当中超过50%都是由亚洲国家或地区发起的，中国的美术馆建造速度更是令人侧目。如果说双年展是地区文化话语权集中角力的场所，而美术馆则是全球或地区文化资本最可见的空间生产方式，那么艺术奖项的设立，则更多地与民族国家艺术史构建及地区艺术推广等目的联系起来。双年展、美术馆和艺术奖项在中国乃至亚洲的急速增长，明确对应着该地区在过去20年当中政治、文化影响力和经济总量的提升。也就是说，双年展、美术馆和艺术奖项正是文化资本和话语权运作的三个必然选项，往往被以不同的方式排列组合起来以强化其影响力：以老牌的威尼斯双年展为代表，不少双年展都设置评审奖项；而英国最具国际影响力的透纳奖就是由泰特美术馆于1984年创立的；2009年才创办的平丘克未来艺术奖（Future Generation Art Prize）则将自己塑造成由全球35岁以下艺术家的"双年展"，并将作为评审平台的展览以周边项目的方式在威尼斯双年展期间展出。这些艺术奖项，不仅与传统的展览展示机制密切相关，更成为西方中心话语与民族国家当代文化建构间博弈的重要场所，年轻的奖项以奖金数额吸引全球或地区范围内优秀的艺术家申请，有一定历史的奖项则依靠其得奖艺术家的履历来稳固或扩散自己的国际影响力。相比于美术馆和双年展在空间和时间上的延续性而言，艺术奖项更容易被视为新闻热点式的短期事件，与奖金数额和艺术家明星化等现象联系起来。

然而，在当下的艺术语境里，我们究竟需要怎样的艺术奖项？研究中国现代博物馆史的徐坚教授在接受《澎湃新闻》的访谈中提出中国的考古学和博物馆都没有本土的渊源，同时认为"无论是考古学，还是博物馆，公共性就是最关键的正名机制……对于博物馆而言，是否有收藏，甚至收藏是否公开展示也不构成充要条件，博物馆是不是运用馆藏建构公共知识才是关键的判断标准。"我认为徐坚对于博物馆的认识和判断，同样适用于艺术奖项。艺术奖项的意义和价值，必须从其在公共知识建构方面所起的作用和贡献加以判断。与中国的博物馆、美术馆机制相应，中国艺术奖项的类别也可以直接地划分为国家基金支持的各级奖项，和私人基金或企业发起的艺术奖项两类。国家奖项更注重意识形态和民族文化的推广和传播，而在当代艺术市场主导机制的前提下，商业或私人基金会发起的奖项对于艺术家创作、艺术生产及当代艺术话语的推动显然有着更广泛和更实质性的影响。艺术奖

后奖项时代的猜想

项往往将传播的焦点放在发起者或得奖者的个人身上，如何摆脱传统的、明星式的"加冕—奖金—展示"机制，将成为推进艺术奖项公共性的关键一步。

与西方相比，中国的艺术奖项的影响力仍然是一种艺术圈内的影响力，令人眼花缭乱、仍然在动态构建中的当代艺术基建、批评话语和历史，往往还不足以对这些得奖艺术家在奖项后的创作和发展轨迹，作出冷静的观察和后视式的评价。在我参与过的几个奖项评审当中，媒体最常问及的是对得奖艺术家的评价，而我的回答往往是获奖应该成为艺术家生涯新的起点。创办于 1997 年的 CCAA 中国当代艺术奖可以说是中国当代艺术建制方面的先行者。奖项由瑞士收藏家、瑞士前驻中国大使乌利·希克创立，却取名"中国当代艺术奖"，其中"中国""当代"两个词率先公开地确认了地区文化构建上的民族地域性和当代视野。2008 年全球美术馆都在谈论危机的时候，也是中国艺术市场腾飞，中国美术馆建设蓬勃发展的时候，艺术奖项亦随之增多。艺术奖项与市场机制之间，形成一种有趣的互补和竞争，一方面艺术奖项有助于提升作品的市场价值，另一方面艺术家对于奖项的重要性的期许也从单纯的金钱奖励，转向其学术影响和辐射能力。互联网技术和社交媒体的发达，全球艺术教育的同质化，使得以中青年艺术家为主要对象的艺术奖项互为争夺，无论奖项的评审机制和出发点有着怎样的差异，最终的获奖者都难以超出几个热点人选，艺术家获奖之后被展示机制快速消费，很快卷入过度生产的循环之中。作为策展人及批评家，我更关注的是艺术奖项背后的运作机制和非评审阶段的项目规划，以及艺术家获奖后在十年甚至更长时间内的发展轨迹。

后奖项时代的艺术奖项，应该是一种猜想性和后视性相结合的研究和批评机制。它不是对艺术家过往成就的简单褒奖，而是在将至未至的关键时刻，为并不一定以展示或艺术品生产为最终结果的艺术家研究和创作，以及这种创作的自主性和自由度，提供实质性的支持。一个奖项，可以超越单纯的奖金和艺术事件，成为一个艺术家资料库和艺术研究网络，并将其积累的知识和资源，在更大范围的公共领域内传播。

新的开始

CCAA 中国当代艺术奖
1998 最佳艺术家
周铁海

周铁海在艺术行业拥有多重身份。他是一位艺术家,其作品在蓬皮杜艺术中心、纽约惠特尼美术馆、伯尔尼美术馆、柏林汉堡火车站当代美术馆、东京原美术馆、森美术馆等艺术机构展出,也参与了第四十八届威尼斯双年展,第五届及第七届亚太当代艺术三年展等重要展览。2009 年至 2012 年,周铁海担任了上海民生现代美术馆执行馆长。2014 年,他创办西岸艺术与设计博览会,并任总监。

CCAA 历届获奖艺术家近作

1998
2018

目标美术馆　周铁海　1998　纸上水粉　240cm×270cm

法官系列　周铁海　2006-2008　布面油画

CCAA 中国当代艺术奖
2000 最佳艺术家
萧昱

萧昱 1965 年生于内蒙古，1989 年毕业于中央美术学院壁画系，现工作生活于北京。

获奖
2000 年获 CCAA 中国当代艺术奖"最佳艺术家奖"。

个展
2017 年，萧昱"留痕"，艺术创库画廊，香港。2016 年，"萧昱：水泥楼板"，佩斯北京，北京。2015 年，"萧昱：遗忘"，佩斯北京，北京。2014 年，"萧昱：地"，佩斯北京，北京。2013 年，萧昱"骨刺"，菲籽画廊，布鲁塞尔。2012 年，萧昱"功夫"，艺博画廊，上海。2011 年，萧昱"风景"，aye gallery，北京。2010 年，萧昱"回头"，北京公社画廊，北京。2008 年，"别管是谁的！我怀上了就是我的！"，aye gallery，北京。2007 年，"萧昱——实物剧－环球同此凉热"，阿拉里奥北京画廊，北京。2006 年，"暗变烂烂"，艺博画廊，上海。1994 年，"萧昱九四行为之求偶"，北京电视台，北京。

群展
2017 年，"透明的声音"，上海民生现代美术馆，上海。2016 年，"M+ 希克展：中国当代艺术 40 年"，太古坊 ArtisTree，香港。2015 年，"共享之屋——深港双城建筑双年展"，龙岗西埔世居，深圳。2014 年，"神秘字符——中国当代艺术中的书法"，堤坝之门美术馆，2014 年 11 月 7 日至 2015 年 2 月 8 日，德国汉堡。2013 年，"没问题"，Klingental 展览馆，巴塞尔。2012 年，"第四届广州三年展主题展'见所未见'场外项目"，英国皇家艺术学院，伦敦。2012 年，"见所未见——第四届广州三年展主题展"，广州美术馆，广州。2010 年，"伟大的表演"，佩斯北京，北京。2009 年，"中国动态"，丁格利美术馆，巴塞尔。2008 年，"生命——雕塑中的生物形态"，格拉兹艺术馆，奥地利。2008 年，"世界新秩序"，格罗宁根美术馆，2008 年 4 月 27 日至 11 月 23 日，格罗宁根，荷兰。2007 年，"情感与形式"，dARTex 丹麦艺术中心，北京。2005 年，"麻将——希克中国当代艺术收藏展"，伯尔尼美术馆，瑞士。2004 年，"2004 上海双年展——影像生存"，上海美术馆，上海。2003 年，"中国怎么样？中国当代艺术展"，蓬皮杜文化中心，巴黎。2002 年，"身在其中或若近若离——当代艺术中的本体与交流"，加里宁格勒州立美术馆，加里宁格勒市，俄罗斯。2001 年，"49 届威尼斯双年展——主题展：人类舞台"，意大利军械库，威尼斯。2000 年，"第 5 届里昂双年展"，里昂。1999 年，"后感性：异型与妄想"，芍药居，北京。1998 年，"反视—自身与环境艺术展"，北京建设大学，北京管庄。1987 年，"走向未来画展"，中国美术馆，北京。

2000
2018

WU 萧昱 2000 兔子、鸭子、树根、锯末 尺寸可变

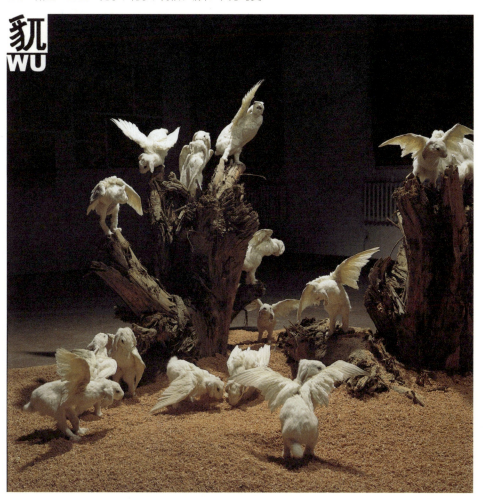

地 萧昱 2014 水泥，沙土，耕牛，山犁，农民 尺寸可变

CCAA 中国当代艺术奖
2002 最佳年轻艺术家
孙原 & 彭禹

孙原，1972 年生于北京。1991 年毕业于中央美术学院附中。1995 年毕业于中央美术学院油画系第四工作室。现生活工作于北京。

彭禹，1974 年生于黑龙江。1994 年毕业于中央美术学院附中。1998 年毕业于中央美术学院油画系第三工作室。现工作生活于北京。

获奖
2010 年获瑞信 2010 今日艺术奖。2002 年获 CCAA 中国当代艺术奖"最近年轻艺术家奖"。

策划
2014 年至 2015 年，"不在图像中行动"，常青画廊，佩斯北京，当代唐人艺术中心，北京。

个展
2013 年，"无影脚"，里尔 3000，法国。"亲爱的"，贝浩登画廊，巴黎。2012 年，"我在这里"，哈默美术馆，洛杉矶。2011 年，"少年 少年"，阿拉里奥画廊，首尔。"世界是个好地方，值得你们去奋斗"，常青画廊，圣吉米亚诺。2009 年，"自由"，当代唐人艺术中心，北京。

群展
2016 年，"第 11 届上海双年展：何不再问"，上海当代艺术博物馆，中国。"故事新编"，所罗门 R. 古根海姆美术馆，纽约。"艺术怎么样？来自中国的当代艺术"，卡塔尔博物馆管理局，多哈。2014 年，"CCAA 1998-2013 中国当代艺术奖十五年"，上海当代艺术博物馆，中国。2013 年，"亚洲艺术双年展—返常"，台湾美术馆，台湾。2012 年，"第十三届卡塞尔文献展——世界之屋项目"，德国。2010 年，"悉尼双年展——距离的美丽：动荡时代幸存下来的歌声"，悉尼当代艺术馆。"名古屋三年展——都市的祭典"，名古屋美术馆，日本。2009 年，"中坚：新世纪中国艺术的八个关键形象"，尤伦斯当代艺术中心，北京。2008 年，"去中国——新世界秩序"，格罗宁根美术馆，荷兰。2007 年，"第二届莫斯科双年展"，俄罗斯。2006 年，"利物浦双年展——中国馆特别计划"，英国。2005 年，"浮现——第 51 届威尼斯双年展中国馆"，处女花园，意大利。2005 年，"麻将——中国当代艺术希克收藏展"，伯尔尼美术馆，瑞士。2004 年，"光州双年展：'一尘一滴'"，韩国。2001 年，"横滨国际艺术三年展"，日本。2000 年，"第 5 届里昂双年展：共享异国情调"，里昂美术馆，法国。

2002
2018

文明柱　孙原 & 彭禹　2001　人的脂肪、腊、金属支撑　高 400cm、直径 60cm

难自禁　孙原 & 彭禹　2016　工业机器人，不锈钢和橡胶，含纤维素醚的有色水，康耐视视觉检测控制系统，铝制框架结构亚克力墙　710cm x 710cm x 500cm

CCAA 中国当代艺术奖
2002 最佳艺术家
颜磊

颜磊，1991 年毕业于浙江美术学院（现中国美术学院），生活和工作在中国。颜磊在中国当代艺术圈特立独行，以独立审视的态度，透过绘画、雕塑、装置、录像、行为等不同媒介，挖掘和揭示艺术体制内部存在的权力、竞争、艺术价格价值混淆等问题。颜磊的作品调性模棱两可，呈现多重矛盾和冲突的价值观，反映了艺术家对当代艺术创作所存在的种种问题的警觉和思考，以及他置身其中的孤独和对庸俗现实的复杂情绪。

展览
颜磊参加过多项国际大型展览，包括伊斯坦布尔双年展、广州三年展、圣保罗双年展、光州双年展、上海双年展、威尼斯双年展。香港艺术中心、北京尤伦斯当代艺术中心（UCCA）和美国科罗拉多州阿斯蓬美术馆（Aspen Art Museum）分别举办过颜磊的个展。2007 年和 2012 年连续两次获邀参加德国卡塞尔文献展（Documenta）。

2002
2018

邀请信　颜磊　1997　公共介入项目

利悟利　颜磊　2015　布面丙烯、汽车组件　尺寸可变

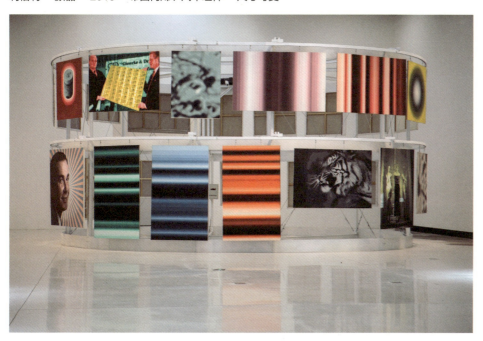

CCAA 中国当代艺术奖
2004 最佳年轻艺术家
宋涛

宋涛，1979 年出生在上海，1998 年毕业于上海工艺美校。如今在上海居住和工作。

宋涛录像《三天前》（2005 年）是对上海夜间地带的一次诗性冒险。录像里，观众可以看见一些循环反复的主题，比如玩跳房子游戏的孩童，明亮的公路隧道，和常常浮现于记忆中的房子。一个电子计分贯穿了录像，使这个录像自身有了流动的节奏。作为城市空间的动态景象和记忆的碎片，宋涛提供了一张关于现实的切片。

2004 年，宋涛与季炜煜合作，成立"鸟头"组合。鸟头的镜头捕捉任何存在之物，包括各自的生活圈、癖好、旅行，产生的海量照片经过冲洗、编排、装裱，形成"鸟头的世界"。无论作品是以矩阵的方式呈现，或以并置、叠加的方式呈现，都区别于单张摄影作品的美学价值和意义。"鸟头"作品在世界各美术机构广泛展出，并被伦敦泰特美术馆、纽约当代艺术博物馆和瑞士尤伦斯基金会等收藏。2013 年"鸟头"被提名入围首届 HUGO BOSS 亚洲艺术大奖。

2004
2018

三天前　宋涛　2004　单路视频　8'

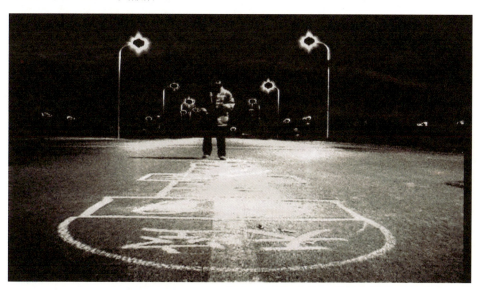

欢迎再次来到鸟头世界 2016-02　鸟头　2016
黑白喷墨打印（爱普生艺术微喷，哈内穆勒硫化钡相纸）　370cm×1290cm

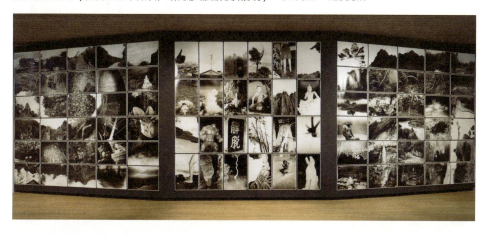

第四章 展望未来

CCAA 中国当代艺术奖
2004 最佳艺术家
徐震

徐震，艺术家、策划人、没顶公司创始人，1977 年出生，工作和生活于上海。

徐震是中国当代艺术领域的标志人物，2004 年获得 CCAA 中国当代艺术奖"最佳艺术家"奖项，并作为年轻的中国艺术家参加了第四十九届威尼斯双年展（2001 年）主题展，徐震的创作非常广泛，包括装置、摄影、影像和行为等。

在艺术家身份之外，他同时还是策展人和没顶公司（MadeIn Company）创始人。1998 年，徐震作为联合发起人创办了上海第一家独立的非营利机构比翼中心。2006 年，他与上海艺术家一起创办了网络艺术社区 Art-Ba-Ba（www.art-ba-ba.com），至今还是中国最活跃的探讨、评论当代艺术的平台。2009 年，徐震创立了当代艺术创作型公司没顶公司，以生产艺术创造力为核心，致力于探索当代文化的无限可能。2013 年，没顶公司推出"徐震"品牌，专注于艺术品创作和新文化研发。2014 年，成立没顶画廊，全方位推广艺术家，引领文化浪潮。2016 年 11 月，首家"徐震专卖店"于上海开业，徐震品牌由此进入全新发展阶段。

展览
他的作品在世界各地的博物馆和双年展均有展出，包括威尼斯双年展（2001 年、2005 年）、纽约现代艺术博物馆（2004 年）、国际摄影中心（2004 年）、日本森美术馆（2005 年）、纽约现代艺术博物馆 PS1（2006 年）、英国泰特利物浦美术馆（2007 年）、英国海沃德画廊（2012 年）、里昂双年展（2013 年）、纽约军械库展览（2014 年）、上海龙美术馆（2015 年）、卡塔尔 Al Riwaq 艺术中心（2016 年）、澳大利亚国家美术馆（2016 年）等。

2004
2018

无题　徐震　2002　装置　130cm×140cm×130cm

永生－红陶彩绘天王俑、沉睡的缪斯　　徐震　2016
铜、矿物复合材料、矿物质颜料、钢 252 cm×125 cm×77 cm；236 cm×102 cm×60 cm；220 cm×97 cm×50 cm；
210 cm×95 x 45 cm；201 cm×85.5 cm×45 cm
图片由艺术家和没顶公司提供

CCAA 中国当代艺术奖
2004 杰出成就奖
顾德新

顾德新，1962 年出生于北京，没有接受正式的艺术教育。至今，他依然居住在同一间化工厂的房子里，那里是他生长和创作大量作品的地方。

展览
1986 年，顾德新在北京的国际艺术展厅举办了极具突破性的油画和纸上作品展；在整个 20 世纪 80 年代，他持续发展着充满概念的艺术实践，于 1987 年发起"触觉艺术小组"，并于 1988 年与陈少平、王鲁炎组建"新刻度小组"。顾德新被公认为"'85 新潮"的重要代表，他与另外两位艺术家在 1989 年参加了巴黎蓬皮杜艺术中心举办的"大地魔术师"展览，成为最早登上国际舞台的中国艺术家之一。在 20 世纪 90 年代和 21 世纪初，顾德新继续广泛地展出他的创作，参加国际联展，如"下一幅艺术展"（伦敦码头，伦敦，1990 年）、"另一次长征——中国当代艺术展"（荷兰，1997 年），以及国内一系列重要展览，如"不合做方式"（上海，2000 年）、首届广州三年展（广东美术馆，2002 年）。他也参加了台北双年展（1998 年）、成都双年展（2001 年）、光州双年展（2002 年）以及威尼斯双年展（2003 年）。2009 年，随着顾德新对身处的艺术世界愈发厌倦，于是毅然停止创作。他最后一次个展"2009.05.02"在北京常青画廊举办，开幕之后，他离开了现场。顾德新和他的妻子继续居住在北京，但是不再参加任何展览或者活动。

2004
2018

2004.05.09　顾德新　2004　陶瓷救护车，军车，坦克，警车，消防车　图片由尤伦斯当代艺术中心提供

2009年后无新作

CCAA 中国当代艺术奖
2006 最佳年轻艺术家
2016 最佳艺术家
曹斐

曹斐，1978 年生于广州，现在北京工作及生活。曹斐是活跃于国际舞台的新晋中国青年艺术家。她的作品融合社会评论、流行美学，参考超现实主义并运用纪录片拍摄手法，反映当代中国社会急速不安的变化。

获奖
曹斐于 2010 年获提名"雨果·博斯艺术奖"及"未来一代艺术奖"。2006 年和 2016 年分别获得 CCAA 中国当代艺术奖的"最佳青年艺术家"奖项、"最佳艺术家奖"。2016 年获"昆卡双年展"的"Piedra de Sal 奖"。

展览
曹斐曾参加过的国际双年展和三年展包括：上海双年展、莫斯科双年展、台北双年展、第十五及十七届悉尼双年展、伊斯坦堡双年展、横滨三年展，以及第五十、五十二和五十六届威尼斯双年展。她的作品曾在伦敦蛇形画廊、泰特美术馆、纽约新美术馆、古根汉姆博物馆、现代艺术博物馆及巴黎路易威登基金会、巴黎东京宫、蓬皮杜艺术中心等地方展出。近期项目包括在 MoMA PS1 举行的首个回顾展和 BMW 艺术车 #18。

2006
2018

珠江枭雄传　曹斐　2005　行为艺术

无人之境　曹斐　2017　高清单屏录像，16:9，彩色，有声　6'01"　图片由艺术家和维他命艺术空间提供

CCAA 中国当代艺术奖
2006 最佳艺术家
郑国谷

郑国谷，1970 年出生于广东省阳江市，1992 年毕业于广州美术学院版画系，现居阳江。

个展

2016 年，"能归何处？——郑国谷巴黎 Chantal Crousel 画廊个展"，法国。
2015 年，"普遍存在的等离子"，西安。
2015 年，"明日行动"，（与阳江组合作），悉尼，澳大利亚。
2014 年，"磁振成影"，当代唐人艺术中心，北京。
2013 年，"不立一法"，（与阳江组合作），上海。
2012 年，"只是精神还未离尘"，维他命空间，广州。

群展

2016 年，"故事新编"，美国何鸿毅家族基金古根海姆秋季大展（与阳江组合作），纽约。
2015 年，"食物和空间"，罗马。
2014 年，"多重宇宙"，上海二十一世纪民生美术馆，上海。
2014 年， 第十届上海双年展，上海。
2014 年，"戴汉志：5000 个名字"，北京。
2013 年， 第五届奥克兰三年展，奥克兰，新西兰。
2013 年，"自治区——如何（在反抗、占领及起义年代中）制造自我生成的空间"，广州。
2012 年， Frieze 艺术博览会，英国，伦敦。
2012 年， 首届新疆当代艺术双年展，新疆。
2012 年，"见所未见——第四届广州三年展主题展"，广州。

2006
2018

影像泛滥的时代到处都可以看到玩偶在表演　郑国谷　1999　综合材料与照片　75cm×50cm

红外幻化之二　郑国谷　2014-2017　布面油画　图片由艺术家及维他命艺术空间提供

CCAA 中国当代艺术奖
2006 杰出成就奖
黄永砅

黄永砅，1954年生于福建厦门。1982年毕业于浙江美术学院油画系。1989年至今生活创作于法国巴黎。

个展
2016年，"纪念碑"，大皇宫，巴黎。"黄永砅"，路德维奇博物馆，科隆。"黄永砅"，上海当代艺术博物馆。2015年，"蛇杖II"，红砖美术馆，北京。2014年，"蛇杖"，罗马国立当代艺术博物馆。2013年，"Amoy／厦门"，里昂当代博物馆。2012年，"比加拉什"，卡迈尔·蒙奴画廊，巴黎。2012年，"马戏团"，格莱斯顿画廊，纽约。"黄永砅，里尔3000－梦幻"，伯爵夫人济贫院博物馆，里尔。2011年，"黄永砅／瓦伊.夏韦基"，诺丁汉当代美术馆。2010年，"乌贼"，海洋博物馆，摩纳哥。2009年，"蛇塔"，格莱斯顿画廊，纽约。2008年，"乒乓"，阿斯特瑞普.费尔恩利现代艺术博物馆，奥斯陆；布朗兹艺术中心，奥登赛，丹麦。2007年，"从C到P"，格拉斯顿画廊，纽约。2006年，"万神殿"，瓦西维亚岛当代艺术中心，法国。

群展
2015年，"黄永砅＆萨卡琳·克鲁昂——对话与互动"，曼谷。2013年，"马赛－普罗旺斯2013"。2012年，"重新发电"，第九届上海双年展，上海。2011年，"移动的美术馆"，联合国教科文组织览，欧洲和非洲。2010年，"万人谱"，2010光州双年展。2009年，"日常的奇观"，第十届里昂双年展。"第四届福冈亚洲艺术三年展"。"第三届莫斯科双年展"。第五十三届威尼斯双年展。2008年，"圣迹"，蓬皮杜艺术中心，巴黎；艺术之家，慕尼黑。2007年，"第十届伊斯坦布尔艺术双年展"，土耳其。2006年，"艺术的力量"，大皇宫，巴黎。2005年，"对位，从美术物件到雕塑"，罗浮宫，巴黎。2004年，"圣保罗双年展"，巴西。2004年，"利物浦双年展"，英国。2003年，"Z.O.U-紧急地带"，第50届威尼斯双年展，意大利。2002年，"圣保罗双年展"，巴西。"破坏圣像"，卡尔斯鲁厄艺术及传媒中心，德国。2001年，"黄永砅/沈远"，魁北克当代艺术中心，加拿大。2000年，"上海双年展"，上海市美术馆。1999年，"48届威尼斯双年展"。1998年，"雨果·博斯奖"，苏荷古根海姆博物馆，纽约。1997年，"移动中的城市"，分离派博物馆，维也纳。1996年，"面对历史"，蓬皮杜艺术中心，巴黎。1990年，"为了昨天的中国明天"，布利也尔，法国。1989年，"大地魔术师"，蓬皮杜艺术中心，巴黎。1989年，"中国前卫艺术展"，中国美术馆，北京。1986年，"事件"，福建省美术馆，福州，中国。1986年，"厦门达达"，中国。1983年，"当代艺术五人展"，厦门市文化宫，中国。

2006
2018

四个轮子的大转盘　黄永砅　1987　综合涂料　90cm×120cm×120 cm

2 号双翼　黄永砅　2016　竹子，丝绸，油漆　每片 303cm×160cm×16cm　装置尺寸 606cm×160cm×17cm

CCAA 中国当代艺术奖
2008 最佳年轻艺术家奖
曾御钦

曾御钦，1978 年生于中国台湾，2006 年毕业于台北艺术大学科技艺术研究所，2008 至 2009 年任职于实践大学媒体传达设计学系。曾御钦的许多电影作品能在网络上看到，在他的影像作品中描述了他那些角色的孤独。艺术家惯用的表现形式有时像是一种饱含折磨的、哀歌式的小型戏剧，在语言限制的边缘滑行。

2008
2018

静止在　曾御钦　2006-2007　影像　5'37"

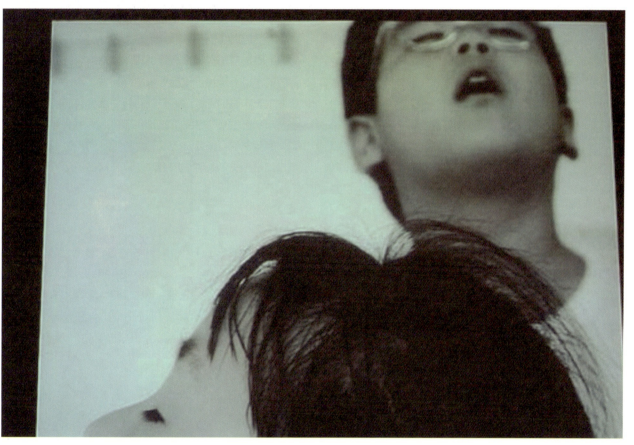

截止至本书出版未能联系到艺术家，近年作品暂缺。

CCAA 中国当代艺术奖
2008 最佳艺术家
刘韡

刘韡，1972 年生于北京，1996 年毕业于中国美术学院油画系。刘韡的创作成熟于中国发展进程中的一个重要阶段，深受新世纪中国社会特有的变动和起伏影响——城市和人文景观的变迁对其影响尤为突出。作为活跃于 20 世纪 90 年代末的"后感性"小组中的一员，他以众多不同媒介，诸如绘画、影像、装置及雕塑等来进行创作，并逐渐以自己独特的艺术方式在世界舞台上受到瞩目。刘韡的作品表现出了受后杜尚主义启发、与广泛现代主义遗产进行交涉的特征。他的创作将发生于中国的无数政治及社会转变所导致的视觉和智力层面的混乱凝聚成为一种多变且独特的艺术语言。其中，长期的"狗咬胶"系列装置作品、"丛林"系列帆布装置作品、"书城"系列书装置作品及近期的绘画系列"东方"及"全景"代表了刘韡美学中的多样性：与城市息息相关的、激进的混乱，以及与抽象历史积极进行沟通的、平静的绚丽。

个展
近期个展包括"全景"（Plateau, 首尔，2016 年）；"白银"（白立方，香港，2015 年）；"颜色"（尤伦斯当代艺术中心，北京，2015 年）；"Sensory Spaces 4"（Museum Boijmans Van Beuningen，鹿特丹，2014 年）；"密度"（白立方，伦敦，2014 年）；"刘韡个展"（立木画廊，纽约，2013 年）；"刘韡个展"（长征空间，北京，2012 年）；"三部曲"（民生现代美术馆，上海，2011 年）。他的首次个展举办于 2005 年的北京四合苑画廊。

群展
近期群展包括"L'emozione dei COLORI nell'arte"（Castle of Rivoli，意大利，2017 年）；"艺术怎么样？来自中国的当代艺术"（阿尔里瓦克展览馆，多哈，2016 年）；"本土：变革中的中国艺术家"（路易威登基金会，巴黎，2016 年）；"黑色方块的冒险：抽象艺术与社会 1915—2015"（Whitechapel 画廊，伦敦，2015 年）；"中华廿八人"（卢贝尔家族收藏，迈阿密，2013 年）；"山水画：无声的诗歌？中国当代艺术中的风景画"（卢塞恩美术馆，卢塞恩，2011 年）；"DREAMLANDS"（蓬皮杜中心，巴黎，2010 年）；"中坚：新世纪中国八个艺术的关键形象"（尤伦斯当代艺术中心，北京，2009 年）；"中国电站 III"（卢森堡大公现代艺术博物馆，卢森堡，2008 年）；"中国电站 II"（阿斯楚普费恩利现代艺术博物馆，奥斯陆，2007 年）；"超市"（上海广场，上海，1999 年）；"后感性：异形与妄想"（芍药居地下室，北京，1999 年）等。

2008
2018

徘徊者　刘韡　2007　窗户，门，桌子，土，风扇　45cm×1700cm×1200cm

水果当早餐　刘韡　2017　彩色录像　68'

CCAA 中国当代艺术奖
2008 杰出成就奖
安薇薇

安薇薇，1957 年出生于北京，目前生活和工作在柏林，现为柏林艺术大学客座教授。 他的第一部长篇纪录片《人潮》于第七十四届威尼斯电影节首映。

在世界地缘政治的背景下，知名艺术家安薇薇以艺术的方式，对世事作最犀利的表达。无论是建筑还是装置，社交媒体还是纪录片，都成为其审视社会及其价值的艺术媒介。他最近推出的展览有："接种"（Inoculation）（布宜诺斯安利斯 PROA 基金会美术馆）、"篱笆系列"（与纽约公共艺术基金会合作，纽约）、"安薇薇与陶瓷"（伊斯坦布尔萨基普·萨班哲博物）、"安薇薇在赫什霍恩的踪迹"（华盛顿特区赫施霍恩博物馆雕塑花园）、"或是或非"（以色列国家博物馆）、"法道"（布拉格国家博物馆）、"安薇薇：自由"（佛罗伦萨斯特罗齐宫）等。

2008
2018

607

浪潮　安薇薇　2005

法道　安薇薇　2016　装置

第四章　展望未来

CCAA 中国当代艺术奖
2010 最佳年轻艺术家
孙逊

孙逊，1980 年出生于中国辽宁省阜新。2005 年毕业于中国美术学院版画系。次年，成立 π 格动画工作室。现生活并工作于北京。

个展
"宇宙的重构——2016 年爱彼艺术创作委托计划艺术家"（迈阿密海滩，美国，2016）；"第二共和国——第 62 届奥伯豪森国际短片电影节艺术家个展"（奥伯豪森，德国 2016）；"鲸邦实习共和国个展"（荷兰动画电影节 & 市政厅，乌得勒支，荷兰，2015）；"昨日即明日"（HAYWARD 画廊，伦敦，英国，2014）；"魔术师党与死乌鸦——孙逊定格动画驻留项目"（香格纳北京，北京，2013）；"没有意义的注脚，WALL/LADDER/MACHINE"（纽约，美国，2012）；"主义之外——孙逊个展"（香格纳，北京，2011）；"21 克"（民生现代美术馆，上海，2010）；"时间的灵魂"（巴塞尔乡村半州美术馆，巴塞尔，瑞士，2010）；"孙逊：新中国动画的魔术师个展"（太平洋电影资料馆，加州大学伯克利分校，美国，2009），等等。

群展
"故事新编——古根海姆何鸿毅家族基金会中国当代艺术计划"（所罗门·R. 古根海姆美术馆，纽约，美国，2016）；亚洲艺术双年展（台湾美术馆，台中，中国台湾，2015）；"水墨艺术：借古说今中国当代艺术"（大都会博物馆，纽约，美国，2013）；利物浦双年展（利物浦，英国，2012）；"中国当代艺术二十年之中国影像艺术"（民生现代美术馆，上海，2011）；横滨国际当代艺术三年展（横滨，日本，2011）；中国发电站第四站（PINACOTECA AGNELLI，都灵，意大利，2010）；"都市的祭典——爱知三年展"（爱知艺术文化中心，名古屋市立美术馆等，日本，2010），等等。

2010–2018

21克 孙逊 2010 单屏动画 27'

偷时间的人 孙逊 2016 彩色 3D 木刻动画 9'2"

CCAA 中国当代艺术奖
2010 最佳艺术家
段建宇

段建宇,生于 1970 年。1995 年毕业于广州美术学院油画系。现工作并生活于广州。

个展

2016 年,"杀,杀,杀马特",镜花园,广州,中国。

2013 年,"醍醐:段建宇、胡晓媛双个展",上海外滩美术馆,上海,中国。

2012 年,"表亲",安妮丽·犹大艺廊,伦敦,英国。

2010 年,"村庄的诱惑",维他命空间,北京,中国。

2007 年,"高原生活指南——即将进行艺术计划",atArt3 空间,北京,中国。

2007 年,"姐妹",Paolo Maria Deanesi 画廊,意大利。

2006 年,"带着西瓜去旅行",维他命艺术空间,广州,中国。

2010
2018

姐姐 No.13　段建宇　2008　布面油画　217cm×181cm

一个好汉　段建宇　2017　布面油画　140cm × 180cm

CCAA 中国当代艺术奖
2010 最佳艺术家
张培力

张培力，1957 年生于中国杭州，1984 年毕业于杭州浙江美术学院油画系。20 世纪 80 年代，张培力是杭州的观念艺术小组"池社"的创建者之一，同时也是杭州先锋艺术运动的主要成员之一。

20 世纪 80 年代末、90 年代初，张培力创作了一系列具有开创性的影像作品，被认为是中国最早从事影像艺术的艺术家。他现任杭州中国美术学院新媒体系系主任。21 世纪头几年，张培力将主要精力放在中国的艺术教育上，他的学生中很多人成为重要的影像及新媒体艺术家。在过去几年中，张培力又回归到了更深刻的艺术探索与实践中。

张培力早期的作品带有"沉闷美学"的色彩，同时探讨了社会和政治控制的主题。张培力的作品总是暗含政治意义，他也正是以尖刻的反讽而著称——张培力一贯保持着嘲笑的语气而不是将之降为一般意义的讽刺。他最近的许多作品通过重新剪辑已有的电影胶片来审视那些约定俗成的规矩、对时间的概念以及对发展的想法，同时也挑战了媒体艺术的界线。在过去十年里，张培力的创作重心为录像装置。

2010
2018

不确切的快感（二）　张培力　1996　6视频源/12画面录像装置（PAL格式），无声/彩色　30'

碰撞的和声　张培力　2014　声音装置，轨道，喇叭，电脑，日光灯管　尺寸可变

CCAA 中国当代艺术奖
2012 最佳年轻艺术家
鄢醒

鄢醒以其多元及跨学科的项目为人所知，他的作品通常结合表演、录像、摄影和装置等多种媒介。鄢醒为他的作品编织了一系列繁复的形式，辩证地反映了今天的历史是如何被生产制造的。他通过对文学、文学理论、历史和艺术史的紧密调查研究，发展出一种拥有自身逻辑的艺术语言。其作品围绕诸多庞大主题，例如消极、抵抗和秩序，同时他也在试图探索它们之间的复杂关系。

鄢醒，1986 年出生于重庆，2009 年毕业于四川美术学院油画系，同年他移居北京创立鄢醒工作室。目前生活、工作于洛杉矶和北京。他在 2012 年获得 CCAA 中国当代艺术奖最佳年轻艺术家，并入围维克多·平丘克基金会设立的"未来世代艺术奖"和今日美术馆设立的"关注未来艺术英才计划"。

展览
鄢醒在诸多机构举办过展览及表演，包括：瑞士巴塞尔美术馆，巴塞尔；阿姆斯特丹市立博物馆，阿姆斯特丹；卢贝尔家族收藏，迈阿密；亚洲艺术博物馆，旧金山；密歇根州立大学 Eli and Edythe Broad 美术馆，东兰辛；尤伦斯当代艺术中心，北京；华人艺术中心，曼彻斯特；休斯顿当代美术馆，休斯顿；卡蒂斯特艺术基金会，旧金山等。他还获邀参加过第七届深圳雕塑双年展（2012 年）、第三届莫斯科青年艺术双年展（2012 年）和第三届乌拉尔当代艺术工业双年展（2015 年）等。

2012
2018

他们不在这里　鄢醒　2010　行为、摄影、录像　尺寸可变

反抗美学　鄢醒　2015　空间设计，摄影，绘画，印刷品，现成品，摭拾物，混合材料　尺寸可变

CCAA 中国当代艺术奖
2012 最佳艺术家
白双全

白双全，1977年生于福建，目前在香港生活及创作。2002年毕业于香港中文大学艺术系，副修神学。从事摄影、绘画及概念艺术创作，作品关于人与人与城市和自然之间的感通。喜欢丰子恺的漫画，陈百强的歌，喜欢旅行。

他的作品多发表于星期日《明报》的专栏（2003-2007）。他曾出版《单身看Ⅱ：与视觉无关的旅行》《单身看：香港生活杂记》和《七一孖你游香港》。2005年及2008年获澳门艺术博物馆颁发"行为艺术奖"，2006年获亚洲文化协会颁发"利希慎基金"赴纽约创作一年。他曾参与"台北双年展2010、2012"、"Cuvee双年展2010"、"横滨三年展2008"、"广州三年展2008"、"釜山双年展2006"、"中国电站Ⅱ"等重要展览。他的个展"第22页"是一件永久收藏在纽约58街公共图书馆的作品。他的作品获国际美术馆，如泰特美术馆和Astrup Fearnley Museum等收藏。

获奖
他在Art Asian Pacific的《2011年鉴》被选为5名年度最杰出及有展望的亚太艺术家之一。2012年他凭展览"左与右／蓝与天"获得Frieze London的全场最佳展位，同年获得中国当代艺术奖（CCAA）2012年"最佳艺术家奖"，2013年获香港艺术发展局颁发年度香港最佳艺术家奖（HKADA 2012），2016年被国际艺术杂志《Apollo》选为亚太区40个40岁以下的重要人物。个人网站：pakpark.blogspot.hk。

展览
他是二楼五仔工作室核心成员。2009年代表香港参加第五十三届威尼斯双年展。

2012
2018

2011.7.27–2011.11.14　白双全　2011　文字装置环绕在空房的墙上　尺寸不定
文字抽取自"L"（第一阶段）香港艺术中心，2011
这是属于《L》计的一部分，内容是在笔记本上有系统地写下各种想法与观察：收集各种"艺术姿态"、每日诞生的艺术"虚构"（想象）。这些思绪以贴字呈现，裱贴在美术馆面向的墙上。一年后将会出版一本书《L：一年的想法》，到时该计划会进入第二阶段。

十二棵直立树干和一个倾斜的树林　白双全　2017　十二棵松树

第四章　展望未来

CCAA 中国当代艺术奖
2012 杰出成就奖
耿建翌

耿建翌，1962 年出生于河南郑州。1985 年毕业于浙江美术学院（即今中国美术学院）油画专业。2017 年 12 月 5 日因病逝世。1989 年以来他的作品广泛展出。

艺术家耿建翌的工作特征在于对各类现有形式进行毫不妥协的抵抗。作为被称作"85 新潮"前卫艺术运动中颇有影响的一员，耿建翌从 20 世纪 80 年代中期在中国声名鹊起，从那时起，他就开始试图广泛运用各种技术来助长这种抵抗——包括各种形式的绘画性转绎、着色、拓印、摄影和影片式转换、化学变化和文本并置——这些显著的隔离效应使得达至确切意义的努力被不断削弱。

展览
第五十七届威尼斯双年展，艺术万岁，威尼斯（2017 年）；投影顽固，OCAT 上海馆（2016 年）；小桥东面，OCAT 深圳馆（2015 年）；无知：1985—2008 年耿建翌做作，民生现代美术馆，上海（2012 年）；过度：耿建翌个展，香格纳，北京，（2008 年）。重要群展包括：光州双年展，韩国（2014 年）；85 新潮——第一次中国当代艺术运动，尤伦斯当代艺术中心，北京（2007 年）；真实的东西——来自中国的当代艺术，泰特美术馆，英国（2007 年）；首届广州三年展——重新解读: 中国实验艺术十年(1990—2000 年)，广东美术馆（2002 年）；另一次长征——90 年代中国观念艺术，CHASSE KAZERNE，布雷达，荷兰（1997 年）；第四十五届威尼斯国际艺术双年展，意大利（1993 年）；中国前卫艺术展，柏林世界文化宫、海德舍尔姆美术馆，德国（1993 年）；中国现代艺术展，中国美术馆，北京（1989 年）。

2012
2018

没用了　耿建翌　2004　各类物品、标签

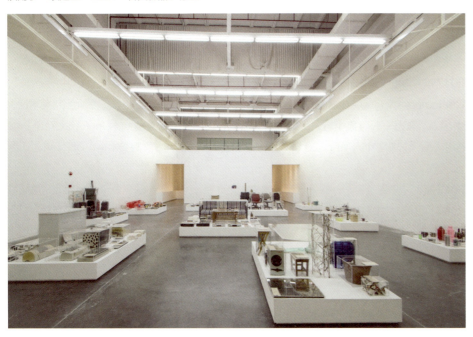

投影顽固 D-2　耿建翌　2016　装置：铁皮信号灯、电机马达，手绘　20cm×20cm×29cm

CCAA 中国当代艺术奖
2014 最佳年轻艺术家
倪有鱼

倪有鱼，1984年生。2007年毕业于上海大学美术学院中国画系。现生活工作于上海。
2014年CCAA中国当代艺术奖"最佳年轻艺术家"奖得主。

个展
2017年，"凝固的瀑布——倪有鱼个展"，康斯坦茨美术馆，德国。2016年，"北斗—倪有鱼"，Contemporary Fine Arts，柏林。2015年，"水滴石穿—倪有鱼个展"，台北当代美术馆，中国。"隐力—倪有鱼个展"，阿拉里奥画廊，上海。"倪有鱼"，Contemporary Fine Arts，香港巴塞尔个人项目。2014年，"寸光阴"，南京艺术学院美术馆，南京。

2013年，"形影不离"，蜂巢当代艺术中心，北京。"泡影—倪有鱼个人项目"，德国驻上海总领事馆文化教育处 9 ㎡ Museum 项目空间，上海。2012年，"简史—倪有鱼"，上海美术馆，上海。

群展
2017年，"拼贴—玩纸牌的人"，沪申画廊，上海。"在日落后发生......"，上海当代艺术馆艺术亭台，中国。2016年，"中国私语"，伯尔尼美术馆，伯尔尼，瑞士。"十夜—BMCA艺术文献展"，草场地艺术村，北京。2015年，"图像的重构"，卡萨雷斯博物馆，特莱维索，意大利。"第二届CAFAM未来展—创客创客"，798艺术工厂，北京。2014年，"线外—来自中国的新艺术"，RH Contemporary Art，纽约。"无常之常—东方经验与当代艺术"，波恩当代艺术中心，波恩，德国；"破·立—新绘画之转序"，龙美术馆，上海。"约翰莫尔奖中国区作品展"，喜马拉雅美术馆，上海。2013年，"艰巨绘画"，"圣莫里兹艺术大师"项目空间，圣莫里兹，瑞士。2013年，"第八届深圳国际水墨双年展"，关山月美术馆，深圳。2012年，"Ctrl+N—非线性实践 第九届光州双年展特展"，光州市立美术馆，韩国。"首届CAFAM未来展—亚现象：中国青年艺术生态报告"，中央美术学院美术馆，北京。2011年，"山水—无字的诗 希克收藏展"，KKL美术馆，卢塞恩，瑞士。"奇异空间"，今日美术馆，北京。2010年，"大草稿—上海 希克收藏当代艺术展"，伯尔尼美术馆，瑞士。"心镜—文献双年展"，上海当代艺术馆，上海。"约翰莫尔奖中国区作品展"，外滩3号沪申画廊，上海。2009年，"原料组合"，雅典艺术城，雅典。2008年，"原料组合—中国希腊当代艺术家对话"，上海当代艺术馆，上海；萨洛尼卡国立当代艺术馆，雅典。2006年，"连城诀—现代都市视觉新体验"，上海证大美术馆，上海。

2014
2018

丛林 1　倪有鱼　2012-2013　布面丙烯　200cm×440cm

色碑 3　倪有鱼　2016　布面综合材料　300cm×200cm

CCAA 中国当代艺术奖
2014 最佳艺术家
阚萱

阚萱 1972 年出生于安徽省宣城市，1993 年至 1997 年就读于杭州中国美术学院，2002 年至 2004 年就读于荷兰阿姆斯特丹 Rijksakademie van Beeldende Kunsten。

个展

2016 年，"轻"，常青画廊，巴黎，法国。
2016 年，"阚萱"，IKON 艺术中心，伯明翰，英国。
2012 年，"大谷子堆"，尤伦斯当代艺术中心，北京，中国。
2008 年，"阚萱 哎！"，常青画廊，圣地米亚洛，意大利。
2006 年，"阚萱在 Buerofriedrich"， 柏林，德国。
2006 年，"色彩保护"，比翼艺术中心，上海。
2002 年，"录像艺术"，中国欧洲艺术中心，厦门。
2001 年，"或，空荡荡"，比翼艺术中心，上海。

群展

2016 年，"故事新篇"，古根海姆美术馆，纽约，美国。
2015 年，"MOBILE M+ 移动的影像"，Midtown POP 中心，香港，中国。
2014 年，"再创造"，震旦美术馆，上海，中国。
2013 年，"百科宫殿"，第 55 届威尼斯双年展，威尼斯，意大利。
2012 年， 第四届广州三年展，广东美术馆，广州，中国。
2011 年，"自然 自己"，FRAC 美术馆，南特，法国。
2010 年，"一万个生命"，"8th 光州双年展"，光州，韩国。
2009 年，"第 3 届莫斯科双年展"录像单元，莫斯科，俄罗斯。
2008 年，"震颤"，OK 艺术中心，林兹，奥地利。
2007 年， 第五十二届威尼斯双年展，威尼斯，意大利。

2014
2018

大谷子堆　阚萱　2012　录像装置

圀圙儿　阚萱　2016　录像装置

第四章 展望未来

CCAA 中国当代艺术奖
2014 杰出成就奖
宋冬

宋冬，1966 年生于中国北京。毕业于首都师范大学美术系油画专业。他从中国先锋艺术运动中脱颖而出，成为中国当代艺术发展中重要的艺术家。

他从 20 世纪 90 年代初开始从事行为、录像、装置、摄影、观念绘画和戏剧等多媒介的当代艺术创作，并参与策划当代艺术的展览和活动。艺术形式横跨多个领域，对人类行为短暂性的观念进行了探索。他的作品用东方智慧探讨生活与艺术的关系，具有国际影响力。

宋冬于 2001 年与艺术家尹秀珍一起创造了合作方式"筷道"（THE WAY OF CHOPSTICKS）。2005 年与艺术家洪浩、肖昱、刘建华和冷林一起共同创建了集体创作方式的艺术小组"政纯办"（POLIT-SHEER-FORM OFFICE）。

宋冬大多数作品都关注艺术的过程而非最终成品，因此也创造了其独特的媒介和装置方式。其中最著名的作品之一《水写日记》是以他特有的方式用水书写日记，给自己以精神寄托的同时也对外在世界保留了自己的秘密。作品既是一种个体经验的自我抒发，同时又是在一个公开环境的艺术创作。这样，艺术家以一种了无痕迹的近似"冥想"的方式探讨着道教哲学的种种观念。虽然他的这些随写随消失的文字在可视的记忆中消逝了，但是它们依然可以通过口述保留在历史记录的想象中。作品纯粹存在于时间和记忆当中，借此艺术家鼓励观众关注当下。

获奖
宋冬曾获 2000 年联合国教科文组织颁发的青年艺术家奖金（UNESCO/ASCHBERG Bursary Laureate）。2006 年获得"韩国光州国际当代艺术双年展"大奖。2010 年度 AAC 艺术中国年度艺术家装置新媒体大奖。2011 年获美国旧金山市荣誉证书。2012 年首届基辅双年展奖。2012 年度中国当代艺术权力榜年度艺术家。2014 年 CCAA 中国当代艺术奖杰出贡献奖。受聘于中央美术学院、北京电影学院、广州美术学院任客座教授。

展览
纽约现代艺术博物馆（MoMA）、温哥华美术馆、旧金山芳草地艺术中心曾参加"卡塞尔文献展""威尼斯双年展""圣保罗双年展""光州双年展""伊斯坦布尔双年展""利物浦双年展""亚太三年展""广州三年展""台北双年展""莫斯科双年展"和"世界影像节"等国际大型艺术展。代表作品有《水写日记》（1995 年至今）、《哈气》（1996 年）、《印水》（1996 年）、《抚摸父亲》（1997 年）、《砸碎镜子》（1999 年）、《揉上海》（2000 年）、《吃城市》（2003 年至今）及《物尽其用》（2005 年）和《穷人的智慧》（2005 - 2011 年）系列作品等。策划过的实验艺术活动包括《野生 1997 年惊蛰 始》（1997 - 1998 年）；《新潮新闻》（2001 年）等。

2014
2018

穷人的智慧：与鸽共生　宋冬　2005-2010　装置　586cm×250cm×435cm

无界的墙　宋冬　2017　装置　10600cm×440cm×30-100cm（LHW）
参考：无界的墙 2017 装置 106米 x4.4米高 厚30cm - 100cm

CCAA 中国当代艺术奖
2016 最佳年轻艺术家
何翔宇

何翔宇，1986年生于辽宁省宽甸县，2008年毕业于沈阳师范大学油画系，现工作生活于北京和柏林。

个展
2017年，"何翔宇"，空白空间，北京，中国。2017年，"乌龟，狮子和熊"，乔空间，上海，中国。2016年，"Save the Date"，澡堂画廊，东京，日本。2016年，"Save the Date"，Kaikai Kiki画廊，东京，日本。2015年，"虚线 II"，空白空间，北京，中国。2015年，"新倾向：何翔宇"，尤伦斯当代艺术中心，北京，中国。2015年，"何翔宇"，Bischoff Projects，法兰克福，德国。2014年，"虚线 I"，空白空间，北京，中国。2014年，"何翔宇"，白立方画廊，伦敦，英国。2013年，"信仰错误"，澡堂画廊，东京，日本。2012年，"何翔宇"，空白空间，北京，中国。2012年，"A4青年艺术家实验季第二回展"，A4当代艺术中心，成都，中国。2012年，"可乐计划"，4A亚洲当代艺术中，悉尼，澳大利亚。2011年，"马马拉之死"，Schloß Balmoral美术馆，巴德伊姆斯，德国。2010年，"可乐计划"，墙美术馆，北京，中国。

群展
2017年，"故事新编"电影展映项目（电影作品《The Swim》放映），古根海姆美术馆，纽约，美国。2017年，"Bunker #3"，波洛斯收藏馆，柏林，德国。2017年，"复制/粘贴"，KAAF, Tarehan Azad美术馆，德黑兰，伊朗。2016年，"Hedge House Wijlre: 家谱"，博尼范登美术馆，马斯特里赫特，荷兰。2016年，"Juxtapoz x Superflat"，温哥华美术馆，温哥华，加拿大。2016年，"我们的绘画"，央美术馆，北京，中国。2016年，"转向：2000后中国当代艺术趋势"，民生生现代美术馆，上海。2016年，"泥与石，灵与歌"，马尼拉当代艺术与设计博物馆，马尼拉，菲律宾。2016年，"中国私语"，保罗·克利中心、伯尔尼美术馆，伯尔尼，瑞士。2016年，"第二届杭州纤维艺术三年展"，浙江美术馆，杭州。2016年，"第三届南京国际美术展'HISTORICODE: 萧条与供给'"，百家湖美术馆，南京，中国。2016年，"银川双年展：图像，超光速"，银川当代美术馆，银川。2016年，"中国热"，J: Gallery，上海，中国。2016年，"新资本论"，成都当代美术馆，成都。2016年，"中国解放的皮肤"，武汉美术馆，武汉。2011年，"椅子上的人"，空白空间，北京，中国。2011年，"山水——无声的诗"，卢塞恩美术馆，卢塞恩，瑞士。2011年，"Das Ich im Anderen"，墨卡托基金会，埃森，德国。2011年，"Mind Space: Maximalism in Contrasts"，匹兹堡大学弗里克美术馆，美国。

2016
2018

未知的重力-1540　何翔宇　2015　棉、亚麻布　200cm×200cm×6cm; 40 件

无题 1（影像截屏）　何翔宇　2017 至今　16 毫米胶片（彩色、有声）　图片版权归何翔宇工作室及艺术家所有

CCAA 中国当代艺术奖
2016 杰出成就奖
徐冰

徐冰，1955 生于重庆。1981 年毕业于中央美术学院，并留校任教。1990 年赴美。2007 年回国，现工作、生活于北京。

获奖
1999 年由于他的"原创性、创造能力、个人方向和对社会，尤其在版画和书法领域中作出重要贡献的能力"获得美国麦克阿瑟"天才奖"。2003 年"由于对亚洲文化的发展所做的贡献"获得第十四届日本福冈亚洲文化奖。2004 年获得首届威尔士国际视觉艺术奖，评委会授奖理由："徐冰是一位能够超越文化界线，将东西方文化相互转换，用视觉语言表达他的思想和现实问题的艺术家。"2006 年由于"对文字、语言和书籍溶智的使用，对版画与当代艺术这两个领域间的对话和沟通所产生的巨大影响"获美国"版画艺术终身成就奖"。2010 年被美国哥伦比亚大学授予人文学荣誉博士学位。2015 年荣获美国国务院颁发的艺术勋章。被美国康乃尔大学授予"安德鲁－迪克森－怀特教授"称号。

展览
作品曾在纽约现代美术馆、美国大都会博物馆、英国大英博物馆、英国 V&A 博物馆、西班牙索菲亚女王国家美术馆、美国华盛顿赛克勒国家美术馆、澳大利亚新南威尔士美术馆及当代艺术博物馆、加拿大国家美术馆、捷克国家美术馆及德国路维希美术馆等艺术机构展出；并多次参加威尼斯双年展、悉尼双年展、圣保罗双年展等国际展。

2016
2018

桃花源的理想一定要实现　徐冰　2013-2014　山石、自然植物、陶瓷、LED

背后的故事：北京塑料三厂的秋山仙逸图　徐冰　2015　原塑料厂的旧物和自然光线　　作者：古画作者：赵伯驹，南宋
画芯尺寸：330cm×1650cm　　装置尺寸：340cm×1680cm

我希望的 CCAA

白双全
过去 20 年 CCAA 为华人当代艺术带来新气象，盼望未来 CCAA 坚持其公平公正公开的方针，带动华人艺术家和国际接轨。

曹斐
2000 年我还没大学毕业就知道这个奖项，而奖项的创始人希克先生，在人们谈论中，对于还是学生的我，就是一个遥远的神话。2006 年，我获得了 CCAA 最佳年轻艺术家大奖，刚完成的《谁的乌托邦》项目在上海展出，还记得日夜布展很辛苦，但也很快乐，其实当时内心就有曾想过，何时能拿"最佳艺术家"大奖呢？10 年后，当真的拿到这个奖的时候，内心却很平静。过去 17 年间，从获悉这个奖，到先后获得不同奖项，到见证这个奖项的发展，是一个漫长的，从个人生活史到不同时期的作品去见证时间、时代的变化。CCAA 大奖是我们理解和评价一个置身当下的中国当代艺术"报告"，它一直担负着中国当代艺术以及中国当代艺术家们如何在这一深切肯定与鼓舞下，对中国社会、政治、经济，连同对其生存环境及对象所作出的独立洞察与表达。

崔灿灿
20 年是一种视野，关于时间的刻度，也是对历史的凝视。
20 年可能什么都不会发生，也可能包含所有，折射光，承载故事。
CCAA 的 20 年，亦如一块巨大的磁铁，诱发着无数艺术变迁、人和事件。这些或明或暗的故事，便是它深刻存在且不容忽视的证明。

董冰峰
CCAA20 年：为独立的、创造性的和具问题意识的中国当代艺术批评。

段建宇
犀利、开阔、长远

何翔宇
愿与 CCAA 共同在成长中见证，因见证而成长！

黄永砅
CCAA20 年来为中国当代艺术的发展作出重要的贡献，由其在推动"推陈出新"方面不可估量，愿 CCAA 迎来新的 20 年。

CCAA 寄语

宋冬

CCAA 门窗 宋冬 2017 – 2018 木， 旧窗，镜子，镜面板，玻璃
142.5cm x 81.3cm x 55cm

王春辰
CCAA 中国当代艺术奖及艺术评论奖是近二十年来影响最大的一个中国艺术奖项，促进了世界对中国艺术的了解和认识，功莫大焉！祝 CCAA 持续发展，继续发挥它的扩散效应和示例作用。

萧昱
CCAA 创立之时，中国当代艺术还没有政府机构民间机构的支持，没有成规模数量的画廊推动，没有足够的收藏家群参与的市场。然而以艺术家为主体的中国当代艺术如同一艘孤独航行的渡轮给整个世界带去一抹来自东方的华彩，那时 CCAA 的创立是给艺术家群落最早、最响亮的掌声和鼓励。今天 CCAA 依然伴随着这艘渡轮，一起划过海面激起无数浪花，浪花的上面已经有了无数的海鸥伴随上下腾飞。感谢 CCAA！在这幅美丽壮观的图景里始终有你！

徐冰
这个时代什么东西变化都快，今天出现了，明天又消失了。可 CCAA 中国当代艺术奖却一直存在着，执行着自己的理念，而且越办越好。一个奖项如果可以说越办越好，那只能是由于他们授予奖项的艺术家或艺术批评家被时间证明是有质量的，这个奖的信誉就在积累，被人们认可。祝 CCAA 中国当代艺术奖越办越好，因为中国需要这样的奖项。

徐震
CCAA 20年来伴随着中国当代艺术的成长，从最初中国当代艺术的"半地下"状态，到现在丰富、复杂的多元语境，朝向一个更具有生产性和创造性的方向发展。在这20年里，CCAA 本身就具有很好的生长性，能随着语境的变化而自我调整，从而更好地在艺术系统内部起到平衡和引导的作用。

鄢醒
望 CCAA 秉承初衷，在鼓励和推动当代艺术的同时保持其批判性。

颜磊
热烈庆祝 CCAA 创办 20 周年。

于渺
2007 年，希克先生为 CCAA 中国当代艺术奖增设了艺术评论奖，以鼓励当代艺术生态中的独立批评及相应的艺术史写作。2015 年，希克先生和评审团把这个奖颁给我，作为对于我正在进行的研究的肯定和鼓励。这次获奖促成了我工作的一次阶段性的蜕变。在此之前的很多思考和摸索因获奖而变得更加明确。此后两年间，我的工作依然是一个不断自我质疑、推翻和重建的探索过程。然而有了 CCAA 评论奖的支持，我个人的状态得以更加踏实和专注。CCAA 奖的可贵之处之一是这不是一个圈子化的奖，它远离艺术圈利益关系，对于艺术家和写作者的肯定完全出于学术层面的考量。这一点我真切地感受到并深深受益。我深知任何奖项都不是终极"加持"，而是通向下一阶段工作的桥梁。衷心感谢 CCAA 中国当代艺术奖！恭喜成绩斐然的 20 年！期待 CCAA 中国当代艺术奖为更多艺术家和写作者搭建桥梁，让他们的工作被看见并得到应有的尊重。

郑国谷
感谢 CCAA，让我们在心智体上进行创造的同时给予了一种推动力，正是这种推动力，让每个绝对单独创造的个体，回归到艺术这个共体里，并和这个艺术时代产生共鸣。

阿伦娜·海丝（Alanna Heiss）
这些年我担任过多次艺术奖的评委，总会感到惊讶，因为每次这种经历都可以打开一个全新的视野。作为评审委员，这份工作检验着我对于艺术生产的个人认知和构想，促使我区分两个问题：是什么在一个更加个性化的程度上打动我？与此同时，我可以在何处、又如何定位作品本身，让它与不断成长的艺术及历史语境联系起来？

——摘自《2004 年中国当代艺术奖访谈录》

卡洛琳·克里斯托夫·巴卡捷夫（Carolyn Christov-Bakagiev）
中国与国际两种视角巧妙且具有建设性的交汇正是CCAA对艺术界最大的贡献所在。

——2012 年评委采访

陈丹青
我参加 CCAA 艺术评论奖让我学到太多东西，我觉得这种国际评委和国内评委组合的方式太好了，两边的人一块来谈，维度就不一样了。CCAA 艺术评论奖是很老实的一个奖。现在市面上各种文章太多了，要梳理，哪个好，到最后大家才会慢慢明白这个价值。

——2013 年评委采访

克里斯·德尔康（Chris Dercon）
CCAA每次的评审工作对我来说都是一种勘察，充满了对中国当代艺术的探索与发现。

——2012 年评委采访

冯博一
CCAA 在中国特别有意义和现实针对性，对中国当代艺术的推动，尤其是对中国年轻艺术家的实验艺术的肯定和褒奖特别有现实性。

——2012 年评委采访

高士明
首先 CCAA 是一个独立的奖项，它在鼓励一种独立的创作和研究；再者它在沟通中国当代艺术和国际艺术界之间成为一个重要的媒介，它能够使一些优秀的中国的创作和写作为国际所知，这是它最重要的两个意义。

——2013 年评委采访

哈罗德·泽曼（Harald Szeemann）
毛泽东时代结束后的中国第一代当代波普艺术家，不仅创造了一种独特的颠覆性的中国艺术实践，而且重新定义了一种有别于西方图像学式的标准来审视自身。以西方的观点来看，中国最新一代当代艺术家们更加愿意学习和接受外来的东西。或许有人会对此感到惋惜，但这是历史发展的必然。

——摘自《年轻的中国艺术，你往何处去？》
（收录在《中国当代艺术访谈录（中国当代艺术奖 2004）》）

汉斯－乌尔里希·奥布里斯特（Hans-Ulrich Obrist）
我想 CCAA 不仅是一个奖项，还是一个空间，一个汇聚思想的空间，一个活动发生的场所，更重要的是，一本书的生产机器。我想对 CCAA 说 15 岁生日快乐，祝贺你们做的伟大的工作！

——2013 年评委采访

黄专
CCAA 的评选过程充满着激烈的争论，同时又具有很理性的分析，让我印象深刻，这在目前是非常必要的。

——2012 年评委采访

李立伟（Lars Nittve）
CCAA 为人们提供了一个纵览中国当代艺术发展的机会。

——2012 年评委采访

李振华
CCAA 连通了中国当代艺术与全球语境中当代艺术进程的现实，来自全球不同领域的评选人所提供的多样性构成了 CCAA 独特的深度性。

——2012 年评委采访

皮力
CCAA 中国当代艺术奖的基本目的并不完全在于为不同角度的艺术创作进行价值判断，而是为了构筑一个平台，让那些尚不完全为人们所了解的艺术家及其作品，能够通过评选这一形式得到深入的讨论，甚至对于那些不常到中国来的评委来说，中外评委，艺术家和策划人之间的讨论，往往是了解中国当代艺术的一个有效途径。

——摘自《拾贰》（2006 年 CCAA 中国当代艺术奖出版物）

鲁斯·诺克（Ruth Noack）
关于中国当代艺术我还有很多要了解，但是我现在已经深刻理解到一点：那就是当我们去了解中国当代艺术时，我们不仅需要去了解，而且也要学会忘却。在这条道路上已经有人远远走在了我的前面。这对于我们是一种莫大的鼓励。

——摘自《拾贰》（2006 年 CCAA 中国当代艺术奖出版物）

乌利·希克（Uli Sigg）

我希望 CCAA 能越来越发挥我最初设立它时所期待的功能和职责，我相信现在的扩展方式也在正确的轨迹上。我希望 CCAA 能获得更多的回报——我们认为的回报是：CCAA 能成为帮助和支持中国当代艺术系统发展和运作的工具。我认为这是 CCAA 的任务，我也相信我们的成员具备完成这个任务的能力。

——2013 年评委采访

易英

首届 CCAA 的评奖似乎有点出人意外，因为三位获奖者都不是国内较有影响的艺术家。这首先和 CCAA 推选青年艺术家的宗旨有些关系，然而也正是由于以青年艺术家为选择对象，评选的结果在某种程度上也反映了中国当代美术的一种发展趋势和可能性，这应该说是达到了 CCAA 的预期目的，也是其重要收获之一。

——摘自《CCAA 1998》（1998 年 CCAA 中国当代艺术奖出版物）

（部分 CCAA 获奖人，评委，提名委员对 CCAA 的寄语）

附录
关于 CCAA

一场关于中国当代艺术20年的讨论——CCAA中国当代艺术奖20年

638　CCAA 大事记 1997 — 2017
642　历届 CCAA 总监、评委、提名委员
676　CCAA 历年出版物

CCAA 大事记 1997—2017

1997
筹备 CCAA 中国当代艺术奖评选。

1998
第一届 CCAA 中国当代艺术奖在北京举行,设立"最佳艺术家"奖。
哈罗德·泽曼通过 CCAA 首次访华。
出版第一本出版物《CCAA 1998》。

1999
第一届 CCAA 获奖艺术家周铁海受邀参加威尼斯双年展。

2000
第二届 CCAA 中国当代艺术奖在北京举行。
举办 CCAA 评委与艺术家座谈会(与会者是哈罗德·泽曼、侯瀚如、栗宪庭、安薇薇、乌利·希克、林天苗、王功新、王卫、卢昊、海波)。
出版第二届 CCAA 中国当代艺术奖出版物《2000 当代中国艺术奖金》。

2002
第三届 CCAA 中国当代艺术奖在北京举行,增设"最佳年轻艺术家"奖。
出版《中国当代艺术访谈录(中国当代艺术奖 1998—2002)》。

2004
艺术家奖设立提名委员制。
第四届 CCAA 中国当代艺术奖在瑞士举行,增设"杰出成就奖"奖。

2005
出版《中国当代艺术访谈录(中国当代艺术奖 2004)》。

2006
第五届 CCAA 中国当代艺术奖在北京举行。
CCAA 首个展览"拾贰:中国当代艺术奖 2006"在上海证大现代艺术馆举办。
出版《拾贰——2006 中国当代艺术奖》。

2007
设立中国首个当代艺术评论奖,向社会公开征集方案。

第一届 CCAA 艺术评论奖举行。
2002 年 CCAA "最佳艺术家"颜磊受邀参加卡塞尔文献展。

2008
第六届 CCAA 中国当代艺术奖在北京举行，取消"评委提名奖"。
第一届 CCAA 艺术评论奖得主姚嘉善的著作《生产模式——透视中国当代艺术》与《中国当代艺术奖 2008》一起出版。
CCAA 第二个展览"中国当代艺术奖（CCAA）2008 作品展：安薇薇、刘韡、曾御钦"在上海外滩 18 号创意中心和北京尤伦斯当代艺术中心（UCCA）举办。

2009
首次参加上海艺术博览会国际当代艺术展（SH Contemporary）。
第二届 CCAA 艺术评论奖在中央美术学院举行。

2010
参加 Subliminals 非盈利艺术机构展。
第七届 CCAA 中国当代艺术奖在北京举行。

2011
CCAA 办公室在北京设立。
第三届 CCAA 艺术评论奖产生两位获奖评论家：朱朱、刘秀仪。

2012
第八届 CCAA 中国当代艺术奖首位香港艺术家（白双全）获奖。
在中央美术学院举办第八届 CCAA 中国当代艺术奖新闻发布会。
首次与央美合作，共同主办"博物馆与公共关系"国际论坛。
与歌德学院合作举办"无理念策展——回顾第 13 届卡塞尔文献展"对话活动。
首次在"GO FIGURE 像想！"国际性中国当代艺术展上举办 CCAA 讲座。

2013
第四届 CCAA 艺术评论奖在北京举行。
首次与广西师范大学出版社合作，在内地出版朱朱的获奖论著《灰色的狂欢节（2000 年以来的中国当代艺术）》。
受邀参加 Art Stage Singapore 论坛。
受邀参加首届香港巴塞尔艺博会，与香港巴塞尔合作独立艺术生存空间讲座。

与央美合作举办小汉斯的演讲"21世纪的策展"。
CCAA Cube 在北京成立。
筹建 CCAA 当代艺术文献库。
CCAA Cube 首次对谈活动"小汉斯与我"。
香港 M+ 博物馆成为 CCAA 战略合作伙伴。

2014
"CCAA 中国当代艺术奖十五年"展览在上海当代艺术博物馆举办，期间举办四场专题论坛（一、国际与中国的独立艺术评论；二、1998-2013 漫步中国当代艺术 15 年；三、当代艺术的推动者——中国的当代艺术奖项；四、Data Art 与艺术文献）。
参加香港艺文空间开幕论坛。
CCAA 中国当代艺术奖开放公开征集渠道。
第九届 CCAA 中国当代艺术奖在北京举行。
在中央美术学院美术馆学术报告厅举办第九届 CCAA 中国当代艺术奖新闻发布会的同时，举办了 CCAA 论坛"我参与和观察下的中国当代艺术变化"。
苏黎世艺术大学开始研究 CCAA。
CCAA 作为德国"神秘字符——中国当代艺术中的书法"展中国协作伙伴。

2015
CCAA Cube 举办第一回独立非营利艺术空间沙龙"积极的实践：自我组织与空间再造"。
参加香港巴塞尔艺博会，并加入 AAA 公共论坛。
CCAA 策划日本策展团访问艺术家工作室。
苏黎世艺术大学开设 CCAA 研究课程。
第五届 CCAA 艺术评论奖在北京举行。
在央美美术馆举办"美术馆与艺评人的关系"对谈。
《Yishu》和《Artfroum》等机构开始向 CCAA 捐赠大量文献。
CCAA Cube 举办"艺术评论迎来拐点？"公众对谈。

2016
"中国私语"（Chinese Whispers）乌利·希克收藏展在瑞士举办。
"M+ 希克藏品：中国当代艺术四十年"在香港举办。
电影《希克在中国》（The Chinese Lives of Uli Sigg）在瑞士电影节上首映。
在香港巴塞尔艺术博览会上，在非盈利艺术机构专区推介 2015 年 CCAA 艺术评

论奖获奖人于渺,期间在香港会议展览中心的演播厅举行电影《希克在中国》的亚洲首映。

CCAA 主席刘栗溧女士受邀在瑞士苏黎世艺术大学继续教育中心"CCAA 中国当代艺术奖——全球文化的案例研究"课程第二期现场授课。

CCAA 中国当代艺术奖文献库前期筹备完成,线上平台试运行,确定完毕第一期合作的文献机构并签订好合作协议,配合合作机构资料试上传等。

第十届 CCAA 中国当代艺术奖在北京举行。

在中央美术学院美术馆报告厅举办第十届 CCAA 中国当代艺术奖颁奖新闻发布会暨 CCAA-CAFA 论坛"美术馆如何挑选艺术家"。

2017
第六届 CCAA 艺术评论奖在北京举行。

在中央美术学院美术馆报告厅举办第六届 CCAA 艺术评论奖颁奖新闻发布会暨"批评的角色"三人对谈。正式颁布鲁明军以写作提案《疆域之眼:当代艺术的地缘实践与后全球化政治》获得艺术评论奖,张献民以写作提案《公共影像》获 CCAA 艺术评论奖十周年特别奖。

策划和编辑 CCAA 中国当代艺术奖 20 周年出版物《一场关于中国当代艺术 20 年的讨论——CCAA 中国当代艺术奖 20 年》。

历届 CCAA
总监、评委、提名委员

顺序按照 A—Z 排列

安薇薇
1998 年、2000 年、2004 年、2006 年评委

1957 年出生于北京，目前生活和工作在柏林，现为柏林艺术大学客座教授，曾于 2015 年和 2012 年分别获国际特赦组织颁发的"良心大使奖"和人权基金会授予的瓦茨拉夫·哈维尔创意异议人士奖。他的第一部长篇纪录片《人潮》于第七十四届威尼斯电影节首映。

在世界地缘政治的背景下，知名艺术家安薇薇以艺术的方式，对世事作最犀利的表达。无论是建筑还是装置，社交媒体还是纪录片，都成为其审视社会及其价值的艺术媒介。他最近推出的展览有："接种"（Inoculation，布宜诺斯安利斯 PROA 基金会美术馆）、"篱笆系列"（与纽约公共艺术基金会合作，纽约）、"安薇薇与陶瓷"（伊斯坦布尔萨普·萨班哲博物）、"安薇薇在赫什霍恩的踪迹"（华盛顿特区赫施霍恩博物馆雕塑花园）、"或是或非"（以色列国家博物馆）、"法道"（布拉格国家博物馆）、"安薇薇：自由"（佛罗伦萨斯特罗齐宫）等。

卡洛琳·克里斯托夫·巴卡捷夫
Carolyn Christov-Bakargiev，2012 年评委

作家兼策展人，1957 年 12 月 2 日出生于美国新泽西州里奇伍德，在罗马、卡塞尔和纽约均设有工作室。曾担任第十三届卡塞尔文献展（2012 年）和第十六届悉尼双年展（2008 年）艺术总监，以及第一届都灵三年展（2005 年）联合策展人。在此之前，她作为欧洲自由策展人组织了一系列展览。1999 至 2000 年担任 MOMA P.S.1 高级策展人，2000 年与 MOMA 合作首次推出"大纽约"展，为新艺术拉开了序幕。2002 至 2009 年间任都灵 Castello di Rivoli 当代艺术博物馆总策展人，成功地策划了"现代"（2003 年）和"人群中的面孔"（2004 年）等展览。作为作家，她关注历史上的先锋艺术和当代艺术的关系，在《贫穷艺术》（1999 年）等一系列作品中对"贫穷艺术运动"做了细致深入的探讨。1998 至 1999 年她率先出版了南非艺术家威廉·肯特里奇（William Kentridge）的专著；2001 年推出第一本关于加拿大艺术家珍妮特·卡迪夫（Janet Cardiff）及其与乔治·布拉斯·米勒（George Bures Miller）合作的专著。

鲍栋
2012 年提名委员

1979 年生于安徽，2006 年毕业于四川美术学院艺术史系，是中国新一代活跃的艺术评论家与独立策展人，现工作、生活在北京。从 2005 年进入中国当代艺术界至今，他的评论文章广泛见于国内外艺术期刊、批评文集以及艺术家专著；他曾为众多国内外艺术机构策划展览，其中包括尤伦斯当代艺术中心、朱拉隆功大学艺术中心、广东时代美术馆、上海及北京民生现代美术馆、上海 OCT 当代艺术中心等等。2014 年，他荣获亚洲文化协会（ACC）艺术奖助金；同年成为国际独立策展人协会（ICI）独立视野策展奖候选人。2016 年他获得了"Yishu 中国当代艺评和策展奖"。

贝尔纳·布利斯特纳
Bernard Blistène，2016 年评委

2013 年 12 月，贝尔纳·布利斯特纳接任巴黎蓬皮杜中心现代艺术博物馆馆长。历任蓬皮杜中心策展人（1984-1990 年）、马赛博物馆馆长（1990-1996 年），现为该馆遗产总负责人。赴美担任展览管理工作后，布利斯特纳于 2000 年当选巴黎蓬皮杜中心艺术创作总检察长，2008 年任巴黎蓬皮杜中心文化发展主任，在此期间策划了当代艺术跨界展"新节日"。

目前布利斯特纳负责蓬皮杜中心现当代艺术收藏的修复与拓展工作，发表了多部当代艺术专著（沃霍尔、布伦，二十世纪历史等），策划的专题或主题展览达百余场。在大量的艺术研究、策划和管理的同时，布利斯特纳 20 年来一直担任卢浮宫学院当代艺术教授。

蔡影茜
2014 年提名委员

生活工作于广州，现为广东时代美术馆首席策展人。她在时代美术馆策划了一系列群展，包括时代异托邦三部曲之"一个（非）美术馆"（2011 年）、"不想点别的事情，简直就无法思考"（2014 年）和"从不扔东西的人"（2017 年），以及个展"蒋志：如果这是一个人"（2012 年）、"罗曼·欧达科：脚本"（2015 年）、"大尾象：一小时、没空间、五回展"（2016 年）和"奥尔马·法斯特：看不见的手"（2018 年）；2017 年的展览"潘玉良：沉默的旅程"（巴黎 Villa Vassilieff 和广东时代美术馆）及研究项目"一路向南"则将其策展实践和研究的重心转向性别、替代性现代主义及南方理论等议题。2012 年起，她在时代美术馆发起了泛策展系列，将策展定义为一种跨学科的思考、研究、空间实践和

知识交换方式，历年主题包括："脚踏无地：变化中的策展"（与卢迎华联合策划，2012年）、"无为而为——弱机构主义与机构化的艺术实践"（与比利安娜·思瑞克联合策划，2013年）、"宅野之间——修身养性或持续革命"（与崔彬娜联合策划，2014年）、"未知之知：研究之于艺术实践"（2015年）、"礼尚往来：收藏的展演"（2016年）等。基于该系列的出版物包括《策展话题（中文版）》、《脚踏无地：变化中的策展》（与卢迎华联合主编，2014年），以及《无为而为：机制批判的生与死》（与比利安娜·思瑞克联合主编，2014年）。她也是一位评论家，长期为《艺术界》、《Art Forum》中文网、《Yishu》等杂志和媒体撰稿。

陈丹青
2013年评委

1953年生于上海，1970年至1978年辗转赣南与苏北农村插队落户，其间自习绘画。1978年入中央美术学院油画系深造，1980年毕业留校，1982年定居纽约，自由职业画家。2000年回国，现居北京。早年作《西藏组画》，近十年作并置系列及书籍静物系列。业余写作，出版文集有《纽约琐记》《多余的素材》《退步集》《退步集续编》《荒废集》《外国音乐在外国》《笑谈大先生》《归国十年》。

郑道錬
Doryun Chong 2014年评委

于2013年9月担任香港西九文化区M+博物馆总策展人一职。他在2016年1月晋升为副总监及总策展人，负责设计及建筑、流动影像与视觉艺术三大范畴的各项策展工作，包括购藏、展览、教学及诠释活动，以及数码项目。最近参与策划的展览包括"M+进行：艺活"、"曾建华：无尽虚无"、"杨嘉辉的赈灾专辑"（顾问策展人），后两者分别代表香港出展第56届和第57届威尼斯双年展。郑道錬加入M+之前，曾担任纽约现代美术馆（MoMA）绘画雕塑部副策展人，期间策办多个项目和展览，包括广受好评的"东京1955–1970：新前卫"（Tokyo 1955–1970: A New Avant-Garde），并为博物馆购入一系列藏品，包括大量非西方作品。2003至2009年间，他曾出任明尼苏达州沃克艺术中心（Walker Art Center）策展人。

比利安娜·思瑞克
Biljana Giric 2012 年提名委员

独立策展人。她近期的展览包括：为纪念贝尔格莱德文化中心（Cultural Center of Belgrade）六十周年的"When the Other Meets the Other Other"（2017 年）、由明当代美术馆主办的"把一切都交给你"（2017 年）、"所见非所得——一个关于杨峰艺术与教育基金会的展览"（2017 年）。

她是 2015 年第三届乌拉尔工业双年展（俄罗斯叶卡捷琳堡市）的策展人；她近期的工作包括巴黎卡蒂斯特艺术基金会的展览《＿＿＿＿ 的风俗习惯与我们如此不同，观看他们所得到的感受如同在观看展览》（2016 年），《遭遇蓬皮杜》蓬皮杜艺术中心 (2016 年)。

同时，思瑞克也是 2016 年挪威奥斯陆亨尼欧斯塔德艺术中心的特邀研究员。

近年来由她担任策展的展览和艺术项目包括："正如金钱不过纸造，展厅也就是几间房"，奥沙艺术基金会（2014 年）；"进一步，退两步——我们与机构/我们作为机构"，广州时代美术馆（2013 年）；"提诺.赛格尔"个展，北京尤伦斯当代艺术中心（2013 年）；"惯例下的狂欢"（系列展览及同名出版物），歌德开放空间及深圳 OCT 当代艺术中心（2012—2013 年）；"占领舞台"（系列现场项目 2011—2012 年）以及"未来机构——曼彻斯特亚洲三年展"（展览及同名出版物，2011 年）等。

她的作品"迁移嗜好者"曾受邀参加 2007 年第五十二届威尼斯双年展的特别机构邀请展，以及 2008 年深圳/香港的都市及建筑双城双年展。

思瑞克著作颇丰，最新力作之一是由英国曼彻斯特华人艺术中心 (CFCCA) 出版的《上海展览史：1979—2006 年》，书中回顾了艺术家在上海策划的一系列展览。另一最新作品《无为而为——机制批判的生与死》与蔡影茜合编，由英国黑狗出版社出版。

2013 年，她发起并建立了"从展览史到展览制作的未来"系列研讨会平台。她定期为《典藏国际版》，《Frieze》《Flash Art》等杂志撰稿。

"从展览的历史到展览制造的未来"系列集会由思瑞克于 2013 年组织发起，聚焦于中国及东南亚地区的策展研究工作。继首次会议由新西兰奥克兰理工大学的圣保罗街画廊主办之后，"从展览的历史到展览制造的未来"的第二次会议将于 2018 年在上海外滩美术馆举行。

思瑞克曾任 2013 年 HUGO BOSS 亚洲新锐艺术家大奖等艺术奖项评审团成员，以及 2014 年和 2015 年维拉.李斯特中心艺术与政治奖提名委员会成员，曾获 2012 年 ICI 独立视野策展奖提名。

克里斯·德尔康

Chris Dercon，2006 年、2008 年、2010 年、2012 年、2014 年、2016 年评委

艺术史学者、纪录片导演兼文化相关制作人。2011 年 4 月开始担任伦敦泰特现代美术馆馆长。2017 年 9 月至 2018 年 6 月担任柏林 Volksbühne 大剧院艺术总监，推出泰国导演阿彼察邦·韦拉斯哈古（Apichatpong Weerasethakul）的个展"热室"（Fever Room）。此前他也曾担任鹿特丹博伊曼斯·范伯宁恩美术馆（Museum Boijmans Van Beuningen）、鹿特丹魏特德维茨当代艺术中心（Witte de With - Center for Contemporary Art）的馆长，也曾是纽约 P.S.1 当代艺术中心的项目总监。2013 年接任慕尼黑艺术之家（Haus der Kunst）馆长，推出安薇薇个展"非常遗憾"，并与加林·努格罗、阿彼察邦·韦拉斯哈古、阿玛·坎沃（Garin Nugroho, Apitchatpong Weerasethakul and Amar Kanwar）等人开展了一系列合作项目。2006 年和 2007 年分别在慕尼黑艺术之家和伦敦泰特现代美术馆推出了印度现代女艺术家 Amrita Sher-Gil 的首个回顾展。他对亚洲的艺术、电影和设计有着浓厚的兴趣，先后与浅田彰、草间弥生、川久保玲、白南准、阿彼察邦·韦拉斯哈古、山本耀司、曾御钦等艺术家进行跨界合作。1984 年为 BRT 与他人共同执导了《白南准》，1999 年为 VPRO 拍摄了《非常非常京都》，2000 年在京都国立近代美术馆策划了展览"Still/A Novel"。曾担任乌利·希克创办的 CCAA 中国当代艺术奖评委，并撰文介绍了 2008 年度最佳年轻艺术家奖得主台湾艺术家曾御钦。此外，德尔康在文章中多次探讨文化热点问题，曾在中国《视觉生产》杂志发表文章《印第安那·琼斯和私人博物馆的毁灭》。在其讲座和文章中多次谈到中国的美术馆热。目前主要关注美术馆行业的前景与未来发展。自 2014 年起一直担任上海当代艺术博物馆（PSA）学术委员会委员。

董冰峰
2016 年提名委员

策展人，现为中国美术学院跨媒体艺术学院研究员。历任广东美术馆和尤伦斯当代艺术中心策展人，伊比利亚当代艺术中心副馆长、栗宪庭电影基金艺术总监和北京 OCAT 研究中心学术总监。2013 年获"CCAA 中国当代艺术奖"评论奖，2015 年获"《YISHU》中国当代艺术评论奖"，2017 年获亚洲艺术文献库"何鸿毅家族基金研究奖"。他的研究领域为中国当代艺术、独立电影、影像艺术、展览史和当代批评理论。

范迪安
2006 年评委

1955 年生于福建。1980 年毕业于福建师范大学美术系，1985 年在中央美术学院读研究生，获硕士学位，后留校任教。现任中央美术学院院长。曾任中央美术学院副院长、研究部主任、教授；2005 至 2014 年任中国美术馆馆长。从事 20 世纪中国美术研究、当代艺术批评与展览策划、艺术博物馆学研究。著有《当代文化情境中的水墨本色》，主编《中国当代美术：1979-1999》、《世界美术院校教育》、《当代艺术与本土文化》等丛书。策划过"水墨本色"、"第 25 届巴西圣保罗双年展"中国馆、德国柏林汉堡火车站"生活在此时——中国当代艺术展"、克罗地亚"金色的收获——中国当代艺术展"等展览。曾担任"都市营造——2002 上海双年展"主策展人；第五十届、五十一届"威尼斯双年展"中国国家馆策展人、总策展人；中法文化年"20 世纪中国绘画展"；巴黎蓬皮杜艺术中心"中国当代艺术展"策展人。

冯博一
2012、2016 年评委；2004、2010 年提名委员

独立策展人、美术评论家，兼任四川美术学院中国艺术社会学研究所研究员。现生活、工作于北京。

从 20 世纪 80 年代末开始，致力于中国当代艺术的策展、评论、编辑等工作，注重当代艺术的实验性、批判性，关注于边缘、另类的艺术群体和年轻一代的生存状态和艺术创作。撰写有百万字的论文、评论文章。策划的重要展览包括："生存痕迹——98 中国当代艺术内部观摩展"（北京）、"不合作方式"1、2 展（上海、荷兰格罗宁根美术馆）、"重新解读——首届广州当代艺术三年展"（广东美术馆）、"透视的景观——第六届深圳国际

当代雕塑艺术展"（深圳 OCT 当代艺术中心）、共五届"海峡两岸和香港、澳门艺术交流计划"（何香凝美术馆、台北市立美术馆、香港艺术中心、澳门艺术博物馆）、"一种生存实在属性的叙事——中国当代艺术展"（挪威俾尔根市立美术馆）、"世代转化的中国创造艺术展"（丹麦奥胡斯美术馆）、"乌托邦·异托邦——乌镇国际当代艺术邀请展"，等等。是为中国目前最活跃的独立策展人和评论家之一。

高岭
2012 年提名委员

1964 年出生，著名艺术批评家、策展人、美术学博士。1982 至 1989 年，北京大学哲学系哲学专业本科和美学专业研究生学习，1989 年毕业获硕士学位。2002 年考入中央美术学院美术史系，攻读美术理论专业博士研究生，2005 年获得美术学博士学位。1987 年至今，翻译了许多西方艺术理论和批评的文献，先后在国内外许多艺术专业报刊上发表当代艺术理论、艺术批评和当代艺术家的评论文章近 500 篇。先后参与了诸如 1988 年 11 月"黄山会议"和 1989 年 2 月中国美术馆"中国现代艺术展"等许多重大当代艺术展览的策划组织和会议学术活动。重要艺术批评文章被收录到《镔铁：1979—2005 最有价值先锋艺术评论》（敦煌文艺出版社 2006 年版）、《20 世纪中国美术批评文选》（河北美术出版社 2017 年版）、《中国当代艺术原始文献》（纽约现代艺术博物馆 2010 年，英文版）等文献中。著作有《商品与拜物——审美文化语境中商品拜物教批判》（北京大学出版社 2010 年版）；《鉴证——高岭艺术批评文集》（河北美术出版社 2010 年版）；《高岭自选集》（北岳文艺出版社 2014 年版）。现任教天津美术学院艺术与人文学院硕士生导师，同时担任四川美术学院美术史系硕士生导师。

高士明
2013 年评委，2006 年、2014 年提名委员

中国美术学院副院长，跨媒体艺术学院院长，教授、博士生导师，亚际书院秘书长。中国美术家协会策展委员会副主任、浙江美术家协会副主席、上海当代美术馆（PSA）学术委员等。其研究领域涵盖当代艺术、社会思想以及策展实践。他策划了许多大型展览和学术计划，包括"与后殖民说再见：第三届广州三年展"（2008 年）、"巡回排演：第八届上海双年展"（2010 年）、"从西天到中土：印中社会思想对话"（2010-2011 年）、"变动中的世界，变动中的想象：亚洲思想界上海论坛"（2012 年）、"西岸 2013：建筑与当代艺术双年展"（2013 年）、"首届亚际双年展论坛"（台北－上海－科钦，2014 年）、"亚洲社会思想运动报告：首届人间思想论坛"（2014 年、"第三世界六十年：纪念万隆会议系列论坛"（杭州－科钦－北京－东京－香港－那霸）等。

他出版的学术书籍包括：《视觉的思想》（2002年）、《地之缘：亚洲当代艺术与地缘政治视觉报告》（2003年）、《与后殖民说再见》（2009年）、《胡志明小道》（2010年）、《一切致命的事物都难以言说》（2011年）、《行动的书：关于策展写作》（2012年）、《后殖民知识状况：亚洲现代思想读本》（2012年）、《从西天到中土：印中社会思想对话》（2014年）、《三个艺术世界：中国现代史中的一百件艺术物》（2015年）以及"人间思想"辑刊和丛书等。

龚彦
2011年、2014年评委

上海当代艺术博物馆馆长、《艺术世界》杂志主编。曾策划展览有"普通建筑：第十一届威尼斯建筑双年展中国馆"、"篠原一男"、"反高潮的诗学：坂本一成建筑展"、"移动建筑：尤纳·弗莱德曼"、"曲水流思：伊东丰雄建筑展"、"身体·媒体"、"李山"、"余友涵"等。

顾振清
2004年总监，2004年、2008年评委，2004年、2010年、2016年提名委员

1964年生于中国上海。1987年毕业于中国上海复旦大学历史系。2003至2007年任上海多伦现代美术馆艺术总策划，2004年兼任CCAA中国当代艺术奖艺术总监，2005年兼任台湾东海大学美术系客座助理教授。2006至2007年任上海朱屺瞻艺术馆执行馆长，2007年兼任《视觉生产》杂志主编、第五届台新艺术奖决审评委。2008年兼任天津美术学院客座教授。2009至2011年任北京白盒子艺术馆艺术总监、兼任西安美术学院客座教授。2011至2014年任北京荔空间文化艺术交流中心艺术总监。2014至2016年任西安贾平凹文化艺术馆学术馆长。2017年至今任厦门MORE ART艺术馆学术馆长。曾策划2001年成都现代艺术馆"首届成都双年展"；2002年苏州美术馆"海市蜃楼"；2003年北京今日美术馆"二手现实"当代艺术展；2004年挪威奥斯陆国立当代美术馆"轻而易举·上海拼图2000-2004"；2005年上海多伦现代美术馆"上海酷：创意在生产"国际艺术展；2005年韩国首尔市立美术馆"亚洲城市网络"艺术展；2006年英国利物浦双年展独立项目"中国馆"；2008年波兰"和解"首届波兹南国际双年展；2009年台北当代艺术馆"各搞各的：岐观当代"艺术展；2011年法国留尼汪双年展；2012年上海沪申画廊"心动上海"一汽大众–奥迪艺术大展。2017-2018年上海中华艺术宫"天的那边：当今时代的蒙古艺术"展。

查尔斯·加利亚诺
Charles Guarino 2015 年、2017 年评委

1984 年进入《艺术论坛》，20 多年来一直担任该杂志的发行人。他也是《图书论坛》（Bookforum Magazine）、《艺术评论在线》（artforum.com）和《图书论坛在线》（bookforum.com）的主要发起人之一。在 2012 年他首先策划和主办了《艺术概》，作为《艺术论坛》的全球艺术展览和艺术活动指南。2006 年他创办了《艺术论坛（中国）》在线杂志（artforum.com.cn），并在北京设立办公室，介绍中国艺术。在加盟《艺术论坛》之前，他曾经创立费城行为艺术团体 Bricolage，该团体由费城艺术委员会和纽约州艺术委员会扶持，并得到皮尤基金会和全美艺术基金会的资金支持。

阿伦娜·海丝
Alanna Heiss 2002 年、2004 年评委

1943 年 5 月 13 日生于美国肯塔基路易斯维尔，现任艺术国际广播的广播总监，该广播是网络艺术电台，设在纽约曼哈顿下城的钟楼画廊。海丝于 1976 年成立 P.S.1 当代艺术中心，并担任主任，一直到 2008 年。她也是"代用空间"运动的发起人之一，并在 P.S.1 当代艺术中心和其他艺术机构的策划或组织展览 700 多场。海丝出生在肯塔基的路易斯维尔的一个教师家庭，在南伊利诺伊州的乡村农场长大。后来获得劳伦斯音乐学校奖学金，在威斯康星的阿普尔顿劳伦斯大学获得学士学位。

2004 年，海丝成立了 P.S.1 的网络艺术电台 WPS1.org，2009 年 1 月电台停办。2008 年离开 P.S.1 后，海丝成立了国际艺术电台，位于钟楼美术馆内。该电台设在 WPS1 最早的在线节目之下，但独立于 P.S.1，播放独立艺术节目。
海丝曾获得纽约市艺术发展贡献市长奖和著名的法国荣誉军团勋章艺术文学骑士奖。因对瑞典艺术家的扶持而获得北极星勋章，并获得艺术斯科希甘奖。2008 年获得大纽约女童子军杰出女性奖，同年被克雷恩纽约商业评为纽约 100 位最有影响力的女性之一。2007 年，海丝获得 CCS Bard 优秀策展奖，2001 年成为旧金山艺术学院荣誉美术博士，2008 年成为劳伦斯大学荣誉文学博士。

何桂彦
2016 年提名委员

美术批评家,中央美术学院博士,四川美术学院美术学系副教授,四川美院当代艺术研究所所长,硕士研究生导师,中国批评家年会学术委员,中国当代艺术院学术助理,中国雕塑学会理事。出版著作与编著 11 部,曾策划多个当代艺术展览,以及双年展,发表批评文章 50 余篇,近 30 万字。

主要研究方向:中国当代抽象、中国当代雕塑、中国当代绘画,以及西方现代批评史、西方当代艺术理论等。硕士研究生方向:当代批评与展览策划,中国当代艺术思潮研究。

侯瀚如
2000 年、2002 年、2004 年、2008 年、2010 年评委

策展人、评论家。1990 年移居法国巴黎,现工作及生活于罗马、巴黎和旧金山。2006 年至 2012 年,他在旧金山艺术学院 (SFAI) 担任展览和公共项目总监以及展览和博物馆研究系主任。现任意大利罗马国立二十一世纪艺术博物馆和国立建筑博物馆(MAXXI)艺术总监。

在过去二十年中,侯瀚如在全世界范围内策划了上百个展览,包括"中国现代艺术展"(北京 1989 年),"运动中的城市"(1997-2000 年),上海双年展(2000 年),光州双年展(2002 年),威尼斯双年展(法国馆,1999 年、紧急地带,2003 年、中国馆,2007 年),"白夜"(巴黎,2004 年),第二届广州三年展(2005 年),第十届伊斯坦布尔双年展(2007 年),"如果你住在这里"——第五届奥克兰三年展(2013 年)等。侯瀚如是众多国际文化机构的顾问,包括纽约古根海姆博物馆、时代美术馆、外滩美术馆、德意志银行艺术收藏、卡蒂斯特艺术基金会等。

胡昉
2008 年、2010 年提名委员

1970 年生于浙江。1992 年毕业于武汉大学中文系汉语言文学专业。现工作和生活于广州。为独立艺术空间"维他命"Vitamin Creative Space 的创建者之一。 胡昉依然保持着用文字创作的习惯,写下了小说《镜花园》《观心亭》《新人间词话》等作品。

黄笃
2008 年评委，2006 年提名委员

1965 年生于陕西泾阳。1988 年毕业于中央美术学院美术史系，获学士学位。1991 至 1992 年在意大利博洛尼亚大学学习艺术史。1988 年至 2001 年曾任《美术》杂志编辑和副编审。2004 年获中央美术学院美术学博士学位。2007 年完成清华大学博士后项目。他曾撰写了许多艺术评论文章，多发表于中国、韩国、荷兰、澳大利亚、英国、日本、意大利、德国、西班牙和芬兰等国的重要展览画册和艺术杂志。任《今日先锋》杂志特邀编辑和《人文艺术》（贵州人民出版社）编委。他曾受邀参加许多国际当代艺术研讨会，并任多个国际和国内艺术奖项评委：如 CCAA 奖、瑞信 - 今日艺术奖、台新艺术奖、日本尼桑艺术大奖、艺术 8 奖、意大利佛罗伦萨双年展（2015 年、2017 年）和韩国光州 ACC 等。中国美术家协会策展委员会委员。现任今日美术馆学术总监。四川美术学院中国艺术社会学研究所和美术学系、天津美术学院实验艺术学院教授。

黄专（1968—2016 年）
2012 年评委

艺术史家、策展人、批评家、OCAT 创始人。曾任广州美术学院教授、硕士生导师。其研究涉及古代和当代两部分。1990 年代他与严善錞合作撰写了三部重要著作：《当代艺术问题》（1992 年）、《文人画的图式、趣味与价值》（1993 年）、《潘天寿》（1998 年）；出版当代艺术理论文集《艺术世界中的思想与行动》（2010 年）、《中国当代艺术的政治与神学：论王广义》（2013 年，中文版和英文版）。

从 1980 年代中期开始，黄专以不同的方式介入当代艺术活动，早期参与编辑《美术思潮》和改版《画廊》；1996 年策划"首届当代艺术学术邀请展"、2002 年参与策划"重新解读：首届广州三年展"；1997 年开始担任何香凝美术馆馆聘研究员、策划人，2005 至 2012 年担任 OCAT 主任，2012 年 OCAT 艺术馆群成立后出任 OCAT 深圳馆和 OCAT 研究中心执行馆长。

他强调以艺术史的方式研究当代艺术，并策划了系列重要艺术家个案研究展览，包括"点穴：隋建国艺术展"（2007 年）、"征兆——汪建伟大型剧场作品展"（2008 年）、"视觉政治学：另一个王广义"（2008 年）、"静音：张培力个展"（2008 年）、"图像的辩证法：舒群的艺术"（2009 年）、"水墨炼金术：谷文达实验水墨展"（2010 年）、"可能的语词游戏——徐坦语言工作室"（2011 年）、"自在之物：乌托邦、波普与个人神学——王广义艺术回顾展"（2012 年）；重要课题研究展包括"文化翻译：谷文达《碑林—唐诗

后著》""国家遗产：一项关于视觉政治史的研究"（2009 年）；重要公共艺术计划包括"被移植的现场：第四届深圳当代雕塑艺术展"（2001 年）、"深圳地铁华侨城段壁画工程"（2004 年）和"上海浦江华侨城十年公共艺术计划（2007—2015 年）"，等等。他坚持将研究和出版放在最重要的位置，曾主编系列艺术家个案研究丛书和课题研究性出版物，并于 2014 年倾力主编四卷本重要文献集《张晓刚：作品、文献与研究 1981-2014 年》（2016 年）。

贾方舟
2014 年评委

1940 年 5 月生于山西省壶关县，1964 年毕业于内蒙古师范大学艺术系。曾三次参加全国美展，1982 年转向美术理论研究，1988—2001 年任内蒙古美协副主席，1996 年被评为国家一级美术师，1995 年后以批评家和策展人身份主要活动于北京。先后发表理论和评论文章计二百多万字，文章主要收在《走向现代－新时期美术论集》、《多元与选择》、《中国现代美术理论批评文丛·贾方舟卷》、《柳暗花明：新水墨论集》等四本文集之中，以及专著《吴冠中》、《吴冠中研究》等。先后多次参加全国或国际性学术研讨会、担任全国性大展的评委，先后策划、主持《中国艺术大展·当代油画艺术展》、《世纪·女性》艺术大展、《吴冠中 50 年经典回顾》展（新加坡）、《第四届成都双年展》等学术性展览；主编了《批评的时代》三卷本批评文集以及四卷本《批评家系列丛书》，创办并主持《中国艺术批评家网》，策划了中国美术批评家年会并担任了第一届轮值主席。先后被聘为：天津美院客座教授、西安美院美术研究所研究员、四川美院客座教授、清华大学美术学院吴冠中研究中心研究员、中国文化部当代艺术研究中心学术委员、第六、第七届 AAC 艺术中国年度影响力评委会轮值主席、中国新水墨画院学术委员会主任、第八届 CCAA 中国当代艺术奖评委、清华大学艺术博物馆策展委员会委员、中国美术批评家年会荣誉主席等。

金善姬
Kim Sunhee 2009 年、2010 年总监

现任韩国大邱美术馆馆长，近十年来长期关注东亚当代艺术，曾居住于中国及日本，曾任韩国光州双年展展览总监、光州美术馆展览组组长、日本东京森美术馆资深策展人、上海外滩 18 号创意中心总监、CCAA 中国当代艺术奖总监和哈苏基金会摄影奖等多项国际奖项评审委员。过去所策划的展览包括："上海当代美术馆 2012 年"、"怀念－东亚当代艺术展"、"日本森美术馆 2005 年"、"寂静的优雅－东方当代艺术展"、"动画双年展"和上海电子艺术节等。

李峰
2014 年提名委员

毕业于中央美术学院美术史系,获学士、硕士学位。先后参与炎黄艺术馆的接管运营、中国最早的金融机构艺术馆民生现代美术馆的创建与管理运营;参与中国当代艺术三十年历程、中国影像二十年、第六届成都双年展等展览的策划及艺术家个案研究,发起民生艺术史奖。现为民生美术机构艺术总监,掩体空间学术委员。

李旭
2004 年、2016 年提名委员

策展人、评论家。
1967 年生于沈阳,1988 年毕业于中央美术学院美术史系。曾任上海美术馆学术部主任、张江当代艺术馆馆长、上海当代艺术博物馆副馆长,现执教于上海戏剧学院。曾策划 2000、2002 上海双年展、"时代肖像:当代艺术三十年"(2013 年)以及"形而上"(2001 年、2002 年、2003 年、2005 年)、"线"(2007 年)、"道法自然"(2011 年)、"时空书写"(2015 年)等抽象艺术展。

李振华
2012 年评委,2011 年提名委员

1975 出生于北京,现工作于苏黎世、柏林和香港。 1996 以来活跃于当代艺术领域,实践主要围绕策展、艺术创作和项目管理。现任香港巴塞尔艺博会光映现场策展人(自 2014 年)、瑞士保罗克利美术馆夏日学院推荐人、瑞士 Prix Pictet 摄影节推荐,曾担任英国巴比肯国际展览"数字革命"国际顾问,自 2015 年担任澳大利亚 SymbioticA 机构国际顾问、香港录影太奇顾问。李振华曾主持编撰艺术家个人出版物《颜磊:我喜欢做的》,《冯梦波:游记》,《胡介鸣:一分钟的一百年》和《杨福东:离信之雾》。2013 年艺术评论以《Text》为书名出版。

2015 年获得艺术权力榜年度策展人奖(2014 年),艺术新闻亚洲艺术贡献奖年度策展人奖,2016 年第三届乌拉尔当代艺术工业双年展(2015 年)获得俄罗斯创新奖地区当代艺术计划奖。

栗宪庭
2000 年、2002 年评委

1949 年生吉林省，1978 年毕业于中央美术学院中国画系。他是 20 世纪 80 年代、90 年代时期的重要评论家，对中国现代艺术运动的发生和发展具有重要而深远的影响。1979 至 1983 年任《美术》杂志编辑，正值中国刚刚改革开放，力图从文化战略的角度把握当代艺术的新变化。推出"伤痕美术""乡土美术"和具有现代主义倾向的"上海十二人画展""星星美展"等。并在杂志上组织过"现实主义与现代主义""艺术中的自我表现""艺术中的抽象"等理论讨论。

林荫庭
Ken Lam 2008 年评委

出生于加拿大，目前工作和生活在美国费城，任宾夕法尼亚大学美术系讲座教授。他从事艺术 30 多年，参加过许多重要的艺术展，如卡塞尔文献展、伊斯坦布尔双年展、上海双年展、光州双年展、圣保罗双年展、利物浦双年展；也曾参与策划了"第七届沙迦双年展""上海摩登：1919－1945""遗迹实验室：公共艺术和历史项目"（Monument Lab: A Public Art and History Project）等展览。他还发表过很多著作，专著即将由蒙特利尔康考迪亚大学出版社出版。曾获 Hnatyshyn 基金会视觉艺术奖、古根海姆奖和 PEW 奖以及加拿大官佐勋章。此前曾执教于巴德学院、巴黎美术学院和温哥华英属哥伦比亚大学。

刘栗溧
2011 年、2012 年、2013 年、2014 年、2015 年和 2015 年总监，2016 年至今任主席

CCAA 中国当代艺术奖主席，生活工作在北京、香港。中国古典艺术的收藏家。英国威尔士大学工商管理学硕士。她在文化传播、风险投资和艺术推广行业均有成功的运营经历，并于 2000 年建立了自己的慈善教育机构。刘栗溧于 2011 年出任 CCAA 中国当代艺术奖总监，在中国北京设立了 CCAA 的总部，提出了 CCAA Cube 的多元文化交流平台概念，进一步拓展了 CCAA。在艺术奖项之外，又设立了中国当代艺术文献库、公众演讲、国际论坛，策展推广项目以及多个出版项目。并于 2016 年任 CCAA 中国当代艺术奖首任主席。

刘秀仪
2016 年提名委员

策展人兼艺术写作者,现工作与生活在上海和深圳。目前担任深圳 OCT 当代艺术中心艺术总监。2011 年,刘秀仪获得了 CCAA 中国当代艺术奖评委提名奖。此提案深入反思了在中国语境下,公共机构的批评策略,与此同时,还探讨了在艺术领域中存在论和物性之间的关系。曾在北京尤伦斯当代艺术中心主持策划了"不明时区三部曲",推出寇拉克里·阿让诺度才(Korakrit Arunanondchai)、黄汉明与梁慧圭的个展项目,探讨地缘政治之外的时间性。在深圳 OCAT 策划的展览有"事件的地貌"、"夏季三角:乔恩·拉夫曼、王浩然与谢蓝天"、"蒋志:一切"和"西蒙·丹尼:真.万众创业"。曾与康喆明合作,在香港 Para Site 艺术空间策划了展览"仪式、思想、笔记、火花、秋千、罢工——香港的春天"。曾编辑出版《曹斐:锦绣香江》和《确切的快感——张培力作品回顾展》。

卢杰
2006 年提名委员

1964 年生于福建,1988 年毕业于中国美术学院,英国伦敦大学哥德斯密思学院艺术策展与管理硕士。国际著名的"长征计划"的发起人和总负责人,长征空间发起人。

鲁明军
2016 年提名委员

历史学博士。四川大学艺术学院美术学系副教授。论文见于《文艺研究》《美术研究》《二十一世纪》(香港)等刊物。近著有《视觉认知与艺术史:福柯 达弥施 克拉里》(2014 年)、《后感性超市.长征计划:1999 年的三个当代艺术展览/计划及其之后》(2018 年)、《理法与士气:黄宾虹画论中的观念与世变(1907-1954 年)》(2018 年)等。近期策划"疆域:地缘的拓扑"(2017—2018 年)、"在集结"(2018 年)等展览。2015 年获得何鸿毅家族基金中华研究奖助金;2016 年获得 YiShu 中国当代艺术写作奖;2017 年获得美国亚洲文化协会奖助金(ACC)与第 6 届 CCAA 中国当代艺术奖评论奖。

吕澎
2010 年提名委员

1956 年出生于四川重庆。1977 至 1982 年在四川师范学院政治教育系读书；1982 至 1985 年任《戏剧与电影》杂志社编辑；1986 至 1991 年任四川戏剧家协会副秘书长；1990 年至 1993 年任《艺术·市场》杂志执行主编；1992 年为"广州双年展"艺术主持；2004 年中国美术学院博士研究生毕业，获博士学位。2005 至 2016 年任中国美术学院艺术人文学院副教授。2011 至 2014 年任成都当代美术馆馆长。现为那特艺术学院院长。

凯文·麦加里
Kevin McGarry 2013 年评委

作家兼策展人，目前工作和生活在洛杉矶与纽约。为《Frieze》、《纽约时报 T 杂志》、《艺术论坛》、《W 杂志》、《多棱镜》、《V 杂志》（V Magazine）、《周末画报》等多家杂志和期刊撰写艺术、电影和文化类文章。自 2005 年起，曾多次策划纽约经典电影资料馆和 BAMcinematek 电影节与影展。曾担任纽约现代艺术博物馆 PS1 特邀电影策展人，组织策划"展会 1—纽约电影"（EXPO 1 : New York Cinema）。

约尔格·海泽
Joerg Heiser 2007 年评委

《Frieze》杂志的联合编辑，也是该杂志的德语-英语版的联合出版人。同时，担任《南德日报》的撰稿人，也常为各种艺术画册和出版物写稿。担任林兹艺术学院的客座教授并在汉堡建筑艺术高中授课。策划了"浪漫的概念主义"（维也纳 BAWAG 基金会纽伦堡美术馆，2007 年）和"时髦课程"（维也纳 BAWAG 基金会 柏林 BüroFriedrich 2004/2005）等展览，出版了《突然之间：当代艺术的要件》（施特尔博格出版社，柏林纽约，2008 年）等书籍。

李立伟
Lars Nittve 2011 年、2012 年评委

立伟信息公司（Nittve Information Ltd.，香港/瑞典）执行总监、主席。1953 年出生在斯德哥尔摩。曾就读于斯德哥尔摩经济学院，于斯德哥尔摩大学取得硕士学位。1978 至 1985 年，在斯德哥尔摩大学教授艺术史。同时，在斯德哥尔摩日报《Svenska

Dagbladet》任资深艺评家,定期为纽约《Artforum》杂志撰写评论文章。1986年任斯德哥尔摩当代美术馆首席策展人,策划了一系列展览,引起了普遍关注。1990至1995年,出任瑞典马尔默Rooseum当代艺术中心首任总监。1995年7月任丹麦路易斯安那现代美术馆总监。1998年任伦敦泰特现代美术馆的首任馆长,该馆于2000年5月开馆。2001年11月再任斯德哥尔摩当代美术馆总监。多次担任各种国际奖项的评委,在多个国际艺术机构担任委员。往届威尼斯双年展期间,担任瑞典、挪威、丹麦和香港地区的策展人和特派代表,并且是1997年威尼斯双年展杰曼诺.塞兰特(Germano Celant)策展团队成员之一。他出版了多部艺术书籍,在瑞典国内外杂志发表了多篇艺术文章。

2009年获得瑞典Umea大学荣誉博士学位,2010至2016年在该校教授艺术史。作为瑞典皇家美术学院成员,于2011年获得H.M.国王金奖章(12th size in the Order of the Serafim's ribbon)。2010年底,斯德哥尔摩当代美术馆九年最长任期已满,卸任馆长。2011年1月出任香港西九文化区M+博物馆行政馆长,五年后卸任,继续担任该馆和西九文化区顾问。

2016年在瑞典奥勒(Åre)度假区成立立伟信息公司,成为独立撰稿人,同时担任全球多家美术馆和基金会的顾问。

鲁斯·诺克
Ruth Noack 2006年、2008年、2010年、2014年评委

视觉艺术家、艺术史学家,自20世纪90年代起从事写作、艺术批评、大学讲师、策展工作。她曾是第12届卡塞尔文献展(2007年)的策展人,其他展览包括:"理论的情景"(1995年)、"我们不懂的事情"(2000年)、"政府"(2005年)、"不要为征服而着装——伊涅斯.杜杰克首次个展"(2012年)。"关于危机、货币与消费的记录"(2015年)是一系列关于当代生活的10场"评论展览"中的首场,接下来的两场展览为"与仇恨同床:一帘幽梦"和"碎片与复合物"。

诺克曾担任伦敦皇家艺术学院当代艺术策展专业负责人(2012-2013年),以及欧盟MeLa项目"迁徙时代的欧洲博物馆"的研究带头人。她同时是布拉格艺术学院的客座教授(2013-2014年),以及2014年光州双年展国际策展人课程主任。自2015年起,她负责荷兰艺术学院(DAI)"漫游学院"的其中一个项目路线。除发表评论与学术论文外,诺克的出版物还包括Afterall Books系列丛书中的《山亚·伊维克维奇:三角》(2013年)与《能动、暧昧、分析:带着关于移民的思考走进博物馆》(2013年)。

汉斯·乌尔里希·奥布里斯特
Hans Ulrich Obrist，2013 年评委

1968 年生于瑞士苏黎世，策展人、艺评家、艺术史家，在中国称其为"小汉斯"。现任伦敦蛇形画廊展览与项目联合总监、国际项目总监，马拉松式访谈首创。目前他工作和生活在苏黎世附近，频繁往来于欧洲各地。

小汉斯早在 23 岁时就在自己的厨房内组织了一场当代艺术展。1993 年成立了罗伯特·瓦尔泽博物馆（Museum Robert Walser），并担任巴黎市立现代艺术博物馆当代艺术策展人，开始实施移动展览项目。1996 年参与策划了欧洲第一个流动的当代艺术双年展"宣言展 1"（Manifesta 1）。在《艺术评论》（ArtReview）2009 年秋季的"年度艺术界最有影响力的百强"评选中名列榜首。同年成为英国皇家建筑师协会（RIBA）名誉会员。早在 1991 年，小汉斯就读于瑞士圣加伦大学政治经济学专业时就一鸣惊人：在自己的厨房举办了"厨房展"，展出克里斯蒂安·波坦斯基（Christian Boltanski）、彼得·费茨利与大卫·威斯（Peter Fischli & David Weiss）等大家的作品。他以极高的热情关注艺术家的发展，记录各种艺术活动。"我坚信，艺术家是我们这个星球上最重要的人。如果我的工作对他们有益，我会非常开心，希望能对他们有帮助。"小汉斯以超常的工作节奏和对各种艺术活动的关注与参与，成为艺术界名人。

除了担任多家艺术机构的策展人外，小汉斯还参与成立了"超早俱乐部"，该俱乐部在伦敦、柏林、纽约和巴黎举办沙龙式讨论会，参加者需要在早上 6 点半赶到星巴克；他也是《032c》《Abitare》《Artforum》和《Paradis》等多家杂志的特约编辑；小汉斯在萨斯费的欧洲研究生院、东英吉利亚大学、伦敦的南岸中心、英国历史研究学院及建筑学院等多家学术和艺术机构也举行了多场讲座。

彭德
2016 年评委

1985 年主编《美年术思潮》；1994 年主编《美术文献》；出版有《视觉革命》(1991 年)、《中国美术史》(1998 年)、《走出冷宫的雅艺术》(2001 年)、《中式批评》(2002 年)、《中华五色》(2008 年)、《中国当代艺术批评文库 / 彭德自选集》(2015 年)、《西安当代艺术》(2016 年)；曾主持"首届中国艺术三年展"(2002 年)和"第六届中国批评家年会"(2012 年)。现为西安美术学院教授，博士生导师。

皮力
2002 年、2006 年、2007 年、2008 年总监,
2002 年、2008 年、2015 年、2017 年评委,
2012 年提名委员

获中央美术学院的艺术理论博士学位,并在该校人文学院任教达 12 年。2012 年,他被委任为香港 M+ 博物馆高级策展人。作为艺评家、策展人和教育工作者,他凭借独立和专业的实践积极地参与 20 世纪 90 年代以来中国艺术发展之中。在策展实践中他向中国和世界各地推广中国当代艺术,并和法国的蓬皮杜中心、伦敦的泰特现代艺术馆,以及亚洲其他机构合作。他最新的展览《对错之间:M + 希克收藏中的中国艺术四十年》自 2013 年开始在欧洲和亚洲巡回展出。皮力也以写作和编辑的方式介绍国际和中国当代艺术,他 2001—2003 年主编《现代艺术》杂志,此外他在 21 世纪初期的两本书《策展人时代》和《国外后现代雕塑》也曾影响了很多艺术家和策展人。他亦经常在中外媒体包括《Artforum》、《Flash Art》及《Third Text》发表文章。2015 年出版著作《从行动到观念:晚期现代主义艺术理论的转型》。

秦思源
Colin Chinnery 2008 年提名委员

1971 年出生于英国爱丁堡,是一个在北京工作的艺术家与评论家。1997 年毕业于伦敦大学亚非学院的中国语言与文明专业。1998 至 2002 年,工作于大英图书馆的国际敦煌学项目,这个项目致力于促进关于在敦煌发现大量的古代文献的收集和研究,并在中国国家图书馆建立项目的北京办事处。

2002 年,秦思源搬到中国,开始作为一个艺术家广泛地在中国、欧洲和美国举行展览。他正在筹备一个新作品叫《声音博物馆》,一个探索北京当代与历史声音的社会互动性项目。2003 至 2006 年,任英国大使馆文化教育处艺术经理,策划过一系列试验剧场、声音艺术和当代艺术项目,使更广泛的观众得以接触实验艺术。2006 至 2008 年担任尤伦斯当代艺术中心(UCCA)副馆长兼首席策展人,是该美术馆的核心筹划人之一。2009 至 2010 年,任 ShContemporary 上海艺术博览会国际当代艺术展"上海当代"总监。他撰写了大量关于当代艺术的文章,是《Frieze》杂志特约编辑。

邱志杰
2009 年评委

1969 年生于福建省漳州市。1992 年毕业于浙江美术学院版画系。现任中央美术学院实验艺术学院院长、教授，中国美术学院跨媒体艺术学院教授。

邱志杰的创作活动涉及书法、水墨绘画、摄影、录像、装置、剧场等多种方式。他代表了一种沟通中国文人传统与当代艺术、沟通社会关怀和艺术的个人解放力量的崭新尝试。

邱志杰曾出版《总体艺术论》、《影像与后现代》、《给他一个面具》、《自由的有限性》、《重要的是现场》、《摄影之后的摄影》等艺术理论著作。主要作品集有《万物有灵》、《邱志杰：无知者的破冰史》、《时间的形状：邱志杰的光书法摄影》、《莫愁：邱志杰近作》、《记忆考古》等。

他作为策展人策划了 1996 年中国最早的录像艺术展，以及 1999 年到 2005 年之间推介青年一代艺术家的"后感性"系列展览。2012 年，他是第九届上海双年展"重新发电"的总策展人。2017 年，他是第 57 届威尼斯双年展中国馆的策展人。
2012 年，邱志杰因《南京长江大桥计划》获得纽约古根海姆美术馆 Hugo Boss 奖提名。
2009 年，他获得艺术中国"年度艺术家"奖项，2016 年，他再次被提名。
他的作品被各大国际和国内美术馆收藏，其中包括纽约古根海姆美术馆、大都会美术馆、路易威登基金会、迪奥基金会、瑞士尤伦斯基金会、新柏林艺术中心、澳大利亚悉尼白兔美术馆。

乐大豆
Davide Quadrio 2008 年提名委员

乐大豆是在中国生活与工作的制作人及策展人，他曾经创立了上海第一个独立非营利性策展创意机构——比翼艺术中心，并担任了十几年的总监，该机构旨在促进当地的当代艺术活动发展。2007 年，乐大豆创办 Arthub Asia，于亚洲及世界各地策划、代理及推广当代艺术。他目前任教于上海视觉艺术学院，也同时担任上海震旦博物馆的策展人，并于 2016 年协助震旦博物馆开设全新的当代艺术馆。作为米兰当代博物馆（PAC）的策划委员之一，他执导了作为视觉艺术、活动、空间的平台的马赛 Scene 44 国际策展案。借着比翼艺术中心及现在的 Arthub Asia，乐大豆在中国及国外组织了数以百计的展览、教育活动和交流活动，促进了当地及外国艺术家独立组织和机构合作。

华安雅
Suhanya Raffel 2016 年评委

2016 年 11 月，华安雅女士被任命为香港 M+ 博物馆行政总监。她从 1984 年开始策展事业，拥有超过 30 年美术馆管理与策展经验。1994 至 2013 年，她工作于昆士兰美术馆及现代美术馆，她对艺术和文化抱有极大热情，历任多个高级策展职位后成为该机构代理总监。

她自 2002 年开始主持美术馆旗帜性项目"亚洲当代艺术三年展"（APT）。她从 1994 年就开始担任 APT 项目的策展人。作为策展和收藏发展部门的副总监，她负责建立美术馆当代亚洲收藏，并参与大型策展项目例如"安迪·沃霍尔展"（2007—2008 年）和"中国项目"（2009 年）。

华安雅女士在任职澳大利亚新南威尔士美术馆副总监及收藏总监期间，巩固并加强了该馆作为一个充满活力且十分活跃的收藏机构的声誉。任职期间，她参与美术馆的扩张计划"悉尼现代项目"，并在展览发展方向基础上建立收藏，帮助美术馆转型成为一个 21 世纪美术馆。她对美术馆收藏部门的巩固和提升作出了杰出贡献。

她现在是斯里兰卡 Geoffrey Bawa 基金会和 Lunuganga 基金会的受托人，同时也是国际现代艺术博物馆及藏品委员会（CIMAM）董事局成员。

马克·瑞伯特
Mark Rappolt 2015 年评委

于 2013 年创办了《艺术观察亚洲版》（Art Review Asia），作为创刊于 1949 年的《艺术观察》杂志（Art Review）的姊妹版。他曾就读于伦敦科陶德艺术学院（CourtauldInstitute in London），后担任《建筑联盟学院档案》（AA Files）杂志编辑，同时在该学院历史与理论系任教。他出版的建筑书籍主要有《盖里绘图》（Gehry Draws,2004）、《格雷戈．林恩样式》（Greg Lynn Form,2008) 等．他曾在《泰晤士报》（TheTimes）、i-D 等杂志上发表文章，并为 Bharti Kher、Slater Bradley、Alex Katz,David Cronenberg 以及上个世纪 60 年代的女性艺术家的画册撰文。他也应邀在伦敦政治经济学院（London School of Economics）、巴塞尔迈阿密海滩艺术博览会（Art Basel Miami Beach）等发表演讲，并为哥本哈根一年一度的 CHART 当代艺术博览会组织论坛。他曾任贾曼奖 (Jarman Award) 评委，今年又应邀成为新加坡举办的英国保诚当代艺术奖 (Prudential Eye Awards) 和匈牙利举办的利奥波德艺术奖 (Leopold Bloom ArtAward) 评委会成员。

格奥尔格·舍尔哈莫
Georg Schöllhammer 2007 年评委

奥地利策展人、作家、编辑，1958 年出生在奥地利林兹。他是维也纳著名的《Springerin》艺术杂志的发起人之一，并任该杂志的编辑，也是第十二届文献展杂志的发起人、负责人和编辑。

他具有建筑学、艺术史和哲学背景。1988 至 1994 年期间，担任美术报《Der Standard》的编辑。1992 年起担任林兹艺术和工业设计大学当代艺术理论客座教授。他发表了大量有关艺术、建筑和艺术理论的作品，并在世界各地多所大学授课讲座。除担任国际合作项目"新媒体艺术的迁移"的策展外，他也参与了 2001 年维也纳一年一度"你就是世界"节日活动、叶里温、布加勒斯特和索菲亚等地的展览。

乌利·希克
Uli Sigg 1998 年、2000 年、2004 年、2006 年、2009 年、2010 年、2011 年、2012 年、2013 年、2014 年、2015 年、2017 年评委

出生于 1946 年，瑞士人，法学博士，中国当代艺术最重要的收藏家，建立有希克收藏，瑞士前驻华大使，CCAA 中国当代艺术奖创始人。1980 年在中国建立第一家中外合资企业，并连续 10 年任该公司副主席。1995 年，接受瑞士政府任命，担任瑞士驻中国、朝鲜、蒙古大使。并为荣格集团等跨国公司主席及董事。中国发展银行顾问。曾经收集西方当代艺术品的他目前是世界上中国当代艺术品最大收藏家。2012 年，他将 1463 件藏品捐赠给香港 M+ 博物馆，他目前还担任纽约现代艺术博物馆国际协会成员、伦敦泰特现代美术馆国际咨询协会成员。

凯伦·史密斯
Karen Smith 1998 年、2000 年总监，2014 年提名委员

策展人、撰稿人，对 20 世纪 80 年代以来的中国当代艺术有着深刻的了解和洞察。她于 1992 年来到中国，见证了中国新艺术发展史上最关键的 20 年，在保留重要艺术资料的同时，进一步研究了中国艺术家的创作对时代的影响。这些经历和知识很大程度上来源于史密斯自 90 年代末在北京的策展活动以及在伦敦当代艺术学院（ICA）的展览"创意之都 北京—伦敦"。史密斯策划的重要展览还有"真事"（The Real Thing）（英国泰特利物浦美术馆，2007 年）、"醍醐：段建宇、胡晓媛双个展"（A Potent Force: Duan Jianyu and Hu Xiaoyuan）（上海外滩美术馆，2013 年）、"波普之上"（OVERPOP）"（与 Jeffrey Deitch 合作）（余德耀美术馆，2016 年）等。2019 年，史密斯将在土耳其伊斯坦布尔佩拉博物馆推出展览"走

出水墨：古典传统在当代的接受"。

史密斯创作的"发光体系列"探讨了中国在 2011 至 2015 年间公开展览的当代中国艺术作品。其中 2008 年出版的"发光体 1 号"以"当代艺术的九个文化英雄" 为题，介绍了 1985 至 1989 年间活跃在中国的第一代现代艺术家。

史密斯也在许多出版物上发表文章，如"Art Now"（V. 4，塔森出版社，2013 年 6 月）、"维他命 D2"（菲登出版社，2011 年），另外还参与出版了多本书籍，如 2009 年的"菲登当代艺术家系列"的安薇薇部分、《上海：1842-2010 一座伟大城市的肖像》（澳大利亚企鹅出版社，2010 年）等。

2012 年，史密斯开始担任 OCAT 西安馆执行馆长，该馆是总部设在深圳的华侨城当代艺术中心旗下的第三个美术馆。作为古城西安的首个当代艺术展馆，西安馆于 2013 年 11 月正式开馆，成为中国古都社会文化圈中的先行者。

沈瑞筠
2012 年提名委员

沈瑞筠是艺术家和策展人。获美国芝加哥艺术学院和蒙卡尔州立大学双硕士。曾在广东时代美术馆策划"留涟——皮皮洛蒂．瑞斯特个展"（2013 年）、"中日园林"（2015 年）、"脉冲反应 II——关于现实与现实主义的讨论"（2016 年）等展览；并在纽约皇后美术馆策划"政治纯形式！"（2014 年）；与三藩市芳草地艺术中心及卡迪斯特艺术基金会共同策划"风景：实像，幻像或心像？"（2014 年）；还参与策划了 2013 成都双年展。

她策划的展览"换位思考——在中国的美国制造"获中国文化部颁发的年度最佳展览。"留涟——皮皮洛蒂．瑞斯特个展"被雅昌艺术网提名为年度最佳展览。她为《艺术界》《画廊》《亚太艺术》等杂志撰稿，曾是很多奖项的提名评委，包括第一届中央美术学院美术馆未来展、CCAA 中国当代艺术奖。她曾任广东时代美术馆首席策展人（2010-2017 年）。现在是北京新世纪艺术基金会的首席策展人，三藩市和巴黎卡蒂斯特艺术基金会的中国顾问。

哈罗德·泽曼（1933-2005 年）
Harald Szeemann 1998 年、2000 年、2002 年、2004 年评委

1933 年出生，2005 年逝世。瑞士策展人、艺术史学家。出生在伯尔尼，在伯尔尼和巴黎学习艺术史、考古学和新闻。1956 年，成为演员，并负责舞台设计与绘画，同时从事单人表演项目。1957 年开始涉猎展览。1961 到 1969 年期间，担任伯尔尼美术馆的策展人。策划了艺术史和精神病学家 Hans Prinzhorn 收藏的"精神病患者"作品站（1963 年）、"当态度成为形式"（1969 年）等一系列展览。1968 年，曾协助大地艺术家克里斯多与珍妮克劳德的包装伯尔尼美术馆艺术项目。

离开伯尔尼美术馆后，泽曼成立了"嗜好博物馆"和"精神流浪作品代理处"。1972 年，作为第五届卡塞尔文献展最年轻的艺术总监，他改变了展览形式，将展览时间定为 100 天，并邀请艺术家亲自到场展示自己的绘画和雕塑作品，同时还涉及行为艺术和"偶发艺术"。1980 年，参加了威尼斯双年展的策划，并为年轻艺术家专门策划了"开放"的艺术展。1999 和 2001 年他分别再次接受邀请，策划双年展——能够两次策划双年展的艺术家并不多见。

1981 到 1991 年间，泽曼担任苏黎世美术馆的唯一策展人。在此期间，策划了德国汉堡岸口馆的开馆展："说服力"国际展（1989 年）。1992 年泽曼委托瑞士舞台设计师彼得.比森格将库尔特.施威特斯的默兹结构改造成三维。次年该作品参加了苏黎世"总体艺术趋势"展，并在汉诺威施普伦格尔博物馆永久展出。

泽曼对提契诺大学的建筑系的成立和发展作出了突出贡献。该大学是瑞士意大利语区的第一所大学，大学成立六年后，开设了建筑系。

泽曼于 1961 年加入艺术家团体"荒诞玄学学院"，1977 起进入为柏林艺术研究院，2000 年获马克斯·贝克曼奖。

泽曼与同为艺术家的妻子 Ingeborg Lüscher 居住在瑞士提契诺的泰尼亚村，直到 2005 年去世。

唐昕
2008 年提名委员

1990 年毕业于天津科技大学。现为泰康保险集团艺术品收藏部负责人、泰康空间总监、策展人。

1997 年起以独立策展人的身份活跃于北京，策划了一系列本土当代艺术展览，同时展开与欧洲的艺术交流。2003 年加盟泰康人寿保险股份有限公司，创建泰康空间至今，带领其成为中国当下最具活力的非营利艺术机构之一。同时作为泰康保险集团艺术品收藏部的负责人，历经十余年的积累，她为泰康保险集团建立起一份翘楚业内并颇具规模与艺术史价值的企业收藏。

唐昕持续关注中国现当代艺术的发展与传播，她把社会主义红色革命时期的艺术与当代艺术连接在一起并系统研究的方法，为中国当代艺术领域独有，同时在摄影史、女性艺术的考察及年轻艺术创作者的发现与支持等领域均作出贡献。她先后策划了中国首次女性艺术国际交流展"1999 科隆－北京，北京－科隆：中德女性艺术家交流展"；2009 至 2011 年"51 ㎡"系列展；2011 年中国美术馆的"图像－历史－存在：泰康人寿成立 15 周年收藏展"；2014 年"向左拉动：不保持一贯正确"美国巡展；2015 年武汉大学万林艺术博物馆开馆展"聚变：一九三零年代以来的中国现当代艺术"，以及 2016 年"百年文脉，珞珈传薪：校友陈东升、李亦非捐赠作品展"和"肖像热：泰康摄影收藏"等展览。编著有《花家地：1979-2004 中国当代艺术发展亲历者谈话录》《中国非营利艺术机构访谈集》《肖像热：泰康摄影收藏》《策展人》等出版物。

田霏宇
Philip Tinari 2011 年评委

UCCA 集团联合创始人及 CEO，尤伦斯当代艺术中心馆长。

田霏宇是中国当代艺术领域具有影响力的策展人、评论家与艺术史学家。他带领下的 UCCA 是国内最知名的当代艺术美术馆，也是中国当代艺术与国际交流的最前沿阵地，每年向过百万的中外观众通过中国最重要艺术家的个人展览呈现了中国艺术的发展，包括曾梵志、刘韡、徐震／没顶公司、王兴伟、阚萱、顾德新等，也向中国观众介绍了众多重要的国际艺术家，如罗伯特·劳森伯格、威廉·肯特里奇、刁德谦、泰伦·西蒙和提诺·赛格尔等。

田霏宇于 2017 年联同其他中国企业家一同从尤伦斯手中，收购了 UCCA 并且成立了

UCCA集团，主要经营由UCCA相关的文创及教育业务。在2015年，田霏宇被世界经济论坛提名为"全球青年领袖"，并在2016年被美中关系全国委员会选为"公共知识分子项目"中的一员。田霏宇获有杜克大学的文学学士学位，哈佛大学东亚研究硕士学位，目前正在牛津大学攻读艺术史博士学位。近日，田霏宇与亚历山大·门罗共同策划了在纽约古根海姆美术馆的展览"1989年后的艺术与中国：世界剧场"，该展览是美国历史上最大及最具影响力的中国当代艺术展览，全方位展现了中国当代艺术的成就。

理查德·怀恩
Richard Vine 2009年评委

《美国艺术》（Art in America）总编，芝加哥大学文学博士，曾任艺术杂志《芝加哥评论与对话》（Chicago Review and of Dialogue: An Art Journal）主编。后来执教于芝加哥艺术学院（School of the Art Institute of Chicago）、美国音乐学院（American Conservatory of Music）、沙特阿拉伯利雅得大学（University of Riyadh in Saudi Arabia）、社会研究新学院（New School for Social Research）和纽约大学（New York University）。在《美国艺术》《萨尔蒙冈迪》（Salmagundi）《佐治亚评论》（Georgia Review）、意大利米兰当代艺术杂志《Tema Celeste》《现代诗歌研究》（Modern Poetry Studies）和《新标准》（New Criterion）等杂志发表各类文章、评论和访谈300多篇。出版的著作主要有：研究奥德·纳德卢姆的创作生涯的《奥德·纳德卢姆：绘画、写生和素描》（Odd Nerdrum: Paintings, Sketches, and Drawings）（2001年）和梳理1976年以来中国现代艺术发展的《中国当代艺术》（New China, New Art, 2008年）；以20世纪90年代的纽约艺术圈为背景的犯罪小说《SOHO之罪》（SoHo Sins）于2016年出版。曾在中国美术馆（北京，2013年）、印度国家艺术学院（新德里，2015年）和约翰杰伊刑事司法大学（纽约，2016年）等参与策划了一系列展览。

汪民安
2017年评委

首都师范大学文学院教授。
主要研究领域为批评理论，文化研究，现代艺术与文学。著有《福柯的界线》，《论家用电器》等著作多部。主编《人文科学译丛》等多套丛书，主编《生产》丛刊。

王春辰
2012年提名委员

中央美术学院教授、美术史学博士,现任中央美术学院美术馆副馆长,从事现代美术史及当代艺术理论与批评研究;2012年美国密执根州立大学布罗德美术馆特约策展人;2013年第55届威尼斯双年展中国馆策展人;英国学刊《当代中国艺术杂志》(Journal of Contemporary Chinese Art)副主编、德国斯普林格出版社《中国当代艺术丛书》主编;2015年英国泰特美术馆访问研究员。

王璜生
2011年评委

美术学博士,中央美术学院教授,中央美院美术馆馆长,中国美术家协会理事,全国美术馆专业委员会副主任,国务院政府特殊津贴专家,广州美术学院、南京艺术学院、华南师范大学特聘教授。2004年获法国政府颁发的"文学与艺术骑士勋章",2006年获意大利总统颁发的"骑士勋章"。创办和策划"广州三年展","广州摄影双年展"和"CAFAM泛主题展"。策划"毛泽东时代美术(1942-1976)文献展"和"中国人本·纪实在当代"等大型展览。2000年至2009年任广东美术馆馆长。

出版美术史及理论专著《中国明清国画大师研究丛书— 陈洪绶》(吉林美术出版社,1995年)、《中国绘画艺术专史— 山水卷》(合著,江西美术出版社,2008年)、出版《王璜生:美术馆的台前幕后》文辑【壹】《作为知识生产的美术馆》(中央编译出版社,2012年)、《王璜生/天地悠然》(辽宁美术出版社,1996年)、《王璜生:生活与艺术》(海南出版社,1998年)、《日常心情:王璜生大花系列》(岭南美术出版社,2005年)、《春荣/秋净:王璜生小品集》(岭南美术出版社,2006年)、《天地悠然:王璜生的水墨天地》(岭南美术出版社,2006年)、《后雅兴:王璜生的艺术天地》(河北教育出版社,2012年)、《游·象》(北京出版集团,2012年)等多部个人绘画专集。

美术作品入选"第八届全国美展"、"第九届全国美展"、"第十一届全国美展"、"百年中 国画大展"、"中国艺术大展"等。

美术论文和美术批评文章散见于《文艺研究》、《美术》、《美术观察》、《美术思潮》、《读书》、《画廊》、《画刊》等国内外各种专业刊物,曾获中国文联和广东省文联文艺评论优秀奖。主编《美术馆》、《大学与美术馆》刊物。

作品为英国维多利亚与阿尔伯特博物馆、意大利乌菲齐博物馆、意大利曼托瓦博物馆、中国美术馆、广东美术馆、广东省博物馆、安徽省博物馆等机构收藏。

徐冰
2009 年评委

1955 生于重庆。1981 年毕业于中央美术学院，并留校任教。1990 年赴美。2007 年回国，现工作、生活于北京。作品曾在纽约现代美术馆、美国大都会博物馆、英国大英博物馆、英国 V&A 博物馆、西班牙索菲亚女王国家美术馆、美国华盛顿赛克勒国家美术馆、澳大利亚新南威尔士美术馆及当代艺术博物馆、加拿大国家美术馆、捷克国家美术馆及德国路维希美术馆等艺术机构展出；并多次参加威尼斯双年展、悉尼双年展、圣保罗双年展等国际展。

1999 年由于他的"原创性、创造能力、个人方向和对社会，尤其在版画和书法领域中作出重要贡献的能力"获得美国麦克阿瑟"天才奖"。2003 年"由于对亚洲文化的发展所做的贡献"获得第十四届日本福冈亚洲文化奖。2004 年获得首届威尔士国际视觉艺术奖，评委会授奖理由："徐冰是一位能够超越文化界线，将东西方文化相互转换，用视觉语言表达他的思想和现实问题的艺术家。"2006 年由于"对文字、语言和书籍溶智的使用，对版画与当代艺术这两个领域间的对话和沟通所产生的巨大影响"获美国"版画艺术终身成就奖"。2010 年被美国哥伦比亚大学授予人文学荣誉博士学位。2015 年荣获美国国务院颁发的艺术勋章。被美国康乃尔大学授予"安德鲁-迪克森-怀特教授"称号。

徐震
2008 年提名委员

艺术家、策划人、没顶公司创始人，1977 年出生，工作和生活于中国上海。

徐震是中国当代艺术领域的标志人物，2004 年获得 CCAA 中国当代艺术奖"最佳艺术家"奖项，并作为年轻的中国艺术家参加了第 49 届威尼斯双年展（2001 年）主题展，徐震的创作非常广泛，包括装置、摄影、影像和行为等。

他的作品在世界各地的博物馆和双年展均有展出，包括威尼斯双年展（2001 年、2005 年）、纽约现代艺术博物馆（2004 年）、国际摄影中心（2004 年）、日本森美术馆（2005 年）、纽约现代艺术博物馆 PS1（2006 年）、英国泰特利物浦美术馆（2007 年）、英国海沃德画廊（2012 年）、里昂双年展（2013 年）、纽约军械库展览（2014 年）、上海龙美术馆（2015 年）、卡塔尔 Al Riwaq 艺术中心（2016 年）、澳大利亚国家美术馆（2016 年）等。

在艺术家身份之外，他同时还是策展人和没顶公司创始人。1998 年，徐震作为联合发起人创办了上海第一家独立的非营利机构比翼中心。2006 年，他与上海艺术家一起创办了网络艺术社区 Art-Ba-Ba（www.art-ba-ba.com），至今还是中国最活跃的探讨、评论当代艺术的平台。2009 年，徐震创立了当代艺术创作型公司没顶公司（MadeIn Company），以生产艺术创造力为核心，致力于探索当代文化的无限可能。2013 年，没顶公司推出"徐震"品牌，专注于艺术品创作和新文化研发。2014 年，成立没顶画廊，全方位推广艺术家，引领文化浪潮。2016 年 11 月，首家"徐震专卖店"于上海开业，徐震品牌由此进入全新发展阶段。

许江
2007 年评委

1955 年生于福建省福州市。1982 年毕业于浙江美术学院油画系，1988 至 1989 年赴德国汉堡美术学院研修。现任中国美术学院院长、全国人大教科文卫专门委员会委员、全国文联副主席、中国美术家协会副主席、中国油画艺术委员会委员、中国油画学会主席、浙江省文联主席、浙江省美术家协会主席。2001 年 8 月至今任中国美术学院院长。

杨心一
2004 年提名委员

独立策展人、美术史学者。

姚嘉善
2014 年提名委员

策展人、艺评人、箭厂空间的创办人之一和《典藏》艺术杂志的编委会成员。她曾为旧金山亚洲艺术博物馆、香港奥沙画廊、台北当代艺术中心等策划展览，也参与了 2009 年深港城市\建筑双城双年展的策展团队。现担任香港 M+ 博物馆首席策展人。

她为《艺术论坛》、《e-flux Journal》等英文媒体以及《当代艺术与投资》等中英文媒体撰稿。

2006 年获美国富布莱特奖学金，2007 年获 CCAA 中国当代艺术奖评论奖，2013 年担任 HUGO BOSS 亚洲新锐艺术家大奖评委，2015 年至今担任宝马艺术之旅评委。

易英
1998 年、2007 年评委

1953 年出生于湖南省芷江侗族自治县。1982 年本科毕业于湖南师范大学美术系，1985 年硕士研究生毕业于中央美术学院美术史系并留校任教。曾担任中央美术学院《美术研究》杂志社社长，负责国家级核心期刊《美术研究》与《世界美术》的编辑出版工作。现为中央美术学院教授、博士生导师，《世界美术》主编、国家艺术发展战略研究协同创新中心导师组组长、享受国务院特殊津贴专家。易英是国内外享有盛誉的著名艺术史学者、著名艺术理论家、艺术批评家，2017 年 11 月 5 日至 11 月 11 日，易英的著作及作品出现在纽约纳斯达克大屏幕上，成为首位登上纽约时代广场的中国艺术理论家。

殷双喜
2014 年评委

江苏泰州人。1991 毕业于西安美术学院，美术理论硕士；2002 年毕业于中央美术学院，美术史博士。

曾参与策划"中国现代艺术大展"（1989 年）、中国美术批评家提名展（1993 年，1994 年）、"东方既白：20 世纪中国美术作品展"（2003 年，巴黎）等展览。曾任第十一届、十二届全国美展评委（2009 年，2014 年），第三届中国美术批评家年会主席（2009 年），第六届"艺术中国"AAC 评委会主席（2011 年），第五十五届威尼斯双年展中国国家馆评委（2013 年），CCAA 中国当代艺术奖评委（2014 年）等。

历年来发表学术文著 300 多万字。出版有专著《永恒的象征：人民英雄纪念碑研究》（2006 年）、《现场：殷双喜艺术批评文集》（2006 年）、《对话：殷双喜艺术研究文集》（2008 年）、《观看：殷双喜艺术批评文集 2》（2014 年）、《殷双喜自选集》（2014 年，北岳文艺出版社）。主编《吴冠中全集·第 4 卷》、《周韶华全集·第 7 卷》、《黄永玉全集·第 2 卷》、国家重点图书《新中国美术 60 年》（分卷副主编）、《20 世纪中国美术批评文选》（2016 年）、《翰墨流芳：近现代中国画精选》（2017 年，中央宣传部资助项目）等。曾获"中国出版政府奖图书奖提名奖"（2007 年）、中国雕塑史论研究奖（2008 年）、文化部、中国文联、中国美术家协会"首届中国美术奖·理论评论奖"（2009 年）、中国文联中国文艺评论啄木鸟杯（2016 年）等。

现为中央美术学院教授、博士生导师,《美术研究》主编、院学术委员会秘书长。中国油画学会《油画艺术》执行主编、国家近现代美术研究中心研究员、中国美术家协会理事、中国文艺评论家协会理事、中国雕塑学会副会长。

尹吉男
2016 年评委

著名艺术史学者,当代艺术评论家,中国古代书画鉴定专家。现任中央美术学院人文学院院长,中国美术史教授,博士生导师。中央美术学院学术委员会常务副主任。中央美术学院美术学研究所美术知识学研究中心主任。故宫博物院古书画研究中心特聘研究员。现为国家重大攻关项目——国家教材《中国美术史》的第一首席专家。国务院学位办"艺术学理论"评议组专家,教育部"艺术学理论"全国本科教学指导委员会副主任。

1991 年策划《新生代艺术展》,在中国历史博物馆展出。1993 年 9 月成为国家文物局委托培养中国古代书画鉴定研究生导师。1993 年 10 月由生活、读书、新知三联书店出版个人文集《独自叩门 -- 近观中国当代主流艺术》。1996 年成为《读书》杂志专栏作家。同年,成为中央电视台《美术星空》栏目总策划,《东方》杂志专栏主持人。1997—1999 年在中央美术学院主持"中国当代美术创作与批评研究班",邀请 100 多位艺术家、批评家口述当代艺术。1997-1998 年担任中央电视台大型电视片《20 世纪中国女性史》(20 集)的总策划。1999 年策划系列文化电视片《发现曾侯乙墓》(6 集)。1999 年作为艺术批评家参加韩国汉城的《东北亚及第三世界艺术展》。2000 年应邀去美国康乃尔大学、哈佛大学、纽约大学作中国当代艺术和女性史的演讲。2001 年 5 月开始策划大型文化电视片《点击黄河》(15 集)。2001 年 6 月去英国大英博物馆参加"顾恺之《女史箴图》国际学术讨论会",发表论文《明代后期鉴藏家关于六朝绘画知识的生成与作用》(Late Ming Collectors and Connoisseurs and the Making of Modern Concept of GuKaizhi)。2001 年由三联书店出版个人文集《后娘主义——近观中国当代文化和美术》(Post-martorism/Stepmothorism)。2003 年 10 月参加北京故宫博物院举办的"中国古代宫廷绘画学术讨论会",宣读论文《明代宫廷画家的业余生活》。2005 年至今为"中国高等院校美术史学年会"的特别召集人。2006 年 9 月在新北京画廊策划《多米诺:刘小东艺术展》。2009 年 11 月在中央美术学院美术馆策划了《陈文骥艺术展》。2009 年 11 月参加美国波士顿美术馆"与古为徒"展览的特约评论。2010 年成为中国教育部《中国美术史》教材第一首席专家。2014 年参加由大英博物馆主办的"明代宫廷的文化交流"国际学术讨论会并发表论文 "政治还是娱乐:从《杏园雅集图》看江西文官集团和浙江画家的关系"(Politics or Entertainment: to View the Relationship between Zhejiang Painters and Civil Official Group from Jiangxi Province through "Elegant Gathering in the

Apricot Garden"）。2015年成为《美术向导》主编。2016年9月在第34届国际艺术史大会（CIHA）做主题演讲"中国古画中的隐秘主题与'知识生成'方法从几幅'雅集图'谈起"（Hidden Motifs In Chinese Paintings and "Knowledge Production" Methodologies: Beginning With Paintings of Elegant Gatherings）。

张尕
2010年评委

媒体艺术策展人。为中央美术学院特聘教授，中央美术学院艺术与科技中心主任，加州大学圣芭芭拉分校高级研究员。曾任清华大学艺术与设计学院教授，纽约帕森斯设计学院媒体艺术副教授，并在麻省理工学院媒体实验室、斯坦福大学等分别担任过研究访问职务。2008年至2014年，他策划了中国美术馆主办的国际媒体艺术三年展系列，其中包括奥运文化项目"合成时代"（2008年）、"延展生命"（2011年）、"齐物等观"（2014年）等。近期主要策展项目包括Wrap Around the World（白男准美术馆，2016），unREAL（巴塞尔电子艺术中心，2017年），Datumsoria: The Return of the Real（ZKM媒体艺术中心，2017年）等。他曾担任过奥地利林兹电子艺术大奖、国际人工智能艺术大奖（VIDA）以及洛克菲勒新媒体艺术奖等诸多奖项的评委和提名人并就媒体艺术与文化在世界各地发表过广泛的演讲。他的写作及所编书籍分别由麻省理工出版社、October杂志、利物浦大学出版社、牛津大学出版社以及清华大学出版社等出版发行。他目前也是列奥纳多丛书（Leonardo Books）编委成员，2015年起亦担任上海新时线媒体艺术中心艺术指导。

张离
2004年提名委员

1970年生于吉林，当代艺术研究者和策展人，现居上海。1992年毕业于中央美术学院美术史系。1994年担任中国当代艺术研究者和策展人戴汉志（Hans van Dijk）的助手，参与建立"新阿姆斯特丹艺术咨询"（NAAC）。1996年同戴汉志共同创办Cifa Gallery。1997年任职于中央美术学院画廊。2002年参与"北京东京艺术工程"（东京画廊）在北京798艺术区的建立和组织工作。2004年任上海沪申画廊策展人。2006年参与创办北京三影堂摄影艺术中心并任艺术总监。2009年创办01100001画廊。2014年任新世纪当代艺术基金会艺术总监。2015年任上海外滩三号沪申画廊总监。策展包括："李永斌 脸1"（1996年），"发光体"（2001年），"跑跳爬走"（2002年），"人工呼吸"（2003年），"胸怀——中国当代影像的自觉方式"（2006年）"刹那——赵亮的活动影像和摄影"（2008年）"集锦手卷——19位当代艺术家的书法"（2013年），"交叉小径的花园——15位艺术家的路径与节点"（2015年）

张晴
2010 年评委

1964 年生，中国美术馆副馆长，研究馆员。

中国美术学院美术史论系美术史学史专业博士研究生毕业，获美学博士学位；同济大学建筑与城市规划学院建筑系世界建筑历史与理论专业博士后。

国际双年展协会 (International Biennial Association) 创始人及理事，国际现当代美术馆协会（CIMAM）成员，中国美术家协会策展委员会副主任。

1999 年至 2011 年任上海双年展组委会办公室主任，上海美术馆副馆长，全面负责上海双年展的学术策划与组织管理及其研究创新工作，创造了"上海双年展机制与模式"。

2011 以来主要研究领域为艺术美学、艺术历史和艺术理论研究，国家叙事的视觉美学理论研究，中外美术交流史研究，博物学研究及其国家美术馆艺术管理与展览策划。主要策划的领域为国家历史性、纪念性和主题性重要展览、国际性和当代性的大型展览。

张巍
2006 年提名委员

维他命艺术空间的创始人。

郑胜天
2015 年评委

身兼艺术家、学者及策展人，现居温哥华。1990 年前，他担任中国美术学院教授及油画系主任，并曾是明尼苏达大学及圣地亚哥州立大学客座教授、梁洁华艺术基金会秘书长及温哥华当代亚洲艺术国际中心创会理事。他目前担任《Yishu: Journal of Contemporary Chinese Art》（典藏国际版）的总策划，兼任温哥华美术馆亚洲馆总监及亚洲艺术文献库（美国）理事。他策划过众多的展览与活动，论著也常在期刊及图录中发表。2013 年中国

美术学院出版社出版了四卷本的《郑胜天艺文选》。2011年温哥华双年展向他颁发"终身成就奖"以表扬其策展工作。2013年,郑胜天获加拿大Emily Carr艺术和设计大学颁授荣誉博士学位。

朱朱
2014年提名委员

诗人、艺术策展人、艺术批评家,1969年9月出生。作品被翻译成英、法、意大利、西班牙等多种文字,获《上海文学》2000年度诗歌奖、第二届安高诗歌奖、第三届中国当代艺术奖评论奖。著有诗集《驶向另一颗星球》(1994年),《枯草上的盐》(2000年),《青烟》(2004年,法文版,译者Chantal Chen-Andro),《皮箱》(2005年),《故事》(2011年);散文集《晕眩》(2000年),艺术随笔集《空城记》(2005年),艺术评论集《个案——艺术批评中的艺术家》(2008年,2010年增补版《一幅画的诞生》),《灰色的狂欢节——2000年以来的中国当代艺术》(2013年)。策划的主要展览有"原点:'星星画会'回顾展"(2007年),"个案——艺术批评中的艺术家"(2008年),"飞越对流层——新一代绘画备忘录"(2011年)等。

CCAA 历年出版物

一场关于中国当代艺术 20 年的讨论——CCAA 中国当代艺术奖 20 年

1998
2000

CCAA 历年出版物

2002
2004

CHINESE ARTISTS: TEXTS AND INTERVIEWS
CHINESE CONTEMPORARY ART AWARDS
2004

中国当代艺术访谈录
中国当代艺术奖

CCAA 历年出版物

一场关于中国当代艺术 20 年的讨论——CCAA 中国当代艺术奖 20 年

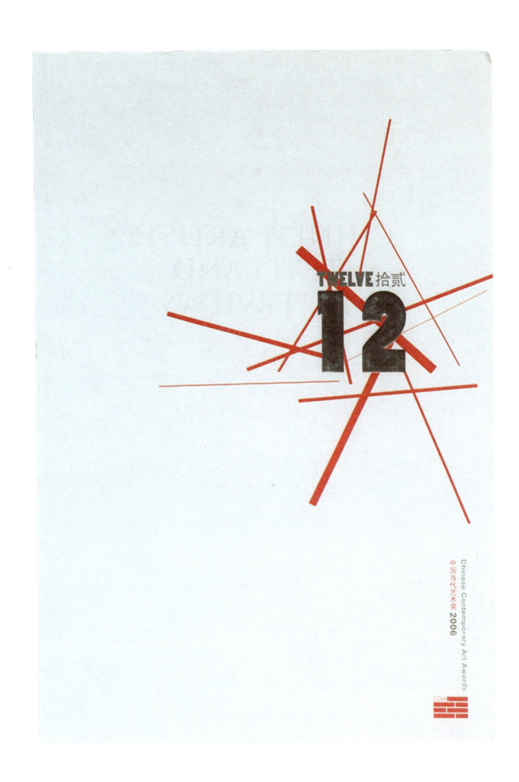

2006
2008

CCAA 历年出版物

一场关于中国当代艺术 20 年的讨论——CCAA 中国当代艺术奖 20 年

2009
2010

CCAA 历年出版物

2010 中国当代艺术奖·最佳年轻艺术家
2010 Chinese Contemporary Art Awards
Best Young Artist

孙逊
Sun Xun

2010

CCAA 历年出版物

一场关于中国当代艺术20年的讨论——CCAA中国当代艺术奖20年

2011
2014

1998-2013

CCAA 15
中国当代艺术奖
十五年

15 YEARS CHINESE CONTEMPORARY ART AWARD

《一场关于中国当代艺术 20 年的讨论——CCAA 中国当代艺术奖 20 年》

工作团队

执行编辑：陈瑶琪
撰文：陈瑶琪
编辑：姚品卉、钟玉玲、赵纳、王俪洁
设计：V8
翻译：李丙奎、赵天汲

鸣谢（排名不分先后）

机构
《Art in America》
《Art Review Asia》
《Art Review》
《Artforum》
《Frieze》
《LEAP》
《randian》
《Yishu 典藏国际版》
《艺术世界》
99 艺术网
ayaltis
Blue Kingfisher Limited
CAC 新时线艺术媒体中心
Hi 艺术
MoCA 上海当代艺术馆
OCAT 西安馆
OCT 当代艺术中心（OCAT）
PS1 艺术中心
PSA 上海当代艺术博物馆
Springer
Timezone8
UBS
UCCA 尤伦斯当代艺术中心
阿桥出版社
博而励画廊
德国慕尼黑 Haus der Kunst 美术馆
法国蓬皮杜艺术中心
复旦大学
歌德学院
广东时代美术馆
广西师范大学出版社
何香凝美术馆
红门画廊
今日艺术网
旧金山艺术学院

伦敦蛇形画廊	个人
伦敦泰特现代美术馆	Alanna Heiss
麦勒画廊	Barbara Preisig
没顶公司	Bernard Blistène
民生现代美术馆	Biljana Ciric
上海比翼艺术中心	Carolyn Christov-Bakargiev
上海多伦现代美术馆	Charles Guarino
上海美术馆	Chris Dercon
上海视觉艺术学院零时艺术中心	Colin Siyuan Chinnery
上海喜马拉雅美术馆	Davide Quadrio
上海朱屺瞻美术馆	Doryun Chong
四川美术学院	Elisabeth Danuser
苏黎世艺术大学（Zürcher Hochschule der Künste）	Franz Kraehenbuehl
	Georg Schöllhammer
外滩十八号	Hans Ulrich Obrist
维他命艺术空间	Harald Szeemann
西安美术学院	Joerg Heiser
西九文化区管理局	Karen Smith
香港 M+ 博物馆	Kem Lam
香格纳画廊	Kevin McGarry
新浪收藏	Kim Sunhee
雅昌艺术网	Lars Nittve
央美艺讯	Mark Rappolt
艺术客	Michael Schindhelm
艺术新闻	Philip Tinari
艺术眼	Richard Vine
艺术中国	Ruth Noack
长征画廊	Suhanya Raffel
中国美术馆	Uli Sigg
中国美术学院	安薇薇
中央美术学院	白双全
中央美术学院美术馆	鲍栋
	蔡影茜
	曹保良
	曹斐
	陈丹青
	陈羚羊
	陈少平

陈劭雄	刘栗溧
崔灿灿	刘韡
董冰峰	刘秀仪
杜可柯	龙星如
段建宇	卢昊
范迪安	卢杰
冯博一	鲁明军
高岭	吕澎
高士明	欧阳潇
耿建翌	倪有鱼
龚剑	彭德
龚彦	皮力
顾德新	琴嘎
顾振清	邱黯雄
海波	邱志杰
何桂彦	邵昱寒
何翔宇	沈瑞筠
何云昌	沈远
洪浩	宋冬
侯瀚如	宋涛
胡昉	孙田
黄笃	孙逊
黄姗	孙原 & 彭禹
黄文璇	唐昕
黄永砯	汪民安
贾方舟	王春辰
蒋志	王国琴
金续	王璜生
阚萱	王俪洁
李大方	王慰慰
李峰	王兴伟
李松松	王音
李旭	萧昱
李振华	谢南星
栗宪庭	徐冰
梁绍基	徐达艳
林一林	徐婉娟
凌濛	徐彦

徐震
许江
鄢醒
颜磊
杨福东
杨茂源
杨冕
杨少斌
杨心一
杨振中
杨志超
姚嘉善
姚品卉
易英
殷双喜
尹吉男
尹秀珍
于渺
张尕
张离
张培力
张晴
张庆红
张巍
张献民
章清
赵苗西
赵纳
郑国谷
郑胜天
钟玉玲
周铁海
周啸虎
朱波尔
朱朱

图书在版编目（CIP）数据

一场关于中国当代艺术20年的讨论　CCAA中国当代艺术奖20年/刘栗溧，陈瑶琪主编. — 北京：中国建筑工业出版社，2018.11

ISBN 978-7-112-22824-9

Ⅰ.①一… Ⅱ.①刘… ②陈… Ⅲ.①艺术评论—中国—现代—文集 Ⅳ.①J052-53

中国版本图书馆CIP数据核字（2018）第232394号

责任编辑：张幼平　费海玲
责任校对：刘梦然

一场关于中国当代艺术20年的讨论　CCAA中国当代艺术奖20年
主编 刘栗溧　陈瑶琪
*
中国建筑工业出版社出版、发行（北京海淀三里河路9号）
各地新华书店、建筑书店经销
北京富诚彩色印刷有限公司印制
*
开本：880×1230毫米　1/16　印张：43　字数：972千字
2019年1月第一版　2019年1月第一次印刷
定价：**458.00**元
ISBN 978-7-112-22824-9
　　（32953）

版权所有　翻印必究
如有印装质量问题，可寄本社退换
（邮政编码 100037）